世界公民叢書

未來的，全人類觀點

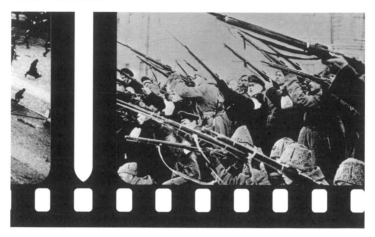

Caught in the Revolution: Petrograd 1917

重返革命現場

1917年的聖彼得堡

海倫・雷帕波特
Helen Rappaport＿＿著

張穎綺＿＿譯

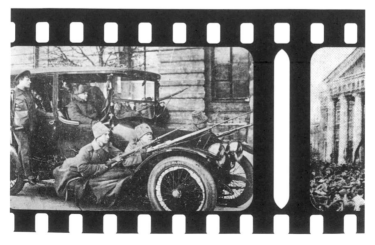

相關評論

透過彼得格勒的一群外僑與觀光客之眼來還原一九一七年的那段風起雲湧歷史。他們當中有外交官、記者、商人、工廠老闆、志願工作者、愛好俄羅斯文化人士⋯⋯彙集了五花八門的見證記述，大多迥異，也不乏頗為奇特的見聞。本書揭露了許多不可思議的實情，讓人讀來興味盎然、大開眼界⋯⋯一部絕妙之作。

——傑哈·德格魯特（Gerard DeGroot），《泰晤士報》（*The Times*）

匯集各個階層外國民眾的目擊見聞，是迄今為止資料最全面的一本⋯⋯本書回顧當年一個國家的崩毀，以及隨之在全世界掀起的漣漪，充滿張力也引人深思。雖然只是對歷史洪流的驚鴻一瞥，已足以讓見聞廣博的一般讀者樂在其中；專業學者則會肯定它的學術價值。

——《圖書館期刊》（*Library Journal*）重點書評

一部生動、引人入勝、取材嚴密的俄國革命實錄。海倫・雷帕波特以當年身在彼得格勒的一群形形色色外國人所見所聞為本,有聲有色地重現那段歷史;一如書寫沙皇女兒的前一部著作,她再次展現歷史學家的專業功底與眼光,鉅細靡遺地刻劃人物和細節,在她的生花妙筆之下,那個年代彷彿躍然於紙上。

——賽門・沙巴格・蒙特菲爾(Simon Sebag Montefiore),
《羅曼諾夫王朝三百年》(*The Romanovs*)、《耶路撒冷三千年》作者

適逢俄國革命百年紀年,應景的相關書籍勢必如雨後春筍般冒出。本書之創新獨特、考據詳實、結構縝密,會讓其他任何一本都相形失色。

——掃羅・大衛(Saul David),《每日電訊報》(*Daily Telegraph*)

一部最棒的敘事史,那個關鍵年的混亂、興奮、恐怖、絕望在字裡行間表露無遺。

——《BBC 歷史雜誌》(*BBC History Magazine*)

考據徹底、內容牽動人心……本書栩栩描繪彼得格勒在那驚濤駭浪一年裡的浮生百相……我們得以見識那座城市的美麗不凡……並對那裡長久以來的不平等現象與各種光怪陸離感同身受。

——艾倫・馬西(Allan Massie),《蘇格蘭人報》(*The Scotsman*)

太棒了……雷帕波特聚焦在俄國首都的一群外國人身上，僅僅是從革命歷史抽取一個極小切片。但是這些個人經驗交織出魅力無窮的動人故事。

<div align="right">

——《紐約時報書評》（*The New York Times Book Review*）

</div>

這本書的一大優點是將平凡小人物與顯赫名人並呈……各式各樣的第一手經歷拼嵌成一幅繽紛的馬賽克，這是任何一部虛構小說所不能企及的境界。

<div align="right">

——《華盛頓時報》（*The Washington Times*）

</div>

對一九一七年俄國革命的多面多樣刻劃……考據詳實，讀來扣人心弦……二十世紀初彼得格勒的街景風華彷彿歷歷在目。

<div align="right">

——《哈潑時尚》（*Harper's Bazaar*）

</div>

雷帕波特從私人書信、日記、報導文章等等來源摘取片段，以優雅細膩文筆加以提煉、重組，整本書處處可見直接引用的文獻內容，使讀者讀來彷彿身歷其境，感受到當年駭人、殘酷又令人難忘的革命氣息。

<div align="right">

——《書單雜誌》（*Booklist*）

</div>

雷帕波特透過當年身處彼得格勒的一群外國局外人之眼，描繪出一幅俄國革命的全景圖像……絕對是一部彌足珍貴的俄國革命歷史專著。

——《柯克斯書評》（Kirkus Reviews）

雷帕波特採用那些親歷事件者的第一手記錄，再現一九一七年俄國革命的現場……節奏明快、趣味性十足。

——《出版者週刊》（Publishers Weekly）

以眾多親歷事件者的見證為經緯，交織出一幅百色紛陳的歷史圖像……作者挖掘出不少鮮為人知卻極有意思的第一手材料，全書巧妙交融了無名小卒與較具名氣人物的目擊記述，歷歷重現那段盪氣迴腸的歷史，讀來格外引人共鳴。

——蓋·普西（Guy Pewsey），《標準報》（Evening Standard）

海倫·雷帕波特回顧俄國在革命那年如何墮入混亂的始末，文筆絲絲入扣，引人入迷……你會一頭栽入其中，跟她筆下人物一般，膽顫心寒地等著更糟的事態降臨。

——彼得·康拉迪（Peter Conradi），《星期日泰晤士報》（The Sunday Times）

重返革命現場：一九一七年的聖彼得堡

作者識

俄國在一九一七年時仍然沿用較格雷果里新曆慢十三天的儒略曆，這一點經常造成歷史學者和讀者的迷惑困擾。居住在彼得格勒①的外國人所留下的見證記錄，其中大部分的日期標記也令人無所適從，因為即便是當中若干位已在俄國長居的人士，他們寫的日記，寄回英國、美國或其他國家的家書裡，標記的還是格雷果里新曆的日期，而不是俄國通用的舊曆。若干人偶爾會同時標註新、舊曆日期，但是多數人並無此習慣；還有少數一些人，比如潔西・肯尼，雖然盡可能在日記裡記載兩種日期，到最後卻混雜得一團亂。

為了讓讀者免於一頭霧水，再者，也由於本書講述的是俄曆二月和十月期間爆發的革命（若採西方新曆則是三月革命／十一月革命），為符合敘述時序起見，我在書中所引用的信件、日記和報導日期皆統一採用儒略曆。註釋裡列出的引文出處，則維持各書目資料的新曆日期，不過在某些情況下，特別是提到俄國境外發生的事件時，為了避免混淆，我皆標明了兩種日期。

多位目擊者拼寫俄語人名、地名的方式截然不同。此外，菲利普・喬丹運用標點、大寫字母

10

和拼寫的方式則是極具個人特色，本書刻意維持原樣不予更動，以便將他下筆時的興奮激動如實呈現。因此，書中引述的各種證言不免出現多處歧異、甚或奇特的拼寫，倘若一一加註說明會流於重複，我只會在必要之處加以註解。

① 一九一四年俄國和德國開戰以後，聖彼得堡即更名為彼得格勒。

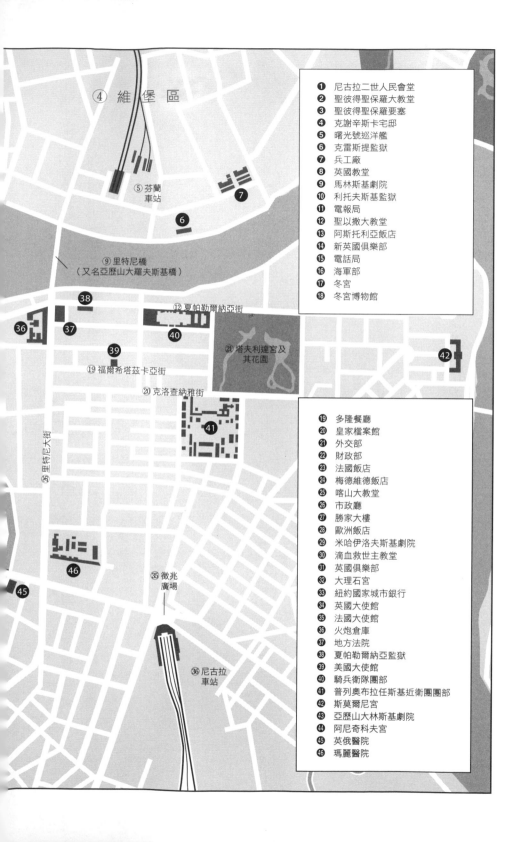

④ 維 堡 區

⑤芬蘭
車站

⑨里特尼橋
（又名亞歷山大羅夫斯基橋）

⑫夏帕勒爾納亞街

㉑塔夫利達宮及
其花園

⑲福爾希塔茲卡亞街

⑳克洛查納雅街

㉖里特尼大街

㉟徵兆
廣場

㊱尼古拉
車站

❶ 尼古拉二世人民會堂
❷ 聖彼得聖保羅大教堂
❸ 聖彼得聖保羅要塞
❹ 克謝辛斯卡宅邸
❺ 曙光號巡洋艦
❻ 克雷斯提監獄
❼ 兵工廠
❽ 英國教堂
❾ 馬林斯基劇院
❿ 利托夫斯基監獄
⓫ 電報局
⓬ 聖以撒大教堂
⓭ 阿斯托利亞飯店
⓮ 新英國俱樂部
⓯ 電話局
⓰ 海軍部
⓱ 冬宮
⓲ 冬宮博物館

⓳ 多隆餐廳
⓴ 皇家檔案館
㉑ 外交部
㉒ 財政部
㉓ 法國飯店
㉔ 梅德維德飯店
㉕ 喀山大教堂
㉖ 市政廳
㉗ 勝家大樓
㉘ 歐洲飯店
㉙ 米哈伊洛夫斯基劇院
㉚ 滴血救世主教堂
㉛ 英國俱樂部
㉜ 大理石宮
㉝ 紐約國家城市銀行
㉞ 英國大使館
㉟ 法國大使館
㊱ 火炮倉庫
㊲ 地方法院
㊳ 夏帕勒爾納亞監獄
㊴ 美國大使館
㊵ 騎兵衛隊團部
㊶ 普列奧布拉任斯基近衛團團部
㊷ 斯莫爾尼宮
㊸ 亞歷山大林斯基院
㊹ 阿尼奇科夫宮
㊺ 英俄醫院
㊻ 瑪麗醫院

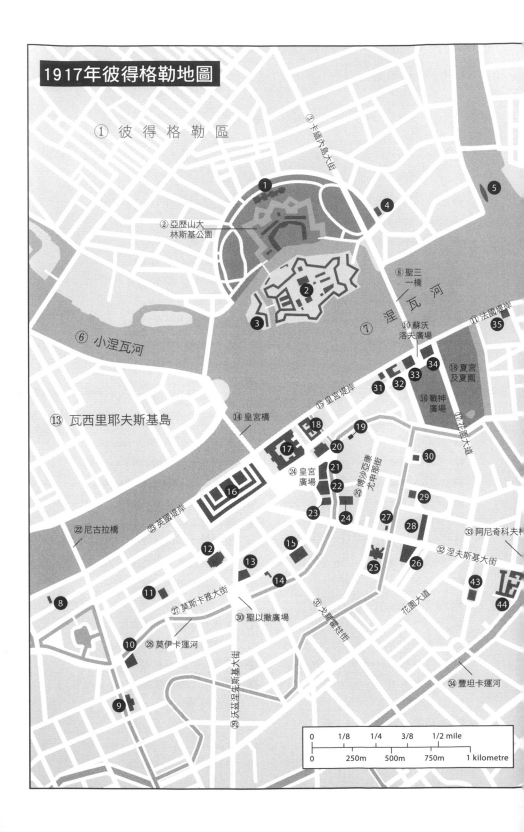

1917年彼得格勒地圖

① 彼得格勒區

③ 卡緬內島大街

② 亞歷山大
林斯基公園

④

⑤

⑧ 聖三
一橋

涅
瓦
河

⑩ 蘇沃
洛夫廣場

⑪ 法國堤岸

⑦

③

⑥ 小涅瓦河

34

33

⑫ 夏宮
及夏園

⑯ 戰神
廣場

⑰ 夏園大道

31 32

⑮ 皇宮堤岸

⑬ 瓦西里耶夫斯基島

⑭ 皇宮橋

18

19

17

20

35

30

⑩ 英國堤岸

⑯

⑳ 皇宮
廣場

21

⑮ 博沙亞康
尤申那街

22

29

23

24

27

28

⑯ 尼古拉橋

⑲ 阿尼奇科夫橋

15

25

26

⑪ 涅夫斯基大街

12

43

13

⑪

44

⑪ 莫斯卡雅大街

14

8

⑪ 大羅電延街

⑪ 聖以撒廣場

⑪ 花園大道

10

⑳ 莫伊卡運河

⑳ 沃茲涅先斯基基大街

⑭ 豐坦卡運河

9

0	1/8	1/4	3/8	1/2 mile
0	250m	500m	750m	1 kilometre

❶	尼古拉二世人民會堂	㉕	喀山大教堂 Kazan Cathedral
	People's House of Nicholas II	㉖	市政廳 City Hall
❷	聖彼得聖保羅大教堂	㉗	勝家大樓 Singer Building
	Cathedral of St Peter and St Paul	㉘	歐洲飯店 Hotel d'Europe
❸	聖彼得聖保羅要塞	㉙	米哈伊洛夫斯基劇院
	Fortress of St Peter and St Paul		Mikhailovsky Theatre
❹	克謝辛斯卡宅邸	㉚	滴血救世主教堂 Church of the
	Kschessinska Mansion		Saviour on Spilled Blood
❺	曙光號巡洋艦	㉛	英國俱樂部 English Club
	Aurora (Battleship at anchor)	㉜	大理石宮 Marble Palace
❻	克雷斯提監獄 Kresty Prison	㉝	紐約國家城市銀行
❼	兵工廠 Arsenal		National City Bank of New York
❽	英國教堂 English Church	㉞	英國大使館 British Embassy
❾	馬林斯基劇院 Mariinsky Theatre	㉟	法國大使館 French Embassy
❿	利托夫斯基監獄 Litovsky Prison	㊱	火砲倉庫 Artillery Depot
⓫	電報局 Telegraph Office	㊲	地方法院 District Court
⓬	聖以撒大教堂 Cathedral of St Isaac	㊳	夏帕勒爾納亞監獄
⓭	阿斯托利亞飯店 Astoria Hotel		Shpalernaya Prison
⓮	新英國俱樂部 New English Club	㊴	美國大使館 American Embassy
⓯	電話局 Telephone Station	㊵	騎兵衛隊團部
⓰	海軍部 Admiralty		Horseguards Barracks
⓱	冬宮 Winter Palace	㊶	普列奧布拉任斯基近衛團團部
⓲	冬宮博物館 Hermitage		Preobrazhensky Barracks
⓳	多隆餐廳 Donon's Restaurant	㊷	斯莫爾尼宮 Smolny Institute
⓴	皇家檔案館 Imperial Archives	㊸	亞歷山大林斯基劇院
㉑	外交部 Foreign Office		Alexandrinsky Theatre
㉒	財政部 Ministry of Finance	㊹	阿尼奇科夫宮 Anichkov Palace
㉓	法國飯店 Hotel de France	㊺	英俄醫院 Anglo-Russian Hospital
㉔	梅德維德飯店 Medved Hotel	㊻	瑪麗醫院 Marie Hospital

1917年彼得格勒地圖：中英文地名對照

（參見 p12～13 地圖）

① 彼得格勒區 Petrograd Side

② 亞歷山大林斯基公園
Alexandrinsky Park

③ 卡緬內島大街
Kamennoostrovsky Prospekt

④ 維堡區 Vyborg Side

⑤ 芬蘭車站 Finland Station

⑥ 小涅瓦河 Little Neva

⑦ 涅瓦河 Neva River

⑧ 聖三一橋 Troitsky Bridge

⑨ 里特尼橋（又名亞歷山大羅夫斯基
橋）Liteiny Bridge (aka
Alexandrovsky Bridge)

⑩ 蘇沃洛夫廣場 Suvorov Square

⑪ 法國堤岸 French Embankment

⑫ 夏帕勒爾納亞街 Shpalernaya

⑬ 瓦西里耶夫斯基島
Vasilevsky Island

⑭ 皇宮橋 Palace Bridge

⑮ 皇宮堤岸 Palace Embankment

⑯ 戰神廣場 Field of Mars

⑰ 花園大道 Sadovaya

⑱ 夏宮及夏園
Summer Palace and Gardens

⑲ 福爾希塔茲卡亞街 Furshtatskaya

⑳ 克洛查納雅街 Kirochnaya

㉑ 塔夫利達宮及其花園
Tauride Palace and Gardens

㉒ 尼古拉橋 Nicholas Bridge

㉓ 英國堤岸 English Embankment

㉔ 皇宮廣場 Palace Square

㉕ 博沙亞康尤申那街
Bolshaya Konyushennaya

㉖ 里特尼大街 Liteiny Prospekt

㉗ 莫斯卡雅大街 Morskaya Prospekt

㉘ 莫伊卡運河 Moika Canal

㉙ 沃茲涅先斯基大街
Voznesensky Prospekt

㉚ 聖以撒廣場 St Isaac's Square

㉛ 戈羅霍娃街 Gorokhovaya

㉜ 涅夫斯基大街 Nevsky Prospekt

㉝ 阿尼奇科夫橋 Anichkov Bridge

㉞ 豐坦卡運河 Fontanka Canal

㉟ 徵兆廣場 Znamenskaya Square

㊱ 尼古拉車站 Nicholas Station

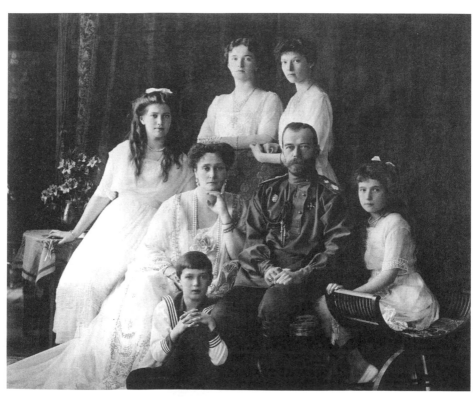

革命前夕，羅曼諾夫王朝俄羅斯皇室成員合影，攝於一九一三至一九一四年間，坐者左起瑪麗、亞歷山德拉皇后、沙皇尼古拉二世、三女安娜塔西亞、皇子阿列克謝（前排），以及後排站立者，左起長女奧爾嘉和次女塔蒂亞娜。

即使國家即將發生社會動亂的傳聞甚囂塵上，俄羅斯皇室仍數度在宮廷舉辦奢華晚宴款待各國外交人員，彷彿欲在動盪局勢中留下「一個垂死帝國的最後榮光與輝煌」。

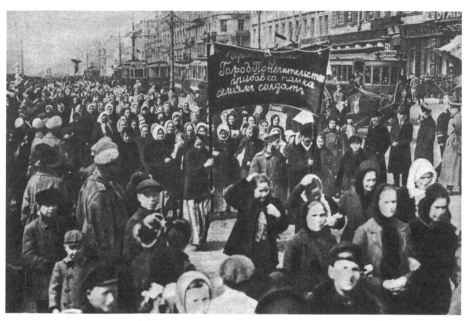

一九一七年三月八日（儒略曆二月二十三日）國際婦女節，俄羅斯帝國首都彼得格勒的紡織女工發起罷工遊行，抗議活動就此遍地開花，是為俄羅斯革命的開端；七天後，沙皇尼古拉二世宣布退位。

序章──「空氣中瀰漫著大難將至的氣息」

'The Air is Thick with Talk of Catastrophe'

在革命爆發前的那個酷烈寒冬，彼得格勒有如一座遭到圍困的孤城；整座城市彷彿遭到冰封，所有運河都凍結了，每座廣場覆蓋著厚厚積雪。寬敞、美麗的各條街道，由粉紅色花崗岩打造、有著繽紛灰泥裝飾、層層廊柱和拱門的每幢優雅皇宮，已不復泱泱帝國首都的宏偉壯麗，反而散發出頹敗氣息。穿行在這座巍峨建築物林立的「巨人城」裡，無論在哪裡都可以聽見「呼嘯的風聲」，以及形形色色的雪橇鈴聲」與「聖以撒大教堂響徹四面八方的雄渾鐘聲」融為一體。[1]

這座俄國首都地處芬蘭灣，每逢冬季，北極的冷空氣從遼闊的出海口長驅直入，將全城籠罩在天寒地凍之中，呈現一種壯闊、絕美的獨特冬日景致。然而如今，經過三年的戰爭，城裡湧入逃離東方戰線戰火，包括波蘭人、拉脫維亞人、立陶宛人和猶太人的成千上萬難民。這座首都的光芒已失，瀰漫著消沉氣息和一股「令人不安的詭譎氣氛」。[2] 一九一六年到一九一七年的這個冬天，出現一個前所未見、惡兆般的新景象：婦女們在寒冷中摩肩接踵地大排長龍，靜默無語、無

19　序章

奈地等候買麵包、牛奶、肉類——總之任何能到手的食物，然而等待漫長得彷彿沒有盡頭。彼得格勒勒受夠了戰爭。

排隊已然成為俄國大多數民眾每日例行的苦差事；在戰時狀態下，物資顯然極其短缺，苦於各種匱乏的彼得格勒居民，臉上寫滿愁苦，不過城裡龐大、多樣的僑民社群照樣豐衣足食。這裡雖是一座俄羅斯城市，但是在涅瓦河北岸的瓦西里耶夫斯基島（Vasilievsky Island）和維堡（Vyborg）工人區，有許多外國人設立的工廠還在生機勃勃地運作；那些三大規模的紡織廠、造紙廠、造船廠、木柴場、鋸木廠和鋼鐵工廠多數仍由英國人持有和管理，①其中不少人已是落地生根多年的老僑民。桑頓（Thornton's）羊毛紡織廠那幢巨大的紅磚建築即是由來自英國約克郡的三兄弟所擁有；它成立於一八八〇年，產量在全俄國數一數二，僱用的工人約三千名。再例如涅夫斯基製線公司（由蘇格蘭佩斯利的高士〔Coats〕家族設立）；艾格頓賀伯德公司（Egerton Hubbard & Co.）的幾家紡織廠和印刷廠；蘇格蘭利斯的威廉米勒公司（William Miller & Co.）經營著涅瓦史特林肥皂和蠟燭工廠，也在市區擁有一家啤酒廠。

城裡有眾多專賣店因應這些富有僑民和俄國當地貴族的需求而生。即使到了一九一六年，你照樣可以在相當於倫敦龐德街的涅夫斯基大街（Nevsky Prospekt）上，瀏覽那些法國、英國精品店的五光十色櫥窗。打著法國名號的男裝、女裝裁縫師和手套製作師傅——例如皇后指定的裁縫店布里薩克（Brisac），以及皇室御用的法國香水店布洛卡（Brocard），照常享有富裕階層的眷顧。在英國商店（一般人用法語稱呼：Magasin Anglais）裡，你可以買到最上等的哈里斯牌（Harris）斜紋毛料、英國肥皂，同時享受店裡的「純正的英國在地風情」，想像自己「身在切斯特、萊斯特、特

20

魯羅或坎特伯里的商店街」。杜魯斯商店（Druce）販售進口的英國貨；楓樹商店（Maples）賣的是從倫敦托登罕宮街進口的家具；英國來的瓦特金書店（Watkins & Co.）吸引許多英僑常客；其他國家的僑民可以在沃芙書店（Wolff）找到七種語言的雜誌和報紙。在彼得勒市內，「每家熱門旗艦店依舊張貼著外文大字告示，從 English spoken（英語可通）到 Ici on parle Francais（法語可通）；直到開戰以前，也包括 Man spricht Deutsch（德語可通）」。[3] 法語依舊是俄國貴族和官方機構的通用語言，俄國外交部以法語印行的半官方報刊《聖彼得堡報》（Journal de St-Pétersbourg）變得洛陽紙貴，因為在這段戰爭時期，城裡來了許多法國外交官和武官。英語則更具尊榮地位，它是「皇親國戚」和沙皇一家人說的語言。[5]

一九一六年秋天，戰時彼得格勒的外交界是由協約國一方的英國、法國、義大利，與仍然中立的美國大使館四角鼎立；為數眾多的德國和奧匈帝國外交人員已經在一九一四年全部撤離。至於城裡的外僑圈，向來由人數獨占鼇頭、約莫二千人的英國僑民，與他們的大使館，他們的八卦小道交流站——位於英國堤岸、本地人稱之為「英國教堂」的英國國教教堂——獨領風騷。該教堂的常駐牧師布斯菲德·史旺·倫巴德（從一九〇八年起也身兼英國大使館的牧師）後來憶述在彼得格勒的歲月時，表示當地英僑圈「超乎想像地熱情好客」，但是他也發現那些人的人生觀實在「過於保守」。僑民們「壓根兒不是過著聲色犬馬、自由不羈的生活，反而墨守成規到極點，那是一個高度封閉、徹底

我花了很長一段時間才了解到，這世上竟然還有那樣因循守舊的人。

① 原本還包括德國人，但是在一九一四年俄、德開戰以後，他們已經全數離開。

21　序章

排斥改變或創新的群體。「我要是跟他們提出一個沒有前例可循的建議，得到的回應不會是『辦

不到』、很難辦到』之類，而是『我們沒有這種慣例』或『免談』」，倫巴德牧師如此寫道。[6]他

不無遺憾地承認，他「很驚訝英僑圈是如此的封閉、保守、狹隘；它就像一座人人整天東家長西

家短的英國小村」，或者更恰當地說，好比是一個大教堂園庭（close）」。[7]這些英國僑民過著宛

如小說《巴徹斯特塔》（Barchester Towers）般自成小天地的生活，以古董經紀商和社交名流貝爾

提・艾爾伯特・史塔福特（Bertie Albert Stopford）的說法，他們的人際往來只侷限在「親近友人的小

圈子」。[8]許多人執著地固守自己的傳統與生活方式，甚至堅決不學或不說俄語。一些人把孩子

們送回英國讀寄宿學校，其餘的人多半雇用英格蘭或蘇格蘭來的女家庭教師和私人家教，再不然

也堅持選法國籍的。在社交活動上，英僑往往更熱中自己人辦的派對，自家人的音樂會和戲劇，

雖然所有人都喜愛觀賞俄羅斯芭蕾舞劇。而他們對運動的狂熱，著實讓俄羅斯人費解不已。英僑

圈有自己的板球俱樂部、足球俱樂部、網球俱樂部、遊艇俱樂部和划船俱樂部，甚至包括一個賽

鴿俱樂部。他們在彼得格勒東北十英里處蓋了一座莫里諾（Murino）高爾夫球場，一有空就聚到那

裡揮桿逐球，「就算天塌下來也阻擋不了他們享受揮桿之樂」②。[9]

位於博沙亞莫斯卡雅街（Bolshaya Morskaya）三十六號的新英國俱樂部也秉承了英僑界的排他

性。座落在它對面的皇家遊艇俱樂部，固然是一家超級菁英俱樂部，光顧的淨是貴族與沙皇政權

的達官顯要，只有屈指可數的幾位英國外交官能夠有幸成為它的榮譽會員；不過新英國俱樂部的

門禁更加森嚴。它的會長一職由英國大使出任，是專屬英僑的社交園地，主要功能是為了拓展英

國的貿易商機、促進商業利益，城裡「所有熱愛交際應酬的英國人幾乎」都是那裡的常客。[10]只

有鳳毛麟角的美國人能夠通過篩選入會。美國商人尼格利・法森逗留在彼得格勒已有一段時日，他為了賣摩托車給沙俄軍隊，努力跟那些貪腐的俄國官員周旋。他極其嫌惡英國僑民那個唯我獨尊的小圈圈。他們「過著封建領主般的生活……穿的是錦衣綢緞，買季票看芭蕾舞劇，雇用氣勢囂張的私人馬車夫，在博沙亞莫斯卡雅街上擁有專屬的新英國俱樂部，也有自己的高爾夫俱樂部、網球俱樂部。他們的『英國商店』（法森將 Magasin Anglais 誤譯為 English Magazine）是俄國境內唯一買得到好鞋或皮革製品的地方」，更別提每個人家裡「有成群的僕人」可供差遣。他不滿他們享有的社會地位，輕而易舉就能敲開任何一扇門，特別是他不得其門而入的俄國戰爭部。他寫道：「英國人，這個沙俄境內的任何一個英國人自然而然就被尊為老爺，受到老爺般的對待」。

在戰爭時期的彼得格勒，肯定沒有一個人比英國大使喬治・布坎南爵士（Sir George Buchanan）更有與生俱來的「老爺」派頭。英國大使館位於皇宮堤岸四號，面對涅瓦河，距離冬宮只有短短的步行路程。大使館租用薩爾特科夫（Saltykov）家族宅邸的一部分為館舍，該家族則繼續居住在緊臨戰神廣場——距冬宮不遠、可供閱兵的一座大廣場——的後側廂房。布坎南爵士早前派駐於保加利亞索非亞擔任大使，一九一○年調任為駐俄大使，與其夫人喬吉娜（Lady Georgina Buchanan）

② 據尼格利・法森（Negley Farson）的描述，英國大使館館員所用的高爾夫球是裝在大使館的外交郵袋裡從英國運來，「在戰爭時期，高爾夫球堪比老鷹蛋那般珍貴」。

一同來到聖彼得堡。③夫婦兩人沿用宅邸內現成的路易十六風格家具，以及任何大使館都不可或缺的水晶吊燈與大紅色帷幔，也搬來他們在長年駐歐歲月裡所蒐羅、累積的精緻家具，琳琅滿目的書籍與畫作收藏。據他們女兒梅麗爾（Meriel Buchanan）的憶述，這些個人物品為各個房間增色不少，讓它們「更有家的感覺，有時只要放下窗簾，屋裡的人幾乎可以想像自己彷彿置身倫敦的某一座古老廣場」。[12]

其實，好一段時間以來，布坎南爵士都在考慮將大使館搬到環境更好的地點，直到一九一四年戰事爆發後，方才打消這個雄心勃勃的遷移計畫。大使館所在的這棟建築物，表面上看起來宏偉氣派，卻有幾個缺點。一來排水系統老舊，建築物內部也須大幅翻修和重新裝潢。再者，佔地遼闊，在一樓有數間巴洛克風格接待廳、數間使館辦公室，走上兩段螺旋樓梯後，是可供較盛大官方活動使用的一間大舞廳與一間宴會廳，非得有為數眾多的僕役不可。否則打理不來。館內由一位能幹的英國管家威廉率領一大陣仗的男僕、女僕、一位義大利廚師，以及多不勝數、被雇用來做家務活和廚房活的俄國人[13]忙裡忙外。布坎南夫婦帶來一輛自家的汽車和一位自家的英國籍司機，不過照樣使用馬車與雪橇，並雇了一位俄國車夫來駕駛。

布坎南爵士身為英國大使館的中心人物，深得下屬人心，甚至是英雄式的愛戴；也是公認的彼得格勒外交界元老，深受俄國人和外國僑民敬重。其父親安德魯‧布坎南爵士（Sir Andrew Buchanan）也從事外交工作，曾擔任駐聖彼得堡大使。他繼承父親衣缽，是那種典型的紳士外交官：畢業自伊頓公學，戴著單片眼鏡，為人一板一眼，是傳統定義上的正派人士。布坎南爵士身材高瘦、文質彬彬，對古典語文學有專精，亦是優秀的語言學家（雖然他不會說俄語），雖然博

學多聞、涉獵廣泛，但閒暇時也閱讀偵探小說，而且喜歡打橋牌。他「沉著冷靜，喜怒不形於色」、「禮數周到，有時可能給人過度拘謹、嚴肅的印象，他的若干員工倒是覺得他「有種莫名的天真」，時常心不在焉，令他們不知如何回應。他的一位使館員工回憶道：「不管是打橋牌或做其他事，他都溫溫和和，總是一副神遊太虛的模樣，似乎不知道自己玩的是橋牌還是快樂家庭（Happy Families）遊戲卡」。[14]

然而，所有人都同意，布坎南謙沖自牧、從不擺架子，一旦面臨緊要關頭的時候，更勇於擔當、講義氣，絕不會棄屬下於不顧。在沙皇帝國日暮西山之際與他共事的人都看得出來，布坎南爵士已經是個虛弱的病人。他的健康狀況早已欠佳，卻仍克盡職守，戮力處理戰爭時期暴增的工作，加上革命威脅不斷升高，他擔心沙皇政權岌岌可危，更令他身心俱疲。[④]雖然布坎南爵士偶爾會休個假到芬蘭釣魚，或是在莫里諾高爾夫球場揮揮桿，但是在一九一六年年底，在英國外交官羅伯特·布魯斯·洛克哈特（Robert Bruce Lockhart）眼中，他「是個表情悲傷，面容憔悴、虛弱的男人」。不過此時的布坎南爵士，已是俄國首都街頭巷尾人人熟悉和尊敬的人物，「他每天固定散步到俄國外交部，帽子歪戴在一邊，高大瘦削的身子微微駝著，彷彿扛著許多煩憂的重量，每

③ 布坎南的父親曾任英國駐越南大使，布坎南在他底下任事過，也先後外派於羅馬、東京、瑞士的伯恩、達姆史塔特（Darmstadt）、柏林、海牙。

④ 布坎南爵士從來沒適應聖彼得堡的氣候，以致健康受損，艾德華·格雷爵士（Sir Edward Grey）察覺他時常生病，於是提議讓他改調維也納，不過布坎南爵士選擇留在彼得格勒。

一個看到他的英國人都有種感覺，他行經的地方儼然都是英國的領土」。

儘管布坎南爵士時而是一副病懨懨的樣子，他那位活力充沛、強勢的夫人與他倒是完美互補。喬吉娜夫人出身巴瑟斯特（Bathurst），一個「名門中的名門」家族。尼格利‧法森即打趣地寫道：「每一個英國人都知道，這世上只有三個家族：聖家族，皇室家庭和巴瑟斯特家族。」[16]喬吉娜女士身材健壯，她的「心就跟她的塊頭一樣大」，不只擁有過人的精力，而且恰恰是行事果決、能言善道的類型。她在英僑圈的一些女性友伴就察覺到，她「衝動、容易被激怒：可以是一個慷慨的朋友，也是惹不得的危險敵人」，「她參加十幾個委員會，在每一處都和人起爭執」。而在她操持之下，大使館的作息時間表維持得「就如鐘錶一樣精準」，「講究守時到幾乎成癖的大使也心服口服」。[17]從一九一四年起，喬吉娜夫人也投入戰爭時期的支援工作，她把大使館大舞廳充作工作站，擺上一張張長桌，運來大批脫脂棉、軟麻布和其他材料，每週固定舉行兩次縫紉會。英僑婦女聚集在這裡「捲繃帶，縫製肺炎患者穿的保暖夾克、各式各樣的傷口敷布、睡衣褲、晨褸、長睡袍」──成品一部分送往前線，其餘的則供英國僑民醫院住院的俄國傷兵使用。該家醫院是由布坎南女士在戰事爆發那年所成立，以瓦西里耶夫斯基島（Vasilievsky Island）伯克洛夫斯基（Pokrovsky）醫院的一翼作為院舍，如今已成為她的私人領地；她的女兒梅麗爾也在那裡擔任志願護士。[18]

自從俄國一九一四年開戰以來，彼得格勒歷史悠久的僑民社群出現一群性情較躁進的新來客，他們即是紛紛到來的美國人：有工程師，販售戰爭物資、各類製成品和彈藥的商人。有國際收割機公司（農場機械製造商）、西屋公司（數年來參與彼得格勒的電車電氣化工作）及勝家縫

紉機公司（於一八六五年將縫紉機帶入俄國）的員工，有紐約國家城市銀行和紐約人壽派遣到彼得格勒分行的職員，更別提還有早於一九○○年即來扎根，建立俄國姊妹機構「光之屋」的美國基督教青年會（YMCA）成員。到了一九一六年四月，彼得格勒外交界更迎來一位新任美國大使。但有流言指出，他其實是來接替出於健康理由、突然辭職的喬治・F・馬利（George F. Marye）。但國務院認定馬利的立場實是遭到美國國務院施壓才卸職，此時的美國在戰爭中仍然嚴守中立，但國務院認定馬利的立場過於親俄。

馬利的繼任者是跌破所有人眼鏡的人選——一位來自肯塔基州的溫和民主黨人大衛・羅蘭德・弗蘭西斯（David Rowland Francis）。他是一位白手起家、在聖路易市靠穀物買賣和投資鐵路公司而致富的百萬富翁。曾擔任密蘇里州州長（一八八九年至一八九三年），並成功為聖路易市爭取到該城舉辦一九○四年的路易斯安那州購地博覽會（一般人所稱的聖路易世界博覽會，辦得有聲有色、成果斐然），以及同年稍後舉行的夏季奧運會。但是，他至今毫無擔任大使的經驗，雖然早在一九一四年，他有過駐布宜諾斯艾利斯的機會，但當時婉言謝絕了。弗蘭西斯的外交經驗上雖一片空白，但指派他為駐彼得格勒大使倒是合情合理的選擇：畢竟他是事業有成的商人，具商業頭腦，他肩負的主要任務將是與俄國重新談判貿易協定——原來的協定因沙皇政府的反猶太人政策已於一九一二年十二月廢止。弗蘭西斯心知肚明，現在的俄國迫不及待想向美國購買穀物、棉花和武器。

一九一六年新曆四月二十一日（儒略曆四月八日），弗蘭西斯帶著私人祕書亞瑟・戴利（Arthur Dailey）與忠實的黑人男僕兼司機菲利普（菲爾）・喬丹（Phil[ip] Jordan）啟程赴俄。他的夫

人珍（Janne）因健康欠佳，再者也擔心承受不了俄國名聞遐邇的酷寒冬天，因此決定不同行，留在聖路易市家中照顧他們的六個兒子；弗蘭西斯也沒有堅持說服她陪同，他很清楚自己的妻子「在彼得格勒不會過得開心」。由於妻子留在美國，弗蘭西斯又怯於參加城裡的社交活動（他跟英國大使布坎南爵士一樣，並不會說俄語），他變得非常仰賴他暱稱為菲爾的菲利普──一個他讚不絕口，「忠心、正直、辦事牢靠，而且聰明」的得力助手。[20]

喬丹的非洲血統淵源已無法追溯。這個精瘦的髒亂貧民窟（就如同紐約的包厘街）。他少時酗酒、混黑幫，經常因為在街頭打架滋事被捕。他後來到密蘇里河的河輪上工作，一八八九年，已改邪歸正的他，經人推薦給甫當選的密蘇里州州長弗蘭西斯，到他的府邸服務。弗蘭西斯卸任後，喬丹繼續在新任的州長底下工作了一陣子。一九○二年，喬丹重回弗蘭西斯手下工作，進入他位於聖路易中央西區的大宅擔任男僕──美國人口中的「body servant」（貼身僕人）。他在那裡見過前美國總統克里夫蘭、老羅斯福、塔虎脫和威爾遜以賓客身分登門。弗蘭西斯夫人教他讀書寫字，比起其丈夫，她更能寬容喬丹偶爾的縱酒無度，喬丹變得對她非常忠實。[21]

弗蘭西斯與喬丹從溫暖的美國南部抵達寒冷的戰時彼得格勒以後，即將面臨的是巨大的文化衝擊。在兩人乘船渡海期間，弗蘭西斯的隨行俄語翻譯，名為塞繆爾·哈珀（Samuel Harper）的年輕斯拉夫語專家，盡其所能為這位菜鳥大使上「俄國梗概速成課」，讓他預先做好心理準備。哈珀聽過弗蘭西斯跟幾位同船美國商人的談話，認為他是一個「非常坦率、心直口快的美國人，可以絲毫不顧外交規矩暢所欲言」。[22]如此的性格與那位歷經千錘百鍊的外交老手布坎南爵士可說

28

南轅北轍；英、美兩位大使幾乎毫無共通點。

四月十五日，搭乘斯德哥爾摩快車的弗蘭西斯抵達彼得格勒芬蘭車站，他隨即直驅美國大使館，這才清楚意識到眼前的艱鉅任務：「我不曾來過俄國。我不曾當過大使。我獲派來俄國以前，對這個國家的了解就跟一般美國民眾一樣，非常模糊片面，簡直是一無所知。」他如此坦承自己不足，不可避免地會招致其他國家外交官的輕蔑。羅伯特・布魯斯・洛克哈特直指「弗蘭西斯那個老傢伙根本無法分辨左翼社會革命黨跟馬鈴薯有什麼不同」，不過也讚賞這位美國大使「就像孩子一樣天真、大膽」。然而，美國大使館裡的若干資深館員，倒是看不慣弗蘭西斯好好先生似的親和、寬大作風，在他們看來，他就像一個從聖路易來的「鄉巴佬」，對俄國政治態勢一竅不通。跟出身伊頓公學、派駐歐洲多年，磨練出嫻熟外交手腕的布坎南爵士相較之下，弗蘭西斯實在太單純。一位以非官方身分來到俄國的美國特使亞瑟・布拉德（Arthur Bullard），認為他是個「傻老頭」；跟著美國紅十字會任務團前來彼得格勒的奧林・沙吉・魏特曼（Orrin Sage Wightman）醫師，覺得他是個「自以為是的草包」。[24] 但是俄國人正急於和美國做生意，這位新來的美國大使「一下子就成為彼得格勒城裡最具人望的外交官」。[25] 此外，弗蘭西斯融入俄國社會的方式，與英國大使大不相同。他毫不掩飾自己愛喝肯塔基波本酒、嗜抽雪茄；他也嚼煙葉，每次吐渣，即使痰盆遠在幾英尺距離外也能準確「命中」。打橋牌的時候，不同於布坎南的溫溫吞吞，弗蘭西斯出手果斷，完全不見平日的隨和。洛克哈特就吃過苦頭，「說起牌藝水平，他絕不是小孩」；他每次跟美國大使打牌總是輸得慘兮兮。[26]

一九一六年的夏天，弗蘭西斯的福特 T 型座車，總算從密蘇里州安然運抵彼得格勒，他和司

機菲爾都開心不已。他們得意洋洋乘著車在城裡四處蹓躂，「插在車子水箱蓋旁的一支星條旗足足有三尺高」，讓人納悶是「汽車行駛時帶動旗子飛揚，或者是這面迎風招展的大旗子帶動這輛福特車往前跑」。[27] 美國大使館位於福爾希塔茲卡亞街（Furshtatskaya）三十四號，地處彼得格勒市中心俄國公務員和各國外交官聚集的富人區。離它步行距離不遠的夏帕勒爾納亞街（Shpalernaya）上，座落著俄國國會「杜馬」（Duma）的議事堂塔夫利達宮（Tauride Palace），再遠一點是斯莫爾尼宮（Smolny Institute）──那裡將成為布爾什維克十月革命的指揮部。一如英國大使館，美國大使館也租用俄國貴族宅邸為館舍；是一位米哈伊爾‧格拉博伯爵（Count Mikhail Grabbe）的府邸，同樣老舊亟需翻新。據大使館特別專員詹姆士‧霍特林（James Houghteling）的憶述，那是「一幢毫不起眼的平凡兩層樓建築，夾在一幢宏偉公寓建築和一幢普通宅邸之間」。[28] 房屋內部亟待裝修，附隨的家具也少得可憐，以致弗蘭西斯認為它看起來就像一座「倉庫」。[29] 他隨即開始尋覓更好的地點，但是就像布坎南，即使有搬遷的打算，在戰爭時期要找到理想中的房屋著實困難。

弗蘭西斯的辦公室位於二樓，有個直面街道的陽台。同樓層還有一間臥室和起居室。但是所有房間都相當窄小。使館的人手不足，館內一團混亂；這些都不打緊，弗蘭西斯更在意咖啡「有點難以下嚥」。[30] 他很想念留在聖路易的家人和熱鬧氣氛，因此樂於在家款待美國同胞，或邀他們上餐廳。美國生意人，特別是紐約國家城市銀行彼得格勒新分行的職員，經常獲邀和他一起用餐。他也與美國社交名媛茱麗亞‧格蘭特（Julia Grant）建立友誼。她是前美國總統尤利西斯‧辛普森‧格蘭特（Ulysses S. Grant）的孫女，嫁給俄國貴族坎塔庫澤納──斯佩蘭斯基（Cantacuzène-Speransky）親王（她在美國僑民圈的朋友都叫她「邁克王妃」），在歐洲飯店有一間專屬套

30

房。

⑤弗蘭西斯時常接受王妃和其他豪門貴族的邀請，到他們在彼得格勒的宅邸或飯店專屬套房參加盛宴。

菲爾·喬丹從一開始即視「州長」——弗蘭西斯自擔任過密蘇里州州長以後，人人都習慣這麼稱呼他——的福祉、安危為己任。只要弗蘭西斯外出上街，菲爾必定陪在他身邊照看，兩人也同甘共苦，努力適應俄國當地的文化、水土，特別是俄羅斯菜。在寫給兒子佩里（Perry Francis）的一封信裡，弗蘭西斯說道：「菲爾和我還在努力與俄國廚娘打交道，菲爾想教她準備美國口味的餐點時困難重重，因為她聽不懂英語，而他不會說俄語。」[31]所幸很快就有貴人相助，是一個弗蘭西斯在赴俄客船上結識，名叫瑪蒂達·德·克拉姆（Matilda de Cram）的女子。這位女士是返回彼得格勒居住的俄國人，恰巧居住在大使館附近，於是經常登門拜訪，也自告奮勇教弗蘭西斯說法語，教喬丹說俄語。弗蘭西斯與德·克拉姆女士建立起好交情，他休假時會邀她一起看賽馬，他的使館下屬和協約國聯軍的反間諜人員都驚駭不已，因為她是反情報機關掌握的德國間諜，據稱是被指派來勾引沒有戒心的新任大使⑥。[32]

⑤茱麗亞·格蘭特與親王於一八九九年在羅德島新港，阿斯特（Astor）家族的一幢豪宅裡舉辦了時髦豪華的婚禮，美國東岸的所有名流都應邀出席，向這對佳偶送上各式各樣的華貴禮物，從鑽石、法國塞弗瓷器、刻有夫妻姓名縮寫的銀器，到法國萊儷玻璃器皿。茱麗亞·格蘭特是與俄國貴族聯姻的幾個美國「冒險家」之一，在革命爆發之前，她是彼得格勒社交圈數一數二的名媛。

⑥關於德·克拉姆是間諜的指控或暗示大使的婚姻並不幸福的流言，都欠缺確鑿的證據，因此更可能的理由是，弗蘭西斯孤身在俄國，也喜歡美貌女子，只是樂於有個紅粉知己陪伴。

不過，也多虧德‧克拉姆女士教導有方，腦筋機靈的喬丹很快學會足以應付基本溝通的俄語，從此能夠獨自上街購物，他得意地宣稱：「我打從開始學俄語，就學得非常好。」於是，腦筋機靈的喬丹很快就添購好大使館內需要的廚房用具和家具，其中包括一張二十人座的大餐桌。

習慣新環境以後，喬丹辭退俄國廚娘，此後暫時由喬丹來準備他的早餐，一邊物色新廚師人選。弗蘭西斯最後雇了一個「黑人廚師，一個來自西印度群島，膚色非常黑、名叫格林（Green）的黑人」[33]。格林上任以後，喬丹這才吃驚地發現「城裡幾乎沒有黑人」，「沒有長得像我們這樣的人」[34]。弗蘭西斯也注意到這點，在寫給妻子的一封信裡，他談到菲爾根本不想跟千里達島來的這個新廚子一起外出，因為他「太黑」了，畢竟「相較之下」，菲爾的「膚色挺白的」，「差不多算得上是個白人」[35]。喬丹和格林大部分時間似乎都在「策劃如何取得食物」，因此儘管城裡食物供應極度匱乏，他們總是神通廣大為大使端出一桌菜餚；喬丹如今「可以大膽放心地走在街頭」，用他的美式俄語「在市場裡討價還價，融入那裡多文化、多種族的人群」[7][36]。弗蘭西斯無疑非常想念美國食物：他等了又等，歷經好幾個月，他在紐約訂購的一箱火腿和培根才總算運抵；至於從倫敦經由海運運出的兩箱蘇格蘭威士忌，他一直到十月才收到。[37]

神通廣大、頭腦機靈的菲爾‧喬丹，很快即成為大使館一切日常運作的「可貴」幫手。[38]大使館館員弗瑞德‧狄林（Fred Dearing）在他的日記裡寫道：「每個人馬上就看出菲爾是號人物。他其實並不顯目，但你就是知道他是號人物。」[39]菲爾隨侍在弗蘭西斯身邊，隨時有求必應。為了慶祝美國國慶日，弗蘭西斯大膽地舉行百人宴會，那次賓主盡歡。弗蘭西斯在給妻子珍的信中這樣說：「我請來了一個頂尖的九人管弦樂團……真是多虧了菲爾，除了用最近買的俄羅斯茶炊供

32

應熱茶，席上也準備了潘趣酒。我們有魚子醬三明治，番茄三明治，還有美味的冰淇淋。俄國人似乎不知道冰淇淋這東西。」[40] 居住在彼得格勒的美國人非常樂於有這樣的宴會可以大快朵頤一番。但是這位新任大使要想打入勢利的俄國和外交官社交圈子，那可完全是另外一回事。弗蘭西斯在七月寫給妻子的一封信上坦承，「我根本沒結識幾個俄國人」。[41] 他不參加英國大使館舉辦的那些優雅下午茶會和雞尾酒會，對歐洲外交官小圈圈的聊天聚會興致缺缺，反而更喜歡打撲克牌。相對地，那些歐洲外交官也不屑參加他的外交晚宴。布坎南爵士有他那一世代上流階層的勢利和種族偏見，他很怕接到弗蘭西斯的邀請。若是獲邀到美國大使館用晚餐，布坎南會哀嘆：「唉，又要吃一頓不像樣的晚餐……由一個黑人煮的。」[42] 在這類場合裡，通常沒有樂隊演奏助興，只有忠實的菲爾照看全場，服務賓客的同時，要是留聲機的音樂停止，他會走到屏風後面再放唱片。[43]

實情是，無論是弗蘭西斯或布坎南，兩人都不特別喜歡彼得格勒社交圈的禮尚往來。那位引人注目的法國大使莫利斯・帕萊奧羅格（Maurice Paléologue）才是當地外交界最卓越的社交高手，他辦的「晚宴永遠是最棒的」，「賓客名單永遠是最華麗的，都是一群最時髦出眾的人士」。[44] 事實上，溫文又愛閒聊的帕萊奧羅格，花在交際應酬的時間多過於外交事務。他經常去看芭蕾舞劇

⑦ 更值得一提的是，在弗蘭西斯的協助下，喬丹取得彼得格勒警察局長的許可，能夠任意在城內拍照。整個彼得格勒只有兩個美國人享有此等權利。

和歌劇——在戰爭時期，這兩種演出往往座無虛席。要是不在劇院裡，他似乎「就是在某位大公家中客廳與公主、王妃們閒聊」，或者與彼得格勒上流階層人士在餐廳用餐。

像帕萊奧羅格這樣的駐俄外交人員，以及城裡的其他外國僑民，他們到目前為止，並未感受到戰爭對自己的生活有任何嚴重的影響。馬林斯基劇院（Marinsky Theatre）的芭蕾舞院夜間場門票依舊炙手可熱、一票難求。當地上流社交圈的每個俄國人和外國僑民，照常在週三晚上和週日下午盛裝前往劇院觀賞演出——或衣冠楚楚或花枝招展，既看人、也等待被看。大部分座位早已被購買季票的人預定一空；為了搶得寥寥可數的剩餘位置，人們甚至不惜支付一百盧布高價。在民眾為了購買食物苦苦排隊的這段時期，芭蕾舞院前照樣大排長龍。弗蘭西斯大使將馬林斯基劇院這年的秋季劇目評為「全球最佳」；他和多數外交官一樣，去觀賞了首席芭蕾舞伶塔瑪拉・卡薩維那（Tamara Karsavina）擔綱的《唐吉訶德》，整整三小時「沉醉其中」，目不轉睛。[46] 彼得格勒市內的另外兩家熱門大劇院照樣生意興隆：亞歷山大林斯基劇院（Alexandrinsky Theatre）上演的是正統劇目；有法國劇團常駐的米哈伊洛夫斯基劇院（Mikhailovsky Theatre）則是俄國知識份子趨之若驚的法國文化大本營，他們都去那裡用法語交際。

儘管物資匱乏，社會不滿的氣氛日益濃厚，「那些毫無患難意識，還熱中燈紅酒綠、聲色犬馬、耽於逸樂之徒」照樣能在彼得格勒將「紙醉金迷的生活過得有聲有色」。[47] 儘管尼古拉二世於一九一四年頒布禁酒令，明令禁止銷售伏特加烈酒，以期能改善俄國農民、入伍士兵普遍酗酒的狀況，但是只要願意花錢，你照樣可以在城裡各家飯店、高級餐廳的祕密包廂裡暢飲葡萄酒、香檳、威士忌和其他各式各樣的烈酒⑧。[48] 城裡的飯店，過去是法國飯店和英國飯店最受英國

人、法國人青睞，但是在戰爭時期，反而由阿斯托利亞飯店（Astoria Hotel）後來居上。這家飯店落成於一九一二年，座落在聖以撒大教堂東邊，博沙亞莫斯卡雅街和沃茲涅先斯卡亞街（Voznesenskaya）的交接處，當初是看準一九一三年羅曼諾夫王朝（Romanov）三百週年慶會吸引絡繹不絕的遊客前來聖彼得堡觀光，為因應此一商機而設立的飯店；負責設計建造的瑞典建築師弗德里克・利德瓦爾（Fredrik Lidval）將它命名為 Astoria，用以向知名的紐約飯店經營阿斯特兄弟致意。

由於吸引了許多英國人入住，阿斯托利亞飯店還成立了一個特別辦公室，專責處理英國住客的需求，還大肆宣傳飯店內部裝飾了「一幅巨大的倫敦地鐵圖，有一大間英文圖書室，藏書從喬叟到 D・H・勞倫斯應有盡有」。[49] 此外，共有「十座電梯，用於呼叫服務員的電燈設備，可撥通市話的電話，中央吸塵系統，中央暖氣系統，三百五十間有軟木隔音牆的房間」，以及一間可容納兩百人的大餐廳，一座溫室花園和一間新藝術風格裝潢的宴會廳。[50] 它的法國餐廳已經成為許多人設宴待客的熱門地點，舉凡是為前線歸來、打仗打得筋疲力竭的俄國軍官接風洗塵，或是協約國武官、大使館官員、外國僑民平日舉行餐宴聚會；當然，那裡也充斥著低調攬客的高級妓女。它的競爭對手歐洲飯店設備不遑多讓，擁有一座屋頂花園和氣派豪華的玻璃圓頂餐廳，弗蘭西斯大使正是那裡的常客，但是大多數初來乍到的外國來客都選擇下榻阿斯托利亞飯店。不過，

⑧ 俄國民眾只能到黑市或憑醫師處方箋買酒。

由於接待了太多來訪的軍人，到一九一六年底，這家飯店已經失去了戰前的迷人風姿，它的義大利籍餐廳經理喬瑟夫‧維奇（Joseph Vecchi）認為它已經成為「一座榮譽軍營似的地方」。[51]

維奇哀嘆物資嚴重短缺，一年前他仍能為私人宴會端出滿桌豐盛菜餚，但如今再無可能。在一九一六年年底，彼得格勒的食物供應量已經縮減到正常所需的三分之一。由於許多農民被徵召入伍，農地上缺乏勞動力確實影響糧食生產量；但是多數的匱乏是人為因素，一來有投機商人囤積牟利，二是鐵路運輸時常中斷所致。由於火車不開，南方城鎮生產的麵粉和其他食物只能堆放在倉庫和糧站裡腐爛，而北方城市都在鬧飢荒。許多外國觀光客即證實，在鄉間仍然有充足的糧食，而城裡苦於食物不足的家庭主婦，經常不辭勞苦出城去跟農民買牛油、雞蛋、魚和肉。彼得格勒城現在盛傳有投機商人蓄意囤積麵粉、肉和糖來哄抬價格。即便是富裕階級也買不到白麵包了。但是，他們辦宴會的時候，照樣可以弄到山珍海味。由紐約國家城市銀行派駐到彼得格勒的職員雷頓‧羅傑斯（Leighton Rogers），那一年冬天應一個俄國熟人邀請，「到他家吃頓便飯」，他簡直大開眼界：

宴會廳的巨大自助餐檯看起來就像大門洞開的食品倉庫，有醃魚、沙丁魚、鰻魚、香魚、鯡魚、煙燻鰻魚、煙燻鮭魚；魚子醬、火腿、牛舌、香腸、雞肉、鵝肝醬；紅乳酪、黃乳酪、白乳酪、藍乳酪；多不勝數的萵苣沙拉；一整籃的芹菜、醃黃瓜、醃橄欖；五顏六色的醬汁，有粉紅色、黃色、薰衣草紫色。所有這些食物，其他更多的食物，足足排了三層高，中央是疊得老高的水果塔，餐檯兩側擺著一整排裝有伏特加酒和

36

結果這些琳琅滿目的佳餚只是「開胃菜」，接著正式入座享用全套晚餐，包括鮭魚、烤鹿肉和雉雞肉，甜點是冰淇淋蛋糕，還有更多的水果和乳酪，佐餐的好酒一瓶接一瓶，有波爾多、勃根地葡萄酒和香檳。在晚餐的結尾，這位俄國東道主給每位美國客人送上最後的特別驚喜：「兩包比曼牌口香糖」。[52]

尼格利‧法森寫道，在這位俄國人和其他富裕階層的宅邸以外，「俄國有如飢餓到垂死的戰神，倒在地上奄奄一息」。[53] 到目前為止，他總愛流連在城裡的俱樂部和餐廳，過著夜夜笙歌的生活，[54] 他與外僑朋友們常去斯特羅加諾夫橋（Stroganovsky Bridge）附近的羅德別墅——沙皇與皇后奉為精神導師和顧問的格里高利‧拉斯普丁（Grigory Rasputin）也常光顧的一家餐廳——在私人包廂裡暢飲香檳、大啖小龍蝦，一旁有幾個妓女作陪。如今，連他也對這類享樂失去了興致。城裡每家豪華餐廳已經受到食物短缺的影響，包括荷蘭大使威雷姆‧奧登狄克（Willem Oudendijk；後更名為威廉‧奧登蒂克〔William Oudendyk〕）常去的康斯坦餐廳，以及美國大使館館員喬舒亞‧巴特勒‧懷特（Joshua Butler Wright）最愛的多農咖啡館。在新英國俱樂部的美好日子也「化為烏有」；據法森的憶述，在一九一六年底，「那裡不再供應牛排晚餐」）。[55]

自從開戰以來，最基本的食物，例如牛奶和馬鈴薯，價格已連翻了四倍；其他必需品，如麵包、乳酪、牛油、肉類和魚類，漲幅則已達到五倍。據一位英國領事的女兒艾拉‧伍德豪斯（Ella Woodhouse）回憶，「我們不得不雇用一個女僕，她唯一的工作就是幫我們排隊買牛奶、麵包

或任何其他必需品」。[56]隨著冬日降臨，食品、麵包店前的隊伍排得越來越長，那些長龍裡的人們變得越來越憤怒，「越來越多人抱怨政府高層有多缺乏效率、有多腐敗」。當局對糧食與燃料的供應（如今只有木柴，沒有煤炭）缺乏管理，也徒增大量的虛耗、浪費；俄國官員的貪污腐敗更是有如家常便飯。彼得格勒格如今有如一座遭到圍困的城市……不再有人有心情縱情享樂。「阿斯托利亞飯店的羅馬假期氣氛已經煙消雲散。現在由恐懼取而代之」。[57]布坎南爵士每日都沿著涅瓦河堤岸散步，看到等著買食物的人龍綿延得如此長，而且不只一條，他感到心驚膽戰。他在一九一六年十一月寫下此段看法：「等到天氣變得更酷寒，這些隊伍將變成易燃物。」美國大使館的弗瑞德・狄林也有類似的預感，他在日記裡寫道：「空氣中瀰漫著大難將至的氣息」。[58]

那些大紡織廠、製銅工廠、彈藥工廠運作得欣欣向榮，獲利不斷升高，但是工廠工人面臨飢餓的威脅。威雷姆・奧登狄克回憶，「首都瀰漫著濃厚的沮喪氣氛，戰事顯然對國內的民生生計造成衝擊……幾乎已不見出租馬車，電車還在跑，但是每一輛都人滿為患。」街道一片泥濘，骯髒不堪，商店裡的貨架上空無一物。跟他談話的每位俄國人把一切都歸咎於腐敗的官僚系統：

每個人跟我聊起這件事時都壓低聲音、竊竊私語，就彷彿害怕被人偷聽到，雖然我們周圍根本沒有人。每個人都確信這些狀況不可能如此繼續下去，每個人都確信一場風暴即將來臨，雖然沒有人能說得準什麼時候會來，沒有人能確切預估它將會帶來何種程度的破壞。[59]

根據英國戰爭宣傳局派駐彼得格勒的丹尼斯・嘉斯汀（Denis Garstin）觀察，「無論是大公，或是雪橇車夫，人人都在大罵這個政府的不是」。[60] 不論是豪宅裡的貴族，或是麵包隊伍裡冷得直發抖的人們，人人都議論紛紛的一個話題是：皇后與格里・拉斯普丁的關係。儘管皇室家族成員力勸尼古拉二世和亞歷山德拉將這位顧問解職，但兩人堅決不為所動，甚至又聽從拉斯普丁的建議，陸續撤換幾個部長，任命更為反動的新人選。尼古拉二世坐鎮在前線的軍事總部，亞歷山德拉獨自留在首都。由於已與俄國皇室成員、多數親戚疏遠，她更加仰賴她與丈夫的那位「朋友」。除了拉斯普丁的話，她再也聽不進任何其他人的建議。尼古拉二世一再接到示警，說他的王位已經岌岌可危；他的叔父尼古拉・尼古拉耶維奇（Nikolay Nikolaevich）大公懇請他別再讓妻子處理政務，以免引發更大的民怨；他警告說：「再這樣下去，你會把國家推到動亂當中。」布坎南爵士抱持同樣的看法：「如果沙皇繼續任用這一批反動派部長，我擔心一場革命勢不可免。」

61

在這種「緊張懸宕」的氣氛下，民眾現在公然地談論有發動宮廷政變的必要，那位皇后應該被關進修女院，以免再危害社稷。[62] 在私人俱樂部裡，「大公們一面玩撲克牌十五點，一面談『拯救』俄國」，特別是一個勁地捕風捉影皇后與拉斯普丁——國家「暗黑勢力」——的不可告人關係。[63] 要避免國家陷入危機，將沙皇政權從災難邊緣拯救下來。似乎只有暗殺拉斯普丁一途了。

一九一六年十二月十六日至十七日日夜間，拉斯普丁突然行蹤不明。那天晚上，法國大使帕萊奧羅格人在馬林斯基劇院欣賞斯米爾諾娃（Smirnova）領銜演出的《睡美人》芭蕾舞劇，據他

回憶，「儘管她的跳躍、腳尖旋轉和迎風展翅舞姿非常精采曼妙，卻完全不敵人們交頭接耳、流傳開來的陰謀流言」，內容是關於有人密謀將皇后和她的「朋友」拉下台。一名義大利外交官坦言：「大使，要我說呢，我們像是回到了波吉亞家族的時代。」[64] 幾天後，拉斯普丁的屍體從涅瓦河裡被撈出，亞歷山德拉皇后毫不留情地嚴懲凶手，當中年輕莽撞的費利克斯‧尤蘇波夫親王（Prince Felix Yusupov）被監禁在他的鄉間宅邸；另一位德米特里‧巴甫洛維奇（Dmitri Pavlovich）大公則遭軟禁在家，而俄國民眾都歡天喜地讚頌他們的「英雄」行為。

到了該年年底，整座城市籠罩在山雨欲來的肅殺氣氛當中。羅伯特‧布魯斯‧洛克哈特回憶，「每個人都在想，每個人都在談，大難就要臨頭。」[65] 因為「齊柏林飛船空襲的可能威脅」，城裡於夜間實施燈火管制，只有搜索飛船蹤跡的探照燈亮光偶爾劃破黑暗，更加深這種在劫難逃的低迷陰沉氣息。俄國在東方戰線對抗德國的防線再也無法支撐多久。自從一九一四年以來，全俄國已經動員了一千四百萬名士兵，至目前為止，傷亡、遭俘虜人數超過七百萬。然而，軍隊仍然迫切需要源源不絕的新兵加入。；在市內處處——戰神廣場、宮殿廣場，涅瓦河沿岸堤岸——可見士兵和野戰砲兵在列隊操練。不時有行經的俄國人會停步觀看，但不一會兒即失去興致；「再次陷入自己的思緒，煩惱著要從哪裡弄到足夠的食物來吃」。[66]

依雷頓‧羅傑斯的看法，入冬的彼得格勒簡直「集合了全世界的各種惡劣天氣」；他從十月抵達以後沒遇過幾個晴天，就算哪天出了太陽，一到下午三點天色又暗下。「我們就像處在終年白霧籠罩的世界之巔，任何一點陽光都會被無邊的白霧所吞噬。」[67] 到了開始下雪，氣溫降得更低以後，大家都在納悶一觸即發的狀態還會持續多久，人們還能忍耐多久，排隊等候購買食物的

40

「那些雙腳凍到麻木、冷得發抖、用顫抖的手指把頭上的披肩裹得更緊的婦女」，再過多久可能會爆發怒火，進而襲擊食物商店。[68] 在哪一處都能看到她們：

拖著腳步，相互推擠，碰撞；熱切地伸出顫抖的雙手來取一盆湯，一面咕噥要求店家再多盛一點；乞求店主賣她一瓶牛奶，她家裡有一個垂死的嬰兒嗷嗷待哺；絮絮叨叨自家的慘況、喋喋不休地發著滿腹牢騷，抱怨食物不夠，抱怨這天殺的冷天氣。[69]

聖誕節即將來臨時，上流階層刻意無視街頭巷尾越發濃厚的民怨，又一次恣意沉浸於各種社交饗宴，簇湧到城裡的劇院、歌舞廳、夜總會：

不斷有裹著毛皮大衣、戴珠寶的女人，一身筆挺軍裝、勛章閃亮的男人進進出出阿斯托利亞飯店的旋轉大門。一輛接一輛的豪華轎車穿梭於各座橋樑，街上來來往往的三駕馬車發出噠噠蹄音，與滿街雪橇叮噹的鈴聲、唰過雪地的咻咻聲，交織成動人的樂音……一如往常，街上人潮洶湧，電車擠得水洩不通，每家餐廳高朋滿座。隨處都有人在談天說地，俄國人就愛閒聊，絮絮不休、沒完沒了。[70]

十月十七日，涅瓦河北岸維堡那片髒亂的工人住宅區，二萬名鋼鐵廠工人和軍火廠工人發動了罷工。戰爭、疾病、衛生條件惡劣的生活環境、低廉工資和飢餓讓他們忍無可忍，群起要求提

高工資和改善工作、居住環境。「只消發出一個不尋常的聲音，甚至是一聲突如其來的開工哨聲，就足以驅動他們走上街道。情勢已經緊張到令人擔憂的程度。每個人或是眼巴巴地盼望，或是下意識地等著有什麼事情會發生」。在工人住宅區裡，有關革命的話題「有如野火燎原」，有心煽動革命的人紛紛湧到那裡煽風點火。到了二十九日，計有四十八間工廠停工，數千名工人受到影響。十月二十六日出現第二波大規模罷工，廠主下令閉廠停工，五萬七千名工人罷工。直到工廠復工以前，工人們持續與警方發生激烈衝突。[71]

在許多外交圈人士看來，沙皇政權已經危在旦夕，隨時可能垮台，英國大使館已經開始敦促僑民們返回家鄉。布坎南爵士確信革命會發生，弗蘭西斯卻認為，就算有革命，也是「戰爭結束以後」的事，很可能「在戰爭結束後旋即發生」。[73]他和他的館員下屬以美國人的方式──「火雞大餐和葡萄乾布丁」──慶祝聖誕節（俄曆的十二月十二日）。[74]在此同時，布坎南爵士在考慮更嚴肅的事。他決定向沙皇再做最後一次示警，提醒這位君主革命的威脅已經迫在眉睫，他動身前往沙皇的住所，位於彼得格勒南方十五英里處，沙皇村裡的亞歷山大宮殿。出發前，他跟羅伯特・布魯斯・洛克哈特提到：「如果沙皇是坐著接見他，那麼一切會很順利。」[75]布坎南爵士於十二月三十日入宮，而沙皇站著接見他。儘管不是好兆頭，布坎南仍然卯足全力勸告沙皇要及早因應，他提到城裡的民怨不滿持續升級，說到此事態的嚴重性，並強調應該趕緊做政治上的妥協讓步以安撫民心，以免為時已晚，布坎南爵士後來記述：「是要領導俄國獲取勝利和永久和平，或是走向革命和災難，端由他來決定。」尼古拉二世卻毫不在意，表示他誇大事態了。[76]半小時過後，布坎南爵士黯然地離開。無論如何，他已經說出自己的想法，總算「放下心中大

石」。[77] 但正如他的預想，沙皇把他的話當作耳邊風。尼古拉二世最近早已無視輿論民意，任命反動頭子亞歷山大・普羅托波普夫（Alexander Protopopov）為內政部長。他是一個會不惜任何代價致力維持專制政權的人，而且眾所皆知，也是拉斯普丁的同夥人。沙皇此次的任命舉動，更引發其他部門部長集體辭職以示抗議。

一九一七年的新年到來，為了宴會所需，美國大使館的菲爾・喬丹再次大展神通，弄到俄國香檳酒。宴會廳又鋪上地毯，賓客們跳舞跳到天明。[78] 法國大使帕萊奧羅格則是在加夫里爾・康斯坦丁諾維奇親王（Prince Gavriil Konstantinovich）府上度過跨年夜，在那場宴會上，大家毫無顧忌暢談如何推翻皇室，而「周圍就有僕人走動，妓女豎耳聆聽談話，吉普賽人在高歌，酩悅香檳（Moet & Chandon brut imperial）汩汩地傾注到每個人杯中，空氣裡瀰漫著它的醉人香氣！」[79]

在阿斯托利亞飯店這邊，樂團在晚餐時段演奏了《蒂珀雷里路遙遙》（It's a Long Way to Tipperary）。住在那裡的一位英國護士現在巴不得趕緊離開彼得格勒，因為她在英國僑民營運的食物救濟站看到波蘭難民們的苦難：

我們身在阿斯托利亞飯店，玻璃窗將我們與壞天氣，與波蘭農民，與貧困隔絕開來，我們坐困在這個地方的可怕氣氛裡，與一群妓女為伍，聽著刺耳不堪的樂團演奏！[80]

如今連沙皇的祕密警察也預期「飢餓將引發最激烈的暴動」，看起來，那片脆弱的玻璃窗遲早會被粉碎。[81]

第1部

二月革命
The February Revolution

第1章 「婦女們開始厭惡為了買麵包排隊」

'Women are Beginning to Rebel at Standing in Bread Lines'

一九一六年十一月，一位為美國一家大眾日報《紐約世界報》（*The New York World*）採訪撰稿的資深記者阿諾‧達許—費勒侯（Arno Dosch-Fleurot）①抵達彼得格勒。此時的他剛完成一趟艱鉅任務，採訪報導了凡爾登之戰。他出身一個波特蘭的名門家庭，從哈佛大學法律系畢業後擔任律師，然後改行跑新聞，從一九一四年八月以來即在戰地採訪。

這一年，紐約的報社編輯向他提議：「你不妨去俄國看看」，他欣然接下這個猶如美夢的邀請。但是歐洲大陸此時深陷戰火，要從法國赴俄並不容易；費勒侯只得穿越海峽到英國，從新堡搭船到卑爾根（Bergen），接著改乘火車，經過挪威、瑞典，一路往北到芬蘭邊境的托爾內奧檢

① 他父親是美國奧勒岡州的德國裔移民。他在一戰期間冠上法國裔母親的姓氏費勒侯，以免在西方陣線採訪報導時會遭遇困難。

查站（Torneo）。經過漫長的舟車勞頓，他到達時已筋疲力竭，但仍不忘與海關人員討價還價，「別對他隨身攜帶的打字機課進口稅」。當他登上開往彼得格勒芬蘭站的火車，海關人員試圖潑他冷水：「我知道你們的報紙喜歡聳動新聞，但是我要說，在俄國，你恐怕找不到什麼刺激的事情。」費勒侯計畫待上三個月左右；結果，他將會在俄國度過兩年多光陰。[2]

雖然他已經向法國飯店預訂了一個房間，但抵達時發現飯店已經客滿。他們給了他一張撞球桌權充睡床。據他的憶述，桌面硬梆梆，「躺在那上頭只會讓你的腦子非常清醒，根本難以成眠」。[3] 他已在西方戰線待了兩年，很興奮能來到俄國換換空氣，但是對他而言，這是一個完全未知的地方，他對這個國家抱持著各種典型化的想法：

我檢視自己對俄國的認知，發現我是從杜思妥也夫斯基的《罪與罰》看到醜惡的一面；從托爾斯泰的《復活》看到悲慘的一面；從喬治‧坎農（George Kennon）[2]的《黑暗西伯利亞》看到可怕的一面。我第一次回想起小時候聽一個芬蘭護士講過的故事，殘忍的沙皇被毒蘋果毒死，波雅爾大貴族把農奴扔去餵狼……還知道引爆炸彈的虛無主義份子，腐敗的官員，「血腥星期天」，殘酷的哥薩克騎兵。[4]

費勒侯承認自己和其他美國人一般，對俄國情況所知或了解得「甚少」；但不多久後，曾在俄國前線寫出許多出色報導，讓費勒侯深為佩服的法國《時報》（Le Temps）特派員盧多維克‧諾多（Ludovic Naudeau），大致為他做好心理建設。納多帶費勒侯到時髦的康斯坦坦餐廳，大啖煙燻鮭

魚和魚子醬的同時，他一面警告費勒侯，說「每個來到俄國的文人作家總以相同的方式淪陷」：

你有如中了魔法。你明白自己身處於另一個世界，你覺得自己不僅要深入了解它……還得以白紙黑字訴諸文字……但是，除非你待在這裡夠久，久到你已經成了半個俄國人似的，否則你依舊一知半解、茫茫然，寫不出任何名堂；但是，你一旦熟悉俄國以後，反而沒法跟任何人說出它的什麼所以然……你會發現自己很想拿俄國跟其他國家相比較。千萬別這樣。[5]

在革命即將爆發前的彼得格勒，費勒侯和諾多絕不是城裡僅有的外國記者。駐在此地的路透社記者蓋伊・貝林格（Guy Beringer）、美聯社的沃爾特・威芬（Walter Whiffen）和羅傑・路易斯（Roger Lewis）為西方國家多家報刊的消息報導的來源，此外多數為英國報社記者：《每日郵報》（Daily Mail）的漢密爾頓・費菲（Hamilton Fyfe），為美國《每日紀事報》（Daily Chronicle）採訪的紐西蘭人哈羅德・威廉姆斯（Harold Williams），[3]為《每日新聞報》（Daily News）和《觀察家》（Observer）供消息的亞瑟・蘭塞姆（Arthur Ransome），以及《泰晤士報》（The Times）的羅伯特・威爾頓（Robert

② 坎農（1845–1924），知名的美國旅行家和探險家，寫過許多有關俄國西伯利亞刑罰制度的深入報導）。

③ 威廉姆斯的報導也同時刊登在《每日電訊報》（Daily Telegraph）、《紐約時報》（New York Times）。

Wilton）；所有的人都定期發回消息，雖然一般來說並不是署名發表。④倒是不多久之後，費勒侯迎來了同國的同行：首位來到彼得格勒的美國女記者弗蘿倫絲・哈波（Florence Harper）與她的夥伴攝影師唐納・湯普森（Donald Thompson）；兩人是由圖文雜誌《萊斯利週刊》（Leslie's Weekly）委派的。

行事堅毅、果敢的湯普森來自堪薩斯州的托皮卡（Topeka），是個五呎四吋高、精力旺盛的小瘦子，平日一貫穿馬褲、戴頂鴨舌帽，腰間插著一把柯爾特左輪手槍，且相機從不離身。他過去想以戰地攝影師身分前往西方戰線採訪，前前後後去了八次，但每次都遭軍事當局勒令折返，底片或相機也被沒收。最後終於如願進到前線的許多地方拍攝，包括蒙斯（Mons）、凡爾登（Verdun）和索姆（Somme），拍好的底片再經人偷運夾帶到倫敦或紐約。他與哈波於一九一六年十二月啟程到俄國，因為據密報「該地會有動亂」，他同時也肩負派拉蒙公司委託，將在當地拍攝影片。[6]

就像許多初次抵俄的美國人一般，湯普森、哈波和費勒侯，以及之後「前仆後繼湧來彼得格勒」的其他同胞，都「帶著那種彷彿全知全能、所向無敵的美國式樂觀思維」。但「天氣、鬱鬱寡歡的俄國人，一切事態的嚴重程度，終究會讓他們心情消沉」。[7] 哈波和湯普森是取道另一條仍可通行的路線：先搭船橫越太平洋到日本，再經海道到滿洲，最後搭上火車經由西伯利亞大鐵路前往彼得格勒。

湯普森帶的幾台大相機和三腳架，哈波那些裝著非常多樣卻多數不合時令衣物的行李箱，也都安然無恙與他們一起抵達，湯普森打趣地寫道：「弗蘿倫絲・哈波因為帶了太多行李，不得不

多買六個火車座位」。[8]一九一七年二月十三日，他們的火車在凌晨一點駛抵彼得格勒，兩人下車後立即直驅所有外國遊客在當地的指標性燈塔：阿斯托利亞飯店。不料飯店已經客滿。哈波使盡纏功爭取到「一個窄到連手提行李都沒處放的房間」。[9]而湯普森在彼得格勒的第一夜，是淪落到冒著風雪和嚴寒走在街道，好不容易才找到一家廉價的三流旅店落腳。

如今要在城裡尋得住宿處已經變得難如登天。據美國使館特別專員詹姆士・霍特林的記述，「所有飯店、飯店都人滿為患，一有空房或空公寓釋出，不到一天一定租出去。飯店的住客甚至得睡在餐廳包廂和走廊，早上九點鐘以前或晚上九點以後無法洗澡，因為若干更不走運的住客，只能淪落到在浴室裡鋪床睡覺。」到了一月，他寫道，他下榻的飯店已經充斥異味，聞起來「就像芝加哥的某間三流住宿公寓」。[10]

首都裡的住房之所以嚴重短缺，跟德國在一月中旬發出威脅脫不了關係；德國揚言，他們的潛艇見到中立國的船隻也會毫不留情發射魚雷；再也沒有客船或貨船從挪威和瑞典的主要港口航行到俄國，許多外僑和觀光客被困在彼得格勒。蘇格蘭護士艾瑟爾・莫伊爾（Ethel Moir）寫道：「這裡有數百人在等著離開，也有數百人被困在瑞典和挪威。」[11]她與同事萊麗亞斯・葛蘭特（Lilias Grant）一月時從羅馬尼亞前線來到彼得格勒。她們一下火車，就感覺宛如掉進一座「巨大

④ 多數報導只署名「本報彼得格勒特派員」或類似名稱，因此，出自英國、美國記者之手的俄國革命實況報導，其中若干篇已難查出原作者。

高聳的雪堆裡」，兩個人背著帆布袋奔波了好一會兒，這才總算搭上一輛無頂的四輪馬車（droshky），⑤接著雖然勉強找到一家飯店過夜，卻是打地鋪。[12]

第二天，她們到處尋覓可住的飯店，卻毫無所獲，只好求助英國教堂的倫巴德牧師，他最後幫她們在英國僑民的療養院找到房間。經過戰地醫院的嚴酷生活洗禮，這個落腳處對她們來說不啻是人間福地，晚上有倫巴德牧師作陪談天，傍著「道地的英式壁爐，坐在舒適的扶手椅上，享用抹上牛油、剛烤好的熱騰騰吐司」。也得以睡在「真正的床上，溫暖的被窩裡」，所有這些都是「前所未有的奢侈享受」。但是她們迫不及待想返家，「進俄國容易，出去困難！」莫伊爾寫道，「從我們聽到的消息，要離開會變得越來越困難；革命就要發生的謠言滿天飛，無論走到哪裡都能聽見。」[13]

在等待離開彼得格勒回英國的這段時間，莫伊爾和葛蘭特拜訪了喬吉娜‧布坎南爵士夫人和她的女兒梅麗爾，得知英國僑民們一直以來都不懈地從事救援工作，特別是盡力幫助那些逃離東線戰火中家園的數千位難民。這些逃難的人是擠進貨物列車裡，顛簸數天來到彼得格勒的華沙火車站，然後被安排住進附近臨時搭蓋、環境骯髒的木棚屋。每間小屋裡密密麻麻地排滿三或四列雙層床，一間約可收容兩百到三百人。其餘難民只能待在形同大倉庫、四面透風的火車站，他們或是睡臥在冰冷的石板地上，或是爬入空的卡車貨斗和貨車廂暫時棲身。有些人住在潮濕、無窗的地窖。傳染病在難民間蔓延開來，特別是麻疹和猩紅熱；無論在哪個難民收容所或棲身處，那些難民「睜著腫脹、無神的雙眼，整天半昏半醒地躺在幾乎令人窒息的惡臭氣味裡。」[14]

眼見有這麼多可憐的孩子沒有足夠的衣服可禦寒，而且多數沒有鞋子穿，身上和頭髮都長滿

了蝨子，外國僑民油然而生惻隱之心，紛紛起身投入慈善工作。他們為難民設置食物供應站，每天發餐兩次。一到時間，衣衫襤褸的難民來到門前，瑟縮發抖地排隊等領取一枚黃銅代幣，再拿著它去換取「一群英國僑民女士手忙腳亂發放的」一塊黑麵包和一碗英式粥。率領眾位志工婦女的人，一如既往是令人又敬又畏的布坎南女士。[15] 募集而來要發放給難民的衣服、鞋子，悉數堆置在英國大使館的一個房間裡，由為數更多的志工婦女幫忙整理、分類，理所當然，這個工作隊伍也是由布坎南女士領頭指揮；據她的女兒梅麗爾回憶，那個房間「就跟舊衣市場沒有兩樣」。[16] 布坎南女士不只忙於大使館裡和食物救濟站的工作，也主持彼得格勒一間專門收治波蘭難民的婦產科醫院，它是由俄國的米麗森特·福賽特（Millicent Fawcett）醫療隊所開設，由塔蒂亞娜難民委員會——一個以沙皇次女的名字命名，塔蒂亞娜（Tatiana）亦為榮譽會長的組織——提供資金。

布坎南女士如此一馬當先成為僑民圈的慈善女王，但是在嬌小、柔弱但精力充沛的穆麗耶·帕吉女士（Lady Muriel Paget）到來後，不得不拱手讓出寶座。帕吉女士身為一個熱心慈善家，有整整九年在倫敦的貧困區域開設食物救濟站；而且一如布坎南女士，她也出身貴族中的頂尖家族，父親為溫切爾西公爵（Earl of Winchilsea），夫婿是一名男爵。[17] 她聽說俄軍在東方戰線的死傷慘重，於是號召許多位知名人士，在英國成立了一個支援委員會，皇后亞歷山德拉亦是成員之一。

⑤ 即出租馬車，相當於英國的雙輪雙座馬車或計程車。

而在紅十字會協力下，委員會在俄國成立了一間英俄醫院。帕吉女士做為該醫院的主要籌設人，也領導它的醫療團隊：包括了外科醫師、內科醫師、護工、二十位受過護理訓練的護士，⑥以及十名志願救護隊（V.A.D）護士；她還計畫在俄國成立三家戰地醫院。英俄醫院的設立資金全數來自英國民眾的捐款，共計有一百八十個床位，如果多增一兩排床，最多可容納二百名傷兵。幸虧有布坎南爵士出面遊說，德米特里‧巴甫洛維奇大公這才同意在這段戰爭期間，出借自己的新巴洛克式宮邸做為英俄醫院院舍。

巴甫洛維奇宮邸位於涅夫斯基大街四十一號，與阿尼奇科夫橋（Anichkov Bridge）接壤處，與皇太后宮隔著豐坦卡運河相望，是一幢堂皇的深粉紅色灰泥建築，有奶油色柱廊環繞，外觀美雖美，但做為醫院院舍，還有很多要改善之處。⑦建築的排水系統是老式的，沒有水管管線，因此得趕緊安裝自來水、浴室和洗手間。而金碧輝煌的音樂廳、與其相通的兩間大宴會廳做為病房使用。其他各個房間分別被改為手術室、x光室、實驗室和消毒室。宮殿的漂亮木頭地板全都改鋪上亞麻地板，牆上的掛毯、錦緞絲綢，以及石灰小天使雕刻被隱藏在膠合板牆壁後方。

布坎南女士在瓦西里耶夫斯基島上那間英僑醫院，供士兵用的床有四十二張，供軍官用的有八張，規模極小；當佔地更大、資金更充足、在大門堂堂地掛著英國國旗的英俄醫院開張以後，毫不意外地，相形失色。一九一六年一月十八日，英俄醫院正式開幕營運，皇后、沙皇的長女奧爾嘉（Olga）、次女塔蒂亞娜，多位大公與大公夫人，以及布坎南爵士夫婦皆出席了揭幕典禮。不可免俗地，全體與會者合影留念。在那張照片裡的布坎南女士戴了頂大帽子、身裹皮草，一副不可一世的模樣，但表情難掩憤慨，她在寫給小姑的一封信上抱怨：「我與英俄醫院毫無瓜

54

葛，反正穆麗耶・帕吉女士處心積慮不讓我介入醫院事務。」[21]其實也無妨，因為布坎南女士光是忙自己的救濟工作也已經分身乏術，她甚至正在籌辦一場慈善義演，邀請一個來自倫敦、曾在歐洲巡演的「華勒女士劇團」（Mrs. Waller's Company）在二月時前來演出《杭特沃斯女士的實驗》（Lady Huntworth's Experiment），所有的門票收入將用於「為俄國士兵購買禦寒衣服」。[22]

那年冬天，在城裡各處都看得到布坎南女士的身影：她不只在大使館工作室和難民食物供站忙碌，也在紅十字會倉庫幫忙整理分類醫院補給品，以及救助返家的俄國戰俘。她在一封家書中寫道：「我分發襯衫、襪子、菸草等等東西給將近三千個人，也給他們女人、孩童的衣服帶回家給妻兒穿。好多人寫感謝信給我。」但是到了一九一七年初，她倒是在抱怨忙到「沒時間坐下來，至於閱讀或是任何類似的消遣，我連想都不敢想」。她的醫院床位已滿。只要空出來，不到一天又有傷兵補進來；「事實上，我們每天都接到詢問電話，問我們是否可以再多收人……所有東西都開始短缺」。[23]英俄醫院也是人滿為患。自從它開幕以來，收了許多傷勢嚴重的士兵，其中許多人有怵目驚心的感染性傷口，大多是氣性壞疽（gas gangrene）所致，據外科醫師杰弗里・傑

⑥ 皆是紅十字會修女，主要來自倫敦聖托馬斯（St Thomas's）醫院和聖巴塞羅繆（St Bart's）醫院。

⑦ 建於十八世紀，當時稱為貝洛薩爾斯基—貝洛薩爾斯基宮（Beloselsky-Belozersky Palace）；十九世紀歷經重建，一八八三年由謝爾蓋大公（Grand Duke Sergey）和其妻艾拉（皇后的姊姊）買下。大公於一九〇五年遭暗殺後，其遺孀遁入女修院，把此宮邸贈給了德米特里・巴甫洛維奇。他和尤蘇波夫謀殺拉斯普丁以後，渾身是血、歇斯底里躲在裡頭避難，儘管出借了宅邸，他在一樓保有自己的私人房間。

弗遜（Geoffrey Jefferson）的觀察，這是為俄國軍隊在前線的一大災禍。化膿傷口的氣味惡臭不堪，畢竟傷患從前線被送抵彼得格勒得歷經四或五天路程。但是天氣實在太冷了，每次要開窗子換換空氣，頂多只能打開幾分鐘。[24]

這讓甫從西方戰線被調到英俄醫院的志願救護隊護士桃樂絲・西摩爾（Dorothy Seymour）有點無所適從。她覺得彼得格勒「非常臭，非常大，缺乏戰爭的氣氛，連倫敦都比它更像是一座戰時的城市」。[25] 戰爭或許遠在天邊，然而，她感覺到當地有股劍拔弩張的氣氛，她在寫給母親的一封信提到：「這裡的政局驚心動魄，但難以掌握到全貌，根本是一團爛泥。」不過她和同事們都是幸運兒：「身為紅十字會成員，我們吃得很好」；甚至「晚上有熱水袋取暖，早上洗浴有熱水可用」，簡直是莫大奢侈。[26] 桃樂絲身為一個將軍的女兒、一個海軍上將的孫女，又曾榮任克里斯蒂安王妃⑧的女侍官，擁有非常耀眼的人脈關係網。不過，她覺得英國大使夫人很普通，她在一封信中告訴母親：「布坎南女士很挑客人，她家裡死氣沉沉，所以沒人太在意她。」很顯然，勢利的布坎南女士邀到家裡喝茶的對象不包括志願救護隊護士，因此西摩爾在彼得格勒社交圈結交了自己的朋友，她會去觀賞芭蕾舞劇，到歌劇院聽夏里亞賓（Chaliapin）唱《鮑里斯戈東諾夫》（Boris Godunov），幾乎每天晚上都與英國大使館的海軍武官和陸軍武官在餐廳用餐；而毫不令人意外的是，「戰時的彼得格勒，沒有任何一個英國人會在晚餐前換裝」。她認為自己很幸運，在英俄醫院的包紮室服勤工作量「相當輕」。要學好俄語已經不容易，還有其他要克服的事，像是很久無法吃到家鄉的口味──克羅斯和布萊克威爾（Cross & Blackwell）火腿之類，得同住在狹小、空間不足的寓所，或是整天都在冬宮醫院裡製作繃帶，而不是做照護工作；但是對許

多志願救護隊護士來說，彼得格勒是一個神奇的地方。[27]

西摩爾的志願救護隊夥伴，十八歲的伊妮德‧史杜克（Enid Stoker）⑨就適應得很辛苦。傷兵所遭受的苦痛程度，大得讓她深感震撼，他們的堅忍程度，也令她驚佩不已，她折服於他們簡單的農民信仰，傷兵們經常在病房角落的聖像前祈禱。他們常常唱歌，奏著巴拉萊卡三弦琴，他們表達謝意的模樣，如同孩子一般純真，令她深為動容，而她不時因為一些人的遭遇感到心痛。[28]她記得有一個來自西伯利亞、名叫瓦西利（Vasili）的年輕士兵雙腿已截肢。史杜克回憶道，有一天，他正半臥在床上，剩的半雙腿擱在一個枕頭上，這時候，「一個老農民走進病房。他是從一千英里外，天知道是如何跋山涉水，不辭勞苦地來看他的兒子」。但是一看到他，老父親就大嚷出聲，「老淚縱橫」。史杜克聽口譯員說，老人是在痛斥兒子，不由感到駭然：

為什麼他不死一死呢？至少家裡會領到一點撫卹金；現在看看他，就是個沒用的廢物。他現在怎麼下農田工作？一家人都快餓死了，現在只是多一張吃飯的嘴，多個累贅。[29]

這時候的俄國已有超過二萬名的士兵因為失去手臂或腿而退役。有一項工作倒是讓桃樂絲‧

⑧ 維多利亞女王的女兒海倫娜公主（Princess Helena），嫁給什列斯威—霍爾斯坦的克里斯蒂安王子（Prince Christian）。

⑨ 哥德小說《德古拉》（Dracula）作者伯蘭‧史杜克（Bram Stoker）的姪女。

西摩爾樂在其中，就是帶他們——這些「跛子」——搭出租馬車在白雪覆蓋的街道上兜兜風，再招待他們喝杯茶。[30] 當中若干人在被徵召參軍前，從來不曾離開過各自的村莊，在首都的醫院待了幾個月，卻從未看過城裡的景色。帶他們出外看看走走，總比整天坐在椅子上捲繃帶要來得有意思。西摩爾後來讓布坎南女士吃了點驚。西摩爾過去服侍的海倫娜公主，恰恰是沙皇皇后亞歷山德拉的阿姨，因此她得到皇后的邀請，到沙皇村作客。西摩爾怎麼能錯過這樣的機會呢，她可是要去會一個「忙著創造歷史，改變未來」的女人？[31] 西摩爾萬萬沒想到的是，她這段文字簡直是一語成讖。

時至一九一七年一月，彼得格勒的寒冬使得英俄醫院裡的所有人員疲憊不堪。如此的酷寒就讓帕吉夫人的副手西比爾・格雷爵士夫人（Lady Sybil Grey，又一個人脈雄厚的貴族，是前加拿大總督的女兒）[10] 大感吃不消。她在日記裡寫道，「這裡的陽光沒有加拿大那樣明媚」，「我們房間的溫度從來不會超過華氏五十度（攝氏十度），如果這樣已經夠慘，那麼窮人家又是什麼狀況？」不過，在她眼中，這座城市仍然壯麗非凡：從醫院窗口可以望見聖以撒大教堂，它「最近完全為白雪覆蓋，非常美麗，從樑柱到所有一切看起來都像雪白石膏，銅製雕像襯著白色背景，在所有一切之上，巍巍聳立著一個金色圓頂。兩座鐘塔上更小巧的漂亮金色圓頂，彷彿將天際閃現的每道陽光都吸納殆盡」。[32] 儘管生活上有種種的不便，但格雷女士就和英俄醫院其他護士一樣，認為這座城市有令她興奮、愉快的一面：「我現在絕對不會離開俄國。」她確信最近的拉斯普丁謀殺案只是序曲，還有更驚人的事件會發生。她在一封家書裡提起這件案子，談到兇手是沙皇的親戚尤蘇波夫親王和巴甫洛維奇大公，[33]「不是很奇怪嗎，國家的關鍵時刻、關鍵大事，竟然

58

是來自陰謀和謀殺。你能想像英國的泰克家族、科諾特家族⑪做這樣的事嗎？」[34]

城裡有西摩爾這樣渴望留下來、親眼見證大事件發生的外國人，但是也有一些英國人就像護士葛蘭特和莫伊爾那般，迫不及待想回家。英國領事館座落在馬林斯基劇院附近的劇院廣場（Teatralnaya Ploshchad），自從戰事爆發以來，領事亞瑟・伍德豪斯（Arthur Woodhouse）即一直忙於協助俄國境內——從波羅的海到烏拉爾——的英國人返國。據他女兒艾拉的憶述，「想回國的人，本來只是川流不息，後來有如滾滾而來的洪水，因為還有來自德軍所佔領土地的英籍難民，」她寫道，其中許多人是「在動盪時局中失去了工作，比如原本在俄國各地富裕人家服務的女家庭教師即有數百名⋯⋯經過多年在國外工作、生活的日子，這些可憐的女性就算回到故土，許多人也沒有真正的家園可以回去」。這是一個令人難過的景象：「好多這樣的女子淚眼汪汪來領事館，我們都稱她們為『三無』一族（無人幫、無希望、無法平心靜氣）。」[35]

面對激增的工作量，加上即將發生社會動亂的傳聞甚囂塵上，各國大使館只能兵來將擋、水來土掩地盡力而為。俄曆新年這一天，氣溫極為嚴寒，八十位外交人員到沙皇村的凱薩琳宮殿接受沙皇的召見。美國大使弗蘭西斯與他的九名下屬，有別於其他外交人員，穿戴的不是外交官在

⑩ 據英俄醫院外科醫師傑弗里・傑弗遜的說法，她是一個「迷人、聰慧的女性，抵得上十七個帕吉女士」；「這裡的人都受夠了M女士，她老是有一些蠢主意，老是想執行新計畫」。事實證明，格雷女士、帕吉女士和布坎南女士三位淑女勢如水火。一位護士形容她們「可敬、勇敢、盡責，不過彼此之間充滿相互較勁的煙硝味」。

⑪ 兩個與英國王室有親戚關係的貴族家族。

這類場合的正式行頭——及膝馬褲、釦帶鞋和羽飾帽，而是身著燕尾服和翼領襯衫。八十八人搭上皇宮安排的「豪華」專用列車，抵達沙皇村後，換乘鋪有毛皮地毯的雪橇，在雪花紛飛中，再來幾行過一片銀白樹木，雪橇鈴一路叮噹作響。美國外交官諾曼·阿默（Norman Armour）心想，一隻「嚎叫的狼」[36]，即是典型的俄國印象了。法國外交官查理·德·尚布倫（Charles de Chambrun）記述了這段經過，「夢幻般的仙境展現在我們眼前。宮殿巍然、華麗的大門門面裝飾著繁星點點的燈光，屋頂覆蓋著瑩瑩白雪。」[37]不過，就像同行的多位外交官一樣，他心裡納悶：「考慮到已經發生的那些事情，街頭巷尾都在議論的風言風語，以及還在醞釀中的可能巨變，我們該怎麼去看待所有這幢壯麗宮殿的主人？」[38]

在門廳「脫下層層裹著的禦寒衣物」之後，一行人等待著，然後兩個裹著頭巾的衣索比亞門衛打開通往會客廳的雙層大門，帶領他們走進一間紅、金色交互輝映、金光閃閃的大廳。據喬舒亞·巴特勒·懷特勒的追述，「那是我這輩子所見過最金碧輝煌的房間，放眼望去，有數不盡的鍍金雕框鏡子，數不盡的電燈」。隨後，由「老前輩」喬治·布坎南爵士和英國大使館人員領頭，身穿一襲灰哥薩克長袍（cherkeska）的尼古拉二世走進入房間歡迎他們。在兩個小時的召見過程中，他帶著一如既往的微笑，親切地握每個人的手，用一口完美的英語或法語談笑風生。「他問我已經來彼得格勒多久，還喜歡這裡的生活嗎，會不會覺得天氣太寒冷，要我放心，到了夏天，天氣一定晴朗明媚」，懷特如此回憶。[39]尼古拉二世很擅長這樣空泛、客套的談話，但是當布坎南爵士趁機跟他建言：「俄國得在東方戰線加強攻勢，以緩解協約國部隊在西線承受的壓力」，沙皇聞言，臉色明顯變得僵硬、不自在。諾曼·阿默認為在這樣一個純粹的

交際場合，英國大使的舉動極不恰當，他寫道：「我目睹沙皇不斷扭著手中的阿斯特拉罕帽，布

坎南講得越多，他的臉色越難看。」[40]

至於跟其他人交談的時候，沙皇的回應只有平淡可言，他的眼神雖和善卻是空洞無神。依查理・尚布倫的看法，沙皇顯然「對聊天沒有多大興致」，他在日記中寫道，[41] 弗蘭西斯大使倒是臣服在沙皇表象的魅力之下，沒有注意到這位一國之君的疲態；他在日記中寫道，「沙皇陛下親切接待我們，他展現堂堂威儀，看來健康良好，口才出眾，在在令我們欽佩不已」。依他之見，沙皇「看來擁有絕對的自信」，所以他心安理得地暫時離席，與美國海軍武官紐頓・麥卡利（Newton McCuly）一起「哈個菸」，一面聊墨西哥波費里奧・迪亞斯（Porfirio Diaz）[12] 遭推翻下台的事」，絲毫不擔心俄國的現況。[42] 但是懷特跟阿默一樣，認為尼古拉二世與英國大使交談時「看來很緊張，雙手不時顫抖」。法國大使帕萊奧羅格也持相同看法：尼古拉二世那張「瘦削臉龐條地一白」已經「出賣他內心暗藏的不安」。[43]

總而言之，這是一個令人留下深刻印象的聚會，其中多位出席者在日後撰寫回憶錄時都特別提及。弗蘭西斯大使日後在他的回憶錄裡，將之描述為「一個垂死帝國的最後榮光與輝煌」。[44] 他寫道，「當時的我們幾乎毫不知情，我們見證了偉大羅曼諾夫王朝最後一任君主最後一次的公開現身，」而沙皇本人，似乎也毫無覺察「自己正站在火山口」。[45] 尚布倫的總體印象則是，尼

[12] 墨西哥總統，在一九一一年政變後下台，流亡國外，一九一五年去世。

古拉二世看起來「更像是一個需要重上發條的自動機械人偶，而不是一個準備好擊潰所有反對力量的獨裁君主」。[46] 法國大使帕萊奧羅格洛也注意到一股不祥的暮日氣息：「在沙皇那間金碧輝煌的大廳裡，每一個人的臉孔都寫著焦慮」。所有外交官享用過雪利酒和三明治，「大方地」打賞服務人員以後，隨即打道回彼得格勒。[47] 幾小時後，在阿默位於里特尼大街的寓所裡，懷特跟他一起喝伏特加，大啖魚子醬和俄式冷盤，慶祝新的一年到來。在接下來的幾天期間，懷特一會兒前往歌劇院觀賞柴可夫斯基的歌劇《尤金·奧涅金》（Evgeniy Onegin），一會兒陪同梅麗爾到人滿為患的馬林斯基劇院看芭蕾舞劇，一會兒在恰夫恰瓦澤公主（Princess Chavchavadze）府邸裡打橋牌（一個「達官顯貴雲集的聚會」），一會兒到巴黎咖啡廳吃晚餐，一會兒到一間私人俱樂部溜冰；無論他身在何處，身為外交人員的身分，「猶如『芝麻開門』的咒語，能夠隨時隨地打開任何一扇門」。[48] 如果說沙皇站在火山口邊緣而不自知，那麼，大多數外交圈人士，以及俄國上流社會那些蒙蔽雙眼、縱情逸樂的人又何嘗不是如此。

在沙皇召見外國駐俄外交官的八天以後，一個由英國、法國和義大利高階官員所組成的代表團來到彼得格勒出席一場大型會議。代表團的領頭者米爾納勛爵（Lord Milner）為英國大衛·勞合·喬治（David Lloyd George）的戰時內閣一員，而此會議宗旨正是鞏固三國與俄國的協約關係，讓俄國持續參與戰事。有這種規模的代表團到來，款待遠道來客的大宴小酌自是不斷，讓僑民圈引頸企盼不已；不過，就在這時候，卻爆發大規模的工人罷工。恰恰在代表團抵達首都的這一

62

天，十五萬名工人發動罷工，並且上街遊行，以追悼在十二年前此日死於政府鎮壓的和平示威者。一九○五年的「血腥星期天」是彼得格勒所有受壓迫工人階級永誌不忘的事件，而城裡的緊張局勢也繼續升高。

但是，沙皇的官員更加關注現下的危機，即是代表團的到來又讓彼得格勒市內住房短缺的問題雪上加霜。在已經人滿為患的歐洲飯店，一樓所有客人被迫在團體到訪期間讓出房間，卻赫然發現「無處可去，出任何的高價都找不到房間可住」。在接下來的三個星期，官方主辦的歡宴接連不斷、暫時活絡了城裡困頓的氣氛。據梅麗爾·布坎南的憶述，「在這段短短的日子裡，我們幾乎可以想像自己回到了戰前的聖彼得堡。」她充分把握機會，馬不停蹄地參加那些上流賓客雲集的社交宴會：[49]

整座城市籠罩在突如其來的歡樂氣氛中。由威風凜凜駿馬拉行的皇家馬車在街道上來回奔馳，車上的馬車夫都穿著金、紅色相間的皇家制服。在代表團下榻的歐洲飯店前方，一整天的任何時間都停著數不盡的車輛。每天晚上都有晚宴和舞會；芭蕾舞劇院的皇家包廂裡滿是軍裝筆挺的法國、英國和義大利高階軍官。[50]

在沙皇村舉行了一場盛大晚宴，尼古拉二世再次展現和藹面容，喬治·布坎南爵士就坐在他的右側位置。齊聚一堂的三國代表們也加入了這場假面遊戲，針對「協約國聯盟、戰爭和勝利」話題，交流各自「言不及義的意見」。尼古拉二世一如既往，「不著邊際地」談笑風生，總算行

禮如儀、履行職責以後，就面帶微笑離場。[51]不愛露面的皇后一如往常並未現身。就由彼得格勒貴族圈呼風喚雨的兩位夫人：弗拉基米爾女大公（Grand Duchess Vladimir）與諾斯蒂茲伯爵夫人（Countess Nostitz）（一位嫁給俄國貴族、飛上枝頭當鳳凰的美國女子）[13]再安排更多豪華饗宴款待代表團。諾斯蒂茲伯爵夫人向大家宣布，由於「皇后身體不適，無法在宮殿接待客人」，就由她當仁不讓擔任東道主，二月六日，她將在家中設宴。伯爵夫人對那晚留下永難忘懷的回憶：

最後一場盛大歡迎會的夜晚，永遠銘刻在我的記憶裡。我只消閉上眼睛，我們家粉紅色調、鍍金裝飾，點綴著精美家族肖像畫，精緻掛毯的客廳，那晚冠蓋雲集的賓客身影就浮現眼前。皇室所有成員，彼得格勒的三百位名門顯貴，所有的外交官伉儷，代表團成員：英國部長米爾納勛爵，布魯克勛爵（Lord Brooke），亨利・威爾遜爵士（Sir Henry Wilson），克萊夫勛爵（Lord Clive），雷維斯托克勛爵（Lord Revelstoke），喬治・克拉克爵士（Sir George Clerk），法國的國家英雄暨社會學者卡斯特爾努將軍（General de Castelnau），以及義大利的代表官員加斯東・杜梅格（Gaston Doumergue），所有人都齊聚一堂。[52]

當代表團結束訪問行程返國時，幾乎沒有人覺得他們達成任何政治上實質的成果。羅伯特・布魯斯・洛克哈特對「一輪接一輪的歡宴」沒有特別感覺，他後來陳述了看法，「在歷史上任何一場大戰爭期間，恐怕不曾有過這種狀況，竟然這麼多位重要的部長和將領同時離開各自的崗位，遠赴他國來做如此無益的事」。法國大使帕萊奧羅格也有同感：一連開了三個星期的會議

「一事無成」，「這一場冗長的外交大秀業未達成任何實際建樹」。他忍不住納悶，協約國聯軍為俄國送來大批軍火——「槍、機關槍、砲彈和飛機」有何用？畢竟俄國當局「沒辦法將它們運送到前線，甚至根本無意使用它們？」[53]

米爾納勛爵也坦承，他認為這趟訪問只是浪費時間，因為他這才明白到俄國人做事的「缺乏效率」，他斷定俄國注定難逃劫數，無論是境內局勢，或是前線戰況都一樣。然而，「協約國和俄國的有識之士都存在一個共識」，「革命要到戰後才會發生」。[54]

不過，莫利斯‧帕萊奧羅格的看法大大不同。他請準備回巴黎的法國代表替他轉交一封信給總統，信上寫道：「俄國革命的危機迫在眉睫……每過一天，俄羅斯民族對戰爭的在乎程度就減低一分，無政府主義正在各個階級之間蔓延，甚至包括軍隊」。依帕萊奧羅格大使之見，十月在維堡區發生的罷工「具有重要指標意義」；因為就在罷工工人和警察之間爆發暴力衝突的時候，被召來支援警察的第一八一軍團，竟然轉而攻擊警察，以致得「緊急調派」哥薩克騎兵部隊的一個師團馳援。「以便讓叛變的士兵恢復理智」。他提出警告說，萬一發生起事，「當局不能指望軍隊」來救平。他更進一步指出：協約國聯軍也必須祕密地做好準備，以防「我們的盟友臨陣變節」——俄國一旦退出戰爭，東線將出現缺口。[55]

⑬ 她的本名為莉莉‧瑪德蓮‧布東（Lillie Madeleine Bouton）。生於愛荷華州，穀倉工人之女。曾是美國一個輪演劇目劇團的女演員，她在歐洲邂逅了俄國駐巴黎大使館的武官——非常富有的格里戈里‧諾斯蒂茲伯爵（Count Grigory Nostitz）。伯爵成為她的第二任丈夫。她前後三任的丈夫都是貴族。

喬治・布坎南爵士也聞到山雨欲來的氣息，他憂心忡忡地向倫敦的外交部回報：「依我的看法，如果當前的食物匱乏狀態持續下去，俄國將無法撐過戰爭的第四個冬天」。動亂「如果發生，將是因為民生經濟問題而不是政治問題」。它的開端，「不會是工廠工人來發動，而是食品店外頭，冒著寒冷、風雪排隊的大批民眾」。[56]

時至二月，每日配送到彼得格勒的麵粉降到只有二十一輛貨車的載運量，而不是正常合乎需求的一百二十輛。城裡販售的白麵包由於摻雜了更多其他的原料，顏色「變得越來越灰，而且越來越難以下嚥」。相關單位管理不善、貪腐和浪費物資的景況極為驚人，鐵路運輸網癱瘓，使得情況更雪上加霜，其實在鄉間地區仍有充足的糧食，如今卻無法確實運送到對食物需求最為殷切的城市裡。民眾又驚又怒地發現，由於燕麥和乾草的價格飆漲，多數的黑麵包——窮人的主要糧食——都被拿來餵養首都裡的八萬匹馬：「每一匹馬要吃掉十人份的黑麵包配給」。[57] 糖是如此稀缺，以致許多糕點店和糖果店不得不暫時歇業。有關糧食物資如何遭到損失、浪費的流言有如野火燎原般散播開來，「高達數百萬磅的便宜西伯利亞牛肉」全在鐵路支線的倉庫裡腐爛掉。

軍火工人的妻子或孩子每天要花上大半天時間在麵包店前排隊，這些工人幾乎人人都聽說阿斯特拉罕（Astrakhan）的「魚墓」，據說數千噸報廢的裡海魚獲被扔到那裡；各階級的人都聽說過「糖河」，據說有旅人遊客在南部和波多里亞（Podolia）廣大的甜菜區目睹倉庫堆放的甜菜糖多到滿溢出來，多餘的糖都進了河裡。[58]

來俄國視察德軍戰俘營狀況的美國官員菲利普・查德伯恩（Philip Chadbourn）寫道：「我們還能在飲茶裡加果醬，工人們連糖都沒得加。大家都知道鄉下滿田庄稼，那裡各個城鎮都有充足的麵粉」。[59] 一月十九日，官方發布公告，宣布麵包配給即將調降到一人一磅，因此引發民眾恐慌性的購買潮。人們現在得在麵包店前排如此久的隊，最後都凍得難受，一待幸運地買到麵包，隨即匆忙離開，「將剛買到的溫暖麵包抱在胸前，想吸取它的一點熱度，但完全沒用」。[60]

而相較於從前，外國人也在受苦。「現在我們這裡什麼都缺，要送一束蘭花還不如送火腿或培根」，美國大使館的巴特勒・懷特在一封信中抱怨道，還補上一句：「威士忌也一樣受歡迎。」當信差從華盛頓帶著二十七袋郵件抵達時，他欣喜若狂，因為對方也帶來「培根、李斯德林漱口水、威士忌、雙氧水、橘子果醬、報紙等等」。[61] 攝影師唐納・湯普森奮力在寒冷的飯店房間裡保持溫暖，他還是有咖啡可喝，「開始為飢餓所苦」，「只有名稱上是咖啡，喝起來根本不是；所謂的麵包也根本不是麵包」。他承認，他住的是阿斯托利亞飯店。[62]

除了飢餓之苦，由於氣溫持續零下，鐵路運輸受到影響，連燃料也無法運抵城裡，涅瓦河裡的小艇都被劈開來當柴火用，有人甚至採取更極端的手段：「在夜深人靜時」，人們溜進離家最近的墓地，「從貧民墓區取走木十字架，裝滿整個麻袋」，帶回家生火。[63]

工廠區又爆發了一波罷工行動。這一次，沙皇警察力求萬求、不冒風險。內政部長普羅托波

⑭ 此時期顯然做為牙齒增白劑用途。

普夫指示在城裡所有主要建築物的屋頂，特別是主要通衢涅夫斯基大街兩旁的建築，暗中布置機槍。喬舒亞・巴特勒・懷特在二月九日記下自己的黯淡心情：

由於罷工威脅又起，城裡又可見到哥薩克騎兵四下巡邏，婦女們開始厭惡為了買麵包排隊，從大清早五點排到麵包店上午十點開門，況且，是在零下二十五度的天氣裡。[64]

他從可靠的消息來源得知，「國家杜馬開會的那天，將是社會主義革命爆發的日子」。為了因應可能危機，一萬四千名哥薩克騎兵被調遣到彼得格勒來增加常備兵力[15]。國家杜馬經歷聖誕節期間的休會，在二月十四日重新開會的那天，彼得格勒街道上隨處可見哥薩克騎兵巡邏，但[65]預測中的暴亂並沒有發生。在塔夫利達宮裡的議程在消沉氣氛中進行，毫無對立與衝突。布坎南爵士認為危機已經解除，總算可以安心「休個短假」，他最近累過頭，亟需好好休養一番。於是，他偕同妻子前往芬蘭的瓦帕薩里小島（Varpasaari），住進英僑朋友在當地擁有的一間度假小屋。安逸度過了十天假期。[66]

⑮ 此時彼得格勒多數的軍事單位都是後備役軍人，正規軍的主力部隊已經前往前線，城裡留下的大部分是沒有經驗的徵召兵，其中一部分是工廠的罷工工人，他們是被懲罰入伍當兵。

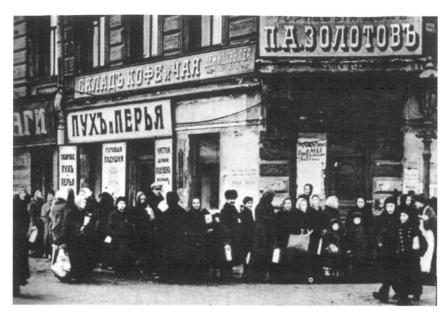

Saint-Pétersbourg, 1917 (P-NB-2-2983)

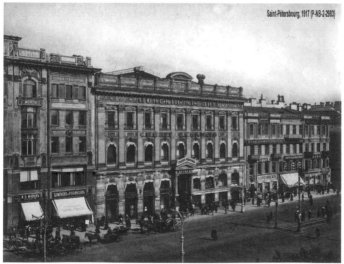

上：婦女們在寒冷中摩肩接踵地大排長龍，靜默無語、無奈地等候買麵包、牛奶、肉類。隨著冬日降臨，食品、麵包店前的隊伍排得越來越長，長龍裡的人們變得越來越憤怒，「越來越多人談論抱怨政府高層有多缺乏效率、有多腐敗」。彼得格勒受夠了戰爭。彼得格勒正在挨餓。

下：涅夫斯基大街。彼得格勒城裡有眾多專賣店因應富有僑民和俄國當地貴族的需求而生。即使到了一九一六年，照樣可以在相當於倫敦龐德街的涅夫斯基大街上，瀏覽那些法國、英國精品店的五光十色櫥窗。

69

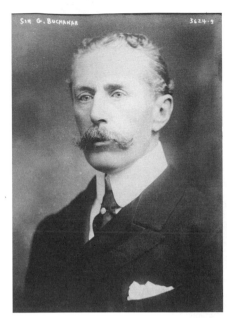

SIR G. BUCHANAN

3624·9

左：在戰爭時期的彼得格勒擔任英國大
使的喬治·布坎南爵士。布坎南爵士早
前派駐於保加利亞索非亞擔任大使，一
九一〇年調任為駐俄大使，是俄國首都
街頭巷尾人人熟悉和尊敬的人物。照片
攝於一九一五年。

右：梅麗爾，英國大使喬治·布坎南
爵士之女，第一次世界大戰期間在彼
得格勒瓦西里耶夫斯基島的伯克洛夫
斯基英僑醫院擔任志願護士。

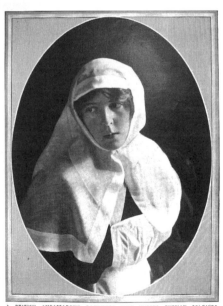

A BRITISH AMBASSADOR'S DAUGHTER WHO NURSES RUSSIAN SOLDIERS

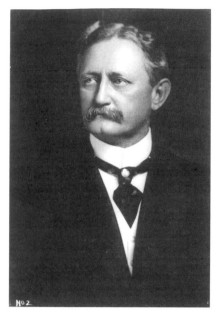

左：一九一六至一九一八年間的美國駐俄國大
使，大衛・羅蘭德・弗蘭西斯。弗蘭西斯為民
主黨人，也是位事業有成的商人，具商業頭
腦，他肩負的主要任務將是與俄國重新談判貿
易協定──原來的協定因沙皇政府的反猶太
人政策已於一九一二年十二月廢止，而在弗蘭
西斯派駐當時的俄國，正迫不及待想向美國購
買穀物、棉花和武器。

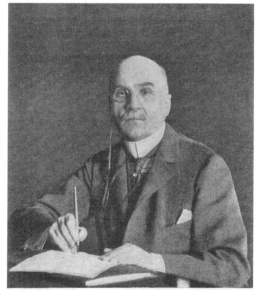

右：法國駐彼得格勒大使格莫
利斯・帕萊奧羅格，是當時俄
國外交界公認最卓越的社交高
手，他辦的「晚宴永遠是最棒
的」，「賓客名單永遠是最華
麗的，都是一群最時髦出眾的
人士」。

Французскій посланникъ при Русскомъ Дворѣ,
МОРИСЪ ПАЛЕОЛОГЪ.

C. Петербургъ - St.-Pétersbourg Финляндскій вокзалъ · La gare de Finlande.

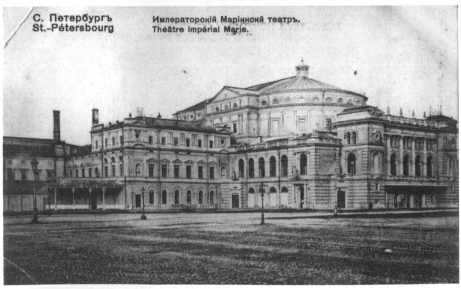

C. Петербургъ
St.-Pétersbourg Императорскій Маріинскій театръ.
Théâtre impérial Marie.

上：彼得格勒芬蘭車站，座落於在涅瓦河北岸，為彼得格勒的重要交通門戶。當時的美國大使弗蘭西斯赴任時，正是從這裡開啟他的俄國外交生涯。

下：馬林斯基劇院。當平民百姓為了購買食物苦苦排隊的這段時期，名流雲集的馬林斯基劇院前也同樣大排長龍。當地上流社交圈的俄國人和外國僑民絲毫不受影響，照常盛裝前往劇院觀賞芭蕾舞演出，在彼得格勒將「紙醉金迷的生活過得有聲有色」。

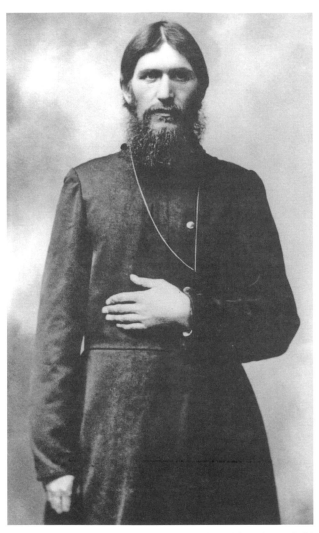

被沙皇尼古拉二世與皇后奉為精神導師和顧問的格里高利・拉斯普丁，不僅作風豪奢惹議，更干涉宮中人事。不論貴族或是麵包隊伍裡冷得直發抖的人們，人人都議論紛紛的一個話題是：皇后與格里高利・拉斯普丁令人非議的關係。尼古拉二世也因此一再接到示警：他的王位已岌岌可危，而拉斯普丁則於一九一六年十二月遭到暗殺。

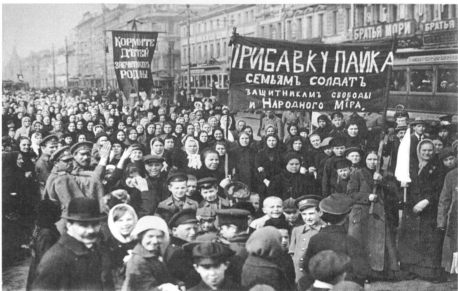

上：英俄醫院於一九一六年一月十八日正式開幕營運，由英國溫切爾西公爵之女慈善家穆麗耶‧帕吉女士籌辦，資金全數來自英國民眾捐款，收治許多於東方戰線受傷的俄國士兵。

下：戰爭、疾病、衛生條件惡劣的生活環境、低廉工資和飢餓讓工人們忍無可忍，群起要求提高工資和改善工作、居住環境。自一九一六年起直到一九一七年革命爆發後，涅瓦河北岸維堡的工人住宅區陸續有金屬鋼鐵廠工人和軍火廠工人發動大規模罷工。圖為一九一七年三月七日普提洛夫工廠工人的示威抗議。

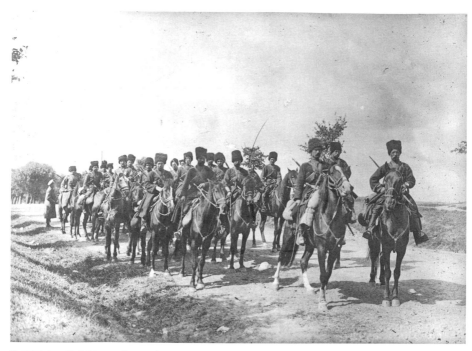

為了因應可能危機，一萬四十名哥薩克騎兵被調遣到彼得格勒來增加常備兵力，街道上隨處可見哥薩克騎兵巡邏。圖為一九一五年一次大戰時的俄國哥薩克騎兵隊。

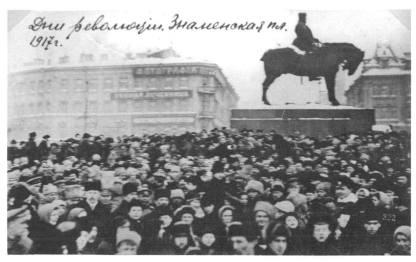

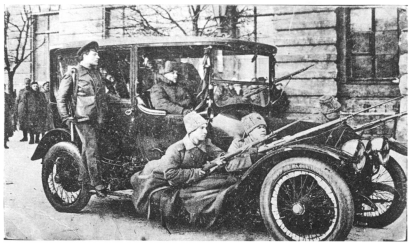

上：革命爆發，涅夫斯基大街萬頭鑽動，群眾遭特警驅趕，人流一致湧向熱門的集合點徵兆廣場。《泰晤士報》記者羅伯特‧威爾頓形容「革命期間最血腥的一幕」就發生在徵兆廣場：「士兵舉槍朝空中射擊，軍官氣瘋了，指示每個人朝民眾開火。」
下：革命期間，武裝士兵與警察在市街上來回穿梭，驅散參與示威衝突的群眾。在徵兆廣場和涅夫斯基大街上開火射擊的士兵，對於奉命向人群開槍一事感到憤怒和沮喪，他們認定「是警察導致流血事件」，旋即與「法老」特警隊展開交火。

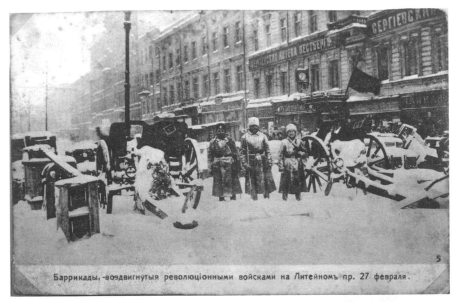

Баррикады,-воэдвигнутыя революціонными войсками на Литейномъ пр. 27 февраля.

THE BARRICADE AT THE CORNER OF THE LITEINY AND THE SERGIEVSKAYA
BUILT MARCH 12, REMOVED MARCH 17, 1917

上：俄曆二月二十七日，里特尼大街，民眾早以板條箱、手推車、桌子和辦公室家具
匆匆築起路障。在另一方的里特尼橋上，則架設了多挺機槍做為防禦，以因應任何還
對沙皇忠誠的部隊從北邊移師而下。
下：二月革命期間，街上處處為團團圍集的人群，到處豎起的路障和一架架野戰砲。
圖為里特尼路障。

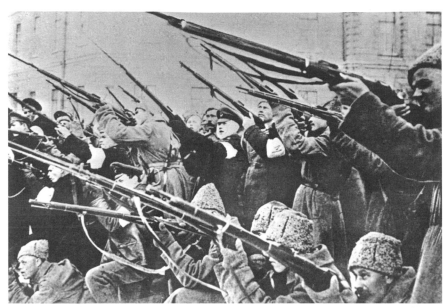

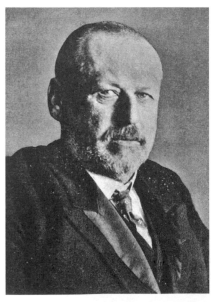

上：二月革命期間，罷工者與警察發生嚴重暴力衝突，示威民眾與倒戈的軍團組成了民兵團體，在街道上襲擊舊沙皇警察。警察在街頭遭人攻擊、射殺、刺死或亂棒打死，在當時是常見景象。

下：杜馬主席米哈伊爾‧羅江科在彼得格勒局勢陷入混亂之際，曾試圖發緊急電報給沙皇，極力說服陛下返回城裡，他表示首都陷入無政府狀態，同時也示警：「國家和王朝的命運已危在旦夕。」

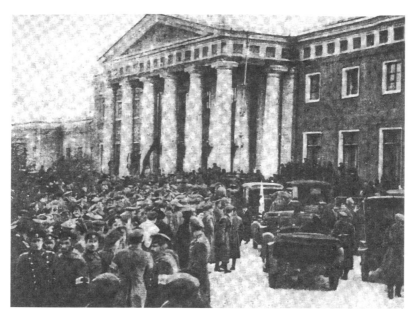

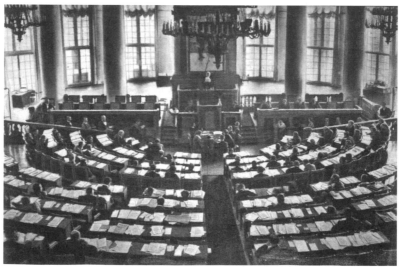

上：在俄國政局陷入不確定之際，國家杜馬議場所在的塔夫利達宮猶如磁石，從早到晚吸引大批民眾前來。「路上出現越來越多的汽車和卡車，車裡載滿毫無武裝的興奮士兵，以及攜帶步槍、臉色嚴肅的平民」。數千名士兵、工人和學生聚集在杜馬門外支持成立新政府。

下：塔夫利達宮裡的國會杜馬會議室裡，正針對俄國未來政府的形式展開針鋒相對的激烈辯論，試圖讓杜馬執行委員會與甫成立的蘇維埃這兩個南轅北轍的團體共享權力。每個人都熱切關注此番新的權力鬥爭將會取得何種結果。

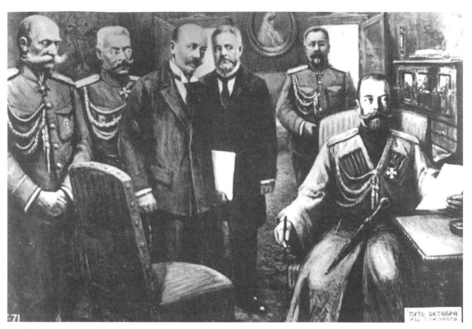

俄曆一九一七年三月二日，沙皇幾乎沒有抵抗就同意了他的退位宣言草案，並在皇家列車上簽署退位宣言，傳位給他弟弟米哈伊爾大公卻遭拒絕。當時車上有弗雷德里克、魯斯基將軍、瓦西里‧舒爾金、亞歷山大‧古契科夫、尼古拉二世（最右）。

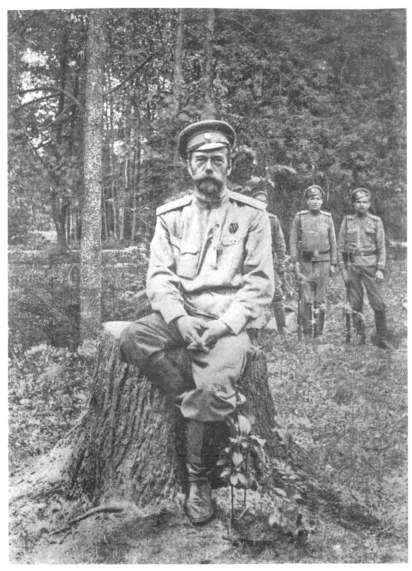

俄曆一九一七年三月九日，身穿哥薩克近衛隊上校制服、蒼白而疲憊的尼古拉二世，終於回到亞歷山大皇宮，與遭軟禁在那裡的家人們團圓。

一九一七年二月十八日星期六，城市南側普提洛夫工廠（Putilov）的罷工工人遭到廠方開除，引發砲架廠工人起而發動罷工抗議。很快有其餘工廠的工人跟進，廠方因此「鎖廠」（lockout）來因應。數以萬計的下崗工人轉而在街上兜轉，麵包店前可憐苦候的人龍排得越來越長。

弗蘿倫絲·哈波和唐納·湯普森從他們的飯店房間窗口看到民眾徹夜通宵排隊，於是不顧酷寒上街尋找可報導的題材。各處布告板都張貼著憲兵隊公告，懇請「民眾不要遊行示威或製造混亂，以免妨礙彈藥生產供應，甚或癱瘓城裡的產業活動。」

湯普森回憶說：「只要有新的一張公告紙貼上去，馬上被人撕下來對它吐口水。」他們飯店近旁的博沙亞莫斯卡雅街上，若干商店已用木板封起窗戶。這兩個美國人都意識到城裡即將發生動亂。哈波日後寫道：「我很確定會有事情發生。我在城裡四處徘徊，在涅夫斯基大街來來回回地走，眼觀四面、耳聽八方，彷彿巴望著一場馬戲團遊行那樣。」湯普森則是心情愉悅。他帶了

82

紐約伊士曼（Eastman）公司製造的格拉弗萊克斯（Graflex）相機，正是他最愛不釋手的一台，手上也持有警察局發的許可證，可以在「彼得格勒的任何地方拍照」。他喜孜孜地表示：「如果有一場革命要發生……我可真是走運了。」[2]

社會革命黨、布爾什維克、孟什維克、無政府主義者，統統傾巢而出，在已經處於罷工的普提洛夫工廠區，以及維堡區、彼得格勒區的其他工廠鬧動，一致地鼓吹「發動全面大罷工，以抗議糧食短缺和戰爭，表達對沙皇政府的不滿」。[3] 莫利斯‧帕萊奧羅格與弗拉基米爾大公夫人共進晚餐的時候，聽到她表示，如果尼古拉二世繼續故步自封、不願進行政治變革，她預料會有「天大的災難」降臨。她警告說：「如果上面的人無意拯救國家，那麼下面的人會起來革命。」

帕萊奧羅格當時在閱讀《哲學書簡》（Philosophical Letters），作者彼得‧恰達耶夫（Petr Chaadaev）是一位俄國哲學家，曾遭俄國當局以作品具煽動性之名，在一八三六年被判流放西伯利亞[4]；他有過此番論述：「世上若干民族存在的唯一理由，似乎只是為了給人類留下可怕慘痛的教訓，俄羅斯民族正是其中一個。」帕萊奧羅格覺得這個國家將再次把恰達耶夫的預測化為現實。

協約國特派團來訪，為俄國帶來的短暫「興奮劑」作用已經消退。他失望地寫道：「砲兵部隊、軍火工廠、後勤部門和運輸部門又回復一貫散漫、疏懶的行事作風。」特派團的目的在激發俄國更積極投入戰事，但是「一如以往又遭遇俄方的消極不作為和漠然態度」而膠著無果。[5] 唯一讓他心情振奮的是，二十六日星期天在拉濟維烏公主（Princess Radziwill）府邸將有一場「盛大華麗的宴會」，他可望盡情享受音樂和舞蹈。但是他得坦白說，「在這個時間點舉辦宴會不免奇怪」而

83　第2章

且危險，因為沙皇相信了內政部長普羅托波普夫（Protopopov）信誓旦旦的保證，認為情勢已在政府掌控之下，於是自己回到首都五百英里外的前線指揮部坐鎮。[6]

連續三週以來，彼得格勒每天日均溫約在攝氏零下十三‧四四度，而且大雪不斷地下①。[7]

二月二十二日這天上午，帕萊奧羅格走在里特尼大街（Liteiny Prospekt）上，從麵包店前那些辛苦站立一整夜排隊的可憐人旁邊經過，他們「臉上的陰冷表情」令他大受震撼。民眾普遍的情緒已從不以為苦轉為憤怒不滿；許多婦女每週花在排隊的時間至少四十個小時，那一天，其中一些人已經忍無可忍，怒沖沖地朝麵包店櫥窗扔擲石頭。另一些人隨即跟著做，群眾進而闖進店裡大肆搜刮。城裡各處開始出現大批哥薩克騎兵隊巡邏的身影，「顯然是為了發揮威嚇作用，讓市民能安份守己」，街上也充斥越來越多的士兵。喬舒亞‧巴特勒‧懷特如此記述：「這批入伍新兵的年紀比以往更年輕。」[8]

那天早上，唐納‧湯普森步出阿斯托利亞飯店去幫他的俄語口譯員買一雙新靴子。那是一個名叫鮑里斯的年輕士兵，原本負傷、現在已經出院，湯普森發現此人英語非常流利，因此要求軍方派他來當自己的隨行口譯。飯店附近的一家麵包店，由於排隊民眾砸了它的櫥窗、闖入搶麵包，現在門前有多名警力守衛。近旁一家門前有人龍聚攏的牛奶店，剛剛貼出一張告示，宣告「牛奶全部售罄」。湯普森在寫給妻子的信上說道：「如果你看到那些等著買麵包的人龍，經過時目睹他們臉上的表情，你根本不敢相信現在是二十世紀。」[9] 他告訴她，當自己穿著「厚重毛草大衣」走過那些「一身襤褸」、站在寒冷中苦候的人身旁，簡直羞愧得恨不得有地洞可鑽。涅瓦河對岸的罷工工人已經成群結隊來到市中心，以致涅夫斯基大街上的若干店家為了以防萬一已

臨時歇業。街上的人「緊張不安，神經兮兮，心驚肉跳地等著什麼事發生」。[10]

二十三日星期四這天溫度是攝氏零下九度，但一早是個晴朗好天氣。湯普森那天早上出門時注意到，一夜之間在各幢建築物屋頂上已冒出「幾十挺機槍」。[11]湯普森聞言馬上前往電報局，想給妻子發送一則訊息，值班的女人卻告訴他不要白白浪費錢：「目前禁止發送任何電報出去。」處巡邏偵察狀況，口譯員向他回報：「俄國將有一場革命。」湯普森昨天委託鮑里斯在夜裡四

當天稍後，他與弗蘿倫絲‧哈波步行到英國大使館附近時，看到它後方用來閱兵、佔地廣闊的戰神廣場上，聚集了一群婦女；很快地有一群工人加入她們的行列，緊接著，「好像變魔法一樣，陸續走來一群群數以百計的學生」。[12]

這天是國際婦女節，社會主義者眼中的這個重要日子，是德國社會民主黨黨員克拉拉‧蔡特金（Clara Zetkin）為倡導婦女平等權利，於一九一〇年所創設的節日。而彼得格勒這些勞工婦女，決定趁著婦女節舉起戰鬥旗幟，發出自己的呼聲。農民、工人、學生、護士、老師、前線戰士的妻子，甚至零星一些上層階級女士，總計數百人走上街頭。若干橫布條上寫著婦女參政權運動的慣常標語，例如：「自由女鬥士萬歲」和「讓婦女參與立憲會議」，不過另一些標語是針對糧食危機的即時性訴求：「給士兵家庭增加配糧」，甚至是公開號召民眾發起革命來結束戰爭與君主制。不過，她們那一天上街主要是要求食物，她們一面走一面呼喊：「給我們麵包，給我們的丈

① 不同來源資料裡記錄的數字互異，其中大部分的數字都比當時真正的氣溫來得低，參見書末的註釋。

夫工作。」[13]

那天上午，正當婦女列隊在涅夫斯基大街和里特尼大街遊行，維堡區五家紡織大廠裡更為激進的女工已經展開罷工。她們接著走到幾家金屬大廠和彈藥大廠，或是撞門，或是用雪球砸向窗戶，一面大聲吆喝，呼叫裡頭的男人——包括國家軍火工廠的工人——出來響應罷工。②到了中午，涅瓦河北岸的工廠區已有五萬名工人罷工。一些人直接回家去，但另一些人走向里特尼橋，打算過河到市中心的涅夫斯基大街，加入婦女節遊行行列，卻在橋上遭遇警察拉起的封鎖線，無法再前進。其中一些人毫不氣餒，他們爬下橋梁，走在凍結的河面上渡河；彼得格勒區的一些工人成功突破聖三一橋（Troitsky Bridge）上的警察封鎖線，卻在過河後遭到警力強行驅回。

在戰神廣場上，哈波和湯普森看到幾位男男女女坐在同伴的肩頭，大聲呼喊：「別再光講不做。」幾個女人唱起《馬賽曲》（Marseillaise）。哈波回憶說：「那是挺奇怪的俄國版本，你乍聽之下還聽不出來。我聽過《馬賽曲》很多次，但是那一天，是我第一次覺得它本來就該那樣唱。」她想一定是因為「那些俄國人都出身同一個階級，而唱這首歌的理由就跟一百年前高唱它的法國人一樣」。[14]人群開始浩浩蕩蕩前進，走向涅夫斯基大街，此時「有一輛電車轉過街角駛來」。他們擋住它的去路，強迫它停下來，接著拔起操縱桿，「把它扔在雪地裡」。接著有第二輛、第三輛和第四輛電車也遭受到同樣命運，「最後，被攔下的電車從花園大道（Sadovaya）一路綿延到涅夫斯基大街」。[15]一輛電車上滿載的傷兵與照料他們的護士倒是乾脆加入遊行，隊伍現在約有五百人，一行人仍然高唱《馬賽曲》一面邁步前進，婦女肆無忌憚地走在涅夫斯基大街正中央，男人則走在人行道上。

86

湯普森和哈波發現自己已被人潮推擁著往前走。路上每個警察都試圖擋下遊行隊伍，但婦女呼喊著口號、笑著、唱著歌，穩穩向前邁進。[16]湯普森走在隊伍前頭，看見身旁的一個男人把一面紅旗綁在一根木棍上，接著高舉起來在空中揮舞。他當下決定，在遊行隊伍前頭這樣一個顯眼的位置，「不是一個堪薩斯州來的無辜男孩該待的地方」。[17]他對哈波說：「子彈通常會擊中無辜的旁觀者，我們還是及時離開為妙。」

那一天，為了因應城裡日益緊張的局勢，彼得格勒駐軍司令官謝爾蓋．哈巴洛夫將軍（General Sergey Khabalov）下令在每個街角牆面張貼安撫民心的海報，宣告：「麵包供應絕不會短缺」：如果某幾家麵包店的供應量不足，都是因為大家買太多來囤積。公告內容還堅稱：「在彼得格勒市內一直有足量的黑麥麵粉，麵粉的配送供應不曾中斷。」[18]對於城裡的麵包危機，政府當局顯然已經藉由盡藉口來搪塞：從缺乏火車燃料、大雪影響、為軍隊貯存糧食、缺乏勞動力等，人民不會再乖乖照單全收。在工廠區，飢餓已是普遍、嚴重且不可容忍的現象，約五十萬人的肚子未被填飽。《泰晤士報》特派記者羅伯特．威爾頓眼見俄國當局遲遲不處理糧食短缺問題，覺得不可思議：「這是擺明的相應不理、坐視不管。這麼做對誰有好處呢？那些已經打定主意要發起革命的社會主義者嗎？還是那些不滿卻不想要革命，一心期盼無能政府來解救他們的『普通百姓』？」[19]民眾已經聽說，那天在國家杜馬緊急召開了部長會議，商議如何解決彼得格

② 彈藥工人的薪資優渥，也由於所做的工作至關重要而享有更多的麵包配額，因此他們較無罷工的意願。

87　第2章

勒的糧食危機和重新調節、穩定城裡的物資供應。但是目前來說，民眾相信是麵包店家故意不賣他們麵包。

隨著時間一小時又一小時過去，涅夫斯基大街和周圍街道的遊行婦女人數已經增加到約莫九萬人。湯普森回憶說：「此時歌聲已成為低沉渾厚的怒號，既嚇人也令人著迷。」又說：「處處都瀰漫高昂興奮的情緒。」[20]而喬舒亞·巴特勒·懷特注意到，又一次，哥薩克騎兵「彷彿由魔法召喚而來」，他們的長矛在陽光下閃閃發亮。湯普森看著他們一次又一次策馬衝向人群，一邊揮舞著他們的 nagaika（短鞭子），努力想驅散遊行隊伍，然而女人只是一次又一次重新聚攏，而且每每在哥薩克騎兵發動襲擊時，瘋狂地為他們喝采。[21]

要是有個婦女不慎絆倒，跌在他們面前時，他們會策馬跳過她的身體，而不是任由馬蹄踩傷她。大家都很訝異：一九○五年，有數百名遊行民眾喪生於「血腥星期天」的鎮壓，但這些哥薩克騎兵顯然不是那一年「群眾親眼目睹逞凶、無情殘暴的沙皇衛隊」。他們這一次表現得相當「友好」，甚至是那些愉快地想與大家打成一片；他們驅趕遊行隊伍的時候，還脫下帽子「向人群揮舞致意」。[22]原來這些哥薩克騎兵大部分都是後備兵，他們不只無意強行驅離群眾，只是要麵包而已的話，其中一些人連駕馭不習慣人潮的馬匹都相當吃力。[23]哥薩克騎兵告訴遊行民眾，他們絕不會動用槍彈。當然，免不了有許多煽動者藏身在人群當中，意圖將抗議活動升級為暴動，但是正如亞瑟·蘭塞姆那一天發送給《每日新聞報》的電訊所指出的，大多數遊行者始終「平靜溫和」。他希望不會有嚴重的衝突發生。依他目前的判斷：「群眾激昂的情緒大致籠統且表面，未有政治層面的訴求。」[24]

88

遊行活動如此持續到晚上六點。洶湧的群眾有節奏地高喊「要 khleba（麵包）」口號，而哥薩克騎兵不時策馬奔馳，逼迫人潮分散到四面八方，但是「沒有任何真正的騷亂發生」。要是有人想停下腳步，對人群發表演說，警察會團團圍上去阻止，不過一整天都相安無事，扛著紅旗的示威者並沒有遭到開火鎮壓，這讓湯普森感到意外。但他知道事情還沒有結束，他當晚寫給妻子的信上說道：「我嗅到麻煩的氣味，謝天謝地，我正好就在這裡，可以拍下照片。」[25]

入夜後氣溫下降，大部分的示威者已在下午七點散去，最後是由沙皇警察驅散了剩下的人群。民眾對警察的敵意倒是越來越高漲，迭有暴力相向的情事發生；大家尤其厭惡那些騎著黑色大公馬的特警，鄙夷地稱之為「法老」，暗諷他們的暴虐無道（特警頭戴的黑馬鬃毛高帽也給人外觀上的聯想）。阿諾・達許－費勒侯觀察到：「大家一看到他們出現，臉上的笑容瞬間消失，等到他們抽出軍刀，人群頓時激憤起來。」他這時才聽見「這天的遊行群眾首度發出陣陣怒吼聲」。[26]

在涅瓦河另一岸的工業區，一整天則是時有零星的暴力事件。彼得格勒區一家大型連鎖麵包店菲利波夫（Filippov）——其總部在莫斯科，每日透過鐵路運輸供貨到城裡多家分店——前面，在寒冷中站立數小時等候的老婦人，聽到那天沒有麵包賣，再也按捺不住怒火。[27] 她們強行闖入店裡，掃光所有東西；後來流傳說，她們在「後頭的儲藏室發現了成堆成堆的黑麵包」。近旁的幾家雜貨店，也遭暴民打破窗戶行搶；在另外一家麵包店，領頭打破窗戶的老奶奶找到「要供給餐廳」的白麵包捲。一群婦女把白麵包搜刮一空，再以原價四分之一的價格把它們賣給外頭排隊苦等的顧客。[28]

那天晚上，哈波和湯普森穿過聖三一橋到工廠區那邊探看狀況。他們發現有幾段街道「擠滿興奮的男男女女」，兩人在人群中待下來，到了晚上十一點，湯普森注意到有不少人在打量哈波身上穿的昂貴海豹皮外套。他們的口譯員鮑里斯建議得趕緊離開，他聽到幾個女人在說：「應該把她那張臉砍爛」、「看看她穿的這身衣服！沒錯，她有麵包可吃，而我們什麼都沒有。」[29] 這些婦女顯然把哈波誤認為有錢的俄國人。兩名記者急忙在午夜打道回府，在走回阿斯托利亞飯店的路上，他們幾次遭警察攔下檢查證件。他們不禁注意到，「城裡有非常多的部隊士兵在巡邏」；那一天在彼得格勒，一股無人領導的草根力量終於宣洩而出。在涅夫斯基大街上飢腸轆轆的遊行民眾之間，在河對岸的罷工工人之間，革命火苗被點燃起來。一整個晚上，無論是彼得格勒區或維堡區，各個罷工委員會都在策劃要抓住機會起事。人人「談論了這麼久，有人害怕，有人反對，有人在策劃，有人在企盼，有人願意為之捨身成仁的」革命總算到來，但是它「就像一個趁黑夜作案的小偷，沒有人想到它會上門，也沒有人能認出它來」[30]。

由於有流言指稱政府將採用「麵包票制度」，彼得格勒城裡的民心一夕間又更加浮動難平。

此外，麵包店往往在大家上班工作時間上架麵包，許多人根本無法外出排隊購買，使得民怨更進一步沸騰。二月二十四日星期五那天，情勢不可避免轉向暴力：發生越來越多起麵包店遭襲擊、破壞的事件，亞瑟·蘭塞姆發給《每日新聞報》的電訊上指出，民眾現在想要食物到不擇手段的地步，甚至「搶奪別人手裡買到的麵包」[31]。

90

這天早晨又是陽光明媚，溫度已上升五度，來到零下四點五度，於是大批民眾走出家門，再次聚集在涅夫斯基大街。[32]哈巴洛夫將軍預期抗議活動會變得更激烈，連夜在街頭巷尾張貼告示海報，宣告「嚴禁在街頭集會」，並警告公眾，他已經對部隊下達指令，「為了維持秩序，他們會隨意動用武器，絕不寬貸」。在勝家大樓裡美國領事館工作的一個美國人聽到民眾閒聊，說過去幾天晚上都看見「加裝探照燈、裝甲板的電車」駛過街道巡邏，「從每扇車窗探出好多枝機槍槍管」。他也聽說：「每個警察局都擺滿了機槍，由身穿警察制服的士兵來操作。」另一人則說：「胡說八道，那些年輕的士兵絕不會對自己的同胞開槍。」[34]

在擁擠電車上擠得苦不堪言的乘客更是群情沸騰。如今只有寥寥可數的幾輛電車仍在正常行駛。許多輛電車已經故障，空蕩蕩閒置在那裡，「沒有人來修理，也沒有新的車輛遞補」；另一些車廂脫離了軌道，甚至遭人群推倒在地。[35]阿諾—費勒侯記述道，那天上午在街上的人似乎很篤定「快有一場好戲可看」。他當時擠身在喀山大教堂周圍的人群裡。處處可見頭戴綠帽子的學生，其中一位告訴他：「大學生已經展開罷課來響應要麵包的示威抗議。」[36]商店倒是照常開門營業，城裡仍然瀰漫著「某種浮躁不安的氣氛」，大多數人都是徒步，當警察喝令他們往前走，人群的反應比前一天更加不情願。[37]

一整個上午都有絡繹不絕的人從維堡區和彼得格勒區越過涅瓦河進入市區。而在那兩區，陸陸續續有工廠工人群情激昂地進行集會。大多數工人已經展開罷工，並在有心人士鼓動之下，拿起「螺絲釘、螺絲起子、石頭」甚至冰塊當武器，出門「狂砸路邊的任何一家商店」。罷工工人在走向里特尼橋途中，再次以麵包店為襲擊目標；先是一陣混戰扭打，接著大肆劫掠。橋上的[38]

通道再次遭士兵與哥薩克騎兵封住去路，不過後者就算聽到號令，也無意對罷工工人動武。大約五千名工人，再次取道結凍的河面前往市中心。[39] 法國外交官路易‧德‧羅賓（Louis de Robien）和查理‧德‧尚布倫從他們的大使館窗口看到穿越涅瓦河的人群，就像「一列黑螞蟻」「魚貫地」踩著厚雪，穿行於「隆起的雪堆之間」。河對岸的哥薩克人策馬沿著堤岸來來回回奔馳，遠遠望過去，「騎著小馬的身影美麗如畫」，他們揮動長矛和卡賓槍，但沒有冒險騎到冰面上阻止工人過河。[40]

到了中午，在彼得格勒市中心的街道聚集了約三萬六千八百名遊行民眾。[41] 電車已經停駛，道路堵塞，izvozchiki（出租馬車車夫）也只好放棄攬客，駕著馬車回家去。人群繼續推擠前進，遇到大批哥薩克騎兵橫阻在前時，大家會從馬匹中間擠過去，甚至從馬肚子下穿過去。法國僑民艾梅麗‧德‧奈里（Amélie de Néry）察覺到，這些抗議者與一九○五年那批「興高采烈、帶著神祕氣息」的示威民眾有所不同，當年的遊行散發著一股宗教情操。她寫道，一九一七年的這些群眾則是現實主義者，講究實際；畢竟「百年的寧靜與和平敵不過兩年戰事的摧殘，俄羅斯人民已經變得冷酷」。[42] 群眾前進的同時，不斷遭到「警察和士兵的威嚇和驅趕」；但是再一次，他們並未動用致命武器。[43] 哥薩克騎兵隊騎著精壯小馬在雪地上轉來轉去，即使越來越多的遊行者舉起了紅旗幟，哥薩克人依舊保持著克制，讓群眾非常意外。每當馬匹停下腳步，「男男女女會圍攏到他們四周，邀請他們加入示威行列」。遊行民眾對那些哥薩克騎兵大喊：「你們跟我們是同一邊的」，騎兵會咧開笑容，讓開一條路給他們通行。《泰晤士報》記者羅伯特‧威爾頓聽到民眾對手持武器的士兵說：「兄弟，你們不會對我們開火！我們要的只是麵包！」而哥薩克騎兵回

答：「不會，我們也跟你們一樣飢餓。」[44]

在俄國空軍服勤的美國飛行員伯特‧霍爾（Bert Hall）當天正好在彼得格勒，就和湯普森和哈波一樣，他初來乍到俄國就經歷了這場嚴酷洗禮。他在日記裡寫道：「綿延不斷的遊行隊伍一路前進，一面高唱激昂歌曲，一面朝電車扔磚塊。」他看到工人攜帶的標語牌不只寫著要麵包，還有：「給我們土地！」或「拯救我們的靈魂！」；在一列隊伍的尾端有一個小女孩舉著一面小小的橫布條，上頭寫著：「你們的孩子餓了！」他回憶說：「這是我畢生所見最悲慘的事。」他對一位俄國同伴表示：「俄國人為什麼不起來革命，了結這一切慘況？」對方回答他：是沒錯，可是「上帝仍然愛這個沙皇，反抗上帝眷顧愛護的統治者只會招致不幸。」霍爾憤怒不已：

人民都餓了；他們已經餓了這麼久。老天，沙皇為什麼不管一管這件事！美國任何一個精明的管理者大可以取而代之了！想想看！因為缺乏一點點妥善的組織管理，整個俄國或許就要滅亡了。[45]

遊行群眾一整天在涅夫斯基大街上絡繹不絕，住在大街兩旁的人打開自家窗戶觀看，也不斷歡呼喝采，為他們加油打氣。英俄醫院裡的英國籍、加拿大籍醫護人員以及住院的病人，從二樓病房的窗口可以把街上情況看得一清二楚。護士在二十二日那天已經收到命令：「盡可能待在室內，除了往返醫院以外，不可外出上街。」[46] 而且英俄醫院早已「裡裡外外都布滿士兵，以便因應任何緊急情況」。西蒙諾夫斯基近衛軍團（Semenovsky Guards）派出二十人部署在醫院裡守衛，

其中三人舉著上刺刀的槍鎮守前門。醫護人員已經得到通知，得隨時準備好快速地疏散、撤離。但他們馬上就發現這是不可能的事，因為涅夫斯基大街上人群洶湧。加拿大護士桃樂絲·科頓（Dorothy Cotton）回憶說：「他們一波波席捲而過，而哥薩克騎兵從反方向衝進人群，驅散他們。」偶有傷者被送入醫院治療，據說是遭到偽裝成士兵的警察射傷。

弗蘿倫絲·哈波和唐納·湯普森那天一早即出門，「跟著群眾走」，不過大多數時候他們都是「被人潮推擁著，在涅夫斯基大街上來來回回地奔波」，不時被人潮推著跌倒，經常得攀住建築物牆面以免遭到人群踐踏。他們最後被人潮推擠到喀山大教堂。在教堂前方的廣場，一個慣常的遊行集結地點，已經有許多隊伍聚集。有些人就地跪下，摘下帽子，虔誠祈禱，另一些人團團圍住正在發表演說的人，形成一個個小圈圈。哥薩克騎兵依然無意驅散人群，西比爾·格雷女士聽說「警察總長」親自驅車到大教堂，命令「一支哥薩克騎兵的軍官率隊拔劍攻向人群」。軍官拒絕聽命，回說：「長官，我不能下這樣的命令，因為人們要的只是麵包。」一旁的群眾聽到這句話，報以如雷的歡呼，「哥薩克騎兵也以歡呼回應」。

湯普森和哈波也注意到這種相互和睦的回應。沒有暴力，「這些群眾非常和善」。只有一點例外：他們看到有個祕密警察「偷偷想拍下」一個演講者的照片。他很快被人揪出來痛毆一頓，恐怕已被群眾活活打死。湯普森一直在拍照，他寫道：「使用我的一架小相機」，但是「非常小心翼翼，避免引起他人注意」。他注意到有些警察變得極其「醜惡」，其中許多人刻意穿著士兵服或哥薩克騎兵裝。

下午四點，哈波和湯普森又回到涅夫斯基大街，卻差點在英俄醫院外面遭到人群踏踩。當時

94

哥薩克騎兵又策馬衝來，「一面笑一面戲弄群眾」，如果遊行者走得不夠快，「就用長矛戳他們一下」。並排而來的馬匹挨得很近，以致兩個記者找不到空隙可以擠過去，只得急忙躲進醫院的大門內，但是一位哥薩克騎兵經過時，用他的「長矛柄底部狠狠地」戳了哈波一下。她回憶說：「我受夠了」，於是拖著湯普森一起「衝到阿尼奇科夫橋另一邊，改從反方向回涅夫斯基大街。」

到了星期五晚上八點鐘，彼得格勒市中心的大部分示威者已經返家，但人人在心裡發誓隔天早上要再度上街。第二天，又有更多的工人罷工加入遊行行列，以人數而言，已是戰爭爆發以來最大規模的示威活動；群眾的行動現在轉為暴力，而且特別針對警察和「法老」特警。對此，哈巴洛夫將軍下令將更多的機槍架設於涅夫斯基大街兩側豪宅、飯店、商店、時鐘樓和鐘樓的頂樓，以及各火車站的屋頂。步兵和機槍手隨時待命，也準備大量的步槍、左輪手槍和彈藥庫存，這些武器原本是要供前線作戰使用，現在全數保留給彼得格勒的軍警以防萬一，所有軍火「儲存在各個警察局裡」。[54]

在彼得格勒親歷這些事件的外國記者，已意識到事態日益重大，本該是大肆報導的機會，卻懊惱地發現有個障礙：他們根本無法把實況真相傳送給英國、美國和其他國家的報社，因為沙皇當局嚴格審查所有從彼得格勒發出的電報內容。阿諾·達許—費勒侯每天都寫一則關於「麵包騷亂」的電訊，「帶著它去見負責審查的年輕公務員」。每天都得到同樣的答覆：那個人「會招待我喝茶，但我別指望能把消息發出去」。當他終於寫出一則正面的報導，提到「民眾熱情支持哥薩克騎兵」，他的電訊總算得以發出。[55]

《泰晤士報》記者羅伯特‧威爾頓一段時間以來也一直遭遇類似困擾，最後只好隱諱地提及首都人民的不滿日益高升是由於「食品供應混亂」。星期五這天，他寫了一則電訊，提到國家杜馬針對如何解決糧食危機，正在「夜以繼日討論」，同時肯定地表示，遊行群眾的行為總體來說「不具煽動性或仇恨性」。他在電訊上也引用哈巴洛夫將軍的話，指出「麵包供應穩定無虞」；儘管城裡的緊張情勢正在加溫，他刻意採取正面報導，以便讓這封電報順利通過審查。[56] 當然，他隻字不提「革命」。[3]

二十四日夜間時而傳出陣陣槍聲；不過，令人愕然的是，城裡的社交活動照常進行。當天晚上，亞歷山大林斯基劇院上演果戈里（Gogol）的劇作《欽差大臣》（The Government Inspector），場內座無虛席。觀眾確實享受「這齣嘲諷十九世紀中葉政治亂象的劇目」。幾乎沒有人願意相信「此時在城裡有更戲劇性的事件正在真實上演」。[57] 雷頓‧羅傑斯跟紐約國家城市銀行的幾名同事到涅夫斯基大街上一家位於地下室的咖啡館「格拉夫」吃晚餐。在前往的途中，他們第一次正面遭遇哥薩克騎兵，一隊人馬朝他們猛衝而來，「策馬奔馳在人行道上……發狂地大喊大叫，隨著馬兒奔跑的節奏，每個人背上的卡賓槍上下跳動，掛在馬鞍上的佩劍不停碰撞出啪嗒啪嗒聲響，林立的長矛看起來寒光凜凜」。羅傑斯和他的同伴只瞧了一眼就趕緊奔跑逃命。吃過晚飯後，他們在黑暗中步行返家；此時城裡的氣氛猶如「一條拉緊的鋼索」。大批哥薩克騎兵部隊仍然在值勤，呈橫隊走過涅夫斯基大街，「以致行人不得不走在並排的馬匹和長矛之間」。羅傑斯

回憶說：「感覺實在很糟。我一面走，一面想像自己插在那些尖矛上頭，就像魚鉤上的一條小蟲一樣痛苦扭動。」他對自己說：「從今以後，我不會再用活餌釣魚。」[58]

阿諾・達許——費勒侯為了尋找報導的題材，那天下午「長途跋涉」到河對岸的維堡區，發現那裡「部署了大批步兵維安」。有幾輛電車還在行駛，但是「除此之外，到處是一片不祥的靜寂」。街上僅有的人煙還是那些等候買麵包的人龍，以及成群聚在街角的工人，那些人「沉默、嚴肅」的模樣深深打動費勒侯，直覺「這是可以著墨的主題」。湯普森也注意到他們，他在多農餐廳用過晚餐後，也過河到工人區，在那裡一直待到凌晨三點鐘。[59]而在法國大使館，一等祕書查理・德・尚布倫正在寫信給妻子，一面思量他剛聽說的消息：明天將有一場全面性大罷工。街頭會有更多的遊行，更多的示威抗議。但是，他不由納悶，一批「沒有酒精，沒有領導者，沒有明確目標」的群眾會是什麼模樣？夜幕降臨，彼得格勒翹首等待著明日到來。[60]

③　即便在三月三日沙皇退位，沙皇政府的審查系統隨之崩潰，記者可以開始如實報導以後，仍然不見使用這個字眼。這意味了記者最早從俄國發出、針對二月革命的報導約在新曆三月十六日前後才於西方報刊刊出。

第3章 「有如過節一般的興奮躁動，同時瀰漫著雷雨欲來的不安」

'Like a Bank Holiday with Thunder in the Air'

法國僑民路易絲・帕圖葉（Louise Patouillet）在日記裡幽怨地抒發：「俄國的冬天真是無止無盡啊，一連數個月屋頂都是白茫茫，路面始終滑溜溜。」雷頓・羅傑斯與她截然相反，日記裡的文字洋溢興奮：「真是不得了的一天！大罷工已經開始，來了，動亂來了。」那天早上，他與幾位同事前往銀行上班的途中，「發現街道上充斥著警察，有普通警員也有騎馬的特警；所有工廠都停工，在涅夫斯基大街上放眼望去，一整排商店都大門深鎖，不少店家都在門窗釘上木板」。他聽到一個傳言說昨天晚上有一個人試圖闖進麵包店，因此遭到射殺，是這幾天騷動以來的第一個喪生者；街上的民眾「就像來參加盛大鄉村市集的人」，都在期盼有刺激的事物可看，但是羅傑斯「根本不願去想一枚子彈會引發什麼事」。[2]

他要是知道罷工工人預期會與警察展開街頭激戰，已經磨刀霍霍、大肆準備武器，恐怕會更

綿落下的時候，她已經習以為常。[1]

98

加心驚肉跳。城裡的各國大使館、使館、領事館已接到當局來電警告，絕不要讓他們的館員隨意出門。不過在那一天，羅傑斯倒是不管三七二十一，從他任職的紐約國家城市銀行——以皇宮堤岸一幢曾做為土耳其大使館使用的建築為營業處——帶出「總價值約九百萬盧布的短期國庫券」，打算趕在星期天銀行不營業以前，將它們「妥貼地藏進」伏爾加卡馬（Volga-Kama）銀行的保險庫。他把價值相當於三百萬美元的票券揣在夾克口袋裡，就這樣走到外頭。但是幾條街道都擠著密密麻麻的人群，他不得不繞遠路。行經有法國劇團駐院的米哈伊洛夫斯基劇院外頭時，他停下腳步，花了一會兒仔細閱讀海報上的最新一季劇目；接下來，只見銀行的一個同事從他後方跑來，一面大喊：「你到底跑哪裡去了？……我們打電話到處找你！」他們打電話給伏爾加卡馬銀行的時候，才發現羅傑斯人還沒到；他們很擔心他出了什麼意外，因為他們已經聽到風聲，說「革命已經開始」。[3]

那天早上，工廠區那群工人肯定是抱著暴力抗議的打算，聚集在市區遊行。為了抵禦「法老」特警那種鑲有尖刺鉛粒的鞭子攻擊，他們在厚重外套底下又穿了多層衣物才上街。一些人甚至弄了金屬板塞進帽子裡，以便保護頭部，還從工廠裡搜刮任何可抛可擲的金屬製品和攻擊武器，塞滿身上的每個口袋。[4] 中午時分，工人出發前往涅夫斯基大街，但是「法老」特警已在里特尼橋嚴陣以待。人群蜂擁往前衝想突破封鎖，而「法老」特警也策馬衝向他們；人群隨即分散讓馬匹通過，但很快又聚攏起來，他們團團圍住指揮軍官，將他從馬上拉下來。有人奪走指揮官的左輪手槍，開火射殺他，另一人則是操起一塊木頭，狂怒地對他猛打。[5] 那是那一天群眾針對警察的第一起暴行。

彼得格勒區南邊普提洛夫工廠的眾多工人也加入罷工，隨著時間一小時一小時過去，罷工行動勢不可擋地擴展到城裡各處，從商店店員、女侍應生、廚師、女僕到出租馬車車夫紛紛加入；就連城市電力、煤氣和用水供應的重要工作人員，以及電車駕駛也集體響應。這天雖有幾家麵包店開門營業，一過中午卻不得不打烊，郵局和印刷廠人員也加入罷工，當天不遞送郵件，也不會有報紙出刊。超過一萬五千名學生罷課，使得遊行陣容更加壯大，共計十五支遊行隊伍從各處出發，集結到涅夫斯基大街。不過當天的遊行總人數，沒有人能提出確切數字，官方發表的估計人數從二十四萬到三十萬五千不等。[6]

兩天前突發的麵包示威現在已演變為一場政治活動，也染上越來越多的暴力和搶劫陰霾。在里特尼大街上，艾梅麗‧德‧奈里眼見一名參與打劫一家小猶太商店的少年，站在路邊兜售幾十枚搶來的珍珠母貝鈕釦，開價一盧布。或許是一個微不足道的盜竊行為，但在德‧奈里看來，它顯示出連日來的遊行所帶來的令人憂心改變：民眾認為「你的」和「我的」東西之間再也沒有區別。她心想，到了明天，也許「會出現更嚴重的道德崩壞行為」。[7]然而，就目前而言，尚未見到有計畫、有組織性的叛亂跡象；這些抗議活動仍然剛萌芽，無人領導。《小巴黎報》（Le Petit Parisien）的駐彼得格勒特派員克勞德‧阿涅特（Claude Anet）自問：「這是叛亂嗎？是革命嗎？」而他就像城裡的其他外國記者，無法把當地消息發回巴黎。[8]

天氣又變得嚴寒刺骨，但是由於市內所有電車已經停駛，許多商店不營業，街上交通流量稀疏，因此大批人群更加肆意在涅夫斯基大街上兜轉，「熱切、好奇地繞來繞去」，或是成群聚在街角。羅傑斯回憶，那是一群「好奇、面帶笑容、意志堅決的人」，但他也感覺到了別的特質：

也就是「危險」。[9]

涅夫斯基大街長達二英里，從大街北端的冬宮，往南的喀山大教堂、徵兆廣場（Znamensky Square），再到最南端的尼古拉火車站，各個可供群眾集結的主要交叉口都部署了大批部隊。然而士兵就如同哥薩克騎兵一般，似乎無意行使武力，群眾也樂觀地認定部隊會與他們站在同一陣線。

但是到了下午，部隊和「法老」特警奉命驅離人群，使得情勢驟然改變。就在整條涅夫斯基大街萬頭攢動、人潮洶湧時，特警開始揮舞佩劍驅趕人群，哥薩克騎兵也策馬衝鋒。在一片混亂中，不免有人跌倒，遭到馬蹄或其他人踐踏，但是群眾依然越聚越多，人流一致湧向熱門的集合點：徵兆廣場。當天上午十一點，唐納‧湯普森正是在該座廣場上看到警察在一幢屋子的陽台架設一把機槍；警民對戰的態勢顯然一觸即發。[10]

用過午餐後，他與哈波走回到廣場上，在一尊醜陋的亞歷山大三世騎馬雕像前方，聚集了大批人潮，包括工人、罷工者、學生，甚至是一些中產階層和白領階層的人。許多人脫下帽子大喊：「給我們麵包，我們就回去工作。」就像在其他地方一樣，這裡的部隊也遲遲不願行動，哥薩克騎兵看來在專心聆聽演講內容。人群中的一些婦女就和昨日一樣大膽，她們走向士兵，「伸手輕柔地碰觸」他們的步槍，懇求道：「放下武器吧！想想自己的母親，想想自己的愛人，想想自己的妻子！」另一些人就地跪下，說道：「我們不是你們的姊妹嗎？就跟你們一樣辛苦工作，不是嗎？你們打算用刺刀攻擊我們嗎？」[11]

一個接一個演講者跳上雕像的底座，對著人群發表慷慨激昂的演說。而隨著時間過去，群眾變得更加劍拔弩張。大約下午二點鐘的時候，湯普森看到一個穿著皮草、衣著體面的男人駕著雪

橇駛進廣場。他大喊要人群讓出一條路讓他通過，當然被拒絕，「遭人從雪橇上拖下來痛毆一頓」。湯普森看見他跑到旁邊一節廢棄的電車車廂裡避難；但是一群工人緊隨在後，其中一人帶著一枝「小鐵棍」，一群人怒火衝冠，將那個男人的頭顱打到「稀爛」。這起事件似乎讓「群眾愛上血的氣味」，接下來，就在遊行隊伍推湧前進時，路旁一些「沒有關上鐵製護窗板的店家，窗戶一一遭到若干暴民搗毀。不過，一些抗議者實際上是警察偽裝。湯普森就認出其中一個：此人是沙皇的祕密警察——奧克瑞那（Okhrana）部門的一員，跟他住在同家飯店，湯普森看到他現在打扮成工人模樣，故意去推人行道上的士兵，表現得就像一個「最囂張頑劣的無政府主義份子」。口譯員鮑里斯對他說，就是這樣：眾所皆知，祕密警察會「與暴民混在一起」，並刻意煽動他們攻擊士兵」。[12]

到了傍晚，哈波整日下來已在城裡走了近十英里的路，她說自己累了，要回飯店去。不過湯普森勸她再多留一會兒。他們離開人群，在旁邊巷子觀看。哥薩克騎兵仍然不時策馬衝過廣場來驅散人群，但完全徒勞，哈波寫道：「散開的人群總是再度聚攏，就像船隻劃開的水面又合攏為原狀。」[13] 哈波和湯普森一起觀察人群動靜，她看著涅夫斯基大街方向，他則是注視廣場那邊；約在下午四點，湯普森聽到一聲巨大爆炸聲。看來是有人從尼古拉車站屋頂投下手榴彈或炸彈；不久之後，又傳來一聲爆炸聲響，同時間，哥薩克騎兵隊努力在控制受驚慌亂的人群。

然後，哈波看見了他們，一群「法老」特警策馬奔入廣場，一面「往左右兩方揮動佩劍」，然後突然間，一名哥薩克騎兵駕著馬突然往前一躍，用他的長矛刺殺領頭的警官①，橫死的指揮

102

官隨即從馬上跌落在地。在這之後，「哥薩克騎兵發出嚎叫，策馬往特警隊伍衝過去，一面拚命揮動手中的鞭子」，最後一群特警「銳氣盡失」，驚恐地「落荒而逃」。[14]另一名在場目擊的美國人則寫道：「你應該看看人群的反應，他們紛紛走過去親吻和擁抱哥薩克騎兵。有些人爬上馬碰觸他們。另一些人親吻和擁抱馬兒或是哥薩克騎兵的靴子、馬鐙、馬鞍。騎兵得到香菸、錢、雪茄盒、手套等等各種禮物。」湯普森的口譯員鮑里斯目睹這一幕，看來大受感動。他告訴湯普森，這是「最值得紀念的一天」，「哥薩克騎兵與人民站在同一陣線」。這是「俄國史上頭一次有哥薩克騎兵違抗上級命令」。[15]

根據哈波的記述，此時約有五百名抗議群眾脫離隊伍，又走上涅夫斯基大街，他們「扛著一面大得不得了的紅旗子，我們這輩子所見過最大的旗子」。[16]她和湯普森跟在他們後頭回到街上，而在這段期間，警察又驅散人群三次，他們「不得不趕緊轉身就跑」。哈波害怕自己在狂奔的人群中絆倒，被眾人的腳踐踏，但是她更怕警察的佩劍。她決定已經夠了，要回阿斯托利亞飯店去。但是就在她與湯普森即將走到勝家大樓前方時，兩人決定還是先到那裡的美國領事館暫時避個難。他們可以看到一個街區外，有一群人聚集在培卡糕點店櫥窗前。那是設於歐洲飯店裡的一家糕餅連鎖店，櫥窗展示著琳瑯滿目的豪華蛋糕和五顏六色糖果（就連雷頓‧羅傑斯也認為：

① 關於事發經過有多種不同版本，有一說是一位哥薩克騎兵舉槍射殺，但是在場親眼目睹的湯普森很確定是刺殺而死。

「在此艱困時期，這實在太刺眼。」）人群正在圍觀「他們吃不到的」食物，接著突然間，一名工人起頭砸碎了櫥窗，探進去抓取一盒餅乾。[17] 喧鬧聲吸引了更多的民眾聚集而來，警察也跟在後頭，隨即開槍嚇阻人群。

亞瑟·賴因克（Arthur Reinke）是美國西屋公司的電信工程師，公司的辦公室就位於勝家大樓，他從辦公室的陽台驚愕地看著「法老」騎警驅馬衝入糕餅店前的人群，用「他們的短鞭擊打民眾」，而眾人的反應是「憤怒咆哮、叫囂，朝警察扔擲石頭和玻璃瓶」。他想要返回自己住宿的歐洲飯店，但是培卡糕餅店外頭的人群「已經佔據整個路面……人群往我的方向奔過來，而更遠處有刺刀刀刃白晃晃地閃爍，子彈咻咻地飛過空中」。他只好深吸一口氣，拔腿全速狂奔，「趕在民眾又擋住去路之前，衝到飯店門口」，他想自己的速度「已經創下公司工程部成員的百碼賽跑新紀錄」，卻愕然發現大門從內部鎖上。他使勁敲門以後，終於出現一名門衛放他進去。

克勞德·阿涅特也遭遇同樣的麻煩，他被困在歐洲飯店前方的人群裡，而近旁建築物「所有的[18]門、馬車入口」和出入口都「彷彿被施了魔法一般」牢牢緊閉。他費盡千辛萬苦才逆著人潮走到阿尼奇科夫橋旁邊的一間房子暫時避難。[19]

鮑里斯對於培卡糕餅店遇襲的事毫不意外。他告訴湯普森，有傳言說那間咖啡館裡滿是「德國特工，城裡的糧食供應官員也會約在那裡見面，商討每一天要索取的回扣」，這就是群眾為什麼砸那家店洩憤的理由。[20] 店裡已經一片狼藉，當時坐在裡頭的五名客人，以及帶頭打破窗戶的工人已經喪生。不多久，所有屍體就被抬走；商店櫥窗被釘上木板保護，「滿是血漬的雪」已經清除乾淨，但是整起事件很快就「口耳相傳」，傳遍整條涅夫斯基大街，直到最南端的尼古拉車站，那裡聚集的民眾群情激憤之時，警察再次使用藏在隱蔽處的機槍驅散人群。[21]

發生騷亂的培卡糕餅店距離英俄醫院不遠，院裡的護士看到群眾從勝家大樓那個方向湧來。

那一天，所有護士一得空就觀看群眾狀況，也幫忙處理從街上被扛進來的傷患。加拿大志願護士伊狄絲・赫根（Edith Hegan）驚覺到，當下的情況有點離奇：在前線，她們通常只會在戰事發生後才有傷患，在傷兵被送達戰地醫院的時候，但是在彼得格勒這裡：我們只需要「從醫院二樓的窗口望出去，就可以看到衝突持續不斷，只要特警馬朝人群猛衝的時候，四面八方都有人受傷倒下，躺在地上奄奄一息。」那天下午，她和三個加拿大同事想走到外面的阿尼奇科夫橋，從更近的距離觀看，但是遭到上司嚴厲的斥責。她們回到窗邊的座椅上想，可以聽到「噠噠聲響，那是警察藏在各幢建築裡的機槍扣發聲」。[22] 她們的俄國病人趕緊懇求她們離開窗邊，因為子彈已咻咻朝著醫院飛來。

一直到傍晚以前，在涅夫斯基大街各處不時發生衝突騷亂。下午六點左右，阿諾・達許──費勒侯跟一位英國軍事顧問走到勝家大樓附近，此時有一小支「法老」特警隊舉著出鞘的佩劍，策馬奔馳在人行道上，隨即轉過了街角進入涅夫斯基大街，揮刃砍向民眾，試圖將他們驅離街道。費勒侯和顧問兩人不得不忙著找掩蔽。[23] 然而特警的襲擊白費工夫：現在涅夫斯基大街上約有二千到三千人，人人「拔腿奔跑」，費勒侯看到了幾個遊行者遭特警的刺刀刺中。英國社交名流貝爾提・艾爾伯特・史塔福特②正在歐洲飯店的房間裡著裝，準備出門聽一場音樂會，他從窗戶

② 史塔福特的真實身分依然成謎。他於一九一六年八月來到彼得格勒，表面上是來談生意，向俄國政府推銷飛機的無線裝置，但很快就打入俄國貴族圈和彼得格勒上流社交圈，他總是將聽聞的內幕消息轉達給喬治・布坎南爵士。

看到了「涅夫斯基大街上那群衣著楚楚的人跑向米哈伊爾街（Mikhailovskaya）逃命，汽車和雪橇也四處亂竄以躲避漫天飛的機槍子彈」。[24] 他看到「一位盛裝的女士遭一輛汽車撞倒，還有一輛雪橇翻覆，車夫彈起後倒地，當場死亡。一些衣著看來較寒傖的人蹲靠在牆邊；其他許多人，主要是男人，趴在雪地上。許多孩子遭到人群踩踏，還有人遭到雪橇或人群衝撞倒地」。[25]

湯普森、哈波及與鮑里斯還在街上走，因此得不停狂奔找掩蔽。鮑里斯很確定軍隊射了一些空包彈，要不就是朝空中射發，否則照理會有更多的人喪生於槍彈之下。[26] 多數死者是遭架設在建築物屋頂，由警察操作的機槍子彈射中。示威者則是用帶來的各式各樣武器或就地取材做出反擊：左輪手槍，自製炸彈，可投擲的玻璃瓶、石塊、金屬，甚至是雪塊。有些人持有從東方戰線私運回來的手榴彈。一整天，遊行群眾持續呼籲部隊士兵站到人民這一邊。[27]

在首都五百英里外的莫吉廖夫（Mogilev），坐鎮俄國最高司令部（Stavka）的尼古拉二世收到了普羅托波普夫的報告，得知彼得格勒示威活動轉向暴力，但並未意識到事態嚴重。尼古拉二世認為只要警察和部隊採取更強硬的手段就能控制，自己沒有必要返回彼得格勒，他只是發了一封電報給哈巴洛夫將軍，「鑑於前線戰事吃緊，絕不容許社會動盪」，命令他「明天速速敉平首都的動亂」。亞歷山德拉皇后也不把那天的騷亂放在心上，認為不過是一場「流氓鬧事」，「年輕的男男女女為了找刺激，在城裡跑來跑去，大喊說他們沒有麵包可吃」。她認為，如果天氣變得更寒冷，「他們就會留在家裡了」。[28] 再說，皇后還有更操心的事：她五個孩

子當中的三個，阿列克謝、塔蒂亞娜和奧爾嘉都患了麻疹。

弗蘿倫絲·哈波和唐納·湯普森經過一天的驚嚇，這晚想放鬆一下，於是偕同美國副領事前往米哈伊洛夫斯基劇院觀賞第一天公演的法國滑稽劇《弗朗索瓦的計畫》（*L'idée de Françoise*）。湯普森看到一半覺得很無趣，與鮑里斯提早離場，改去工廠區的街道走走晃晃，他覺得那裡「更刺激、有意思」。觀眾大多數人到場。[29] 法國劇團的一名女演員波蕾特·德·羅賓當晚也去看演出，發現皇室包廂空蕩蕩的，觀眾大公都沒人到場。法國劇團的一名女演員波蕾特·帕克斯（Paulette Pax）③ 覺得整場演出很令她洩氣，特別是觀眾的表現，他們「一身珠光寶氣和華服」，心裡卻仍記掛著這天在外頭發生的事。她覺得已經沒有人在乎台上在演什麼：他們的心思在別的地方，他們的鼓掌毫無誠意。她在日記裡寫道：「我們做的事太可笑了，在這樣的時期演出喜劇一點意義也沒有。」[30]

不過，亞瑟·蘭塞姆在那天晚上寫電訊報導的當下，並不覺得街頭情況有多嚴重；他記述群眾裡大多數人（「包括許多婦女」）只是上街看別人鬧事。他認為人群的「普遍情緒」有如「過節一樣的躁動興奮，也瀰漫著一股雷雨欲來前的不安」，同時強調「群眾和哥薩克騎兵之間的關係極其友好」。此外，這些抗議騷動仍然缺乏「明確目的」。亞瑟·賴因克也抱持類似看法：那天晚上，他發現各條交通要道全擠滿人，不過群眾「只是看熱鬧似的」看待警察的強制驅離手段。[31] 但是由於全城宵禁，人人都趕在晚上十一點前返家，只剩下「一隊隊騎著小馬、面貌兇惡

③ 一九一二年，帕克斯人在巴黎時，曾是英國間諜西德尼·賴利（Sidney Reilly）的情婦。

的哥薩克騎兵在街上巡邏」，以及猶如那一天事件的「無聲見證」——皚皚雪地上怵目驚心的大片血污。喬舒亞・巴特勒・懷特永遠難忘那天傍晚涅夫斯基大街上「撲面而來的氣味」，那是「倒地的中彈傷者當街接受急救」，到處飄盪著消毒水及藥品的味道[32]。

在河對岸的彼得格勒區，唐納・湯普森在鮑里斯陪伴下，馬不停蹄地尋找任何可報導的題材。到了凌晨二點，他還在四處蹓躂，對首次目睹群眾暴力的證據駭然不已。他碰到喧嘩吵鬧的一群人迎面走來，約莫六十名，「帶了兩顆插在杆子上的頭顱遊街示眾」。鮑里斯對他說，那是警察的頭。他決定回飯店去，途中又看到更多的屍體，湯普森後來才得知，在維堡和彼得格勒兩區，「紅色：紅旗子，雪地上的血漬；現在是兩顆血淋淋的頭顱。他對他在鮑里斯陪伴下，馬不停蹄地尋找任何可報導的[33]。

「有很多警察遭民眾殺害或身受重傷」[34]。在那兩個地區，星期六一整晚不停傳出尖叫聲、喊叫聲和駁火槍聲，暴力事件層出不窮也越演越烈。依菲利普・查德伯恩的看法，那一天是一個重要甚且充滿希望的「換幕時間」，這部電影充滿「黑暗苦難、不公不義」的第一盤膠卷已放映完畢，再來要換上第二盤，將是「紅色旗幟飄揚的起義與壯麗光明的英雄史詩」篇章[35]。

隔日星期天的早晨，陽光明媚、晴空萬里，然而全城籠罩著一股不祥的靜謐。而不過一夜的工夫，哈巴洛夫將軍決定必須動用鐵腕措施來恢復城內安寧。各處又張貼出新的公告，呼籲所有的工人在二十八日星期二之前返回工廠崗位，否則那些獲准延期入伍的工人將立刻被送往前線。今晚又有一場部長會議，從午夜開到清晨五點，哈巴洛夫將軍於會中保證將派出三萬名士兵上街，並出動火砲和裝甲車，也命令他們對示威者絕不手軟[36]。

一夜之間，橫跨涅瓦河的所有活動橋的橋身都已直升起來，其餘的固定式橋梁上則布置了層

層的裝甲車和機槍。人群再次取道結凍的河面過河，但是由於人數相當多，渡河的時間也拉長。

那天早上，出巡的哥薩克騎兵數量變少，但是多了許多巡邏的員警，涅瓦河與伊卡特林尼斯基運河（Ekaterininsky Canal）、莫伊卡運河（Moika Canal）及豐坦卡運河（Fontanka Canal）匯合處的各座橋梁，以及城內各座火車站外頭，皆部署了部隊鎮守。到了近中午時分，那些地點也已架設多挺機槍加強防禦。紅十字會也動員起來，派出救護馬車在小巷裡待命，以因應勢必爆發的血腥場面。

這一次哈巴洛夫將軍決心做到萬無一失，被派往涅夫斯基大街的多數部隊皆是近衛團的訓練兵[37]分遣隊，從軍事學院直接開拔過去。他們全員攜帶了已上刺刀的步槍；當局認為這些人既是預備士官，一旦奉命開槍射擊，較無可能會違抗上級。[38]

那天上午，全城的居民似乎都出門來了，由於沒有路面電車行駛，也不見攬客的出租馬車，人人都是安步當車。民眾似乎不願受到昨日事件影響，照常到教堂做禮拜或只是沿著涅夫斯基大街散步，享受晴朗好天氣。就和任何平常的星期天一樣，處處可見父母推著嬰兒車，而孩童照常在海軍部花園的溜冰場溜冰。湯普森和哈波這天走出阿斯托利亞飯店的時候，覺得好像「彼得格勒全城的孩子都傾巢而出」。[39]

不過涅夫斯基大街上大部分的商店和咖啡館都不營業，許多店家不是放下百葉護窗板就是在窗口處釘上木板應急。[40]路易絲．帕圖葉認為整座城市看來有如「遭到蹂躪」，連日騷亂帶來的市容改變，令她心煩意亂。儘管街上滿是闔家出門散步的人，大家看似無憂無慮，但是全城的氣氛在一夕間已演變得更黑暗、更詭譎。一名英國觀光客寫道：「你在空氣裡嗅得到」革命。然而群眾仍舊是自發性地聚集，大致是「走一步算一步」的性質。[41]俄國當局警告外國人不可出門，

湯普森和哈波還是抵抗不了一探究竟的好奇心，再次與鮑里斯置身於涅夫斯基大街的人群裡；不過，哈波回憶說：「我們都不喜歡所看到的狀況」。大家迫切想知道最新進展，只要任何人有一手消息或二手消息可說，馬上吸引人群聚攏在他周圍。革命期間，外國人一次又一次聽到民眾談論的主要話題，除了死傷人數，就是關於「法老」特警如何偽裝成士兵或哥薩克騎兵來射殺平民——是他們造成大多數的死傷。群眾之所以如此確信這一點，是因為特警騎的馬都「高大、英挺」，而哥薩克騎兵的坐騎「體型小又毛蓬蓬的，大抵是缺乏打理的模樣」。大家一眼就能看出不同。[43]

到了中午時分，從城內四面八方湧來涅夫斯基大街的人群已是黑壓壓一片，將道路擠得水洩不通。湯普森與哈波趕著到勝家大樓近旁博沙亞康尤申那街（Bolshaya Konyushennaya）上一家頗有人氣的法國餐廳「熊餐廳」吃午餐，那裡的麵包是限量供應，晚到一步的話只能望架興嘆。為了因應路上有突發事件，湯普森已做好萬全準備，把一台「全景照相機」藏在一只袋子裡，隨身能偷偷地拍下照片。[44] 用過午餐，返回涅夫斯基大街以後，他們看到群眾揮舞紅旗、高唱《馬賽曲》，往阿尼奇科夫橋方向聚集。湯普森警覺到危險：「那些人慘了」；他和哈波、鮑里斯隨即轉身找掩護，這時聽到轟轟聲響，目睹「五十位身穿士兵服的特警」策馬衝進人群，把他們驅趕到小巷。

但是，這一批人才被驅離，又有另一批人聚攏到橋上。一名學生攀到橋上一尊騎馬雕像上頭，揮起一面紅旗並發表演說；湯普森停下來拍了張照片，接著「槍聲狂響」，他目睹群眾陷入「步槍和機槍齊發的槍林彈雨當中」。他看見警察將一鋌機槍拉到電車軌道中央。哈波回憶說：

「一波接一波的子彈四射橫飛，許多人中彈倒下，一具具軀體躺了滿地；任何人的腳步若是踩踏到僅是受傷的人，會聽到大聲哀號。」很快地，每個人都伏趴在地，緊緊貼住人行道路面或躺在雪地裡，湯普森和哈波也不例外。「涅夫斯基大街瞬間成為可怕煉獄」，槍彈只差不是從他們後方的商店飛出來，根本來自「四面八方」。各幢建築屋頂的機槍也瞄準人群，同時噠噠地「掃射四周」。[45]

湯普森設法拍下幾張照片，接著跟哈波站起來拔腿狂奔。他們砸破一家手套店的窗戶躲進去，緊接著約十或十五個人跟著逃入店裡，其中許多人在流血。一個小女孩就在他們眼前遭槍彈擊中喉頭，站在他們附近的一個衣著體面女人雙腳猛然一癱，同時尖叫出聲，她的膝蓋剛遭一顆子彈打中。湯普森和哈波連滾帶爬回到街上，卻又遭遇阿尼奇科夫大橋上警察的步槍火力，不得不再次伏趴在地。他們周圍雪地裡橫躺的人不是已死就是氣息奄奄；依湯普森計算，有十二名士兵死亡，而哈波記錄的數字是三十人死亡，婦女和兒童多於男人。這兩名記者臥在雪地裡超過一個小時，身體都凍到麻木，但害怕到根本不敢動。哈波「隱約覺得自己就要被凍死」；她有想哭的衝動。然後一輛輛救護車抵達，有救人員開始抬起路上的死者和傷患，兩人認定這是天大的好機會：他們可以假裝自己是傷患，如此一來就能被抬上車，送到安全地點。[46]

英俄醫院距阿尼奇科夫橋很近，院裡的護士也親眼目睹把湯普森與哈波困住的那場駁火。志願救護隊護士桃樂絲・科頓從可靠的消息來源聽說，下午三點鐘再次發生衝突，果真大約二點四十五分，在花園大道與涅夫斯基大街的主要交叉口（就在阿尼奇科夫橋西邊），一支列隊以待的巴甫洛夫斯基近衛團（Pavlovsky guards）受命驅散群眾，護士從窗口看著他們展開行動。西比爾・

格雷女士目睹他們「躺在雪地上，朝人群射擊」，民眾一個接一個中彈，直挺挺地倒下。緊接著，藏在某幢建築屋頂的機槍也噠噠地開火，「往街道四下掃射」，街上的人都臥倒在地，試圖匍匐爬離現場。另一些人「四下逃竄。有人跑進旁邊小巷，有人緊貼建築牆面，有人躲在雪堆或電車後面」。她回憶說：「這一切都是警方毫無必要的挑釁行為。」

伊狄絲‧赫根注意到許多人湧到醫院門口避難。[48]哥薩克騎兵值勤的模樣讓她留下深刻印象，他們策馬在涅夫斯基大街上來回奔馳，試圖驅散群眾，整支隊伍看來就像「一道黃褐色條紋」。她看到一位騎兵襲擊一名看似在指揮群眾的人，看到他「抽出佩劍，在空中劃出一道弧線。我看到劍往下揮落，不由恐懼地屏住呼吸，隨後刀刃平整地削下男人的帽子帽頂」。男人看來「毫無懼意」，「繼續平靜地往前走，人群爆出歡呼，為他、也為騎兵喝采」。她接著寫道：

「那位哥薩克騎兵剛才大可以斬下男人的人頭。」[49]

當情況平靜下來，大家紛紛衝去幫忙傷患。菲利普‧查德伯恩看到「足蹬高統靴、身穿雙排釦短大衣」的兩個年輕工人，「仰躺在地上，鮮血從他們的嘴裡汩汩流出」。「我站在他們身旁，看進他們茫然無神的雙眼，而一個女人彎下腰盯著他們的臉，顫聲說道：『真可憐！是孩子，都還是孩子而已！』」[50]一旁有「六名戴綠色學生帽的男人經過」，他們「雙手高舉過頭扛著一塊店家招牌，上頭躺著一具屍體」。一些人攔下一輛行經的豪華禮車；他們讓車上兩名乘客下車，把幾個受傷的平民抬進車裡，並命令司機立刻送他們去醫院。查德伯恩看到「兩架私人雪橇」也遭人攔下載送傷患。還有民眾協力扛走一些傷患和死者；另一些傷患橫七八豎地倒在地上，等待救護馬車和救護車來載走他們。

英俄醫院的一百八十張床已經躺滿前線的傷員，對於迅速被送入院裡的十餘名傷者，院方僅能提供急救，據伊狄絲‧赫根回憶，其中多數人在送抵時已經生命垂危。她和護士同事盡己所能幫傷者急救，「但是到了晚上，除了兩或三個已垂死無法移動的，其他傷者都由當局帶走」。約十八名傷者被扛入離英俄醫院不遠、位在涅夫斯基大街上的城市杜馬會堂。在學生幫忙下，那裡成為紅十字會的一個臨時急救站。整個下午，西比爾‧格雷爵士女士看見救護車不斷在街上穿梭。有一家醫院收治了三百位傷患。另外六十位傷者被送到里特尼大街上的馬林斯基醫院，還有百餘位被送入豐坦卡大街上的奧布霍夫（Obukhov）醫院。[52]

到了傍晚，羅伯特‧威爾頓後來形容的：「革命期間最血腥的一幕」發生在徵兆廣場。那裡聚集了從涅夫斯基大街及廣場南邊利戈夫斯基街（Ligovskaya）走來的大批群眾。[53] 美國教會牧師約瑟夫‧克萊（Joseph Clare）④回憶說：「一些警察隊長騎馬在人群中穿梭，命令他們回家。民眾知道士兵站在他們這一邊，根本把那些話當耳邊風，堅持留在原地。」沃倫斯基（Volynsky）近衛團訓練兵團的第一和第二分遣隊部署在正對廣場的一家飯店前方。當他們的指揮官下令他們驅散人群，這些訓練生懇請群眾移動腳步，如此一來他們才不必動用武器，但是人群一動也不肯動。軍官眼見訓練兵無意開火，憤怒地下令逮捕其中一個以儆效尤，並再次下達攻擊令。克萊回憶道：「士兵舉槍朝空中射擊，軍官氣瘋了，指示每個人朝民眾開火。」最後，他乾脆舉起自己的

④ 彼得格勒城裡的公理會已經被稱為「美國教會」，因為前任美國大使和他的許多隨員都在那裡做禮拜。

手槍，開始朝人群射擊。然後「突然響起機槍噠噠的擊發聲。大家幾乎不敢相信自己的耳朵，但

眼前所見是千真萬確的證據，因為他們看到一個接一個人倒下」。[54]

羅伯特・威爾頓也目擊了：架設在附近一幢建築物屋頂的馬克沁機槍——可能是唐納・湯普

森前一天看到的那枝——朝人群掃射。但是就在這時候，發生了一件超乎尋常的事：部署在廣場

上的哥薩克騎兵轉身射擊屋頂上的槍手。「現場混亂不堪，」威爾頓回憶說，「充斥著人群的憤

怒嘶吼。」大家四下奔逃，有人竄到建築物後方，有人躲進庭院，一些人就從那裡開槍反擊士兵

和警察。約四十多人死於槍彈下，數百人受傷。[55]

「同胞自相殘殺的怒號聲」在涅夫斯基大街各處迴盪直到夜深，各自糾集的不同小團體四處

躑躅，尋找哪裡有衝突，其中幾群帶著武器；據菲利普・查德伯恩回憶，群眾「興奮地留意一切

風吹早動」，但是首都面積如此大，街道如此寬廣，在哪裡若發生事件，總是需要一段時間才能

流傳周知。[56]有一個美國人即觀察到，那天「最奇怪的感覺」就是「發現某些路段非常平靜，但

是下一分鐘轉過一個街角就看到一輛救護車停在路旁，醫護人員正在扛起死者和傷者」。[57]亞

瑟・蘭塞姆這天發出的電報說道，為了躲避機槍掃射的子彈，他「急急奔過」一個街角來到另一

條街上，卻看到「四個男人悠然舉著鋤頭在刮路面上的冰」。[58]事實是，由於駁火的狀況非常混

亂，沒有人知道誰是敵誰是友，任何記者要跑這條新聞都是困難又危險的任務。

弗蘿倫絲・哈波累歸累，但是出於職業本能，她一直在外頭待到傍晚才回飯店。「街上太刺

激了」。回到阿斯托利亞飯店以後，她無意中聽到一個來自芝加哥的肥胖鞋子推銷員在哀嘆，說

他「為了逃開人群和彈火整整跑了六個街區」，不過，等到他回到芝加哥，「坐在他最鍾愛的一

家咖啡館，一面喝啤酒，一面和幾個志趣相同的友伴」訴說這番荒謬經歷，肯定沒有人會相信他的話。他哀號說：「他們會說我是騙子！」他發現自己被困在在阿斯托利亞飯店，他投宿的飯店在尼古拉車站那邊，要回去實在是一段危險路程。接下來三天，他仍然回不了自己的飯店，也不斷跟許多人重複他的奇蹟生還故事。哈波後來寫道：「我希望他在芝加哥的朋友能相信他，」畢竟她自己、湯普森和城裡的其他許多外國人那天都跟他一樣，「人在現場，親身經歷了這一切」。[59]

然而，他們當中沒有一個人確切知道，那個星期天到底有多少人喪生……威爾頓推斷至少有二百人；其他人，比如哈波和湯普森只是記下特定衝突點的死傷狀況：一些人是在涅夫斯基大街或徵兆廣場一帶的機槍掃射和駁火下中彈，另一些人則是遭「法老」特警的坐騎馬蹄踩踏，或是因為跌在哥薩克騎兵的馬下慘遭踏死。但是死傷者的去處不一：有的到醫院、到臨時敷藥急救處，有人進了停屍間，有人由朋友和親戚扛回家。缺乏任何精確的統計。唯一確鑿的一點是這一天有許多人死去，暴力的證據無處不在，人人親眼見證，威爾頓寫道：「我看到數以百計的空彈匣隨處散落在雪地裡，白雪都染成了血紅。」[60]

入夜之後，當涅夫斯基大街上的人群散去，在徵兆廣場和涅夫斯基大街上開火射擊的士兵也回到他們的兵營。他們對於奉命向人群開槍一事感到憤怒和沮喪。羅伯特‧威爾頓走到英國大使館拜訪喬治‧布坎南。大使搭上這天最後一班列車，甫結束他在芬蘭的短暫假期回到彼得勒，卻愕然發現自己回到一個革命中的國家。威爾頓回憶說：「我正步行穿越夏季花園，突然間，子彈咻咻從我頭頂飛過。」[61]

在戰神廣場附近的巴甫洛夫斯基近衛團團部，約百名士兵聽聞當天在花園大道和涅夫斯基大街交叉口一帶，第四連奉命朝人群開槍，不由得激憤不已，決心採取行動。他們認定「是警察導致流血事件」。[62] 這百名近衛軍拿起步槍和彈匣出動，打算勸阻自己的同袍別對示威者開槍，但是遭遇了「法老」特警隊。雙方展開交火，而近衛軍很快就耗盡彈藥，不得不退回到兵營，他們在那裡束手投降。十九名主事者立刻遭到逮捕，關入聖彼得保羅要塞；其餘人遭監禁在營房裡。雖然他們叛變的消息隨即遭到封鎖，但是很快就有風聲流傳出來。[63]

那天晚上，女演員波蕾特‧帕克斯依然前往米哈伊洛夫斯基劇院，想知道《弗朗索瓦絲的計畫》是否照常演出。她抵達時，發現同伴都垂頭喪氣，人人都見證了當天的暴力衝突，喋喋不休分享著各自的遭遇。他們當晚並沒有心情上台演一齣滑稽劇，再說，觀眾席幾乎是空的。但是依劇院規定，入場人數少於七人時才會取消演出。當就座觀眾超過了七人，帕克斯不禁唉聲嘆氣；但為了劇團信譽，演員仍然粉墨登台，當「全場座無虛席一樣」照常演出。[64]

那一小撮觀眾當中的一位，是英國大使館人員休‧沃波爾（Hugh Walpole），他和阿諾‧達許—費勒侯都看得津津有味。梅耶朵夫男爵（Baron Meyendorff）的英國籍夫人史黛拉‧阿貝尼納（Stella Arbenina）也在觀眾席上。她到劇院的時候，街上「一片死寂」，她不願讓馬車夫和馬匹在寒冷的街頭等待兩小時，便吩咐他駕馬車先回去。這座劇院的法國劇目往往吸引滿座的觀眾，但她入場時，驚見全場約只有五十人，人人「就和我們一樣，神色極不自在，滿臉的無奈」。然而

116

最尷尬的時刻發生在中場休息時間，此時按照慣例，觀眾席上的俄國軍官得起立對皇家包廂致敬，卻只是面對著「空無一人」、也沒有沙皇在場的包廂。

馬林斯基劇院通常也都是座無虛席，但是當晚芭蕾舞劇《泉》（La Source）的演出現場，觀眾席只坐滿了一半。在豐坦卡運河旁，拉濟維烏公主的宮殿裡，那場眾人期待的盛大宴會按計畫舉行，不過賓客乘坐的馬車無法駛進涅夫斯基大街，不得不繞一大段遠路。查理·德·尚布倫和克勞德·阿涅特都出席了宴會，注意到每位客人雖然「試著拋開煩憂照常跳舞」，但是看起來都心事重重。阿涅特注視鮑里斯·弗拉基米洛維奇大公（Grand Duke Boris Vladimirovich）走下舞池；他不免好奇，自己正在見證這位俄國貴族後裔跳他的「最後一支探戈」嗎？貝爾提·艾爾伯特·史塔福特也在場，盡情沉浸在頹靡華麗氣氛裡，這或許是舊帝國行將就木前的最後絢爛了；；他堅持待到凌晨四點，後來是拉濟維烏親王派出自己的座車送他回飯店，一路上仍「不時有子彈咻咻窸飛」。[66]

莫利斯·帕萊奧羅格一整天「遭到川流不息的焦慮法國僑民包圍」，已經疲憊不堪，他實在很想離開彼得格勒休息一下。當天晚上，他和一位朋友共進晚餐，並沒有去參加拉濟維烏公主府邸的宴會。在返家的途中，他倒是恰好行經宮殿，看到門前長長的一排汽車和馬車，各家車夫仍在等候主人。宴會顯然仍如火如荼地進行，但是他無意加入。他當晚在日記裡提到，經歷過法國大革命的歷史學家賽納克·德·梅庸（Sénac de Meilhan）曾寫道：「一七八九年十月五日那天晚上，巴黎一片歌舞昇平！」[67]

當晚那些參加社交聚會、深夜才打道回府的人，返家時都察覺到城裡瀰漫一種可怕詭譎的氣

氛。史黛拉‧阿貝尼納走出米哈伊洛夫斯基劇院以後，也注意到一切和往日不同。外頭廣場原本應是熱鬧滾滾，停滿馬車、雪橇和汽車，準備接送戲院觀眾返家，也充斥大批「裹著皮草大衣、興高采烈的人群」；不見出租車或雪橇，她不得不在月光下冒著寒風走回家。「我們不時聽到遠處傳來槍響，但是我們行經的街道完全死寂一片」。這是一種泛著不祥的靜寂，使得：「我們腳步踩在雪上的咯吱咯吱聲響聽來格外清晰」。整個彼得格勒宛如一座死城。

克勞德‧阿涅特也注意到了同樣的「寧靜」假象。他寫道，彼得格勒城裡「杳無人煙、陰森漆黑，幾乎不見亮光」。在涅夫斯基大街每個路口的路障處，仍見大批部隊駐守。四處也可見哥薩克騎兵在雪地上巡邏，每位騎士在馬背蒸騰的白色氤氳裡忽隱忽現。阿涅特回憶說，無論行走在何處，感覺就像穿越一座廣闊的軍營。[68] 諾曼‧阿默在拉濟維烏公主宅邸的宴會逗留到很晚，最後才步行回到他那間俯瞰涅瓦河的公寓。一路上，他也留意到到處都有士兵，他回憶說：「那感覺，就像自己重返克里米亞戰爭的年代」。天氣極其寒冷，「在街上守夜的哨兵已經生起火堆，那場景就和冬宮博物館裡某些古典大師畫作如出一轍」。[69] 唯一的光源來自海軍部塔樓頂部的探照燈，強大光束來回掃過荒無人跡的涅夫斯基大街，在它的照耀下，整條大街「宛如一條顏色死白的寬條紋」。[70]

國家杜馬所在的塔夫達宮裡，一整天召開了一場接一場的會議。杜馬總理米哈伊爾‧羅江科（Mikhail Rodzianko）遲遲得不到沙皇的指示而備感灰心。他只好主動發電報到最高指揮部，將情況的嚴重程度告知尼古拉二世，並做出示警：首都陷入無政府狀態，食品與燃料供應、交通運輸

118

已經出現大混亂，為了敦促沙皇速速定奪，他聲稱政府內閣已經「癱瘓」。他或許誇大了事態，但是無論如何，都和哈巴洛夫將軍傳送給尼古拉二世的消息南轅北轍——將軍給沙皇的是一顆定心丸，說一切都在掌控之中。羅江科卻表明，為了化解當前的危機，有必要立即成立一個人民能信賴的新內閣。現任首相戈理津（Golitsyn）擔心杜馬自己發動政變，也不願讓羅江科有等到沙皇回覆的機會，於是先發制人宣布杜馬休會。（尼古拉二世後來決定沒必要回覆這則電報。）羅江科簡直怒不可抑：他堅持杜馬是法定機構，強迫它休會有違國家法律。他敦促所有議員團結起來捍衛它的運作，並急忙成立「國家杜馬臨時委員會」。[71]

革命如今已延燒到政治層次：幾個近衛軍團，對政權無比忠誠的哥薩克騎兵都顯現了異心。接連兩天，部隊不分青紅皂白對人群開火的舉動惹怒了上街的工人，他們隨即組織了一支民兵，這個星期天晚上，他們更策劃後續行動，決定不僅要繼續罷工和示威活動，也要拿起武器，將抗議活動轉而變成一場武裝起義。這天晚上，唐納·湯普森冒著嚴寒在街上到處走，碰到路障就亮出他的美國護照，而且隔段時間就回飯店暖暖身子，一直到凌晨三點半才返回阿斯托利亞飯店。他坐下來提筆寫信給妻子，如此表示：「今天下午一點以後，又是俄國的一個『血腥星期天』。」整個晚上，無論他走到哪裡，都會碰上「一臉猙獰兇惡的群眾」。他聽到傳言說幾支部隊發生了叛變。他對妻子說：「如果這類叛變擴展到其他軍團，幾個小時過後，俄國將成為一個共和國。」[72] 事態的進展取決於各軍團的憤慨程度，特別是巴甫洛夫斯基、沃倫斯基和普列奧布拉任斯基（Preobrazhensky）三個近衛團在星期一會如何因應。他也寫到：「你可不可以寄一些糖過來。我還需要奎寧和阿斯匹林」。他覺得身體不太舒服。但是，就事態演變的結果，他接下來三天都毫無時間再次提筆寫家書。

第4章 「一場在天時地利人和之下促成的革命」

'A Revolution Carried on by Chance'

星期天一整天，雷頓・羅傑斯和他的同事都困在宮殿堤岸的國家城市銀行裡動彈不得，因為要離開辦公室回到各自的住所實在是太危險的事。他們從下午到晚上都坐在裡頭，「聽著步槍劈劈啪啪、機槍噠噠噠噠的射擊聲，一面納悶這些槍聲所為何來」。羅傑斯推斷，「儘管聽起來很不妙，真實情況應該沒有那麼糟糕」；但是他們不想冒無謂風險，也沒有開燈。後來到了天色暗下，暗到他們再也無法閱讀和寫信的時候，切斯特・史溫納頓（Chester Swinnerton）覺得自己受夠了。銀行同事都稱他為「伯爵」，因為他留著誇張的翹八字鬍，與他自身散發的英雄氣概相得益彰，這位哈佛畢業生站起來，用浮誇的姿態慷慨陳詞，說他們是「見過大陣仗的美國人」，不應該害怕「一場小小的駁火」。他說道：「何必在這裡坐一整夜呢？你走在街上可能捱子彈，可是在這裡，一顆子彈也可能穿過玻璃窗射進來打中你。我不想待在這裡；我要回家，舒舒服服睡在被窩裡，去他的槍林彈雨。各位晚安。」[1]

120

說完後，史溫納頓戴上帽子，穿上外套和橡膠靴，打開大門揚長而去。但是，他還沒有走多

遠，就遇上一個「不起眼的小個子」，此人手裡「握著一把男子漢在用的大型手槍。可不是我們

美國人用的那種槍管短小的精巧手槍，而是一把真正的手槍，看他手握那種東西，我一點都不喜

歡」。史溫納頓意識到，自己遇到正在鬧革命的普通人，現在街上有人批這種民眾在徘徊，他們

手裡握著根本不知如何操作的武器；他看到遠處有五十名左右的群眾在胡亂開槍，於是決定「退

回銀行」為妙。史溫納頓衝進銀行大門的當下，他的同事同時聽到外頭步槍聲和機槍聲大作。

「嗯，我還是不回家了，家裡頭很冷，這裡很溫暖。」他忸怩地說道。[2]

那天晚上，眾人共享了僅存的幾根雪茄和香菸後，裏著厚重大衣各自找個舒服的位置就寢。

他們身處的豪華環境──前土耳其大使館的摩爾風格客廳，睡在華麗的金色長沙發上，頭頂上方

是精美的雕花玻璃燈──並不是適宜一夜安眠的地方①[3]。到了星期一，他們也一整天待在裡

頭，靠黑麥麵包、捲心菜湯和茶充飢。偶爾會有一個人衝到外面看看「是否有狀況」，一旦發現

有騷亂──事實上還真多到嚇人──會再次衝回銀行裡。[4]

在週末全城動盪的期間，美國大使弗蘭西斯明智地遵照俄國當局建議，連日足不出戶。而在

他的要求下，俄方更派出十八位士兵來守衛大使館，但他始終覺得他們「忠誠度堪虞」。[5]他也

① 直到一九一四年戰爭爆發以前，土耳其大使館以宮殿堤岸大街八號的坎捷米羅夫宮（Kantemirovsky Palace）為館舍；紐約國家城市銀行後來租用該幢建築做為其彼得格勒分行營業處。二樓那些天花板挑高的房間經配置了辦公桌、打字機和計算機，搖身成為銀行辦公室。

很擔心館員、下屬的安危，其中幾個人總是冒險走到外頭的人行道探查狀況。他必須下令叫他們回來，並牢牢鎖上大門。[6]真是萬幸，因為日後將被稱為「血腥星期一」的事件來得快又急，如此脫離常軌、不可預測，萬一還待在外頭，恐怕有陷入槍林彈雨的巨大風險。

去鄉下拜訪朋友的梅麗爾‧布坎南在那天上午八點返抵彼得格勒，一出火車站卻發現沒有路面電車行駛，也不見攬客的出租馬車可載她和行李回英國大使館。在她離城期間，彼得格勒竟然經歷了如此戲劇性、不可逆轉的改變，令她深感震撼；她寫道：「在那個清晨暗淡、灰濛的日光下，城市看起來不可思議地荒涼蕭瑟。經過鄉間白雪般純淨的安寧生活，當我看見從火車站延伸而下的空蕩蕩、醜陋街道，路旁一排滿布髒污的灰泥房子，不禁覺得這是極其淒涼的景象。」[7]

但是不只如此：城裡瀰漫著一種恐懼又緊張的氣氛，令她惶然不安起來，雙親則是很高興她已返家。她那天早上大部分時間都待在家裡，「他們禁止我出門⋯⋯我坐在大使館的大樓梯上，向登門的形形色色訪客探聽任何可得的消息」。

到了上午十一點，革命顯然來到最激烈的時刻，因為當時首都裡的動亂已經達到「龐大規模」，多數衝突場面不是發生在涅夫斯基大街，而是集中在里特尼大街北端的地方法院周圍；那裡和福爾希塔茲卡亞街上的美國大使館只隔半個街區，距離宮殿堤岸道上的英國大使館則是更近。[8]

星期一這天，大衛‧弗蘭西斯從早到晚都待在辦公桌前撰寫一封給白宮的電報，以長段文字說明城裡連日來的動盪事件；由於電話線遭到破壞，電話不通之下，喬治‧布坎南在上午十一點三十分堅持仍如往常開車出門，與法國大使帕萊奧羅格同前往俄國外交部拜會。[9]兩人都對外交

部長尼古萊・伯克洛夫斯基（Nikolay Pokrovsky）開門見山。正如布坎南後來向倫敦發送的密碼電報中所報告的，他對伯克洛夫斯基直言不諱：「在現在這種時刻，讓杜馬休會簡直愚不可及」，還表示如此的做法無益於壓制民眾抗議聲浪。伯克洛夫斯基信心滿滿地保證，尼古拉二世定會指派一位「鐵腕軍事司令」，從前線率領大批部隊來「敉平叛變」，兩位大使聞言一凜，只覺得大事更加不妙。

無功而返的兩人再次做出結論：尼古拉二世無意走上和解及政治妥協的道路。布坎南認為，保守反動的普羅托波普夫帶頭採取的嚴酷壓制手段對當前局勢毫無助益，反而是火上澆油，處於戰爭關鍵階段的俄國，現在面臨「革命內憂」。[10] 帕萊奧羅格也抱持同樣的悲觀看法，他想到自己國家過去的動盪時期：「法國在一七八九年、一八三〇年和一八四八年發生的動亂都推翻了當時的政權，全是由於主政者太遲才意識到人民行動所代表的意義和力量。」[11]

事實上，事態在二月二十七日星期一清晨出現決定性的轉變。正如許多人所預見的，軍隊中開始出現叛變者。凌晨三點，住在法國飯店的阿諾・達許—費勒侯聽到不遠處傳來「激烈的槍聲」。他更衣出門察看，但周圍道路都遭封鎖，他寸步難行。不過，他可以聽出槍聲來自莫伊卡運河和伊卡特林尼斯基運河交接處的沃倫斯基近衛團團部。一如巴甫洛大斯基近衛團，沃倫斯基近衛團在星期天當日也奉命朝人群開火，該軍團的若干士兵在一夕間決定叛變。[12] 當士兵整隊準備出動值勤時，一些人起而攻擊指揮官，開槍射殺他。不過，他們無法說服軍團裡的其他同袍加入

叛變行列，因此邁步出營，前往煽動其他的軍團團部。沿路上，他們吸引了不少平民加入隊伍。

上午八點三十分左右，莫利斯・帕萊奧羅格正在更衣的時候，聽到里特尼橋方向傳來「持續未歇的喧囂聲」。他看見一群軍人走向從維堡區跨河而來的失序群眾，以為會有一場「暴力衝突」，卻見到「兩群人匯集起來」，「部隊和示威者親密無間」。[13] 那天早上，情勢已經進展到再無挽回餘地的關鍵點。

不斷有革命群眾與部隊合流，與此同時，沃倫斯基近衛團的叛變士兵陸續前往他們團部附近的普列奧布拉任斯基近衛團、立陶宛軍團和第六戰鬥工兵營兵營，大多數士兵很快加入他們的陣容，第六工兵營甚至出動自己的軍樂隊。在這一天結束前，普列奧布拉任斯基近衛團和沃倫斯基近衛團各有一名營長與多位軍官遭自己人殺害。位於冬宮附近的普列奧布拉任斯基近衛團發生叛變，尤其具殺傷力，因為他們是最優秀的老字號衛戍團，有其傳奇性，一如哥薩克騎兵隊，一直以來都是「捍衛俄羅斯君主制的頭號尖兵」，是帝國權威的堅強堡壘。[14] 那天早上，唐納・湯普森去美國大使館的路上，在戰神廣場上遇到正在慶功的叛變部隊，困在裡頭動彈不得：「士兵舉著步槍朝空中擊發……他們並沒有把我當作敵人，有幾個人還對我又親又摟。」他拿起相機開始拍照；他們每個人都爭先恐後擺姿勢讓他拍攝，他也拍攝了那天早晨的叛變中「遭殺害的二十二名軍官」屍體，完全沒有人注意到②。[15]

大多數的叛變士兵在起事後幾個小時似乎都茫然不知所措，有好一段時間，他們根本不知該往哪裡去，要做什麼，只能想到要煽動其他軍團同袍加入叛變行列。有一群士兵走上里特尼橋，強迫鎮守的莫斯科夫斯基軍團（Moskovsky）訓練兵分遣隊讓開一條路，然後過橋到維堡區，直驅

該軍團在森普涅夫希街上（Sampsonievksy）的團部。在他們鼓吹說服之下，莫斯科夫斯基軍團的部分士兵在下午離營，還打劫了大批機槍，裝滿幾輛軍用卡車一起駛離；與此同時，紀律更嚴明的腳踏車兵營，也是城裡唯一的一支武裝部隊，無視所有煽惑造反聲音，堅不動搖。至於叛變士兵，他們沉浸在歡天喜地當中，許多人只是到處走來走去，一面大叫、歡呼或吵來吵去，「就跟一群蹺課逃學的男學生無異」。有一段時間，士兵和民眾並無人領導，街頭各處的恐嚇或暴動皆為自發性行為。所有人只有一個明確的目標：叛變士兵得武裝自己。

抱持這種想法的一群人在上午十點左右來到位於里特尼大街與夏帕勒爾納亞街口的舊軍火工廠，那裡是砲兵部所在地，也設有一座生產小型武器的工廠。一行人破門而入，殺害了負責管理的一位老上校。英國武官阿爾弗雷德‧諾克斯（Alfred Knox）當時在該棟建築裡與俄羅斯同袍開會，目擊「一大批士兵毫無隊形、亂哄哄地沿著寬闊街道和兩旁人行道走來」。不見軍官領頭，但有個個「身材矮小卻極有威嚴的學生權充指揮官」。諾克斯和俄羅斯同袍湊到窗前觀望接下來會發生什麼事。起先是「令人毛骨悚然的死寂」；隨後傳來一樓門窗遭搗毀的聲音。緊接著槍聲大作，一群人一湧而入，開始毆打值班人員，幾個人死的死，傷的傷。不管是士兵或平民，闖入的不速之客人人都拚命地抓取任何拿得到的武器：包括步槍、左輪手槍、劍、匕首、彈藥、機槍。諾克斯靠在欄杆上，目睹他們在離去時奪走砲兵部軍官的佩劍，「幾個小混混還摸遍衣帽

②這裡所提的屍體照片，以及湯普森其他引文段落提及的若干拍攝成果，無論是底片或洗出的照片，似乎都沒有留存下來。在湯普森一九一七年出版的攝影集《染血的俄羅斯》裡，也未見收錄。

間每件大衣的口袋順手牽羊」。他們甚至打破了展示櫃裡玻璃，取走裡頭的步槍，雖然那些槍枝都是「其他國家軍備武器的樣品，根本沒有裝填彈藥，對他們而言毫無用處」。[19]

到了約莫十一點，在外頭里特尼大街上的其他群眾已經轉移攻擊目標，就在近旁的地方法院和司法院，以及相鄰的押候監獄──可鄙的沙皇政權堡壘──遭到眾人群起攻入。他們很快衝破監獄大門，裡頭等待受審、多數為刑事罪的犯人就此重獲自由，離去的時候還獲得武器。緊接著，群眾放火燒掉監獄。地方法院也遭人放火，以致裡頭所有的刑事檔案悉數燒燬，民眾此一象徵性的反抗舉動，顯然是對那些獲釋的罪犯大大有利。然而凶猛火勢不僅燒燬警察刑事記錄，凱薩琳大帝時期以來的所有珍貴歷史檔案也付之一炬；一輛輛消防車抵達以後，民眾甚至阻撓他們滅火。法國新聞記者克勞德·阿涅特目睹「一個衣冠楚楚的老人」望著慘遭「熊熊火舌」吞噬的檔案法院，「不住地擰絞著雙手」。老人大喊：「你們知不知道，所有的法院紀錄，所有珍貴的檔案都要燒光光了？」群眾裡傳來一聲粗暴的回答：「別擔心！就算沒有那些珍貴檔案，我們照樣能夠沒收你的房子和土地，把它們分配給百姓！」群眾聞言「興高采烈歡呼」支持。[21]

唐納·湯普森已抵達美國大使館，見到了弗蘭西斯大使（他覺得對方「非常冷靜、沉著」），也聽說了一切衝突動亂集中在里特尼大街那邊。他連忙與鮑里斯、弗蘿倫絲·哈波趕過去。抵達現場後，映入眼簾的是「一片人山人海，看起來差不多有一百萬人，這批群眾都是為了製造流血事件而來」，帶著「你可以想像得到的各種武器」。他用小相機偷偷開始拍照，但也擔心遭人誤認是警察間諜，同時間，他注意到一位《每日鏡報》（*Daily Mirror*）的英國攝影師③和[22]克勞德·阿涅特也在暗中按快門。阿涅特是特意跑回飯店房間取來相機，然後回到里特尼大街，

一直躲在一輛汽車後面拍照。他後來遭人發現，三名士兵舉起刺刀把他逼到牆邊。士兵厲聲斥責他的時候，一個女學生也跟著「對我破口大罵」。他跟他們說明自己是法國人，是記者。問他們是否要看證件。他也對他們說：「儘管拿走底片，但是請把相機留下來。我是你們的盟友。」這時有個人撲向前，一把搶走阿涅特手中的相機，然後轉身就跑，情況變得糟透了。他這下失去「一個寶貴的勾茲牌（Goerz）鏡頭」，感到非常沮喪。[23]

湯普森的處境也沒好到哪裡去。他眼見里特尼大街上的狂亂局面，迭起的暴民場面，只能目瞪口呆，他周圍的人都在奔跑，一面大喊：「殺死警察！」警察頓時將他當作暴民逮捕，送進警察局。他亮出自己的美國新聞記者通行證，但毫無用處，他與鮑里斯被關進一個擠了二十人、悶到令人窒息的小房間，四面八方傳來步槍聲、機槍聲、呼喊聲、尖叫聲，以及「撞門和砸玻璃的聲音；他回憶說：「那是我這輩子不曾聽過的轟轟喧鬧聲」。鮑里斯再三跟警察解釋，說這個男人是真正的「美國佬」，但徒勞無果，對方沒有釋放他們的打算。不多久後，群眾闖入警察局，砸開牢房的門鎖，下一刻，「鮑里斯和我得到擁抱和親吻祝賀，他們說我們自由了」。他舉步往外走，來到前頭的辦公室時，看到了一個難以形容的驚人景象：「若干婦女正跪在地上，把一具具警察的屍體砍成碎片」。他看到一個女人徒手撕開一具死屍的臉。[24]

③ 指的也許是該報首批戰地攝影師之一：喬治・梅韋（George Mewes）；此人也是獲英國當局指派前往前線拍攝俄國軍隊的唯一攝影師。

里特尼大街現在處於「難以形容的混亂」當中，地區法院和司法院的火光照亮四周，空氣中濃煙瀰漫，不時會從哪裡傳來噠噠的射擊聲。而一節遭翻倒在地的廢棄電車車廂成了臨時講台，一個接一個人登台向群眾發表演說，據路易‧德‧羅賓的憶述，他當時「看到雜亂無序的人潮，根本分不清哪裡是頭，哪裡是尾，而且不時有恐慌的人群朝四面八方逃散」。[25] 民眾也闖入新軍火工廠，從槍砲工廠拖出三架野戰砲，但是沒有一個人知道如何操作它；群眾也取走迫擊砲、大量彈藥，將它們搬移到地方法院前方。從那裡可以將延伸到涅夫斯基大街口的整條里特尼大街盡收眼底，民眾早以板條箱、手推車、桌子和辦公室家具匆匆築起路障。在另一方的里特尼橋上，則架設了多鋌機槍做為防禦，以因應任何還對沙皇忠誠的部隊從北邊移師而下。[26] 西蒙諾夫斯基近衛軍團一隊仍然效忠舊政權的士兵確實拔過來時，他們與叛變的沃倫斯基近衛軍展開激烈對戰；而民眾一群擠在旁邊的小巷和建築物門口觀看，其中許多人是婦女和兒童。他們「好奇地看熱鬧」，後來一些人還冒著極大的生命危險，「面不改色地走進驚心動魄的槍林彈雨中，把負傷者拖到一旁的安全地點」。[27] 詹姆士‧霍特林看到只要有人倒地，就有旁觀者上前將他抬走，在雪地上拖曳出一條「長長的鮮血痕跡」。他也驚訝地發現，有些民眾會趁著陣陣槍擊的空檔，在里特尼大街上狂奔而過，打算照常到商店購物，甚至在麵包店門外排起隊，只有在聽到機槍聲大作時才四散找掩蔽。對許多迷惑的平民來說，在他們周圍上演的事件如此不真實，「就好像他們在電影院裡看的一齣通俗劇」。[28]

群眾把從軍營、軍械工廠、監獄和警察局劫掠來的武器隨意分發給所有人，平民、工人和士兵很快就興高采烈地結群遊行，展示著手裡的武器，並隨意擊發，一名叫詹姆士‧史汀頓‧瓊斯

128

（James Stinton Jones）的英國機械工程師如此描述他的遭遇：

你會看到一個地痞流氓在大衣上繫著一把軍官佩劍，一手握著步槍，另一手握著左輪手槍；看到一個小男孩肩上扛著一把屠夫用的大刀；看到一個工人笨拙握著軍官佩劍，另一手舉著刺刀。有一個人握著兩把左輪手槍，另一個人一手握步槍，另一手握著權充武器的電車軌清洗桿。有一個學生一手一把步槍，腰間掛著一條機槍子彈帶，走在他旁邊的人則是拿著一根綁上刺刀的棍子。還有個醉醺醺的士兵握著只剩槍膛的半把步槍，他在強行破門進入某家商店時折斷了槍托。[29]

西屋公司的亞瑟・賴因克很訝異孩童輕易就拿到武器和彈藥：「真有意思……看到一個十五歲的俄羅斯少年笨拙地握住一把槍，努力地裝上彈匣。孩子帶著巨大的騎兵軍刀到處走動。那些自願擔任守衛的學生往往不是手持土耳其軍刀，就是握著劍柄精美的日本劍。」[30]另一個外國目擊者則記述：「街上的頑童少年都人手一把左輪手槍，還瞄準鴿子開槍。」

那天走在街上的軍官要是遭到盤問，必須立即交出武器，否則下場難料。就連婦女也會出手攻擊；護士伊狄絲・赫根看到「一個掛滿勳章、面容兇惡的軍官漫步走在涅夫斯基大街上，卻遭到一群婦女緊追在後，試圖搶奪他的武器。一番糾纏之後，他的佩劍落到一個灰髮女人手中，她一臉輕蔑吐出幾聲咒罵，用膝蓋把劍折成兩半，接著隨手把斷劍扔進運河裡」[31]。

到了中午，包含沃倫斯基、普列奧布拉任斯基、利托夫斯基（Litovsky）、克茨戈洛姆斯基

129　第4章

（Keksgolmsky）和薩珀（Sapper）各軍團的二萬五千名士兵與里特尼大街一帶聚集的武裝平民合流。

阿諾・達許—費勒侯回憶當時密密麻麻的人群綿延四分之一英里長，所有人「都是因自身的信念自發性聚集而來」。[32]四面八方迴盪著歌唱聲、歡呼聲和叫喊聲，革命的興奮喧囂聲轟然地持續不斷；戰鬥顏色也無所不在：從寫著簡單革命口號的橫幅布條、玫瑰花飾、臂章到綁在步槍槍桿上的絲帶，處處可見醒目的紅色。

革命越演越烈的同時，衝突事件也紛紛迭起。群眾闖入彼得格勒的軍用車庫，開走所有汽車和一些裝甲卡車。[33]人群也衝進城裡各富裕人家的私人車庫，強行沒收各戶的汽車和豪華大型禮車。這些車輛隨即裝飾了紅色橫布條，奔馳於里特尼大街和城裡其他地方；但是多數駕駛都缺乏開車經驗，興奮地沉迷於狂飆速度的刺激感，而車裡的士兵個個把上了刺刀的步槍伸出窗外。一些車上則見一把把機槍從玻璃已不見的後窗探出；若干人甚至攜著武器就躺在汽車引擎蓋上；但是革命者乘車呼嘯而過的景象中，最多目擊者生動記述、念念不忘的一幕，是見到一個個男人舉槍躺臥在汽車的寬踏板上，槍口朝外，隨時準備射發。這些乘車的武裝人員將會成為革命期間的活海報，在接下來若干小時，這些裝甲汽車和卡車在革命消息的散播上發揮了至關重要的作用。

「在人人還半信半疑的時候，武裝的車輛轟轟駛過街道……這番武力展現即足以驅散所有懷疑」。代表《人人雜誌》（Everybody's Magazine）採訪的美國記者艾薩克・馬科森（Isaac Marcosson）認為，正是「這些轎車和卡車使得全城民眾迅速起而響應」，這是「光憑步行無法達成的事」。

當天也發生多起攻擊不同監獄的行動，地方法院旁邊的押候監獄遭攻入只是其一。對舊政權

忿恨不滿的大眾將監獄與警察視為主要攻擊目標。約在中午時分，諾克斯少將看到「部隊士兵絡繹不絕……過橋到對岸去放出克雷斯托夫斯基（Krestovsky）監獄的囚犯」。[35] 大眾普遍喚為克雷斯提（Kresty，意思是「十字架」，因它的建築布局得名）的這座單人監獄，與其毗鄰的女犯監獄，同為一八九三年所建造，座落於涅瓦河北岸的芬蘭車站附近，以其規模可容納一千名囚犯，但是到了一九一七年已人滿為患，收容了超過其原負荷量一倍的犯人。說來驚人的是，人數不到一百名的一批群眾就成功攻入裡頭，射殺獄長並釋放了包含政治犯和罪犯的所有囚犯。

居住在維堡區的加拿大人威廉‧J‧吉伯森（William J. Gibson）目睹第一批獲釋的囚犯走出來：「兩個男人和一個女人……好像失明一樣，彼此手牽著手，茫然朝我走來。他們穿著粗糙的囚服，臉上涕淚縱橫。雖然年紀還未老邁，三個人幾乎已滿頭華髮。他們是政治犯，從一九○五年以來就遭單獨監禁。」[36] 其他多位從長年單禁的牢獄走出來的政治犯「看起來像身患重病」、「臉色蒼白、全身顫抖」。這番突如其來、意想不到的自由所帶來的震撼，也寫在每個人的臉上，畢竟他們老早以前已喪失所有希望。由於被監禁在無窗的牢房裡太久，外頭白亮的陽光照得他們什麼也看不見。另一些囚犯身體已虛弱到是由人扛送到外頭，出來後，「他們趴在地上，湊向解救他們的同志雙腳，不斷地親吻」。有幾個人激動到席地坐在雪地上哭泣。也許最感人的出獄場面發生在徵兆廣場尼古拉車站後方的流放監獄：過去每週三上午，那些遭判流放西伯利亞的人——小說家杜思妥也夫斯基於一八四九年即遭此待遇——每一百人至一百五十人以手上的鎖鏈銬在一起，通過鐵路被運送到流放地。[37]

一如在地方法院的情況，在克雷斯托夫斯基監獄這裡，有人在中庭裡生起巨大的火堆，而所

有犯人檔案都被扔入燒燬殆盡，接著再放火燒掉建築物。而在夏帕勒納亞街的拘留所，九百五十八名在押犯人也獲釋；第二天，馬林斯基劇院附近的利托夫斯基監獄（Litovsky Prison）也遭攻入，所有囚犯都得到群眾歡呼相迎。那些因刑案遭監禁的人，若干位則受到「眾人痛打一頓，大家還鄭重告誡他們，要是再被逮到犯案，小心丟掉小命」。然而還是有一些囚犯沒能重見外頭的天日，布斯菲德‧史旺‧倫巴德記述道：「許多囚犯被關在地下牢房，而在混亂中鑰匙已丟失」；群眾接著縱火燒掉監獄，「他們當中的大多數人就在牢房裡活活燒死」。而那些逃出獄的人「幾乎衣不蔽體」。人群很同情這些「落魄的可憐人」，提供他們「五花八門」的服裝。小個子男人可能拿到一件過長的褲子，一名大漢可能得費勁穿上過小的外套和背心」。[39]

在那個可怕的一天，彼得格勒城裡的許多旁觀者看到益發失序的混亂狀態和群眾的暴力行為，不免深感驚慌。日後大家都說這是一場「良性革命」[4]；的確，此一蓋棺論定的看法成為二月革命歷久不衰的神話之一，然而這並不是親歷事件的許多外國僑民所留下的印象。尼格利‧法森回憶說：「就像看著一些兇猛野獸破籠而出，」。那些作惡多端的罪犯也獲得自由，民眾將會付出慘痛代價，因為牢裡惡劣的生活條件更強化了那些人的獸性，他們出獄後開始煽動人群使用暴力、縱火、到處劫掠，使得城裡局勢變得極不穩定，處處風聲鶴唳。[40]那個星期一以後，任何外國人要出門上街都成了極其危險的冒險，除非先行在身上穿戴一些聲援革命的小物件，比方一

條絲帶或臂章之類；詹姆士‧史汀頓‧瓊斯是在外衣的鈕眼綁上小小一面英國國旗；有一對英國夫婦則是把英國旗縫在他們的外套袖子上。

史汀頓‧瓊斯也學會聰明地見風轉舵：「我外出散步時，一會兒會走在大喊『沙皇萬歲』的人群裡，下一刻周圍又是高嚷『革命萬歲』的群眾。反正無論偶然碰上哪一種，我都和他們喊一樣的口號。」[41] 艾薩克‧馬科森徒步前往杜馬所在的塔夫利達宮，途中見到「一輛又一輛滿載槍枝的卡車」。儘管他已刻意穿上英國人的風衣、戴上英國人的帽子，「滿車手握左輪手槍的年輕男孩俯看著我，讓我油然升起一種感覺：這可是很容易死於非命的時期」。他相當肯定：「而我的一條小命是否得以保住，取決於每輛卡車上為數三十名或四十名的男人、男孩在興奮之餘，神智是否還清醒。」[42] 不久之後，在城裡做任何事都需要取得許可證。「我拿到了一疊滿是戳章和簽名的文件。」一名英國軍官回憶說。「攜帶佩劍的許可證，攜帶左輪手槍的許可證，還得有一張新身分證，上頭標注我全心全意支持新政權」。[43]

如同唐納‧湯普森星期一那天早上的驚悚遭遇，外國居民如今走在街頭常常被人當成是警察或間諜，屢屢遭人攔下和盤問，如果拿出身分證明的速度不夠快，有些人甚至因此遇害。英國大使館參贊法蘭西斯‧林德利（Francis Lindley）回憶道：「要從我家步行到大使館可不是開玩笑的事。」

④ 這個字詞可能初次出現於一九一七年三月十六日（新曆）《每日郵報》所刊登的一則電訊，駐彼得格勒記者漢密爾頓‧費菲在文中提及這是一場「良性革命」，將有助俄國擺脫「親德派和反動派」。

133　第4章

眼見一群又一群鼓譟喧鬧的青年人或是揮舞刀子和佩劍，或是朝空中鳴槍，可不是什麼愉快的事，再說我幾乎不會說他們的語言。如果他們當中任何一人指稱我是德國人，我應該還來不及解釋就會一命嗚呼。說來令人相當驚訝，在革命的頭幾天，民間反德情緒沸騰，我的幾個同胞友人就因為有德國姓氏而遭到殺害。[44]

那一天，「任何人只要開口索取，就能拿到槍」，許多未經訓練、沒有經驗的人就這樣擁有武器，他們第一次嘗試開槍時，毫不在乎槍口指向哪裡，無可避免導致許多無辜的旁觀者遭射傷或射死。[45] 倒有若干事故是純粹逞勇的結果：醉漢和無賴隨意開槍，有些人則是向女朋友賣弄如何為槍上膛和擊發子彈。詹姆士·史汀頓·瓊斯回憶說：「小男孩也開心地撿起地上的彈匣，把它們扔進警察局前面熊熊燃燒的火堆裡，」從而引發的爆炸導致人群驚慌奔逃，也有人因而受傷。他目睹了一起特別令人寒毛直豎的事件，一個約十二歲的男孩與一群士兵在火盆旁取暖，他手中握著一把自動手槍：

他突然扣下扳機，一名士兵因此中彈身亡。吃驚的男孩壓根兒不知道他手中致命武器的運作機制，他沒放開扳機，自動手槍持續射發。彈匣裡有七顆子彈，直到全被擊發以後，男孩才鬆開扳機。結果共有三名士兵死亡，四人重傷。[46]

護士桃樂絲·西摩爾在日記上寫道，星期一下午一點鐘，負責守衛英俄醫院的西蒙諾夫斯基

近衛團士兵「沒跟我們知會一聲，就兀自開門出去加入革命行列」[47]。伊狄絲‧赫根回憶說，那天在醫院周邊從早到晚都有戰鬥發生，從近旁的屋頂和「各種意想不到的地方」「飛來一輪接一輪的機槍子彈」，它們「噗地噗地落在人行道上，激起飛濺的雪花」。布斯菲德‧史旺‧倫巴德徒步到英俄醫院，想看看院裡的情況，他抵達那裡時，發現「每扇窗戶都已破碎」。然後他「見到英國護士仍舊堅守工作崗位，感到欽佩又自豪」。護士照看的病人安然地躺在床上，「她們站在各自負責的病床旁邊，平靜地接受窗戶已破，外頭民眾怒吼的情況，就如同那是再日常不過的場景」。[48]

一整天一直有躲避子彈的人群從街上湧進醫院，也持續有或死或傷的士兵和平民入院。儘管「持左輪手槍的警察從各建築物窗口朝下方不斷開火」，西摩爾和其他四名護士下班後仍然衝過綿密彈火，設法回到弗拉基米爾斯基街（Vladimirsky）上的護士宿舍。但是院方決定不該再有其他護士冒險，所有人必須留宿醫院。「有些人睡在包紮房的桌子和擔架上頭」，但是一整夜她們只能偷空小睡一會兒，因為「陸陸續續有許多傷患被送進來」[49]。三不五時也有憤怒的人群突然闖入醫院，要求搜索整棟建築物找出「躲藏的警察和機槍」，醫院院長萊明將軍（General Laiming）親自出面向他們保證絕無藏匿情事，邀請他們上屋頂檢查，還特地提醒他們，這座宮殿的主人德米特里‧巴甫洛維奇大公正是因為謀殺拉斯普丁而遭到流放（因此和革命者是同一陣線）[50]。那群人離開的時候，要求在醫院窗口懸掛紅十字旗表明中立立場。西比爾‧格雷女士趕緊著手進行：「我們用幾張舊床單和一件聖誕老人紅外套來製作旗幟，還在門外放了一盞帶有紅十字標誌的燈。」[51]他們才把旗子掛上去，有人就把它們扯下來裝飾汽車。多位護士不願「錯過任何一

切精采可看的」，都坐在窗戶旁邊。那幾個穿越兩個街區、歷經西摩爾口中「堪比驚險小說」路程回到宿舍的護士，這一整夜倒是忐忑不安到無法成眠，「一大半時間都站在窗口」，聽著外面街道上「駭人的喧囂騷動聲」。[52]

星期一早上，法國女演員波蕾特·帕克斯接到城裡一名朋友的來電，詢問當晚在米哈伊洛夫斯基劇院是否照常有演出；如果有，她可以幫忙買票嗎？她很訝異朋友如此若無其事。她住的公寓位於彼得格勒市中心，她接到電話的這時，已經過了提心弔膽的一夜。從昨晚開始，附近街道的群眾喧囂聲和槍聲始終不歇。她越來越害怕有人會闖入搶劫，連忙吩咐兩名俄羅斯女傭一起幫忙，把她個人最珍貴的細軟財物藏起來，並放下所有的百葉窗。而且為了防禦可能破門的攻擊者，用床墊和成堆的墊子為門窗做好防護，接著才驚恐地躲在廚房避難。她曾聽到一群人大喊大叫、嬉笑著往樓下的庭院而來，無奈地準備好面對最糟糕的情況。所幸人群的目的地不是她這層公寓：他們是來尋找藏在這棟建築屋頂、用機槍掃射底下群眾的兩個「法老」特警；大家人多勢眾迅速制服這兩人，押著他們離開。[53]

她經歷的此起插曲顯示群眾已然展開追捕警察的行動。累積日久的民怨終於爆發，大眾的仇恨怒氣潰堤，警察成為群眾洩憤、報復的對象。街上幾乎再也看不到警察的蹤影，人群正在做地毯式搜索，「有如抓老鼠一樣」，要把他們從制高點和躲藏處揪出來。[54] 許多警察不得不躲進私人住宅或變裝。叛變士兵更有一個怒火中燒的理由：此前有些警察奉上級命令，穿上城裡幾個近

衛團的制服，想讓人民相信軍隊仍效忠於舊政權。城內的各警察局、警察住家和法官住家陸續遭到人群襲擊、劫掠，各家屋裡的家具財物從窗口被扔出來：「內衣、仕女帽、椅子、書、花盆、照片，然後是所有的檔案文件，白的、黃的、粉紅色的紙張在陽光下飄散紛飛，有如一群蝴蝶在繽紛飛舞」。[56] 一些警察則是在警察局前設置障礙物阻擋，自己帶著糧食和彈藥躲在裡頭，一直死守到群眾攻入為止；還有若干員警仍然藏身在各建築屋頂和教堂鐘樓（他們知道虔誠教徒不會來此處找麻煩）操持機槍。群眾只要在一幢屋子裡找到警察，同幢建築物往往難逃厄運，人群會毫不留情地闖入、大肆掠奪。豐坦卡大街十六號的宏偉建築是 Okhrana——沙皇祕密警察的總部，這下更成了「近乎瘋狂人群的洩恨目標」，因為此前祕密警察不僅僅監控政治異議份子，甚至也不放過宗教異議人士。在這裡，人群把搜出的「每一份文件，每一本書和每張紙片」帶到外面，層層堆疊在街道上，再放火焚燒，一個又一個火堆熊熊燃起。[57] 那一整天，在彼得格勒區、維堡區以及彼得格勒市中心，約有十二個警察局遭人縱火，帶有嫌疑犯照片、指紋和監視記錄的檔案——沙俄當局長久以來的高壓統治根基——現在悉數化為焦黑碎屑堆積在雪地上或隨風飄散。[58]

在二月革命期間，有太多偶發的謀殺警察事件，以致沒有任何可靠的死亡人數統計資料。僅寥寥幾位警察有幸遇到明事理的群眾，因此不是當場死於非命，而是進了監獄——不過，押送途中偶見「群眾衝過來把他們活活打死」的例子。[59] 警察在街頭遭人攻擊、射殺、刺死或亂棒打死，已成為常見景象，他們的屍首就留在原地，無人聞問。有些俄國人會說：「正好用來餵狗」。約瑟夫·克萊牧師回憶說：「除非他們俯首投降，否則沒有活命的可能。甚至連倖存的希

望也十分渺茫，群眾並不會輕易放過他們，我聽說在一個地方，三、四十名警察被推進結凍河面上的洞，像老鼠一樣在冰水裡活活淹死。[60]城裡幾乎沒有人不曾目睹這類野蠻場面，梅麗爾·布坎南回憶起當天下午，「有幾個英國女士勇敢地穿越非常危險的街頭，來英國大使館參加每週例行的縫紉會」。她們一起坐在：

紅色、白色相間的大宴會廳裡，壓低聲音交談，聽著從里特尼大街方向傳來的隱約槍聲。每個人彼此分享方才在路上的所見所聞。有位女士遇到了一群醉醺醺的士兵和工人，他們把一名警察五花大綁，在結冰的路上拖行；另一位目擊一個軍官遭射殺，倒臥在一幢屋子的門口；還有一名女士行經一批圍在火堆旁的人群，她聽人說，他們正在活活燒死一名祕密警察警官。[61]

日後成為歷史學家的以撒·伯林（Isaiah Berlin）當年也在彼得格勒，民眾種種愚昧無知的殘酷暴行在他七歲的幼小心靈留下了不可磨滅的印象，他依然清晰記得那天和雙親行走在街頭時所見的一幕「恐怖景象」，他們看到一名「顯然是忠於沙皇政權的警察。民眾言之鑿鑿說此人埋伏在屋頂開槍射擊示威群眾。男人現在遭群眾拖行，準備迎來人生的可怕結局：他一臉慘白、神色驚恐，全身無力地扭動，試著想從那群人手中掙脫。伯林多年後回想起當年遭遇，直說這個景象：

「讓我永遠無法忘記，也深深影響了我，我從此極端厭惡任何的暴力行徑。」[62]

138

眼見混亂狀態擴展到彼得格勒各處，杜馬主席米哈伊爾‧羅江科那天早上發了封緊急電報給沙皇，極力說服陛下返回城裡，同時也示警：「國家和王朝的命運已危在旦夕。」63 尼古拉二世回電表示，他會率領後援軍隊回來敉平暴亂。與此同時，杜馬眾位議員對連日來的騷亂大表驚駭，但也茫然無措，完全不知如何因應。就在俄國政局陷入不確定之際，國家杜馬議場所在的塔夫利達宮猶如磁石，從早到晚吸引大批民眾前來。阿諾‧達許—費勒侯從法國飯店出發，一路跟隨人群，徒步來到宮前。在途中，他注意到「路上出現越來越多的汽車和卡車，車裡載滿毫無武裝的興奮士兵以及攜帶步槍的臉色嚴肅平民」。64 在杜馬門外約有幾千名群眾聚集，到了下午一點左右，來了更多生力軍加入，那是大批「穿綠制服、戴綠帽的學生」，許多人揮舞著紅旗和紅色三角旗，並專注聆聽革命者的演說」，所有學生大力支持成立一個新政府，也急於貢獻自己的力量，想知道他們應該做些什麼」。65

塔夫利達宮原是凱薩琳大帝的情人格里高利‧波將金親王（Prince Grigory Potemkin）宅邸，自一九〇六年以來，這一幢由眾多白色柱子、大宴會廳和迴廊構成的帕拉第奧（Palladian）式美麗建築一直是帝國杜馬的議堂所在。但在星期一各地衝突事件頻傳之後，它搖身一變成為一座喧鬧不已的軍事兼政治營，眾議員不停召開緊急會議，準備成立臨時政府來安定局勢。費勒侯費盡千辛萬苦才擠過摩肩接踵的人潮進入宮裡，赫然發現裡頭滿是軍隊士兵。「每個人似乎都餓腸轆轆；大啖麵包、乾鯡魚和茶」，每樣食物也在人群中傳遞。66 如果說有什麼比「外頭的革命更令人不知所措的話」，想必是「內心的迷惘混亂」，整個地方瀰漫著緊張又興奮的氣氛，陸續有一旅又一旅的軍人抵達，人人在杜馬的主要大廳和通道——凱薩琳廳——「排成四列縱隊」，宣誓效忠新

政府。羅江科依序對每一旅士兵喊話，敦促他們「繼續遵守嚴明的紀律」，聽從軍官的指揮，接下來更得靜靜地回到兵營，並隨時準備好聽候召喚。

下午二點三十分左右，大批杜馬的溫和派和自由派議員在羅江科號召下於半圓形大廳集會，他們企盼一個革新的憲政制政府可以挽救整個國家，免於更大的動亂和破壞發生。當天晚間，這些議員最終選出十二人組成「杜馬臨時委員會」來因應處理當前的情勢。該委會的第一批行動其中一項，即是下令逮捕舊政權守衛者──當時正在馬林斯基宮（Mariinsky Palace）召開部長會議的內閣成員。那時幾位已經向沙皇提出辭呈，包括首相尼古拉・戈理津在內；其他成員則已躲藏起來，革命巡邏隊現在四下搜索他們的蹤跡。

即使杜馬議員已成立自己的委員會，在塔夫利達宮裡有一大群士兵和工人所要求的目標無非是宣布成立一個社會主義共和國，以及俄國退出戰爭。不過他們與立場更溫和的孟什維克和社會革命黨人（左翼的布爾什維克勢力仍未起）會面後，決意選舉自己的代表，成立「彼得格勒工人和士兵代表蘇維埃」。[68] 他們隨即印製傳單在街頭發送，然而上頭寫的不是政治性訴求，而是呼籲民眾在糧食供應恢復正常之前，幫忙餵飽與大家站在同一陣線的飢餓士兵。彼得格勒市民迅速熱烈響應，家家戶戶歡迎軍人進入他們的家中取暖和用餐；許多餐廳也提供免費餐點，若干老人更帶著「大菸盒現身街上，把它們送給士兵」[5]。

在當晚大約九點鐘，一位美國僑民[6]出門一探究竟，在彼得格勒區目睹「一位衣著非常講

究、看來是飽學之士的男人，正上氣不接下氣地跑過卡緬內島大街（Kamennoostrovsky Prospekt）」，此人「每到一個街區就停步幾分鐘，對路上民眾宣告一個好消息：『杜馬已經成立了臨時政府。』」他寫道：「對於一個長久處於專制統治下的國家而言，這可是殊難想像，實在是令人震撼，甚至令人不明究裡的大事件。」後來在午夜時分，他再次上街，發現「在彼得格勒區的一座廣場上，有一大批人正團團圍住一輛滿載士兵的卡車，車上一位少尉正對人群宣布消息」；美國人聽見他喊：「我們即將有一個新政府。你們聽明白了嗎？一個新政府，以後所有人都會有麵包吃。」眼見俄國政局在僅僅一天內的天翻地覆變化，這位美國人和俄國人他們一樣都實在不敢置信：

我想那一晚，除了杜馬裡的主事者以外，沒有任何一人能有法料到這種演變，每個人如墜五里霧中，光是理解這場革命的一個最簡單、最基礎的事實──革命真的發生了──就已經是令人絞盡腦汁的事。[70]

整個下午，里特尼大街上仍然送有衝突駁火，大衛・弗蘭西斯的下屬持續跟他回報那裡的死

⑤ 然而，這類禮物不一定受歡迎，因為部隊士兵並不喜歡精製香菸，而是更愛抽便宜又烈、味道奇臭的馬合菸草（makhorka）捲菸。

⑥ 此篇生動且寶貴的目擊報告為匿名發表，因此甚為遺憾的是，並無法確認撰寫人的身分。

傷狀況；在美國大使館所在的福爾希塔茲卡亞街上，可見大批握有武器的民眾鬼鬼祟祟徘徊，有的人徒步，有的人駕車。弗蘭西斯的一位館員當晚從大使館返回所住的公寓，一路上並沒有看到任何士兵、民眾對舊政權忠誠不二的跡象，「而是有超過一千名的騎兵靜靜地騎向涅瓦河，任由城裡的街頭由叛變的軍人和革命者盤據」。此時，軍隊叛變已經蔓延到城市南邊，西蒙諾夫斯基近衛團與伊茲邁洛夫斯基近衛團（Izmailovsky Regiment）也已加入革命行列；到了傍晚，在彼得勒城內已有六萬六千七百名皇家軍人變節。此外，除了由忠誠部隊守衛的冬宮、海軍部和軍事總參謀部，以及電信局、電報局，整座城市已是革命者的天下。[72]

夜幕降臨後，針對當天事件的第一篇報導——只有一頁的《消息報》（Izvestiya）快報——已經由開車滿街跑的革命份子沿街撒。就像等到充飢的麵包一樣，民眾迫不及待抓起報紙閱讀、消化上頭寫的消息，讀畢後，馬上傳給其他人看。[73]伯特・霍爾認為這一天是「天時地利人和之下促成的一場革命」；「無人組織，無人領導，只是一座城裡的飢餓人口受夠了，決定寧願犧牲生命也不願再忍受沙皇的統治」。不過一週以前，在俄國空軍效力的霍爾在普斯科夫獲得沙皇頒發一枚勛章。如今，他看著「那群高聲吶喊的民眾」，回想起當時所見到的沙皇，「一副疲憊、心不在焉的樣子」，「沙皇想必知道，帝國的根基已經腐爛到了內裡」。[74]

日後大家針對二月革命的分析，經常拿它與一七八九年法國大革命比較，攻佔克雷斯提監獄更是猶如攻陷巴士底獄的翻版。菲利普・查德伯恩當晚很晚才回到彼得格勒區他和妻子同住的公寓，沿途所見，令他想起狄更斯的《雙城記》。彼得格勒區主要通衢——從聖三一橋一路往下延伸的卡緬內島大街：

142

簡直是被排山倒海而來、大陣仗的革命者所阻塞，他們從市中心戰場跋涉到這裡，要宣告革命的勝利，並鼓動所有漠不關心的人支持此一熱情理念。這是一批懇切、嚴肅的人群，毫無咆哮或破壞之舉；它透露著一種俄羅斯音樂的特性：悲愴裡的力量，不帶喜悅的樂觀。灰色軍用卡車在人群中間卟卟前進，上頭滿載高舉紅色橫布條的士兵、婦女和男孩。每把刺刀上都綁著紅絲帶，篝火照亮每張蒼白的臉和每雙熱切的眼神。時而有一輛旅行車危危顫顫地駛入人群，每前進一百碼就停下來，讓上頭的學生發表一分鐘的演說，同行的紅十字會護士則是朝人群扔擲一些傳單，接著車子又繼續在人群中開出一條路來，慢慢地往前駛。社會主義者這麼快就將所有理念化為文字，彷彿多年來遭壓抑的能量、遭箝制的話語都破繭而出，呈現在這些印刷物上頭；奇怪的傳單在城裡自由流通，這是往昔不曾見過的景象，那些印刷品的標題寫著：「我們要求麵包，而你們給了我們子彈。」[75]

查德伯恩好不容易從聖三一橋上的密集人群擠出來，看著「眼前的輝煌景象」。「在我的右肩方向，聖彼得聖保羅要塞監獄塔樓和堞形城牆的嚴峻黑影襯著西下的夕陽餘暉，一個皇朝已然壽終正寢。在我的左肩方向，天空一片金黃色澤，伴著一條條沖天的巨大火舌；高等法院、法院和監獄，舊秩序的所有不公不義工具正在化為烏有，讓新秩序取而代之」。那晚，當他和妻子上床就寢時，「從我們的窗戶望出去，火光仍然將天空照得明亮。儘管隔著雙層玻璃窗，我們仍能聽到屋外時斷時續的槍聲，以及一群群暴民的聲聲叫喊。」[76]

切斯特‧史溫納頓和他的同事也從銀行窗口望向涅瓦河對岸，彼得格勒區和維堡區的火光：「地平線上有一團巨大的紅色火光，周圍是多個較小的紅色光點，而持續有斷斷續續的槍聲傳來」。他不由聯想到家鄉的七月四日國慶日；「街上的人看來像是在過節」，但他也認為，民眾無法取得太多酒精真是「不幸中的大幸」。[77]

海軍軍官奧利弗‧洛克‧蘭普森（Oliver Locker Lampson）回到他在阿斯托利亞飯店的房間，他毫無懷疑地寫道：「那天晚上革命是王道，因為沒有任何確切可靠的消息，大家口耳相傳最瘋狂的故事，我打開了房間的雙層窗看出去，城裡傳來巨大的吼聲，聽來像人群的歡呼，其間有不斷的槍聲和機關槍的掃射聲。東邊的天空非常明亮，許多建築物似乎在燃燒。」[78]

威廉‧J‧吉伯森回憶說：「彼得格勒處處火光閃爍，就像正在舉辦一場盛大的煙火大會。」雖然夜空絢爛，城市的氣氛令人振奮，另一些人，比如諾克斯少將已經超越此刻的陶醉情緒，展望未來的可能發展：「監獄門打開了，囚犯橫行街頭，工人拿到武器，士兵再也不受軍官指揮，工人正在成立工人代表蘇維埃，以和杜馬臨時委員會相抗衡。」這一切都是極為重大的政治議題。在諾克斯少將看來，彼得格勒已經「走上無政府狀態」。[79]

144

第5章 | 如果伏特加唾手可得，「恐將重演法國大革命的大恐慌動盪」

Easy Access to Vodka 'Would Have Precipitated a Reign of Terror'

星期一幾乎整晚，在彼得格勒到處都可聽見激烈的槍聲；到了二月二十八日星期二，革命者已強佔城內大部分的機槍，也「甚有成效」地使用掠奪來的裝甲車。現在許多士兵在街上漫無目的地閒晃，這是頗令人心慌的景象。梅麗爾·布坎南從英國大使館望出去，正好看到一群士兵從彼得格勒區穿越涅瓦河而來；他們似乎「已經不復扎實訓練出來的雄赳赳、氣昂昂風采，看起來既邋遢又懶散，人人不修邊幅，衣領解開，帽子歪戴，腳步拖沓、無精打采，還用繩子或帶子或紅絲帶把五花八門的武器綁在身上」。有些人腰間竟佩戴著軍官的佩劍，另一些人把「兩或三支手槍插在口袋裡」，或以線繩綁起掛在自己的脖子上」。[2]

菲利普·查德伯恩就居住在一群烏合之眾聚集、情勢極不安穩的彼得格勒區，他不免擔心妻子和三週大兒子的安全，於是感激地接受了朋友的邀請，去他們在法國堤岸居所暫時棲身。但是在路上根本不見攬客的出租馬車，一家人只好徒步進城。伊絲特·查德伯恩（Esther Chadbourn）的

145　第5章

身子仍然相當虛弱，得由兩個朋友攙扶，她的丈夫將嬰兒抱在懷裡走在前頭領路。當他們來到街上，伊絲特看到團團聚集的人群，到處豎起的路障和一架架野戰砲，神經瞬間緊繃起來。菲利普回憶：「每次哪裡傳來槍聲，她會對我大喊：『不可以讓他們殺死我的寶寶，我的寶寶！』經過的路人會停下來盯著她看，他們都同情地淚水盈眶。」等到安然抵達他們友人的家，安頓下來以後，夫婦倆倒是站到俯瞰碼頭的「窗戶前觀看革命進展」，此時有多輛汽車鳴著喇叭、接連呼嘯而過。街道上的大批群眾和前一天一樣歡欣鼓舞，人人「帶著滿腔正義」，繼續搗毀警察局，「把大量的檔案文件從窗口拋出，扔進街上燃燒的火堆裡」。[3]

那天早上，喬治·布坎南爵士固執到底，他穿著無可挑剔的「直挺高領，神色端然」，照常徒步前往其實已告癱瘓的俄國外交部，打算向尚未遭逮捕的「伯克洛夫斯基（Pokrovsky）先生致意道別」。[4]他的下屬都央求他不要出門：此時就在英國大使館後方的米里納亞街（Millionaya）上，巴甫洛夫斯基近衛團敵對的兩派正在交戰。喬吉娜女士撞見丈夫正在大廳裡穿上大衣，他當下的表情「就像一個不守規矩，被逮個正著的頑皮小男孩」。她苦苦勸他坐車過去，但是布坎南爵士堅持己見：「我寧可步行」；他拿起手套和手杖，一如往常「把毛皮帽戴在最漂亮的角度」，接著發揮真正的英國鬥牛犬精神，動身出發。他的女兒梅麗爾得知此事時，布坎南爵士已經穿越蘇沃洛夫廣場，走上了米里納亞街，「英國大使走在街上的消息傳到正在駁火的軍團那裡……所有士兵都放下步槍，靜靜站在那裡等那個灰髮的高大身影走過去，接著又以絲毫無損的衝勁，再次開火交戰」。[5]

切斯特·史溫納頓和他的銀行同事看到布坎南爵士經過銀行前方的時候，簡直不敢置信。他

146

「由一群目光滿是欽仰的民眾簇擁著，其中許多人都全副武裝，布坎南爵士則是不時點頭和微笑致意，就像自己正在參加宮廷宴會似的」。6布坎南抵達外交部後，看到伯克洛夫斯基孤零零一人，裡頭既沒有電，也無法發送電報。莫利斯·帕萊奧羅格也前來拜會部長，兩位大使後來一起步行回大使館，來到宮殿堤岸的時候，一群學生朝他們歡呼致意。學生堅持要用一輛裝甲車載他萊奧羅格一程，送他回法國大使館，在路程中，有個學生不停對他慷慨陳詞：「向俄國革命獻上敬意吧！紅旗現在歸屬於俄國；請您以法國的名義向它致敬吧。」7

上午的經歷絲毫嚇阻不了布坎南爵士，當天下午，他再次以一派波紋不興的冷靜，帶著一等秘書亨利·詹姆士·布魯斯（Henry James Bruce）前往涅夫斯基大街，拜訪住在飯店裡的俄國外交官謝爾蓋·薩佐諾夫（Sergey Sazonov）。①不過布坎南爵士日後在回憶錄裡是坦言：「從頭頂上方傳來的噠噠機槍聲可不是什麼悅耳伴奏曲」。至於布魯斯，他可是嚇壞了，一回到大使館，他逢人就說「老傢伙」如何「拒絕回頭或找掩蔽，始終平靜從容，若無其事地說說笑笑」。8

在美國大使館這邊，由於一整天街頭駁火不斷，又頻頻有群眾闖入館內質問這裡是何處，並要求入內搜索，弗蘭西斯非常擔心館員的安危，於是下令在建築物上方升起美國星條旗。其他國家大使館也升起各自的國旗，至於位在涅夫斯基大街勝家大樓裡的美國領事館，因為狙擊手就藏身在該棟大樓屋頂，以致情況變得非常危險，領事諾斯·溫許普（North Winship）已備妥最珍貴的

① 薩佐諾夫於一九一七年年初被任命為駐英國大使，卻因為二月革命的爆發而無法赴任。

檔案，隨時可以立即撤離。他報告說，領事館一直有受到攻擊的危險；實情是，「自從大戰爆發以來，民眾懷疑大樓持有人是德國人，認為勝家是一家德國公司」。溫許普也屢屢得出面保衛大樓頂部的美國老鷹，因為民眾認為它是德國鷹，說什麼都想拆除下來。[9]

那一天，在聖以撒廣場上的阿斯托利亞飯店裡，發生了革命爆發以來最驚險的大混亂，若干外國住客不幸身陷其中。做為彼得格勒第二大、設備最現代的飯店，自六個月前就在當局安排下，成為「高階軍官的豪華宿舍」，民眾甚至戲稱它為「軍事飯店」。[10]飯店內住滿協約國軍官，有法國人、羅馬尼亞人、塞爾維亞人、英國人和義大利人，也有從前線回來休假的俄國軍官，許多人帶著他們的妻子、母親和孩子同行。也有幾位外國記者投宿在此，比如美國人哈波和湯普森。[11]

連日以來，飯店裡人人自危，擔心飯店會遭受攻擊。海軍武官奧利弗·洛克·蘭普森已經勸導所有住客避免到一樓大廳，以免不幸遭受街上的流彈波及，也命令協約國部隊軍官進駐到一樓。他聽到傳聞說普羅托波夫的一名密探已經躲進飯店避難，革命者將「必然會來這裡搜索他的蹤跡」。但他也清楚知道俄羅斯軍官面臨的兩難困境：「要是政府掌控局勢，搶先來到飯店，他們可能因為沒有出力協助而遭判刑槍斃；如果是革命者成功，先抵達這裡，他們又會因為沒有加入革命行列而遭射殺」。大家最後達成共識，讓所有協約國聯軍軍官住到樓上，俄國軍官改住一樓。不出所料，在凌晨四點左右，一群士兵代表和人民代表抵達飯店，要求裡頭的所有俄國人一起加入革命。那些俄羅斯軍官成功說服他們離開，保證自己「都在休假中，所有外國住客則會遵守中立，沒有人會從這棟建築物裡往外開槍」。[12]

但是四個小時過後，騷亂的火苗燃起。當時有一支軍團聚集起來，準備在聖以撒廣場閱兵。

上午九點，基督教青年協會職員艾德華‧希爾德（Edward Heald）上班途中，在果戈爾街（Gogol Street）街角看到「士兵排成一列整齊的方陣，接受廣場上聚集人群的歡迎喝采」，四處紅旗飄揚，一支軍樂隊在演奏，眼前是「壯觀的景象」。部隊在阿斯托利亞飯店對面列隊檢閱，突然間響起「驚人的機槍掃射聲，一眨眼間，人行道和廣場已經空蕩無人」，而希爾德也匆忙奔跑找掩護。[13]

抵達就在近旁的辦公室，他從六樓的窗口往外看，見到若干士兵趴在大教堂前面，對著阿斯托利亞飯店屋頂架設的一挺機槍方向開火。「起先是這裡一個人，然後是那裡一個人會突然停下，然後直挺挺倒地死亡，成為白雪裡的一個又一個黑點，最後廣場上再也空無一人，只剩下那些死屍」。[14]

唐納‧湯普森當時也在飯店裡，據他的說法，是藏身在飯店頂樓某處的某個衝動像伙或警察開了槍，激怒外頭駐足觀看閱兵的人群。睡得很淺的湯普森是被槍聲吵醒，他隨即抓起相機，打破一片玻璃窗，開始捕捉衝過廣場、湧入飯店的群眾畫面。在隨後的陣陣槍響中，一位俄國女房客一面尖叫一面跑進他的房間，說警察是從飯店屋頂開火。他警告她趕緊離開窗口，但「她反而拉開窗簾往外看。一眨眼間，她已經喉嚨中彈倒地」。湯普森「把她拖進浴室，女人在十五分鐘後氣絕身亡」。他非常憤怒：「都是這個天殺的愚蠢女人，害我錯過很多可拍的照片」。緊接著，他聽到飯店裡頭傳來槍響，他趕緊在房門口釘上一面美國國旗，在心中祈求好運。[15]

與此同時，蘭普森已確認子彈是從哪裡射發：「那個房間裡除了子彈擊發的噠噠聲響，沒有其他聲音。」他破門而入，發現了兩個身著睡衣、神色驚恐的女人，是圖瑪諾瓦公主（Princess

Tumanova）和她的母親。到處濺滿血跡，他帶她們出房間接受急救。[16] 根據加拿大人喬治·布里（George Bury）的目擊紀錄，革命者迅速「調來幾輛裝甲車，每輛皆配置三挺機槍」，隨後朝「阿斯托利亞飯店屋頂的開火處猛烈掃射」，子彈卻「擊向屋頂正下方，圖瑪諾瓦親王暨將軍所入住的套房」。一名女眷頸部中彈受傷，隨後被送到英俄醫院救治。[17]

現在，飯店已經遭「一批怒號嘶吼、全副武裝的狂暴群眾」攻入；據西比爾·格雷女士的憶述，他們佔領一樓，「殺死了幾位俄羅斯軍官，隨後湧上樓梯，對著電梯和四面八方開火」。[18] 弗蘿倫絲·哈波嚇得六神無主。她回憶說：「每個人都陷入恐慌，唯一還保持冷靜的人，是那些隸屬總參謀部的英國軍官。」煙霧從電梯井湧出，飄下樓梯，到處一片亂哄哄。「驚恐的婦女衝來衝去高喊救命，有的人衣著整齊，有的人衣衫不整……彷彿天塌下來也能從容撤退。」她記述說：「飯店內最冷靜的女性，是一名英國女人，她坐在打包好的行李箱上抽著菸，「排成一道人牆」擋在她們前方守護，「力戰到最後一卒來保護婦孺」。[19] 其中的普爾將軍（General Poole）與厄姆斯頓中尉（Lieutenant Urmston）會講流利俄語，兩人試圖阻止暴民繼續上樓，努力跟他們講道理：「如果他們打算殺死〔飯店裡〕所有人，至少他們應該允許軍官先行疏散婦女和兒童」。哈波回憶說，有一個「高大魁梧的士兵伸手到口袋裡，掏出一包那種最劣質的香菸」，遞出一根給普爾將軍，並邀請他一起抽菸。中尉點燃一根火柴，「把它湊向將軍的香菸，然後是士兵的香菸，緊接著把它吹熄，一面向士兵解釋說要是用一根火柴點

英國軍官很擔憂婦女和兒童的安危，「同時籲請民眾撤退，不然他們會『力戰到最後一卒來保護婦孺』。[20]

燃三根香菸會遭來厄運。此舉博得士兵的好感，士兵像所有俄國人一樣非常迷信」，這個舉動似乎緩解了一觸即發的情勢。[21]

《泰晤士報》通訊記者羅伯特‧威爾頓堅信，「多虧英國軍官和法國軍官的冷靜和勇氣才避免了一場大屠殺」，當天身在阿斯托里亞飯店裡的「俄國將軍、女士和孩子才得以逃過一劫」，再者「協約國聯軍制服也讓群眾產生敬意，足以遏制暴力的發生」。西比爾‧格雷注意到，英國部隊制服博得最多敬意，人群裡若干人甚至「脫帽致意，說道：『英國軍官！很抱歉，我們無意找你們麻煩』，接著非常有禮地收斂行為，不再大肆破壞飯店設備或騷擾裡頭的房客。」[22]不過，他們仍然打算對飯店裡的俄國軍官動手。「你們想對他們怎麼樣？」一名軍官的妻子大喊，群眾的發言人簡潔地回答：「在外頭槍斃幾個，把其他的統統抓起來。他們是自找的。」有幾個俄羅斯軍官堅決抵抗，包括一位統領的老將軍，他們當場遭射殺；隨後，其他人高舉雙手，自願走向前，一面高喊：「我們任憑你們處置」，這些人獲准保留佩劍和武器。另一些人則被拖到外頭的廣場。詹姆士‧史汀頓‧瓊斯目睹，一些人立即被帶到聖以撒廣場，在那裡的庭院遭到槍決。[23]

群眾先破壞阿斯托里亞飯店的門廳以後，下一站則是廚房，切斯特‧史溫納頓無法抗拒好奇心，勇敢地離開安全的銀行辦公室出來查探情況，他回憶說：「看到一個士兵用一把巨大的軍官佩劍切開一桶牛油，把它分發給大家，實在讓人大開眼界。」羅傑斯跟他一樣，來到樓下的大廳，看到「一大群士兵正在大吃大喝」，口裡嚼的都是「他們從來不曾嚐過的食物……同時和著伴奏的鋼琴琴聲，大唱《馬賽曲》」。[24]闖入的群眾「發現飯店裡鋪著地毯的走廊和豪華房間是洗劫的好目標」，紛紛爬樓梯上樓，外國住客不由得擔心起個人財物會不保。[25]一名英國記者乞

求那些人不要掠奪他們房間裡的財物，一個洗劫者要他放心：「你上來跟我們指出哪些是外國人的房間，我們不會進去」。[26] 一個士兵來到另一位女住客的房間門口時，她「雙手捧著滿滿的錢交給他」。他納悶地問：「這是為什麼？」她回道：「我們在這裡做的不大一樣的工作。」[27]

雖然這些盜賊可能具備某種程度的道義，但是「整間飯店還是在他們的掌控之下」，一些房客達成共識，認為讓他們看到「一個受傷的女人可能會生起惻隱心，不會鬧出太多麻煩」。洛克·蘭普森回憶說：「他們讓負傷的圖瑪諾瓦公主躺在床墊上，再把床墊擱放在走道上，在周圍擺滿沾血的枕頭。不久後，群眾大聲吆喝結黨，指手畫腳，吵吵鬧鬧地到四樓，要求我們交出所有武器。他們看到公主，瞬間安靜下來，雖然有個醉醺醺的平民舉起步槍，朝她頭上放了一記槍」。英國軍官都交出他們的左輪手槍和佩劍，並為革命份子指出電話機所在的位置，接著「每支電話都遭破壞搗毀」。情勢總算又緩和下來，儘管若干住客房間裡的一些值錢細軟遭強取，不過「整個搜索過程井然有序」。[28]

在飯店一樓的短暫激戰結束後，家具和水晶吊燈都被破壞得面目全非，俄羅斯軍官都遭押走以後，群眾的另一個目的是找到酒精製品。幾個英國軍官有先見之明，為了不讓大批酒類落入人群手中，他們已經下樓到飯店著名的酒窖去砸破所有葡萄酒和烈酒酒瓶，雖然早有一些平民、士兵忙不迭扛走多瓶酒，弗蘿倫絲·哈波在目擊到，史高勒上尉（Captain Scale）率領軍官，也在「一群學生和幾個士兵」協助下，大家著手狂砸酒瓶，一直砸到手臂痠到再也舉不動為止。那些幫忙的學生和士兵也是聰明人，知道如果讓群眾拿到酒精會有何等的災難性後果。「他們砸破所有的白蘭地和威士忌酒桶，還有香檳、伏特加，汨汨流溢的各種酒液淹到他們的膝蓋高」。[29]

在飯店外頭的廣場上，人群用步槍槍柄敲斷他們取來的那些酒瓶瓶頭，馬上狂喝起來，而人群也持續不斷進進出出飯店濺血的大門，踩過濕黏滑溜的地板，帶出大堆的文件、紀錄，把它們統統丟進廣場上燃起的熊熊火堆裡。[30] 若干革命者看到滿地的破碎酒瓶，便試圖規勸他們的同志別喝酒，不要「用飲酒和劫掠破壞我們爭取自由的這場戰鬥」，同時也一抓起周圍能找到的所有酒瓶，把內容物傾倒光光。多數群眾全力捍衛革命的純粹性，那天下午，哈波看到一個男人在阿斯托里亞飯店外頭得意地高舉一瓶酒。當他把瓶口湊向嘴巴的時候，「一個學生走過來，一把從他手中搶走酒瓶砸到地上，口裡說道：『不准喝！你喝酒的話，我們的努力都會功虧一匱。』」不過這樣的告誡沒有什麼用。詹姆士‧史汀頓‧瓊斯目擊飯店外頭，有些士兵想出絕妙法子來帶走當場沒能喝掉的酒：「他們脫下長筒靴子，把葡萄酒倒在裡頭，然後走到別的地方繼續喝」[31]。沒錯，人人都同意，群眾無法從飯店酒窖取得更多的酒精飲品真是不幸中的大幸。艾德華‧希爾德寫道：「這一次，要慶幸俄國有禁酒令。」——阿斯托里亞飯店的豐富酒藏當然只供應給外國客人。希爾德和許多其他在場的人一樣，認為「如果群眾取得大量的伏特加，恐怕會給這場革命釀成可怕的結局」。他的同胞詹姆士‧霍特看法一致：伏特加要是真的唾手可得的話，「恐怕將重演法國大革命的『大恐慌』動盪」[33]。

在阿斯托里亞飯店殘破不堪的門廳裡，那些黃銅盆裡的棕櫚樹仍然昂然挺立，與「地上的大灘血泊，很多人進進出出、轉個不停的旋轉門」看來毫不搭軋。而大玻璃窗「已碎成不規則的尖利鋸齒狀」，以致昂貴窗簾「破損撕裂，拖在外頭的雪地上」。「翻倒的家具全都支離破碎，燒到半毀的文件、書本甚至文具撒落一地」。飯店茶廳和大餐廳也是徹底面目全非，一片狼藉。

「到處有倒臥在地的軀體，傷者在哀哀呻吟」。詹姆士・霍特林跟一名美國同事巡邏各處，查看損害狀況，看到令人困惑的一幕：「在那一個房間裡，家具已成一堆稀爛的木柴，連電燈座也被扯開……然而掛在牆上的沙皇、皇后和皇儲裱框照片完好無損。」[35]

在各個樓層，住客瑟縮躲在各自的房間，房門都從內嚴實堵起，但是一整天下來，不免餓得饑腸轆轆，闖入的群眾最後總算同意讓婦女和孩童搭上大使館汽車，在軍人護送下撤離到安全地點。其中一些人在聖以撒廣場另一邊的義大利大使館避難，其他人前往隔鄰的英國飯店。哈波到了英國飯店以後，想找些果腹的東西，卻發現它的餐廳裡擠滿了人——羅馬尼亞人、俄國人、塞爾維亞人、法國人、英國人、日本人——「每個協約國盟友，每個中立國家的人」，都在「爭先恐後搶奪食物」。她只好又回到阿斯托里亞飯店碰碰運氣，但看到相同的景象：數百人在苦苦等待取用捲心菜湯和不明的野味肉塊，她猜想應該是「烤烏鴉肉」。不過因為有染上痢疾的風險，即便有蔬菜可吃，也是不安全的食物，所以她只拿取罐頭沙丁魚和荷蘭起司。「有人找到一些硬餅乾」，大家一起分享，並「賄賂服務生，請他們送來熱可可」。[36]

到了晚上，任何希望離開飯店的協約國軍官都獲放行，當他們走出大門離去時，徘徊不去的人群發出歡呼相送。但有多位軍官決定留下來——「不是心甘情願，而是迫不得已，因為彼得格勒所有飯店都已經客滿」。缺房危機實在很嚴重，夜幕降臨以後，一些離開的英國軍官又回來：「在外頭都快凍死了，我想在這裡被炸死也無妨」，其中一人告訴哈波；一整天都有流言說阿斯托利亞飯店在劫難逃——「他們準備用炸藥炸掉它」[37]。

群眾攻入阿斯托里亞飯店以後，接下來數小時期間，「人行道上橫七豎八躺著爛醉的阿兵

154

哥〕。飯店的碎玻璃、家具和書本堆成一座座小山，可見婦女「走來走去，收集碎玻璃或任何可以得手的物品」。哈波寫道：「大家忙著蒐集紀念品，但是在整個過程當中，這些暴民是我這輩子見過最和善的暴民」。只不過，「事件結束後有很長一段日子，酒的酸臭味」在飯店裡瀰漫不去，她覺得聞起來「很噁心」，而走在外頭廣場，腳下都是碎玻璃。由於玻璃窗全破，加上火堆的殘餘，將曾經美麗的聖以撒廣場變成了「一片荒涼景象」[38]。阿斯托利亞飯店只得關上護窗板應急，而裡頭的客人就在滿布彈痕的房間湊和著過，畢竟已無電燈照明，沒有暖氣。英國情報部門軍官丹尼斯·嘉斯汀回憶說：「感覺就像住在戰區的一座修道院裡。」[39]

星期二那天，事實上在全城各處都發生打劫行為，大多都是重獲自由的八千名罪犯所為。英國籍女家庭教師露薏賽特·安德魯斯（Louisette Andrews）回憶說，看到許多人奔過大街——大多是士兵和水兵——他們脖子上掛著多串掠奪來的香腸，不然就是手裡抓著幾隻羊腿，或是抱了滿懷的皮草大衣。但是她記得，最搶手的戰利品是昂貴的手錶：「人人都想要一支錶」，不多久，「在彼得格勒任何一家珠寶店的手錶都遭人搜刮一空」。[40]

偷竊、性犯罪、暴力搶劫和酒醉暴力事件層出不窮。護士伊狄絲·赫根在日記裡寫道：「釋放被判有罪的服刑罪犯看來是一個可怕的錯誤，他們壓抑不了嗜血的慾望，領著群眾進行各種樣的掠奪、破壞。」她還驚慌地記述道：「今天群眾都懷抱極其有害的目的上街，彷彿大家已具體知道自己想望的東西。」[41]她和其他外國人目睹的是俄語所謂 *stikhiya* ——一種突如其來的失序狀態——且是其最原始、最具破壞性的樣貌。在看似文明的表面下，俄羅斯社會長久以來其實暗潮洶湧，農民階層時而會爆發出「被壓迫階級的原始力量，衝撞任何的政治權威」。現在，在

彼得格勒，這股猛爆而出的力量發洩在農民世世代代以來的階級敵人身上。[42]

滿心想著報復的一群雜牌軍帶著五花八門的武器，繼續在街上梭巡。到處仍然可見有人拿槍濫射亂瞄，或是對空鳴槍，或者「就是尋開心……朝任何東西和任何人開槍」的狀況。[43] 儘管有識之士印製了傳單分發，勸告大家不要「胡亂地」開槍，要保留彈藥以備「不時之需」，然而不分青紅皂白開槍的情況依舊。

自衛隊已經展開挨家挨戶搜索：不只是為了揪出仍然在逃的警察，也為了找出任何藏起的用品物資，特別是武器、酒精和食品；但往往是任意隨意地破門，也迭見暴力相向情事。各住戶在恐懼之下，都已逃之夭夭——特別是貴族成員，他們的宅邸是眾人瞄準的主要目標，闖入豪宅的群眾往往難抵衝動，看到任何精緻的家具、陳設品、瓷器和玻璃器皿就拚命地拿，雖然那些物品實則中看不中用。市民全都緊張兮兮地在家裡築起屏障防禦；不過，要是有人拒絕搜索小組進入，仍舊會遭到對方破門闖入，遭到無情射殺：不管是男女老少。[44]

古斯塔夫・史塔克爾柏格伯爵暨將軍（General Count Gustave Stackelberg），是一位俄羅斯、愛沙尼亞貴族，也曾擔任過沙皇尼古拉二世的顧問。他位於米里納亞街的宅邸就遭人攻入，他堅決地抵抗，用左輪手槍殺了幾個襲擊者後，隨之在妻子眼前中彈。雷頓・羅傑斯和紐約國家城市銀行的同事看到史塔克爾柏格（他們後來才得知其身分）跑到外頭的宮殿堤岸，先是舉槍射出幾發子彈，接著退到一根燈柱後方。他並沒能堅持太久，史溫納頓回憶說：「一顆子彈命中了他的頭頂。」[45] 然而，在整個過程中，他注意到，「約一百碼距離外，一位阿兵哥和他的情人坐在欄杆上閒聊（絮絮私語），完全一副事不關己的樣子」。史塔克爾柏格的屍首留在路中間，不斷遭到

156

騎馬經過的巡邏兵馬蹄踐踏。當史溫納頓和他的銀行同事下班回家的時候，屍體上的制服大部分已遭剝走，羅傑斯猜想，應該是「被拿去當紀念」。將軍的屍體後來被人扔進涅瓦河，或者該說是扔在結凍的河面上頭，然後就在那裡無人聞問，逐漸變乾。

街頭巷尾處處可見群眾對舊政權瘋狂宣洩仇恨的暴力場面，因此一些俄羅斯貴族自然而然找上喬治‧布坎南爵士或其他國家的大使尋求庇護。這使得布坎南爵士陷入為難，因為於理，他只能對英國人提供這類保護。②弗拉迪米爾‧弗瑞德利克茲伯爵（Count Vladimir Freedericksz）家中遭群眾闖入洗劫和破壞時，身為內閣一員的他正與沙皇遠在前線最高司令部。他的兩個女兒前去英國大使館，懇求大使收容她們與生病的母親。她們吃了閉門羹，據說是由於女士的「社交虛榮心」在從中作梗，她抱怨說：「我不知道有什麼理由收容弗瑞德利克茲伯爵夫人，她從來不曾邀請我到她家作客，或是在歌劇院的私人包廂看戲。」③弗蘭西斯大使與英國大使諾斯蒂茲伯爵夫人家裡，邀請她到「有美國國旗保護的大使館住下」。諾斯蒂茲伯爵夫人大受感動，但是選擇明對比。他派出二等秘書諾曼‧阿默「不顧槍林彈雨」，前往三個街區外的美國人諾斯蒂茲伯爵46 47

② 舉個例子，維多利亞的孫女、阿爾弗雷德親王的女兒，被家人、親戚暱稱為達琪的維多利亞‧梅麗塔（Victoria Melita）嫁給俄國基里爾大公。這位大公夫人即可得到英國大使館的庇護。

③ 最後由英國教堂牧師布斯菲德‧史旺‧倫巴德牧師出面，弗瑞德利克茲伯爵夫人和她的兩個女兒總算找到棲身處，她將化名為「威爾遜夫人」。布坎南告訴牧師：「有事的話，你得自己承擔責任」，他不會給予官方的正式批准。三個女人住進英國僑民療養院。伯爵夫人承諾會保密，也答應牧師所提出的一些條件，但是她和兩個女兒很快就打破了規矩，無法繼續留在院裡。

和她的俄羅斯丈夫待一起，把一切交付給命運。

革命份子進入私宅的搜索過程通常暴力又嚇人，不過偶爾仍見融洽的時候。英國領事的女兒艾拉‧伍德豪斯回憶說，有一群人來到他們的公寓，要求進屋搜索：[48]

父親邀請他們進入餐廳，由於停電，我們正在那裡就著一或兩枝蠟燭的光亮喝茶。他們都坐了下來。我不記得是否為他們上過茶水，但我腦海裡還留著那一幕畫面，大家圍著長桌肩並肩坐著，房間裡很昏暗，只有閃爍的燭光照亮，那些男孩看來很不自在，而父親非常禮貌地向他們解釋，他當然很歡迎他們進來搜索，但是如此一來，他們恐怕會違反外交豁免權，他說，他很確信，他們知道這樣的行為在文明國家是一大重罪。只見男孩開始交頭接耳討論這場偉大革命的目的。他們逐漸放鬆下來。對話持續了相當長一段時間。然後，雙方親善友好地互相道別，他們一行人就這樣離開。

葡萄酒和食品店家可就無法享有如此有禮的待遇。據喬舒亞‧巴特勒‧懷特的記述，店主「不是被迫打開他們的店門，就是商店遭到破門闖入」，雖然群眾裡有人會努力控制場面，「確保人人都拿到商品也乖乖付錢」。詹姆士‧霍特林聽到一個好消息，他的廚師「以低到不可思議的價格從士兵那裡買來了各種用品，包括布料、麵粉等等，那些東西全部來自政府公營商店，明明有庫存，多個月來始終拒絕販售給民眾」。[50]

民眾在搜索若干商店時還有意外的發現：在一家

49

158

肉店裡找到數千枝步槍和彈藥，可能是警察藏在那裡。人群也闖入一個警官家裡，據目擊的英國鄰居說，他們「發現琳琅滿目的東西，有麵粉（市面上再也買不到）、白蘭地、鯡魚，儼然像一家貨色齊全的商店」。有一間染坊和洗衣店早以木板封起好幾個月，民眾發現裡頭堆著大家以為缺貨已久的成堆火腿。還有數不清的麵粉和糖（政府聲稱缺貨，但它們都被儲存起來供販之用），「大部分都是在警官家裡找到」──事實上，存貨數量之多更加證實多數民眾的看法，警察是「有計畫地運用各種機會囤積糧食」。亞瑟‧蘭塞姆在報導上寫道：「一些警察甚至在他們的房間裡飼養母雞。」[52]

星期二這天，人們搜找警察的行動持續不懈直到深夜。已走頭無路的在逃警察為了躲避追捕，其中一些人甚至打扮成女性的樣子。據詹姆士‧史汀頓‧瓊斯的描述，這是甚欠說服力的偽裝方式。身材更高大的男人「幾乎扮不成女性」，「不管是舉止和身材都讓他們露出馬腳」。他注意到其中一個人──「一個六呎高、寬肩膀的男人，姿態和步行方式根本不像女人」。人群很快發現此人的不對勁，「擋住他的去路，摘下他頭上的帽子的同時，一頂長假髮和厚面紗也掉落下來，露出一張非常粗獷、留髭的男性臉孔。他馬上雙膝跪地求饒，但是人群立刻就地處決他」。艾梅麗‧德‧奈里走到運河附近時，看到十二具全身赤裸、被扔在那裡的警察屍體。[53] 不久之後，她目睹另一個可怖景象：

有人用平底雪橇拉著一具屍體，上頭蓋著一張白色床單，只見屍體雙腿露出垂在雪橇兩側，兩隻赤腳在雪地上拖行。被單血跡斑斑，它覆蓋住的胸部位置隆起，看來屍體的

頭、身已經分離。很可能是某個警察的遺體，正要被送到太平間。[54]

詹姆士・史汀頓・瓊斯目擊一個警察就在大街上遭憤怒的暴民活活「扯斷四肢」，事後「雪地一片狼藉，看來非常怵目驚心」。他也聽說有些警察就在自家家裡被逮住，暴民接著把他們綁在沙發床或沙發椅上，「淋上煤油，然後點火」。桃樂絲・西摩爾聽說一名地方警察局長遭人綁起來，然後扔到警察局外面的火堆裡。雷頓・羅傑斯則聽說一件恐怖的事，在他住的公寓外頭街角，有個警察才舉槍射擊了一個士兵，就立刻遭到旁人用刺刀刺殺和斬首，他寫道：「我們公寓的一個年輕女僕經過時正好目睹，嚇得魂不附體。」在屋頂上操作機槍的警察一旦遭人發現，就再無活命的機會，「在人群的歡呼叫喊聲中，他們一個接一個，被人用刺刀逼到屋頂邊緣，隨即跌落到下面的街道。而在他們陳屍的馬路上，立即有人群擁過來，對著屍首大吐口水，一面瘋狂咒罵」。[55]

160

第6章

「經過這些不可思議的日子，能活下來真是太好了」

'Good to be Alive These Marvelous Days'

一九一七年三月底，休‧沃波爾向外交部報告俄國二月革命經過，做出如此結論：「在彼得格勒這座城市裡，這場革命其實在星期二晚上已告結束。」[1]沙皇政權壽終正寢；而支持舊政權人士的最後一個集結點——兵火工廠，經叛變士兵威脅要用聖彼得保羅要塞的大砲砲轟，裡頭的人馬在下午四點宣告投降。彼得格勒的軍隊已經全數加入革命行列，包括由基里爾大公（Grand Duke Kirill）統帥的海軍精銳部隊，以及參謀學院（General Staff College）全體學員和三百五十名軍官；最後甚至連在沙皇村守衛皇室一家人的衛戍部隊也加入了革命。[2]

但是鑑於工兵代表蘇維埃與杜馬臨時執行委員會之間日益升高的鬥爭，城裡的外交界人士仍然「極度擔憂」俄國的未來。沃波爾指出：「事實上，一切都那麼順利，遠遠超出所有人最斗膽的期望，以致人人都認為事態非常有可能一百八十度翻轉。」簡而言之，就是結果「好到不可能是真的」。《泰晤士報》記者羅伯特‧威爾頓打從一開始即確信一點：「創立工兵蘇維埃等於預

161　第6章

謀推翻任何一個聯合政府」，他可以預見杜馬裡的溫和派若想建立某種堪稱民主的政府，恐怕「完全無望」。[3]

城裡的外國居民都迫不及待想看看這番新的權力鬥爭會取得何種結果，其中許多人在二月二十八日星期二前往塔夫利達宮，打算見證歷史。一整天有一隊又一隊軍人從城外抵達宮裡，宣示效忠革命，工人和平民也絡繹不絕湧入。夏帕勒爾納亞街上「聚集了鬧哄哄的人群，部隊士兵和平民混雜在一起，人人歡欣又和善，」詹姆士·霍特林回憶說：「有各式各樣的人，帶武器或手無寸鐵的士兵、平民、哥薩克騎兵，滿載紅十字會護士與制服學生的車輛，滿載群眾、亮晃晃的刺刀和紅旗的卡車。」艾梅麗·德·奈里也困在人群當中，她回憶說：「蓄著金色或赤褐色鬍鬚、宛如基督的平民臉孔，沒有蓄鬍的士兵臉孔，骯髒的羔羊皮外套、皮草大衣，皮草帽或學生帽；所有這一切有如滾滾浪濤般上下起伏，翻騰不息！」在這些密集的人群中也可見「滿載二、三十名興奮士兵的卡車、汽車，孩童就在一門門的野戰砲砲架上頭嬉鬧，巡邏的騎兵隊」。[4]有些學生騎在馬背上；人們稱他們為「黑騎兵」。每分鐘都有更多滿載士兵的卡車抵達，「在塔夫利達宮的大門口卸下一車又一車的糧食，數量多到就算國民議會遭到圍困也有充裕食物支撐」。

在紐約青年雷頓·羅傑斯看來，這是「一個永遠難忘的奇景」：「時而有一輛卡車上載著某個剛被逮的舊政權人士駛向門口，那時候，洶湧澎湃的人潮會乍然一分為二，翻湧靠向兩旁的牆，隨即又再次合攏為一。如果有某個重要人物站到門前，人群會沉默下來專注聆聽他的指示教誨，如果有受歡迎的英雄要從人群裡擠出一條路走向宮裡，群眾會發出轟然雷動的歡呼聲。」[6]

詹姆士‧霍特林看見一些警察被押送至此。他心想：「能為這些備受憎恨的敵人舉行一場簡易軍事審判也很不錯」。

當中若干人仍然穿著黑色警察制服，少數幾個偽裝成士兵，另一些人打扮成 dvorniki（看門人）——這個職業的人其實素來有「警察間諜」之說。還有「一些穿平民衣服、肩膀寬闊的大塊頭」。霍特林也注意到，「當中一些人全身捆滿繃帶，無法自己步行，被人拖著走」。「少數幾個看來煩躁不安，但大多數人的表情倒是意外地麻木冰冷。」他預期會聽到一陣槍聲，但沒有，這些警察並不是就地遭到槍決，顯然是被送往「某個臨時隔出來的牢房」。[7]

喬治‧布里回憶說，想進入塔夫利達宮的來客得「拿出若干身分證明或文件，由志工學生和男學童檢視，再確認是否放行」。「院子裡全是密密麻麻的軍人和平民，比之前更加水洩不通」：他花了二十分鐘才走過大約只有三十碼長的庭院，踩上宮殿門廊前的幾階台階。門口的人群一樣摩肩接踵，很難擠出一條路。他只好一面保持有禮（「同志，請借過一下好嗎？」，「小兄弟，借過」），一面使勁推擠，就這樣，布里總算踏進白柱林立、寬敞的凱薩琳廳，裡頭「就像一座大教堂大殿一樣大，從這頭到那頭足足有一百碼長」。而裡面同樣擠滿「群眾，多位人士就站在桌子上、椅子上、台階上，或通向更上層樓座發表演說，而人群團團聚攏在他們周圍聆聽」。眾講者爭取聽眾的一場激戰就此展開；各個演說的人莫不鼓足音量，免得自己的聲音淹沒在一片眾聲喧譁當中：「士兵，年輕軍官，狂熱的政治演說家，甚至偶爾有一兩個杜馬議員，都忙於品嚐睽違十多年、又重新獲得『言論自由』的甜美滋味。」布里感覺到，自一九〇五年革命以來，俄國社會長久壓抑的情緒獲得解放：「有點像英國戰前的美好時光裡，星期天上午的海德公園小演講區。」[8]

美麗的塔夫利達宮已經搖身一變為一座巨大倉庫。布里寫道：「做為第一接待室的圓形大廳有大半面積擺滿了機槍、腰帶、彈藥箱等等，以及數百捆士兵制服、成堆的靴子，所有東西都雜七雜八地堆置成一座座小山，在它們對面，則有一整排、堆疊足足十英尺高的麵粉袋。」。圓形大廳裡同樣有各式各樣物資堆成一座座小山，而精美鑲木地板上「散落著一地菸蒂、空罐子、紙張、袋子、紙箱，甚而破酒瓶」。休·沃波爾目睹「這片髒亂、淒涼的景象」，實在失望不已，他看到在這片亂象中，「大批人群有如巨大蟻群湧動、時而呈縱隊、時而分散」，陸續有更多士兵加入他們的行列，這些人「像小狗或幼兒一樣蹦蹦跳跳，手握的步槍綁著紅絲帶，有人在唱歌，有人在笑，有人環顧四周，驚訝地張口結舌」。[10]

在塔夫利達宮裡，革命頭幾天充滿理想主義的討論，現在則是針對俄國未來政府的形式，展開針鋒相對的激烈辯論。那天，工人和士兵代表蘇維埃舉行了第一次代表大會。之前杜馬議員在這裡開的會，總是洋溢一種資產階級的拘謹，而如今截然不同，這是一批混雜了工廠工人、農民、士兵的喧譁人群，熱鬧的氣氛類似「村莊會議，只是參與者多上許多」，所有人摩肩接踵擠在一個又熱又臭的房間裡，而各張桌子上散置著供人取用的麵包和鯡魚。所有的與會者都渴望暢快地辯論一場。諾克斯少將當時也在凱薩琳大廳，目睹杜馬主席羅江科敦促聚集在現場的眾多軍人「趕緊歸營並保持紀律，否則恐怕會淪落為無用的暴民」。[11] 諾克斯注意到，現場的人其實毫無組織，看來也無所事事。「士兵在各處閒晃」；他在一個房間裡，看到杜馬議員鮑里斯·恩格哈德（Boris Engelhardt）坐在一張桌子上，「身旁是一個被什麼人啃了一半、扔在那裡的巨大黑麵包」。恩格哈德「努力想權充軍事指揮官」；對著一群吐痰、抽菸、提問、鬧哄哄的士兵，他

164

「拚命提高音量，以便讓大家聽到自己的聲音，卻只是白費力氣」。[12]

再明顯不過的是，要讓杜馬執行委員會與甫成立的蘇維埃這兩個南轅北轍的團體共享權力，將是困難重重的挑戰。在蘇維埃代表眼中，執行委員會裡的前杜馬議員無疑是敵人：是舊秩序裡耀武揚威的資本家、資產階級和貴族。喬治‧布里認為，蘇維埃顯然正在迅速成為「真正掌控情況」的那一方；它既有步槍也有彎力。但是，前杜馬議員才具備「統治國家的自信和技能」。同時間，一整日下來，陸陸續續有遭逮捕的前沙皇政權部長被押送到宮裡。[13]

到了下午，前國務會議主席鮑里斯‧施蒂默爾（Boris Stürmer）被押送進來。他面色死灰、一臉驚恐，牙齒打顫。與施蒂莫爾一起被帶來的，還有彼得格勒大主教皮特林（Pitirim）。克勞德‧阿涅特看見施蒂默爾是由手握左輪手槍的士兵押送抵達，「一個老人。他把帽子握在手上，裹著一件衣長及地、鑲有皮草衣領的聖尼古拉斗篷，臉色就跟他的長鬍子一樣白；他的淡藍色眼珠茫然無神；他似乎看不見任何東西，也似乎陷入失智狀態，對周遭一切毫無所覺，腳步蹣跚」。[14]皮特林大主教過去是拉斯普丁的親密友人，他被人發現躲藏在亞歷山大涅夫斯基修道院裡。他還穿著一身黑色法袍、帶著金色主教十字架，看來似乎「嚇破了膽」，嘴巴半開，眼神恐懼，看起來就像是一個將要上斷頭台的死刑犯。[15]然後曾任首相的伊萬‧戈列梅金（Ivan Goremykin）也被送抵，這是一個「宛如從嘉年華會走出的人物」，留著濃密怒張的長鬍子，還無懼地在外套上別著沙皇頒授的聖安德魯勳章，有如當它是某種護身符。[16]下午五點，部長會議主席暨前司法部長，亦是舊反動秩序堡壘的伊凡‧施科洛維托夫（Ivan Shcheglovitov），雙手縛住被送抵。

但是所有革命群眾一直在尋找的人，被大家鄙夷為皇后的傀儡，臭名昭著的內政部長亞歷山

大‧普羅托波普夫，並不在他的公寓裡，他家早先已遭洗劫一空，大量的香檳藏酒也不翼而飛。

後來在晚上十一點十五分，他穿著破舊的皮草大衣溜進塔夫利達宮自行投降。過去兩天，他「在街上游蕩，到處找朋友投靠避難，但屢屢吃閉門羹」，他聲稱是為「國家福祉」著想才出來投降。[17] 據說他交出一張標記所有警察藏身處的彼得格勒大地圖，接著，「滿臉蒼白、步履蹣跚」，被押送到聖彼得保羅要塞的一間牢房，儼然成了「一座激情、野心、爭吵和結盟交織的巴別塔」，陸續成立了各種委員會來滿足不同競爭派系的政治要求：「糧食委員會，護照委員會，學生委員會，婦女傭工委員會……還有社會權、和平權、婦女參政權、芬蘭獨立、文學藝術、妓女良善醫療、教育、土地公平劃分，林林總總的委員會。」在眾聲喧嚷中，凱薩琳大廳裡的氣氛越見混亂失序，許多代表都站著，伸長脖子看向主席團，演講者則是站到桌子上以便讓大家看見和聽見。「各種噪音越發震耳欲聾，塵埃浮動為團團朦朧暗影。男人都帶著水壺，他們就地蹲坐煮茶來喝，喊叫聲和尖叫聲有如越來越洶湧的滔滔洪水。[19] 在整座宮殿裡，在每個房間和每個委員會，大家一遍聽到 tovarishchi——「同志」這個稱呼。[20]

在這個興奮熱鬧也充滿同志團結情誼的嶄新氣氛中，一切都換上一種奇怪、令人不自在、前所未見的平等關係。但凡有人下命令，任何人都可以拒絕，杜馬臨時執行委員會的一位成員，知名的亞歷山大‧克倫斯基（Alexander Kerensky），也多次籲請聚集在宮裡的士兵和工人要恢復軍事紀律。根據帕萊奧羅格大使的記述，「軍紀的渙散程度」著實令所有杜馬議員大吃一驚。[21] 他寫道：「他們從來沒有想像過革命會是現在這種樣子。他們以為能主導它的發展，藉由軍隊的力量

166

來將情勢控制得宜」，但目前來看，這顯然是天方夜譚。帕萊奧羅格那天在日記裡寫道：「軍隊現在不聽任何人的命令，在整個城市裡掀起動盪。」許多士兵不願歸營，不願聽命於原來的指揮官，於是「將他們的武器裝備交給平民，然後懶洋洋地在街上遊蕩，觀看各處戰鬥的進展」。[22]

到那一天結束時，杜馬臨時執行委員會也斷難再指揮還未自動退役、卻紀律荒弛的軍人。這是由於彼得格勒蘇維埃為了先發制人，頒布了成立後的第一號命令。它為了處理一部分軍人長期以來對沙皇政府的不滿，宣布從今以後廢除所有的軍銜；再也不需要畢恭畢敬的敬禮，即便是普通士兵，從現在開始將以正式的「您」相稱，而不是口語的「你」（他們不喜歡這種貶低身分的稱呼）。此外，從現在開始，軍隊將聽命於士兵和水兵代表蘇維埃，而不是杜馬。[23]

二月二十八日至三月一日夜間，強烈寒流來襲，溫度驟降到攝氏負二十六度，伴隨四到六英寸降雪。第二天早晨，灰色陰沉的天空為全城罩上淒涼氣氛，雪下了一整天，使得零星的呼喊聲和槍聲聽來悶悶糊糊。低溫改變了遭火焚燬建築的焦黑外貌，「長長的冰柱從屋簷懸垂而下」。

① 西比爾‧格雷聽說在普羅托波普夫公寓裡發現一份確鑿的計畫書，上頭謀劃要故意打開葡萄酒商店的大門，如此一來，群眾要是狂飲到喝醉鬧事，軍警即有理由開火鎮壓。

焦味在各處瀰漫不去，「紙張灰燼仍在空中飛揚」。[24]

弗蘿倫絲‧哈波和唐納‧湯普森從阿斯托利亞飯店走到美國大使館來察看街上狀況。哈波寫道：「除了破碎窗戶和橫倒在街頭的馬屍，已不見最近這場動亂的跡象。」事實上，這天任何早起的人只見一片「柔軟、無瑕的白」，白雪覆蓋了街道，暫時隱藏起五天暴動留下的殘骸碎片，廢彈和血跡。雷頓‧羅傑斯也出門察看：[25]

破碎的玻璃在雪地上顯得綠閃閃，任何未碎裂的窗玻璃則是彈孔清晰可見。家家戶戶大門破損，布滿星星點點的彈孔。建築物有如長了天花斑斑點點，凡是遭子彈擊中的磚牆和灰泥外牆都大塊剝落，每片差不多跟盤子一樣大。彼得格勒市內唯一一幢現代辦公樓──勝家大樓，其樓頂的巨大時鐘仍然明亮地亮著，不過因為機器中樞遭擊穿三個孔，差不多一天前已經停止走動。這裡和那裡橫躺著中彈而死的馬匹屍體，以及因車禍而報廢的汽車。[26]

一夜之間，官方已經張貼出公告海報，勸告每個人，既然身為「公民」，得盡一己之力協助社會恢復秩序。眼見俄國人嘗試回到正常生活所展現的非凡冷靜，讓切斯特‧史溫納頓深為嘆服。他和銀行同事「外出閒逛，拍一些照片」。但他們還走不到一百英尺，就聽見特尼大街上，簡直人山人海，「有如主日學校的野餐盛況」。兩天前極端暴力的現場里「噠噠噠的機槍開火聲從轉角屋子傳來。我們與方圓二十五碼內的所有人馬上拔腿飛奔，躲進附近的庭院」。他提到自

168

己遭到其中幾位俄國女性「緊緊抓著手臂」，但不到一分鐘後，她們都「偷偷探頭往外看」。史溫納頓後來寫道：「你絕對壓抑不了俄羅斯人的好奇心，他們卻又可以如此地若無其事和漫不經心。小孩子會平靜地經過交火處，就像平常一樣嬉笑玩耍。」他曾經問兩個小男孩，現在去涅夫斯基大街是否安全：

「是。很安全。」

「那裡不是還有人在開火嗎？」

「哦，對，是有開火。」

「有人被殺嗎？」

「哦，有，有幾個人被射死了，可是那邊很安全的。」[27]

夜深之後，從三月一日深夜到二日凌晨期間，弗蘿倫絲‧哈波仍然能聽到從聖以撒大教堂方向傳來機槍射擊聲。過去幾天一直是如此，並不足為奇。但是在那天晚上，一隊哥薩克騎兵衝進大教堂，竟然發現有四十名警察躲在地下室。已經數天數夜沒有睡覺，不斷轉換躲藏地，深感疲憊的警察仍然做出最後抵抗。哥薩克騎兵當場殺死他們，然後在屋頂上找到六把機槍和足以「撐上一個月」的彈藥。[28]

革命現在牢牢掌握在人民手中。到了星期四這天，城裡秩序總算恢復。許多學生都加入一個特別民兵團，幫助維護和平，而且戴著特殊臂章巡邏街道，每一人都有三、四個聽令的士兵伴隨在側。各處的火災已經熄滅；一些獲釋放的最惡劣罪犯又被逮捕、關入監牢裡。民兵奉杜馬臨時執行委員會的命令，當天白天已經收走許多帶槍平民的武器。喝得醉醺醺的人都遭到逮捕，街頭巷尾張貼著許多告示，「懇請所有同志不要喝酒」。[29] 投效革命陣營的軍官又拿回武器，並返回他們的軍團以協助恢復軍紀。在街頭橫衝直撞的武裝車輛現在受到控管。一列民兵擋在路口，所有車輛都得停下受檢，唯有亮出官方文件才予以放行，否則車輛立即遭沒入。[30]

民眾裏上禦寒大衣回到工作崗位。商店又恢復營業，家庭主婦挽著購物袋出門找食物。送牛奶員拉著滿載一大桶又一大桶牛奶的雪橇出門。最重要的是，隨著鐵路運輸恢復，麵粉總算可以運抵城裡，麵包店又可以供應限量的新鮮出爐麵包。電報線和電話線已修復，郵件送遞恢復正常。工人上街鏟雪，街道慢慢恢復昔日樣貌。在彼得格勒城外避風頭的船隻也回來了，交通船恢復正常航行。所有一切似乎顯示生活很快地恢復到常軌。

回顧過去五天的事件，大衛・弗蘭西斯深感震撼，他回報美國國務院，表示：「考慮其規模，它無疑是史上控制最得宜的一場革命」。[31] 英國護士助手艾勒絲・包爾曼（Elsie Bowerman）②原本要從東方戰線經由彼得格勒返家，卻遭困在城裡動彈不得，她在日記裡寫道：「以如此和平方式進行的革命，確實值得獲致成功。目前拿武器的似乎都是負責任的人。」一位美國僑民寫道：「政府在今天上午恢復運作，我們似乎已經從一種密閉隔離狀態脫身，河的另一岸彷彿與我們相隔遙遠，這些天來，我們只能從小道消息得知彼得格勒區的狀況。」[32] 艾德華・希爾德出門

來到涅夫斯基大街，他跟在一群舉著橫布條的盛大遊行隊伍後面走，在他看來，那些人似乎「喜上眉梢，洋溢著一種自由、熱忱、精神層面的快樂情緒」。他在日記中記述說，親眼看到在彼得格勒街頭發生的事件，是如此「驚心動魄、筆墨難以形容」。「經過這些不可思議的日子，能活下來真是太好了」。從莫斯科傳來消息，指出那裡的戰鬥已經迅速結束，「革命者輕鬆取得勝利」，更增添城內歡慶的氣氛。一位外國人寫道：「在俄國第二大城市，正常生活中斷幾乎不到一天，其他城市甚至為時更短。」[34]

有一些人，包括包爾曼在內，選擇掩飾事件的恐怖面，尋找積極面：她回憶說，在革命期間，外國僑民，包括她自己，都獲得「人人最有禮和最體恤的對待」。正如包爾曼、奧利弗·洛克·蘭普森的觀點也有其侷限性，並未全盤認知到真實發生的暴行，他表示：「這個巨大改變的發生過程，毫無暴行，毫無對婦女的凌辱情事，不見任何殘忍血腥。」實情是，他幾乎沒看到可怕的流血事件，因此可以大言不慚地說：「人群的嘈雜喧鬧還及不上英國那裡的任何一場選舉」；總而言之，這是「高尚、寬大人民所成就的一場革命」。[35]

隸屬英國皇家砲兵團的奧斯本·斯普林菲爾德上校（Captain Osborn Springfield）抱持同樣看法。他先入為主認定「革命即意味著大規模處決和成千上萬的傷亡」，因此在彼得格勒「大受震撼」，因為「革命期間一切看起來都相對和平。在最初自然而然的狂囂興奮之後，多麼迅即回到

② 包爾曼為一九一二年鐵達尼號船難的倖存者，當年才十一歲。

生活常軌」。「但事態正常嗎?」他也如此自問。就像其他身在城裡親歷事件的外國人一樣,他後來才發現,抱持這種玫瑰色的樂觀主義是一種太早下的結論。認為這是一場相對無血腥、和平的革命,認為這是一場充滿希望、為俄國帶來新生的革命,這種一廂情願的看法很快就破滅了。

正如斯普林菲爾德自己很快承認:「我發現,有更糟的事就要發生了。」

許多人對二月革命的記錄裡,不可避免會把它與一七八九年的巴黎大革命相提並論。有一個美國人寫道,二月二十八日偉大變革那一天,在他心中烙下的印象,與他看到的革命期間「唯一的浪漫場景」有關:那是一個「有如直接從一幅描繪法國大革命版畫走下來的人物」,正逆著人群方向往前走:

那是一個身穿破舊薄大衣的年輕女孩,一頭削薄的短髮,戴著一頂帽沿別著大束紅絲帶的卡其色軍帽。腰間繫著一把巨大、彎曲的憲兵佩劍。她快步走向駁火處,每走幾步就停下,伸手遮住夕陽的光線,盯著前方看。[37]

這樣一個女性,確實讓人聯想到法國大革命那個帶有寓意的化身代表瑪麗安(Marianne);法國人艾梅麗・德・奈里聽到人們使用「公民」一詞,也不由想到祖國的那場革命。這是她頭一次在彼得格勒街上聽到這個字眼。然而,法國大使帕萊奧羅格認為法國大革命與俄國革命的精神「截然有別」。他寫道:「在彼得格勒所發生的事情,從起因、原則和社會特性,而不是政治性質」來看,更像是巴黎一八四八年革命的翻版。如此浪漫的理想主義在一夕之間即開花結果,自

172

然而然賦予它一種不真實感，以致讓多數人難以消化這個事實，但是德‧奈里總結得極好：

量。人人都很快樂，面帶笑容。[38]

族總算可以呼吸，他們已經掙脫他們的鎖鏈，以及數世紀以來一直壓迫在他們身上的重由；得要目睹過那一切，才能了解現在每個人洋溢的歡欣之情。這個了不起的俄羅斯民人虛假的感覺，知道空氣中蕩漾的鬼祟氣息，你得要看過他們是如何以奴隸狀態冒充自姓，看過警察是如何缺乏善意，總是暗中監視，舉發，你得要知道這裡的一切是如何給你得要住過這裡，你得要看過民眾生活裡的種種壓迫限制，看過警察是如何嚴格監督百

切斯特‧史溫納頓也抱持類似的看法：「現在的群眾運動還是巴士底獄陷落的階段。接下來應該是遊行前往凡爾賽宮」，他深切希望，這場革命「與法國歷史的對照呼應就在那階段結束」[39]。但是，事實證明，前進凡爾賽宮的前例不會降臨到彼得格勒。在首都三百英里外鐵路支線的普斯科夫（Pskov），古老帝俄臨死的最後掙扎甚至迎來極為悲傷的結局。

第7章 「人民還在突如其來的自由光芒裡猛眨眼睛」

'People Still Blinking in the Light of the Sudden Deliverance'

三月一日星期三上午，菲利普‧查德伯恩前往里特尼大街一睹法院「仍在冒煙的殘骸骨架」，發現它的庭院裡擠滿了人，「正在東掘掘西挖挖，撿拾一點東西做為已消逝事物的紀念品」。[1] 大樓梯完全遭焚燬，「只有一尊大理石皇后像還殘留著三分之一的底座。焦黑的雕像軀幹就躺在我的腳邊，皇后的頭、眼睛、權杖、王冠已四散在遍地殘骸碎片中」。走過一條漆黑的長走廊，他到達了一處內院，發現自己「身在一個巨大的人類牢籠裡，到處是鋼筋和石頭，每踩一步，腳底下就鏗鏘作響，而且冷得不得了」，害他直打哆嗦。在一些房間裡，他可以看到一塊黑麥麵包的殘骸，想必是某個人的一餐，而當「自由的召喚到來」，就匆匆將之棄於桌上。在殘破的院長辦公室裡，他「把一幅沙皇的油畫像夾在臂彎下帶走」。在小教堂裡面，它的拜占庭式裝飾「已經面目全非」；書籍、衣服和袍子散落滿地。大理石祭壇已損壞，人群正好奇地把玩儀式器皿」。突然間，一個年輕士兵「抓起一件有精美刺繡圖案的長袍套在身上，接著披上一個裝飾

174

華麗的長護肩，最後把一頂壓扁的主教圓頂帽斜戴到頭上。然後他打開《舊約聖經》，以滑稽的低沉聲音吟誦起來」。查德伯恩心裡不禁想，不過一個星期前，「根本想像不到」會有這種不敬的行為發生。但這裡是個「顛倒錯亂的世界」：「不可思議的事已成為常態，而往日的平常事差不多已不復見」。[2]

身陷這場革命事件的外國僑民依然感覺困惑和害怕；克勞德·阿涅特就記述道，他們躲在公寓裡，「神經緊繃，憂慮不安，聽到任何一點聲響就驚嚇不已」。僑民們彼此問道：「我們會隨波漂流到何處？接下來將會發生什麼事……在彼得格勒推舉出的政府會得到俄國全體人民支持嗎？它能否重建秩序呢？」阿涅特指出，在他的法國同胞家中，人人越來越擔憂俄國以外的情事：「關鍵的問題，可怕的問題在於…『戰爭接下來呢？』」。[3]。目前來說，革命已佔據彼得格勒市民所有心思，壓根兒沒想到戰爭這回事。他們甚至忘記了數日後即將從前線返回首都的沙皇。

直到二月二十八日清晨三點，尼古拉二世才終於從莫吉廖夫最高司令部搭上皇家專車離開，卻因為罷工的鐵路工人破壞鐵軌，無法再前行，只得在離彼得格勒還有六小時車程的博洛戈耶（Bologoe）折返。尼古拉二世改為前往普斯科夫，他在三月一日清晨抵達那裡，拍發電報給人在彼得格勒的羅江科，很不情願地同意做政治妥協。但為時已晚。羅江科的回覆直截了當：「是陛下您退位的時候了。」[4]

疲憊、消沉的尼古拉二世滿腦子只想著與妻子和生病的孩子重聚，也非常關心俄國軍隊在前線的命運，他與普斯科夫司令部的魯斯基將軍（General Ruzsky）商討此事。魯斯基也建議他退位。

而後，當杜馬派出亞歷山大・古契科夫（Alexander Guchkov）和瓦西里・舒爾金（Vasily Shulgin）搭火車從彼得格勒前來施壓勸說時，尼古拉二世幾乎沒有抵抗就同意退位。尼古拉聲明他此舉是出於為國家利益考量；他在做出此一決定時，並沒有考慮人民的任何政治訴求。他首要的職責是對「上帝和俄羅斯」負責。[5] 同時，他也代替自己罹患血友病的兒子阿列克謝做出不繼位的決定，他擔心兒子繼位且在攝政王掌權下，將迅速導致不可避免的父子分離與自己的流亡。三月二日下午，沙皇同意了他的退位宣言草案，旋即在午夜之前簽署完成，傳位給他的弟弟米哈伊爾大公（Grand Duke Mikhail）。不到一天內，米哈伊爾大公即表明，除非是由一個俄羅斯人民選舉出的立憲會議來指定他繼位，否則拒絕登上王位。但是正如米哈伊爾大公所知，要成立這樣的機構尚屬紙上談兵、癡心妄想。

三月三日凌晨一點，尼古拉二世所搭乘的火車開回莫吉廖夫，再從那裡駛往沙皇村。彼得格勒報紙於三月五日刊出消息，指出前沙皇已經「前往克里米亞的里瓦幾亞（Livadia）過一個意外得來的悲傷假期」。然而在三月九日，蒼白、疲憊，如今身穿哥薩克近衛隊上校制服的尼古拉二世，終於回到亞歷山大皇宮，與遭軟禁在那裡的家人們團圓。[6] 尼古拉二世確實跟杜馬表達過，希望能獲准到克里米亞（Crimea）生活，卻旋即遭到拒絕。喬治五世和英國政府很可能願意接納他們一家，但是試探性探詢很快就沒了下文。當尼古拉二世和他的家人坐等命運定奪的這段期間，他的地位已跟所有俄國人民一樣，大家都稱呼他為「公民羅曼諾夫先生」，或者就像許多人所採取的稱謂，只稱他「尼古拉」。至於皇后，報紙提到時改用她以前的名字──黑森大公國的亞麗克斯（Alix of Hesse）。

176

對於沙皇迅速做出的退位決定，莫利斯‧帕萊奧羅格感到非常吃驚：一切「發生得如此隨意、平凡、平淡，尤其驚人的是，主人翁表現得這樣淡然、這樣低調，」伊狄絲‧赫根聽聞消息後寫道：「俄國沙皇如此輕易地說退位就退位，就像處罰一個頑皮的小學生在放學後留校察看一樣簡單。」克勞德‧阿涅特評述道：「羅曼諾夫王朝在革命風暴中灰飛煙滅。沒有任何人來捍衛它，好像裡頭生命力早已熄滅一樣，它就這樣瓦解崩塌。」另一位美國人寫道：「尼古拉已經退位。所有人都放下心來。不會有旺代事件」①。

在彼得格勒的美國人大多數都激動不已，認可沙皇的這項決定，但是唐納‧湯普森卻不禁想，如果沙皇當初早點返回首都，如果他搭車直驅涅夫斯基大街，「有如羅斯福總統那樣站在汽車後座，脫下帽子，和群眾進行談話，那麼他現在一定還是俄國沙皇」。在他看來，要解決當下問題再簡單不過了：趕快給人民麵包，並同意成立一個新內閣。湯普森為沙皇感到遺憾：「他內在是一個名其實的俄國人，即使到了現在這種局面，我相信如果有人要求他，他會當仁不讓前往前線，為俄國戰鬥。」至於周遭每個人都試圖說服他相信的，一個即將到來的「燦爛未來」，依他之見，既然沙皇已經退位，這並不是一件「能夠指望的事」。

而在塔夫利達宮那邊，在彼得格勒工人和士兵代表蘇維埃這個權力中心的勉強同意下，並在一個持續的「狂熱興奮」氣氛中，大家從杜馬議員裡挑出十二人，於三月二日晚上成立了臨時政

① 指的是一七八九年法國大革命爆發後，發生於法國西部旺代省對農村的保王黨反革命叛亂。

府。[9] 其成員皆「頗富地位名望」，且是「傑出的資產階級人士」，此外，臨時政府與反對戰爭的蘇維埃立場相反，堅持要遵守協約國和約，並主張建立憲法政府。格奧爾基·李沃夫親王（Prince Georgiy Lvov），一位具有長年地方行政官經驗的溫和自由派人士暨地主，經人從莫斯科請來接任總理。不過，出任法務部長的亞歷山大·克倫斯基，以及接掌外交部長、擁護君主制的自由主義者帕維爾·米留科夫（Pavel Milyukov）很快就會挑戰他的領導地位，因為兩人都更專橫、更盛氣凌人。接任陸海軍部長的是一位富裕商人和報社老闆，在沙皇退位過程中發揮了關鍵作用的亞歷山大·古契科夫。杜馬將持續運作到九月，因此主席羅江科獲得留任，但是在新臨時政府那些更有力的人士旁邊，他實質上只是個局外人。[10]

除了身為社會主義者的克倫斯基，臨時政府的所有成員皆為舊日工業家或地主，他發現自己的政治理念和他們格格不入。這一點很快就變得顯而易見，左派傾向的克倫斯基，是唯一一個受到蘇維埃（他也出任其執行委員會副主席）尊重、說話有其分量的成員。事實上，克倫斯基在一九○五年加入社會革命黨，一九一二年當選議員進入杜馬，從那時候開始即盡力兼顧自己的黨，同時在充斥資產階級的杜馬找到立足點。

他過去一直為入獄的政治異議份子擔任辯護律師，由於職業特性使然，他的口才一流，加上深富個人魅力，自然博得蘇維埃的垂青欣賞。然而，他也得使出渾身解數來和這個日益難纏、不時帶來政治阻力的機構應對，畢竟它的工人、士兵代表人數已經迅速膨脹到難以管理的三千人。蘇維埃這些對政治天真、毫無經驗的工人、士兵代表，沉醉於這樣一種新而陌生的自由裡，對於激進社會主義者對他們所灌輸的激進馬克思主義理論，自然而然地照單全收。而這樣的理論與臨

178

時政府當前的目標背道而馳，因為原本是想暫時維持一個民主形式的政府，以待透過普遍、直接、無記名投票的選舉選出代表，召開立憲會議。[11]但是此一目標得等到戰爭結束才能落實。而大多數還是文盲的農民人口將如何回應此前從未想像過的全民自由選舉，大致可以從俄國各地盛行的街頭巷議窺見一斑：「共和國！當然，我們必須有一個共和國，但我們必須有一個好沙皇來打理它」。[12]

為了讓彼得格勒蘇維埃同意成立一個臨時政府，當然得有一連串重要的政治妥協，諸如：「立即大赦所有政治犯和宗教犯，包括那些因恐怖活動、軍事叛變以及農民暴動遭判刑的人……言論、新聞、集會、組工會以及罷工自由……廢除所有階級、宗教和民族限制……以民兵取代地方警察，以選舉產生地方官，但官員得聽命於地方機構的領導指揮。」[13]

至於棘手但日益迫切的婦女投票權問題，克勞德・阿涅特詢問過克倫斯基，對方回說，這也留待召開立憲會議之後再決定：「他們既沒有時間也沒有辦法在短期內就做出如此巨大的變革。」[14]克倫斯基做為法務部長，當前的第一要務是監督三月六日所有政治犯的大赦日；以及三月十二日生效的廢除死刑令。

儘管臨時政府表明俄國會遵守協約國和約，持續參戰，協約國駐彼得格勒的武官倒是半信半疑，也對俄國的軍隊狀況充滿疑慮。其中許多人，比如諾克斯少將，就擔心俄國已瀕臨投降的邊緣，德國人即將佔領彼得格勒。諾克斯思量過蘇維埃那個極具爭議性的第一號命令，其內文指示士兵和水兵只能聽令於蘇維埃；這是「對俄軍的致命一擊」。在諾克斯看來，彼得格勒的衛戍部隊已經墮落為武裝的暴民，士兵毫無戰鬥熱忱。在美國大使館舉行的一次會議上，與會者也普遍

抱持非常悲觀的看法；大家都同意，革命「使得前線部隊士氣一落千丈」，俄國無法再「做為戰爭的一員」堅持下去。前線的部隊已軍心潰散，逃兵眾多。「如果和平沒有很快到來，那麼他們自己會放下武器回來」。[15] 米留科夫則是向帕萊奧羅格大使再三保證，他的政府打算繼續「全心全意地奮戰直到勝利來臨」，卻也承認「俄國政務的運行方向現在操在新勢力手中」——而這個蘇維埃目前所提出的理念，帕萊奧羅格將之歸類為「極端無產階級教條」。[16]

克朗施塔特（Kronstadt）——位於彼得格勒以西十九英里處、坐守出海口的海軍要塞——波羅的海艦隊水兵的暴動，使得俄國在戰爭中的戰力更進一步被削弱。目前軍隊紀律似乎完全廢弛。新品種的士兵公民，其數量倒是日益壯大，這些人認為自己沒有必要服從命令，而正如阿諾．達許——費勒侯所言，他們抱持的只是一種「廣泛、模糊、傳染病一般的自由概念」。[17] 克勞德．阿涅特注意到，自己在街上看到的行軍士兵已失去軍人的樣子，「現在儀表邋遢，走起路來無精打采，行進亂七八糟，完全沒有遵守當初百般操練出來的節拍」。[18] 一板一眼的喬治．布坎南爵士很反感士兵在火車上的無禮行為，他目睹他們「成群湧入頭等車廂，坐在餐車裡大快朵頤，而沒有位置的軍官只能在旁等待」。士兵更是一逮到機會就羞辱軍官，艾薩克．馬科森回憶說：「我在電車上看到可敬的將軍，軍服袖子上別有參與兩次戰役的受傷勛章和服役勛章，但他們只能抓吊環站著，而每一個座位都坐著笑嘻嘻、甚或發出嘲笑的普通士兵。」

這種再也不尊敬上級的表現，看在一些軍旅人士眼中實在惱人。比如美國飛行員伯特．霍爾。三月三日那天下午，他在火車站裡目擊一起事件。一個老將軍想買點東西吃，他周遭的一些士兵開始嚷嚷一些無禮、難聽的話，將軍於是喚來一名武裝警衛，要他逮捕那幾位口出惡言的士

兵，警衛卻轉而針對將軍，逮捕了他。霍爾回憶說：「他們把老人帶到外面，民眾也圍觀起來。然後有人說：『我們該拿他怎麼辦呢？』『把他絞死！他曾是沙皇那一邊的人！』他們當場私刑處死他。」霍爾認識這位將軍：「他是個老好人，是俄國國內少數的幾個砲術專家。」[19]

沙皇退位以後，一種最新的大眾娛樂很快在整個城市蔓延開來，也就是：按部就班地拆除、破壞街上的所有皇家徽章及其他明顯可見的舊政權裝飾物。[20]成群士兵現身在涅夫斯基大街和其他主要通衢，著手拆除每家店面由皇室提供的雙頭老鷹和羅曼諾夫紋章；他們也瞄準皇室最愛光顧的俱樂部和酒吧，比如帝國遊艇俱樂部。尼古拉二世的名字標示，羅曼諾夫王朝的飾章和徽章，皇室家庭的照片和肖像，一切都受到毫不留情的剷除。甚至於，輿論普遍認為應該把參議院廣場上那尊由凱薩琳大帝設置、出自法孔涅（Falconet）之手的彼得大帝精美雕像熔掉。各處的招牌和黃銅門牌上若有「皇家」、「帝國」字樣，立即遭到塗毀或抹除。民眾甚至拆下英俄醫院門面的皇家老鷹；杰弗里‧傑弗遜寫道：「我們的宮殿老鷹一命嗚呼，就在牠睥睨凝視了多年的路面上，隨即遭人踐踏，或就地生火燒燬，或乾脆扔進運河裡。少數一些人，一些外國籍居民，倒是堆了滿地的破石膏。」民眾還叫醫院員工取下掛在大門的俄國國旗，他們說：「這不是我們國家的國旗」。[21]

來自四面八方的市民紛紛提供梯子，人人急於從社會主義新俄國的臉上抹去古老帝國的陰影。沒梯子可用的時候，民眾照樣沿著建築物牆面攀爬到屋頂上去。只要一有徽章被拋落到路面，隨即遭人踐踏，或就地生火燒燬，或乾脆扔進運河裡。少數一些人，一些外國籍居民，倒是

很想撿起這些遭扔棄的東西。詹姆士‧霍特林寫道：「我們想要留下來當紀念品，但是我們看到的每件東西體積都太大了。」遺憾的是，自告奮勇破壞舊標誌的群眾，他們是如此渴望讓所有羅曼諾夫王朝的痕跡消失，成群遊蕩在街頭尋找目標，但是無法區分象徵壓迫的沙俄帝國老鷹與象徵自由的美國老鷹。城裡的幾隻美國老鷹就這樣遭到摧毀，美國人設法拯救涅夫斯基大街勝家大樓頂樓那隻昂揚的巨大鐵鷹，取來星條旗覆蓋牠，只剩鳥喙從紅色、白色和藍色大旗的褶皺處隱隱探出。[23]

群眾起而破壞沙皇標誌的最明顯目標之一，當然是冬宮。美聯社記者羅伯特‧克羅澤‧朗（Robert Crozier Long）聽說有一個狂熱份子甚至要求「完全夷平冬宮，表示『就此留下的殘骸──一堆不成形的石頭和腐爛木頭──將是羅曼諾夫王朝覆亡的絕佳紀念碑，遠比世界上任何一地聳立的、最氣派堂皇的自由紀念碑都來得好』」。[24] 與此同時，冬宮已經升起紅旗，取代原先的黃色帝國國旗，宮裡各扇年代久遠鍛鐵門上的羅曼諾夫王朝盾形紋章及老鷹，不是遭拔除就是用紅布覆蓋起來。如此一來需要許多紅布，而城裡各地也需要大量的紅帶子、紅臂章、紅旗子，因此民眾最後把人人拒絕認可的俄國國旗拿來廢物利用，剪掉藍色和白色條紋部分，只留下紅條部分。[25]

隨著這種破壞狂熱的延燒，民眾甚至連汽車車身上的帝國徽章和貴族圖紋也不放過，路邊霓虹燈招牌大寫字母「N」若配上王冠設計，也遭拆除和銷毀。現在要是有人購買或展示沙皇肖像，會被視為叛國行為。「無法取下沙皇肖像的地方，例如國會會議廳，就以白色縐紗覆蓋那些畫像」。[26] 即使在藝術學院，「任何一張畫作的說明牌若標示是由哪個皇室成員贈與或出借，那

些文字都遭刪抹」。教堂禮拜也受到政權變革的影響，給皇室家庭的祝禱由「神佑祖國」祈禱文

取而代之，儀式過程因而大幅縮短。[27]

梅麗爾・布坎南到馬林斯基劇院聽一場音樂會時，目睹她至今為止所見的最具衝擊性變化，在那裡，她痛心地看到演奏廳裡的皇家紋章和幾隻偌大金色老鷹全遭扯除，「留下張開的洞」。舊沙皇時代的輝煌已然消失：過去漂亮的帝國藍色帷幕也由「古怪的紅色、金色簾幔」取代。[28] 舞台上漂亮的帝國藍色帷幕也由「古怪的紅色、金色簾幔」取代。過去穿著黃金總帶邊綴的皇家制服、樣子挺拔光鮮的領座員，現在穿著「普通的灰色夾克，以致他們看起來難以言喻的寒酸邋遢」。在這座換上全新面容的平等主義劇院裡，前來的觀眾在她看來，無疑也水準大跌：「四處可見穿著沾有泥漬卡其色軍服的士兵在閒晃，他們抽著菸霧惡臭難聞的香菸，到處吐痰，也免不了拿著紙袋裝的葵瓜子在嗑」。還有形形色色的無產階級平民，穿著他們的日常便服皮夾克──而不是出席這類場合的晚禮服──坐在那裡，大剌剌地把

「沾了泥巴的靴子擱在錦緞沙發上」。依布坎南爵士之見，此一全新社會主義「自由」的信條，是主張「要蔑視美麗」。甚至芭蕾舞團的表演，較之從前，看起來「較不整齊劃一，舞者慢吞吞地跟著指揮棒節奏舞動，動作馬虎、漫不經心，在角落的那些二人還交頭接耳地閒聊」。這個曾經美麗的劇院儼然已是一個集會場所，成了辦公室一樣的地方。這對於保守派歐洲人、外交圈的貴族，例如布坎南爵士來說，實在是太難以承受的青天霹靂。這不是一個美麗的新世界，而是「崩壞，是道德淪喪，是殘敗腐朽」。[29]

三月二日星期四這晚暴風雪刮得如此猛烈，第二天早上，沒有任何人能夠出門上街。冬天帶著復仇心似的，持續盤旋不離開，溫度固結在冰點。商店與建築物門前的積雪高達約十五至二十英尺，這種天氣肯定會「冷卻革命的火熱氣氛」。大衛‧弗蘭西斯注意到，此種天氣經過為期一週的休刊之後，終於再度出刊，民眾「急於得知消息」，想閱讀過去數天戲劇性事件的報導，紛紛冒著嚴寒上街買報，賣報小販幾乎應接不暇。看在記者亞瑟‧蘭塞姆眼裡，這是一個尤其振奮人心的景象：「報導的文風乃至於形式都洋溢喜悅之情，幾乎和從前判若兩樣。完全不是一週以前那種受制於審查制度，口不敢言、欲言又止、充滿抑鬱的內容。每家報紙似乎都在高跳一支歡樂的戰舞……就好像所有俄國人都把舊政權強塞在嘴裡的堵口物一吐而出。」[30]酷寒狀態並沒有持續太久：三月五日，各家報紙經過為期最狂熱的社會主義者都躲在家裡」。

除了報紙，「路邊有人兜售各式各樣的煽動性小冊子，完全不受阻止或限制」，四處的牆面「覆滿五花八門的標語、海報和宣傳告示」。[31]荷蘭大使威雷姆‧奧登狄克②前來履行第二次駐俄任務，一路上眼見普及各處的言論自由，感到震撼不已。在芬蘭搭上火車以後，他發現自己周圍全是要返回俄國的「革命移民」，這些人「喋喋不休地談話」。他寫道：「每個人都認為自己是傳播嶄新教義、新救贖的使徒。對於任何願意聆聽的人，都極其熱情地向他們發表自己的觀點。」[32]帕萊奧羅格也注意到，「走在城裡，可見每處街角都有人滔滔不絕、自由表達意見」。城裡「各處可見」民眾當街開起 meetinki（集會之意，英語迅速採納此詞彙而衍生出一個新字 meeting），「氣氛如火如荼」。約二十或三十人自發地聚集，然後「其中一人站到一塊石頭、一張長凳或雪堆，比手劃腳、口沫橫飛地慷慨陳詞起來。所有聽眾專注地盯著演說人，聽得津津有

味。一個人講完，另一個立即接替上去，隨即獲得聽眾同樣專注的凝神聆聽」。帕萊奧羅格發現這是一種「樸實又動人」的景象，特別是只要能記得一件事：「俄羅斯民族數世紀以來一直在等待言論自由」。[33]

詹姆士・史汀頓・瓊斯不免思忖俄羅斯人是否準備好了，或者說，他們是否能夠招架如此突如其來的自由。依他的看法，他們對它太陌生了，因此「無法理解如何善用它，不知如何避免濫用它……俄國較貧窮的階級從來不曾習慣擁有自己的意見……而如今，他們發現自己是國家政治的一份子，難免茫然失措，任何一個狂妄無恥的煽動家都能牽著他們的鼻子走」。他又寫道：「俄國需要時間來實現它想要的目標。這個國家尚且缺乏可以引導人民的凝聚力和共同理想。它目前只意識到自己殺了一條龍；僅此而已。」[34]

報紙恢復正常發刊後不多久，電車也恢復行駛，不過如今它們的車身都覆有紅旗、掛著「共和國萬歲」之類標語的橫布條。詹姆士・霍特林看到復駛的第一輛電車從彼得格勒區橫越聖三一橋駛來，「一支樂隊在車上演奏，一幅偌大的紅色橫布條隨風飛揚，上頭寫著：『土地與人民意志』」。[35]在彼得格勒城裡，人人都很高興能再度行動自如，電車復駛似乎是最後一個確鑿跡象，證明生活已經恢復正常。然而，電車恢復運作這一點，倒是歷經一番工夫才告實現：彼得格

② 一如布坎南，奧登狄克也是傑出的資深外交官，曾派駐於波斯和中國，是精通數國語言的人才。他第一次出使俄國為一九〇七至一九〇八年間。

勒蘇維埃此前發出公告，提醒民眾注意「在革命初期曾有多輛電車的操作手柄遭到拆除」，懇請「任何持有此類操作柄的愛國市民將其歸還到市政府辦公室」。克勞德·阿涅特連日來為了採訪新聞，總是得步行奔波各地，他這下大鬆一口氣，終於可以擺脫每日走上十二到十七英里路的生活。他寫道：「如果革命繼續下去，我應該可以鍛鍊出堪比鄉村郵務員的腳力。」[36]

眼見城裡各項公共服務逐步恢復，可惜時斷時續，並不穩定，大多數外國僑民都抱持某種苦中作樂的消極譏諷態度，不過少數人仍然對俄國的美好新黎明抱有無可救藥的樂觀展望。《每日紀事報》特派記者哈羅德·威廉姆斯（Harold Williams）是一位出身衛理公會，堅定的和平主義者、社會主義者，他與亞瑟·蘭塞姆一樣積極地響應這場革命，興奮地談及「博愛情懷」如何在街頭巷尾湧動，以及「基於強烈的社會責任感，所有階級已經團結為一支龐大的自由大軍，以儘速恢復社會秩序為己任」。他強調，俄國的生活「如常地流動，而且是一條帶來療癒的純淨激流。放眼全世界，放眼從古至今的歷史，從來不曾有一個國家如同現在的俄國一般有趣。老人都在吟《西默盎贊歌》③，年輕人在黎明唱歌，我見到許多似乎籠罩在恩典裡的男男女女」。[37]

這座城裡的變化如此巨大，以致初來乍到的人也難以招架。英國愛爾蘭裔記者羅伯特·克羅澤·朗三月七日抵達時，發現革命不過才爆發一週，「已在這個全歐洲最專制、階級流動最僵固的國家帶來前所未見的秩序及身分地位的「翻轉」，感到吃驚不已。[38]此前在西方戰線跑過新聞的艾薩克·馬科森回憶說：「我發現這座首都沉浸於自由的狂熱裡，人民還在突如其來的光芒裡猛眨眼睛。」[39]在馬科森看來，革命連日來持續的、不真實的歡欣狀態有如「總統大選日晚上的紐約市，但區別在於：這裡時刻都有人當選，所有人似乎都是候選人」。

186

慶祝活動遲早得停止，現實總得來到。然而，彼得格勒市民處於一種奇怪的抗拒狀態，他們設想「革命意味著會有不斷發放的免費餐券，而且一天只需工作四個小時」。俄國人必須重返工作崗位，但是在一個人人互相稱呼同志、博愛主宰的世界，人民初嚐的平等滋味有如烈酒讓所[40]有人沖昏頭。人人懷抱不切實際的幻想，不分青紅皂白地奢望大幅減少工作日和大幅提高工資。許多工人，從薪餉最高的彈藥工人到工資最低的女傭，都提出毫不合理的加薪要求，或是介於百分之五十到百分之百，甚至高達百分之一百五十，同時也希望減少工時。[41]普提洛夫工廠仍處於停工狀態，三萬五千個工人還在街上遊蕩，而前線迫切需要彈藥支援。[42]來參訪的英國林業專家愛德華‧史戴賓斯（Edward Stebbing）表示：「據我從不同來源聽到的說法」——

比方一個砌磚工人要求三萬盧布年薪，飯店服務員要求八十盧布日薪，飯店雜役要求五十盧布日薪；這樣的工資，世界上沒有任何一個國家支付得起，況且每天工時只有四到六小時，而工作做得七零八落，甚至是幫倒忙。瞧瞧現在的鐵路運輸狀態、接二連三的事故即是明證。工廠廠主，包括各種勞動工作的雇主，現在都不知該如何讓每個工作確實完成，不知該如何讓生意運作下去。[43]

③ Nunc Dimitis，路加福音的一首讚歌，其首句意思為「如今可以照主的話，釋放僕人安然離世」。

尼格利‧法森的記述證實這一點；他當時已跟桑頓兄弟之一的女兒薇拉‧桑頓（Vera Thornton）訂婚。該兄弟擁有彼得格勒最大的工廠，他們就像其他外籍廠主和經理人一樣，正在從事一場毫無希望的奮鬥，希望能維持自家的工廠運作如常。法森寫道：「工人有如被放出羊圈的羊，英籍經理人無法讓他們回來，他們都不知道自由意味著什麼，但大多數人都拿它當令箭，堂而皇之地不再工作。每家工廠每天都上演戲劇性場面，工人站出來要求荒唐高薪，經理人使出渾身解數和他們講道理。」

唐納‧湯普森和弗蘿倫絲‧哈波也注意到，阿斯托利亞飯店人員的工作態度有了顯著改變。湯普森寫道：「服務員開始陷入這種新得到的自由無法自拔，」他的房務員告訴他，從現在開始，他得自己擦鞋子。他在家書裡告訴妻子：「你得稱呼他們『同志』或『朋友』，而不是 chelovek（『僕人』）；而軍隊裡的普通士兵，他們堅持被稱為『您』，而不是口語的『你』。」[44]

一位英國僑民注意到，每天晚上他家的兩個女僕會「花幾個小時站在涅夫斯基大街街角，聆聽演說家侃侃而談平等和正義」。有一次，她們出門回來跟他們夫婦表示，「她們從今以後每天晚上都會出門看電影」，而且每天工作「絕不會超過八個小時」。[45] 有時這種專橫的需索會產生適得其反的結果。一個頗有名望的美國僑民聽到女僕的要求，說她想加薪百分之五十，而且要有「八時工作制」。她的雇主問：「八時工作制是什麼意思？」女僕回答說：「我每天只從八點鐘工作到八點鐘。」她的要求「馬上得到應允」。[46]

大家想落實平等權、共享領導權，也導致一種全新的管理模式，即是在俄羅斯社會各領域、各階層有如雨後春筍般冒出的委員會（到了日後的蘇聯，它甚至變得大有名堂）。三月初的某一

188

天，人在塔夫利達宮的克勞德‧阿涅特想打一通電話，據他描述：

三個女人守在電話前方。

「你不能打電話。」她們說。

「為什麼？」我問。

「這支電話專供公共事務使用。」

「妳們究竟是什麼人？」

「電話委員會。」

「誰任命的？」

「我們自告奮勇來的。」

聽到這句話，我輕輕把她們推開，走過去打電話。[47]

如此毫無節制、自以為公正的平等意識，還導致一個更令人大大擔憂的結果，即是當判當決的就地正法，一種草率行事的正義伸張方式。英國版畫家亨利‧基林（Henry Keeling）即大吃一驚，他看到「在俄國，這個幾乎沒有人期待正義、警察握有如此大權力的國度，廢除死刑似乎意味著犯罪行為再也不受規範」；特別是竊盜罪。因此民眾自告奮勇擔任義勇隊，透過立即懲罰那些犯罪的人來捍衛革命的好名聲。基林在革命結束後不久即目擊一起事件：

彼得格勒一節擁擠的電車裡，一名女士……突然大喊說她的錢包被偷走了。她說裡頭有五十盧布，還指控說，扒手就是站在她身後的那位年輕人。此位衣冠楚楚的青年隨即嚴詞抗議，表示自己清白無辜，他說，為了捍衛自己的名聲，他會自掏腰包，拿五十盧布給這個女人。但是毫無用處。車上民眾或許認為他辯解得太多。就把他帶到車外槍斃。然後，大家在這個可憐人身上搜了搜，但沒有發現錢包。這些擁護俄羅斯共和國崇高品格的人士回到電車裡，對那個女人說，她最好再仔細找一找。她聽話照做，這才發現失踪的錢包是從口袋的破孔滑進襯裡。但「私法正義」的受害者已經丟了性命，再也無法挽回，所以他們採取了似乎唯一恰當的方法，把女人帶出電車，也就地槍決她。[48]

三月四日星期六，詹姆士・霍特林和幾位美國大使館同僚，決定是時候去看看正在運作的俄國新政治了，於是動身前往塔夫利達宮。他們毫無困難就獲准進入，因為他們被當作是一個正式的美國代表團，之所以前來是打算承認新政府。一行人被領到杜馬主席的接待室，由古契科夫鄭重地接待，當他們坦承這是個烏龍的時候，對方看來有點沮喪。[49] 臨時政府顯然急於取得強國的正式承認，於是一行人直奔回大使館告知大使此事。

不管現在於塔夫利達宮運作的臨時政府未來是如何充滿變數，大衛・弗蘭西斯綜觀全局，將此視為一個絕佳機會。他決定，美國應該率先做出決定性的大動作，「成為第一個承認俄羅斯共和國的國家」。[50] 三月五日下午，他擬妥給美國國務卿羅伯特・藍辛（Robert Lansing）的電報，表示：「這場革命落實了我們所倡導、擁護的政府原則，我的意思是，這是一個取得被統治者同意

的新政府。」「我們的承認，特別是率先的承認，將帶來巨大的激勵作用」。[51]另外，弗蘭西斯也希望，透過這樣一個領先於法國、英國和義大利三個協約國政府，如此先聲奪人的舉動，美國將因此博得俄國好感，增加兩國之間的貿易往來，並逐漸取代英國的優勢地位。他預期美國不久後將會參戰，相信此舉非常符合美國的戰略性利益。他未曾諮詢任何部屬即撰寫了這封電報，等到所有人得知以後，不免大驚失色，甚而感到心痛。弗蘭西斯擬妥電報以後，隨後吩咐菲爾·喬丹準備外套、帽子和長統膠鞋，立即動身出發，乘坐雪橇去探訪外交部長米留科夫，透過對方將電報安全地發送到美國。不到兩天，弗蘭西斯收到了藍辛的批准回覆。他喜出望外。他對詹姆士·霍特林說：「搶先俄國的各盟國一步，實是一大成功。如此一來，美國將成為新政府最好的朋友。」[52]

既是此等大事，弗蘭西斯與「他的大使館全體人員、十名祕書和武官」在三月九日乘坐使館雪橇，浩浩蕩蕩駛過涅夫斯基大街，前往內閣所在的馬林斯基宮，每匹拉橇的馬兒馬轡上都插著星條旗（諾曼·阿默說感覺就像在「搭旋轉木馬」似的）。[53]弗蘭西斯沒有正式的外交制服，因此「穿著整套晚禮服，看來活像一個餐廳領班」。臨時政府所有成員都在等候，而他們也沒有時間換穿合宜的正式服裝。都是「直接從他們的辦公室前來，穿著西裝」。霍特林認為他們「看來焦慮不安，但是也頗開心，能在執政短短數天後即被承認國家地位」。[54]根據喬舒亞·巴特勒·懷特在日記裡的記述，緊接的簡短儀式「令人印象深刻」，但是「微不足道」。美國人覺得這是莫大的成就，但是據懷特所知，美國大使館在「我們某些外交同行眼裡根本無足輕重」。[55]

兩天後，剛病癒的喬治·布坎南爵士與法國大使、義大利大使也前往馬林斯基宮，傳達他們

國家對臨時政府的正式承認。但是不同於熱情的美國人，他們愕然發現自己被領入「一個地板骯髒、窗戶破損的房間」。莫利斯‧帕萊奧羅格眼見宮裡的改變，震驚不已：據他的記述，看來自革命爆發以後，那座宏偉大理石樓梯就不曾清掃過，灰泥牆壁處處可見彈痕。諾克斯少將則寫道，那天下午聚集在那裡的外交官「普遍瀰漫抑鬱氣氛」，他們都擔心這場革命的發生，會使得協約國聯軍更難以贏得戰爭勝利。[56] 布坎南爵士不會說俄語，他用流利的法語——帝俄時期的外交界官方語言——做了簡短演講，內容「極其簡潔扼要」，「籲請俄國人要重整軍隊紀律，繼續奮勇地投入戰爭」。[57] 米留科夫回以一段感謝詞，此時，帕萊奧羅格打量臨時政府成員：「每張臉孔都透露著智慧、正直及堅定的愛國精神；只不過，可能由於連日操勞和焦慮，每個人看來筋疲力竭。他們所承擔的重責大任顯然超出了他們自身的能力。願上天保佑他們不會太快被各種重擔壓垮！」

在他們當中，只有一人以「行動家」之姿讓帕萊奧羅格留下深刻印象，即是亞歷山大‧克倫斯基。但他是一個難以捉摸的人物，始終獨來獨往，現身時看來蒼白病態（他患有腎結核）。然而，帕萊奧羅格確信此人是「臨時政府最獨特的一號人物」。克倫斯基是一個「注定成為它的主彈簧片」的男人。[58]

第 8 章 | 戰神廣場

The Field of Mars

儘管彼得格勒城裡的生活似乎回到了常軌，但其居民尚未計算這場革命所付出的真實成本——即死亡總人數。在動亂期間，死者的屍體被倉促運往不同地點，經過這些天，在市內各家醫院和臨時停屍間裡，等候下葬的結凍（許多均身分不明）屍體已經堆疊成一座又一座小山，彷彿是這場革命的無聲見證，而這些死者的親人還在六神無主地四下尋找他們的下落。

弗蘿倫絲·哈波想採訪這樣一個震撼人心的人情故事。她查出街上屍體都被送往哪些醫院，先去了距離她飯店最近，位於豐坦卡大街上的市立大醫院。她不知道街上平間位在何處，於是跟著兩個哭泣的女人穿過中庭來到「幾棟簡陋小木屋孤零零座落的地方」。她從門上的十字架判斷這裡就是她要找的目的地。「不斷有人走進去」，她跟在後頭。入內以後，看到「小禮拜堂裡到處是一層又一層疊起，疊到無法再往上疊的棺材，其中一些已經漆為白色，另一些還是未塗漆的松木原色」。她並不想計算數量：「太悲慘了」。但走到毗鄰的木屋，她從窗口往內看，見到遠遠

更駭人的景象：「直對窗子，在屋子另一頭的東西讓我驚嚇得倒退幾步」。那是一具衣著完好的農民屍體，「但是他的整個胸膛都已撕裂洞開」。他的雙手高舉呈「自衛的姿勢」，從頸部到腰部覆滿鮮血。他的屍體尚未經清洗過，「就照送來時的樣子擱在那裡，看來已經凍得硬梆梆」。[1]

她看到多具尚未入殮的屍體。所幸在氣溫低寒之下，它們並沒有腐爛，卻也因此凍結為怪誕、扭曲的樣子。哈波看到這間木屋的三面外牆旁邊就堆疊著一具具覆滿泥濘、血污的僵屍體，想必「抬送過來之後就未經任何處理，只是隨意擱放在那裡」；有男有女有孩子，有一些身子對折，有些四肢大敞。這間過去又是另一間木屋，緊臨著還有一間又一間。在它們對面的一間大木屋裡，她見到差不多有一百五十具屍體堆疊在一起。來找至親愛人的民眾一具具拉著看，想認出熟識的臉。她記述道：「一個制服警察的臉被打到稀爛，根本無法辨識出五官。」僅有寥寥幾具屍體的腳上還穿著靴子，鞋子就是相當珍稀的商品，當然是民眾想從死者身上偷走的第一樣東西。由於有這麼多死者得入殮下葬，棺材這下也面臨稀缺，因此，來認屍的人一旦找到親人，他們會在屍體上頭釘一張紙，註明名字和所需的喪葬費，請求其他人慷慨解囊。前來這些臨時太平間的人會比在那些屍體上頭聊表心意。哈波後來又拜訪另一家醫院的太平間，在那裡的屍體已經洗滌過，有如蠟像一樣井然有序地陳列，她這才終於意識到死者人數之多，意識到這是何等殘酷恐怖的事。[2]

臨時政府和蘇維埃原本已經敲定為革命死者——或者說那些還沒有被親人領回埋葬的屍體——舉行大型公開葬禮的日期，但是考慮到沒有警力來維持如此大型集會活動的秩序，深恐會有反革命示威發生，因此歷經三次推延才告底定。[3] 他們預計至少將有一百萬人湧上街頭，極有可能發生暴動，畢竟群眾「激昂火熱的情緒」還未降溫。[4] 最終決定在三月二十三日星期四這天舉行葬禮。有些民眾希望死者能安葬在冬宮前面，然而當局選擇了素來做為閱兵場的戰神廣場中央位置。該廣場一邊為廣闊、滿是柱廊的巴甫洛夫斯基近衛團兵營，另一側為英國大使館和大理石宮殿，再一側為夏園（Summer Garden）。[5]

天氣過於寒冷，以至於無法靠人力挖掘出所需的溝壕，得靠埋設炸藥包爆破的方式，才能在這座校閱場中央開掘出足夠大的橫溝。克勞德·阿涅特在墓穴建置期間曾到訪過一次。[6] 對面為夏園，園內林立的樹木伸展著「細長、黑色枝枒」；抬頭則是一片滿布濃厚烏雲的灰霾天空。在廣場中間是「一個龐大的黃污點」——都是從溝渠炸出來的泥土。「在墓地周圍，黑色和白色的旗幟在桅杆上端隨風飄揚，其中一些裝飾著綠色花環和五顏六色花朵。也見寫有文字的大幅紅色看板」。在廣場中央搭建了平台、已鋪上紅布，做為政府成員和貴賓的觀禮台。[7]

但在葬禮前不久，突然春回大地，冰雪解凍，彼得格勒的街道成為一片爛泥和雪水；在葬禮前一天，涅夫斯基大街有部分路段仍是「一汪湖水」。[8] 二十三日已定為全國性節日，是俄國的「獨立紀念日」。大日子這天早晨陰冷又淒涼，潮濕的寒風不斷吹拂，陰霾天色顯示了可能將降雪，上午十點左右，六個隊伍分別從市內不同地點出發，緩緩前進，最終在戰神廣場的埋葬地點會合。

但是前來觀禮的民眾如此多，儀式如此冗長，扛著靈柩的隊伍有時甚至得停下來數小時以便讓其他群眾隊伍通過。[9] 整條涅夫斯基大街水洩不通，「從這頭到另一頭都擠滿觀禮者」，只見一片旗海飄揚，黑色的、紅色的橫布條寫著：「永恆懷念我們殞落的兄弟」，「為自由犧牲的英雄」，「民主共和國萬歲」。送葬隊伍的每個人都拿到一張特別券，可憑此進入戰神廣場的埋葬地點。攜帶白色棍杖的學生引領所有送葬隊分排為八排、十六列。學生以舉起及放下棍杖的手勢，指揮隊伍停步或向前移動。一位在場的法國人記述：「完全是軍隊行軍的秩序和紀律，即便訓練有素的士兵也及不上他們的井然有序。」[10] 一名英國僑民寫道，這個場合是如此莊重肅穆：「綿延了一排又一排的哀悼者心靈似乎深受震撼」；那一天整座城市似乎「成為一座巨大的大教堂」。[11]

休·沃波爾注意到觀禮群眾裡頭有許許多多農民：「我聽說他們已站在那些冰凍水窪裡好幾個小時，如果有人下令的話，他們很願意再站得更久。」依艾德華·希爾德的目測估算，涅夫斯基大街約可容納「十五萬人」——此數量「至多為遊行總人數的五分之一」。他因此估計：「列隊觀禮的民眾想必有五十萬人。」「這是多麼令人難忘的場景﹔那些人的臉龐和姿態顯示他們一生都在苦難中掙扎，對他們而言，一個『自由的俄羅斯』有著真實具體的意義」。[12]

美國人法蘭克·高德（Frank Golder）看著那些戴紅肩帶和紅臂章的人抬著靈柩，沿著涅夫斯基大街緩緩前進。靈柩蓋著紅布，「一群訓練有素的歌手唱著葬禮曲」跟在後方。在歌手隊伍後方則是「高舉橫布條和標語的不同團體，一些吟唱教堂歌曲，另一些唱革命歌及『svoboda』（自由）歌曲」。[13] 有許多樂隊跟著送葬隊伍走，交替演奏現在民間公認的國歌《馬賽曲》以及單調

乏味的蕭邦《送葬進行曲》。艾德華‧希爾德注意到，不時會有哀悼者「在教堂音樂或禱告或詠唱聲中抽泣起來，而觀禮者會鞠躬和脫帽致意」。雖然在那一天，許多人嘴上掛著俄國東正教給死者的禱詞「永恆懷念」，但是當局並未准許任何教堂的教士主持儀式。沒有教士，沒有香煙裊裊的香爐，沒有十字架，沒有下葬儀式，也不見聖像；這場哀戚場景唯一的其他伴奏聲，是聖彼得聖保羅要塞所發射的大砲聲，在棺木入土時以砲聲致意。[14]

一整日直到入夜，市內的主要通衢是綿延不絕的行進隊伍，群眾手挽手，雷頓‧羅傑斯回憶：「人潮洶湧，有老婦人、兒童、勞工、僕役、士兵、水兵、教士，形形色色，來自不同階層、從事不同職業的人。」「人潮綿延不斷、摩肩接踵，沒加入遊行的人會發現自己根本穿越不了涅夫斯基大街」。[15] 羅傑斯寫道，那天直到夜深，戰神廣場的墓地依舊在「軍用探照燈光束的照耀之下，它們掃過哀悼者的頭頂，掃過他們揮舞的布條。人人唱著悲傷輓歌。完全不顧泥巴和污水，緩緩前進，然後逐漸走離光亮處，消失在黑暗中。」這是他「永難忘懷的一幕」。[16] 許多在場旁觀的外國人都同意，龐大的群眾隊伍展現出無與倫比的冷靜和紀律，完全毋需任何警力在場維持秩序。那一天有一百萬人出來「遊行和哭泣」。艾薩克‧馬科森評述道：「曾經受警察壓迫的這些民眾，仍然為過去遭受的不公不義忿恨難平的這些民眾，他們幾乎不須任何權威來管束，即能自律保持秩序。原本具有高度風險的一場群眾集會，實際上是民眾集體悼念同哀的肅穆場合。這天的彼得格勒有如主日學校大會那般風平浪靜。」[17]

三月二十三日這場莊嚴、耗時長久的典禮實質上是一場象徵性儀式。許多死者已由他們的親人下葬在他處，這些棺木當然不包含無數死亡警察的屍體。梅麗爾‧布坎南聽說其中幾具裡頭甚

至裝著石頭。①貝爾提‧艾爾伯特‧史塔福特注意到，在典禮進行期間，「除了靈柩，有時可見有人扛著一塊木板，據說這是代表一個已經安葬的死者」。據他計算，這天大約一百五十個死者入葬，但聽說共有一百六十八人。克勞德‧阿涅特則是聽說當局下令挖的墓穴可容納一百六十具棺木。查理‧德‧尚布倫聽到傳言說，當局還加入一些死於流感的中國人來增加送葬隊伍抬的靈柩數量。[18]

只能確定一件事：親歷一九一七年二月革命，甚至留下紀錄的人，並沒有任何一個能提供準確的死傷人數。[19] 當時《真理報》（Pravda）刊出的官方數字是一千三百八十二人死傷②，日後蘇維埃的歷史書記述此段歷史時，皆採用此一數字。當時還流傳許多不同版本的估算，但差異極大。克勞德‧阿涅特從李沃夫親王一名親信那裡獲得了可靠訊息，「這場革命的死傷人數……在彼得格勒達七千人，這數字包含了所有入院治療、搭上救護車的傷患，以及死去的人。另外有一千名傷患住進私人醫療機構」。他自己則估計約有一千五百人死亡。[20] 法國居民路易絲‧帕圖葉聽到民眾談論「有七千人喪命」。不過公開葬禮那一天入葬的許多屍體並不是那些真正為「爭取自由而死」的人，因為那些死者早已經由「低調」肅穆葬禮——有別於戰神廣場這場的「大張旗鼓」——安葬於市內墓園。[21]

休‧沃波爾向英國政府提出的報告裡，提及民間普遍的看法是「死亡人數約達四千人」。西屋公司的亞瑟‧賴因克寫道，以他最樂觀的估計，「死亡人數約在三千到五千；受傷人數高達萬人以上」。據艾薩克‧馬科森得到的情報，「最保守估計」是五百名平民死亡，但這個數字並不包含死亡的士兵與警察。詹姆士‧霍特林聽到的說法則是「約有一千人喪命」，但是「在一座有

二百萬居民人口的城市裡，在這樣一場革命中有千人犧牲，倒不是不無可能」。與唐納‧湯普森多次身處街道暴行現場的弗蘿倫絲‧哈波，在她的報導裡提到大家對死亡人數的估算不一，少則二千人，最高有一萬人；湯普森則推估「死亡人數約在五千上下」。總的來說，在多數記錄、報導裡提及的死亡人數約為四千人，英國人詹姆斯‧波洛克（James Pollock）總結道：「實際死亡人數也許在四、五千之譜。在革命爆發前二天，約有五百人在市中心遭殺害；在三天的戰鬥期間則有更多人喪生，這個數字並不包含河對岸彼得格勒區和維堡區的死者」。波洛克毫不懷疑的是：「說這一場革命毫無流血，是過於好聽的說法。」[23]

對於二月革命的死者，就僅有這麼一場非宗教性的公開紀念活動。帕萊奧羅格大使在日記裡寫道：「確實，從聖奧爾加（Saint Olga）與聖弗拉基米爾（Saint Vladimir）的時代以來，從俄羅斯人民第一次有自己的歷史以來，這是首次未有教堂來參與、協助一場盛大的國家級活動。」[24] 強烈的對比令他深受震撼：「才不過幾天前，在我眼前行進的成千上萬名士兵和工人，走在街上看到任何一個小聖像都會停步，摘下他們的帽子，熱切地劃個十字。」

那一天，當遊行的最後一支隊伍放下扛來的靈柩時，已過晚上十點。黑暗籠罩巨大的墓坑，人群也開始解散，在寒夜裡踏上歸途。第二天，工人開始用混凝土封填墓穴。戰神廣場換上「淒

<hr>

① 路易絲‧帕圖葉聽說一名貧窮的女門房沒有錢來安葬最近過世的丈夫，很高興能拿到一百盧布的酬金，讓她丈夫的遺體被當作革命英雄繞街並下葬。

② 據官方數字，只有六十一名員警傷亡，此為嚴重的低估。

涼陰暗」的模樣，而帕萊奧羅格思索著俄國史上這個重大一天的結果：

對，該說是一個東正教神聖俄羅斯的所有過去。[25]

我經由夏園荒無人煙的小徑走回大使館，思及自己也許見證了現代歷史上最了不得的事件之一。因為，這天埋在紅棺裡入葬的，是俄羅斯人民的拜占庭和莫斯科公國傳統，不

向，頭也不回地走下去。

他所目睹的，實際上是日後演變為官方無神論立場的第一個重要作為③。[26]一九一七年三月二十三日星期四，是一個重要的宗教和文化分水嶺，接下來整整七十三年，俄國就朝著這個新方

③ 帕萊奧羅格記述說，哥薩克人以「沒有陳列基督聖像」為由，拒絕參加這場公開葬禮，而其他人則抱怨棺材漆成紅色是「大不敬」。臨時政府為了平息爭議，後來請來一些教士到墓地為亡者禱告。

200

第9章 布爾什維克！聽起來「就是個人人聞之喪膽的字眼」

Bolsheviki! It Sounds 'Like All that the World Fears'

四月初的某一天，尼格利·法森聽到一位英國僑民興奮地對他說：「哎呀！過了聖三一橋，在河對岸有一個了不得的人物。」──

「他說要打破階級制度！還要立即停戰，不會割地，還要無產階級專政，無產階級世界革命！我這輩子從來沒聽過這樣的事情！……還呼籲前線戰士回來推翻臨時政府……現在就回來！老天，他不知道現在還在打仗嗎？」[1]

臨時政府三月六日宣布大赦所有政治犯，緊接著數個星期，數以千計長年流亡在外的俄國人紛紛返回彼得格勒；一些是從歐洲回來的流亡者，另一些是從西伯利亞回來的流放犯。僅有極少數人獲得政府提供返家旅費；其他大多數人仰賴民眾慷慨解囊的資助。每日都有從西伯利亞回來

的人抵達尼古拉火車站，而其中許多人當初也是從那裡搭上火車被送往流放地。喬舒亞・巴特勒・懷特記述，單是三月十五日一天，即有五列火車抵達尼古拉火車站。[2] 但是在四月三日星期一（俄羅斯東正教復活節）這天，民眾的注意力都轉向芬蘭車站，因為一位流亡海外的重要革命運動家，就要在眾望所歸中返回故土。

連日以來，在彼得格勒城裡，大家已盛傳一位「狂熱社會主義」領導人即將歸來；艾薩克・馬科森看到車站周邊的街道聚集了大批興奮的群眾，當他探問是怎麼回事，有人回答說：「列寧今天要回來了。」[3] 其實俄羅斯一般民眾當中，聽過列寧名字的或明白他是哪號人物的寥寥可數。但是大家都在引頸期待這位流亡歐洲十六年的革命領袖即將發表的高見。

此人本名叫弗拉基米爾・伊里奇・烏里亞諾夫（Vladimir Ilyich Ulyanov），多年來都使用不同假名、化名，在歐洲各地藏匿、進行政治宣傳，「列寧」是他這時的名字。過去多年來，這位馬克思主義理論家暨俄羅斯社會民主工黨（RSDLP）布爾什維克派的領袖人物，一直從遠方遙控指揮全俄境內的黨人從事地下活動，比方透過各地的網絡散發他的煽動性政治小冊子──例如那本知名的《怎麼辦》（What Is to Be Done?）──和發行地下報《火星報》（Iskra）來散播不滿的種子。[4]

無論是小冊子或地下報皆倡導由一小群奉獻自己的知識菁英來領導人民革命。彼得格勒的外國僑民幾乎對列寧的理念一無所知，也不理解布爾什維克派的政治主張。確實，當地的僑民和外國記者因不知其底細，通常稱他為「無政府主義者」，這是他們對各門各派政治異議份子和各式各樣活動家的通用稱謂。[1] 在喬治・布坎南爵士看來，列寧只是「又一批從國外返回的無政府主義者」之一。許多人甚且懷疑他與德國人有所勾結，布坎南女士在一封家書

202

中寫道，「那個可怕的德國特務列寧」回到了城裡，「不分日夜製造麻煩」，她堅信列寧是「德國人陰謀」的一環，一個危險人物。[5] 美國人則不知道該如何看待他才好，弗蘭西斯大使在給兒子佩里的信中寫道：「最近有一個叫列寧的激進社會主義份子不停在發表愚蠢的演說，呼籲聽眾去殺死每個擁有財產又拒絕和大家均分的人。」他已經憂心忡忡，認為克倫斯基恐怕沒有能力來處理這個人物。又說：「我們不免提心弔膽地過日子，畢竟無人知曉列寧有多少的追隨者。」[6]

列寧從抵達彼得格勒的那一刻起，即一心一意詆譭臨時政府，打算取而代之。一名美國人從邊境托爾內奧（Torneo）跟他搭上同一班開往彼得格勒的火車。基督教青年會員工艾德華‧希爾德聽那位美國人提到，列寧下了火車後說的第一句話是：「內戰萬歲」。希爾德在日記中寫道：「天知道臨時政府肩負的重任有多麼巨大，如今又來了這樣一個煽動家，不知道會製造出多少麻煩。」[7] 有關他受雇於德國人的指控，實非空穴來風，因為列寧和其忠心追隨者的返俄旅程是經德國人給予便利，讓他們搭上一節特殊的「密封火車」，取道德國到薩斯尼茨港（Sassnitz），再從那裡乘船到特雷勒堡（Trelleborg），一行人接著搭乘火車行經瑞典和芬蘭，抵達彼得格勒的芬蘭

① 在「布爾什維克」一詞廣被使用以前，許多外國人都稱呼列寧為「最高綱領主義者」（Maximalist），實際上此一詞彙是用來指稱極端的社會主義革命黨人。

車站。[8]列寧即將在三日晚上返回的風聲傳出以後，其支持者、工廠工人和好奇看熱鬧的人都紛紛聚集到車站迎接他，人數相當可觀。列寧在一八九八年遭當局逮捕以前，以維堡工廠區為活動大本營，在他流亡的十六年期間，一位「寫革命小冊子的作家」替補他的空缺，繼續在該地從事革命運動；阿諾·達許─費勒侯即跟著此位已年邁的作家到達現場。那列專車的乘客一一走下來時，費勒侯用目光四處梭巡這個傳奇人物的身影─列寧曾於一九〇五至一九〇六年間短暫回到彼得格勒，但此後，除了他的若干親近夥伴以外，再也沒有人見過他。而費勒侯看見的是「一個有亞洲五官特徵的小個子」，有著「伏爾加河韃靼人般的不起眼短臉，顴骨卻高突，稍斜的眼睛頗似蒙古人」。[9]

但毋庸置疑，列寧擁有強大的個人魅力。他那尖銳、威嚇的嗓音以及那雙莫測高深的卡爾米克人眼睛，顯然讓前來相迎的善意群眾與彼得格勒蘇維埃代表騷動起來。芬蘭車站裡頭裝飾了五顏六色花環和多幅紅色橫布條。車站外，「裝甲車探照燈的光束刺穿」漆黑夜色，數量更多的群眾在佇立等待，數支樂隊演奏著《馬賽曲》和《國際歌》。[10]列寧就在大批人馬簇擁下，前往他在城裡的新政治基地─尼古拉二世舊情人所擁有的一幢豪宅。

位在聖三一橋另一端，與英國大使館隔岸相對，跟全城唯一一座清真寺的藍色尖塔爭相鬥豔的，是一幢時髦風格的摩登宅邸。此建築建於一九〇四至一九〇六年間，屬於皇家芭蕾舞團首席舞伶瑪蒂爾德·克謝辛斯卡（Mathilde Kschessinska）所有。二月革命前不久，她得到示警說性命恐有危險，於是棄屋逃亡到法國。[11]四月四日那天，梅麗爾·布坎南從大使館的窗口望向河的對岸，看到「一面巨大的鮮紅色旗幟飄揚在那幢宅邸上方」。她這才得知那裡已經「由一群剛從瑞士回

來的政治流亡人士接管入住」。列寧抵達那幢屋子以後，隨即出現在陽台上，對著大批等候的人群講話。不多久後，他屢屢發表「煽動性十足的公開演說」，猛烈抨擊臨時政府，並闡述他的「要和平，要麵包，要土地」口號；同時以該宅邸為總部，發行一份新的政治報刊《真理報》(Pravda)，將所有主張訴諸於文字。[12]

尼格利‧法森在宅邸前方凝望涅瓦河對岸的英國大使館，心想「那裡最優秀的外交團隊想必都在靜觀其變，以決定下一步行動」，畢竟這位列寧存心回來煽風點火。在福爾希塔茲卡亞街，美國大使館團隊「也一樣」，「義大利，法國；以及全世界，所有人都在猜測觀望」。[13] 列寧最初看來和其他政治狂熱份子沒有兩樣，彼得格勒的大街上早已充斥著這類在各個街角慷慨陳詞、怒聲疾呼的人。但是喬治‧布坎南爵士無法放心，他認為：臨時政府必須迅速採取行動，阻止列寧「煽動士兵逃兵，煽動民眾奪人田地，甚而謀殺」。那些正是列寧不斷宣揚的簡要、殘忍訊息，布坎南認為這是他計畫的一環，藉以「打擊臨時政府成員的士氣」，達成俄國退出戰爭的目標。[14]

克勞德‧阿涅特寫道：「他是最極端的鐵桿赤色份子。用社會主義術語來說，這個列寧就是一個『失敗主義者』，是那種喜歡打輸戰爭的人。」眼見民眾如何神化這位剛回來的人，說他有多「偉大」，尼格利‧法森並不買帳，他寫道：「那時候，只有少數人覺得他『偉大』。畢竟乍看之下，他只是個剛回國的政治鼓動家，身材矮小、穿著老舊的雙排釦藍色西裝、雙手插在口袋

裡，演說時也一派平和，不似他的俄國同胞總是激動地揮舞手臂。」[15] 亞瑟·蘭塞姆聽過列寧在克謝辛斯卡宅邸的煽動性演說，甚至覺得荒唐可笑，極不以為然：「他講的實在誇張，活像在演一齣詼諧歌劇。」

但是他的煽動很快就帶來明顯的影響，正如艾德華·希爾德所記述的，不久後他目睹一場由列寧發起、譴責戰爭和政府的街頭遊行，他當時寫下的看法頗有先見之明：「他是毒藥，將會摧毀民主革命的成果。」[16] 如今在城裡各處可聽見鼓吹暴力與無政府狀態的言論。路易·德·羅賓聽到列寧向群眾說：「你們想要變富有，銀行裡有錢；你們想要有宮殿住，就選一間來住⋯⋯你們不想腳踩泥濘，那麼就攔下一輛汽車來坐！⋯⋯所有這一切都屬於你們所有，該輪到你們來享用了，你們現在是老大。」德·羅賓在涅夫斯基大街上遇到一群龐大的婦女遊行隊伍，見證了列寧煽動言辭的影響，他聽到她們用讚美詩曲調唱著「殘忍嗜血的歌詞」：「我們要搶劫！我們要割喉！我們要挖出他們的腸子！」[17]

而列寧的到來也讓俄國以外的國家開始注意到「布爾什維克」這個新而危險的物種；這個名稱迅速廣為人知，《人人雜誌》記者威廉·G·謝帕德（William G. Shepherd）認為，它聽起來「就是個人人聞之喪膽的字眼」。他在一篇文章裡對美國讀者提問：「布爾什維克！⋯⋯你們不是在新聞標題中看到這個字詞了嗎？它將會一直佔據新聞版面。它將會在每個人嘴裡，每個人耳裡，每個人腦裡鏗鏘作響。布爾什維克！」[18]

克謝辛斯卡宅邸在列寧入住以後，成天有一群咄咄逼人、煽動力十足的布爾什維克黨人出沒其中，成為一個忙碌、喧鬧的宣傳總部。「數以百計的打字機和複寫機不分日夜地運作，不久以後也有印刷機進駐」，印出大批大批的反政府傳單。列寧忙於開會，忙於把一切事物政治化，其實擠不出時間向每日聚集在陽台下的群眾講話。日日都有人群聚攏到宅邸所在的克朗維斯基大街（Kronversky Prospekt），期望「聽到這位雄獅的吼叫聲」。[19]列寧並不是一個喜歡站在聚光燈下的人，這一點跟流亡紐約、次月也將返回俄國的列夫‧托洛茨基（Leon Trotsky）[2]大不相同。後者是個風采過人的演說家，列寧則是「隱身幕後，不介意由副手擔當發言任務」。他偶爾才會站出來說說話，也不會浪費時間討好那些敵視他的人。[20]

在這段時期，美聯社記者羅伯特‧克羅澤‧朗是少數幾個獲准進入克謝辛斯卡宅邸的人之一，當地居民行經該棟屋子周圍時也開始提心弔膽，因為傳言說裡頭藏著許多機槍，而且是一個生產炸彈的工廠。屋子裡的「民主化」──或說「破敗」景況與塔夫利達宮不相上下，映入眼簾的是頗為可悲的景象：

在一間大理石雕像林立的氣派白色門廳裡，看來未盥洗的士兵靠在辦公桌前，東磨磨西

②由《人人雜誌》派往彼得格勒採訪革命事件的威廉‧G‧謝帕德與林肯‧史蒂芬斯（Lincoln Steffens，著名的扒糞記者），正巧和托洛茨基搭上同一艘挪威籍客輪「克利斯蒂安尼亞峽灣號」。

蹭蹭地整理報告，不時隨地吐口水……。雅緻的溫室已經成為宣傳總部，從天花板到地板之間堆疊著一層又一層的小冊子；彼得格勒市民所津津樂道的那間東方奢華風格臥室，地板上散落著一疊疊的宣傳報《真理報》；最不忍卒睹的是，那間鋪滿大理石和瓷磚、約有一個小房間面積的羅馬浴室裡，可見滿地的菸蒂、髒污廢紙和破爛抹布。[21]

莫利斯・帕萊奧羅格在日記中寫道，如今在這幢洋溢舊帝國輝煌的豪宅裡，列寧有一干「最魯莽熱切的革命份子」環侍在側。在他看來，這位布爾什維克領導人是集「烏托邦夢想家、狂熱份子、先知和形而上學家於一身。這是一個不會考量理念是否可行或荒謬，一個毫無正義感或憐憫心的人，一個崇尚暴力、玩弄權謀、因虛榮而瘋狂的人」。帕萊奧羅格認為他「遠比任何人更危險，因為大家都說他多麼純潔、溫和、清心寡慾。以我之見，他是薩佛納羅拉（Savanorola）、馬拉（Marat）、布朗基（Blanqui）和巴庫寧（Bakunin）的綜合體」。唐納・湯普森對列寧也充滿戒心，他只看到一個唯一可行的解決之道。在寫給妻子的一封信裡，他說道：「俄國當局要是能殺死列寧，就是最萬幸的一件事」，或者，起碼「逮捕他，把他關進大牢」。他還說：「如果哪一天我沒法再寫信給妳，那就表示這個混蛋已經掌控這裡。這個來自堪薩斯州的『無辜男孩』可真有識人的本領。」[22]

到了四月初，城裡開始慶祝俄羅斯東正教復活節，熱鬧喧騰的活動暫時蓋過煽動性的革命言

論。儘管為期甚短，但在這段期間裡，一切似乎重返舊帝國時代的樣貌，在金碧輝煌的東正教教堂裡，教士遵循一貫的繁瑣細節，進行莊嚴隆重的彌撒儀式。星期日午夜十二點一到，城裡各教堂敲起鐘，教堂裡人滿為患，大家一起守夜到凌晨三點三十分。聖以撒大教堂屋頂的四個角落點起巨大火炬，整座城市張燈結綵，光亮綿延數英里。路易‧德‧羅賓寫道：「滴血救世主教堂通明的燈火從彩繪玻璃窗透出，將數個大洋蔥圓頂映照得金光閃閃⋯⋯各教堂鐘聲大作。聖彼得保羅要塞也射發禮砲慶賀。」他寫道，在這麼一段時間裡，過去數個星期的事件「彷彿是一場惡夢」，「舊俄羅斯跟基督都一起復活」。[23]

上教堂的人看來仍然像過去一樣虔誠；艾德華‧希爾德認為「有一股希望洋溢的氣息，也可見博愛和兄弟情誼的動人展現」。[24] 帕萊奧羅格在喀山大教堂看到「與沙皇時代相同的場景，同樣的莊嚴壯麗排場，同樣盛大的禮拜儀式」。要說有什麼區別的話，大家甚至比以往更加虔誠：當教士宣布「Khristos Voskres（基督復活）」，全場情緒沸騰到最高點！[25] 不久後，春回大地，更強化這股煥然一新的感覺。栗樹開花，涅瓦河的大片浮冰開始融解，金色圓頂在春日陽光下閃閃生輝，民眾和街頭小販都享受這個融雪的溫暖時節，又對未來滿懷希望。這時候，還從美國傳來大家期待已久的大好消息。

美國大使館的喬舒亞‧巴特勒‧懷特和他的同事拿著密碼本，花了兩個小時才把白宮發來的一則正式聲明電報解碼完成，威爾遜總統已在四月六日對德國宣戰（儒略曆的三月二十四日，大使館慢了兩天才收到消息）。大使館人員同時有接不完的電話，從記者、協約國代表團成員與「急於得知消息的美國人」，人人焦慮地來電探知詳情。最後大使總算召集館內所有人，正式宣

布美國已在這天午夜加入戰爭。所有人都大大鬆了一口氣；過去幾天真是可怕的兵荒馬亂。據懷特的憶述，俄國媒體的回應「非常令人振奮」，幾位駐在彼得格勒的美國海軍軍官、陸軍軍官立即來到大使館，要求取得返國許可，以便加入前線軍隊。一群已經失去職位的前俄羅斯軍官也隨時可以加入美軍效命。當中一些人從革命爆發就隱身起來，他們現在「出沒」在美國武官威廉·J·賈德森（William J. Judson）的辦公室，表示「想去美國」。賈德森坦承，「他們的人數驚人的多」，因為「如果沒被他們的同袍或布爾什維克殺死」，美國也不提供庇護的話，「自殺似乎是他們唯一的出路」。[27]

人人期望美國和其大使館可以對俄國的戰事揮動一下魔法棒，各種要求多不勝數，懷特在日記中寫道：「每個人指望我們能借錢，能管一管社會主義份子，能整頓一下大西伯利亞鐵路，並且好好讓這個臨時政府『振作起來』。最後這一項將是個吃重的任務。」[28] 光是後勤補給問題就令人焦頭爛額，尤其是大西伯利亞鐵路這條路線，有亂糟糟的一堆列車、留滯在符拉迪沃斯托克（Vladivostok，即海參崴）的食品和軍事用品，實在迫切需要找出辦法來恢復其正常運行。美國政府召來一批美國和加拿大鐵路人員。一行人由巴拿馬運河的建造者之一約翰·F·史蒂文生（John F. Stevens）領軍，動身前往俄國，期望能對症下藥、解決這番亂象。

從三月中旬以來，也陸續有其他外國遊客抵達彼得格勒。大部分為英國和法國的社會主義者和勞工運動領導人，想到當地親眼一睹革命對俄國帶來的改變。英國工黨代表詹姆斯·奧格雷迪（James O'Grady）和威爾·索恩（Will Thorne）是最早的一批人。大使館人員法蘭西斯·林德利認為，他們確實是「正直、正派的勞動者」，但是「他們跟那些俄國理論家大不相同。他們會花數

小時和那群知識份子激辯。辯完一個回合，他們總會進來我的辦公室，喝杯威士忌和蘇打水提提神。他們會以最惡毒的話描述那些革命份子，也是接待他們的東道主，索恩跟我說過：『告訴你，那都是一些王八蛋』。至於俄國的社會主義報刊也不假辭色，譴責英國代表是『帝國政府雇來的走狗』，不代表勞工的聲音。」[29]

最知名的西方社會主義份子，亦是法國戰爭內閣成員阿爾貝・托馬（Albert Thomas），他於四月九日跟一群從法國、英國和瑞士返俄的流亡者搭乘同一列火車抵達城裡。一大群人特別前來迎接，領頭的帕萊奧羅格大使更是一絲不苟地遵照禮儀，身穿燕尾服，頭戴大禮帽（現場衣衫襤褸的革命儀仗隊當下相形見絀）。托馬步下火車時，開心地對帕萊奧羅格大呼：「現在我們可見識了偉大又美麗的革命！」[30] 他的歡快模樣和舉止都彷若「商務觀光客」，而不是老練政治家。托馬努力裝得像個狂熱的社會主義份子，不過，當他在下榻的歐洲飯店餐廳，「用刀叉吃雞翅」，馬上就破功。帕萊奧羅格想到僅存不多的藏酒，心裡也在淌血，這下不得不開一瓶勃根地佳釀，在法國大使館好好地招待來客。儘管托馬公開支持革命，俄國人仍然不買帳；在他們看來，他也是騙子，一個「社會主義叛徒」，一個代表「親戰資本主義」的「布爾喬亞階級」。[31]

至於托馬自己怎麼看，他向老朋友茱麗亞・格蘭特（嫁給一個俄國親王，現在身分是坎塔庫澤納─斯佩蘭斯基王妃）抱怨，俄羅斯這些社會主義者「根本是掛羊頭賣狗肉，要是在法國，他們會被稱為無政府主義者、巴黎公社支持者」。[32] 但是他此行還有另一個目的，也正是帕萊奧羅格所期待的消息。托馬帶來了一封法國政府公函，正式解除他的大使職務。托馬解釋說：「以你的親沙皇立場，將更難以和目前的俄國政府打交道，履行你的職責。」[33] 帕萊奧羅格以他一貫的

沉著冷靜接受命令，雖然很不滿是由新來乍到的托馬來告知。他十分關切俄國是否繼續參與戰爭，相信法國應大力支持米留科夫與臨時政府溫和派成員。然而，托馬支持克倫斯基，認定「唯有此人能夠在蘇維埃配合協力之下，建立一個值得我們（協約國）信任的政府」。帕萊奧羅格很清楚，蘇維埃正在致力於讓俄國退戰的宣傳活動，於是趕緊拍發電報到巴黎，警告說俄國很可能很快就要退出戰爭。

至於弗蘭西斯大使，截至目前為止，他與副手喬舒亞·巴特勒·懷特對俄國在革命後的政治未來仍然抱持樂觀，然而，四月九日夜間發生的一起事件，證明了彼得格勒的群眾力量仍然蠢蠢欲動。那個週日晚上，弗蘭西斯都在接待客人，突然間，菲爾·喬丹急匆匆走進來，通報民兵隊的一條口信，內容是示警，說一群暴民揮舞著黑色無政府主義者旗幟，正要前往大使館攻擊「美國帝國主義份子」。這些人顯然受到煽動，這麼做是為了抗議美國工會組織者和政治活動家托馬斯·莫尼（Thomas J. Mooney）此前不久在倉促、黑幕重重的審判中遭到定罪——他遭控涉入舊金山一場勞工集會的爆炸事件，被判處了死刑。③弗蘭西斯思及，這或許是自己人生最後的背水一戰，立即指示喬丹把左輪手槍上好子彈帶過來。他自己則等著一隊民兵前來相助。弗蘭西斯發誓會射殺任何闖入大使館的人，但結果是，暴民並沒有走太遠，出發後沒多久就解散。（在後來流傳的誇大版本裡，弗蘭西斯是單槍匹馬趕走他們。他引以為樂，日後曾寫道：「大家似乎喜歡更加聳動的故事，所以我想我得接受扮演這個英雄角色。」）菲爾·喬丹則是如釋重負：大使「這輩子從來沒開過槍，至少就我所知是這樣，他要是對人群開槍，我們兩個人很可能會一命嗚呼」。[35]

阿諾・達許—費勒侯看到一個鼓動家在喀山大教堂煽動群眾攻入美國大使館，此人大喊：

「跟我來，我們要囚禁美國大使，直到他們釋放莫尼為止。」費勒侯連忙趕到大使館，來接待他的喬丹十分激動：「老爺吉人天相。」還說道：

大使每晚出門散步只帶我一個，我跟他說萬萬不可。今天晚上，我們還在招待幾個客人的時候，民兵打電話來。想想看，我們如果不在家裡，是出門散步，就在那些拿黑旗的傢伙走過來的時候。弗蘭西斯大使只講得出兩個俄語單字「Amerikanski Posol」（俄國大使）。如果那些傢伙問他任何話，他只講得出「Amerikanski Posol」。想想看，那些傢伙會有多高興，一定邊搓手邊說：「老天待我們不薄啊，得來全不費工夫。」[36]

想當然爾，弗蘭西斯日後撰寫回憶錄，以及屢次重述該起事件的時候，喬丹這番坦率生動的描述已經過修飾。[4]這次前進美國大使館的群眾抗議胎死腹中，很快地，大家將此一事件歸咎於列寧的煽動。雖然躲過劫難，大使私底下仍然惶惶不安，尤其眼見城裡的混亂狀態又起，不免更擔心起上下館員與城裡美國國民的安危。[37]

③ 一九一八年獲減刑，改處以無期徒刑。

④ 一九三一年的社會氛圍非常不同，不似當今講求政治正確。費勒侯毫無顧忌，如實地照錄喬丹的土腔土調。

四月十八日（格雷果里曆五月一日），彼得格勒蘇維埃決定要慶祝西方曆法的歐洲五一勞動節，「把戰爭拋在一邊，把資產階級的幻想拋在一邊」，「與全世界的無產階級同步慶祝，展現全世界工人階級的團結」。如果說戰神廣場上的公開葬禮是革命以後首次的全國性哀悼活動，那麼計畫於五月一日在同一地點舉行的「盛大遊行」，則是首次的國定節慶活動。[38] 城裡飯店、飯店的房客已事先得到通知，他們那一天得自己照料自己，不會有客房服務或餐點供應。所有餐廳、公司與商店行號也都將歇業一天。電車將停駛，也沒有任何出租馬車。雷頓・羅傑斯後來回憶：「那一整天除了遊行和大喊口號，沒有人做其他的事。」[39]

從上午五點起，民眾紛紛聚集到彼得格勒市中心。儘管阿斯托利亞飯店的亂象還未恢復，唐納・湯普森倒是隨遇而安，繼續住在那個遭子彈掃過的房間。這天，他聽到外頭傳來奏樂聲，跳下床到窗口察看，看到數以千計的人潮行經飯店門外走向涅夫斯基大街。經由維堡與彼得格勒兩區蜂擁而來、舉著紅色橫布條的人群將所有橋梁擠得水洩不通。這天陽光普照，但是寒風刺骨，涅瓦河上的融冰再次凍結成巨大的鋸齒狀冰塊。整整一天下來，井然有序的隊伍絡繹不絕，並且達成極大的效應；若干目擊的外國人日後回顧這場遊行，都視之為革命公眾慶祝活動的高潮。在前來訪問的英國工黨議員摩根・菲利普斯・普萊斯（Morgan Philips Price）眼中，它似乎是社會主義紅光普照的開端。他後來寫道：「我想自己這輩子從來不曾見過這樣令人印象深刻的景象」──

雖然全俄國每一個社會主義黨派，每一個工會，從無政府主義者、工團主義者到最溫和的中產階級民主派都到場，它不僅僅是一場勞工遊行；雖然組成俄羅斯帝國的每個民族

214

都到場，它不僅僅是一個國際級遊行，……這真的是一場壯觀的宗教慶典，所有人都受邀來慶祝四海之內皆兄弟的情誼。[40]

他堅信這場浩浩蕩蕩的遊行，是革命過後的俄國給「全世界的訊息」，透過「城市各處公園、廣場空地數百座演講台上」、「滔滔不絕的演說」傳達。[41] 艾德華‧希爾德也在現場目睹；在阿斯托利亞飯店前面的廣場架設了這麼多的演講平台，他和基督教青年會同事只消「站在一定點，同時就聽到六個不同講台傳來的演說聲」。「流暢、熱情、有勁的雄辯滔滔不絕，持續了一小時又一小時。只要一個講者講了半小時講累了，另一個人會衝到台前，站上去繼續接著講，完全沒有片刻中斷」。冬宮前面的廣場也是同樣的情形，那裡掛著一幅非常長的橫布條，寫著「國際歌萬萬歲」，絡繹不絕的演講者，無論是支持還是反對政府，一個接一個上台，「所有講者都得到群眾的歡呼喝采」。[42]

克勞德‧阿涅特為《小巴黎人報》採訪新聞，當時也在冬宮那裡。他回憶：「寬闊的廣場一片人海，猶如浪濤洶湧起伏。成千上萬、印有金色文字的紅旗，在風中飄揚」。人人似乎都寬容、友善。「我不停在拍照片；我的衣著是布爾喬亞階級，我顯然格格不入，不是他們的一份子」，不過大家都「往後退」，並且興致盎然看著我拍攝和工作」。他注意到群眾是多麼聚精會神聆聽演說，以及他們竟然能夠「以無比的耐心忍受講台上無止無盡的高談闊論」。

各行各業的勞動者都在場：「郵局、電報局職員、學生、水兵、士兵、工人、女工，人人綁著亮色頭巾……成群結隊的小學生，八至十歲左右的女孩與男孩手牽手一起，家庭幫傭舉著橫布[43]

條，上頭寫的口號是呼籲解放餐廳的女僕、男侍、廚師、服務生」。也有數十支軍事樂隊演奏絕不可少的《馬賽曲》以及各式各樣出自俄羅斯歌劇、舞蹈的流行曲調；一面又一面的橫布條上訴求「要土地，要自由，要和平，要停戰」。

隔日將離開俄國的莫利斯‧帕萊奧羅格也前來戰神廣場見證此一「壯麗恢宏場面」。在擔任駐俄大使三年後，這是他沉痛思索且備感失落的時刻：對他來說，一九一七年的五一勞動節標誌著「社會秩序的終結與一個世界的崩塌」。以他在俄國這些年的經歷，他對這個國家的未來不抱樂觀：俄國革命的「構成元素太過雜亂、超乎常理，是下意識與不明究裡下成的，現在沒有任何人能夠判斷它的歷史意義，或它是否具備向外擴散的威力」。[45]

雷頓‧羅傑斯過去六個月在彼得格勒吃盡苦頭，已經完全清醒、不受迷惑。他那一天餓慘了，加上公寓又冷又潮濕，讓他一刻也待不住，於是跑去逛冬宮博物館。他對館藏中不凡的林布蘭畫作不屑一顧，而是流連於那些古典大師的食物靜物畫前方，仔細打量「毛被拔光的鵝、剛撈捕到的鮮魚、蔬菜和水果」。稍後，他與一名同事去尋覓可以吃晚飯的地方，但每家餐館都大門深鎖，經過幾個小時徒勞的奔波，他們無奈地打道回府，將就用「食品櫃裡僅存的」茶和黑麵包打發一餐，然後鑽進被窩取暖。羅傑斯已經受夠了這一切：「遊行，遊行，遊行。等這一場結束，我永遠不想再看到任何遊行。他們每天下午都阻塞街道，每個人看來都棄工作於不顧，把遊行當作謀生方式。」[46]

五一勞動節慶祝活動的洶湧人海顯示樂觀的未來可期，不過兩天之後，雙頭政府內部爆發第一次砲聲隆隆的嚴重衝突，涉及的是俄國在一九一四年設定的戰爭目標細節。美國最近宣布參

216

戰，間接導致米留科夫與蘇維埃之間的重大不和。米留科夫急於慶祝美國參戰，舉辦了記者會宣布臨時政府的戰爭目標，他在會中重申沙皇政府在一九一四年開戰時的承諾，要爭取決定性的勝利、支持協約國陣營在戰後瓜分鄂圖曼帝國的協議──特別是君士坦丁堡將會歸併俄國──以及對德國要求懲罰性戰爭賠償。米留科夫的這番「意見」，與鼓吹無條件立即停戰、主張和平的彼得格勒蘇維埃嚴重分歧。

四天後，臨時政府被迫發表否認聲明，但為時已晚，革命派的抗議聲浪已排山倒海而來，他們譴責米留科夫，主張戰爭的目標必須符合民主理念，並且要求政府廢除與協約國簽訂的所有條約協議。[47] 列寧和其追隨者抓住雙方對戰爭目標的分歧對立，挑起蘇維埃與臨時政府的激烈戰鬥，煽動工人和士兵發起抗議，以迫使政府成員讓步或辭職。四月二十日下午，臨時政府與蘇維埃執行委員會在馬林斯基宮進行緊急會商，來自巴甫洛夫斯基近衛營、第一百八十步兵師、芬蘭軍團、莫斯科軍團，約莫二萬五千至三萬名士兵，以及一些水兵，手握上好刺刀的槍聚集在宮外，不過彼得格勒軍區總司令拉夫爾‧科爾尼洛夫將軍（General Lavr Kornilov）最終成功地說服他們解散。[48]

唐納‧湯普森在涅夫斯基大街上看到兩個陣營的群眾分別從莫斯卡雅街（Morskaya）和花園大道浩浩蕩蕩走來，一支是無政府主義者，另一群是臨時政府支持者。他回憶說：「有人開槍射擊，幾分鐘時間裡，那一帶簡直是活地獄，每個人或趴或躺到路面上。」十五分鐘的混戰造成六人喪生，十二至十五人受傷。稍後在喀山大教堂前面和對面勝家大樓的美國領事館附近有更多的開火場面。湯普森在寫給妻子的家書中提到：「涅夫斯基大街上的喧騰騷動持續直到晚上十點三

十分。數千人上街遊行，一方是支持政府，另一方反對政府，直到最後再也不分不清哪一方是哪一方。鮑里斯和我決定摘下帽子，對每一群經過的民眾歡呼。」但是就在他們身處一幫揮舞黑旗的武裝無政府主義份子當中時，射擊又開始，他們為了保命，再一次臥倒在人行道上。[49]

湯普森急著明天早上「早早處身在群眾當中」，以便在任何事件發生時能即時捕捉到畫面。

他看見四處都貼著告示，「懇請大眾別再於街頭集會」。[50] 現在只允許在「大廳堂、劇院或公共建築裡」集會，顯然是防止更多可能的衝突，卻毫無用處，民眾照樣任意聚會。在接下來的幾天，彼得格勒街頭仍然時有衝突，也充斥無休止的滔滔演說。阿諾‧達許─費勒侯目擊了一場十足「暴風雨似的演講」，「成千上萬民眾集結聆聽，對呼籲和平──不賠款也不割地──的講者報以掌聲」。他愉快地記述這個呼聲已經像野火般蔓延，民眾對於這兩個從英語衍生而來的俄語新字 kontributsiya 和 anneksiya（俄語裡沒有適切的字詞可準確表達意思）朗朗上口。不過，若干演講者「以為這兩字是某座城鎮的名字」，因此繼續勸告聽眾「不可任由俄國拿下君士坦丁堡、阿尼西亞（音近 Anneksiya）或康布西亞（音近 Kontributsiya）」。艾拉‧伍德豪斯回憶，她的女傭興奮地訴說：我們想要和平。「我們才不需要那兩個羅馬尼亞城鎮，阿尼西亞和康布西亞。我們受夠了戰爭！」[51]

由於發生這些暴力騷亂，臨時政府不得不發出一則短信給協約國盟友，修正本身的立場，反對以賠款或割地做為與德國簽訂和平條約的內容。除了布爾什維克之外的所有蘇維埃執行委員會成員接受了此一讓步，命令示威的部隊返回軍營。現在的情勢已經緩和下來，但是「米留科夫、古契科夫和李沃夫親王下台的日子已經不遠，」莫利斯‧帕萊奧羅格如此記述。[52] 李沃夫親王看

起來憔悴、面無血色；他勞累過度，自從革命以來蒼老很多，外交官羅伯特・布魯斯・洛克哈特從莫斯科前來探訪親王，遺憾地寫下：「他不是擔任革命政府總理的那塊料」。洛克哈特感覺到其他政府成員「同樣地無奈，同樣地憂慮」。革命已經讓李沃夫昔日的所有自由派友人失勢。唯一握有權力的人是克倫斯基，因為唯有他得到了蘇維埃的支持。

經過「自革命以來，首都所經歷的最緊張、最興奮一週」，幾位美國僑民對一名觀光客說：[53]「現在你也目睹我們在革命七天裡所見的一切」。[54]接連三天來，涅夫斯基大街上無政府主義群眾所揮舞的黑旗，讓艾德華・希爾德背脊發冷；他們是上街來「掀起混亂」。[55] 他與美國領事諾斯・溫許普一同外出的時候，在涅夫斯基大街上遇到一支龐大的遊行隊伍，人人在高歌要「土地」、要「自由」。但是這一次，他感覺到前所未有過、極為凶險的

他對喬舒亞・巴特勒・懷特表示，俄羅斯「就像一個隨時會引爆的火藥桶」。尼格利・法森注意到這股濃厚的浮躁不安氣氛。在彼得格勒過生活已經宛如「一場豪賭」，現在人人自危，汲汲於自保。

氣息：

一群年輕的工廠女工挽臂而行；裹在頭上的披肩高高翹起；她們淡漠的斯拉夫面孔泛著狂喜的光輝，忘我地詠唱革命讚美詩……然後我看到那樣東西……一幅巨大的黑色橫布條，上頭畫有骷髏圖，白色頭骨和交叉大腿骨似乎在獰笑，底下是一行口號：「歡迎無政府狀態！」……這真是可憎，彷彿是招搖地邀請大家盡情放縱自己的獸性。[56]

阿諾・達許—費勒侯則是認為，列寧顯然從新近爆發的大混亂「有所得益」。「他返國還不到三個星期，至今所進行的活動在各方面已造成明顯可見的影響……他的一聲號召，能讓那些妄想奪取政權、更激進的暴力革命份子一呼百應」。列寧帶來了革命截至目前缺乏的一樣東西：他

「為暴力提供了綱領」。[57]

在離開彼得格勒前不久，莫利斯・帕萊奧羅格吐露內心話，他認為，俄國正在「邁入長期的混亂、苦難和一蹶不起」。前往火車站的路上，他思索著「俄羅斯自由主義的最終破產及蘇維埃即將到手的勝利」。他想起了歌劇《鮑里斯・戈東諾夫》（Boris Godunov）裡村莊白癡的話，寫道：「哭吧，我神聖的俄羅斯，哭吧！因為你正在走入黑暗裡。」他的大使館同事德・羅賓也記述下極為惋惜的心情，「就在帕萊奧羅格的『強硬手段』可能生效的時候，他們竟然將他召回國」。[58] 大使搭乘的火車噴噴噴著濃煙，駛離芬蘭車站的時候，查理・德・尚布倫思忖著，隨著帕萊奧羅格離開，一個偉大的外交時代一去不復返：

再會了，所有的奢華，閃耀的金色裝飾，外交的爾虞我詐，山珍海味的饗宴，紅白藍三色的制服，臉上撲粉的男僕和他們的白襪子！再會了，文人的講究詞藻，那些「洋溢機智」的公報，充滿情感、音韻的華美句子！對我們而言，一切回到平淡簡單，那些「洋溢機智」我們不會再看到大使座車停在那迷人的帕雷公主（Princess Paley）宅邸——就像過去，人們常常看到德・夏多布里昂（M. de Chateaubriand）的馬車停在雷卡米夫人（Mme Récamier）家門前，而馬車夫在他的座位上打瞌睡。我們永遠不會忘記我們曾經在那裡，目擊歷史上最偉大的

莫利斯‧帕萊奧羅格被召回巴黎，然而同樣受尊敬、同樣卓然有成的喬治‧布坎南大使，他是否還是理想的駐俄大使，倫敦的勞合‧喬治內閣仍然舉棋不定。就如甫卸任的法國大使，布坎南與舊沙皇政權的關係過於密切，英國當局也在考量，他可能無法獲得俄國新政府那些社會主義成員的敬重。內閣私下同意應該派任一位新的特使，一個對「俄國當前普遍的民主呼聲」更有影響力的人，以便讓「俄國軍隊繼續活力充沛地參戰」。[60]

英國戰爭內閣最終選定工黨議員兼內閣閣員亞瑟‧亨德森（Arthur Henderson）來接替布坎南爵士，不過，此人雖對蘇維埃的社會主義理念有共鳴，卻完全缺乏大使應備的條件資格。布坎南爵士則是表面上獲得休假返國。彼得格勒大使館上下館員聽聞風聲以後，全都心生反感，有些人威脅說，如果此事真的發生，就要辭職不幹。消息傳到諾克斯少將耳裡，他立即發送機密電報到英國，提醒若是召回布坎南爵士，將為英國招致損害，他表示：「過去沒有任何一位英國大使能得到俄羅斯人如此多的信任。」法國大使不見容於新政權，布坎南爵士會得到相同的待遇嗎？他這個人，過去可是像帕萊奧羅格一樣，喜歡和溫和派互訴衷腸。[61]

亞瑟‧亨德森於五月二十日抵達，布坎南爵士發現新來客被授予全權接掌英國大使館的運作，感到沮喪萬分。布坎南爵士招待他晚餐，席間氣氛緊張，布坎南女士幾乎無法控制她沸騰的怒火。布坎南爵士則是更克制「心底的厭惡和不以為然」，在發現亨德森不懂法語或任何其他語言，無法與席上會說多國語言的傑出外交官和政治家交談之後，他更加不滿。布坎南爵士拒絕讓

亨德森落腳在起居舒適的英國大使館，任他自生自滅，然後不失尊嚴地前往芬蘭休假。

亨德森很快發現自己無法勝任這個職務，他自負、故作莊重的舉止，還遭致大使館上下館員的明顯敵意。[62]他目睹彼得格勒的無政府狀態，深感震驚，也沮喪地發現，彼得格勒每家飯店、飯店都出現的房間財物遭竊佔狀況，竟然發生在自己身上：「專為晚餐場合準備的外套和褲子神祕地從他的房間裡不翼而飛」，飯店員工反應冷淡，沒有一個人願意協助他尋找。他不得不承認，他根本不知如何應對狡猾的俄國人，更不用說跟他們建立對話，他回報勞合‧喬治，說他得出結論，調走喬治‧布坎南爵士這般「了解俄羅斯的人，對英國實在沒有好處」。[63]在這段訪俄期間，亨德森並未顯出多少的真正熱忱，甚至更別提理解的能力，招待他的俄羅斯社會主義者同樣被打動，其中一人告訴大使館館員：「你們的亨德森完全是個資產階級。就和你們其他人一樣。他是每個星期天早上十一點都和太太上教堂的那種人。」[64]

在帕萊奧羅格離開的第二天，臨時政府深陷另一個危機，使得當地外交界再次陷入陰霾。民眾大規模示威的這場「四月危機」，已經造成外交部長米留科夫和戰事部長古契科夫的官位動搖，兩人於五月三日遞出辭呈。

他們的離開標誌著臨時政府再無任何自由派的勢力。蘇維埃對軍隊有關鍵的控制權，強大到不容忽視；社會主義蘇維埃和資產階級臨時政府勉強、毫不契合的雙政府運作模式，顯然行不通。唯一的解決方案是於五月五日組建一個新的聯合臨時政府，再次由李沃夫親王擔任總理，這

222

次包括六個社會黨黨員，其中的伊拉克里‧茲列捷利（Irakli Tsereteli）、維克多‧切爾諾夫（Viktor Chernov）與馬特維‧斯科別列夫（Matvey Skobelev）皆是彼得格勒蘇維埃的成員。亞歷山大‧克倫斯基現在坐穩陸海軍部長的位置，他所面臨的當務之急，是得激勵俄國於東部戰線的攻勢。

同時，暴力和無政府狀態正在城裡蔓延。艾德華‧希爾德寫道：「無政府狀態越來越加劇，因為它對俄國人性格來說太有吸引人了。」[65] 政府在五月初宣布工作日工時為八小時，儘管如此，工廠的生產狀態仍處於危機，因為煤和原料的供應減少迫使許多工廠關閉。持續罷工使得國內勞動情況惡化，特別是在俄國那些重要的煤田。隨著最初的革命興奮感減退後，人們從沉醉狀態逐漸退燒；大家都厭倦了遊行、示威、談話和無止無盡的排隊；街道上「充斥乞丐、報僮和廉價妓女」[66]。一個初來乍到的美國海軍武官妻子寶琳‧克羅斯利（Pauline Crosley）不得不僱用四個女傭，因為他們每天需要花時間排隊購買「麵包、肉、魚、牛奶、牛油、雞蛋、煤油、蠟燭」各種民生用品。很難買到木柴，服裝店和香菸店前的人龍也綿延無盡。她在五月底的一封家書裡寫道：「我從來沒有想過會看到這麼多閒閒無事的男人！數以千計身著制服的男性整日無所事事，只是晃到城裡為數不多公園裡，坐在長椅上吃葵瓜子！」她無論去到哪裡都聽到人們談論俄國如何「才能夠得救」。「為什麼協約國聯軍不救俄國呢？為什麼美國不做點事來拯救俄國呢？」——大家一再地問她。[68]

到了五月底，彼得格勒的外僑圈有許多人離開，幾個新人抵達。西屋公司已將詹姆士‧史汀頓‧瓊斯召回倫敦，他對二月革命的實況記述獲得《每日郵報》刊登，佔據極大篇幅，「頭版印著我所拍的照片，內頁登著我寫的紀事」。到了七月，他出書講述自己在俄國的經歷，名為《革

命中的俄國，在彼得格勒的一個英國人親眼見證巨變》（Russia in Revolution, Being the Experiences of an Englishman in Petrograd during the Upheaval），此書成為西方世界的第一批非俄國人目擊經歷之一。[69]

艾薩克‧馬科森也離開了，搭船到亞伯丁，然後前往倫敦，在那裡他住進薩伏伊飯店，寫出《重生的俄國》（Rebirth of Russia），該書在同年八月出版。想到總算擺脫惡劣的住宿條件，他對於離開俄國一事毫無遺憾。他後來回憶，自己住的飯店就「像旺季時彼得格勒的多數飯店一樣」，它「有如一座瘋人院，混雜了各種民族，人人無電梯可搭，無糖可吃，無法沐浴，也幾乎沒麵包可吃。我們唯一大量擁有的東西是氣味，那是彼得格勒『氣氛』必不可少的一環。」他很高興能夠再次享受一個功能正常、有真正浴室的舒適房間。[70]

幾個外國記者在經歷一九一七年二月革命的興奮之後也離開了，因為他們現在發現各處非常平靜，已經不具可供報導的要素。一個外國人回憶說：「許多人掩不住失望；他們曾希望在革命中找到好的新聞素材，視之為獨一無二的機會，但如今每天晚上，他們反而得自問該如何擠出一篇一百行文字給報社」，

總之，街道上，除了紅旗、過多塵土和裝滿士兵的電車，看來和平常沒兩樣。政府的部長級危機既不比巴黎那裡多，也不比那裡少。公開會議的次數多到最後都變得索然無味。俄國當地的生活在表面上似乎恢復到與革命之前差不多：各部會的職員仍在各自的崗位上，在這個國家裡，從今爾後，自由這個字眼，在某種程度上，與世上其他國家的定義大不相同，比方我們參觀冬宮博物館的時候，守門員會提醒我們必須摘下帽子。[71]

224

到了五月中旬，離家已近四年，在俄國和東方戰線輾轉採訪的亞瑟‧蘭塞姆疲倦不堪，迫不及待想離開俄國。他寫一封家書給母親，告知很希望在一個月內返家，他寫道：「一切都離不開政治，我的工作就是盡可能密切地關注他們，猜測發生了什麼以及即將要發生什麼事，但是……您想像不到，我是多麼厭惡這一切。與此同時，在這裡的所有事件始終發生得很快，我需要待命，或者說，在其政府幾乎持續的危機中，又有可能發生新的政治危機發生，根本走不開，我是……就算暫離彼得格勒，也絕不能超過二十四小時，因為總有某個新的政治危機國記者已經因為過去幾個月所承受的糧食、物資匱乏而垮下，他寫道：「我們不再是人類，而是機器中的小零件，我們必須按照該有的節奏正確地轉動，為了機器的其餘零件著想，我們不該忙著觀賞風景。」蘭塞姆繼續寫道，《每日紀事報》的同行哈羅德‧威廉姆斯已經承受不住，到高加索休息去了，他表示：「我會樂於拿自己的一雙眼睛交換可以離開彼得格勒的機會……待在彼得格勒報導政治，定期去前線報導戰況，這樣兩邊跑倒沒關係。但始終不出彼得格勒，這可會讓神智最清醒的人都崩潰發瘋。」[72]

五月二十四日，勇敢的弗蘿倫絲‧哈波把同事唐納‧湯普森拋在彼得格勒，志願去東方戰線得文斯科（Dvinsk），加入一個美國機動醫療救護隊擔任護士。⑤在她離開以後，麗塔‧柴爾德‧多爾（Rheta Childe Dorr）取而代之，成為彼得格勒城裡唯一的一個美國女記者。紐約人多爾是一個

⑤ 幾週後，湯普森也前往得文斯科與她會合。

相當資深的左翼記者，也是婦女參政權運動和勞工改革的倡議份子。她是由紐約的《晚間郵報》（Evening Mail）派遣到俄國首都採訪。在她赴俄之前，她的主編把她叫進辦公室，殷殷告誡：「看在老天爺份上，千萬別寫那種講俄羅斯精神的文章。大家都在做這種事。去俄國，然後做好好地跑新聞。」 73 在後續三個月期間，多爾會證明自己決心挖掘新聞的幹勁。她也會在彼得格勒碰上一個從事婦女參政權運動的老朋友：英國婦女社會和政治聯盟（WSPU）創始人艾米琳・潘克斯特（Emmeline Pankhurst）。多爾於一九一二年至一九一三年的冬天與潘克斯特在巴黎相處過一陣子，為她代筆寫自傳《我的故事》（My Own Story）。

鑑於協約國已對俄國在戰爭上的投入程度持疑，衝勁十足的潘克斯特在戰爭期間會暫且擱置婦女參政權運動，不再當英國政府眼中釘。她將前往俄國動盪的首都，以激勵俄國軍心士氣為己任。然而，她此行的激勵對象並不是前線的俄國軍隊。而是留在大後方的：彼得格勒婦女。

226

上：沙皇退位後，一種最新的大眾娛樂
活動很快在彼得格勒蔓延開來，那就
是：拆除、破壞街上所有皇家徽章及其
他明顯可見的舊政權裝飾物。尼古拉二
世的名字標示、羅曼諾夫王朝的飾章和
徽章、皇室家庭的照片和肖像，一切都
受到毫不留情地剷除。

左：俄曆一九一七年三月二日，臨時政
府成立，左派傾向的克倫斯基口才一
流，深富個人魅力，是唯一受到蘇維埃
尊重、說話有其分量的成員，法國大使
帕萊奧羅格確信此人是「臨時政府最獨
特的一號人物」。

227

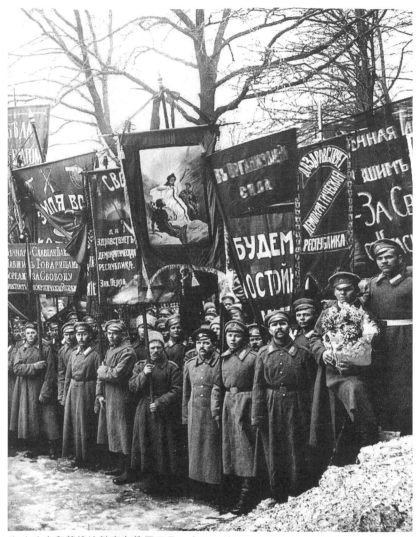

臨時政府和蘇維埃敲定在俄曆三月二十三日於戰神廣場為革命死者舉行大型公開葬禮。涅夫斯基大街擠滿觀禮者，只見一片旗海飄揚，黑色的、紅色的橫布條寫著：「永恆懷念我們殞落的兄弟」、「為自由犧牲的英雄」、「民主共和國萬歲」。

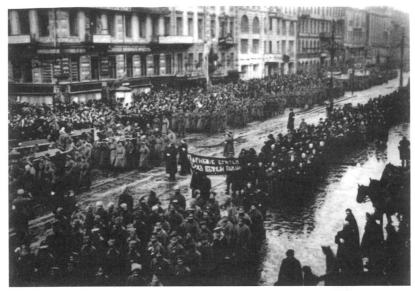

上：俄曆三月二十三日葬禮當天，送葬隊伍遍布整條涅夫斯基大街，綿延了一排又一排的哀悼者心靈似乎深受震撼。那一天，整座城市似乎「成為一座巨大的大教堂」。
下：格雷果里曆五月一日，彼得格勒蘇維埃決定要慶祝西方曆法的歐洲五一勞動節，「與全世界的無產階級同步慶祝，展現全世界工人階級的團結」，在戰神廣場上舉行「盛大遊行」。英國工黨議員摩根・菲利普斯・普萊斯堅信，這場浩浩蕩蕩的遊行是革命過後的俄國給「全世界的訊息」。

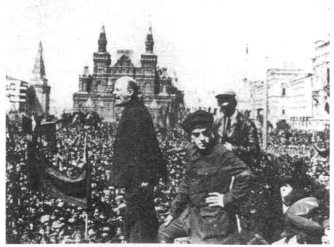

上：列寧擁有強大的個人魅力。他那尖銳、威嚇的嗓音以及那雙莫測高深的卡爾米克人眼睛，其到來顯然讓群眾與彼得格勒蘇維埃代表騷動起來，並讓俄國以外的國家注意到「布爾什維克」這個新物種。

下：列寧屢屢發表「煽動性十足的公開演說」，猛烈抨擊臨時政府，並闡述他的「要和平，要麵包，要土地」口號；同時發行一份新的政治報刊《真理報》，將所有主張訴諸於文字。

左：俄國女兵部隊「婦女敢死營」指揮官瑪麗亞‧波奇卡列娃。一九一四年戰爭爆發後，她懷抱滿腔愛國熱忱，由沙皇親准加入軍隊效力，一九一五至一九一六年間在前線服役。二月革命爆發後一直熱切表達支持，並組織世界上第一支婦女敢死隊。

下：彼得格勒婦女敢死營正式成軍，總人數約三百，多為十八至二十五歲、符合波奇卡列娃嚴格道德紀律的女性，她們剃掉長髮，每天都接受與男性新兵相同的嚴格訓練，成員們都懷抱著願意為國家奉獻的精神。

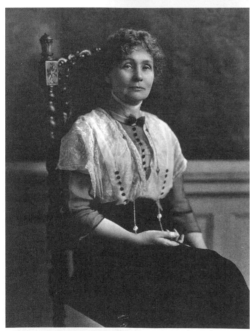

上：照片中艾米琳·潘克斯特身著白色亞麻套裝，戴黑帽和手套。潘克斯特在見到波奇卡列娃後表示，「她是繼聖女貞德以後史上最偉大的女性。」

左：英國婦女社會和政治聯盟（WSPU）創始人艾米琳·潘克斯特，畢生從事激進運動和政治運動，她向來同情革命事業，於一九一七年六月初抵達彼得格勒，目標是「協助俄國婦女進行組織工作，並教她們如何使用投票權」。

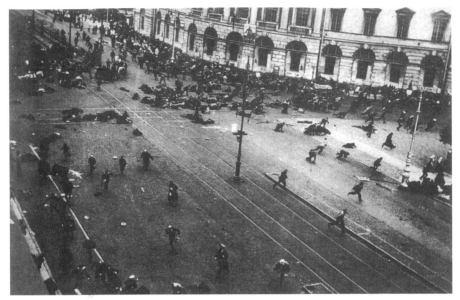

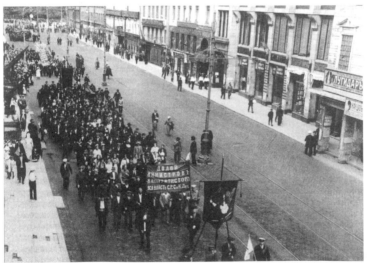

上：俄曆七月四日，涅夫斯基大街上爆發了大規模的戰鬥，「水兵拿到一些機槍，開始從大街這一端一路掃射到另一端，有一百多位無辜平民受傷或死亡」。涅夫斯基大街「整個是黑壓壓的人群，擠到道路兩側」，現場的人聽見數千名民眾紛雜的腳步聲，混合著步槍和機槍射擊聲。

下：俄曆七月初，列寧認為臨時政府已暴露出致命弱點，布爾什維克和無政府主義者抓住了這個一舉破壞政府威信的機會，趁著俄軍進攻加利西亞失敗，前線士兵大量傷亡，列寧和布爾什維克著手反戰宣傳，號召彼得格勒的士兵、克朗施塔特的水兵，以及工廠區的激進工人發起示威抗議。

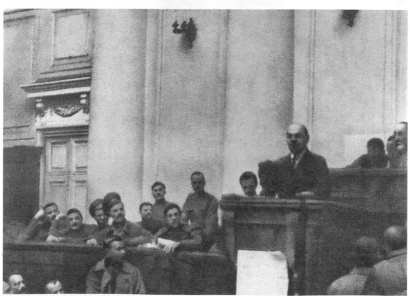

上：一九一七年九月，美國記者約翰‧里德（左）偕同為記者暨女權主義者的妻子路易絲‧布萊恩特（右）抵達彼得格勒，夫妻倆皆為社會主義份子，里德更以其文學功底和新聞天賦扛起此刻正在城內醞釀的戲劇性新聞故事，全心全意「感受整個國家掙脫束縛以後的力量」。他對十月革命的記述，成為關於俄國革命的經典目擊紀錄。

下：列寧從抵達彼得格勒的那一刻起，即一心一意詆毀臨時政府，打算取而代之。他不斷發表反對戰爭的演說，指出戰爭不過是「資產階級政治的延續」，其根源正是帝國主義。圖為列寧於塔夫利達宮發表演說。

第 II 部

七月事件
The July Days

第10章 「繼聖女貞德之後史上最偉大的女性」

'The Greatest Thing in History since Joan of Arc'

艾米琳·潘克斯特心懷「英國人對俄國人的祈願：請堅持下去，打一場左右文明和自由樣貌的戰爭」，於一九一七年六月初抵達彼得格勒。依照蘇維埃官方報《新時代》（Novoe vremya）所刊出她的一次演說內容，她對「俄國的善良心地和靈魂」滿懷信心。「這一趟俄國行，她偕一位最忠誠的同仁，曾是蘭開夏郡棉花廠女工的潔西·肯尼同行。潔西與她的姊妹安妮同為「英國婦女社會和政治聯盟」的活躍人士。潔西曾以最年輕之姿，為該聯盟統籌國內事務。如今三十歲的她則是全力協助疲累、虛弱的聯盟領袖，是潘克斯特重要的左右手。潘克斯特年已五十九，健康狀態不佳，並不適宜遠渡重洋到彼得格勒，但她決心要在戰爭的極關鍵時刻前往，「為俄國這個國家貢獻自己的棉薄之力。」[2]

畢生從事激進運動和政治運動的潘克斯特，向來同情革命事業。一八九○年代，她時而在位於倫敦羅素廣場的家裡，招待若干著名的俄國政治流亡人士喝下午茶。一九一四年戰爭爆發以

後，她立刻擱棄自己投入已久的婦女參政權運動，支持政府全力打勝這場戰爭。從那時開始，她便巡迴英國各地號召婦女齊心支持戰事。一九一七年二月，眼見長年壓迫人民的沙皇帝國遭到推翻，她感到欣喜不已，但到了初夏時分，俄國臨時政府在其西方協約國盟友看來，似乎越來越無法仰賴。得知俄國很可能退出戰爭，潘克斯特大為震驚，她斷言：「如此一來，俄國人民恐怕又會失去經由革命所爭得的自由，也將陷入比舊政權統治更惡劣的奴隸狀態。」她身為一個「愛國、忠於國家和協約國陣營的英國女人」，自告奮勇與潔西‧肯尼一起前往俄國，以一己之力協助重振當地逐漸低落的民心士氣。她的女兒希爾薇亞（Sylvia）卻是個和平主義者，得知她的決定甚感沮喪，隨即以個人身分投入反戰活動，希望看到英國和俄國都能退出戰爭。[3]

英國首相勞合‧喬治倒是樂見潘克斯特的俄國行。她這趟自發性任務——旅費多半來自婦女參政權運動報《大不列顛》（Britannia）募款——大方向是激勵各階層民眾士氣，但她的個人目標放在「協助俄國婦女進行組織工作，並教她們如何使用投票權」。此一想法，是立基於一個相當宏大的假設，即俄國工人階層婦女並不理解投票權的意義，或者說投票權所具有的力量，她得前往俄國「傳授自己的經驗」。[4]不過，她的重心還是放在呼籲俄國婦女支持戰爭。畢竟，她們在二月革命中發揮了關鍵作用，是她們抗議麵包短缺引發動亂；她們「甚至比男人更明白自己想要什麼」。[5]

在赴俄之前，潔西‧肯尼去了趟巴黎找艾米琳的女兒，也是婦女社會政治聯盟共同創始人的克麗絲塔貝爾‧潘克斯特（Christabel Pankhurst）。她是去商量旅行行裝問題：「我沒什麼衣服了，我得馬上準備好必要的衣裝，但是我沒有時間去買。」[6]她沒有適合在俄國炎熱夏日穿的衣服，

238

萬一要待得更久，也無禦寒冬衣可因克麗絲塔貝爾從自己的衣櫃裡挑選了一些衣服借給潔西。她尤其想知道潔西對克倫斯基的看法，因為「他的性格大有可能影響俄羅斯的命運」。潔西告辭時，克麗絲塔貝爾也給了她一個裝有五英鎊的小袋子，交代她掛在脖子上：「即使在革命時期，金錢也是萬能，萬一妳跟我母親失散，可以靠這筆錢找到人幫忙。」[7]

兩名女子從亞伯丁搭上戰爭期間唯一一艘在英國和挪威之間航行的定期客船──拜協約國艦隊護航而能維持正常航班。船上擠滿要返回俄國的流亡者，其中多數為婦女和兒童。兩人再從克里斯蒂安尼亞（Kristiania，奧斯陸舊稱）搭上駛向彼得格勒的火車。同一班火車上還坐著穆麗耶‧帕吉女士以及一群休假完返回英俄醫院的醫生與護士。火車於凌晨二點三十分抵達，依肯尼描述的第一印象，這一座城市「似乎包裹在靜寂中」，在「俄國白夜的神祕光線」下看來如此神奇美妙。[8] 她和潘克斯特下榻在英國飯店（Hotel Angleterre），幾天後，在捷克外交官托馬斯‧馬薩里克（Thomas Masaryk）協助安排下，兩人搬到阿斯托利亞飯店；他隨即也叮嚀「兩件特別重要的事」：一是「有群眾對立的時候千萬別出門」，畢竟女人家不知道「俄國暴民的威力，也不知道真正的暴力是什麼樣子」；再來，要做好餓肚子的打算，或是願意冒食物中毒的風險，因為飯店

① 在此一層面，是俄羅斯婦女略勝一籌，因為她們在十月革命後立即取得投票權。在英國，只有三十歲以上的婦女在一九一八年一戰終戰後取得投票權，直到一九二八年，所有二十一歲以上的英國婦女才全面取得投票權。

239 第10章

目前供應的食物都「嚴重受到污染」。[9]

艾米琳‧潘克斯特在俄國的東道主，是一位領導女權運動的醫師安娜‧沙巴諾娃（Anna Shabanova），她所創辦的俄國婦女互助博愛會（Russian Women's Mutual Philanthropic Society）不同於英國婦女社會和政治聯盟，是一個透過完全合法手段進行社會改革的溫和中產團體。[10]有三位口譯員每天幫潘克斯特瀏覽各份俄國報紙。其中一位是在英國大使館工作的艾狄絲‧克比（Edith Kerby），她也為英國戰爭宣傳局俄國分部②瀏覽每日報紙，彙編類似的時局報告。她主動向大使喬治‧布坎南爵士爭取十天休假，前來當潘克斯特的口譯。克比覺得這位傳奇的婦女參政權運動者「年老，沉默寡言，穿著非常優雅，衣服有蕾絲、花邊，一定戴帽子和手套，鬢髮上罩著一個雅緻的網紗等等」，如此老派的英式優雅氣息似乎與動盪中的彼得格勒格格不入。[11]

在潘克斯特到來前幾天，名望更大的一對美國代表團：由九人組成的魯特使團（Root Mission），在符拉迪沃斯托克搭上不久前還是皇家專車的一列火車，越過西伯利亞來到彼得格勒。他們是威爾遜總統派出的親善任務團。實情是，他們肩負的任務是恭賀俄國成為民主國家一員，並判斷俄國是否願意繼續參與戰事；但是根據雷頓‧羅傑斯的記述，他在歐洲飯店遇到使團的幾位「編制外人員」，都說此一使團的任務「渾沌不明」。羅傑斯因此推斷，每位成員並不太清楚此趟俄國行該實現哪些目標，不過，不像潘克斯特旅費拮据，使團有「六十萬美元可供花用，至少會好好走完這趟行程」。[12]不令人意外的是，主要代表成員都下榻在冬宮豪華的羅曼諾

夫皇家套房，比「俄國境內任何一人都吃得好」；此外，「皇室酒窖的藏酒都任由他們取用」。（外交官諾曼·阿默聽說，負責接待他們的俄國東道主，搜遍宮殿的每一間酒窖，找到一批「為一八七八年格蘭特將軍〔Ulysses S. Grant〕訪俄之行所準備的黑麥威士忌」）③。[13]

儘管以動盪中的彼得格勒標準來看，這樣的招待規格十分豪華，但是一般俄國人對使團的到來毫無所感，對帶領使團的美國共和黨員、企業律師暨前國務卿伊萊休·魯特（Elihu Root）更是陌生，有俄國人問羅傑斯：「誰是魯特先生……他是你們的總統嗎？」羅傑斯認為：「只要這個使團代表真正的美國精神，就算它來自阿比西尼亞也毫無差別。全美國只有一個人有資格率領這個團體來俄國，那就是羅斯福。他在這裡相當具有知名度而且備受尊敬。」[14]羅傑斯不明白使團所為何來，由《舊金山布告報》（San Francisco Bulletin）派遣、甫抵達彼得格勒的加州記者貝西·比蒂（Bessie Beatty）對此也是一頭霧水。魯特辦了場記者會，比蒂逐字記下那段「簡單、恰當、扼要的發言」；他是以英文講話，當地僅有極少人聽得懂，再來跟多位俄羅斯官員親切握手。[15]然而雙方交流的氣氛是「友善中帶著拘謹」，俄方始終覺得魯特根本是一個「資本主義份子」，一個

② 位於豐坦卡大街上的圖書暨資訊中心，民眾可來此閱讀英國報刊，該處也是英國祕密情報局在彼得格勒臥底工作的總部。

③ 美國南北戰爭將軍暨美國總統尤利西斯·辛普森·格蘭特在一八七八年前往鄂圖曼帝國訪問時，途中順便訪俄。那年八月來到當時還名為聖彼得堡的彼得格勒，與當時的沙皇亞歷山大二世（Alexander II）會晤。

「深藏不露的保守反動份子」，他此次的任務是為美國那些機會主義者、商人鋪路，「要探查俄國的資訊以利於美國生意人進軍當地」。魯特對俄國幾乎一無所知，自己也承認這不過是演一場「大戲」給所有人看。他發給威爾遜總統的電報裡寫道：「這裡的一億七千萬人民是一群對自由的意義僅有幼兒般程度了解的人，他們需要的是幼稚園程度的教材」。魯特認為「俄國人真誠、友善、善良，卻也困惑迷惘」。[16]

就在魯特使團進行一連串空洞、形式化的外交活動之際，潘克斯特成為當地大眾矚目的焦點，「彼得格勒外僑界的代表性人物紛紛湧向」她下榻的阿斯托利亞飯店拜訪。她和肯尼不是招待來客，就是接受宴請，也參與一堆委員會會議，接受採訪，忙碌的行程令人筋疲力竭，但兩人「馬不停蹄」。「她們似乎夜以繼日地工作」，當時已從前線醫護隊返回彼得格勒的弗蘿倫絲‧哈波如此記述。[18] 除了與不同的俄國婦女運動家、改革家、臨時政府成員、紅十字會成員，以及基督教青年會成員會面，她們還訪問了英俄醫院。潘克斯特也接受多位俄國記者和外國記者的採訪，諸如《泰晤士報》的羅伯特‧威爾頓。她的舊識麗塔‧柴爾德‧多爾（Rheta Childe Dorr）和她住在同一家飯店，兩人也不時小聚一下。擔起祕書和書記工作的潔西‧肯尼累積了一盒訪客卡，多到讓她分身乏術。她和肯尼越來越感疲憊，夜裡也很難入睡，既因為外頭的白夜，也因為「街上歌聲和說話聲直到清晨依然未歇」。[19] 她們也感受到政治動盪越演越烈，肯尼在日記裡寫道：「每天都有各種革命、罷工、反罷工的謠言或消息，任何事都來得非常快，我們永遠不知道下一刻會發生什麼事。」她們擔心臨時政府已經岌岌可危，不過她們遇到的每一個俄國婦女都表達對政府的支持，

242

要她們放心，肯尼也寫道：「她們不希望布爾什維克獲勝，也不想要無政府狀態，而是想要一個稱得上民主的政府。」[20]

潘克斯特來到彼得格勒以後，熱中於舉辦一系列的露天群眾集會，但臨時政府擔心以她熱切支持戰爭的立場，加上公然舉辦集會，極可能引發布爾什維克及其支持者的不滿。潘克斯特這些年來公然反抗英國政府，她壓根兒不在意自己的發言會引來俄方的敵意，但臨時政府堅決不准許她舉辦公開集會。她退而求其次，照樣在城裡的私人住宅和她所住的飯店對一小群人演說。那是個溫暖、晴朗的一天，集會在「無政府主義總部的黑旗下」進行，與會的婦女和女孩身穿「棉質連身裙，頭上繫著色彩繽紛的小頭巾」[21]。肯尼侃侃而談英國當地的婦女參政權運動，以及英國如何全心支持俄國政府，儘管演說全程都透過口譯，她感到群眾都「聚精會神聆聽」，「許多人微笑的臉龐令她的心頭暖洋洋」。肯尼後來寫道：「我多希望能與潘克斯特女士見到更多的俄國人民，我們越來越喜歡他們了。」[22]

潘克斯特和肯尼計畫在彼得格勒與若干俄國女性會面，名單的首位是當時俄國最受議論的女人，甫成立的女兵部隊「婦女敢死營」指揮官：瑪麗亞・波奇卡列娃（Maria Bochkareva）。波奇卡列娃出身於伏爾加河畔的農民家庭，識字不多，卻在不到一年時間內，從沒沒無聞搖身一變成為國家女英雄。她酗酒的父親在她年幼時離家出走，她八歲時，為了幫助母親貼補家用，離家去當

照看孩子的小保母。在十五歲那年結婚，後來交往的情人因搶劫罪被判流放，她隨即拋棄家暴的丈夫，跟著情人一起到西伯利亞東部的雅庫茨克（Yakutsk）。一九一四年戰爭爆發後，她懷抱滿腔愛國熱忱，跋涉三千英里到托木斯克（Tomsk），找上駐紮在那裡的第二十五預備營。她跟營長表示想加入軍隊效力。他告訴她只能當護士；然而波奇卡列娃就是想上戰場作戰。她不顧阻撓，拍發電報給沙皇尼古拉二世提出請求，俄軍總司令布魯希洛夫將軍（General Brusilov）就此批准她參軍。[23]

波奇卡列娃天生肌肉發達、身材結實強壯，自然有成為戰士的資質。她在入伍時非常乾脆地剪去一頭長髮辮，和男性新兵一樣留平頭。她穿上士兵服和黑色高筒靴接受射擊訓練，結訓後，立即加入前線的第二十八旅波洛茨克步兵團（28th Polotsk Infantry）。她自稱「雅次卡」（Yashka），像男人一樣的外表騙過許多人；貝西・比蒂於六月的時候與她見過面，日後如此憶述：「她有力氣、結實，聲音如男人般渾厚低沉。要是在街上和她擦身而過，你得多看兩眼才能確定她不是男人。」「她的軍隊同袍最初幾天抱怨抗議，之後卻罕得記起她是個女人」。[24]

波奇卡列娃於一九一五至一九一六年間在前線服役，作戰時展現無比堅韌和勇氣，受過四次傷，最後一次負傷讓她在醫院裡躺了數個月，並因此獲頒二級聖喬治十字勳章。這位忠貞愛國之士，於二月革命爆發後一直熱烈表達支持。但在一九一七年春天，她發現俄國同胞為爭取自由所做的準備如此不足，著實非常不安。俄國軍隊紀律廢弛的狀態，更讓她驚駭不已。到了五月為止，前線軍隊死傷人數已超過五百五十萬人，俄國戰力嚴重受挫。士氣降到最低點，逃兵人數節節高升。身在前線的新兵再也不想和德國人打仗，他們只想回家。但是波奇卡列娃想要繼續戰鬥

244

到底。

為了一振低落的士氣，軍方籌設一批稱為「震擊營」（shock battalion）的新戰鬥隊，其戰士為了保衛祖國，都抱持不惜一死的決心。在波奇卡列娃看來，俄國的榮譽，甚至俄國的存續已經命懸一髮，她希望俄國女人能起而樹立榜樣。她曾抱怨：「他們給男人槍，讓他們做殊死搏鬥，但女人只能坐著等待死亡。」[25] 她堅定認為，自己和每一位俄國女性都寧願死於戰鬥，也不願白白等死。於是，趁著國家杜馬主席米哈伊爾・羅江科五月到前線勞軍時，波奇卡列娃請他支持自己的構想，她打算向陸海軍部長克倫斯基提出請求，希望能組織一個「婦女敢死營」；也是世界上的第一支婦女敢死隊。她表示：「我們會去男人拒絕去的任何地方，男人逃跑的時候，我們會作戰。女人會領著男人回到戰場。」回到彼得格勒後，五月二十一日，波奇卡列娃在馬林斯基宮的豪華環境中舉行群眾大會，她登高一呼：

各位男公民，女公民！……我們的母親目前生命垂危。我們的母親叫俄羅斯。我想貢獻自己的力量，拯救她。心是晶瑩水晶，靈魂如此純潔，動機如此崇高的各位女性，我需要妳們。如果能有這樣的女性出來樹立自我犧牲的榜樣，你們男人將會明白自身在這個危急存亡之秋，自己也該負起何種責任。

波奇卡列娃那天晚上的懇切號召，吸引約莫一千五百名婦女響應。隔天，另外約五百名婦女看到報導，也自願加入。[26] 她們住進貿易街（Torgovaya）上科洛姆斯基女子學院（Kolomensky Women's

Institute）的四間大宿舍，該處是特別提供給波奇卡列娃做為兵營。[27] 很快有許多人遭淘汰，總人數降到五百人，大多是十八至二十五歲，符合波奇卡列娃嚴格道德紀律的女性（她憎惡「不檢行為」，例如跟男教官打情罵俏）；還有一些人則因未具備「真正的軍人精神」不願聽從她的指令而遭淘汰。[28] 另一些女性則懷抱政治理念，要求波奇卡列娃允許她們成立類似於蘇維埃的女兵委員會，遭到嚴詞拒絕，因而改變心意離去。總之，波奇卡列娃認定自己是唯一的領導人，就是這樣。

波奇卡列娃篩選完新兵後，即沒收了所有人的個人衣物，只讓她們保留內衣胸罩。再來，命令她們整隊前往四家理髮店剃去頭髮；各店門外都有一批人守候，大多是士兵，他們在女兵頂著光頭走出時訕笑。志願者緊接著投入嚴格的新兵訓練，早上五點起床，每一天就如任何男性新兵，接受整整十小時的步槍射擊練習和其他訓練。波奇卡列娃從旁嚴格監督，就像任何士官長一樣咆哮下令，要是有女兵不服從，就搧她耳光。很快地，女兵人數大減到只剩二百五十到三百人，有很多人是因不能忍受波奇卡列娃的嚴厲管理而自願離開。[29] 這些女兵唯一的差別待遇，是她們拿的卡賓槍比標準步兵用槍輕了五磅。

據一位曾觀看她們操練的美國記者說法，那些經過嚴酷篩選留下來的女兵看來「就像我所見過的任何一位軍人……她們極其認真地看待自己和工作，將自我意識抹除殆盡。」[30] 一旦通過訓練，這些婦女就會穿上標準的軍服，唯一將她們從男兵區別開來的標記是，肩章以白色為底色，配有紅、黑相間條紋，且在袖子上繡有紅、黑色的布製箭頭——男性敢死營的軍服也繡著一樣的標幟，象徵他們誓言為神聖俄國和協約國戰鬥到最後。[31]

246

這支彼得格勒婦女敢死營包含形形色色的女性。據比蒂的記述，有若干名前紅十字會護士；其中最年長的是一名四十八歲的醫師。其餘則包括：「速記員和裁縫……白領職員，僕人，女工，大學生，農民，還有極少數人在戰爭前只是家裡的寄生蟲。」³² 在麗塔·柴爾德·多爾抵達彼得格勒後不久，比蒂這位老練記者也來到當地，準備為她任職的《舊金山布告報》寫一個「戰爭時期各地見聞」專欄。她也和多爾一樣，直接找上波奇卡列娃，因為婦女敢死營是一個很棒的新聞故事，它很快成為全球各國媒體報導的焦點。兩位女記者迅速察覺到，加入敢死營的婦女各自有著截然不同的從軍理由，多數頗富戲劇色彩。

以波奇卡列娃的二十歲副官瑪麗亞·史基諾娃（Mariya Skrydlova）為例，她是加入敢死營的六個紅十字會護士之一，身材高眺、有貴族氣質，其父親是海軍上將，曾在日俄戰爭建功。史基諾娃曾就讀比利時一間女修道院學校，也是才華橫溢的音樂家和語言學家。她後來因為英勇的作戰表現還獲授聖喬治十字勛章，但不久後患上彈震症（shell shock），雙腳也不良於行。弗蘿倫絲·哈波聽她陳述自己的經歷。在婦女敢死營成立之前，二月革命期間，她曾親身遭遇了反抗前貴族的草根憤怒力量，她當時在海軍醫院照護傷患，暴民闖入，就這樣殺掉躺在病床上的軍官，她整晚殷勤照護的其他傷患「也轉而攻擊她，說俄國已經自由，她當時聽見的咒罵之惡毒，是她前所未聞的」。³³ 她所住公寓的其他護士遭到殺害，多位少女遭到攻擊和強暴，因此，「她脫下紅十字護士服，對自己說，只要是這種人在掌權，她不會再舉手幫俄國人的忙」；然而，一聽說波奇卡列娃組織敢死營，她馬上就趕往志願兵營，「甚至連帽子都沒戴，外套都沒穿，一路幾乎都用跑的」。就像她的指揮官波奇卡列娃，她滿腦子只想為俄羅斯效命。

儘管婦女敢死營成員都懷抱鮮明的奉獻精神，但不是所有俄國人都敬佩她們；她們走在街上時，還常常受到男人噓聲和呸聲對待。不過她們會毫不示弱地加以反擊：「你們這些無恥的懦夫，滾回去，你們竟然讓婦女非得離開家裡，上前線為神聖的俄國而戰，你們不覺得羞恥嗎？」比蒂很欣賞她們在「首領」波奇卡列娃統率下，敢於犧牲生命的「堅定信心」。她們對她說：「我們還能怎麼辦？軍隊的靈魂生了病，我們必須治癒它。」[34]

六月期間，潘克斯特和肯尼經常去兵營探望波奇卡列娃和她的女兵，並且與她一起拍照。潘克斯特得意地檢閱婦女新兵，並觀看她們操練；她透過口譯，努力跟盡可能多的女兵單獨交談。潘克斯特在敢死營閱兵時，總是盡可能站得挺直，在對比鮮明。甚至相形之下顯得衰老。不過，潘克斯特長年在英國監獄裡反覆節食、遭強制灌食，消化系統大受損害，身體狀況日衰，外型與這位新俄國朋友的強壯體格可說當她總算見到英勇無畏的瑪麗亞·波奇卡列娃，「那位出色非凡的女人」時，實在興奮又激動。

她後來說：「那是繼聖女貞德之後史上最偉大的女性。」據波奇卡列娃後來的說法，兩人變得「很友好」，潘克斯特會邀請她到阿斯托利亞飯店共進晚餐。[35]

唐納·湯普森所拍攝的一幀照片裡，可見她著一身完美無瑕的白色亞麻套裝，戴黑帽子和手套，舉起右手向團結的女兵敬禮。湯普森那年夏天從前線返回彼得格勒以後，拍了許多婦女敢死營的照片④。[36]

六月十四日那天，婦女敢死營在彼得格勒陸海軍大廳舉辦募款活動，潘克斯特獲准發表演講，她把握這個機會讚美她們：「我尊敬這些女性，她們為自己的國家樹立榜樣。當我看著她們嬌弱的身體，我想著，除了生孩子以外，她們還必須戰鬥，這是多麼可畏的事。」她提出呼籲：

248

「俄國的男人啊，既然女人都必須戰鬥，難道男人要留在家裡，讓她們獨自戰鬥嗎？」[37]

六月二十一日，在聖以撒大教堂大廣場前舉行，克倫斯基、米留科夫、羅江科和政府其他成員皆出席的一場授旗儀式上，瑪麗亞‧波奇卡列娃自豪地接過她兵營的金、白色標準軍旗，上頭以黑字寫著：「瑪麗亞‧波奇卡列娃第一婦女敢死營」。同一天她晉升為尉官，由科爾尼洛夫將軍授予她一條軍官腰帶、一把金色把柄左輪手槍和一支佩劍。[38]不過，麗塔‧柴爾德‧多爾倒是注意到，營裡女兵身上的卡其色制服「相當破舊」，而且「大約一半人穿著的不是軍靴，而是她們入伍時穿的女鞋」（她後來才得知，軍隊裡軍靴子奇缺，女兵大概得在作戰前一天才拿到靴子）。肯尼和潘克斯特也出席儀式，眼前所見的景象、耳裡所聞的聲音令她們感動不已，教士吟唱的聖歌尤其動人。潘克斯特想起自己的一位作曲家朋友，也是婦女參政權運動戰友，開心地對肯尼喊：「愛瑟爾‧史密斯（Ethel Smyth）要是聽到這首樂曲，不知道會多喜歡！」[39]

兩天後，準備開拔到前線的婦女敢死營成員，來到喀山大教堂大門前架設的露天祭壇，聆聽教士頌唱《讚美天主曲》（Te Deum）。在大家引頸企盼中，波奇卡列娃和她的女兵終於在下午五點抵達。人群裡的一些士兵發出訕笑：「難不成她們每次發動攻擊前都要花一個半小時梳妝打扮？看看德國人會怎麼對付她們。」[40]不過大致而言，群眾相當沉默，「女人眼裡含淚，男人羞愧不安地挪動身體」，而這些人的數量遠遠多於那少數幾個「不滿、粗鄙、無禮」的士兵。肯尼

④ 這些照片大部分都曾在美國報章雜誌刊出，也收錄在湯普森的攝影集《染血的俄羅斯》裡。

人在現場（代表身體微恙的潘克斯特出席），喬吉娜‧布坎南女士、其他知名僑民、外國來客，以及外國記者也都在場。弗蘿倫絲‧哈波認為，這些女兵穿著不合身的卡其色制服，戴著過大的軍帽，看起來有點可笑，她聽到有人說她們看起來像「三流雜耍團的合唱隊」。然而，舉著「寧願受死也不受恥」、「女人，別跟叛徒結婚」之類的口號布條，意氣風發地站在那裡的女兵，還是激發現場多數人的敬意，有人則是心存憐憫。[41]

據說，這場儀式結束，敢死隊女兵步行前往華沙火車站途中，城裡有數以千計的人趕來致意。每位女子帶著二百發彈藥，據唐納‧湯普森的描述，當她們走動時，背包上掛的鍋碗瓢盆「鏗鏘作響」。人群在女兵經過時紛紛獻上花朵，把它們插進槍托的孔洞。英俄醫院的一個護士記述：「看到那麼多年輕的臉龐，神情熱切又嚴肅，讓人忍不住想掉淚……她們帶著成套士兵裝備，完全不畏辛苦或他人的嘲笑，或許相較之下，同胞的訕笑還比德國人的子彈更難對付，」[42]

「她們要去做男人的工作，為搖擺不定的人指引方向。我們跟著送別的人群沿著涅夫斯基大街走，一個老將軍走到她們面前大喊：『上帝保佑妳們！妳們會順利抵達，妳們比其他人勇敢！』」[43]

[44]

但是仍有民眾對她們抱持敵意。女兵隊伍走到伊茲邁洛夫斯基大街（Izmailovsky Prospekt）時，隨行的樂隊突然停止演奏，從附近伊茲邁洛夫斯基近衛團來的一群士兵擋住去路。波奇卡列娃抽出不久前獲贈的佩劍，往前跨出一步，命令樂隊繼續奏樂；而她抬頭挺胸，自豪地高舉佩劍，帶領的女兵前進，群眾熱烈鼓掌支持，擋在前方的士兵只好摸摸鼻子讓路。[45]

女兵部隊行抵火車站，在那裡的布爾什維克黨人盡他們所能煽動周遭群眾仇視女兵，因為她

250

們獲得搭二等車廂的優待，不像一般阿兵哥只能搭三等車廂到前線。一大群又一大群的俄國士兵站起來，對她們發出噓聲和訕笑。有個人對記者威廉·G·謝帕德說：「那些女人不該上前線，對俄國，對俄國男人，這都是奇恥大辱……大家都知道，她們才不會真的去作戰。她們心存不良，只是去前線讓士兵蒙羞。」[46] 所謂的「心存不良」，人群中的另一個士兵說得更直接明白，跟著女兵部隊來到車站的弗蘿倫絲·哈波聽到他大喊：「她們入伍只是為了去賣淫。」她隨即目睹這句話所引發的結果；人群裡的婦女紛紛憤怒地「朝他衝過去，就像一群獵犬團團圍住一隻野生動物，大家死命抓住他的臉，毆打他，扯他的頭髮」。她害怕暴民會將他活活打死，因此試著擋在憤怒民眾前面。幸虧很快有一群民兵趕來，把男人拖出人群，帶往警察局，一群憤怒的民眾也跟在他們後頭。[47]

婦女敢死營搭的火車從彼得格勒駛向莫洛地齊諾（Molodechno）附近的前線戰場，抵達後，女兵被編入第十軍。後來，俄軍與德軍在斯莫爾貢（Smorgon，在現今白俄羅斯境內）展開為期五天的戰鬥，七月七日這天，這些女兵跳出戰壕迎戰德國士兵。[48] 當天戰事結束時，敢死營約有五十名傷亡。不久後，波奇卡列娃在作戰時，有一顆砲彈在她近旁爆炸，她當場震昏，後來更出現彈震症症狀，因此被送入大後方的戰地醫院治療；她後來被轉送到彼得格勒的一家醫院，軍階又陞了一級，她營裡的女兵沒有一個人退縮畏戰，讓她深感驕傲。潘克斯特非常得意，發了封電報回英國：

第一婦女敢死營計二百五十人，代撤退的部隊反擊。俘虜百名士兵，包括兩名軍官。僅

僅五週訓練的成果。她們的指揮官受傷。此戰為她們贏得美名，也大振軍隊士氣。吸引

更多女兵加入陸軍及海軍訓練。潘克斯特謹上。49

潘克斯特和肯尼啟程前往莫斯科之前，繼續穿梭在彼得格勒社交界和僑民圈。在英俄午餐俱

樂部——儘管戰爭導致物資短缺，這樣的時髦聚會場所依然存活下來——潘克斯特又巧遇穆麗

耶‧帕吉女士。她還與友善的總理李沃夫親王以及聲望大跌的費利克斯‧尤蘇波夫會面，覺得兩

人都很迷人。尤蘇波夫親王「周到的禮節和發音清晰的英文」更讓潘克斯特甚有好感，他帶她與

肯尼參觀他那幢位於莫伊卡河畔的宮殿，帶她們看一看拉斯普丁遇害的房間，侃侃而談那起謀殺

的所有恐怖細節，她們聽得津津有味。50

雖然臨時政府不准潘克斯特與遭軟禁在亞歷山大宮的前沙皇、皇后會面，她和肯尼倒是到沙

皇村進行了一趟私人訪問。列寧昔日的政治夥伴，身為俄國社會民主工黨創始人之一的格奧爾

基‧普列漢諾夫（Georgiy Plekhanov），經過三十年流亡瑞士的生涯，現在即居住該地。普列漢諾夫

看來「蒼白虛弱」，然而儀態雍容。他盛情款待她們全套的俄式下午茶：有沸騰的俄式茶壺，

「美味的白麵包，許多牛油、魚子醬，以及一些其他的美味」，這一切都是特意準備，用來招待

苦於胃痛的潘克斯特。她表示：「吃到一些乾淨、好吃、衛生、易消化的食物，實在是一大樂

事。」普列漢諾夫非常有禮貌；肯尼認為「他看來不像群眾煽動家，雖然他為自己的理念，比列

寧吃過更多的苦，卻沒有列寧的那種仇恨幽怨」。他跟潘克斯特說他欽佩波奇卡列娃；說他很關

心俄國是否落入無政府狀態，是否會持續忠於協約國合約的目標。肯尼從來不曾忘記他悲傷、遺

憾的臨別贈言，他對她說：「有兩件東西是人們失去後才懂得珍惜，一是健康，二是祖國。」[51]

如同虛弱的普列漢諾夫（他於隔年五月死於結核病），潘克斯特也失去了健康。她根本無法消化飯店供應的粗糙黑麵包，她的俄國追隨者，主要是護士和老師，主動輪流排隊幫她買珍貴的白麵包。[52] 阿斯托利亞飯店就像城裡所有的飯店一樣，時時有服務生、客房女服務員和廚師（例如六月三十日這天）在罷工，這些女性也自告奮勇來幫她清潔、打理房間，提供茶水和其他食物。儘管在革命時期的彼得格勒生活，迭有各種意外狀況要應付，潘克斯特卻能保持自己一貫的堂皇派頭。弗蘿倫絲・哈波見過她在阿斯托利亞飯店開會，討論「接觸俄國勞工婦女、教導她們政治的最好辦法」，形容她「渾身上下都散發女王般的高貴氣勢」。

哈波並不是婦女參政權運動的支持者，但她不由自主欣賞潘克斯特不屈不撓的決心和無庸置疑的良善意圖。不過，哈波也認為，潘克斯特注定要無功而返。潘克斯特並不了解俄國工人階級的生活和心態，也不曾有過接觸他們的經驗，特別是俄國女人。一位俄國女人告訴哈波：「我們在這裡多年所受的苦難，是任何英國女人都想像不到的，潘克斯特女士憑什麼認為她可以教我們任何事？我們接受並感激她的同理心，但僅此而已。她最好回家去，愛怎麼支持戰爭就去支持。」[53]

於是，潘克斯特在彼得格勒僅剩的日子，大部分都花在跟已經認同她的少數人闡述理念，而不是如她原本期望的，聚集起大批群眾，鼓舞他們覺醒。

到了六月底，炎炎夏天來到，彼得格勒全城瀰漫著骯髒下水道飄散出的惡臭，各條運河沉滯水面的臭味更讓情況雪上加霜。蒼蠅成群肆虐，帶來痢疾和霍亂。在所有公共建築，各國領事館和大使館都貼著警示通告，建議大家別吃新鮮水果和蔬菜，除非先用徹底消毒過的水洗滌。但是

弗蘿倫絲・哈波抗拒不了新鮮草莓的誘惑；潘克斯特與肯尼有天看到她在吃草莓，不禁大驚失色，但哈波說自己每天都喝大量蓖麻油，不至於染病。她回憶說：「每個人的胃都有大大小小問題。」[54]

由於糧食持續短缺，也更難找到安全的食物，所以哈波堅持只吃「營養餅乾、魚子醬和沙丁魚」，儘管要價昂貴，但是如果不想生病，這是必要的奢侈。在鄉下地方仍有充足食物，她透過一個英國朋友的幫忙，設法拿到蜂蜜和珍貴乳酪。在阿斯托利亞飯店裡，哈波每天早上跟服務生要麵包、牛奶和牛油的時候，有極大機率會聽到斬釘截鐵的回答：「沒有。」黑咖啡通常是唯一還正常供應的東西，她會摻入很多的糖來喝，糖是她自己的寶貴物資：「我小心地保存它，小心地把它藏起來，其實，它是我房間櫃子裡的唯一東西。」一天晚上，一個朋友帶麵粉、糖和培根來看她，這些都是任何美國人最渴望的好東西。她回憶：「如果他帶一百萬盧布來看我，我大概不會多開心。能看到真正的美國培根，我真的好興奮，我們當場就安排了午餐會，就是為了吃培根。」[55]

食物短缺一事，也使得大家難以外出用晚餐，畢竟餐廳供應的食物越來越有限，且價格上漲。即使是過去帝俄貴族和許多外僑都經常光顧的那間多農餐廳，目前也僅能提供蔬菜湯，或「味道還及格的魚，分量極小的野味肉，偶爾有真正的肉、沙拉，往往也只有兩片生菜葉（因為害怕染上痢疾，並沒有人想吃），以及刨冰。」這樣奢侈的套餐要價九盧布，足以讓哈波這樣的小記者打退堂鼓。也有香檳可以點用，但是一瓶要價一百盧布。[56]

哈波從沒遇過一個不跟她聊食物的人。外國來客被困在彼得格勒的時間越長，越是想念他們

最愛的家鄉美味，凡是有食物吃的場合，對大家都是一大樂事。唯一真正可以吃到像樣食物的機會，往往是某國大使館舉行了招待會或宴會。在魯特使團前來訪問期間，哈波注意到「美國男性僑民……會厚臉皮跟使團當中的朋友討午餐或晚餐邀約。」有一位使團代表說：「我真不懂你們在抱怨什麼，這些是我這些年吃過最好的飯菜。」哈波回憶說，她待在俄國的九個月期間，唯一吃過好食物的一次，是她獲邀到福爾希塔茲卡亞街上的美國大使館參加歡迎宴會，「我當時才吃到真正的白麵包和真正的冰淇淋」。宴會上能出現這兩樣東西，毫無疑問得歸功於足智多謀的菲爾·喬丹，他既有籌備能力，又能鍥而不捨地執行。大衛·弗蘭西斯確實卯足全力來招待美國同胞，儘可能為他們提供珍貴佳肴。即便如此，他也對食物有所執迷。他七月時寫信給一位外交同僚，說道：「如果你可以找到任何人為我帶來五十磅早餐培根肉，我會感謝不盡。」[57]

許多食物成為大家魂牽夢縈不可得的珍品，不過，偶然會出現一或兩個小奇蹟。阿斯托利亞飯店的甜點師傅每天下午都做出一批法國甜點——天知道他從哪裡弄到麵粉——每間房的人可以買兩個蛋糕，每塊四十戈比」；如果哈波賄賂一下服務員，通常能買到更多。另一個也是美國僑民之間的公開祕密：如果你下午四點左右去帝國咖啡廳，夠幸運的話，會有剛出爐的白麵包，以及附牛奶的咖啡。那裡並不是一個有身分地位的女人會出沒的地方，但是弗蘿倫絲·哈波照去不誤，特別是她前一晚什麼都沒吃的時候……；這是經常發生的狀況。在那年夏天，有一次，她整整三十個小時沒有進食。[58]

許多男性美國外僑不只想念最喜歡的食物；他們也想念自己家鄉的運動，因此紐約國家城市銀行的一些年輕職員請紐約總部寄來「一箱棒球裝備」。他們就在銀行和大理石宮殿（康斯坦丁

大公〔Grand Duke Konstantin〕故居）之間的街上，隨興打起球來。警察很快前來驅散，所以他們轉移陣地到附近的戰神廣場。雷頓・羅傑斯回憶說：「我們的投球、揮棒吸引了一大批士兵和平民圍觀。他們緊挨在我們身邊，隨時都有遭球擊中的危險，但是他們不知道，然後一個年輕人果然遭一顆界外球擊中，就砸在他的雙眼之間。」羅傑斯也聽到人群中傳來一聲美國口音的喊叫：「說，你們是從哪裡來的？」原來那是一個俄國人，曾在波士頓生活了五年，「他在那裡成為紅襪隊的忠實球迷」。[59]

美國大使館官員倒是沒有多少時間進行娛樂消遣。喬舒亞・巴特勒・懷特和弗蘭西斯大使甚至忙到擠不出時間互相討論手上的事務。兩人偶爾會到馬里諾高爾夫球場打球，來回的車程上才是他們能好好交談的時間。[60]大使館的工作量多到超出所有館員的負荷，懷特如此記述：

特派委員，遊客，商業宣傳，鐵路運輸，引渡逃犯，土地估價，軍事準備，海軍人員統計，財務規劃，發放護照，電影宣傳，印刷刊物，家具布置和修理，遺失護照補發，查禁，檢查郵件，掌握各碼頭和港口容量和應收費用，提供救援船，糧食供應，處理罷工，煤礦開採問題，郵件遞送，海底電纜等等，這些都是我們大使館人員在這段時期每天要處理的事。[61]

更別提還要為來訪的美國官員舉辦一連串午餐會、茶會和晚餐；在史蒂文斯鐵路調查團和魯特使團到訪之後，像是為美國大大小小官員打了一劑強心針，他們簡直絡繹不絕湧入彼得格勒，

256

完全忘了這座城市不久前還處於暴亂邊緣。弗蘿倫絲・哈波在該年六月寫道：「即便是最狂熱的樂觀主義者也不得不承認，這個臨時政府搖搖欲墜。」布爾什維克黨人仍佔少數，而社會主義革命黨和孟什維克透過第一次全俄蘇維埃代表大會，已展示出他們的龐大力量。但是在那場大會期間，列寧也不斷發表反對戰爭的演說，指出戰爭不過是「資產階級政治的延續」，其根源正是帝國主義。[62] 他眼見克倫斯基打算發動一場新攻勢，試圖號召群眾阻撓卻功敗垂成。克倫斯基展開激發愛國主義的最後一擊，於五月出發前往西南前線。在那段期間，他發揮能言善道的本領，鼓舞部隊軍心士氣。六月十六日，他下令在戰線邊界布置大批火砲，兩天後，俄軍進攻加利西亞（Galicia）。這場「克倫斯基攻勢」，無疑是臨時政府的奮勇一搏。

與此同時，在首都，由列寧和布爾什維克再次挑起大規模的反戰示威遊行。到了六月底，出於安全考量，魯特使團全員移師芬蘭。哈波寫道：「在彼得格勒的協約國僑民對此深感失望和反感，他們知道，如果使團再待久一點，必然會看到一連串暴動場面，屆時每位成員就會明白，臨時政府其實是多麼不中用。」[63]

第11章 「我們要是逃跑，僑民會怎麼說呢？」

二月革命期間，在距離涅瓦河出海口十九英里處的森嚴海軍基地克朗施塔特，有三萬名水兵起而暴動。在沙皇統治之下，長期受到嚴苛紀律管束的他們似乎忍無可忍，以一場極其血腥的殺戮做為報復；皇家海軍裡的菁英份子，從海軍上將到六十八名軍官，全數遭到殘酷殺害。從那時起，該座島嶼成為革命戰鬥溫床，貯有大批掠奪來的武器，自是布爾什維克覬覦的囊中物。島上的革命份子為了與臨時政府抗衡，強佔碼頭的船隻和兵工廠，也選舉人民代表，組成自己的蘇維埃。最後選出的代表以布爾什維克佔多數，這個蘇維埃就此獨自發號施令，管轄克朗施塔特，直到五月底，彼得格勒蘇維埃才將這座宛如自治區的島嶼納入轄下。[1] 儘管克朗斯塔特已非獨立運作、完全自治的地方，那裡的局勢仍舊充滿變數、危機四伏，布爾什維克計畫在那裡爭取大量的支持者。；那裡也是弗蘿倫絲‧哈波和唐納‧湯普森想一窺究竟的地方。

六月底，兩人動身前往這個據稱是禁地的海軍「要塞」，他們抵達後，映入眼簾是「一座綠

258

色與白色組成的島嶼」，可見大教堂的美麗巍峨圓頂昂然傲視於其他屋宇。他們下船的時候，有人說兩人沒有登島許可，但「湯普森笑了笑」，自顧自地就帶著相機上岸。不時有人會攔下他們，詢問來意，他解釋說，他只是想看一看「在克朗斯塔特創造歷史的那些男人」。[2] 他與哈波沿著鵝卵石街道走向蘇維埃總部，兩人在那裡遇到了當地的布爾什維克警察代表「帕爾切夫斯基同志」（Tovarishch Parchevsky）。他聽到湯普森說想「在克朗斯塔特拍攝影片」，十分喜出望外，馬上出借兩輛車供他們使用，並且帶著幾個面貌兇惡的布爾什維克保鏢，親自為兩人導覽。哈波覺得「他們看起來都凶神惡煞。全身髒兮兮，鬍子也沒刮，大部分人穿無領衣服」。他們似乎把衣領視為資產階級的標誌，而「在克朗斯塔特，身為資產階級的人可別想活命」。[3] 他們似乎把衣

湯普森和哈波在島上的那段期間，那幾位革命份子保鏢緊緊把握每個拍照機會，總是出現在鏡頭前。哈波回憶說：「他們會得意地指出每一間發生過殺戮的房子，一面活靈活現地講述經過。」男人所說的那些「爭取克朗斯塔特島民自由的光榮戰鬥」事蹟，都是她聽來會作嘔的殘暴故事。[4] 有這些同志的陪同，讓她感到很不舒服：「身為一個帝國主義者，來到一座社會主義大本營，並不是愉快的經驗。」

① 亞瑟‧蘭塞姆提過類似的資產階級定義：「凡是穿戴衣領的人皆是人類的敵人」。

湯普森倒是沒事人一般，幾天後還跑去克謝辛斯卡宅邸，想跟列寧見上一面。他等了兩個小時，好不容易等到列寧現身，他請對方「擺個姿勢讓他拍照」。口譯員鮑里斯向列寧介紹說湯普森來自美國，列寧回答：「他跟我沒什麼好談的。」隨即告誡他們趕緊離開彼得格勒。[5] 他們是該認真看待這句警告；鮑里斯已經聽到風聲，隔天七月三日，「列寧和他那幫暴徒會掀起動亂」。自從這位布爾什維克領袖結束流亡、返回彼得格勒以來，關於第二次革命或政變的傳言就滿天飛。「很顯然，城裡暗流湧動，那是一個外來者不可能探得其中奧妙並具體描述出來的潛伏力量。一切在在顯示，我們很快就會面臨一場天翻地覆的劇變。」海軍武官的妻子寶琳·克羅斯利如此記述。「開不停的會議，無止盡的操練，漫天飛的傳單，激昂的演說，毫無止歇地囤積武器，這一切只意味著一件事。至於那件事什麼時候會發生，不在『會議裡』的人並無從知曉。」但她相信俄國人遲早會開始互相殺戮。[6]

不出意料，到了七月初，列寧認為臨時政府已暴露出致命弱點，正是起而攻擊的大好機會。趁著俄軍進攻加利西亞失敗，導致前線士兵大量傷亡，列寧和布爾什維克著手反戰宣傳。六月十八日的一場呼籲民心團結的和平示威，演變為反政府抗議的發起點。而在布爾什維克進一步放任之下，隨後的其他遊行和示威活動迅速升級為暴力場面，突如其來的騷亂似乎讓臨時政府無力招架。實情是，政府早已自身難保，在七月二日深夜至三日凌晨間，已有四名憲政民主黨（Kadet）部長請辭，以抗議幾位孟什維克和社會主義革命黨部長支持烏克蘭自治。愛國的憲政民主黨絕不會讓步，他們擔心一旦讓烏克蘭自治，會激發國內其他民族的分離主義運動，導致整個俄國解體。

260

布爾什維克和無政府主義者抓住了這個一舉破壞政府威信的機會，號召彼得格勒的士兵、克朗斯塔特的水兵，以及工廠區的激進工人發起示威抗議。此時也有傳言指出，政府打算將維堡區的第一機槍團一萬名士兵調往前線。此事若為真，那麼也是未雨綢繆之策。此軍團裡有許多布爾什維克支持者，列寧將來若發動政變，必然仰賴這支兵力。該機槍團士兵群情激憤之下，接連開了兩天的會，托洛茨基和其他布爾什維克都到場發表演說，越發挑動起他們的憤怒情緒。士兵投票表決通過，要走上彼得格勒街頭來一場攜帶武器的示威活動，幾個衛戍部隊，包括巴甫洛夫斯基近衛團在內，也加入這場抗議行動。[7] 但是布爾什維克中央委員會低估了一件事：一旦煽動起暴亂，要控制局面可就不容易了。這場抗議確實如同星星火苗，迅速引發野火燎原。

麗塔・柴爾德・多爾前往東方戰線跑新聞，在那裡待了兩週，七月二日才返抵彼得格勒就聽聞「布爾什維克又在製造騷亂」。隔天七月三日早上，她出門買報紙，正走在涅夫斯基大街上，突然聽到步槍射擊聲，緊接著是機槍擊發聲，隨即看見一輛又一輛載滿武裝士兵的卡車疾駛過街道。湯普森此時人在涅夫斯基大街和豐坦卡運河交界處，正好遇上駁火，趕忙趴倒在地上。他與許多其他平民趴在那裡好一段時間，才敢起身逃跑，「跑得就像一隻堪薩斯州的傑克兔一樣快」。[8] 接下來一整天，街上不時有駁火衝突，而載著武裝男子、穿梭於街頭的卡車數量也越來越多，但是直到當天晚上，才出現真正的動亂跡象。

梅麗爾・布坎南準備晚餐的時候，看到大使館前呼嘯而過若干卡車和汽車，上頭滿載了不停

揮動紅旗的攜械士兵。晚餐後，更多的車輛轟轟駛過橋梁進入市中心；緊接著，一批由布爾什維克領導的示威群眾也從工廠區浩浩蕩蕩地過橋而來。布坎南爵士和喬吉娜女士本來打算搭敵篷馬車到河對岸，來一趟晚間兜風，這時猶豫了。布坎南爵士認為不宜出門：「有什麼事要發生。」

最後，他們如同平日的英國人習慣，照常搭車出門。不過聖三一橋堵得水洩不通，他們根本無法通過。馬車回到堤岸大道，他們在大使館對面的蘇沃洛夫廣場（Suvorov Square）遇到了一批黑壓壓的工人群眾。那些人高舉著許許多多橫布條，上頭寫的口號大致是讚頌無政府主義，或譴責戰爭、資產階級和上層階級。從彼得格勒區那邊湧來越來越多的車輛和人群。

目前電車已經停駛，城裡到處可見武裝士兵任意攔下私家車。帶著機槍的士兵也直闖民宅，「把住戶趕出，一群人像蝗蟲一樣蜂擁而入打劫」。[10] 外交官和外僑也無法倖免於難：比利時駐俄大使康哈·德·布瑟雷（Conrad de Buisseret）的司機後來慘遭殺害）。[11] 工廠廠主桑頓三兄弟的一位夫人妮莉·桑頓（Nellie Thornton）遭遇了更驚悚的經驗。她帶三個女兒進彼得格勒市區看電影，她們所搭乘的勞斯萊斯轎車就在大街上遭布爾什維克黨人攔下並強行徵用，湯普森租來的車也是同樣下場（他的司機後來慘遭殺害）。她帶三個女兒進彼得格勒市區看電影，她們所搭乘的勞斯萊斯遭到「六輛配有馬克沁機槍的卡車圍逼到無路可走」。四個暴徒擠進車子裡，逼迫她們的司機駛到一處偏僻院子裡，那裡又有一群武裝人員包圍上來。妮莉心想她們很可能會遭強暴或射殺；她乞求男人不要搶走車，否則她和受驚的孩子得步行十二英里路才回得了家。最後士兵放她們搭原車離開。妮莉問他們為什麼這樣做。他們告訴她：「讓妳見識見識我們才是老大。」[12]

那天晚上，彼得格勒市中心街道上滿是人群，塔夫利達宮外頭也有大批群眾聚集。英國情報

官丹尼斯‧嘉斯汀到處走動,「問街上一群又一群的人,他們到底想要什麼」;但是他沒能從任何人口中問出明確的答案,只聽到許多口號。「沒有人知道為什麼上街。他們自己才更想知道為什麼會被召出來。人人都帶著武器、橫幅標語,以及虛無飄渺的不滿抗議。」嘉斯汀注意到有無政府主義者擠在人群裡,那是一些「戴黑帽、黑面罩」的男人,不時出言鼓動民眾使用暴力,然後就消失無蹤。[13] 在涅夫斯基大街上約有一萬名以上群眾聚集,自然有開槍交火場面,接著是暴動,然後是打劫,現在人人都瘋狂在尋找酒精製品②。[14] 到處都是一片混亂景象;街上「鼓譟沸騰」不已,民眾蜂擁來看熱鬧,卻發現自己陷入從四面八方射來的槍林彈雨之中。貝爾提‧史塔福特回憶當時情景:「每個人都在問別人現在是怎麼回事。」《新共和》雜誌(New Public)的美國記者恩斯特‧普爾(Ernest Poole)寫道:「四處一片驚慌」;他才剛抵達彼得格勒沒幾天,就置身在如此驚心動魄的現場。[15]

美國海軍武官華特‧克羅斯利(Walter Crosley)住的公寓位在克洛查納雅街(Kirochnaya)上,離塔夫利達宮不遠。他與妻子寶琳坐在客廳時,門鈴響起,一個信差來通知他們:「趕緊收拾你們最寶貴的細軟,只帶一個袋子,五分鐘後出發前往大使館。」寶琳詢問原因,信差叫她看一眼窗外,她後來記述:「有一大群人!數百個面貌兇惡、攜帶槍械的男子來到我們這條街,我這輩子

② 一位法國外僑聽說香菸店是很受歡迎的打劫目標。藥店和香水店也一樣,畢竟那裡有滿滿的酒精和古龍水,打劫者會拿那些東西來喝。

從來沒想過會看到那樣可怕的人！傳言已經化為事實，有動亂發生了。」她趕緊打包東西，而一群「無政府主義者或列寧黨徒」（她不確定他們是什麼身分）暴徒的沉重腳步聲逐漸逼近，來到他們家所在的街角——據她回憶說，那一帶是二月革命期間「一個非常血腥的現場」。這對夫婦趕緊從前門開溜時，外面的街道已經「充斥大群凶神惡煞，我們出去時不得不和他們打上照面」。克羅斯利夫婦抵達美國大使館時，館員已經帶回許多地方的戰況；據他們估計，那天約有七萬名武裝的工人與士兵「橫行城裡」，此外，一輛輛卡車載著令人生畏的武裝人員駛入市中心，路上不斷有私人汽車遭強行爭用。

那天晚上，英俄醫院的穆麗耶‧帕吉女士人在尤蘇波夫親王宅邸用晚餐，據她敘述，「突然間我們聽到槍聲大作，尖叫聲四起，無人騎乘的馬匹從路上狂奔而過」。有些橫飛的子彈已波及他們所在的宮邸，親王隨即帶所有客人到地下室的餐廳避難。英俄醫院有人打電話來，警告穆麗耶女士暫時別回醫院。但是她堅持要回去。一起用餐的貝爾提‧史塔福特使自告奮勇陪同，「前面的人群」走進士兵的槍火裡，腳底踩著他們死去同志的屍體」。穆麗耶女士轉過一個街角時，看到了涅夫斯基大街上的人群「小心翼翼地沿著小巷子走，看到了涅夫斯基大街上的人群「小心翼翼地沿著小巷子走，看到群眾紛紛湧過來的時候，要趕緊貼靠在街道兩旁的牆壁上」[17]。他們小心翼翼地沿著小巷子走，看到群眾紛紛湧過來的時候，要趕緊貼靠在街道兩旁的牆壁上，一有槍聲就伏趴在地，第二，看到群眾紛紛湧過來的時提是她得牢牢記住革命時期的準則：第一，一有槍聲就伏趴在地，第二，看到「一個凶猛俄國士兵舉起左輪手槍槍口」對準她。她伸手「撥開左輪手槍，對士兵笑了笑」，對方隨即放行。

但是不多久後，他們就陷入了人群裡，遭人潮推擠著前進，走了好幾個街區。歷經一番波折，他們總算在凌晨一點十五分抵達醫院，看到很多傷患被送進來，都是在涅夫斯基大街上受的

264

傷。[18] 史塔福特的飯店也在涅夫斯基大街上，他回去的途中，看到更多的傷患被送上擔架抬走。阿諾·達許－費勒侯也是在這條大街上身陷「想也沒想過的激烈槍林彈雨裡」，趕緊衝進水溝避難。他發現自己躺在一名俄羅斯軍官旁邊。他問對方是怎麼回事，男人回答：「這些俄國人啊，我這些同胞啊，都是一群白癡。這是個多麼瘋狂的白夜。」——三天後，史塔福特在發給《紐約世界報》（New York World）的電訊報導裡記述了這段對話。[19]

那天的群眾確實失控又瘋狂，據紐西蘭記者哈羅德·威廉姆斯的形容，到了晚上，彼得格勒的街上「已是完全無法無天的混亂狀態」。即使已入夜，天氣仍然悶熱，人群「漫無目的」、「興奮地」四處遊走，卡車和汽車「轟轟亂竄，上頭載滿了大喊大叫的士兵」。[20] 到了深夜，仍有人群在里特尼大街和涅夫斯基大街交界處閒蕩。當局派出人勸導：「回家去。同志，趕緊回家去。已經有人遇害了。」但是人群依然徘徊不去。威廉姆斯寫道：「那是一個詭奇的景象，一大批沉默的人群在幽暗中移動，隱約可見卡車上人員的槍管、帽子和刺刀，騎兵的堅決臉孔，這一切襯著一片茫茫泛白的天幕。」[21]

恩斯特·普爾也在街頭待到深夜才返家，他回憶說：「到處是人群，到處是演講，到處是群眾轟轟的吼聲和無數雙腳的頓踏聲」；但是有一點跟以往不同，「我這次沒感覺到那種巨大的群眾力量」。一個俄國人告訴他，氣氛和二月革命不一樣，二月革命的時候到處充斥歡呼，人人都很興奮，大家和樂地唱歌和握手；「看看這些人。他們上街只是想看看會發生什麼事。現在他們看夠了，要回家了」。[22] 涅夫斯基大街上的人群終於散去以後，只見零星幾輛救護車來來回回，載走了最後的一批死者和傷患，還有幾個士兵漫無目的地遊蕩，就著消防栓大口喝水，「而其他

留下的人排排坐在路邊，低聲交談，大多數人都抽著菸」。[23]

七月四日星期二的黎明陰沉多雲。到了早上，天氣變得又悶又熱，民眾再度聚集起來，「等待有什麼事發生」。路易‧德‧羅賓回憶說，街頭瀰漫的期望氣氛「就和二月革命的頭幾天」一樣。[24]貝西‧比蒂那天早上才從前線返回城裡，也察覺到氣氛的戲劇性變化，她從尼古拉火車站走出時，「氣溫奇高，涅夫斯基大街看起來有點不對勁，與我離開那時很不一樣」。她記得「那天早上走上涅夫斯基大街的心情就像準備打開一封電報」：

涅夫斯基大街猶如一支革命的溫度計。大家平靜、正常過日子的時候，那條木頭鋪就的大街也是一片祥和。而當民眾反抗的激情高漲時，那裡必有清楚的跡象。[25]

我無法確定我會看見什麼，但是只瞧一眼就恍然大悟。

氣氛詭譎不祥。比蒂看不見任何一輛行駛中的電車，也幾乎不見任何出租馬車，商店都緊閉百葉護窗板；「在室內商場（Gostinny Dvor）的前方，有幾個人手握錘子，正在厚玻璃外頭釘上木板」，比蒂注意到那些玻璃上有新近射穿的彈孔。這是絕不會有錯的證據：「布爾什維克已經佔領了這座城市」。[26]確實，那天早上，布爾什維克所領導的示威隊伍人數急劇膨脹，有幾千名「面貌兇惡」的水兵從克朗施塔特分別搭乘駁船、拖船和汽船來加入陣容。這群好

266

戰的克朗施塔特海軍可是個個帶著武器，有備而來，「印有所屬艦隊名稱的帽帶被翻過來，所以無法鎖定他們的身分」。顯而易見，他們的加入讓那一天的示威活動越趨暴力。有人操作架在卡車上的機槍，隨意地朝人群掃射。群眾一見到那些水兵都嚇得「瑟縮一下」，趕緊拔腿逃跑③，輕微的反擊就倉皇撤退。

據威廉姆斯的記述，「那些遊行示威的人更是毫無頭緒」。暴力場面往往點到為止，那些無人領導、缺乏組織的民眾當中，時而有人拿著武器東奔西跑開槍，多半是出於恐懼，然後一見任何[但是]如前一天，街上群眾缺乏凝聚力，也無人領導……似乎人人都不知道別人是支持哪一邊，[27][28]

依路易·德·羅賓的記述，到了下午，里特尼大街已經變得「一片亂糟糟」，一如它在二月革命期間那段「糟糕日子」的模樣。克朗施塔特的那些水兵讓街頭氣氛變得更詭譎。他回憶說：「一路上散落著帽子和棍棒，以及因彈擊而崩落的牆壁碎塊。」他在那天下午無論走到哪裡，都能看見成群「肆無忌憚的乖張男子」，或斜背，或手持，或在腋下夾著步槍，就像他們要出門狩獵」。這群臨時湊和的暴徒毫無任何組織可言；「他們的動作拖拖拉拉」，並且「都與女人混在一起」，壓根兒不想被組織起來，或是以任何有紀律的方式來戰鬥。

哈羅德·威廉姆斯看著「綿延不斷的遊行隊伍」走過聖三一橋。他回憶說：「我感覺不到人

③ 那一天究竟有多少位克朗施塔特的水兵來到彼得格勒市內，並沒有確切的統計數字。有一說是數千人，但一些消息來源指出有二萬人。

群有太多的熱情。多數士兵看起來又累又煩，沒有人說得出他們上街示威的確切理由。」這群人走過英國大使館前方，布坎南女士回憶說：「一臉粗暴的男人帶著步槍走到窗前，命令我們關上窗戶。」她的丈夫拒絕臨時政府提供的安全避難所，因此他們一家人不得不一整天「坐在窗前緊閉的房間裡，熱得要死」。」她的女兒梅麗爾看見了「三千個克朗施塔特來的猙獰水兵行經屋前，前往戰神廣場和涅夫斯基大街。」[30]「看著他們的人心裡會忖度，萬一這些滿臉鬍渣，走路無精打采，無比殘忍的暴徒支配了彼得格勒，這座城市的命運將是如何呢？」[31]

下午兩點左右，涅夫斯基大街上爆發了大規模的戰鬥，「水兵拿到一些機槍，開始從大街這一端一路掃射到另一端，有一百多位無辜平民受傷或死亡」。到目前為止，涅夫斯基大街上「整個是黑壓壓的人群，擠到道路兩側」，現場的人聽見的是數千名民眾紛雜的腳步聲混合著步槍和機槍射擊聲。[32] 貝西·比蒂人在現場，她恐懼地看著眼前景象，心裡想著她抵達城裡以後就不斷聽到政變的傳言：「彼得格勒的街道將會血流成河」。[33] 到了近傍晚的時候，情勢已經變得極其危險。從喬舒亞·巴特勒·懷特在日記裡的記述可明白當時美國大使館所面臨的危境：「那些暴徒正如我曾經設想的那樣危險，其中一半是醉醺醺的水兵、叛變士兵和武裝平民，這些人成群走過我們的街道，威脅靠在窗口觀看的人，還高舉著瓶子公然喝酒。」[34]

雷頓·羅傑斯和他的同事，普林斯頓大學畢業的弗瑞德·賽克斯正在銀行裡加班，他們聽到了外面「雷鳴般的馬蹄聲」越來越大，「到陽台一看，正好目睹大約兩百名哥薩克騎兵奔馳而過，統領的軍官大聲喊叫、揮舞佩刀；不只如此，還有三架野戰砲」。[35] 那是壯烈動人的一幕，但他們知道，如果政府已經召來哥薩克騎兵[4]，代表動亂狀況非同小可。他們決定「趁情況還好

268

時」回家去。團團烏雲逐漸籠罩天空，暴雨就要來襲。他們剛剛從銀行的俄國廚子那裡弄來的五磅糖都裝在一個紙袋裡，他們擔心糖一旦淋濕就會壞掉。為保險起見，他們決定穿越戰神廣場的空曠地回家，「在那裡，我們至少可以看到四周狀況」，但是他們還走不到五十碼，就聽到步槍射發聲，「幾顆子彈咻咻地飛過我們頭上，然後彈雨劃過天際，把我們四周的塵土打得噴散飛揚」。

他們在那裡，抓著寶貴的糖袋，四下張望，可以看到的唯一掩護是「革命英雄巨大墓塚周圍的臨時柵欄」。又一陣子彈逼得他們拔腿朝那個方向狂奔，「弗瑞德仲長手把糖包舉在前頭，就像我們追著它跑似的」。「轟！夏園那邊的一架野戰砲發出一記巨響，我們及時趕到柵欄後方，臥倒在地，弗瑞德就像護著一袋鑽石一樣護著那袋糖」。不久後，頭頂傳來一聲巨雷，雨滴落下，他們總算得以離開墳墓附近的掩蔽處。他們帶著糖安全地回到家，也注意到雨勢非常快就驅散了街上的人群。「我不免好奇，面對這種街頭騷亂，日後讓消防隊開一條或兩條高壓水帶驅散是否會比槍彈齊發更有效。」羅傑斯後來在日記裡記下思索。[36]

在英國大使館裡，布坎南一家正在吃晚飯，看門人突然衝來通報說哥薩克騎兵正馳過皇宮堤岸附近的蘇沃洛夫廣場。他們都衝進布坎南爵士的書房，站到可俯瞰廣場的大窗前方，看見一大群克朗施塔特水兵湧入廣場和兩側的碼頭區，「在他們後面，一隊哥薩克騎兵策馬馳過戰神廣

場，激起漫天塵土，其中的一些騎兵立在馬鐙上，對著奔逃的人開槍，另一些騎兵揮舞佩劍，還

有一些俯低在鞍座上，長矛就定攻擊的斜度位置」[37]。等到騎兵和水兵都離開視線，大使一家人

聽見一陣刺耳的子彈擊發聲，然後是野戰砲的隆隆砲聲，「過了一會兒，三或四匹沒有人騎乘的

馬匹狂奔而過」。很顯然，這是羅傑斯和賽克斯所看到的那支哥薩克騎兵隊。但是他們遭到里特

尼橋旁示威群眾的伏擊，不得不「策馬奔入里特尼大街」，但在那裡被布爾什維克架設的成排機

槍擋住去路，掃射得血肉橫飛。貝西・比蒂就在場，她驚駭地看著「哥薩克騎兵調轉馬頭想逃

離，但說時遲那時快，又幾個人遭槍火擊倒」。無騎士駕馭的馬匹驚恐地奔過街道。[38]

從附近的福爾希塔茲卡街匆忙趕來的菲爾・喬丹，也目擊了一切經過，隨後即激動地寫信

給人在聖路易的弗蘭西斯夫人：

哥薩克部隊和士兵在大使館一個街區外有一場可怕的廝殺。你也知道，哥薩克人都是騎

在馬背上戰鬥。他們衝向街道中間那些有機槍和大砲的戰士。老天爺哦，真可怕的屠

殺。經過三分鐘的戰鬥，我算了算，在半個街區就躺了二十八具馬屍。哥薩克騎兵一發

動攻擊，士兵就開始用機槍掃射，你可以看到四面八方都有男人和馬匹倒下。[39]

半小時之後，當美國大使弗蘭西斯冒著傾盆大雨到達現場，見到「路面血流成河」，「屍體

遍地，綿延四個街區長」。那天晚上，路易・德・羅賓也冒險走出法國大使館，迎面而來的是

「一個令人心碎的景象」：「潮濕路面的水窪與血水之間躺著一具具馬屍，馬皮被剛下的雨淋得

270

緊繃，水光閃閃」。德·羅賓數了數，從夏帕勒爾納亞街到謝爾基耶夫卡亞街（Sergievskaya）之間的路上躺著十二具，不過更靠近涅夫斯基大街還有更多馬屍。已經有人群聚攏在馬屍周圍，卸下轡鞍據為己有。[40] 那一天大約有三十四馬和十名哥薩克騎兵死亡。但是，正如一個面帶鬱色的哥薩克人告訴羅賓傑斯的話：「我們可以徵集更多的人……但是這樣的良駒，再找不到了。」另一個記者目睹一個高大魁梧的出租馬車夫為那些死馬哭泣，「十二匹好馬死於非命，我一個馬車夫真是心痛得不得了。」[41] 至於七月初那幾天的死傷人數，蘇維埃中央執行委員會公布的官方數字為四百人，彼得格勒的急救站中心則估計有七百人以上，七月六日那天，《新時代》的報導宣稱，光是在七月二日到七月三日的那場暴亂中，就有超過一千人喪生[5]。[42]

那天晚上，「我們就寢時都納悶接下來會發生什麼事，」布坎南女士在一封家書裡如此寫道，「一整夜槍聲大作，幾乎不可能睡得著。」[43] 她很慶幸自己安全地躺在被窩裡，但是在美國大使館的菲爾·喬丹，在午夜時又聽到外頭傳來激烈的槍砲聲，壓抑不住好奇，「一骨碌跳下床，衝到冬宮大橋（指的是皇宮橋）」一探究竟：

布爾什維克黨人已經開始湧到市區這一邊，士兵就等在橋墩那裡。一待他們來到橋梁中

⑤ 一如一九一七年二月革命，雖有各種估算的數字，卻沒有可靠的傷亡統計。沒有人知道那些日子裡喪生者的確切數量。據估計，大概介於四百人到五百人，但很可能更多。

間，士兵就用機槍掃射，用大砲轟擊。好一個壯觀的景象。天空充滿你這輩子看過最漂亮的煙火。你知道，在革命期間，或有任何戰鬥發生的時候，每一個人都必須趴在地上。我就趴在一個操作機槍的男人後面。[44]

後來，弗蘭西斯口述一封給妻子珍的信，由菲爾代筆。他一一描述所經歷的事件，然後思索何時才有可能回家，這時，他注意到菲爾很企盼他們不會太早離開；這位僕人曾對他說：「現在這裡有這麼多革命事件，太有意思了，要是離開就可惜了。」[45]

整夜不斷的暴雨使得許多人無法外出上街，雨勢一直持續到七月五日星期三。商店不營業，電車停駛，只看得到幾個馬車夫身影。貝爾提·艾爾伯特·史塔福特聽說所有的活動橋梁已都吊升起來，不讓維堡區和彼得格勒區的革命黨人進城。他從可靠的消息來源聽說，今晚布爾什維克就要「被殲滅」。臨時政府已決心要靠克倫斯基從前線調回部隊，鎮壓這場動亂，這位陸海軍部長也將回到彼得格勒。[46] 每個人都期望他可以獨力回天，把城市從災難邊緣解救出來。與此同時，布爾什維克控制著聖彼得聖保羅要塞，也從他們的總部克謝辛斯卡宅邸指揮大局——如果他們的計畫確實有下一步的話。

在冬宮前的廣場現在儼然是軍事營地，裝甲車和大砲一應俱全，附近的陸海軍部前方則停著幾輛紅十字會救護車；每個街角都有哨兵看守，他們會攔下每一輛汽車，盤問駕駛。而在蘇沃洛

夫廣場這裡，梅麗爾·布坎南聽到部隊整天來來去去，將一挺又一挺機槍拖到定位。大家仍然苦勸布坎南夫婦為安全起見，趕緊離開首都；「但我們自然不能，也不會這樣做，」喬吉娜夫人如此寫道，因為這樣會立下一個壞榜樣，畢竟，「我們要是逃跑，僑民會怎麼說呢？」[47]

但是在六日這天早上六點，有人來喚醒這對夫婦，請兩人穿著拖鞋和晨樓趕緊移往馬車房，並做好隨時離開的準備。政府軍已經奉命拿下對岸的聖彼得聖保羅要塞和克謝辛斯卡宅邸。由於英國大使館就位在易受攻擊的位置，當局擔心要塞裡的布爾什維克會把大砲砲口直對他們。布坎南爵士卻不慌不忙，「這個老人」疲憊地嘆了口氣：「我希望那些人能等一等」，說完話就「轉頭又睡過去」。[48]

等到布坎南爵士終於走出臥室，他堅持不從大使館撤離：「非常感謝你們的關心，但是我的妻子和女兒都想看一看實況。」貝爾提·艾爾伯特·史塔福特聽說政府軍要進攻要塞的消息，驚慌地趕到大使館，竟然看到大使在「幾位祕書圍繞下，就坐在陽台上，而不是照大家建議在地窖裡避難。而且正興致高昂地觀看軍隊匍匐穿越聖三一橋。」布坎南爵士後來記錄說，他過了「一個精采的上午」，一直觀看到下午一點左右。喬吉娜女士則是從位於邊間的客廳綜覽全局，發現一切都相當驚心動魄：「感覺就像置身在前線壕溝裡。」[49]

雷頓·羅傑斯目睹了政府的第一批援軍抵達，「一整團的士兵騎著輕便自行車」從前線的得文斯科趕來支援，加入進攻聖彼得聖保羅要塞的行動。他注意到這支部隊跟城裡缺乏紀律、儀表不整的士兵截然不同：

從他們古銅色、粗礪的臉龐，所攜裝備的磨損狀態，可以判斷出這是一群久經沙場磨練的戰士。他們帶了一應俱全的鍋碗瓢盆，隨時可就地紮營、烹煮一餐。還有馬匹拉著一輛輛滿載乾草的大車，那些乾草無疑是馬的飼料。士兵沿著堤岸慢慢騎行，人人保持著公事公辦地就定位，準備發動攻擊，然後轉彎騎上（里特尼）橋。接著，他們有條不紊、與前一輛車前輪對齊的整齊隊形。那是一個奇怪的景象：這些男人如此冷靜自若地準備展開殺戮，成排槍枝對準對岸要塞，堡壘上方升起的紅旗在溫暖的夏日空氣裡幾乎文風不動，涅瓦河面平靜無波。[50]

事實證明，臨時政府幾乎不費吹灰之力就展現實力：上午十一點三十分左右，克謝辛斯卡宅邸的人不戰而降，約三十名列寧的人馬就逮（列寧自己已溜到一處安全場所）；不久後，在下午一點，要塞那邊也投降。唐納・湯普森跟著政府部隊一起進入克謝辛斯卡宅邸。他們發現裡頭藏著軍火武器：「七十挺全新的機槍，以及大量的糧食物資和武器，院子裡停了多輛強行徵用來的汽車。」那天稍後，政府單位的人向他展示「他們口中的重要文件」，內容「顯示列寧無疑與德國人有掛勾」。[51] 現在是臨時政府打出唯一一張王牌的時候。在列寧的總部搜出的文件顯示布爾什維克是從德國總參謀部拿到金援。在全民仇視德國敵人的當下，這樣的證據不啻是猛烈的政治炸藥。晚報《活道報》（Zhivoe slovo）隨即刊出一篇政府聲明，文件中的若干細節也傳到彼得格勒那些叛變的軍團耳裡。這個消息一舉扭轉布爾什維克受到支持的情勢，也讓猶豫不決的人倒向政府這一邊。

在這個被稱為「七月流血事件」的數天期間，唐納‧湯普森攜著相機和三腳架外出，有時候步行，但多數時候是搭著一輛租來的汽車跑遍各條大街，「相機鏡頭從後座窗戶探出」。根據弗蘿倫絲‧哈波的說法，看起來「有點像一種新型的槍」。湯普森也說：「它看起來確實非常有威嚇力，所以我們的車子在涅夫斯基大街上暢行無阻。」湯普森一有機會就舉起相機「開始按快門」，⑥但是那天下午稍晚，他目睹了令他作嘔的最後一場群眾示威，其野蠻程度堪比他沒有以影像記錄下來的二月革命。在塔夫利達宮那裡，他見到三個打扮為水兵的革命份子，駕著一輛汽車，朝大門台階上的一群官員開火，之後火速駛離，但是隨即遭一輛橫停在路上的卡車阻斷去路。男人從車裡被拖了出來，聚攏過來的人群隨即將他私刑處死。用的是他不曾見過的野蠻手法，他在寫給妻子朵特的信上詳細敘說了這段經過：「他們用繩子套住這幾個男人的脖子，再掛到電報桿的橫木上，然後扯動繩子，把男人拉到離地三英尺高。由於三個男人的雙手並沒有綁起，被吊起時，他們想手拉手撐住，但是暴民不斷敲他們的手，逼他們放開。三個男人就這樣慢慢地被絞死。」這可不是很能安慰人心的故事。[52]

⑥ 一位其他報社的特派員甚至興奮地跟弗蘭西斯大使說，湯普森「正在涅夫斯基大街上拍攝戰鬥照片，手裡握著一把上膛的槍」。

隨著動亂狀態趨緩，亞瑟·蘭塞姆當晚發送電報到報社，以簡短聳動的形式交代了動亂狀況以及它如何無疾而終：

最近幾天發生的事件實在可悲。鼓動者以各種理由唆使士兵走上街頭，那些阿兵哥根本一頭霧水，不知為何被召來……整座城市滿是激動的士兵。任何一處的任何一聲槍響，都會導致一些人恐慌地開槍，無辜的人遭射殺倒下。……示威群眾缺乏具體的目標，也沒有達到任何成果。二十四小時內，幾乎整座城市都在他們掌控下，而他們一事無成。……許多人不明不白地或死或傷。許多示威者顯然都知道這一點。……毫不見革命的熱情。只有一群困惑、單純的民眾像無頭蒼蠅般亂竄。[53]

哈羅德·威廉姆斯發給《紐約時報》的一則電訊寫道：「彼得格勒現在很安靜，但是在這場瘋狂和荒誕的冒險之後，空氣中瀰漫著一股濃厚的屈辱和出醜氛圍，一種既忿恨又辛酸的感覺。人人都在想，為什麼容許這種事發生呢？為什麼不從一開始就制止呢？」這場「列寧禍亂」源於那些布爾什維克以他們的「暴力宣傳」，煽動一群「無知群眾」做出暴力行為，這種無恥懦弱的行徑令他深感震驚。[54]

克倫斯基眼見臨時政府在他赴前線期間無能控制情勢，感到非常憤怒。他毅然決然要在七月

276

七日取代消極的李沃夫親王，接任總理職位，以便以「獨裁鐵腕讓軍隊重新找回紀律」，他也要求對軍隊有全權的控制權，絕不屈從於「任何一個士兵委員會的干預」。[55] 他繼續兼任陸海軍部長，任命科爾尼洛夫將軍為新的陸軍總司令。將軍上任後第一件事即是要求恢復軍事法庭和前線逃兵的死刑。叛變的彼得格勒戍衛部隊全遭解散，做為懲處，所有士兵都被遣送到前線服役；克朗施塔特的水兵被要求繳械並遭送回基地，但令人遺憾的是，臨時政府並沒有決斷和魄力來懲罰這群水兵。

彼得格勒居民在七日早晨醒來發現，「布爾什維克的勢力總算遭剷除，至少暫時如此」。[56] 政府已經發出列寧、托洛茨基和布爾什維克幾位主腦的逮捕令。托洛茨基很快被捕，但列寧逃過追緝。他在彼得格勒一個安全處所躲藏了幾天，然後往北到拉茲里夫（Razliv），躲進一間乾草棚裡，然後剃掉鬍子，戴上假髮和換上工人服裝，安然逃到赫爾辛基。唐納・湯普森在寫給妻子的信上說道：「逃脫的列寧……以及他的同夥，幾個月前還在紐約當餐館侍應生的托洛茨基，這兩人所作所為對俄國的破壞史無前例。我覺得克倫斯基唯一能做的是逮住這兩個人，不再容許他們胡作非為。換作是我的話，會槍斃他們兩個人，而且引以為榮。」絕少表達批評的弗蘭西斯大使也認為，俄國政府沒有擒賊先賊王，逮捕列寧、托洛茨基和其他一千布爾什維克首腦，以叛國罪起訴和處決他們，實在是一大失策。他後來寫道，如果他們在七月就這樣做，「俄國很可能不會又捲入另一場革命」。[57]

戰鬥十天後為全市哀悼日，這次計有二十名哥薩克人喪生於街頭戰鬥，當局要為其中七人舉行隆重的葬禮。[58] 與二月革命那場非宗教的葬禮截然不同，在七月十五日這天舉行的這場儀式完全按東正教規儀進行，據一個英國目擊者聽到的說法，這是刻意為之，用來「譴責」當初籌辦那場戰神廣場葬禮，卻未安排任何宗教儀式的社會主義團體。很顯然，當初被葬在廣場的死者，他們的家屬親人對缺乏宗教儀式一事不免介意。若干人後來自費請了教士到墳墓旁補行儀式。恩斯特‧普爾認為克倫斯基深諳操作一場大戲，也善於利用公眾情緒，打算把這場葬禮變為大眾宣洩感情的出口。這位總理宣布這些哥薩克英雄應該「跟所有俄羅斯大公葬在同一處墓地」。[59]

十四日下午五點，死者入殮，接著用銀布覆蓋每具棺木。一隊哥薩克騎兵手持綁著黑色三角旗的長矛，一路護送靈柩到聖以撒大教堂，在那裡停棺一夜供公眾瞻仰。棺材置放在靈柩台上，就在聖幛（iconostasis）前的尊榮位置，由大教堂那些「高聳的青金石和孔雀石柱子」團團圍繞，周圍擺滿了鮮花和蠟燭。一整夜，哀悼者絡繹不絕地進入大教堂；恩斯特‧普爾憶述：「哥薩克人、士兵、水兵、紅十字會護士、教士、韃靼人、喬治亞人和高加索人，可見形形色色的服裝和制服，有各式各樣的色彩與色調。」[60] 他寫道，大教堂裡頭是如此陰暗，「你只能看到自己周圍的人影，但是你可以聽得出，踩過石板地面的足音是數千隻腳踏出」。

第二天進行了漫長而繁複的葬禮儀式，有整套俄羅斯東正教的閃耀聖像、十字架，有焚香裊裊，有兩百個男童唱詩隊的吟唱——以麗塔‧柴爾德‧多爾的說法，「儼然是一首悲傷交響曲」——接著，送葬隊伍動身離開大教堂。[61] 在外面，洶湧的人群已經聚集在廣場和周圍的街道等待著，許多人舉著哀悼的黑旗幟，許多人在哭泣。頭一次，街上不見任何紅色革命旗幟。眾多

278

樂隊在演奏，樂聲在街道上來回飄盪，而每具靈柩「放置在有天篷、由黑馬拉行的華麗靈車上」。靈車先行經列隊的哥薩克騎兵前方，那些騎兵的坐騎都「安安分分地站立」。送葬隊伍走向涅夫斯基大街盡頭的亞歷山大·涅夫斯基修道院，棺木將在那裡入土。[62]

她想到二月革命那些死者的葬禮欠缺宗教儀式，不禁悲從中來。[63]路易·德·羅賓看到若干死亡騎兵的雙親，深受觸動，他們都是住在烏拉爾或高加索的單純農民，千里迢迢趕來為他們的兒子送葬。以哥薩克部隊隊傳統，死者的坐騎會跟隨隊伍前進，而馬鐙就橫掛在空盪盪的馬鞍上。德·羅賓注意到其中一匹馬受傷嚴重，「吃力地一跛一跛跟在牠主人的靈車後面走」。另一匹馬，則是由「死去主人的兒子，一個約十歲大的哥薩克孩童坐在馬鞍上」。[64]

「很好，至少這些人不會像狗一樣被埋葬，就像我們一樣。」人群中的一個女人喃喃地說，

菲爾·喬丹不是會錯過這種場面的人，他一如既往靠得很近。眼見場面之盛大，他滿是敬畏，他在寫給弗蘭西斯女士的一封信上說道：「報紙說有超過一百萬人出席……光是想到有那麼多人在場，我看所有人都會嚇個半死。每當有鼓聲響起，人群都感動得顫抖。」[65]麗塔·柴爾德·多爾把這個場合視為「希望的時刻」；這是由克倫斯基政府所刻意設計的一場群眾遊行，旨在給蘇維埃下馬威，也是一個給極端份子的警告。貝西·比蒂在這場哥薩克騎兵葬禮過後記述道：「彼得格勒城裡任何一個權充觀察家的人或許會說，革命動亂已成過去，秩序已經恢復。但他肯定不明白在表面下潛伏的暗流有多麼廣闊、有多麼深。」三十歲的貝蒂是一個信仰堅定的社會主義者，曾採訪內華達州礦工罷工，在她看來，七月流血事件不過是「革命過程中階級鬥爭的開始」。[66]

哥薩克騎兵葬禮的日子，克倫斯基以總理身分第一次公開露面。當最後一具靈柩從聖以撒大教堂運出後，他坐著豪華轎車，在「高聲歡呼、簇擁而上」的群眾中穿行，來到大教堂前門。他一身普通卡其色制服，打著綁腿，站到台階上做了簡短的演說，接著「揮手示意人群安靜下來，請他們靜靜地向後退」，然後脫下帽子、垂頭走在靈柩隊伍後方。麗塔·柴爾德·多爾評論道：

「眼見群眾對自己的熱烈歡迎，他想必感受到勝利的激動之情，畢竟，他也是個凡人。」恩斯特·普爾注意到克倫斯基的非凡魅力：「在那一天，他這個人似乎是整個政府的化身。」在七月事件過後的頭幾個星期，每個來到彼得格勒的外國來客都想跟新總理見上一面。[67]

但是他是一個難以見到的人，「因為他盡可能滿足每個人的求見。」潔西·肯尼如此寫道。她聽說克倫斯基底下的部長正在努力「不讓他消耗過多無謂精力」。最後，皇天不負苦心人。她與艾米琳·潘克斯特受邀在七月二十一日進冬宮與他會面。肯尼在晤面幾天前寫道：「人們都說他想成為第二個拿破崙。」她們那天早晨抵達冬宮的時候，克倫斯基就坐在原來由沙皇所使用的桌子後方，他當下的姿勢，「一隻手的大拇指插在外套裡」，顯現出他百般憧憬的那位英雄的派頭。肯尼寫道：「我當時心裡想，他是不是在模仿拿破崙的姿勢。」[68]隨後，他領著潘克斯特坐到壁爐前，兩人用法語聊起來，克倫斯基偶爾會指示口譯以俄語補充一些事。肯尼注意到他談起話生動起勁，但是：

我感覺他不是獻身於某個目標的那種人，不是列寧……也不是普列漢諾夫或潘克斯特女士那樣的人。他曾經是一個優秀的律師，是一個積極熱心的人，一個口才便給的演說

家，但他並不具備上述那幾個人的自我克制力。這個男人顯得搖擺不定，會任由激情和

心情左右自己……很顯然他不會是列寧的對手。後者無情、獨斷，對於擋在他道路上的

任何東西和任何人，都會毫不留情地加以剷除。

總而言之，肯尼覺得克倫斯基盛氣凌人，而且隱約對潘克斯特帶著敵意；她心想，他也許很

嫉妒有這麼多人想見她。在她們告辭之前，他的一個舉動證明她的猜想，他指了指那張書桌上瓶

身華麗的銀色墨水瓶和羽毛筆，自鳴得意地告訴她們：「沙皇就是用這枝筆來簽署文件。」[69]

肯尼得出一個結論，這是一個夾在多方衝突勢力之間的男人，他肩負的責任太多。麗塔‧柴

爾德‧多爾認為，他當然不缺乏總理一職所需的號召力和魅力，但是即使是克倫斯基，面對「一

群沒受過教育、毫不安分、有需索的俄羅斯群眾，也無法抓住他們的脖子，強迫他們聽道理」。

多爾的美國同胞坎塔庫澤納—斯佩蘭斯基王妃也抱持類似的看法；依她之見，從七月事件以

後，克倫斯基「似乎已失去對一切事務的掌控力」——無論原因是健康欠佳或肩負的責任過多、

壓力過大。她注意到，他在革命早期因其正直和愛國精神深受公眾信任，所獲致的「民眾代言

人」形象已不復存在；現在他住在冬宮裡，亞歷山大三世過去的房間，「睡在沙皇的床上，使用

他的書桌和他的發電機，接見民眾時有種種繁文縟節」，似乎已經失去了平易近人的特質，變得

更加裝腔作態。和肯尼一樣，她看到一個「為了維持個人支持度，必須不斷讓步、妥協的人」。

寶琳‧克羅斯利在七月十三日這天的日記裡寫道，克倫斯基「東奔西跑，從後方到前線，從

一個前線戰場到另一個，做慷慨激昂的演講，但是俄羅斯照樣分崩離析」。她仍舊不信服他有整頓一切的能力：「我的俄國友人要我放心，說短期內一切會恢復『正常』（如常地騷動不安），說無政府主義者在再次重整以前，不至於輕舉妄動發起另一次起事，他們現在知道拿下一座城市是多麼容易的事，他們下一次又起事拿下它的話，絕不會再放手。」[72]

在這種持續不安定的狀態下，到了一九一七年七月底，彼得格勒仍是一個動盪、類似軍營的地方。因為舊政權在二月垮台，如今這座城市（它有紐約的一半大小）沒有任何現役士兵駐守，沒有警察組織執行保護職責，只有一支匆忙組成的民兵[7]。儘管動亂已經平息，但是居民不再有安全感，「數量更多、更多樣」的謠言繼續散播，言之鑿鑿說還會再有起事。威雷姆·奧登狄克回憶那個夏天，如此表示：「俄羅斯民眾陷入一種奇怪的心態。認定未來不會有好事，人人心裡失去希望，那是一種麻木的聽天由命，已有心理準備要面對某一天又到處蔓延的災禍。」而麗塔·柴爾德·多爾寫道，政府的存亡「如今只取決於群眾的意志」。[74]

不過，布爾什維克領導層也陷入混亂，事實已證明，他們並無法對七月初那些示威遊行的快速進展做出適切因應。對於是否要引導這場動亂為第二次革命起義，列寧其實舉棋不定，最後選擇了「靜待其變」策略，彼得格勒蘇維埃中央委員會也是如此。實情是，彼得格勒的這些革命先鋒就跟所有居民一樣，根本不確定示威遊行將會走向何方，是無產階級革命嗎？或是一場政變？而被揭露收受德國的金援一事，更使得布爾什維克遭受沉重打擊，他們被迫潛伏起來。但是，又會持續多久呢？

那個月，戰爭危機也在升級，俄國軍隊繼續遭遇挫敗，包括在塔諾波爾（Tarnopol）大敗，兩

個陸軍軍團投降；也失去加利西亞和布科維納（Bukovina）。到了七月二十二日，俄國軍隊有一百萬大軍在撤退，幾千人遭俘虜，而為數更多的士兵乾脆逃兵。如今俄國人真正開始擔心德國人攻進首都。亞瑟‧蘭塞姆迫不及待想離開。他又染上痢疾（這一年的第四次），病弱和飢餓交加，非常渴望回家。他不指望他的家人——即使英國人也過著戰時配給的生活——能真正理解當前俄國的糧食匱乏慘狀：

你沒有目睹過街上瘦骨嶙峋、渾身骨頭像能把皮刺穿的馬兒。你沒有見過餵不飽孩子的母親，比如門房的妻子會來跟你乞討一點麵包，否則她的孩子沒有足夠的食物可吃。你沒遇過上茶館喝茶，卻沒有蛋糕，沒有麵包，沒有牛油，沒有牛奶，沒有糖可佐的狀態，畢竟市面上已經找不到這些東西。你不至於為非常次級的一磅肉付七先令九便士。你不至於花四十八先令買一磅菸草。⑧

「等我回到家裡，」他總結道，「我只想天天大吃大喝。」[75]

⑦一如彼得格勒蘇維埃和臨時政府雙雙爭取政治控制權，取代了舊沙皇警察的民兵也分為兩個對立的組織：一是由彼得格勒杜馬掌控的城市民兵，成立宗旨是依民主原則為每個市民服務；另一支為自治工人民兵，只為工人階級利益和革命目標服務。

⑧以現今幣值，分別相當於二十英鎊或二十九美元，一百二十英鎊或一百七十二美元。

唐納‧湯普森同樣消沉沮喪。他的體重直掉，瘦了很多。他在寫給妻子的信中說道：「我的肚子有權利對我懷恨，因為我絕少讓它嚐到正常食物的味道。」他又餓又疲憊之下，現在可以答應她，這將是他的最後一次外派。「我今天（七月八日）的感覺，正是妳始終期望我感覺到的：厭倦、憎惡當一個戰爭攝影師。」[76] 七月十五日，他開始計畫返家行程；但他得先拿到一份由克倫斯基親自簽署的許可證才能啟程，否則他無法把珍貴的錄像影像和攝影圖像帶出俄國。八月一日，他總算搭上開往符拉迪沃斯托克的西伯利亞列車。抵達後，他搭輪船先到日本，再橫越太平洋到加州。

湯普森離開時毫無遺憾。五個月以前，他看到彼得格勒的人民意圖明確，帶著自由、平等和博愛的革命理念上街遊行；但現在，他再也找不到任何希望的話語。「我看到俄國一路走向地獄，從來不曾有一個國家到過的地獄」。[77]

第12章 「首都城裡的這片瘴癘之地」

'This Pest-Hole of a Capital'

八月二日星期二這天清晨，尼古拉‧亞歷山德羅維奇——前俄國沙皇，但如今只是平民的羅曼諾夫上校——與其家人從沙皇村被帶離，搭上火車被送往西伯利亞西部。接下來九個月，一家人被軟禁在托博爾斯克（Tobolsk）總督府，與此同時，臨時政府內部仍在為如何處置他們而爭論不休。① 過去的皇居亞歷山大宮如今已荒置；連結沙皇村到首都的皇家專用鐵路已遭拆除，拆下的鐵片和枕木悉數被送往別處重複利用。關於三百年羅曼諾夫王朝的覆亡，彼得格勒那些外國人在各自的日記、信件等紀錄裡幾無提及；關於沙皇死亡的詳情：當局未揭露的細節，或是他殞命的地點，鮮少有人在意，畢竟首都裡人人自顧不暇，糧食仍然嚴重短缺，時局仍然如此不穩定、

① 一九一八年四月底，他們被轉送到西南方三百六十五英里外葉卡捷琳堡的一棟大宅。同年七月十六日至十七日晚間，全家人在該處遭到布爾什維克殺害。

騷亂頻傳。沙俄帝國已是遙遠的前塵往事。

一個美國紅十字會任務團一行四十人於七月二十五日抵達彼得格勒。其中幾個成員，在沙皇一家人被帶離亞歷山大宮後不久，倒是獲准入內一窺宮殿內部（那之後不久，已無人居住的皇宮也做為博物館，開放給好奇民眾參觀）。這幾個幸運的美國訪客，看著沙皇一家人遺留的物品感慨不已：桌子上還攤著書本，在鋼琴架上有翻開的樂譜。喬治‧錢德勒‧惠普爾（George Chandler Whipple）認為「他們顯然走得非常匆忙」，「所有東西都是未收拾的狀態，孩子的玩具散置在地板上，皇后的書桌上還擱著一張未完成的信」[1]。他的同仁奧林‧沙吉‧魏特曼回憶說：「在桌上、壁爐架上散置著一些柯達拍立得照片，顯然是由孩子拍的。」最令他們心酸的一幕，或許是瞥見皇儲阿列克謝所留下的一本法語練習本；孩子在某一頁的頂端寫了自己的名字，「稚拙的筆跡還寫了一句法語：『今天的法文課好難』」。對一個已然消逝的王朝短暫、私密的一瞥，魏特曼認為「實在動人心魄」。他寫道：「俄國當局已打算將皇宮改為博物館。在那之前，我有幸能先行進入宮殿，一睹退位沙皇尚且鮮明的生活印記，實在是難能可貴的體驗，我永遠不會忘記。」[2]

紅十字會任務團成員是從符拉迪沃斯托克搭乘前皇家列車——尼古拉二世正是在此車上簽署了退位書——沿西伯利亞大鐵路一路前行到彼得格勒。所有成員分住在九個豪華車廂，他們很喜歡這些「亮晶晶的白銅廁所，美麗的俄羅斯皮椅，舒服的絲綢靠墊」，很開心能睡在「亞麻床單上，枕著絲質枕頭，所有寢具還都有皇家雙鷹標記」[3]。弗蘭西斯大使和他的館員親自到尼古拉火車站迎接這一行人；貝西‧比蒂也到場躬逢其盛。任務團所展露的「人類高貴同情心」，其醫

286

生與公衛醫務人員的專業素養，以及攜來七十噸當地急需的手術用品，在在令比蒂欽佩讚嘆，但是她也納悶，在這樣的戰爭末期階段，任務團還能在俄國「取得什麼樣的進展」[2]。

任務團一行人走出車站，團員奧林‧沙吉‧魏特曼隨即注意到，彼得格勒那些人來人往、塵土飛揚的街道看來何等「破敗不堪」。此外，路上不見任何警察；沒人在遵守交通規則，他覺得每次過馬路都是在冒生命危險。[5] 所有建築看來「骯髒、破舊，牆壁貼滿革命傳單、海報」；它們「覆蓋了商店、教堂、雕像底座、電報桿、柵欄，能貼海報的任何地方都貼滿了。整座城市看起來亂七八糟」。帝國的輝煌印記都遭毀壞、剝除，處處紅旗飄揚，就連「涅夫斯基大街上一處公園裡，一尊凱薩琳大帝銅像手中也插著一支紅旗」。幸而有三天時間，城裡各處冒出裝飾著花朵、常綠樹枝和彩旗的小攤子，在販售政府最近發行的「自由公債」債券，稍微為城裡增添了些許繽紛色彩[3]。[6] 任務團的若干成員下榻在莫斯卡雅街上的法國飯店。土木工程師暨公共衛生改革先驅喬治‧錢德勒‧惠普爾回憶，「非常糟糕的地方，卻是城裡僅有還堪住的旅店」。房間

② 任務團還有電影攝影師諾頓‧崔維斯中尉（Norton C. Travis）隨行，這是一位資深自由接案工作者，曾與法國百代（Pathé）、美國福斯（Fox）和環球（Universal）片廠合作。就和唐納‧湯普森一樣，他總會深入動亂現場捕捉畫面，他曾寫道：「我可以一整天鎮守在民眾搶掠商店、工廠、住宅的現場。對他們而言，自由只有一個意思，自由就是可以拿走自己想要的任何東西。」和湯普森一樣，崔維斯也去前線拍攝了婦女敢死營。他停留俄國期間，大部分時間都待在明斯克附近拍攝。

③ 出售的是金額二十盧布（四美元）小金額債券。最後籌集了大約四十億盧布（十億美元）。

287　第12章

「髒死了」；早餐供應的是有嚼勁的黑麵包和淡茶，更讓我們意識到，「我們確實身處在一座戰時城市」。由於糧食短缺得太嚴重，飯店經理還預先請他們多擔待，「有時他能給我們準備一頓好餐，有時真的辦不到」。[7] 法國飯店之骯髒、惡臭沖天，讓惠普爾和幾位同仁嫌棄不已，甚至稱之為「後庭」。他們很快就轉移陣地，搬到明顯更乾淨、更令人心情愉快的歐洲飯店。那裡早餐供應牛奶咖啡，還有煮沸的牛奶可佐用，幾個人都喜出望外。任務團一行人確實和大家一樣只能吃粗茶淡飯，但是幾天後，美國大使館便辦了盛大的歡迎會，所有成員這下好好了飽餐一頓。喬舒亞·巴特勒·懷特便注意到，參與宴會的紅十字會任務團成員「簡直像秋風掃落葉一樣，橫掃熱茶、糖和白麵包」。[8]

在阿斯托利亞飯店，貝西·比蒂口中的「戰地飯店」——倒也適切，因為它的外觀仍然是彈痕累累、滿目瘡痍——最近進行了修繕和翻新工程，她又驚又喜地發現居住品質得到大幅改善。

「一整個夏天，我們都得獨自在各自的房間用早餐、午餐、茶點和晚餐，現在總算能脫離隱居般的生活，再次跟所有人打上照面」：

大廳粉色地毯上斑斑的革命血跡已被洗淨。釘在洞開窗戶上的應急木板已被取下，換上新的玻璃窗，兩旁懸掛上華麗的深紫紅色窗簾。不過幾個星期前，餐聽裡還橫倒著慘遭憤怒暴民毒手的缺腳桌、斷腿椅，現在放眼望去是整齊一致的雪白桌布與全新桌椅。[9]

偶然到訪的人可能會想像住在阿斯托利亞飯店裡的客人都過著豪奢生活。「根本沒有。」食

288

物就和以前一樣糟：午餐的套餐，第一道菜是塞著碎肉和卡莎糊（kasha）的高麗菜卷，第二道菜乍看是半條黃瓜，底下還是相同的碎肉和卡莎糊。

紅十字會任務團已卸下攜來的珍貴藥物和食品物資，將它們貯放在政府嚴加保護的安全地點。緊接著，他們著手評估如何將所有物資分配、發送到俄國全境。另一個當務之急是建立機動消毒站，以遏阻斑疹傷寒疫情蔓延。喬治・錢德勒・惠普爾認為這將是一場艱難的戰鬥，他在日記中寫道：「對於飽受飢餓所苦的人，跟他們大談衛生清潔根本不實際。」[11] 麵包店前的隊伍仍然排得老長，他親眼見到店家以拙劣手法來切、秤麵包，不免大吃一驚，心知這拖慢了銷售速度。對於那些已經排隊幾個小時的人來說，等待更是漫長得無止盡。

在他看來，糧食危機顯然是「因為士兵、難民和其他人口大量湧入城裡而更加惡化」；從開戰以來這幾年，整座城市的人口已從兩百萬增加到三百萬人。「政府也意識到危機，除非馬上採取一些斷然措施，否則彼得格勒這個冬天必有飢荒發生，或許將會有十幾萬人挨餓」。惠普爾注意到隨處可見高疊的木柴堆，它們都是由大平底駁船載運到碼頭區。彼得格勒是一個燃木柴取暖的城市，煤炭少之又少，或根本買也買不到。木柴價格持續在飆漲。據他的記述，商店裡根本沒有東西可買，煤炭少之又少，到處都買不到鞋子，而等到冬天一到，衣服也將供不應求。大家可能還苦於八月的高溫烘烤，但是一待進入九月，開始陰雨綿綿的天氣，情勢會為之不變。[12]

惠普爾遇到幾個在城裡執行福利計畫的美國同胞，每個人似乎都垂頭喪氣，認為這是一場注定敗北的戰鬥。富蘭克林・蓋洛德（Franklin Gaylord）已在彼得格勒住了十八年，與美國基督教青年會的俄國姊妹機構「光之屋」一起工作。他得出非常殘酷的結論：彼得格勒是「全歐洲最糟糕、

最破敗、最惡臭的城市，街道路況惡劣，再努力也改善不了。沒有衛生設備，水沒法入口，食物短缺，房間裡滿是臭蟲，我們整個冬天都看不到太陽，天氣寒冷、陰沉，空氣不適宜呼吸」[13]。

前人的經驗談聽來不太令人振奮，不過紅十字會任務團還是正式開始事實調查的任務，馬不停蹄到訪食品店、紅十字會和其他福利倉庫，到市內和市郊每家醫院和護理中心參訪，也檢查城市水道設備和污水處理廠。斑疹傷寒、肺結核和壞血病是任務團最亟需處理的醫療問題，成員們發現，與俄羅斯人一起工作是相當艱鉅的挑戰。奧林·沙吉·魏特曼醫師認為，他們「就像長期被管束、然後突然重獲自由的孩子。他們現在打著自由名號遂行任何事」。他無論在哪裡都看到人們工作時「懶散、心不在焉」，心裡非常震撼：「彼得格勒民眾的最高理想似乎是什麼事都不用做」。「他們將惰性當作自由，任由它支配，我想，只有強烈痛苦能讓他們恢復理智」[14]。

雷蒙·羅賓斯（Raymond Robins）寫道：「這裡一切都一團亂！」他是傑出的經濟學家暨進步派政治家，堪稱是任務團裡最具知名度的成員。④做為一個福音派基督教徒，他抱持著十字軍東征似的態度前往彼得格勒，樂於迎向等在那裡的挑戰。但他不得不承認，在首都的生活是「過一天算一天……各種事都變幻莫定……前景極端詭譎」[15]。八月一日，他見到克倫斯基以後，心中又更加不安。他覺得這位總理看來疲憊不堪，「每天光是把事情維持在正軌就夠他忙碌了，因此我們只能在正式的場合見到他。他看來很緊張和很勞累的樣子，讓人不禁疑惑他能否再堅持六個月，堅持到一個普選出來的立憲會議正式召開，組成一個新政府的那一天」。

就和他的幾個同仁一樣，羅賓斯認為經濟形勢及嚴重的糧食短缺會左右俄國的未來。他看到那些為了購買麵包、肉類、牛奶和糖而大排長龍的民眾，曾寫道：「俄國政府的存亡與這些隊伍

息息相關，如果隊伍變短，政府會存活；如果隊伍變長，政府恐怕維持不了。」[16]依他看來，臨時政府的成員「都是肩上扛了責任的夢想家，現在他們有了權力，卻無能把夢想化為現實」。而且，大家都太依賴克倫斯基，接下來，「要麼靠他爭取民望，要麼實施軍事獨裁」。不過，就目前而言，羅賓斯仍然對俄國抱持浪漫理想主義式的展望；他在八月六日寫信給妻子瑪格麗特，字裡行間洋溢著希望：「俄羅斯人很快會恢復對靈性的追求，禮拜和敬仰又會回到他們的生活裡。他們會實現社會民主，達到真正的機會平等、自由和博愛。」[17]

八月二十一日，俄國在前線作戰又遭逢重挫，位於首都西南三百五十英里處、重要的波羅的海戰略港口里加已經落入德軍手裡；或者該說，城裡的俄國守軍不戰而降，拱手讓出城市。儘管如此，彼得格勒城裡的人仍不願相信俄國軍隊的軍心已崩潰至此。那一晚，威雷姆‧奧登狄克偕同夫人去歌劇院觀賞林姆斯基‧高沙可夫（Rimsky Korsakov）的《水仙女》（Rusalka），聆聽夏里亞賓的動人演唱：觀眾相當熱情，每一幕結束時，就會從他們的座位往前擠，「簇擁在腳燈前方，一再呼喊夏里亞賓的名字。在那一晚，無論革命、德國人或戰爭，全被拋到九霄雲外。彼得格勒

④ 羅賓斯的姊姊伊麗莎白在英國當地極具知名度，她是一位女演員，以演出易卜生劇作而聞名，也是作家，並熱切支持婦女參政權運動。她與艾米琳‧潘克斯特和潔西‧肯尼頗有交情。

如今已是戰區；；但是又有什麼關係呢？夏里亞賓在這裡高歌！喝采吧！鼓掌吧！夏里亞賓，唱得好！」[18]

里加陷落之前不久，臨時政府在莫斯科舉行了一場大會，最後一次嘗試消弭資產階級團體與社會主義團體對戰爭的歧見，將兩者團結在克倫斯基領導的政府翼下。克倫斯基一身戎裝出席，在他左右各站著一位副官。他將拇指插在外套口袋——此一獨特姿勢，已為他贏得「小拿破崙」的封號——又發揮拿手本事，慷慨激昂地陳詞，呼籲大家團結支持政府。不過，在路易·德·羅賓看來，即使是克倫斯基那「舌燦蓮花、鏗鏘有力的即席演說」，已不足以服眾。誠然，俄國人傳統上可能會「比法國人更容易受口才及華麗的詞藻」吸引，但是「人民已經受夠了光說不練，受夠了目前的混亂失序狀態」。[19] 克倫斯基甫在七月任命的總司令科爾尼洛夫將軍也發表了演說。他立場強硬，表示會採取必要的嚴厲措施來重振俄軍軍心；這段發言使得全場氣氛為之高昂起來。[20]

貝西·比蒂停留在彼得格勒的數星期間，觀察到克倫斯基如何傾全力「遵循中間路線」，對守舊反動的右派與布爾什維克左派兩面討好。儘管許多人呼籲他訴諸武力（正中科爾尼洛夫將軍下懷）來恢復秩序，他卻竭力避免走到那一步。她覺得他這樣做很正確，「一旦讓軍隊獨大，民眾會視為破壞革命，他們會背離做出此決策的人」。她在晚餐桌上提出這個看法，卻遭到艾米琳·潘克斯特堅信笑著反駁。潘克斯特堅信俄國必須由一個強人來領導，而克倫斯基是一個軟骨頭。唯一可以「挽救局勢」的人，是能夠「鐵腕統治」的科爾尼洛夫將軍。[21] 在七月事件後，克倫斯基不顧孟什維克和社會革命黨的反對，仍然堅持讓右翼的科爾尼洛夫接任軍事總司令，此舉普遍被看

作是克倫斯基強硬起來的表現。面對來勢洶洶的布爾什維克反對勢力，他試圖藉這個任命來強化鞏固臨時政府的根基。科爾尼洛夫出身平凡的哥薩克家庭，是一個自學成才的職業軍人，忠心愛國者；在他的屬下眼中，則是「一位天生的領袖」。[22] 但他絕不會是調解者，也不會是政治家。

曾在前線和他有過接觸的諾克斯少將認為，他是一位「意志強大、勇敢無畏、冷靜的軍人」，靠實際作為而不是言語來贏得大家的尊重。[23] 科爾尼洛夫強烈反對由各級蘇維埃和它們的士兵委員會來指揮軍人，他現在要求，無論是在前線或是大後方，他都對軍隊有完全的控制權。

喬治‧布坎南爵士可以看出，自從七月事件以後，克倫斯基的影響力逐漸下滑，如今是科爾尼洛夫「來指揮軍隊，也是後者掌握強大的戰鬥力量……有望成為掌控全局的人」。但就目前而言，這兩個人互相需要對方：「克倫斯基不能沒有科爾尼洛夫，他得仰賴這個唯一能控制軍隊的男人，否則無法挽救戰局；雖然克倫斯基的民望逐漸下滑，科爾尼洛夫也不能沒有他，因為這位總理最擅於號召群眾，如果戰事邁入第四個冬天，政府在大後方勢必採取嚴格的配給措施，只有他有能力安撫民心。」[24]

那場毫無成效的莫斯科大會，只顯示出這兩個男人之間有著不可調和的分歧。科爾尼洛夫眼見克倫斯基遲遲不願賦予他必要的軍權，讓他可以全權掌控軍隊，沮喪之餘，他在八月二十七日對克倫斯基發出最後通牒：總理應立即請辭，把軍權全權交出。為了展現強硬立場，他從西北前線調遣部隊，由亞歷山大‧克里莫夫將軍（General Alexander Krymov）領軍向彼得格勒推進，屆時會逮捕所有的無政府主義者和布爾什維克，收服彼得格勒駐軍，不讓布爾什維克密謀的政變有機會成真。科爾尼洛夫表示：「是時候了，該把列寧帶領的那些叛國者和間諜統統抓起來，處以絞

刑，永絕後患」；「我們必須摧毀蘇維埃，如此一來，他們永遠無法再聚眾集會。」[25] 他認為，這是挽救軍隊免於解體，讓國家擺脫亂局的唯一辦法。

科爾尼洛夫的這封挑戰書「讓彼得格勒居民為之嘩然」。每個人都怕這座城市再次淪為戰場。[26] 里加陷落已經造成恐慌，大批群眾據守車站，等待搭上任何一列發車的火車，以便前往安全的鄉間避難。貝西‧比蒂寫道：「勢必會有動亂發生，我們在『戰爭飯店』這個暴風眼中的暴風眼靜待其變。」阿諾‧達許─費勒侯勸她在動亂開始前趕緊出城，不過沒有必要冒這個風險。比蒂在飯店裡跟若干軍人聊過，他們也認為動盪難免，因為科爾尼洛夫與克倫斯基都是性格堅決的人，「免不了會大戰一場定勝負」。他們當中大多數人都熱切地期待科爾尼洛夫的到來：「對他們來說，一切已經底定。克倫斯基會被推翻，科爾尼洛夫會控制這座城市。他到時會恢復死刑；把各級蘇維埃的領導人絞死。俄國從此恢復太平。」[27]

八月二十七日星期天的清晨氣候溫和、天空晴朗無雲；雷頓‧羅傑斯寫道，涅夫斯基大街上「一如往常行人如織，儘管身在戰爭和革命中，來來往往的人群或匆忙而行，或漫步徘徊，或恨著什麼，或愛著什麼，照常地過他們的生活」。[28] 喬治‧布坎南爵士一早即前往穆里諾高爾夫球場打球，當晚返家後，他與新任法國大使約瑟夫‧努倫（Joseph Noulens）被召到俄國外交部，這才得知科爾尼洛夫將軍的軍隊正朝彼得格勒進發，而克倫斯基已宣布他為叛國者。現在全城的人都動員起來抵制他的進軍。克倫斯基也被迫妥協，以便爭取彼得格勒蘇維埃裡的布爾什維克支持。身在牢裡的托洛茨基也鼓吹同志起而支持克倫斯基，以盡快解除科爾尼洛夫列寧還躲藏在芬蘭；

294

的威脅。彼得格勒蘇維埃自七月以後已從塔夫利達宮遷到斯莫爾尼宮。他們集合了各駐軍團的領導人，以及二月革命後由新工人階級所組成的一支志願民兵隊「赤衛隊」，準備要組織城裡的工人、平民及克朗施塔特水兵一起防禦首都。

七月事件過後，數千名工人即遭繳械，但現在又拿回武器，而且當局竟然失心瘋似地，還提供他們額外的槍枝和彈藥。民兵在彼得格勒的大街小巷開始鑽地。貝四‧比蒂目睹彈藥廠工人在工程師與工兵協力下挖戰壕和設置路障，匆匆「在城市周圍修築出一條防禦壕溝」。菲爾‧喬丹寫信給弗蘭西斯夫人，描述在尼古拉火車站看到「成千上萬的士兵」，這些人甫從前線返回即直奔到涅夫斯基大街掘土挖溝。「我的老天爺哦，竟然在市中心挖壕溝。」他樂不可支地說；他也預期屆時街上會有很多暴力場面。[29]

第二天，有消息指出克里莫夫將軍的「野蠻師團」再過兩天即會抵達。據梅麗爾‧布坎南的憶述，城裡人心惶惶，一如怕死了克朗施塔特水兵，民眾也怕死了科爾尼洛夫的前衛部隊——人數計有四千名，大部分是信伊斯蘭教的高加索騎兵，以兇殘著稱。[30]當局建議外交人員趕緊離城前往莫斯科或芬蘭避一避，但是布坎南爵士又一次拒絕離開，他不願讓當地英國人頓失外交官保護，他的妻子和女兒也不會支持撤離。喬吉娜女士甚且作好打算，一旦有必要，她會開放最近已閉院的英僑醫院院舍給英僑婦女和兒童避難。美國大使大衛‧弗蘭西斯並不覺得事態嚴重，也毫不擔心自己的安危，卻也無法忽視許多美國人的擔憂。因此，他指示喬舒亞‧巴特勒‧懷特去租一艘小汽船，「一旦有動亂發生，擔憂人身安危的美國人都可以到船上避難」。懷特在日記中也記述，當地外交官都覺得「自己陷入一種兩難處境，一方面得表達對俄國政府的支持，但心底其

實偷偷期望科爾尼洛夫能獲勝」。

彼得格勒現在處於戒嚴狀態，雷蒙‧羅賓斯寫道：「謠言滿天飛，真是一個瘋狂時期。」[31]

清晨約五點，弗蘿倫絲‧哈波被阿斯托利亞飯店外頭廣場傳來的射擊聲吵醒，也聽到大批人湧入樓下大廳的聲響。她從房門縫偷偷往外看，看見一隊水兵在拍擊幾個房間的門，接著陸續有俄羅斯軍官被他們押送離開。她冒險走出房間察看，發現外頭大廳猶如一片「刀」海。她寫道：裡頭「滿是俄國水兵，大概幾百人之譜，全是手握步槍的壯漢，每枝步槍都上了刺刀，是我這輩子所見過最鋒利的刀刃。」依她之見，「任何男人或女人一旦見過二百枝這樣的武器齊聚在同一個地方，這輩子就不會再被任何東西嚇到」。相較之下，「一艘大西洋潛艇都不可怕了，反而像一位親切到訪的鄰居」。[32][33]

她起先以為這些人是克朗施塔特的水兵。他們已佔領飯店，現在正逐房要求看住客護照和搜索房內。她後來才得知，他們是蘇維埃的人，「決定掌握主動權，來逮捕那些可能反革命」、支持科爾尼洛夫將軍的軍官。女性住客被他們的搜捕過程嚇得不知是好，全都湧到樓梯平台。幾個人強行闖入哈波的房間，到處東翻西搜，最後帶著她的相機離開。午餐時，她發現每個人又興奮又恐懼，吱吱喳喳地大聊早上的事件。最初有四十名俄國軍官遭逮捕押走；之後又有七位被捕。所有軍官都以「反革命預謀」罪名被押送到聖彼得聖保羅要塞。[34]

然後，就像發生時那樣突然，科爾尼洛夫的威脅來得快，去得也快。三十日星期三，報刊登

出克倫斯基政府的一則簡短通告，指出「叛亂」已告平定。科爾尼洛夫部隊向彼得格勒的進發已被扼殺在搖籃裡；並不是透過任何軍事行動來擊退他們，而是親布爾什維克的鐵路工人成功阻撓部隊南下。他們拒絕為部隊發車，也蓄意破壞通往彼得格勒的鐵路運輸線，比方讓信號燈失靈，破壞橋梁，拆卸或擋起鐵軌。⑤滿載克里莫夫部隊兵員的列車就這樣停在半路。至於前鋒部隊，他們遭遇「敵對」部隊的時候，竟然與之親善起來，被說服中止行動，並未起事反對克倫斯基和彼得格勒蘇維埃。[35]

克倫斯基已下令逮捕科爾尼洛夫將軍。在這場亂局中，他的立場其實非常矛盾。英國大使館參贊法蘭西斯·林德利認為克倫斯基在天人交戰之下——「既恐懼助長反革命運動，但又渴望確立政府的權威」——做了錯誤的決定。「正如每一位面臨類似抉擇的社會主義者會下的決定，他優先選擇忠於自己的黨，而非從國家利益考量。他已是日暮窮途。」[36]克倫斯基真的認為科爾尼洛夫是假借鎮壓布爾什維克之名，要揮軍發動政變嗎？真相至今仍無定論。威雷姆·奧登狄克有種感覺，克倫斯基「很怕被科爾尼洛夫取而代之，才會如此魯莽、衝動地做出致命決定」。[37]

美國人寶琳·克羅斯利記述了當地外交圈的八卦閒聊，大家「完全理解」科爾尼洛夫打算建立一個軍事政府，一舉掃除布爾什維克發動政變的威脅——而「克倫斯基也知情、准許」；科爾

⑤ 科爾尼洛夫一九一八年在俄國南部與美國外交官德惠特·克林頓·普爾（De Whitt Clinton Poole）會晤時，承認這些正是阻礙部隊向彼得格勒進發的因素。

尼洛夫的部隊原本要浩浩蕩蕩、以勝利之姿進入彼得格勒，但是在「那天晚上……某個人或某些人向克倫斯基提出忠告，說他將會失去權力和聲望，而科爾尼洛夫會逐漸得勢」。她歸納出一個結論，是克倫斯基的野心「在作祟」，以致「搞砸了一個能拯救俄國的赤忱計畫」，結果俄國淪落到「比以往更糟糕」的景況。[38]

無論如何，科爾尼洛夫事件使得布爾什維克東山再起，在七月事件失敗後大量流失的支持者，又重回他們懷抱。九月一日，科爾尼洛夫遭逮捕入獄。九月四日，克倫斯基下令釋放托洛茨基和多位布爾什維克主腦。克倫斯基宣布俄國為共和國，不過，無論是蘇維埃或前政府成員，都沒有人願意與他共組聯合政府，認為注定會失敗告終。克倫斯基為了挽救頹勢，宣布兼任軍隊總司令，並效法法國革命時期的督政府模式，強行組成一個五人政府。雖號稱五人，實質上由他遂行獨裁。顯而易見，他的最後一搏也是一個更失民心的舉措。

在科爾尼洛夫將軍被捕的消息傳出後，弗蘿倫絲·哈波在阿斯托利亞飯店大廳巧遇阿諾·達許—費勒侯。她回憶說：「我們兩人交談的用語稱不上溫文有禮。我滿腔怒火。我們都知道，這是俄國的最後一次機會。布爾什維克有武裝人員；他們組織了赤衛隊。俄國注定要陷入分裂；克倫斯基已經無力回天。」[39] 當地外交圈人士都有此共識，他的政府已經一敗塗地。大衛·弗蘭西斯是同情科爾尼洛夫這邊的人，雖然他不得不在公眾面前保持中立立場。依他之見，科爾尼洛夫是「一個勇敢的軍人和愛國者，他錯在錯估時機，他應該等到公眾輿論都導向他這邊再行動」。

他認為，臨時政府要是「能迅速果斷地整頓陸、海軍紀律」，俄國或許還有救。但是美國大使館上下館員已不抱樂觀希望。喬舒亞·巴特勒·懷特寫道：「除了大衛·羅蘭德·弗蘭西斯先生

298

以外，每個人都確信很快會有衝突發生，而且是一場天翻地覆的激戰。」他和所有同僚都將科爾尼洛夫視為俄國的最後希望，如今沮喪不已。他們也開始懷疑六十七歲的大使是否有能力掌握當前局勢；他似乎又累又老，對外界狀況一無所知。[41]

自七月事件以後，彼得格勒的外國僑民已紛紛離開，八月底科爾尼洛夫將軍部隊進軍彼得格勒未果，更加速這股撤離風潮。城裡尚在運作的外國使館已著手擬定撤館員和僑民的緊急應變計畫。寶琳·克羅斯利在一封家書中寫道：「考量工作職責內容，無須留守的館員此時都在打包離開。至於那些必須留下的人員，各國大使館都在為他們擬定最後緊急撤退計畫。我們並不是擔心德國人很快會攻過來，而是預期布爾什維克會大規模起事，他們要是成功，就是天下大亂的時候。」[42] 到了八月底，大衛·弗蘭西斯指派喬舒亞·巴特勒·懷特去「祕密查探」，找出可能的撤退路線，以備萬一政府垮台，或者我們不得不馬上撤守時，能安然離開首都城裡的這片瘴癘之地」。[43] 懷特決定不讓家人冒險，九月九日，他安排妻子和兒子坐火車去莫斯科，那裡離德國前線更遠，局面也較穩定。

海軍武官華特·克羅斯利奉弗蘭西斯的指示，已經包租了「一艘足以容納所有美國僑民的汽船」，下錨在涅瓦河。九月三日之前，大使館已經擬妥撤離二百二十六人的計畫：此數字包括所有美國僑民，大使館和領事館工作人員，以及紅十字任務團成員；但這是逼不得已時的緊急撤退方案，他們仍會優先考慮透過鐵路運輸，安全、有序地將所有人疏散到莫斯科。美國領事館已經

透過特別信差，撤離了一部分檔案到莫斯科領事館，大使館內的其餘重要文件則交由紅十字會任務團，在他們撤退到莫斯科時帶過去。

英國人也在擬定類似的應變計畫，討論是否有可能將「本國的兩艘潛艇」停在大使館前方的涅瓦河，以備緊急撤離時可載送所有人。英國領事亞瑟‧伍德豪斯在一封信裡陳述他的看法：「你可以從離開俄國的英國人數量來判斷當前情勢。總之，它不是一個適合英國女士和孩童待的國家。」但基於職責所需，他「必須坐鎮這裡」。妻子拚命懇求他離開，他如此回答：「我必須留守到最後……我們的辦公室現在儼然是旅遊局。普通的領事事務已經是遙遠過去。」

若干英國家庭已經在彼得格勒落地生根了數個世代，建立了家園和頗具規模的企業。這些人已經被迫放棄他們的生意，準備回到英國，他們還得留下許多珍惜的財物，只帶著隨身能帶的東西離去。朵洛西‧蕭（Dorothy Shaw）憶述：「我穿上我所有的衣服，整個人腫到連手臂都彎不了，我也把金飾縫進我的外套襯裡。母親帶走她珍貴的銀婚茶壺。」她當年十三歲，父親在彼得格勒桑頓毛紡廠當經理；他們是三十六個外派在那裡工作的英國家庭之一，就居住在廠房附近。她和母親去了卑爾根，經過三個星期的等待，兩人搭上英國皇家海軍「禿鷹號」——一艘往來在英國和挪威之間的政府特派船——由兩艘魚雷艇護送，與其他英國難民一道橫渡布滿德國 U 型潛艇的北海，安然返回英國。

對於英國家庭來說，這是一個令人極度沮喪的時期，大家得無奈地看著工廠空轉，不是因為工人蓄意罷工慘遭損失，就是因為過高的加薪要求被迫關廠。整個一九一七年，英國僑民眼睜睜看著他們的祖先在帝國聖彼得堡建立的財富——有些遠從十八世紀開始——在革命亂局中大幅流

失。愛德華・史戴賓斯回憶說：「每個星期天去做禮拜，碼頭旁的英國教堂都變得更空一點。在大使館開的工作會議，每週都會少掉幾張熟悉的面孔，處處都是離愁、悲傷，道別、分離。」布坎南爵士竭力讓一切維持在正軌，想必處在莫大的壓力之下。史戴賓斯很驚訝，「他看起來真的病了」。鑑於爆發革命的風險不斷升級，布坎南爵士發出一張表單給所有英國人，請他們向領事館回報各自的地址、電話號碼和家庭成員。他想確保在最後關頭來臨時，所有英國同胞都能夠安全、有尊嚴地離開。[47]

俄羅斯貴族都非常懼怕他們現在所遭遇的敵意，也著手出售所有家當，準備離開俄國。路易・德・羅賓寫道：「每個人都想移民，但是很難，因為不可能把錢帶出來，也無法把錢匯出俄國，」法國大使館每天都有絡繹不絕的俄國人登門，詢問去法國的事。[48]就連前皇后女侍長伊莉莎維塔・納許奇納（Elizaveta Naryshkina），宮廷裡最年長的侍女，現在也在出清自己的貴重物品。她擁有皇后親自送給她祖父的寶物，一座瑪麗・安托瓦內特皇后（Marie-Antoinette）的塞弗爾瓷胸像，她極希望羅浮宮能買下它，讓她有筆錢度過餘生。[49]這似乎是最好的選項，總比半胸像有一天「淪落到大西洋彼端某個豬肉販的客廳裡」要好。舊帝國貴族現在外出上街時，越來越常遭遇公眾的敵意對待。他們試著裝扮低調，免得引起他人注意。如今民眾只區分一個人是不是資產階級，並不管國籍。所有資產階級都遭到嚴重仇視。坎塔庫澤納─斯佩蘭斯基王妃記述：「每個衣著講究的人都神色焦慮。沒有人敢穿漂亮的華服出門。」寶琳・克羅斯利則寫道：「我上街的時候，要是自認穿的連身裙太招搖，可能引發眾怒，一定用一件破爛的外衣遮掩」。[50]法國女演員波蕾特・帕克斯外出時，一定把她的大衣皮草領往內摺。她曾把幾雙舊靴子送給

女僕，如今得向她借回來在出門的時候穿。美國大使不改出門散步的習慣，菲爾‧喬丹每次都擔心地提醒「老爺」上街時注意穿著：別戴皮草帽、別穿皮草領外套、別套鞋罩、別拿手杖。他提醒得沒錯，因為一個外國人，即便是穿著最普通的衣服，也會招來謾罵。克勞德‧阿涅特有次走在涅夫斯基大街上，就遭人大罵是資產階級：「你不是我們的一份子，你戴著手套。」艾拉‧伍德豪斯回憶，她有一次身穿普通大衣和相配帽子登上一節擁擠的電車，「電車顛顛簸簸，我被人推擠，撞到一個拉著吊帶的乘客，他憤怒打我，我聽到有個女乘客說：『Doloi shlyapku！』——脫掉帽子！』——戴帽子被視為是資產階級的標誌。「不消說，我在下一站立刻下車。從那次之後，我學乖了。每次出門都穿件缺了顆鈕子，而且缺在明顯位置的舊大衣，再也不戴帽子，頭上改裹披肩。」

寶琳‧克羅斯利曾惱怒地寫道：「想想看，竟然有這樣一個國家，竟然有這樣一座首都，『打扮得體』走在大街上竟然是不智的行為！」她很沮喪，雖然待在「一個泱泱大國的大首都」，接下來的日子，她再也看不到任何「戴絲帽子」的男人。

許多民眾則是擔憂德軍攻入城裡，正在設法躲往他處。數千位害怕災難即將來臨的平民，急著想回到他們的家鄉村莊，認為在那裡就一切太平。寶琳‧克羅斯利認為這是「毫無理性的恐懼」，如此大規模的逃難潮根本毫無意義，「因為我們聽說，俄國境內現在處處亂象，我很肯定沒有一個地方是真正安全的」。路易‧德‧羅賓目睹買火車票的民眾，「從購票大廳、月台到鐵軌上滿滿都是人，兩天時間才買到票。在彼得格勒的尼古拉火車站裡，人人帶著行李就地守候，等待任何一列列車到來」⋯

士兵、同志、帶孩子的婦女，不是蹲坐在月台上，就是坐在他們的行李包袱上，而周圍堆了大大小小行李，有滿到得用繩索捆起來的行李箱，漆著明亮顏色的木箱，難以歸類的手提箱，俄式茶壺，捲起的床墊，鍋碗瓢盆之類的家用器具，留聲機。[56]

等到終於有一列火車抵達──通常需要少則兩天的等待──人群一湧而上，奮力地擠上去；那些有錢的人為了得到一個寶貴的座位，不惜花巨款賄賂。許多拼命想擠上車的民眾不是遭到踩踏就是碰撞受傷。

對於那些還留在城裡的外國人來說，進入九月以後，時局變得越來越不安穩，因為又有群眾上街鼓譟抗議。艾米琳·潘克斯特從阿斯托利亞飯店的房間窗戶望出，可以看到武裝的布爾什維克黨人揮舞武器在遊行。[57] 飯店裡的一群俄羅斯軍官很擔心她的安危，提議說，她要是非得出門，他們可以帶武裝當隨行保鏢，但是她婉言拒絕；至於其他的建議，說民眾都仇視資產階級，出門最好打扮成無產階級，以免有遭受攻擊的危險，她與潔西·肯尼也都一笑置之，從未照做。多虧英國大使館的妥善打點，她們收到來自英國的一些珍貴食物，心懷感恩地享用。不過，她們八月離開首都前去莫斯科的期間，她們留在飯店裡的許多物品都被偷走。潔西·肯尼記述，「失眠、吃得差、情緒緊繃」，這一切都耗去她們的精力，而且飯店的服務越來越糟。[58]

實情是，儘管立意良好，且積極投入，艾米琳·潘克斯特在俄國的這趟訪問一事無成。她幾

平或說根本不了解俄國婦女。與她接觸過的許多人甚至覺得她自以為是。一個來自相對優渥和特權階級的女人，為什麼要來跟她們講道理？她們這一生都在苦苦掙扎求生，潘克斯特不理解也從未經驗她們所面對的各種政治、社會壓迫。正如弗蘿倫絲‧肯波的看法，歸根究柢，「俄羅斯婦女忙於揭竿起義，才不需要被組織起來」。[59] 至於潔西‧肯尼，她寧願相信，再怎麼說，「我們都在此地培育了希望，我們盡了全力來維繫俄國人的勇氣和信念」。[60] 再者，潘克斯特是拖著疼痛和疲憊的身體來當地貢獻一己之力。肯尼寫道：「由於一輪接一輪的奮鬥，她現在看來更老邁、疲憊，纏身的胃病也拖垮她整個人。」她們已決定回英國去。

艾米琳‧潘克斯特離開時，帶著永難忘懷的回憶，特別是對瑪麗亞‧波奇卡列娃的深刻記憶，她也會帶回一個示警，讓英國人知道，俄國的情況已經「糟得不能再糟」。在她看來，俄國的狀況無得不面對的挑戰，是一種革命型政治——潘克斯特認為它蠻橫又殘酷。在她看來，俄國的狀況無異是「全世界民主國家的一堂實境教學課」，且是「非常駭人的一課」。[61]

與潘克斯特離開彼得格勒之前，肯尼把在俄期間的日記本交由他人夾帶出去。她聽人說，所有未經審查的文字資料在托爾內奧檢查站通常會被沒收。她們取道芬蘭和瑞典到卑爾根搭船。她們再次跟穆麗耶‧帕吉女士搭乘同一班火車。⑥弗蘿倫絲‧哈波也在那列火車上，她已經「受夠了俄國、黑麵包、機槍、暴動、謀殺和紛爭」，「把鞋底的彼得格勒泥土清乾淨，竟然是這麼開心的一件事」。抵達倫敦後，哈波做的第一件事，即是享用七個月以來第一頓像樣的早餐：「麥片粥、比目魚、燻鯡魚、培根和蛋、烤麵包、果醬和茶」；但那天晚上有一次德國轟炸機來襲的空襲警報。[62] 即便逃離了革命中的彼得格勒，她仍然身處戰區。

儘管飯店裡的生活條件越來越糟，少數幾個外國記者仍然頑強地留在城裡，既然傳言都在說布爾什維克將會接掌政權，他們不會放過這個大頭條。在法國飯店裡，美國人恩斯特‧普爾、威廉‧G‧謝帕德和阿諾‧達許—費勒侯已經學會照料自己。飯店裡的服務員、廚師和女侍老是動不動鬧罷工；到處都是垃圾、灰塵和泥土；床單沒洗，床沒有鋪。有一天，他們三人非常想吃東西，一路找到飯店地下室的大儲藏室，只見「髒杯子、盤子、咖啡壺層層疊疊，從地板堆到天花板」。他們拿了一只陶器，清洗過，帶著它走到廚房，那裡「有一個老廚師沒有與其他人一樣罷工，他給了我們難喝的黑咖啡和一大塊黑麥麵包」，他們帶回房間食用。[63] 他們苦笑說，這就是外國記者的生活。大多數人迫不及待想出城，然而，即使在這種時期，彼得格勒還是有來客。

在八月的最後一個星期，一位肩負重要祕密使命的英國作家，先經過從舊金山到橫濱的漫長船程，然後從符拉迪沃斯托克開始的十一天鐵路行程，搭著火車抵達彼得格勒。他是由英國祕密情報局（現已改稱軍情六處）派到那裡「防止布爾什維克革命發生」，日後事過境遷，他甚且直言，另一個使命是「不讓俄國退出戰爭」。對於他這樣一個孤身行動、患有肺結核、沒有經驗的

⑥ 潘克斯特和肯尼返英以後，於十一月七日和十四日在倫敦的皇后大廳舉辦大型會議，暢談她們的「俄國任務之行」。

英國間諜來說，怎麼說都是相當艱鉅的任務。他之所以獲聘用，是因為他嗜讀契訶夫的小說，略懂一點俄語，也恰好是英國祕密情報局駐紐約人員威廉・威斯曼爵士（Sir William Wiseman）的姻親。他化名為薩莫維爾（Somerville），身分是英國報社派來報導俄國情勢的記者。他的真名是薩默塞特・毛姆（Somerset Maugham）。

一九一五至一九一六年間，他曾擔任英國情報人員，被派到瑞士，隨後一直住在紐約。威斯曼招募他去彼得格勒，目的是顛覆德國在俄國積極進行的退戰宣傳，同時也全力支持克倫斯基政府。毛姆於八月十九日抵達彼得格勒。他帶了支應整趟任務的鉅款二萬一千美元，預計「待在那裡直到戰爭結束」。[64]他身為美學主義者，又是英國文人圈一員，已見過「壯麗」的巴黎和平大街，「宏偉」的紐約第五大街，因此對涅夫斯基大街的第一印象是大失所望。他覺得它「骯髒、破敗、灰暗」，商店櫥窗的展示「庸俗不堪」，但街上來來往往行人的多樣性對他而言十分新鮮、迷人，他回憶：「沿著涅夫斯基大街走，你可以看到宛如從任何一部偉大俄國小說走出的角色。所有角色都在那裡，你可以一一指名道姓。」[65]

由於毛姆和俄國傳奇革命家彼得・克魯鮑特金親王（Prince Peter Kropotkin）的女兒亞歷山德拉（Alexandra Kropotkin）有交情，他很快就由她引薦給克倫斯基。毛姆後來記述：「儘管我自稱記者，克倫斯基肯定猜測我是重要人物，因為他數度來到莎夏（譯按：亞歷山德拉）的寓所，在房間裡走來走去，對我高談闊論二小時，就好像做公開演說似的。」[66]毛姆很快打入僑民圈，結識英國戰爭宣傳局的休・沃波爾，不時與他及其他朋友──有時是與克倫斯基──在熱門的梅德維德餐廳大啖魚子醬，暢飲伏特加酒，「由英、俄政府公費買單」。[67]沃波爾後來在回憶錄中提到毛

姆，認為「他不是很了解俄國」，「但他從不讓自己會促下定論，而是消極地假設：『反正一切只會更糟』」（他本人倒是一點也不信），倒讓他始終沉穩平靜，這是我們其他人所迫切需要的特質」。

毛姆這個文人紳士間諜具備專業間諜所缺乏的一項優點，沃波爾寫道：「他以看戲的心態觀看俄國，找到劇本主題，然後試著觀察劇作家如何發展劇情。」[68] 毛姆會花時間浸潤在當地文化——去觀賞芭蕾舞和歌劇——也加緊閱讀更多俄國經典作品。他還盡量跟下榻歐洲飯店、阿斯托利亞飯店的協約國情報人員混熟。每晚回到自己的房間，會仔細擬一封密碼消息給他的上司——在紐約的威斯曼；克倫斯基的代號是「藍恩」，列寧是「戴維斯」，托洛茨基是「科爾」，而英國政府是「愛爾公司」（Eyre & Co.）[7]。[69]

在毛姆低調住進歐洲飯店的十八天後，另一對美國記者也抵達了首都。來者是一位極富魅力的社會主義份子暨永遠的反叛者約翰‧里德（John Reed），以及他的夫人，女權主義者和記者路易絲‧布萊恩特（Louise Bryant）。夫妻兩皆為左派傾向，富有高尚的社會主義理想，注定會吸引大幅關注，不似資深美國同行弗蘿倫絲‧哈波和唐納‧湯普森二月抵達時那樣低調。出身波特蘭（奧勒岡州）一個富裕的傳統家庭，在哈佛大學就學期間曾經年方三十的里德，

⑦ 毛姆在一九二八年出版的短篇小說集《阿申登》（Ashenden）裡，將一九一七年到訪彼得格勒的印象化為文字，其中喬治‧布坎南爵士化身為書中那位體弱多病的赫伯特‧威瑟斯彭爵士（Sir Herbert Witherpoon）。

是赫赫有名的花花公子。搬到格林威治村後，他成為當地波希米亞前衛圈子的關鍵人物，並在紐約的激進雜誌《群眾》（The Masses）擔任記者。他以堅定不移的政治信仰、勇於討論社會問題、為受壓迫的工人階級發聲而贏得聲譽，同時也是激進組織世界產業工人工會（Wobblies，Industrial Workers of the World）的熱情支持者。一九一三年，在墨西哥革命期間，他與起義的潘喬·比利亞（Pancho Villa）部隊待在一起，憑藉生動的革命報導又進一步累積聲名。一九一四年，自由主義派《大都會雜誌》（Metropolitan Magazine）派遣他到歐洲採訪。他很想深入東方戰線寫實況報導，一九一五年夏天，他設法到了彼得格勒，卻在那裡遭到當局短暫拘留，申請到俄國前線採訪也遭拒絕。回到紐約以後，他繼續寫犀利煽動的文章，大肆批評戰爭和美國的涉入。[70]

一九一五年十二月，里德在波特蘭邂逅了路易絲·布萊恩特，她是一位紅褐色頭髮的迷人女子，出身內華達州，是社會新聞記者暨插畫家，也積極投身婦女參政權運動。不久後，她離開了她的牙醫丈夫，跟隨里德到紐約，在隔年十一月與丈夫離婚，隨即與里德在當地結婚。二月革命發生後，里德一直渴望去俄國親眼看一看狀況，但直到八月才設法籌集到旅費，將為《群眾》雜誌和另一本社會主義週刊《紐約呼聲》（New York Call）採訪寫稿。布萊恩特也隨行，里德設法幫她爭取為《大都會雜誌》和貝爾公司（Bell syndicate）撰稿。在一九一七年，主流新聞媒體仍然不承認女性戰地記者，因此布萊恩特的職責，名義上是「以女性觀點」報導俄國消息。[71]

由於預算拮据，里德夫婦發現他們負擔不起彼得格勒的飯店，所以他們安頓在聖三一街二十三號一間冰冷的出租公寓（他們得裹著大衣睡覺）。兩人迫不及待想見到阿諾·達許—費勒侯，他們從一九一六年以來即是他的忠實讀者，從不錯過他從彼得格勒發出的每篇報導，很快地，他

們就跟他、美國社會主義記者貝西‧比蒂以及阿爾伯特‧里斯‧威廉斯（Albre Rhys Williams，里德在格林威治村已結識這位前公理會牧師）搭上線，比蒂和威廉斯是在六月抵達彼得格勒，熟門熟路的兩人為里德夫婦提供了極有價值的指點，四人也共享亞歷山大‧岡柏格（Alexander Gumberg）的翻譯服務。

約翰‧里德對十月革命的記述，日後將成為關於俄國革命的經典目擊記錄，但是在一九一七年九月，他剛到達這個政治大熔爐時，不僅不懂俄語，對俄國的文化和政治也一無所知，在政府、社交圈或革命運動圈都毫無人脈。但是他有無畏的勇氣、活力幹勁和魅力可補充不足，也有文學功底和新聞天賦來扛起如此龐大、戲劇性的新聞故事；他已預感到，當前在城裡醞釀的事件，將會定錘他的職業生涯。里德、布萊恩特、比蒂和里斯、威廉斯，志同道合的四人將協力合作，用身為社會主義者——俄國人夥伴和同志——的觀點，來訴說俄國的故事；全心全意去「感受整個國家掙脫束縛以後的力量」，也希望能親眼見證「一個新世界黎明的到來」。[72]

第 III 部

十月革命

The October Revolution

第13章 「就色彩、恐怖和壯觀程度，連墨西哥革命都相形見絀」
'For Color and Terror and Grandeur This Makes Mexico Look Pale'

約翰·里德和路易絲·布萊恩特先後在哈利法克斯（Halifax）、新斯科舍（Nova Scotia）和斯德哥爾摩耽擱一個星期，最後風塵僕僕、疲憊地抵達彼得格勒時，已旅行了差不多一個月。他們是於一九一七年八月十七日（新曆）從紐澤西州霍博肯（Hoboken）搭上丹麥輪船「美國號」，前往挪威克里斯蒂安尼亞。船上大部分乘客是斯堪地納維亞人，另外是幾個美國商人，以及一批回俄國定居的流亡猶太人——企盼終於能在那片土地上自由地生活。住一等艙的路易絲時而可以聽見底下的三等客艙甲板傳來歌聲，是那些猶太人在唱革命歌。[1]

在美國乘客當中還有七位年輕大學畢業生，他們是最近獲紐約國家城市銀行聘用、被派往彼得格勒分行的新人，將成為雷頓·羅傑斯·切斯特·史溫納頓等人的同事。不過因這七人的到來，原先在首都工作的幾位職員，將被改調到莫斯科分行。其中一位新人是年方二十三歲、來自印第安納波利斯（Indianapolis）的約翰·路易斯·富勒（John Louis Fuller），這是他第一次出國。從克

313　第13章

里斯蒂安尼亞坐火車到彼得格勒的這段旅程中，他與里德、布萊恩特針對政治議題，有過多次「氣氛友好」的辯論。[2]火車來到彼洛史塔夫（Beloostrov），下一站即是彼得格勒的芬蘭車站。這時卻有一批士兵登車，命令所有人統統下車。士兵大肆搜索行李，每個人的「鹽洗用品、襯衫、襪子、衣領、刮鬍刀」全被當作「違禁品」沒收。跟約翰·里德夫婦的遭遇相比，其實不算太糟的損失，因為夫妻兩人的行李「有一大部分東西都不翼而飛」——包括里德收在皮夾裡，連同皮夾一起被盜走的「擔保信」。士兵搜路易絲的行李時，甚至命令她「脫去衣服」，讓她備感羞辱。[3]

里德夫婦第一次踏入美國大使館時，弗蘭西斯大使已懷有戒心。兩人表示是來彼得格勒考察了解當地社會狀況，同時呈上紐約聯邦官員的一封介紹信，央請弗蘭西斯儘可能提供協助，讓他們能夠順利完成任務。弗蘭西斯很有可能已經看過里德被盜皮夾的內容物，因為不久後，它神奇地從某處「被送回」到美國領事館（雖然裡頭的五百盧布現金已不翼而飛）。或許士兵是奉上級之命扒走它，以便讓某些二人查一查里德的證件。[4]無論如何，弗蘭西斯有確切的證據或消息來源，可以肯定里德「已經通知城裡的布爾什維克自己的到來」，他們也熱切歡迎他」，不得不提防這個人。弗蘭西斯回憶說：「我自然而然把里德當一個可疑人物，派人監視，調查他過去的紀錄和言行。」幾天後，大使已可證實自己的疑心不是空穴來風，因為里德出現在一場抗議集會上——那是聲援俄裔無政府主義者亞歷山大·伯克曼（Alexander Berkman）的活動。群眾齊聚抗議美國以叛國罪逮捕起訴他。[5]雷頓·羅傑斯看到城裡各處的告示牌上都貼著這場集會的海報，內容直陳要抗議「美國資本主義寡頭政治制度對伯克曼同志」的羅織入罪；措詞是如此激烈，而里德

竟然支持這樣的言論，足以讓弗蘭西斯與他的上下館員心生警戒。[6]

里德到達彼得格勒後不久，寫信給一個老朋友，說他有「有很多題材可寫，多到寫不來」。他寫道：「我們置身在事件當中，真的很刺激。有這麼多戲劇性的東西可寫，我都不知道該從何下筆」。他表示彼得格勒已經攫住他的想像力，「就色彩、恐怖和壯觀程度，墨西哥革命都相形見絀」。據里德的友人阿爾伯特‧里斯‧威廉斯憶述，他有滿腹疑問，急躁地「想立刻看到一切」，立刻知道一切，卻礙於不諳俄語。不過里德有口譯員亞歷山大‧岡柏格的幫助，很快就學會基本俄語，能夠與人溝通無礙或問出關鍵重點。[7]里斯‧威廉斯則是帶領里德認識這座城，介紹自己的許多俄國友人人脈給這對夫妻。他帶他們步行到近來所有事件的主要現場，跟他們描述自己早前親眼見證的示威活動和動亂，三人一起討論俄國的革命，猜測它來到這個最終階段，最後將走向何處。

里德想知道哪一個人的演講最打動人心：是列寧嗎？還是托洛茨基？他雖然是個鐵桿社會主義份子，見聞也廣博，卻從來不識得那位行蹤飄忽的布爾什維克領導人；直到七月事件過後，美國新聞媒體終於提及列寧的名字，他才得知有這號人物存在，他非常渴望能與對方見上一面。[8]

里斯‧威廉斯親歷了七月事件，覺得如同經歷了一場成年禮：「革命不是你可以玩弄的東西。你無法隨意開始它，然後又隨意丟棄。那是攫住你，搖撼你，佔據你全心全身的東西。」他認為里德將有幸見證另一場革命，如同他那樣地深受衝擊撼動，布爾什維克正在致力追求的目標，正是他們兩人都深信的那種社會正義，他們比「其他人都更迫切」期待它的實現。如果真有一場戰鬥會來臨，他們認為那將是明明白白的階級戰爭；里斯‧威廉斯主張：「直到每個人都有麵包可吃

以前，沒有人該吃蛋糕。」要是隔著一段安全距離旁觀這些崇高的理想，原則上當然是美好無比，但他們很快會發現，在彼得格勒的革命實踐是另一回事。[9]

美國大使館持續監聽里德，從他的一些煽惑性言論得知：布爾什維克要是奪取了權力，「他們所做的第一件事情將是關閉所有大使館，驅逐所有外交官和使館人員」。弗蘭西斯大使由此得出結論：里德公然支持布爾什維克推翻克倫斯基政府。[10] 據約翰‧路易斯‧富勒的記述，里德和布萊恩特預期動亂會在「幾個星期後發生，就在全俄蘇維埃代表大會舉行的時候」。富勒與這對夫妻同船、同車，從美國一路到俄國的旅程中，「曾聽過他們預言許多事，但是沒有一件成真。里德夫婦到了俄國以後倒是驚嘆連連，對他們來說，此行完全是一趟政治冒險，一個見證社會主義實驗成真的機會。他們到來時正是「反革命的風尖浪頂」，科爾尼洛夫事件甫落幕之際，他們很快就經歷到政治與經濟動盪的巨大衝擊。[13]

路易絲‧布萊恩特深受震撼──「衣著單薄的人們冒酷寒站在街頭排隊」，每家商店的貨架「空蕩蕩」；她還吃驚地發現，一條值五分美元的小小美國巧克力棒，目前標價七盧布，相當七十五分美元。[2] 雖然她早已聽說城裡的食物稀缺，不足以讓所有人吃上三天，但種種荒謬異常的景況，仍然令她愕然。而且到處都買不到禦寒衣服，她經過的各家商店，櫥窗裡「淨是鮮花、馬甲內衣、狗項圈和假髮」之類的東西。[14] 更荒謬的是，那些馬甲內衣都是「最昂貴、最過時的蜂

他的看法就是：咄咄逼人，但是政治觀點盲目，甚至愚蠢[1]。[12] 已在彼得格勒居住多年的外僑，不免覺得里德天真，認為他對首都的政治所知極其有限。里德夫婦到了俄國以後倒是驚嘆連連，對所以這次或許又是他們錯估了」。[11] 一些美國僑民與這位樂驚不馴的里德有過接觸，大部分對他

316

腰型」，可能買它們來穿的年長貴族女性「多數已從首都離開」。但「赤色彼得格勒」那龐大、

堅固的存在感，倒是讓她印象深刻，這座城市「有如是由一個毫不考慮人類怎麼生活的巨人所建

造」。它保留了彼得大帝的「蠻頑力量」，他於兩百年前以如此專橫的決心打造出此一城市；儘

管經歷戰事洗禮，它悠長的精神或文化生活依然如昔。

布萊恩特寫道，「午夜過後的涅夫斯基大街就跟下午時分的第五大街一樣有趣、充滿驚

喜」；「咖啡館只供應淡茶和三明治，但裡頭總是高朋滿座」；「就算停電，歌舞廳和夜總會仍

舊點著燭火營業，燭光將香檳氣泡映照得閃閃發亮」。電影院裡放映諸如卓別林、范朋克

（Fairbanks）和畢克馥（Pickford）等人擔綱的新近美國電影，一整天「直到黃昏都是燈火通明，人[15]

滿為患」。民眾仍然可以去馬林斯基劇院看歌劇──《伊戈爾王子》（Prince Igor）或《鮑里斯·

戈杜諾夫》──聽夏里亞賓高歌；或加入芭蕾舞劇的搶票行列，去看優雅的舞伶卡薩維那跳《帕

姬塔》（Paquita）。米哈伊洛夫斯基劇院的法國劇團休息了數個月，帶回一套輕鬆的法國喜劇[16]

① 雷頓·羅傑斯對里德評價不高，他在日記中寫道：「這個年輕人……以革命份子之姿，整天在彼得格勒四處打
轉。我看過他搭乘卡車拋擲紅色傳單，看過他在布爾什維克街角會議與演講者站在一起……這個傲慢、假惺惺
的傢伙說『美國無產階級』都支持布爾什維克自行與德國議和……約翰·里德的這種想法讓我火冒三丈。我想
到那些身在法國的美國好青年，想到他們將首當其衝承受德國猛烈的攻勢……他們當中有多少人會失去性命，
我就氣憤得不得了。」

② 一九一七年的匯率約為十一盧布兌一美元。

劇目，亞歷山大劇院則上演由梅耶荷德（Meyerhold）執導的陰鬱劇目：亞歷克賽‧托爾斯泰（Alexander Tolstoy）的《伊凡雷帝之死》（Death of Ivan the Terrible）。[17] 首都的文化生活依然多采多姿，「與往日唯一的區別是觀眾的組成」，現在光顧的是「散發皮靴味和汗水味的五花八門人群」，很可能是由於「有錢也沒有麵包可買，就買便宜戲票」來看戲。[18]

約翰‧里德也有瞠目結舌的時候：「賭博俱樂部從黃昏就熱鬧滾滾營業直到清晨」，「香檳橫流，賭注動輒二萬盧布起跳。夜間光顧市中心的咖啡館，可見到大批珠光寶氣、身裹昂貴皮草的妓女」。[19] 一位外國人寫的文字記錄裡，曾將彼得格勒比擬為火山隆隆作響時，「人人猶在狂歡作樂的龐貝古城」。[20] 不過，由於德軍將要攻入的傳言甚囂塵上，加上齊柏林飛船和飛機空襲的威脅仍未解除，城裡依然瀰漫極其緊張的氣氛。時常有防空演習，演練「發出空襲警報，消防局動員，市民立即將燈光熄滅」，但城裡只有稀少建築物有地下室可供人們避難，這些演習似乎徒勞無益。再者，由於當前的絕望氣氛如此強烈，有些市民甚至公開表示，希望「德國軍隊越快來佔領這裡越好，如此一來苦難就可以結束，即便整座城市要落入外國人之手」。[21] 怎樣都比這種懸宕未決的狀態要來得好。雷頓‧羅傑斯寫道：「俄國人的士氣每天節節下降，很快會到達一個臨界點，德國人到那時就可以為所欲為。在我看來，協約國聯軍應該花幾百萬美元，由熟知俄國的人士進行轟轟烈烈的戰爭宣傳。可惜沒有，我們這個偉大、慷慨的民族盟友就快要投入德國人的懷抱了。」[22]

新政府就在四分五裂的政治分歧、一個接一個危機中顛簸而行，接著於九月十四日，在彼得格勒的亞歷山大林斯基劇院迎來了為期九天的「民主會議」。約一千六百名代表出席的這場大會裡，督政府將提出一個革命民主程序，準備召開立憲會議，由那些全國普選出來的代表推選出新政府。正如八月份在莫斯科所召開的那場大會一樣，這是克倫斯基在政局風雨飄搖中的最後一搏，再一次嘗試讓右派團體、自由主義傾向的立憲民主黨（kadets）以及左派的社會主義者團結在一起。但是幾乎沒有人對它的成效抱持希望。哈羅德‧威廉姆斯寫道：「民主會議就像一幢急就章、草草蓋起的小屋，充滿了缺口和縫隙。大家為了躲避這個革命秋天裡吹過俄國全境的寒冽狂風，都湧進裡頭取暖，但它稱不上是個舒適的地方。」[23] 四個美國人，比蒂、布萊恩特、里德和里斯‧威廉斯都在現場，也有其他幾名外國記者和協約國外交官獲准入內，在前皇家包廂旁觀整個議程；包廂裡原有的羅曼諾夫王朝徽章已經悉數遭斧劈、拔除，改掛上紅旗與寫有革命口號的橫布條。

資深的社會主義者薩默塞特‧毛姆也見證了這場充滿活力和鬥志的社會主義大會。裡頭代表都是那些他平日絕無機會往來的庶民，在他看來，這是一次大開眼界的經驗。他極其鄙夷地掃視了旁觀席上看似「農民」的人，就大致的印象，他覺得這是一群「落後、粗鄙的人」，「表情無知、神色茫然」。儘管都是半文盲的鄉野村夫，人人倒是興高采烈聽著台上「滔滔不絕、始終激昂」的冗長演講。在毛姆看來，台上的演說者就跟「倫敦南部那種以演說吸引選民的激進派候選人」沒兩樣。他覺得，儘管這類人口若懸河、陳詞慷慨激昂，資質其實平庸普通；他心想，若是由這些人來「掌控這樣一個廣大的帝國」，實在是「很令人吃驚」的事情。[24]

亞瑟·蘭塞姆也在那裡——這是他返回英國前的最後一項任務——據他記述，穿一身卡其色軍服的克倫斯基現身，站到台上的那一刻，「才使得整個會場真正地群情振奮」。毛姆則是很驚訝克倫斯基看來如此虛弱，「臉色慘白發青，像受到驚嚇一般」，而且有「詭異的志忑表情」。

儘管如此，這位看似體衰力竭的男人還是以激昂、熱情的語氣，滔滔不絕地演說一個小時以上，主張組成一個聯合政府，堅持那是拯救期間完全不藉助筆記。闡述的內容大致是要求信任投票，國家的唯一辦法。[25] 蘭塞姆身在「克倫斯基那一區」，注意到他似乎處於極度高壓狀態。他在發送給《每日新聞報》的電訊裡寫道：「我看到他的額頭沁出汗水，我看到他面對一組接一組提出異議的對手，嘴型也隨之變化，」他深感佩服的是，克倫斯基面對「左翼代表不時打斷演說」的詰問，「極其努力地」因應。[26]

《每日紀事報》的特派員哈羅德·威廉姆斯並不欣賞克倫斯基始終激昂的音調，覺得刺耳又聒噪，每當台上的男人刻意「訴諸感情」時，他不免瑟縮一下。但他不得不承認，「不管克倫斯基本質上是一個偉大人物還是小卒子」，當時「全俄國境內沒有其他人」可以取代他的位子；總是鄙視、批評他的布爾什維克黨人更是差得遠。[27] 蘭塞姆實在看不下去那些布爾什維克的行為：「在國家的這個艱鉅時刻，他們僅是毫不負責任地淡然以對，更無視社會的對立紛擾。」他們「面帶笑容坐在那裡，對演講者的血淚陳詞無動於衷」。[28]

克倫斯基在演講過程中，「幾乎站到觀眾席當中，似乎想親自向每個人呼求支持」；毛姆看得出來，此人是「動之以情，而非訴諸於理」。在他這樣一個保守的英國人看來，這是「過於廉價的情感表達」方式，他覺得「有點尷尬」，但是俄國人更為易感、似乎很容易被言辭打動，克

320

倫斯基巧妙施展的感性訴求，顯然對觀眾產生了「壓倒性效果」。在克倫斯基演講結束時，全場報以熱烈的掌聲，只不過，這會是他最後一次的輝煌時刻。毛姆回憶說：「一個疲憊的男人，這就是我對他的最後印象。」[29] 克倫斯基的疲態已是明證，這一場民主會議更加充斥對立與不和，加上投票制度混亂和一再延遲、沒完沒了的議程，整個會程波折不斷。布爾什維克黨人對所有的調解舉措一律悍然反對，最終演變為集體退席抗議，因此克倫斯基的提案──在透過普選的方式召開立憲會議之前，先組成「預備國會」──以些微票數獲勝通過。[30]

蘭塞姆於九月二十六日乘船返國，他非常清楚地感知到危險將臨；他於民主會議會場所看到的一切，讓他確信一點：布爾什維克正在醞釀奪權。他急需休息和釣魚放鬆，他希望經過這趟在英國的短暫休假，能夠讓自己重拾活力，以備再返回彼得格勒，親眼見證兩個勢力最後的攤牌較量。但他錯了：事態發展得極快，根本等不到他回來。[3] 他的記者朋友哈羅德·威廉姆斯則繼續留在彼得格勒，等待必然發生的大事件。他其實感到越來越鬱悶，在民主會議過後不久寫下了這段文字：「這場大會通過什麼決議並不重要。俄國的命運不是在那裡底定。其他勢力正在運作，那是真正的，嚴峻的，不可阻擋的力量。是那股力量在引導俄國未來的命運走向，但是在這個痛苦和悲傷的時期，又有誰能預見或預言那是怎樣的一條路？」[31] 喬治·布坎南也旁觀了那場會議

③ 蘭塞姆在新曆聖誕節（俄曆十二月十二日）才回到彼得格勒，與十月革命失之交臂。《泰晤士報》記者羅伯特·威爾頓在九月中旬離開，也不巧錯過了事件。因此在十月革命爆發的時候，彼得格勒當地並無留守的《泰晤士報》記者可實況報導事件。

的幾個議程，察覺到其中的警訊，他寫信向外交部報告：「唯一的結果是民主走向分裂，分裂為無數的小團體，五人政府的權威遭到動搖」——

布爾什維克人數雖少，卻無比團結，也是唯一有確切政治綱領的團體。他們比任何其他團體更積極、更有組織。只要一天不將布爾什維克和他們所代表的思想壓制下來，這個國家就走不出失序混亂狀態⋯⋯如果當前的政府依然缺乏魄力與蘇維埃決裂，不願以武力鎮壓布爾什維克，那麼只有一個可能未來：換上一個布爾什維克新政府。[32]

有別於布坎南爵士的悲觀消極，美國紅十字任務團的雷蒙・羅賓斯始終無比樂觀。雖然大家已發現民主會議是「一場不折不扣的表演大秀」，羅賓斯卻活力充沛地出席了每一場議程，其中兩場甚至持續到凌晨四點鐘。他很興奮，這是「史上第一個由社會主義政府召開的社會民主會議」。[33] 在大會期間，他注意到克倫斯基非凡的演說天分，也留意到托洛茨基號召布爾什維克支持者的魅力：；最後曲終人散時，他已有種感覺：「極端左翼組織最勇敢、最危險的領導者是托洛茨基。」此外，這場大會也使得布爾什維克（「鼓吹破壞、自行議和的黨」）與溫和派之間走向更嚴重的對立。羅賓斯在九月二十四日寫給妻子的信上，提到很多人已經離開彼得格勒，因為他們「認為一兩天之內革命份子就可能成立公社、會有內戰，各種謀殺和劫掠事件」，但他仍然相信目前的聯合政府「能掌控情勢」。儘管時局充滿不確定性，他仍然看好任務團此行會圓滿成功⋯：「我們就住在火山口邊緣、任何一天都可能遭到岩漿淹沒的這個事實，只是更激發我的熱

322

情，更積極地投入工作……我開心的是，已成功的革命絕不會走回頭路，俄國將完美地實現自由與社會改革。」[34]

已駐俄多年，疲憊的喬治‧布坎南爵士毫無這樣的樂觀看法。就在民主會議落幕後不久，他拜訪法國、義大利和美國三位大使，提議一起向克倫斯基政府探詢「軍事和國內局勢」問題。[35]大衛‧弗蘭西斯拒絕加入，他的副手喬舒亞‧巴特勒‧懷特深覺沮喪，評論道：「除了他〔弗蘭西斯〕以外，每個人都相信很快會有衝突發生，而且是非同小可的衝突。我們熱切期盼它的到來，然後趕快了百了。」[36]九月二十五日，布坎南偕同法國大使、義大利大使與克倫斯基會晤，敦促其政府「集中所有精力作戰」以及其他當務之急，包括恢復國內秩序、增加工廠產出、重建軍隊紀律。但是當布坎南爵士朗讀出英、法、義三國婉轉的聯合聲明時，克倫斯基「揮揮手」打斷他，隨即「兀自走開」，一面嚷嚷：『你們都忘了俄國是一個強權國家！』」，斷然地結束了這次會面。布坎南爵士認為他擺出這副「拿破崙」姿態毫無益處。正如外交官路易‧德‧羅賓一針見血的看法：「過去有過類似的狀況，沙皇當時也拒絕聽從布坎南爵士的意見……幾個星期過後，他失去了皇位！」[37]

從九月邁入十月之際，彼得格勒城裡仍然充斥各種派系鬥爭、口號、一事無成的會議、擅自的罷工行動、謠言和鬪謠，一切單調雷同得令人生厭。毛姆厭倦地寫道：「明明需要行動，卻只有無止盡的空談；我無論到哪裡，都看到搖擺、淡漠（只會導致毀滅）、好高騖遠、缺乏誠意、

缺乏熱忱，這一切真讓我厭惡透頂。」[38]雷頓・羅傑斯寫道：「煽動份子持續在各處活動。每天在城裡某一處都有群眾示威，抗議這個，抗議那個，任何理由都好，只要它是一場示威……每當你稍稍恢復一點希望，又會聽見令人喪氣的謠言，以致才燃起的希望又告破滅。這座城市的民心士氣不斷地往下沉。」④法國僑民路易絲・帕圖葉寫道：「始終如此混亂，始終如此動盪不安。這場革命真是一條苦路。」[39]

空氣中瀰漫著冬日將臨的氣息，潮濕霧氣籠罩，刺骨寒風刮起，這座飽受飢餓所苦的城市再次成為太陽幾乎絕跡、陰雨不斷的地方。街道看來一片狼藉，被挖走鋪石的路面未補，被挖出的佶大溝渠渠未填。在冬宮前方曾經氣派非凡的廣場上，雜草從鵝卵石縫之間冒出頭。在時序入秋的彼得格勒，交道要道上的行人已褪去夏衣，換上褐色調服裝，熙攘來往的人群看起來是「髒兮兮一團」[40]。天氣始終陰雨綿綿、天空為鉛灰色，使得整座城市看來越發陰暗沉鬱。比利時新任大使朱爾・德斯特雷（Jules Destrée）在一九一七年十月中旬抵達彼得格勒，步出火車站的那刻，心情不由得一沉，他寫道：「貧窮和骯髒，是我到達這裡時的印象」——

在這個深秋時期，彼得格勒簡直是一座噁心的污水池。泥水或是潑濺到建築物窗戶，或是覆蓋了路面車轍痕，或是在行人腳下突然噴濺，萬一當時正好踩踏在鬆脫的鵝卵石上，恐怕會一骨碌滑倒。除了在君士坦丁堡見識過若干泥濘街道那時候，我這輩子還沒有見過如此可怕的景象。當地居民見我又驚又氣，往往會露出微笑，因為他們早習慣了，人人聽天由命，在這片泥沼地裡跟蹌前行。它是戰

爭導致的危害之一——當然還有其他遠遠更糟的。在開始打仗以前，道路受到良好的維護，路面良好，但是等到軍隊徵召了所有的勞動力，污穢骯髒就在這座缺乏抵抗力的首都裡得寸進尺。[41]

最令德斯特雷難受的景象，還是排隊長龍那些飢餓、衣衫襤褸民眾的面孔——所有初抵這座城市的來客都是如此：那些人看起來「溫順、服從，不須警察指揮，就一個接著一個、有次序地排好隊……就算下雨，就算刮著冷風，就算渾身抖顫，他們依然耐心地排在隊伍裡」。他做出結論，俄國人有種「聽天由命的奴隸心態」，無論是哪一種政府在統治他們都不會改變。

人人正苦於飢餓和排隊的疲憊，整個彼得格勒都萎靡不振之際，又見一個新的威脅籠罩。由於全國限電，如今只在下午六時至午夜十二時之間供電，此外，為了防備齊柏林飛艇的突襲，所有街燈都不開，以致近來夜間搶劫、強姦和謀殺事件頻傳。幾乎沒有人會在晚上十一點後冒險外出。至於那些還過夜生活的外國人，他們會盡量走在街道中間，遠離任何漆暗角落，如果持有手槍，他們會帶在口袋裡防身[5]。[43]

亞瑟．賴因克記述，他的朋友都買左輪手槍自衛——一把槍一[42]

④臨時政府解除了沙皇不允許公眾集會的禁令，其正面結果之一，即是救世軍組織（The Salvation Army）重返俄國。來自芬蘭的傳教士在一九一七年復活節過後紛紛回到彼得格勒，舉行一連串大型公眾集會。不過該組織的活動並沒有持續太長時間，蘇維埃政府在一九二三年下令禁止救世軍活動。

⑤一天晚上，約翰．里德遭人攔下行搶，但他試著用俄語解釋他是一個「美國人和社會主義者」，對方「立刻歸還他的財物，還友好地跟他握手，開開心心地放他走」。

百二十五美元。他接著寫：「我發現，晚上出門時最好攜帶三十盧布，遇到搶劫的話就奉上，以免遭遇什麼痛苦和折磨。」外國僑民上街會遇到各式各樣的危險：

女人當街被搶走鞋子；男人當街被搶走衣服。有三個男人走進飯店對面一家皮草商店；一個人根本沒付錢，就拿走幾件有價值的皮草，開始打包；店主高呼救命，一群憤怒民眾湧入店裡，三個男人很快遭到包圍，被活活毆打至死；後來才知道，當中兩個只是無辜的顧客。我的一個朋友大白天走在涅夫斯基大街，一個士兵硬是搶走他的領帶別針……他的母親有次搭電車的時候，遭一個士兵搶走她攔在膝頭的皮包；士兵還在門口轉頭看她，像孩子一樣笑鬧，伸出手指作勢威脅她，接著才一溜煙跳下……我們飯店的一位住客失蹤，一個星期後才發現他陳屍河裡，他帶在身上的一大筆錢已消失無蹤。[44]

民眾遇到搶匪的時候，常常會因為交出貴重物品的速度太慢而遭刺傷或刺死。賴因克回憶，盜匪往往穿著士兵制服，攜帶一枝步槍，以要求看證件的藉口攔住行人，然後「清空」受害者的口袋。那些搶來的物品通常流落到市中心的一個「士兵市場」，在那裡總能看見數百名士兵在「買賣他們搶來的贓物」：「幾乎包含任何可想像到的東西，士兵制服、士兵靴子、武器、珠寶、畫作、雕像，以及其他顯然是他們偷或搶來的東西」。[45] 此類竊盜、搶劫情事不單單是彼得格勒獨有的現象，在全國各地皆有發生。糧食供應始終不穩定，其中一個因素在於，從生產區開出的載貨火車在路上即遭人攔下打劫，根本到不了首都。這種暴力情事正在俄羅斯農村蔓延開

326

來，那裡的叛亂「精靈」終於掙脫長期的壓迫，開始可怕、殘酷的復仇。全國各地，特別是南部地區的田莊農民紛紛起事，殺害他們的地主，洗劫莊園，再放火焚燒，將牲畜全數屠宰掉，燒掉穀倉裡的莊稼。

一九一七年秋天，在「超級革命家列寧」仍然隱身在芬蘭，繼續缺席的情況下，彼得格勒政治版圖最吸引人的人物，無疑是列夫‧托洛茨基。[46] 雖然他最初是孟什維克，有一段時間是政治邊緣人，一九○五年標誌著他的政治崛起，他在「血腥星期天」之後起而組織罷工和示威活動，後來遭到沙俄政府逮捕，被判終身流放。他於一九○七年逃離西伯利亞，輾轉在法國和西班牙居住了一段時間，最後遭驅逐出境，於是前往美國，定居在紐約。一得知二月革命爆發的消息，他倉促離開位於布朗克斯區的寓所，回到俄國，投入布爾什維克陣營。如今列寧仍然緊張兮兮地繼續窩藏，托洛茨基一躍成為布爾什維克領導層最為公眾熟知的面孔。當路易絲‧布萊恩特在民主會議期間看過他發表演說，覺得他「神似法國革命家馬拉（Marat）」。他那硫磺烈火般的演說風格「猛烈、如蛇一般」，瞬間有如「強風吹拂過長草一般搖撼了整個會場」。沒有其他演說者能有托洛茨基這般的本事，言語激烈、「帶刺」，「只消開口就挑起如此的仇恨」，讓聽眾「如此的鼓譟」，而同時間，他本人始終一派冷靜。[47]

布爾什維克如今已佔彼得格勒蘇維埃的多數，九月二十五日，托洛茨基當選蘇維埃主席，在政治路上又更上一級。阿諾‧達許─費勒侯旁觀了選舉大會，在原為女子學院的斯莫爾尼宮裡舉

行，會場設在大講堂：

除了一小群工人，大廳裡滿滿都是士兵——都是從里加前線逃離，來自俄國北部的壯碩、蓄鬍，金髮碧眼農民兵。講台上有十幾個神色熱切、深膚色的男人，多數都穿著黑色皮革長褲和夾克，就像軍隊摩托車信差的打扮。他們的黑頭髮和黑外套與台下上千位麥金髮色的人群形成醒目對比。[48]

費勒侯寫道，黑色皮革裝已經猶如布爾什維克黨人的制服。托洛茨基也穿著一身皮衣，此身勁裝從此成為他的註冊商標。一如布萊恩特，費勒侯也親睹、親聞托洛茨基如何恣意地向聽眾宣揚暴力：他表示俄國革命已經來到一個如同法國大革命「雅各賓黨人設立斷頭台的那個階段」。費勒侯記得很清楚，他在看到托洛茨基當選主席的那一天就很篤定一件事：「布爾什維克將會革命成功。」[49] 雷頓‧羅傑斯也記述了托洛茨基的演說魅力，他寫道：「這個托洛茨基是個煽動之王，他可以讓墳墓裡的死人都跳起來起事。」他是在克謝辛斯卡宅邸外頭聽到托洛茨基的演說，此人猶如「發怒貓兒的狂野眼神」令他大吃一驚。托洛茨基的發言「如此激昂，如此滔滔不絕，就如同一個拚命要跟上腦中想法，毫不考慮內容精確性的狂熱之徒」。[50] 羅傑斯的俄語相當不錯，他毫無困難就掌握到托洛茨基滔滔言辭中熟悉的、大吹大擂式的布爾什維克修辭。就羅傑斯看來，講詞內容都是喋喋不休的煽動性言辭，他在日記裡諷刺地解釋：

328

同志們，再過幾個星期，再過一個星期，再過幾天之後，我們要去打倒克倫斯基政府，打倒那個資本主義走狗，打倒那個帝國主義走狗，從他的手中奪走權力，終止俄國受奴役的狀態。我們會為你們這樣做，如此一來，你們才會是自由人，革命，就是讓你們成為自由人。你們必須支持蘇維埃，因為我們會給你們：第一，和平；第二，麵包；第三，土地。是的，我們要從富人手中收回所有的土地，平分給農民；各位工人同志，我們會降低工作時間到每天四小時，把工資加到現在的兩倍。舊政權的罪人，專制克倫斯基政府的罪人，以及那些奴役你們、奴役農民，擁有大批資產的資本家，你們會親眼看到他們受到懲罰。各位同志，請支持我們，加入我們的奮戰行列，高呼「國際無產階級萬歲！俄國革命萬歲！全世界的工人，團結起來；你們什麼都不會失去，唯一會被丟掉的，只有枷鎖和鐵鍊！

羅傑斯知道這是「討好、騙人的話」，他在日記中記述，「這個男人身上有某種特質讓我不安」；「他有大批跟隨者，這是非常危險的事。那些人很容易被言語迷惑」。托洛茨基正在彼得格勒各處散播他的煽動性言論，主張俄國若持續參戰，革命會前功盡棄。他們需要立即的和平，如此一來才能自由地「向資產階級宣戰」。[51]

與精力滿滿的托洛茨基相反，克倫斯基已是一個病得厲害的人。這一段時日以來，他的胃、肺和腎臟都出毛病，而且越來越依賴嗎啡和白蘭地，不僅是為了遏止肉體痛苦，也是為了緩解一直以來的積勞疲倦。[52] 路易絲‧布萊恩特和約翰‧里德總算獲邀入冬宮，與他會面的時候，他看

來非常虛弱。兩人走進尼古拉二世的私人圖書室，見到「他躺在沙發椅上，把臉枕在手臂上，看來像是突然病了，或是累垮了」。布萊恩特認為克倫斯基會如此勞累，多半是由於他眼見「階級鬥爭即將到來」，知道那將是一場長期鬥爭，他或許沒有意願，也或者沒有精力來因應。克倫斯基對她說：「要知道，這不是一場政治革命，不是法國革命。這是一場經濟革命」；因此需要「重新估量各階級」，並重新整合俄國境內的許多不同民族。他也說：「要知道，法國革命花了五年時間，而法國只有一個民族，法國面積是我們一個省區的大小。不，俄國革命還沒有結束；它才剛剛開始。」[53]

克倫斯基再也撐不住，只好做出孤注一擲的決定。他把英國情報員毛姆召進冬宮。毛姆早前發送了一則密碼訊息給在紐約的上司魏斯曼，提到克倫斯基已大失民心。依他之見，英國政府最好支持孟什維克來對抗布爾什維克，並投入更多資金在間諜和戰爭宣傳活動，他認識幾個捷克特務，可以委託他們進行。克倫斯基把毛姆召到冬宮以後，請他默記一則內容，是要給英國首相大衛‧勞合‧喬治的短信，請他立刻傳送回英國。內容是請求英國緊急支援武器和彈藥，並撤換他不喜歡的布坎南爵士，改派新的大使前來。他對毛姆說：「我不知道我們怎麼繼續參戰。」士兵已無心戀戰，他得有好消息說給軍隊聽，鼓舞他們堅持下去。[54]

毛姆當晚即離開彼得格勒，搭上一艘開往奧斯陸的英國驅逐艦。與此同時，布坎南爵士仍未放棄勸說克倫斯基，強調他得主動出擊，趕緊連根拔除布爾什維克，為時未晚。克倫斯基再次拒絕了這番勸告。他對布坎南爵士說，為了避免激發反革命勢力又起，除非布爾什維克「自行武裝起義」，

330

否則他無法強行剷除他們。[55] 毛姆倒是能理解克倫斯基何以無能為力，不能積極採取行動；他後來在回憶錄中評述說，克倫斯基這個人「更害怕做錯事，甚於做正確的事」，「除非有其他人迫使他採取行動，否則他什麼事也不會做」[56]。克倫斯基既是妥協份子，眼看布爾什維克即將發起政變，他僅能採取退守策略。即使在這個火燒眉毛的時刻，他仍然相信自己可以獲得優勢，他告訴布坎南爵士：「我只希望他們會起事，那麼我就可以平定他們了。」[57]

時至十月中旬，一再有各種目擊或親身經歷在僑民之間流傳，很顯然，彼得格勒市民對外國人的敵意與日遽增。還有流言繪聲繪影地散播說布爾什維克計畫從月初開始「屠殺美國人」，甚至說那些黨人隨時會「大屠殺」所有外國人。[58] 雷頓‧羅傑斯在日記裡寫道：「想必不是空穴來風。因為大使館悄悄地通知所有美國人，在里特尼橋那裡的碼頭已備有一艘河輪，萬一有事態發生，大家可以乘坐……沿河上行到到拉多加湖（Lake Ladoga），在一個小鎮靠岸，那裡有鐵道通往摩爾曼斯克（Murmansk），所有人可以搭上火車離開」。這艘準備就緒的汽船由華特‧克羅斯利指揮，已備有航行圖；此外，隨時有兩名美國志願者駐在船上看守。[59] 最近輪到雷頓‧羅傑斯與他的同事弗瑞德‧賽克斯當班。他們帶了「一個豆罐頭，酒精爐，和一瓶裝有咖啡的保溫瓶」上

⑥ 約翰‧里德對克倫斯基的看法稱得上一針見血：「這裡的妥協份子都不長命。」

船。兩人拿到一把老舊的柯爾特點三八左輪手槍來自衛，他們注意到，附帶的使用說明書上指示，如果有必要用到槍，「格殺勿論」。他們驚訝地發現這艘好船——銀行同事約翰‧路易斯‧富勒口中的「逃亡號」——小到不足以「容納在彼得格勒的一半美國人」，最多只能容納一百五十到二百人；再說船上也未儲備任何糧食。然而，在黑夜中，羅傑斯和賽克斯可以看到不遠處停了一艘「大又豪華的河輪，那裡的客艙空間大概足以容納數百人」；後來他們才知道，那艘船已經「由法國大使館承租」。[60]

有傳言說城裡的布爾什維克宣布很快就會開始「鎮壓」資產階級，英國領事亞瑟‧伍德豪斯聽說之後，在十月十一日寫的一封家書表示：「這裡的情況變得很糟。我承認很想離開，不過現在不是害怕的時候。無論危險多麼迫在眉睫，我無法馬上離開。這裡仍然有超過一千位英國人，在危急的時候，我和我的館員仍然可能派上用處，可以幫助他們。我很肯定這一點。現在每天仍然有不少人來領事館求助，我們仍然有必要留在這裡。」[61] 大衛‧弗蘭西斯也聽到了同樣的謠言，他在給兒子的信上寫道：「聽說布爾什維克已經列出他們的獵殺名單，英國大使是頭一個，想必我也在前幾名。」但是他要兒子放心：「我壓根兒不相信這種事，所以我不會調整自己的作息或活動。」[62] 不過，實事求是的菲爾已準備好面對麻煩：

有些日子裡，你會在涅夫斯基大街上看到有一萬或兩萬人在遊行，他們扛著黑旗和橫布條，口號都是：我們正要去殺死美國人，正要去殺死富人之類；也就是說包括我和（每一個）穿白襯衫的人。我告訴州長這件事，說他們又要來殺我們。州長就說，那你準備

好了嗎。我就說，我準備好了。接著，州長就叫我把手槍上好子彈，看看是不是可以正常射出去。他說一看見他們就會開槍，或是數到三再開。[63]

儘管局勢依然懸宕不定，十月十九日這天，雷頓‧羅傑斯與同事弗瑞德‧賽克斯很高興確定了搬家的事。想到可以從他們現在冰冷、到處透風的住所搬進漂亮的新公寓，就興奮不已。一對與美國國際公司（American International Corporation）有往來的美國籍夫妻要暫回美國，因此將公寓出借給他們六個月，而且不收租金。該幢寓所裝潢美侖美奐，配有「精緻地毯，美觀家具，賞心悅目的掛毯和繪畫」。還有一大櫃的書，以及一架「原尺寸的勝利牌留聲機，加上大量的金標唱片」，更別提有現代浴室，以及幫忙打點屋裡一切的一名廚師與兩個女傭。想到能夠逃離他們現在嘈雜的住所，他們覺得真是一大幸事：「再也不用聽到樓上的女孩放同一首歌二十次，再也不用忍受樓上在跳舞，跳到我們天花板的灰泥噗噗直落的景況。樓上那些客人的腳步可真是重，大概是西伯利亞鹽礦礦工之類的吧。」兩人已經說好在十月二十二日星期天搬家。[64]

羅傑斯當然不知道，大約十二天前，剃光鬍子，戴假髮和眼鏡變裝的列寧已經悄悄潛回彼得格勒，現在躲藏在維堡區的一間公寓，正在籌謀擊垮克倫斯基政府的計畫。十月十日晚間，布爾什維克中央委員會的十二名成員連續開了十小時的會，最後投票表決，以十票對二票（溫和派加米涅夫〔Kamenev〕和季諾維也夫〔Zinoviev〕投反對票）通過立即武裝起義。列寧簡直迫不及待；幾個星期以來，他一直主張現在必須接管政權，但是幾個領導成員不願意過早行動。畢竟民眾已經疲乏不堪，只是一天又熬過一天的生存就已經夠艱辛，他們可願意回應再一次的起義嗎？在列

寧不在的期間，主導起義規劃的托洛茨基也支持大家的共識，他們應該謹慎行事，最好等到十月二十五日的第二次全俄蘇維埃代表大會再行動，好讓這場政變更加順理成章。

他們敲定的日期是一個公開的祕密，城裡許多人都希望布爾什維克奪取政權，就此一勞永逸，「解除當前的非常狀況」。[65] 約翰‧里德也是其一，在「民主會議」落幕後，他與阿爾伯特‧里斯‧威廉斯又「孜孜不倦」地四處奔波找新聞；「從冬宮到斯莫爾尼宮，從美國大使館到維堡區，盡可能地走訪更多地方，也找數位翻譯幫忙讀報，從彙整的內容中找出相互矛盾的陳述」。里斯‧威廉斯記得，他們兩人「就像首都的其他人一樣，一直苦苦地等待有事發生。懸著心的狀態就像在發高燒」。[66]

334

第14章 「我們今早醒來，發現布爾什維克已接管了這座城市」

'We Woke Up to Find the Town in the Hands of the Bolsheviks'

銀行職員約翰·路易斯·富勒在十月十一日這天的日記寫道：「布爾什維克又在大肆宣揚會有動亂，這次是定在這個月二十一日或二十二日。他們說會用真正俄羅斯人的方式來大幹一場。」不過，他就和自己的同事羅傑斯、賽克斯或史溫納頓一樣，並沒有把這個最新通告當一回事。這類敲鑼打鼓的起事預告，大家之前已經聽過許多次：「他們每次大剌剌地宣布什麼計畫，最後連個影子都沒有，什麼事情都沒有發生。」但是他也意識到，這一次是有些不同，有股不祥的氣息開始籠罩城裡。幾天後，那些黨人再次通告即將有動亂。富勒則認為：「有時候，動盪發生前幾乎毫無預警，那種讓人措手不及的，才是貨真價實的大動亂。」

富勒的十二名同事最近已調往莫斯科分行，留在彼得格勒的他們，每個人得做四人份工作。十月二十一日星期六那天晚上，富勒加班到很晚，是最後幾個下班的人之一。除了他桌上的檯燈還亮著光，四下漆黑……「如果不是知道有幾個士兵在大門前站崗，我真會以為自己是這裡唯一的

活人。」[2] 銀行裡庫存的煤油已用罄，這意味著在長達一天的停電期間，他們只能憑天光勉強看清文件資料，處理手上的事務。但是等到天色開始變暗，差不多在下午四點以後就無法再工作。

二十一日的白天算是平靜地過去；富勒如常去上俄語課，然後上街去找櫻桃果醬，他非常嗜甜，沒有甜食簡直活不下去。在奔波了一陣之後，總算攜著十七磅果醬以及珍稀奇貴的英國製牛奶巧克力回家。他知道，就算果醬已到手，也得慢慢享用為妙，再說，可搭配果醬的麵包和茶葉，配給量只會越來越少。他和同事都想多買一些雞蛋，依照配給卡，他們每週只能買一顆。羅傑斯開玩笑說，雞蛋會如此稀缺，一定是因為連母雞也在罷工：「對於幾個世紀以來眾多哲學家都困惑的問題：『是先有雞還是先有蛋？』我們很快就能得到答案，只要看看最後剩下的是雞，還是蛋。」[3]

羅傑斯也和其他銀行同事一樣，始終在觀察街道動靜，留意是否有動亂的跡象，但心裡不免期望臨時政府只是在等待時機，終究會及時消滅準備作亂的布爾什維克。星期六那天，富勒顧著買火腿，努力跑遍大街小巷，羅傑斯則是上街觀看閱兵；那是一場俄軍兵力的象徵性展演，首先是軍校士官生隊伍，隨後是彼得格勒的一支婦女營部隊：「人人一身簇新的正規俄軍制服，穿繫皮帶長大衣，頭上斜戴灰色阿斯特拉罕帽，左臂扛著上好刺刀的步槍，她們就像俄國步兵那樣大擺手臂、踢正步前進。」羅傑斯深受感動，特別是當女兵開始歌唱。她們讓他聯想到女武神（Valkyries）。[4]

第二天星期天，城裡氣氛依然緊張，卻頗安靜。在涅瓦河北岸的一座巨大音樂廳「現代競技場」（Cirque Moderne）——它如今成為政治集會的熱門場地——倒是熱鬧滾滾，正在舉行一場約一

336

萬人的大型集會；此外在人民會堂——另一個大受歡迎的集會地點，托洛茨基又在發表演說，用他一貫的渲染技巧攫獲聽眾的心，底下的人群幾乎都帶著宗教般的虔誠，聚精會神聆聽。這天也有不少好奇的民眾冒險外出，想看看會有什麼事發生，但是一天平靜地過去，毫不見任何騷亂。

不過，根據羅傑斯的記述，一整天可見政治撊動份子跑遍每個街口，他們每到一處就「停下來賣力發言一會兒，隨之又腳步匆匆地往下一站前進」。[5] 因為城裡的蜚語言之鑿鑿地指稱會爆發革命，他與賽克斯幾番思量之下，決定將搬家的日子推延三天，改訂於十月二十五日星期三。他們很快就會懊悔這個決定。

「他們開始了；就在我寫字的這當下，」羅傑斯十月二十五日這天的日記文字洋溢著興奮之情。「機槍和步槍在整座城裡咆哮、鳴響。聽起來像巨大的爆米花機在運轉。我們竟然選在今天下午搬家！」

他和賽克斯這天早上早退，回家完成最後的打包，他們注意到「空氣中有股緊張的電流，就像全城一百五十萬人都神經緊繃」。但是過去三天十分平靜，布爾什維克的預告證明只是虛驚一場，他們「沒太在意」這種奇特氣氛，一直到行李準備就緒，他們走到外面想找三輛出租馬車來載運東西，順便送他們到新住所，這才發現街道上滿滿都是人，人群匆匆忙忙，「幾乎是用跑的衝向涅瓦河方向，特別是皇宮橋那一帶」。他們沒多想，認為大概是橋梁又要升起。過去幾天，城裡的活動橋梁都保持升起，以阻絕維堡區與彼得格勒區的親布爾什維克工人和士兵進到市中

心。不過，他們得穿越那座皇宮橋才能抵達對岸的新公寓。等到兩人好不容易攔到三輛馬車來載運行李箱，每位馬車夫都獅子大開口，要價十盧布，「街道黑壓壓一片，全是湧向皇宮橋的人潮」。馬車出發後，幾乎是由街上群眾推往那個方向。羅傑斯和賽克斯盡力要讓戴著他們所有財物的三輛馬車走在一起（其中一位馬車夫喝得醉醺醺，讓兩人大傷腦筋），以致浪費了不少時間，抵達橋梁前方時，只見路上已布滿衛兵，其中幾名舉起槍管攔阻馬匹，強迫馬車往後退。[7] 皇宮橋前方的廣場則是人聲鼎沸：

男男女女大喊大叫、手忙腳亂地奔跑；人群或擠在街角，或擠在鄰近的建築物台階、窗邊和門口；另有大批人湧向證券交易所入口的平台及柱子後方，一些人則緊貼住建築物的牆壁，所有人彷彿抱著最糟的心理準備，那膽戰心驚的模樣，猶如正看著一條巨大橡皮筋被拉開，忐忑地想知道它什麼時候將會彈出來，猜測它打在自己身上的疼痛程度。

然後有人開火，接著四面八方傳來槍響。馬上引發一場大混亂——汽車狂鳴喇叭，電車鈴聲叮叮作響——人群陷入恐慌之際，羅傑斯和賽克斯所乘坐的馬車也陣腳大亂，「馬匹驚嚇得直立起來，馬車夫拚命緊勒韁繩來控制；馬匹越加失控地嘶鳴，馬車夫也轉頭跟他們索求更多的車資」。[8] 羅傑斯和賽克斯情急之下，馬上催促馬車夫沿著堤岸調頭，改走英國大使館前方的聖三一橋。就在此時，那個醉醺醺的馬車夫揚言要把他們的行李統統扔到街上，說他不想載客了，說

338

「他是一個布爾什維克，他高興怎麼做就怎麼做」。據羅傑斯的憶述：「弗瑞德和我氣沖沖地站起來，對著他的臉揮舞拳頭，說我們今早已經吃了一頓布爾什維克人肉早餐，他要是再胡鬧，小心我們會揍扁他。」威嚇似乎見效，三個馬車夫——「一個懂道理，另一個怕死，第三個醉醺醺」——這才聚精會神驅著馬車，設法從人群中擠出一條路來，緩緩走向聖三一橋，最後順利越過橋梁到對岸的彼得格勒區。不過在上橋之前，馬車在紐約國家城市銀行門前暫停了一會兒，弗瑞德匆匆下車奔進銀行裡去取更多的錢，不然兩人身上的錢根本不足以支付高漲的車資。馬車順利到達新寓所後，每位車夫各自拿到二十五盧布的豐碩報酬，「我想，這是因為歷經那一場槍火驚魂，我們心底油然升起一股宗教情感」。羅傑斯與賽克斯著手把所有的行李推上樓，搬入漂亮的新寓所，與此同時，「城裡各處爆發戰鬥衝突，機槍噠噠作響，又來了，他們再次身處在動亂中」。[10]

不過要到第二天早晨，羅傑斯步行到銀行上班途中，才知曉臨時政府已經垮台，「從那時開始，我的命運就掌握在一群無政府主義份子手上」。[11]這也是其他外國僑民普遍的反應，所有人在十月二十六日一早醒來，才得知第二次革命已經發生，就在他們於被窩裡呼呼大睡的時候，城裡已經一夕變天。據英國大使館參贊法蘭西斯·林德利的記述，與二月革命的喧騰相比，這次的過程根本是靜悄悄，毫無驚天動地的事件。林德利寫道，「今早我們醒來，發現布爾什維克已接

① 一九一七年一月，六盧布二十戈比可兌換一美元，到了十月這時，十一盧布才能兌一美元。

管了這座城市」，過程似乎相當低調，「我很高興，目前沒聽見車子呼嘯聲和槍聲」；臨時政府「似乎消失無蹤。我們不知道他們到哪裡去了」。[12]

布爾什維克發動政變是預期成真，畢竟數個月來不斷有相關警告和傳言在流傳。只不過，他們在彼得格勒發動的這場起事，絕非如蘇聯史學家所指稱的是一場英勇工人的揭竿起義；實情是，克倫斯基政府已經瀕死、幾乎毫無防禦力，只能筋疲力竭地俯首投降。到十月中旬時，布爾什維克確實已在彼得格勒攻城掠地，掌握不小優勢，總共擁有五萬個黨員，而托洛茨基身為彼得格勒蘇維埃主席，更握有政治實權。他們的武器裝備精良，加上持續有士兵和水兵的投效，這個黨變得越來越具戰鬥力。貝西・比蒂原本已日益愛上彼得格勒這座城市，但此時，她頭一次覺得它「荒涼，醜陋，可怕」。「空氣裡瀰漫死亡的氣息」，有時她寧願窩在飯店裡讀詩集，試著驅走憂慮感。幾個星期以來，大家都在觀察是否有進一步動盪的跡象：「它來了嗎」，人人不斷地互相探問。「每一次只要停電，停水，或是聽到某個人砰一聲撞到一扇門或掉了一塊木頭的響聲，彼得格勒居民會驚跳而起，得出相同的結論⋯它來了！」[13]

梅麗爾・布坎南回憶：「每天都有英國僑民登門，來問父親他們應該怎麼做才好。情況可有希望變好？如果留下來，對他們的妻子和家人來說安全嗎？」布坎南爵士心知幫人下決定是個巨大責任，但他「也只能建議他們⋯斷然停損離開」。[14] 布坎南一家人也在打包行李，布坎南爵士將和俄國外交部長米哈伊爾・特列什岑科（Mikhail Tereshchenko）一同前往巴黎參加協約國聯軍會

340

議。梅麗爾與她的母親也要同行，接著回英國度過六個星期。

正如布坎南爵士的用詞——「暴風雨接近」，第一個徵兆發生於二十二日下午，一隊軍校士官生攜著武器來到大使館擔任衛兵，他們接獲任務時聽到的說法是，布爾什維克這一天「會鬧事」。[15]為了因應城裡不斷升高的緊張局勢，克倫斯基早已勒令兩家公然挑起事端的布爾什維克報紙《士兵報》（Soldat）和《工人之路報》（Rabochi put）停刊；臨時政府還通過了決議，要立刻逮捕托洛茨基、他新成立的軍事革命委員會（當時彼得格勒部隊和駐軍聽命的對象）成員，以及彼得格勒蘇維埃的所有領導人。但是，克倫斯基又一次拖延執行，他仍舊不想採取主動，認為此舉會刺激布爾什維克立即起事。

他所做的因應，只是在政府所在的冬宮部署了名義上的衛兵，成員包括毫無作戰經驗的年輕士官生、一支自行車隊、幾支哥薩克騎兵隊，以及克倫斯基前一天才校閱過的彼得格勒婦女敢死營部隊，包含一百三十五名女兵在內。[16]總計由八百名軍人，[2]加上六架野戰砲、幾輛裝甲車和多挺機槍來守衛冬宮。這批女兵——其中一些是波奇卡列娃所率敢死營的老兵[3]——滿心期待能前往前線對抗德國人，並沒有意願來保衛克倫斯基政府。諾斯蒂茲伯爵夫人這天稍早曾目睹她們就定位。她那時走過冬宮廣場，「好奇地望了望這些手持步槍、在宮殿入口附近閒晃的年輕女

② 不同資料來源的數字差異很大。最初的守兵人數可能高達幾千人，但其中許多人後來自行離開崗位。

③ 波奇卡列娃在彼得格勒的醫院養傷復原以後，去了莫斯科，打算說服那裡的婦女敢死營部隊與她一起前去保衛里加。她於一九一九年遭布爾什維克逮捕，被控罪名「人民的敵人」：一九二〇年五月十六日遭槍決。

兵。她們的組成非常多樣。有魁梧、健康的年輕農民，有工廠工人，有從街上招募來的流鶯，還有幾個年齡略大的婦女——她們看來是知識份子，臉色蒼白，表現狂熱。」[17]其中幾名女兵正忙著用推車推運一捆捆木頭，以便在主要通道築起路障。

二十四日下午，路易絲・布萊恩特，約翰・里德與阿爾伯特・里斯・威廉斯來到冬宮門口，向守衛的軍校士官生亮出他們的美國護照，表示是為「公務」而來，立刻獲得放行。進到裡面以後，門衛不只沒有攔阻，還熱情接待他們。這些看門人仍穿著舊沙皇時代「有紅、金相間領子與銅釦的藍色制服」，看來光采奪目，里德記述道：「他們禮貌地接過我們脫下的外套和帽子。」

[18]四個人都注意到，鎮守冬宮的士官生流露出在期待什麼的緊張感，還自行行麥稈在地上鋪成床墊，窩在毯子裡稍事休息；每個人都驚訝地看著這幾個美國人。「他們都很年輕、很友善，說他們沒有反對我們美國人參戰；事實上，他們還覺得有意思」。布萊恩特很同情他們。他們看來很有教養；當中幾位甚至會說法語。但他們幾乎沒食物可吃，而且沒多少彈藥庫存，看來已經士氣低迷。這幾個美國人眼看在冬宮沒有任何巨變的跡象，於是又轉回他們眼中真正的社會主義革命中心⋯斯莫爾尼宮。

優美的斯莫爾尼宮地處彼得格勒市區東邊最邊緣，是一幢門柱林立、有座氣派迴廊的帕拉底歐式建築，前方有條寬闊車道，每年的這個時候，兩旁的草坪都覆滿積雪。有五座藍色圓頂的那幢建築，是伊麗莎白女皇於十八世紀中葉所建的女修道院。其近旁六百英尺長、風格更樸實的三層建築，則是於十九世紀初建造的一所俄羅斯貴族女子學院；彼得格勒蘇維埃讓塔夫利達宮「面目全非」——此時正在重新裝修——以後，就轉移陣地來此。數百位政治活躍份子足蹬滿是泥污

的靴子到來，許多人沒洗澡身體散發出異味，加上香菸的惡臭煙霧繚繞，不多久，斯莫爾尼宮即儼如一座嘈雜、過度擁擠的臨時難民營，就跟當初的塔夫利達宮一樣「積滿厚厚的革命污垢」。

十月二十四日這天早上，斯莫爾尼宮成了非正式的布爾什維克「總參謀部」──基於必要，它的入口有層層嚴格保護，站了兩排哨兵，以木柴堆疊出巨大路障。外頭也布置了兩架海軍砲和幾十鋌機槍，士兵扛著已上刺刀的步槍鎮守門口。

入駐的政治激進份子已經視各自需要，將建築裡頭還保有使用痕跡的上百間教室挪為己用。曾經是衣著雅緻的女學生上法語課、文學課，學習縫紉和鋼琴的教室，以及整齊排著一列列床位的宿舍寢室，現在都成了各式各樣政治委員會的辦公室或會議室。直到近期以前，穿著雪白圍裙的女學生都還在二樓那間柱子環繞、有華麗水晶吊燈的宴會廳學習舞步，但如今，此一優雅的大廳已搖身變為彼得格勒蘇維埃的會議廳，時時有針鋒相對、火藥味十足的場面上演。

在約翰・里德看來，斯莫爾尼宮正是革命的心臟⋯它是一個生機勃勃，位於核心，令人興奮、感到渾身是勁的地方，「有如一個巨大蜂巢般充滿嗡嗡聲」。[20]阿爾伯特・里斯・威廉斯眼裡的景象則是更夢幻；他把它看作是一個避風港，一個美麗新世界的堡壘。他寫道：「到了晚上，一百扇窗戶燈火通明，它看來有如黑暗中時隱時現的一座宏偉神殿，一座革命的神殿。」前門廊柱的兩個火盆，在他看來「猶如祭壇前的燭火」；這座偉大的新論壇，「有如一個巨大的鍛鐵爐轟轟作響，演說者陸續接力，滔滔不絕地號召人群」，它將是一個蘇維埃新俄國解決所有「生死問題」的地方，未來做決定的人將是一個有如超人般的工人階級⋯他們「精力充沛；面對重大問題時不眠不休、沉著冷靜」。[21]

這些「精力充沛的人」日夜不斷載著一車又一車的食物，武器和彈藥到來。也有一群又一群士兵和工人進出建築物，來拿取剛印製好的大批海報和傳單，準備在整個城市各處發送、張貼，學院的白色長廊裡擺著一張張工作桌，上頭高高堆疊著文宣品；滿地散落著菸蒂和其他垃圾，使得原本優美的白色廊柱已不復往日風采。關於這幢建築的空間要如何使用，沒有正式規範，沒有組織，也沒有優先順序可言；各委員會把各自的名稱草草地寫在一張紙上，再倉促地黏貼到牆上或門上來標明使用權；四個美國人很快會發現，所有會議都是臨時召開，一貫地喧鬧，混亂，充滿鬥爭，而且常常拖得很久、令人身心俱疲。當工作累積得越來越多，志願者也大感吃不消，往往累了就席地而眠，或到地下室的大食堂找點食物吃：捲心菜湯，一大塊黑麵包，或一碗kasha（蕎麥粥）之類，有時還有一些來源可疑的肉；如此養精蓄銳完畢，再奔赴下一場會議。[22]

在十月二十四日至二十五日的夜間，斯莫爾尼宮即將迎來第二次全俄蘇維埃代表大會的幾百位代表之時，布爾什維克靜靜地——在幾乎無人注意之下——主動展開行動。藏匿已久的列寧總算又現身，他仍然喬裝，且像牙疼病人一樣在臉上纏了繃帶，以此面貌進入斯莫爾尼宮。他把自己關進裡頭的一間密室，從那裡運籌帷幄，堅決主張布爾什維克必須在第二天二十五日——也就是大會開幕日——採取行動，「如此一來，我們可以對大會所有代表說：『這就是力量！你們打算怎麼利用這股力量？』」[23] 星期一那天，已有八千名彼得格勒駐軍部隊投效到他們陣營，使得他們的兵力大增，而城裡每個重要政府機關的衛兵都缺乏戰力，更意味這是他們起事的大好良機，那天晚上，托洛茨基的軍事革命委員會派出赤衛隊武裝分遣隊、士兵和水兵以裝甲車建立路障，並分頭佔領了中央電報局、郵局和電信局。繼包圍馬林斯基宮以後，國家銀行、尼古拉火車

344

站和波羅的海火車站也很快落入布爾什維克手中，隨後主要電力站也被他們拿下。最後，在二十五日凌晨三點半，海軍巡洋艦「曙光號」在三艘驅逐艦伴隨下，從克朗施塔特開出，入港後下錨的位置，是把舷側砲正對著冬宮。很顯然，布爾什維克計畫的收尾，將是攻下舊俄帝國的最後象徵性堡壘。[24]

克倫斯基與一批部長關在冬宮裡開會，他很明白自己已控制不住情勢。他如今只剩下忠誠的哥薩克部隊來保衛城市，但他們拒絕獨自承擔這個重任，對於克倫斯基在七月時背叛他們的總司令科爾尼洛夫一事，騎兵的餘恨仍然未消。沒有其他選擇，他只能急忙調遣前線部隊來增援。克倫斯基準備離開時，卻發現停在總參謀部前的每輛公務車都遭人蓄意破壞：點火系統的磁力發電機已遭拔除。在無可奈何下，所有部長只能留在冬宮，他則從美國大使館徵用一輛有司機駕駛的雷諾車來坐，在掛有美國國旗的第二輛汽車護送下前往普斯科夫，準備召集還效忠自己的部隊。[25]

在臨時政府陷入一片混亂之際，列寧已迫不及待想宣布布爾什維克成功奪權。[26]

上午十點，既沒有軍事革命委員會背書支持，也未按照原定計畫，經由當晚召開的第二次全俄蘇維埃大會表決批准，列寧逕自發布了新聞稿。宣布「臨時政府已遭推翻，政府權力現在歸於彼得格勒蘇維埃」。那天下午，來自俄國各地的代表紛紛來到斯莫爾尼宮的前宴會廳，與此同時，布爾什維克士兵和赤衛隊則是包圍了冬宮，也在附近的莫伊卡運河、伊卡特林尼斯基運河路段設置路障。宮裡的電話線遭切斷（雖然有一條直通線路被漏掉），在下午六點三十分，布爾什維克要求臨時政府無條件投降。這個最後通牒在下午七點十分截止，卻仍然未獲回應。人群中有嘟噥聲音：「為什麼要等？為什麼不現在發動攻擊？」里斯·威廉斯聽到一個蓄鬍的赤衛隊士兵

回答：「那可不行，那些士官生只會躲在女人的裙子後面……然後報紙新聞會說我們對女人開火。再說，我們現在都服從紀律；沒有委員會的命令，誰都不准行動。」[27]

即使在這個戲劇性的轉折點，仍是以委員會的決策為準，委員會還得開會討論出究竟，四個美國人於是先行離開，回到涅夫斯基大街。他們發現那裡的氣氛非常輕鬆，行人熙熙攘攘，有些人明顯是在前往劇院的路上。他們四個人本來也該動身了，他們有今晚馬林斯基劇院芭蕾舞劇的門票；里德寫道，「整個城市的人今晚都出門了，除了妓女以外」──她們似乎已經從空氣中嗅到危險。四人決定不看這晚的芭蕾舞劇，回頭到斯莫爾尼宮，準備見證第二次全俄蘇維埃代表大會的開幕式。里斯·威廉斯記述了當時的街頭氣氛：「一種奇怪的靜謐，一種自在的靜謐，一種幾乎是安詳的氣氛隨著霧氣籠罩了這座灰濛濛的古城。」眼看這次革命似乎「井然有序，甚至相當溫和」，他頗表讚許。[28]

回到斯莫爾尼宮，二樓大廳已人滿為患，熱鬧滾滾；沒有暖氣，只有「一群未洗澡、髒兮兮人們的溫熱體味」，此外，儘管不時有人勸告同志別抽菸，還是不乏吞雲吐霧的人，因此室內也煙霧瀰漫。[29] 緊接著的是無止盡的等待，大會遲遲沒有開始。最終是一位孟什維克代表前來通知大家，說「他的黨還在開幹部會議，還沒能達成協議」。四十分鐘過後，突然間，「從開向涅瓦河的窗戶傳來規律的砰！砰！砰！」聲音；「曙光號」對冬宮開砲了④。[30] 斯莫爾尼宮裡的人都聽見了隆隆迴盪的砲聲，因此隨後的第一場議程陷入大亂，溫和派的社會主義革命黨人和孟什維克（有三個同仁擔任臨時政府部長，因此被困在冬宮內）要求大會應優先因應當前的政府危機，否則極有爆發內

戰的可能性。兩個小時後，聖彼得聖保羅要塞的大砲「規律地一聲接一聲發射」，以實彈加入轟炸冬宮的行列，斯莫爾尼宮所有窗戶都隨之嘎嘎作響，大會代表們此起彼落地「互相咆哮」。比蒂、[31]

有百位左右的代表離場表示抗議，隨之往冬宮前進，想確保他們的同黨夥伴能安全脫困。比蒂、布萊恩特、里德和里斯·威廉斯打算跟過去。但出發以前，他們四個人得先到軍事革命委員會的辦公室，取得一張非常重要的薄薄紙張，有了它，他們才得以「在整個城市自由通行」。據比蒂的憶述，「那張紙片」蓋著藍色戳印，「在隔天的灰濛濛黎明到來之前，它猶如一句通關密語，幫我們打開許多扇門」。[32]

現在已過午夜，冬宮在兩英里之外；已沒有電車行駛，四下不見出租馬車。所幸在斯莫爾尼宮前院有一輛卡車，上頭滿載士兵和水兵，準備出發到涅夫斯基大街分發傳單，四個人爬上去搭便車。布萊恩特回憶說：「他們樂呵呵地警告我們，說我們很可能會被殺死，他們叫我拿下一個黃色帽帶，因為可能會有狙擊手，別讓對方有機會瞄準。」[33] 卡車轟轟往前急駛，布萊恩特和比蒂聽命躺在地板上，在顛簸中，她們緊緊地抱住彼此，男人則是負責將成捆白色傳單往車子後方撒。街道一片漆黑，看來空蕩蕩，但總有聽到車聲的人「突然從門口或庭院跑出來取傳單，閱讀上頭聳動的公告內容：『各位公民！臨時政府已被推翻。政權已經歸於彼得格勒工兵代表蘇維埃。』」[34]

④ 射發的其實是空砲彈，雖然後來始終有傳言說是實彈。

卡車駛上涅夫斯基大街以後，直往冬宮方向開，但來到伊卡特林尼斯基運河交界時，卡車遭路障阻擋，無法再往前，四人不得不下車步行；前方有駁火，在一盞大弧光燈下，有批看守路障的武裝水兵拒絕讓他們通過。他們亮出藍戳印通行證，經過好一番說服之後，總算有一個赤衛隊士兵放他們通過，再往前走，穿越一隊守衛的水兵，四人來到冬宮廣場前的紅色拱門，從那裡開始，他們所能聽見的聲音，只有腳下踩著碎玻璃的嘎嗒嗒嘎聲，「冬宮的許多窗戶已遭砸碎，碎玻璃像地毯一樣鋪滿鵝卵石地面」。[36]

那時約是凌晨二點四十五分，前方的漆黑中突然冒出一個水兵。「結束了，」他大喊，「他們投降了。」此時，窗戶已破損的冬宮，內部瞬間大亮起來，「就好像要舉辦慶祝活動似的」，四個美國人可以看到有人在裡面走動。他們四人「攀爬過」衛兵和水兵鎮守的路障，跟著他們走向「燈火通明」的宏偉宮殿，從任何可通的門口或窗戶鑽入建築物⑤。冬宮裡還堅守崗位、一臉驚嚇的士官生迅速遭到繳械，之後即獲准離開，每個人都露出感激涕零的表情。四個美國人揮舞著藍色戳印通行證走進宮裡，目睹一隊水兵走上樓去，開始逐室搜索臨時政府成員，很快在孔雀石廳找到所有人，將他們統統逮捕帶走。[38]據比蒂的憶述：「其中一些人傲然地昂首闊步。若干人臉色蒼白、憔悴、不安。一兩個人垂頭喪氣，看來像完全失去鬥志。」四個美國人靜靜地看著前政府成員遭押送離開──他們會被帶到涅瓦河對岸的聖彼得聖保羅要塞。之後，美國人獲准上樓去，他們得以親眼看看議會廳和彈痕累累的「殘破房間」，那裡頭懸掛「已成破縷」的絲綢窗簾。[39]正要舉步再往前進時，他們被一群疑心的士兵攔下來，對方喃喃地指責他們是可恥的「資產階級」。藍戳印通行證又派上用場，一下子即扭轉局面，不過那些男人還是充分商議了一

番，最後以投票表決是否讓他們通過。

在四個美國人參觀樓上房間的時候，若干起事份子顯然抗拒不了繼續撒野鬧事的衝動，開始搗毀一堆堆的木箱，裡頭是打包完成（以應隨時可撤離）的珍貴工藝品；另一些人則以打碎鏡子、猛踢牆板、開槍射擊櫥櫃來宣洩憤怒，總之，儘可能劫掠，帶不走的就當場破壞。辦公室一片狼藉，櫥櫃裡的東西被洗劫一空，紙張散落滿地。據里斯·威廉斯與布萊恩特的記述，他們看到一些人協力阻止搶劫行為，聽到士兵勸告劫掠者：「同志，這是屬於人民的宮殿。這是屬於我們的宮殿。別偷人民的東西。」聽到這番話，其中有幾個人羞愧地放棄了手中的戰利品——其實頗寒傖：「一張毯子，一只破舊的皮革沙發墊，一枝蠟燭，一個外套衣架，一把中國劍的破碎手柄」。[40]

革命起事主要集中在冬宮這裡，對於那些距離它稍遠的居民來說，十月二十五日就像任何一個平常日子。約翰·路易斯·富勒在紐約國家城市銀行的櫃台辦公，沒注意到任何不一樣，只有一點不尋常，附近的路障不斷有男人和卡車來來回回——「就像美國選舉期間的任何一個競選總

⑤ 約翰·里德曾加油添醋地描寫布爾什維克如何「攻入冬宮」（事實並不是）的經過，他那更為戲劇化的事件版本將成為人人傳誦的傳說，並由愛森斯坦（Eisenstein）採用，拍成一九二八年那部猶如聖徒傳的電影《十月》（October）。

部」一樣熱鬧。[41] 偶爾有零星槍聲和小衝突，而且街上再次出現裝甲車穿梭，但是每個人都習慣了。寶琳‧克羅斯利那天在寫信，信中提到：「沒有人會因為街頭上有衝突就留在家裡。」大家都學會避開槍聲大作的區域。前些三天晚上街頭有騷動時，她還舉行了一場大型晚宴。但她也坦承，外頭的情勢逐漸變得緊張：「挺刺激的，就在我寫這封信的時候，外頭不時傳來從聖彼得保羅要塞射發的野戰砲火光，但完全無動於衷。她身在法國堤岸的公寓，其實更擔心自己珍貴的槍聲⋯步槍，手槍，機槍，野戰砲，還有船上配備的那種重砲！」[42] 她看到也聽到從聖彼得保羅要塞射發的野戰砲火光，但完全無動於衷。她身在法國堤岸的公寓，其實更擔心自己珍貴的「水果罐頭、蔬菜罐頭、煉乳、可可等等」庫存會受損，那些東西都是最近才從美國寄達的補給品。「我們來這裡以後早就見識過更糟的事了，」她從容地又補上一句。[43]

那天晚上，英國大使館一等祕書亨利‧詹姆士‧布魯斯早早關上辦公室門下班，準備去看芭蕾舞劇《胡桃鉗》（The Nutcracker）。即使他在下午已聽說「布爾什維克接管了整個城市」，但照樣「搭著電車平安地」到達劇院。後來從劇院走回家的路上，他本來覺得街道似乎很平靜，直到他和女伴來到「冬宮周圍」，目擊了那裡的吵吵嚷嚷，得知臨時政府正在裡頭進行最後的抵抗」。

他在人群中瞧見使館的信差哈維先生（Mr. Harvey）。信差一如往常，正勤奮地徒步兩英里，要前往中央郵局，卻遭一個士兵攔下。布魯斯聽到哈維先生用「他高調的倫敦腔俄語回答說他（對士兵）愛莫能助；他有一些信件要投寄，不管有沒有戰鬥，他就是得去郵局」。布魯斯坦承，那天晚上走路回家，確實是「一趟心驚肉跳的路程」，所幸在四面八方「機槍噠噠作響」之下，他還是成功護送「B夫人」到安全地點。[44]

冬宮周圍的駁火在凌晨二點三十分左右已告中止，死傷人數極少。只有七人喪生：兩名士官

350

生，四名水兵和一名女兵；五十個人受傷。華特·克羅斯利不可置信地評述道：「我從來沒有見過一場革命是這樣子，一個遭撤下台的政府竟然是由武裝的婦女和孩子來保衛。」實情是，冬宮裡的許多軍校生和哥薩克騎兵由於飢餓和士氣消沉，早在起事份子到達前就離開了崗位，婦女敢死營的多數女兵由於害怕轟炸，也已經躲進後頭的房間。後來流傳出她們投降後慘遭虐待的加油添醋故事。諾斯蒂茲伯爵夫人親眼目擊她們被粗暴地拖出冬宮。「她們拚命反抗掙扎卻是徒勞，聲聲尖叫響徹廣場。士兵見到她們想逃跑的掙扎，還大笑起來，覺得煩的時候就用步槍槍托敲一下，讓她們安靜下來」。女兵被送到河對岸彼得格勒區的格列納達斯基兵營（Grenadersky）。在那裡，她們遭受「接二連三的言語凌辱」，有些人遭毆打。諾斯蒂茲伯爵夫人擔心最糟的狀況，打電話給英國大使館請他們「派人去提出正式抗議，以免那些可憐女孩遭到強暴」⑥。

這起革命事件的不真實感持續到二十六日。梅麗爾·布坎南從英國大使館窗口往外看，心裡納悶：「讓我們不得入睡的雷鳴般槍響是否真實呢？畢竟一切看起來和平常一樣。滿載人群的電車穿過橋梁，鴿子在大理石宮殿的欄杆上避風，聖彼得聖保羅大教堂美麗的細長尖塔在時隱時現的陽光微光下閃耀。」街道上滿是武裝的工人和士兵，儘管有一種動盪和不確定的氣氛，「城裡的生活一切如常，彷彿什麼事也沒有發生過，」一位丹麥紅十字會工作人員如此寫道，「城裡

⑥ 據一個最可靠的來源，當時有三人遭強暴，一人自殺。

的人似乎以一種愉快、興奮的態度看待整起事件」。[48]

好奇的人群聚集在冬宮之外，只是站在那裡，盯著被砸破的玻璃窗，瞧著機槍和步槍掃射過的牆面——「看來像出了麻疹似的」。多位外國人的記述都提到損害相對來說極小。寶琳·克羅斯利寫道：「我們繞冬宮走了一圈，看到一些損傷痕跡，但是跟我們所聽到的射擊聲，看到的槍砲火光相比，考慮到距離極短，損害簡直微乎其微。」她的一個朋友目睹布爾什維克黨人用野戰砲朝冬宮開火，但好傷，差不多比步槍彈痕大一點。」這幢巨大的建築外牆大約只有兩處稍大的損幾次都打偏。[49] 實情是，雖然綠色灰泥正門及南側正對廣場的白柱都彈痕累累，但宮殿本身只在面對涅瓦河的北側有三處遭砲擊。從四百碼外、河對岸彼得聖保羅要塞射發的砲彈瞄得一點都不準；根據法國外交官路易·德·羅賓的說法，砲手「幾乎每一發都錯過目標，砲彈不是掉入水中，就是射在腳邊，或者天知道哪個鬼地方」。[50]

在冬宮裡面又是另一回事：因軍校士官生與婦女敢死營女兵入內駐守，以及後續布爾什維克黨人的佔領，損害處處顯而易見。數百個泥濘腳印染黑了雅緻的鑲木地板；絲綢帷幔遭拆下來做為床單使用。據茱麗亞·坎塔庫澤納—斯佩蘭斯基的憶述，奇怪的是，「這群暴民放過珍貴的家具、繪畫、瓷器和青銅器，甚至無視玻璃櫃裡滿滿的古希臘純金首飾」，只是「忙著割下接待室、沙皇起居室裡那些現代椅子的皮革」，打算用來製作靴子和補鞋，並「劈砍下牆壁上的鍍金石膏，大概相信裡頭有真正的黃金」。最宏偉的孔雀石廳被「破壞到難以復原的地步，幾個宴會廳也慘遭重創」。[51]

二十六日下午，曾指導婦女敢死營的兩名軍官一臉憂心地來到英國大使館，乞求喬吉娜·布

坎南女士「代他們出面干涉」，一如諾斯蒂伯爵夫人，他們也擔心女兵「會慘遭赤衛兵與克朗施塔特水兵的毒手」。[52] 布坎南女士請諾克斯少將立即前往斯莫爾尼宮交涉，他在那裡「跟一或兩個面貌兇惡的軍事委員談上話，最後總算說服他們相信，萬一這些女兵受到非人道對待，英國和法國都會嚴加譴責」。不久之後，敢死營女兵獲得釋放，並被護送到芬蘭車站，她們在那裡搭上火車，返回勒瓦謝弗（Levashovo）兵營。離開前，她們當中有四人專程到大使館向諾克斯少將致謝，並探詢她們是否可以投效英國軍隊。[53] 幾個女人頗為不屑攻入冬宮的那些對手。「赤衛兵哪裡算得上士兵！他們連步槍都拿不好；他們甚至不會操作機槍」──瞄準冬宮的發發砲彈多半失準這個事實，證明了她們的看法無誤。[54]

十月二十六日，列寧發表公告，宣布已創建一個新政府。本著法國督政府的政府委員概念，它被命名為人民委員會，以列寧為主席，托洛茨基為外交委員。不過，這個新政府並未得到彼得格勒蘇維埃裡社會主義革命黨和孟什維克代表同意；到那時為止，俄國仍未召開立憲會議，任何新政權其實都是欠缺政治合法性的臨時委員會。然而，當天晚上，整個革命過程中都藏在密室裡指揮，而不是在路障前率領支持者的列寧，終於意氣風發地現身，出現在全俄蘇維埃代表大會會場。

阿爾伯特‧里斯‧威廉斯憶述道：「我的目光定著在那個穿著破舊厚西裝的矮壯身影，此人拿著一疊紙稿快步走上講台，接著用他那雙相當小、但洋溢喜悅的炯炯雙眼掃視寬敞的大廳。」

他心裡納悶：「這個人有什麼祕密，痛恨他的人與愛他的人都同樣多？」列寧並不具備托洛茨基的那種魅力與威風凜凜的存在感。[55] 相形之下，站在主席台上的他，看起來像個「普通路人」；就連里德也覺得他那身褲子顯然過長，看起來很可笑。但在這裡，他是「民眾的偶像……一個古怪卻受歡迎的領導者，一個純粹憑著智慧就贏得支持的領導人」，[56] 相較之下，善於雄辯的托洛茨基是「憑藉口才而成為領導人」。在里斯·威廉斯看來，列寧那晚走上大會講台時，所引發的反應相當平淡，「大家就如看著一個天天出現、已經上了幾個月課的資產階級市長或銀行家」；他聽到有位記者說，如果列寧「穿得更光鮮一點，大概會被當作一個資產階級市長或銀行家」。[57] 然後列寧以嘶啞的聲音開始演說，他呼籲以不兼併、不賠償的條件來展開和談，並提議與德國停戰三個月，這時底下群眾開始狂熱鼓譟，「列寧萬歲」的喝采聲不絕於耳。列寧強調，社會革命開始於俄國，將很快展展到法國、德國和英國。就讓俄國革命來終結這一場戰爭！此時群眾開始高歌，

《國際歌》響徹整個會場。

一整天的事件讓四個美國人相當興奮。他們整夜未眠，坐在外頭庭院的火堆前取暖，一面聊天，直到上午七點才搭上電車返家。至於已在彼得格勒久居的外國人，他們對於又一次的政權更迭，並無興奮可言，甚至也不抱希望或期待。威雷姆・奧登狄克與其夫人徒步走過市區，「發現一切平靜」。他後來寫道：「就這樣，第二次革命已告結束。我們走過寧靜的街道回家，來往的行人神色冷漠，我們絲毫不知這天是歷史上偉大的一天。」[58]

354

接下來幾天裡，絲毫沒有克倫斯基的消息。據比蒂的憶述，「完全沒有人知道」接下來會發生什麼事：「科爾尼諾夫⑦人在哪裡？……哥薩克騎兵隊又在哪裡？」最後一個也是最嚇人的問題是：「德國人在哪裡？」各種謠言甚囂塵上。[59] 鑑於克倫斯基政府全部部長已遭逮捕，以及布爾什維克先發制人宣布接掌政權，左翼溫和派馬上成立了自己的「拯救國家和革命委員會」，藉此集結反布爾什維克的團體，並確保立憲會議按計畫於十一月召開，屆時可以推選出真正的合法政府。到了二十七日晚上，有傳言說克倫斯基率領哥薩克部隊正在返回首都的途中，已來到南邊二十九英里處的加特契納（Gatchina）。第二天，城裡發布了一項公告，指出克倫斯基已佔領沙皇村，將在十月二十九日星期日抵達彼得格勒。得知援兵已在路上，一隊軍校士官生在「拯救國家和革命委員會」鼓勵下發動反擊。當天早上，他們偽裝成西蒙諾夫斯基軍團士兵，使用假證件和正確密碼，成功地騙過守衛的幾名赤衛兵進佔中央電話交換局；另一批士官生也使用相同的手法佔領了阿斯托利亞飯店。[60] 在飯店這裡，比蒂看到領頭者是個年輕人，深感驚訝，「一個男孩模樣的軍官，嘴角叼著一根香菸，手中握了把左輪手槍」，「命令布爾什維克衛兵面牆排排站，繳了他們的械」。[61]

那些士官生——也包含二十五日在冬宮遭捕又獲釋放的若干人——誠然勇氣十足，但是比蒂

⑦ 科爾尼洛夫於十一月六日逃離監獄，順利到達頓河地區與反對布爾什維克的哥薩克部隊會合。他指揮一支志願軍對抗布爾什維克部隊，於一九一八年四月在俄國南部庫班地區喪生。

認為，他們既沒有援兵，所攜彈藥又有限，而且看來缺乏完善組織或有人帶領，恐怕支撐不了多久。比蒂和里斯·威廉斯以「美國同志」之姿，從飯店走到兩個街區外的中央電話交換局，毫無困難就獲准入內，親眼看到那裡的狀況。在比蒂看來，這些投入戰鬥的士官生「只是孩子」，他們正從附近的木柴堆搬來木頭，「或豎或堆疊」築起防禦工事。里斯·威廉斯認為，他們似乎相信克倫斯基所率的軍隊很快就會到來。[62] 他與比蒂從屋裡看著他們到柴堆和幾輛卡車後面就定位，而赤衛兵和水手正在開火攻擊，「一陣陣子彈咻咻飛來」。

士官生很快撤退到後頭的一個房間，他們在那裡「主動扔下槍，準備束手就擒」。[63] 比蒂在茶水間裡目睹「一個年輕軍官拿著一把大麵包刀在割下他外套上的鈕釦，由於手抖得厲害，花了很長工夫」。另一個人則是拚命想扯除制服上的識別肩章。她意識到這是極其諷刺的一幕：「突然間，這些男孩至今努力所得的優越地位象徵：軍官制服那令人欣羨的黃金辮肩章與黃銅鈕釦，這下成了他們的詛咒」。她感覺到，在那一刻，「他們當中的任何一人都會給出自己僅有的東西來換取一件普通勞工的服裝」。在走廊裡，她看到里斯·威廉斯正面對著一位神色絕望的士官生，對方在懇求美國人出讓外套，好讓他可以變裝逃走。她看到了男孩眼中的痛苦，但很顯然，里斯·威廉斯做為一個虔誠的社會主義信徒，陷入了道德的兩難困境。他來到彼得格勒後已贏得俄國工人的尊重和信心：「如果我把自己的外套給了男孩，有工人會認出它，認為我是叛徒。」他不能這樣做，但他和比蒂都承認，「在弱者拚命想求生的此等困境中，整個情勢的悲劇性已達無以復加的程度」。[64]

到了下午，赤衛兵和水兵攻入建築物內。他們「大嚷著要報仇」，帶走了士官生，里斯·威

356

廉斯請求他們別屈服於殺人報復的誘惑，那麼一來會「玷污了你們革命的理念」。里斯‧威廉斯和比蒂在各自的回憶錄裡隻字未提士官生的命運，不過，依約翰‧里德的記述，佔領電話交換局的士官生多數都「成功逃脫」，但「少數幾個人……在恐慌下想從屋頂逃離，或藏身在閣樓，不幸遭發現，每一個都被對手士兵從樓上拋到街上」。[65]

那一天。里德從早到晚都聽見「從遠處和近處傳來的陣陣或零星槍聲，以及機槍噠噠作響聲」，同時間，城裡各處可見成群的士官生與赤衛隊展開小規模戰鬥。[66]士官生也在兩處大本營遭到圍攻：分別是莫伊卡街的亞歷山德羅夫斯基（Alexandrovsky）軍事學院，以及彼得格勒區格里別史加亞街（Grebetskaya）上的弗拉基米爾斯基（Vladimirsky）軍校。弗拉基米爾斯基軍校的士官生頑強抵禦，以機槍擊退兩輛裝甲車。但是布爾什維克黨人又帶來了三架野戰砲，開始砲轟他們。里德寫道：「學校牆壁遭炸出一個又一個大洞」；士官生拚命死守，「成群嘶吼攻入的赤衛隊士兵在機槍砲火中紛紛倒下」。[67]交火直到下午二點三十分才告歇，軍校生不得不豎起白旗投降。在弗拉基米爾斯基軍校強烈的砲火轟擊下，幾乎成了瓦礫堆。

里德看見士兵和赤衛隊「發出喊叫，猛地往前衝」，「從窗戶、門口和牆上的洞」攻入建築物。有五名士官生遭到痛毆，死於刺刀之下，其餘兩百人被帶到聖彼得堡保羅要塞。途中另有八人遭到一批赤衛隊士兵攻擊身亡。[68]弗拉基米爾斯基軍校在布爾什維克強烈的砲火轟擊下，幾乎成了瓦礫堆。

諾斯蒂茲伯爵夫人目擊了亞歷山德羅夫斯基軍事學院那裡的衝突場面，驚嚇又難過。在她看來，「這些男孩，年僅十五、六歲孩子的英雄表現」是「那個黑色、恐怖一天的唯一可取之處」。當學院遭攻入以後，若干士官生以校門前方那些過冬用的高聳柴堆做掩護：

逃出來的人爬到柴堆頂端，朝布爾什維克士兵開火，做最後的困獸之鬥，無奈人數遠遠不敵對方。他們一直戰鬥到彈藥用罄，然後站起來受死，個個圓潤、稚氣的面頰已發白。布爾什維克就像貓玩弄老鼠一樣對待他們，光看著就讓我毛骨悚然。那些士兵挑好各自的目標以後，會刻意延長開槍前的懸宕時間，再慢慢地一個接一個打死。[69]

士官生的屍首就倒臥在那裡，「在柴堆上一個疊著一個」，好幾天無人聞問。就在軍校裡頭的士官生投降時，一名紅十字會工作人員目擊了另一個處決場面：「在莫伊卡運河旁站著一排年輕人，個個雙手反綁在背後，槍手就從他們身後射擊，所有人頭朝前跌入水中。」[70] 在接下來的幾天，到處劫掠的水兵和赤衛隊要是在街上發現任何可辨識為軍校生的人，會馬上加以殺害。士官生就像二月革命期間的警察，成為革命份子特別針對的目標；路易‧德‧羅賓看到一輛坐滿士官生的汽車在逃逸途中，不幸在果戈爾街熄火，赤衛隊士兵隨即一湧而上，屠殺了車上所有人；他們的殘肢屍體被扔在人行道上，長達數小時無人過問。[71] 幸運的是，英國大使館幫忙八個守衛大使館的士官生安然返家——讓他們「穿上一般平民衣服」悄悄離開⑧。[72]

在貝西‧比蒂看來，士官生的潰敗是「恥辱的一天」，是「無辜者的不幸犧牲，他們沒必要冒險，他們根本是白白葬送性命」，她把大部分的責任歸咎於那些上級領導人、自己待在安全地點，卻派出這些年輕人為他們戰鬥。這一場「注定失敗的士官生起事」無疑是列寧新政府與「拯救國家和革命委員會」之間的短暫角力，但雙方實力何其懸殊。[73] 布坎南爵士在十月三十日的日記中悲傷地寫道：「繼七月流血事件、科爾尼洛夫事件之後，克倫斯基又一次令我們大失所

望。」克倫斯基確實召集到援兵，獲得克拉斯諾夫將軍（General Krasnov）轄下十八支哥薩克騎兵連的支持，一同進發到沙皇村。但在那裡，他再次推諉不前，克拉斯諾夫將軍料想自己的一千二百名人馬，若是遭遇已集結的五萬名布爾什維克與工人大軍，恐怕只是白白犧牲，因此又率隊返回加特契納。不久後，克倫斯基自己逃到無人知曉的去處，從此躲藏起來，一九一八年五月逃到芬蘭。⑨

十一月二日，列寧政府宣告臨時政府正式垮台。此一失敗毫無光榮可言。正如路易‧德‧羅賓做出的結論，將彼得格勒的防衛工作交給「幾支哥薩克騎兵隊，一個女兵營和一些孩子，只不過讓它更失去民心」；此舉使得克倫斯基政府成為「笑柄」，[74] 一個由舊資產階級組成的政府也終究走向滅亡；而新蘇維埃政府的開始就是「不甚光采的，毫無嘹亮的銅管樂曲相迎，也毫無英雄色彩」。[75]

⑧ 布坎南爵士倒是不悅地記述一段軼事，說士官生守衛大使館時偷了幾瓶威士忌和紅酒，喝到昏頭昏腦、身體不適。

⑨ 克倫斯基後來在法國定居，積極參與移民政治活動，也經常以流亡者身分批評蘇聯政府。他住過柏林和巴黎，從一九四○年起定居在美國，曾出版回憶錄，也經常公開演說評論蘇聯事務。他於一九七○年在紐約過世。

第15章 「瘋狂的人互相殘殺，就像我們在家裡打蒼蠅一樣」

'Crazy People Killing Each Other Just Like We Swat Flies at Home'

十一月十七日，菲爾·喬丹坐下來寫一封長信給弗蘭西斯的親戚安妮·蒲廉（Annie Pulliam），講述最近的事件。他告訴她，此時是悲慘時期；布爾什維克的子彈把「整個彼得格勒射得支離破碎」。他以一貫的戲劇化口吻又說：「我們都坐在炸彈上頭，就等著有人點燃引信。」「如果大使能從這團混亂中脫身，如果我們都能平安無事，那將是天大的幸運。」向來天不怕地不怕的菲爾首次表露憂慮：「這些瘋狂的人互相殘殺，就像我們在家裡打蒼蠅一樣。」就連大使本人也對兒子佩里坦承：「我從來沒見過任何一個地方像現在的俄國一樣，人命是如此低賤。」但說來可悲，謀殺，搶劫和暴力報復行為現在已如同家常便飯，他發現自己竟「習慣了」。[1]

在莫斯科那裡，十月革命還遠遠更為野蠻和血腥。那裡的軍校士官生事先「得到示警」，先行武裝起來」，在克里姆林宮和其他戰略性建築物都強力部署防禦。[2] 布爾什維克花了整整十天才

360

費力奪下控制權，在街上和克里姆林宮周圍都爆發激烈戰鬥，導致一千多人喪生；較彼得格勒的狀況更慘的還有，莫斯科那裡投降的軍校生絕大多數都遭到殘酷對待。美國領事館在砲火之下嚴重受創；有許多外國人投宿的大都會飯店（Hotel Metropole）近一半建築遭到破壞。雷頓‧羅傑斯的莫斯科分行同事都住在莫斯科的國家飯店（National Hotel），在那十天期間，他們都躲在地窖的馬鈴薯貯藏庫裡避難。他聽說在戰鬥最激烈那段時間，他們打了三天的撲克牌。[3]

彼得格勒的英國大使館和美國大使館雖然未遭攻擊，實際上已和外界斷絕連絡；他們的電報從沒發送出去過，他們的信差不被准許外出，所有郵件也遭攔截。美國大使館的館員正在盡一切努力勸他們的國民趕緊離開俄國，同時也規劃經由西伯利亞大鐵路線疏散婦女和兒童。十一月五日，第一場真正的冬日冰雪來到，三十五位美國男性、婦女和兒童搭火車離開彼得格勒，同車的還有決定撤離的美國紅十字會任務團多位成員。[4] 要讓這些美國人離開俄國，事先得疏通的問題可說多方多面；正如喬舒亞‧巴特勒‧懷特所記述的，有不願與丈夫分別的妻子；有些婦女害怕獨自旅行；有的人沒有錢支付旅費；甚至有「無法在同一輛車上共處十天的交惡人士」，更不用說旅程本身的危險性：火車在沿途許多站點有可能遭赤衛隊暴徒攔下並登車佔領。對於英國人來說，情況則變得更加緊張。由於有兩個布爾什維克黨人在英國進行反戰宣傳時遭到逮捕、拘留，因此托洛茨基拒絕發出境許可給任何計畫離開的英國僑民，以此報復英國政府。領事亞瑟‧伍德豪斯寫信給已安然回到英國的二十歲女兒艾拉，表示「現在英國人實已淪為俄國的囚犯」：

對英國大使而言，這也是一個特別困難的時期。布爾什維克報刊甚且登出對布坎南爵士的暗殺威脅，他被嘲諷為「彼得格勒的沙皇」，還有傳言說托洛茨基準備逮捕他。布坎南爵士的家人求他別再每日出門散步，但他拒絕，要她們放心，他「並沒有把托洛茨基的威脅太當一回事」。他帶手槍防身，而且展現「高昂的自尊與決心」，既拒絕接待托洛茨基，也回絕了對方派赤衛兵「保護大使館」的提議。[7] 布坎南告知倫敦當局，「俄國政府如今掌握在一小撮極端份子手中，那些人一心想透過恐怖手段遂行他們的意志」，他不會與他們往來。外交部長阿瑟·貝爾福（Arthur Balfour）從英國發來電報催促他返國，但布坎南爵士堅持己見，他在十一月初回覆道：「我不會離開彼得格勒，有我在這裡才能確保僑民們的安全」。但他的妻子很為丈夫每況愈下的健康狀況憂心，認為留下來是一種可怕壓力，並承認「他們一家人過得很糟糕」。[8]

一如布坎南與伍德豪斯，大衛·弗蘭西斯也拒絕被恐嚇，他咆哮說：「我永遠不會跟任何一個該死的布爾什維克說話」；對於布爾什維克要提供士兵來保護美國大使館的提議，他也毫不接受。他的友人茱麗亞·坎塔庫澤納─斯佩蘭斯基寫道：「他毫不隱瞞自己面臨的威脅與危險，但是很顯然，不管發生什麼事，他從來沒想過要離開他的崗位。」[9] 弗蘭西斯最近還面對別的壓

我們的辦公室這時可熱鬧了。三無一族（無人幫、無希望、無法平心靜氣）仍然一如往常登門，歇斯底里地訴苦，說什麼也安撫不了她們。我很高興，大多數英國人已經離開。那些仍留在這裡的人當然也想走，但要麼不是缺盤纏，就是由於目前狀況，實在拿不到出境許可。[5]

力，大使館內上上下下仍在八卦他與俄國人瑪蒂達·德·克拉姆的交情。他是在來俄國的船上結

識她，而至今為止，她仍然被人懷疑是德國間諜。他的家人遠在美國，館員下屬對他不以為然，

其中多位甚至極度質疑他的專業能力，與他越來越疏遠。不過弗蘭西斯一直與德·克拉姆女士有

所往來，她仍然定期上門拜訪，教他法語。他也有最忠實可靠的盟友菲爾·喬丹可仰仗。大使副

手巴特勒。懷特注意到弗蘭西斯的精神和身體有過勞傾向（菲爾·喬丹對此最清楚，弗蘭西斯經

常工作到凌晨兩三點），不免擔心他的健康。但更令人憂心的是，弗蘭西斯在外交交涉時有混

亂、不一致狀況；他似乎已經「暈頭轉向」。十一月二十二日，懷特發送一封密碼電報到華盛頓

建言：「為了避免損及國家尊嚴情事發生，請正式召回大使。」[10]

　　許多無法離開彼得格勒的英國、美國僑民，那個冬天都無事可做，只能靜待其變，「看看這

個工人和農民的新政府將如何建構起來……將如何把他們的夢想化為現實」[11]。斯莫爾尼宮仍然

是政治辯論、各團體針鋒相對、相互謾罵的沸騰大鍋爐，但是民眾已經不再關心那裡發生的事，

現在只想盡所能過好自己的生活。依路易·德·羅賓之見，大家「已經對這一切感到厭煩」。窩

在斯莫爾尼宮那裡的領導者給了他們什麼嗎？麵包嗎？當然沒有。什麼都沒有。路易絲·帕圖葉

寫道，上頭的人給的淨是「理論，教條，看法，假設；而且一切都用缺乏輕重權衡的詞語

來表達」，「這是大多數革命領袖都背負的道德包袱」：

　　與無數分裂出的小團體各自開會，或召集全體一起開會，針對議事程序問題或修正程序

問題做沒完沒了的投票表決。夜以繼日進行徒勞無用的辯論。等著上台發表高見的人排

成的長龍綿延無盡頭，但所有人的雙手、雙眼都受縛於黨的教條，所有人只按教條行動，只從黨的觀點看一切事物。[12]

帕圖葉寫道，俄國百姓所需要的無非是「起而行」，而不是「坐而言」。她的同胞路易・德・羅賓也懷疑俄國是否真能落實任何政治方案：「老是在成立政黨，成立政黨聯盟，老是在結夥，成立委員會，成立委員會評議會，成立評議會委員會……他們都聲稱是在拯救國家，在拯救世界，但每一天都有誰與誰分裂、誰又與誰大和解的消息。」[13]

在這種持續的衝突和不確定氣氛下，列寧就這樣完全不受阻攔，逕自推動布爾什維克的社會主義方案，並有計畫地摧毀所有舊帝國政權餘緒。他頒布的第一個、也是最戲劇的法命是「土地綱領」（Decree on Land）：即日起廢除土地私有制，將所有土地重新分配給農民。定於十月二十七日閉幕的第二次全俄蘇維埃代表大會，在會程期間表決通過了此一法令。新聞自由也遭剝奪，不過許多反對報刊就此地下化，又回到革命新聞報在沙皇時代的運作方式；國家銀行被接管，廣告須經過審查，成為國家控制的一言堂。言論自由遭到無情的戕害；首先是政治俱樂部被勒令關閉，接著，除了政府辦的活動以外，全面禁止任何公眾集會。

彼得格勒的城市杜馬英勇抵抗布爾什維克的恫嚇，但是到了十一月下旬也不敵當局的武力威逼，不僅解散，市長與議員也全數遭到逮捕。[14] 所有反對新蘇維埃政權的法院都被關閉，由軍事革命法庭取而代之。「反革命份子」、「投機份子」，以及新社會主義國家的任何其他可能敵人，都在那裡受到無情、嚴厲的審判。貝西・比蒂寫道，「彼得格勒市民提心吊膽迎來革命法庭

364

的第一次開庭」，她斷言那是「恐怖統治的開始」。在那個黑暗的一天，「新聞報刊和民眾除了討論斷頭台，幾乎不提其他事」。而官方鎮壓的最後一項可怕舉措，是於十二月七日創設了一個新的「打擊反革命」機構：全俄肅清反革命及怠工非常委員會（Chrezvychainaya Komissiya）──普遍更為人所知的名稱是它的首字母縮寫 Che-Ka（契卡）。它低調地座落於戈羅霍娃街（Gorokhovaya）一幢屋子的四樓。[16] 顯赫的資產階級與貴族成員（如果他們還沒有逃離俄國的話）被帶到該處受審。那棟屋子夜裡有時會傳出步槍射擊聲；有傳言說建築物後牆處挖出了一條溝渠，受審者會被帶到那裡槍決。

十一月十二日，人人期待已久的立憲會議選舉活動終於開始。雷頓・羅傑斯認為這是一場很有意思的競爭：共有十九個政黨爭奪席次，而且它還是一場名副其實的「海報之戰」。羅傑斯寫道，全城各處的「建築物、牆壁和所有可用的空間都張貼了滿滿的海報，有時多達十層」，「每個政黨黨員會在夜裡悄悄用自家的海報蓋過敵黨的海報，這是大家公認的聰明之舉」。有一個政黨的辦公室就位在他住的那棟樓，他「曾三次」目擊他們的黨員「在午夜過後帶著成捆海報和漿糊桶出門」。他又寫道，「有人曾說過一句玩笑話，但可能是實情，他說，看哪個黨用了最多漿糊，貼了最多張海報，這個黨一定會贏」。[17]

在為期兩週的投票結束後，開票結果顯示布爾什維克並沒有如同原先自信滿滿的期待，贏得多數人民的委託；得票數甚至差得很遠，僅取得百分之二十四的選票和少數席次。列寧怒不可

遏，將立憲會議開幕日從原定的十一月二十八日延期到新年；當然，如果他為所欲為的話，他也大可廢止它的召開。①持續的政治空轉狀態下，布爾什維克繼續橫行暴虐，無情地逮捕、殺害更多的政治敵手。在一九一七年末到一九一八年初的這個冬季，城裡開始了威雷姆·奧登狄克口中的「刺刀統治」；路易·德·羅賓則稱之為「士兵獨裁」，任意處決的狀況變得越來越普遍。從一八九年推翻資產階級的革命演變為恐怖統治，最後以拿破崙和他的戰爭作結，但法國從來都未復原」。[18] 他對俄國人幾乎不抱希望，近日更目睹了無情、任意暴力的一個最典型、最醜陋事例。

他那時看到「兩個士兵與街頭一個賣蘋果的老婦人討價還價」：

他們嫌價格太貴，其中一人開槍射她的頭，而另一個人用刺刀刺穿她的身體。當然，沒有人敢對這兩個士兵兒手怎麼樣，人群冷眼旁觀兩人嚼著不花分毫得來的蘋果，若無其事地離開。也無人在意可憐老婦就倒臥在她賣青蘋果的小攤旁，那具屍體躺在雪地裡半天都無人聞問。[19]

無論到哪裡去，處處都瀰漫焦慮，梅麗爾·布坎南回憶說：「在街上的任何一個行人都沒有笑容，在任何一條大街上都聽不到笑聲、樂音，甚或是教堂的鐘聲。」艾拉·伍德豪斯回想當時，寫道：「我離城以前的那段時間，模樣不像無產階級的人只要走在街上，都能感受得到幾乎具體的恨意。簡直是可以看得到、摸得著的恨意。」[20]

美國人也有一樣的感覺；菲爾・喬丹承認彼得格勒的情況是「有點可怕」：

街上滿滿都是全俄國的殺人犯和強盜。幾千個人死於非命。我還納悶我們為什麼還活著。他們闖入私人住宅，搶劫，殺死屋裡所有的人。離大使館不是很（遠）的一棟房子裡，有一個小女孩被殺，有十二枝步槍刺刀刺過她的身體。那是多可怕的景象哦……我發現如今自保的最好辦法就是閉上嘴巴，儘可能讓人一眼就看出你是美國人……從監獄被放出那些暴徒都拿到步槍……我們無法知道德國人什麼時候會攻下彼得格勒。如果他們這時候就來，我不知道我們該怎麼辦，因為我們沒法出城。布爾什維克破壞了所有的鐵軌，我們就像一隻卡在陷阱裡的老鼠無法動彈。說不定我們的福特車會在緊要關頭時派上用場。所有的商店和銀行都關門了。城裡黑壓壓一片。有時我們只有燭光的光亮，沒有煤可用，連木頭也所剩不多。布爾什維克掌控了銀行，大門前拿機槍或步槍的守衛都是從牢裡被放出來的騙子、小偷。食物的問題一天比一天嚴重……兩天前，大使叫我盡可能打包少一點東西，因為我們離開時大概得留下所有家當。[21]

① 立憲會議於一九一八年一月三日下午四時召開，但只存在了十二個小時。它在第二天凌晨四時即遭列寧強行解散。

政府頒布了「土地綱領」，加上列寧最鍾愛的馬克思名言「財產即竊盜」到處流傳，無異是暗示大家奪回自己被盜走的東西，從此全國「進入天翻地覆的狀態」。雷頓‧羅傑斯寫道：「私人財產已淪為大眾皆可任意處置的公產。」布爾什維克鼓勵民眾大可使用武力去搜出任何財物並佔為己有。[22] 隨著搶劫、入宅打劫和謀殺成為生活常態——而且不分日夜——曾對二月革命的理念抱有相當程度同情或共鳴的那些外國人，現在也很難堅持原有的想法。他們現在日日看到布爾什維克以各式各樣的獨裁安行背叛曾有的理念。[23] 紅十字會官員雷蒙‧羅賓斯曾經熱切期盼十月新黎明的到來，當時對妻子瑪格麗特表示：「這是偉大的經驗」。然而就連他也開始心生疑慮，在十一月八日寫信給妻子時，他說道：「這一個全世界最極端的社會主義暨反戰暨半無政府主義政府用的是刺刀統治，除了有利於他們計畫的出版物，其餘全部遭禁；可以沒有逮捕令就任意逮人，不經審判、沒有罪名就羈押一個人數個星期之久。」[24]

十二月二日這天出現了一道希望曙光，托洛茨基宣布布爾什維克已同意與德國人停戰，兩國將於九日在布列斯特—立托夫斯克（Brest-Litovsk）展開和平談判。每個人都想要結束戰爭，想要回歸正常生活，因為這齣戰爭劇的下一幕，飢荒這隻大狼正虎視眈眈盯著俄國，隨時可能撲來。貝西‧比蒂寫道：「甚至在除了和平，食物是大家談話唯一的話題，不只是街上的一般民眾，就連在彼得格勒最顯赫人家的客廳裡，人人聊的也是『取得一袋麵粉或一些雞蛋的最好對策』。我們從早餓到晚，多數人都養生活過得比俄國人優渥的外國僑民圈，也聽得到飢餓灰狼的嚎叫。」[25]

菲爾‧喬丹會開著大使的福特車，冒險到更遠的市場或城外的村莊找食物。他在一封給安出前所未有的食慾。我們總是把盤子刮得清潔溜溜。」[26]

妮‧蒲廉的信中寫道：「生活在這樣一個蠻荒國家一年半，你開始覺得只有兩個像樣的地方可以住人，一個是天堂，另一個是美國。」[27] 不久前，他外出購物，正準備提著購買的東西離開時，「約有三百個布爾什維克舉著步槍衝進市場」。其中一人對他喊，不准任何人再在這個市場購買東西，因為「我們要把所有東西帶回去給朋友」。「他說你現在就走，快點滾。我說除非拿回錢，不然我不會離開。然後他要求收帳的還我錢。然後他們開始⋯⋯開火嚇唬大家，一群人把攤位上的東西搜刮一空。」[28]

即便在相對享有特權的外僑圈，出外找食物也是如此危險又代價高昂的活動，難怪紐約國家城市銀行行長羅比‧史蒂文生（Robbie Stevens）十一月二日辦感恩節晚餐招待二十四名員工時，每個人都喜孜孜地「穿上盛裝去參加」，享受宴席上的好食物。

雖然飢餓的「灰狼」還是一隻「沉睡中的蛇」，尚未在彼得格勒激起進一步的動盪，但是正如貝西‧比蒂的觀察，酒精的可能危害還遠遠更嚴重。[29] 所有親身經歷二月革命的外國人都同意，由於沙皇禁止銷售伏特加的命令，使得那次起事相對平和，否則醉醺醺的群眾大有可能做出更野蠻、暴力的行為。但是在十一月二十三日至二十四日的夜晚，革命份子終於還是把手伸向冬宮地窖裡的豐富酒藏。

布爾什維克攻入冬宮後，發現沙皇的酒窖仍然完好，貯有滿滿的葡萄酒、香檳和白蘭地。事實上，在彼得格勒城裡仍然保有八百個以上、屬於俱樂部和前貴族的私人酒窖，光一個酒窖就有一百二十萬瓶藏酒。據比蒂的說法，冬宮裡的酒藏包括「躺了三百年未動」的珍貴香檳酒，其加總價值約「三千萬盧布」。布爾什維克深知冬宮酒藏還在的消息一旦走漏，同志恐怕會聞風而

至。軍事革命委員會考慮該如何處理。他們非常需要資金，最佳方案顯然是賣掉藏酒，或許賣給英國或美國人。[30]更安全的做法則是趁群眾下手之前，先把那些酒倒光，也許拿出來倒進涅瓦河裡。最後，他們認為最好的辦法似乎只有砸碎酒瓶、倒出酒液一途，但是必須「派遣一隊革命精神堅韌、足以抵抗酒精誘惑的赤衛兵」，因為屆時酒窖裡會淹滿酒精。

赤衛兵動手的那一夜，比蒂以為「全城居民都要被殺害了」，因為她以為聽到了持續不斷的[31]步槍射擊聲。但不是，那是冬宮「幾千瓶酒的軟木塞」啵地打開的聲音。[32]不過，被派去執行破壞工作的赤衛兵，眼見凱薩琳大帝時期留下的珍稀貴腐甜酒（Tokay），還是抵擋不了誘惑，隨之[33]高興地大喝「尼古拉・羅曼諾夫所繼承的所有皇室藏酒」。當局只好派武裝水兵入宮，嘗試恢復秩序，但那時一大群醉醺醺男人已陷入大混亂；從破碎瓶子流出的葡萄酒淹到腳踝處，他們在滿地酒水裡東倒西歪、踉踉蹌蹌地走，堅決不離開。雙方開火，爆發了戰鬥。當局最後不得不派三輛消防車過去，用水灌入酒窖逼迫人群撤退，在此過程中，水力也沖倒、毀去許多的玻璃酒[34]瓶。幾個爛醉到無法逃走的人活活被淹死或在軟管送出的冰冷河水裡凍死。羅傑斯在電車上聽到一個士兵悲嘆，說他的「六十三個同志在冬宮酒窖縱酒狂飲時喪生，不是在激戰中遭射死，就是喝到太醉，無法在源源灌入的大水裡游泳逃生」；聽到這裡，坐在通道另一邊的一個女人「抬起眼睛，一臉虔誠地嘆了口氣：『六十三個人，感謝上帝。』」[35]

冬宮裡有豐富酒藏的消息很快在彼得格勒城裡不脛而走。許多人紛紛奔去分一杯羹。梅麗爾・布坎南回憶說：「一群又一群人絡繹不絕到達現場，渴望拿點戰利品回家。士兵乘著卡車來，離開時車上滿載一箱箱珍貴的葡萄酒。街上各處也可見男男女女用袋子或籃子提著一罐罐的

酒，向行人兜售。就連孩子也拿了戰利品，或是抱著一大瓶香檳一步步蹣跚地走著，或是小心翼翼捧著一瓶珍貴的烈酒。」[36] 幾天裡，冬宮周圍瀰漫著酸臭酒味，[2]甚至連英國大使館所在的堤岸，空氣中也都是酒味。爛醉的士兵和水兵睡死在雪地上，這次雪上的斑斑紅點不是血跡，而是紅酒漬。梅麗爾‧布坎南寫道，「在有些地方，有人會把那些沾有酒的雪挖起來嚐一嚐，為了搶那些雪塊，有人不惜大打出手」；由於砸碎的酒多到流進水溝裡，還有人乾脆躺在裡頭大喝特喝。[37]

但是劫掠和死亡的悲劇並沒有在冬宮那裡結束；不只赤衛兵，連充斥城裡的士兵和水兵都燃起喝酒的熊熊慾望，許多士兵繼續暴力打劫，闖入私人酒窖，喝酒喝到酩酊大醉、不省人事。英國俱樂部很快陷落；位在涅夫斯基大街街角，各國外交人員最愛的葉利謝耶夫食品店（Yeliseev）也遭攻入。康斯坦（Contant）餐廳想出保衛自家酒窖的唯一妙方，是「雇用約二十個的壯漢帶步槍、機槍和手榴彈鎮守，做為報酬，店內豐富的食品飲料任由他們吃喝」。（到了聖誕節，康斯坦將是城裡唯一一家還有葡萄酒可供應的餐廳。）[38] 布坎南一家人的俄國朋友紛紛來到英國大使館求助，每個人的遭遇都是遭士兵闖進家裡，那些暴徒「不僅喝光屋裡的葡萄酒，也毀損家具，最後人人都醉到不知自己在做什麼，不時會胡亂開槍。[39] 一天晚上，菲爾‧喬丹聽到離大使館三棟建築的距離外，傳來「可怕的重擊聲」和砸碎玻璃的聲響，他走出去察看，發現有八、九個士

② 冬宮裡所剩的酒最後被送到克朗施塔特，交由忠誠的水兵將它們砸毀。

兵搗毀一家葡萄酒商店的門窗闖入裡頭，並且「大喝特喝，喝到醉茫茫」。當天氣溫約為零下十八至二十度，但是「第二天早上，整條街上盡是醉倒的士兵，其中一些人把雪地當自家床似的，躺在那裡呼呼大睡」。他又寫道：「弗蘭西斯夫人一定會納悶，怎麼沒有法律或警察或任何人來阻止他們。」[40]

「整個彼得格勒都喝醉了。」新上任的人民委員會教育委員阿納托利・盧那察爾斯基（Anatoly Lunacharsky）惱怒地坦承。[41]羅傑斯記述，全城的人仍在喝酒，「每夜都吵得不可開交……說話聲，笑聲，叫喊聲，呻吟聲，槍聲，摔倒聲；黑暗中有閃光，有持續搖曳的燭光……整個城市似乎已經染上酗酒熱」。[42]梅麗爾・布坎南從英國大使館可以聽見喧鬧聲不時被「合唱俄國民謠的歌聲」打斷，往往一唱起來就沒完沒了。不多久，城裡興起變賣贓酒的生意，其中一些是帶有皇家藏酒標誌的精品佳釀。城裡的英國、美國僑民都承認曾經購買。據路易・德・羅賓的記述，有一些特別囂張的騙子賣冬宮的「香檳」，但內容物早已滴酒不剩，都是注滿「涅瓦河水」來充數。與此同時，布爾什維克政府趕在民眾闖入前，繼續先行銷毀各酒窖、商店裡的存酒：例如杜馬酒窖裡的三萬六千瓶白蘭地，某處酒窖裡總價值三百萬盧布的香檳酒，都悉數遭到砸毀。但是，官方的銷毀計畫卻有一個不可預見的後果：即使動手的人一口酒都不沾，還是會因為瀰漫的酒氣而酩酊大醉。[43]

一九一七年聖誕節即將到來時，城裡生活的失序和危險程度已來到前所未有的高點。丹尼斯・嘉斯汀寫道：「照理說，是由布爾什維克來領導一切、掌管一切，事實上卻是暴民統治，有暴民，而沒有法律的存在。托洛茨基與列寧越來越痛恨資產階級，不時發布一條新法令來廢除這

個廢除那個，從債務、婚姻、謀殺罪、同盟條約到敵人罪行，愛廢除什麼就廢除什麼。」寶

琳‧克羅斯利選擇與丈夫一起留在彼得格勒，她坦承：「我很怕拿著槍又喝醉酒的俄國人。」她

現在儘量避免外出，她多數的朋友也一樣。也有其他外國人決定不離開，例如波蕾特‧帕克斯，

她決定為了「法國人名聲」，要將自己與米哈伊洛夫斯基劇院的合約確實履行完畢。她總是待在

家裡。但每日緊閉窗戶，關在公寓裡，實在是難以忍受的事，最後仍是冒險外出走走，以便逃脫

「彷彿被埋葬的窒息感」。[45]

但是，城裡真的沒有什麼值得冒險出門看一看的景物，只是又一個淒慘的冬天到來：涅瓦河

凍結，街道積雪；「教堂裡不見祈禱的人，空蕩蕩的」；幾乎沒有幾輛電車照常行駛，就算勉強

看到電車，裡頭也已經擠到爆；約一半的商店沒有營業，而且緊閉護窗板；停電的時間越來越

長，而煤炭、木柴、煤油和蠟燭短缺，更讓各種慘況雪上加霜；如今麵包麵糰都摻了麥稈；再也

沒有牛油和雞蛋可買。而盧布貨幣的購買力持續在暴跌當中。寶琳‧克羅斯利寫道：「以我腦袋

的算術能力，沒法仔細換算跟以前價格相差多少，我只知道我寧可走路，也不要支付四十盧布

（現在相當四美元）搭十五分鐘的出租馬車。」她寫回美國的家書裡還有什麼可說的消息嗎？

「大致來說，消息是：彼得格勒還在這裡；莫斯科大概毀了一半；各地許多漂亮的莊園、建築已

經消失；而布爾什維克無處不在。」[46] 如今連銀行員工也加入罷工行列。「各行各業都一蹶不

振，幾近停擺」，羅傑斯在十一月二十九日寫道：「我們勉強拖著腳步前進，每一天都希望隔天

醒來情況會有所改善；但過去八個月來，我們一直抱持這種希望，現在卻只是每況愈下」。

到了十二月初，喬治‧布坎南爵士再次病倒。他坦言：「我的醫生說我已經筋疲力盡。」他[47]

不得不同意離開俄國。布列斯特—立托夫斯克和平會議將於十二月九日展開，儘管百般不情願，但他對俄國已經不抱希望。他清楚地知道，民眾「對戰爭的恨還遠甚於對沙皇的恨」，英國不讓俄國脫戰的任何努力只是徒勞。與此同時，美國大使大衛‧弗蘭西斯倒是堅決不動搖：「為了不讓俄國成為德國的盟友我願意吞下驕傲，犧牲尊嚴，慎重地採行所有必要的舉措。」但是為時已晚；十二月七日菲爾寫信給弗蘭西斯夫人：「你知道嗎，現在彼得格勒……到處是德國人（釋放的戰俘），他們像驕傲的孔雀，在街上大搖大擺地走。俄國人民對此很高興。他們說，等到德國人攻下彼得格勒，我們起碼能在法律和秩序底下過日子」[49]。

俄曆十二月十二日，英國人、美國人和其他留在城裡的外國人把彼得格勒缺糧的嚴峻現實隔絕在外，慶祝了新曆十二月二十五日的聖誕節。比蒂回憶說：「戰爭和革命的那一年，我們不僅慶祝了聖誕節，還慶祝了兩次」。對她「這個在加州陽光下長大的人」來說，那個聖誕節「宛如童話故事般夢幻」[50]。彼得格勒滿地泥濘，許多灰泥建築物外牆既缺乏打理又滿布彈痕，整座城市看來實在悲涼淒慘，但是冬日降雪一到，它馬上改頭換面為絕美仙境，雪花「彷彿從天堂傾倒而下」，「猶如滾滾波濤覆蓋了家家戶戶的屋頂和煙囪，屋子木樑處懸掛的冰柱有如一綹綹水晶流蘇」。

但比蒂也寫道，即使一九一七年的聖誕節奇幻又美麗，「但是眼看商店裡的貨架空蕩蕩一片，大家不免煩惱」[51]。美國紅十字會任務團在聖誕節這天邀請駐城的美國記者吃午餐；會場

374

裡，爐火噼啪作響，一棵滿布裝飾物的聖誕樹昂然屹立。「我們拉下百葉窗，把戰爭與革命隔絕在外頭。」大家吃著俄羅斯口味的小餡餅，愉快地說說笑笑。「弗瑞德‧賽克斯和雷頓‧羅傑斯在他們的新住所——富麗堂皇的十四間房大公寓裡，「準備了一桌美食」招待幾位銀行同事。據約翰‧路易斯‧富勒的回憶，桌上有烤鵝，蔬菜，「五層蛋糕」，以及酒——其中幾瓶是在黑市買進的冬宮藏酒。但是「最棒的還是聖誕節晚上吃到那一餐」，那是在紐約國家城市銀行舉辦，所有美國人都受邀出席的宴會。[52] 比蒂認為「那是很成功的一場盛宴，要感謝一個聰明女人的精心安排和五、六位男人的神通廣大」，她解釋，「在彼得格勒這個家家戶戶食物櫃幾乎都空無一物的城市，能為兩百人準備一餐飯，不啻是奇蹟，一個不得了的成就」。這場「魔法宴會」的天才籌備人是一位紅十字會成員的夫人，也是《芝加哥論壇報》（Chicago Tribune）駐彼得格勒記者：米爾翠德‧法維爾（Mildred Farwell）。她從「六千俄里外的符拉迪沃斯托克取得發粉來製作美國千層蛋糕。雞蛋來自靠近俄國前線的普斯科夫。白麵粉是從大使的廚房裡取得。至於火雞，天知道來自哪裡」[53]。

據比蒂的回憶，那天晚上，原是土耳其大使館的這個地方「完全恢復昔日輝煌光采」，處處裝飾著旗幟，巨大的鍍金鏡子映照出「往來穿梭的衣香鬢影，男人身著的晚宴服還帶著摺痕，想

③ 比蒂並未提到她的社會主義同行里德、布萊恩特和里斯‧威廉斯是否出席美國僑民圈的任何一場聖誕節慶祝活動，對此，他們三人在各自的回憶錄裡也隻字未提。

必是已有很長一段時間不曾穿用」。約翰・路易斯・富勒在日記中寫道：「我們銀行平凡、老舊的櫃檯，通常只供遞錢、收錢之用，現在上頭擺滿好吃的食物。白麵包三明治、火雞、雞肉沙拉、小紅莓，各種口味的果醬蛋糕和蘋果派……另一個櫃檯擺著雞尾酒缸，差不多是混合了十種酒調成的。」不消說，「宴會才進行到一半，不論是吃的或喝的，所有東西都被掃光光」。現場既有巴拉萊卡琴樂隊的助興，也有十二人樂團在演奏單步舞和美國散拍音樂，大家跟著樂聲跳舞，一直狂歡到凌晨三點。一位俄國客人是歌劇演員，以非凡唱功演唱了美國國歌，博得滿堂喝采。羅傑斯輕快地跳著華爾滋舞，但「每踩一步不是撞上一位大使，就是碰著一位將軍，把對方身上的黃銅勳章都撞到叮噹作響」，他真的不會跳舞，最後就像辭掉一個糟糕的工作一樣，果斷地放棄再嘗試。[54]

相形之下，英國大使館的聖誕夜相對低調，那是一場為喬治・布坎南爵士舉行的正式餞別宴。協約國海軍和軍事代表團成員都獲邀出席，還加上大使館約上百名員工，以及若干俄國友人。這將是英國駐彼得格勒外交人員所舉行的最後一場宴會。幸運的是，那晚並未停電，因此「水晶吊燈一如往常大放光明、熠熠生輝」，布坎南爵士身體非常不舒服，卻仍然站在「樓梯頂端迎接客人，用寬絲帶繫起的單片眼鏡掛在他的脖子上，看起來就是不折不扣的大使模樣」。晚餐時，眾人合唱《他是一個愉快的好夥伴》（For He's a Jolly Good Fellow）獻給大使；據大使館館員威廉・蓋爾哈地（William Gerhardie）的記述，布坎南爵士謙虛地回應說自己「既不愉快也不好」，「只承認自己是一個『夥伴』」。[55]

梅麗爾・布坎南從來不曾忘記那悲傷的最後一場宴會……

376

雖然宴會廳裡堆滿一罐罐上等牛肉和其他儲備糧食，雖然出席的每個軍官在口袋裡都帶著一把上滿子彈的手槍，大使館裡也有藏起的步槍和彈匣，但我們都試圖忘記外頭街道是多麼清冷，忘記一直都存在的危險與威脅。我們彈鋼琴，我們唱歌，我們喝香檳，所有人以笑容隱藏心中的悲傷。[56]

快樂的聖誕節慶祝活動過後兩天，布爾什維克宣布彼得格勒市內的所有外國銀行現在由國家接管，並派出赤衛兵武裝分遣隊佔領各銀行。十二月十四日那天上午，紐約國家城市銀行一樓的大門傳來「很大的騷動和高亢的人聲」。雷頓‧羅傑斯和約翰‧路易斯‧富勒意識到的下一件事即是，「金屬箍頭鞋子重重踏過大理石樓梯的腳步聲，一隊布爾什維克士兵就如此闖入我們的銀行辦公室」。這些士兵的領頭者是一個「穿全套軍官制服、蹬著黑皮靴，趾高氣昂的矮小紅髮男子」，他把一支長柄藍色左輪手槍敲在櫃檯上，「揮舞著一張髒污的文件，宣布根據人民委員會的命令，他要接收銀行並關閉它」。他命令職員交出所有的鑰匙，他們的分類帳也遭沒收。[4]儘管櫃檯員的俄語不靈光，仍是懂了「紅髮男」（羅傑斯對他的代稱）話中的要點，於是闔上他們的分類帳本，遞交出去，而「士兵依序在櫃檯前站定，把上了刺刀的步槍擱在檯面上」。就在此時，銀行經理史蒂夫從他的辦公室走出來，發現自己管理的銀行已經歸屬於俄國人民所有，

④ 根據羅傑斯的說法，紐約國家城市銀行是布爾什維克政府接管的第一個美國金融商業機構。

「紅髮男」還對他說：

「你得跟我去國家銀行一趟……開你的汽車去。」

「我沒有車。」史蒂夫說道。

「你是銀行主管，你一定有車。」

所幸史蒂夫的俄語很好，接著可以明確地解釋說：「這是一家美國銀行，美國人是民主、不炫耀的人，銀行不一定提供汽車給主管。」[58] 紅髮男思考了一會兒，接著宣布要沒收銀行裡的所有現金。不幸的是，由於國家銀行不營業，他們的錢櫃如今只有幾千盧布。紅髮男明顯露出失望表情。原來，這是一個預先談妥的條件，任何一支布爾什維克部隊負責「國有化」一家商業機構的時候，有權均分在那裡找到的現金。「我們以為美國銀行到處堆著現金，各個小隊還抽籤決定，贏的那隊才來美國銀行」。紅髮男怒氣沖沖：「這是什麼樣的銀行？」他大吼。「主管沒有汽車，現金抽屜裡幾乎沒有錢……我現在必須向他們解釋，」他接著告訴手下，說找不到現金都是這些狡猾美國人的詭計，「可見美國人是危險的人，是無產階級的最惡敵人」。羅傑斯寫道：「他大喊說我們既是銀行家，就是資本家，說我們既是外國人，就是國際資本家。說我們是所有人類當中最低等的，他告誡手下要緊緊盯住我們。」[59]

紅髮男把鑰匙鎖進安全牢固的箱子，接著宣布說所有職員已遭軟禁，然後就載史蒂夫前往國家銀行去拿取更多的錢。據富勒的憶述，與此同時，大約十幾個士兵在大廳裡守衛，「就坐在我

378

們的金色家具上」，大吃銀行裡儲存的珍貴麵包，在仿古沙發和仿古椅子上躺下來睡午覺。年輕的銀行職員鬱悶地坐在那裡，然後有人記起他們在聖誕宴會上用過留聲機，就把它拿出來，開始放美國散拍音樂。看守他們的布爾什維克一個接一個離開崗位，聚攏到周圍聆聽。據羅傑斯的回憶，數小時過後，當紅髮男跟史蒂夫返回時，「他看到我們跟幾個俄國赤衛兵正聽著美國資本家音樂，試著合拍子跳舞」。[60] 赤衛兵一直佔領銀行到新年那天，「他人生中的偉大時刻，他充分利用」。羅傑斯覺得他那不可一世的模樣，還真有「幾分像拿破崙」。[61]

布爾什維克也強行接管城裡所有的英國企業。機械工程師詹姆士·史汀頓·瓊斯已於九月份返回城裡，打算結束所有業務，將錢轉帳到倫敦，但彼得格勒的「監獄氣氛」讓他一直感到不安。他帳戶所在的銀行已由布爾什維克接管，但他設法從帳戶取出五百盧布（約五十英鎊）。這筆錢要用來支付員工的最後薪水還遠遠不夠。然後一個早上，布爾什維克來了，要求他交出工坊和商店的鑰匙，裡頭價值二萬英鎊的機械和設備等於也一併奉送。沒多久，他們又回來要求他交出公寓鑰匙：

「你們有什麼事嗎？」我問道……

「把你的公寓鑰匙交給同志——交給持有這封信的人。」

「什麼意思？現在是晚上，外頭很冷，我該怎麼辦？」

「那是你的事。」然後，那人看了看衣帽架，問道：「這是你的大衣和膠鞋嗎？」

「是的。」

「帶走。」

我轉身走進房間，他問我要去哪裡。

「我要去臥室裡拿母親的照片。」

他又指指我的大衣，說道：「拿走你的外套和膠鞋。」我把鑰匙交給他的時候，我隨身帶走的東西只有身上穿的衣服。

詹姆士・史汀頓・瓊斯過去十三年幾乎都在俄國生活，他返回英國時只帶了那些衣服和五百盧布沒花完的部分。[62]

梅麗爾・布坎南在彼得格勒的最後兩個星期，難過得天天想哭。在離開俄國時，她覺得自己像是「拋棄了一個我非常珍愛的人，任由他死在苦難當中。每一天，我都去跟一幢建築、一個地方說再見，都是我已深深愛上和熟悉的地方：涅夫斯基大街上的喀山大教堂⋯⋯冬宮廣場的亞歷山大柱；法孔涅打造的那尊彼得大帝騎馬雕像。」[63] 對她而言，要離開這個城市是痛苦的事，但是要打包一個小行李箱，倒不見什麼困難的抉擇。那件灰松鼠毛邊、狐狸毛衣領的沉重白皮草大衣，那件銀色錦緞拖尾的華麗大禮服，當然都帶不走；她養的一隻暹邏貓也一樣。大使館裡的銀器會從阿克安革爾港（Archangel）以海運運回，但她雙親在長年外派歐洲期間所收集的美麗家具⋯

荷蘭古董櫥櫃，法國帝國風格椅子，瑪麗‧安托瓦內特皇后的書桌，奧布松（Aubusson）地毯，大部分都得留下。[64] 離開前的那一天，她「無比哀傷地走過這座城市安靜、無人的街道」，她寫道：「經過這麼多年，這裡幾乎已成為我的家，但我覺得自己永遠不會再回來了」。天氣嚴寒，從河面颳來冰冷的風，路邊積雪堆得極高。她走進空蕩蕩的聖以撒大教堂裡，在聖喬治奇蹟聖母像前點了一根蠟燭。那天晚上，她與諾克斯少將、其他也將離開的武官，在米里納亞街上的軍事俱樂部共進晚餐。[65]

她的父親也心情憂傷，他在日記中陳述：「俄羅斯為什麼對所有熟知它的人，下了這樣一種難以言喻、不可思議的魔法？即使當它的子民把首都變作了地獄，我們離開時竟然會感到遺憾？」[66] 一九一八年十二月二十六日星期二上午七點四十五分，在再次停電的黑暗中，布坎南一家人舉著煤油燈，在閃爍火光中走下樓梯，一一經過樓梯間懸掛的多幅肖像：維多利亞女王，愛德華七世與雅麗珊皇后，喬治五世和瑪麗皇后，然後走出大使館大門。他們的俄國女僕啜泣目送他們上車，車子慢慢地駛過兩旁積雪的道路，前往淒涼、冰冷的芬蘭車站，在車站那裡，一些使館同事和英國僑民到場送別，揮手目送他們搭車離開。他們事先拿了大使館酒庫的兩瓶上等白蘭地打點賄賂，因而得以獨享一節臥鋪車廂。

威雷姆‧奧登狄克前一天專程去了英國大使館向布坎南告別。他寫道：「喬治‧布坎南爵士卸任的前因後果實在戲劇化，絕少有英國外交官會面臨此等境遇。他在俄國社交界是極受歡迎的人物；他也成功使自己成為外交界最重要的成員。」從一九一四年戰爭爆發以來，布坎南爵士對俄國的精神支持從未改變，一直以來甚受俄國人尊敬。但幾年下來，他也沮喪地目睹「連結俄國

的一切事物」緩慢、不可阻擋地「土崩瓦解」，接著赫然發現自己已成為布爾什維克仇恨的對象，成為他們的敵人，被當作「那些只想吸乾俄羅斯勞苦大眾血液的英國銀行家、將軍、資本家」的代表人。奧登狄克問道：「可曾有哪位外交官在駐外期間經歷過這種令人心痛的變化？」

「在這場動蕩期間，喬治‧布坎南爵士始終像岩石一般屹立，不受干擾、不受動搖；從外表、言語到行為，他都堪稱是完美英國紳士的典範。」⑤[67]

不過，美國大使大衛‧弗蘭西斯奉白宮命令（認為在這個關鍵時刻不宜召回大使）繼續留在彼得格勒，以便盡最大努力與布爾什維克建立友好關係。忠實的菲爾一直希望看到他的老爺（這位美國大使的健康狀況也越來越差）回家，遠離所有危險。他在寫給弗蘭西斯夫人的信上說道：「有時我真希望大使身上不是流有那麼濃的肯塔基血液，這樣一來，他也許就不會冒這種險了。」又說：「我把行李都打包好了，一待通知就能立刻溜之大吉」，他很擔心大使有意在彼得格勒待得更久一點，「遠多於他的職責本分」。[68]

正當俄國迎來了它傳統的東正教新年，外頭暴風雪肆虐，寶琳‧克羅斯利在她位於法國堤岸的公寓裡，倒是有足夠的木柴在一個房間裡好好地生爐火供暖，在燭光和煤油燈照明下，她和丈夫招待了幾個賓客。但他們都清楚意識到，「當局明顯想方設法在驅逐外國人」，因此覺得沮喪不已。她寫道：「俄國是一個美好的國家，有許多的光，也有許多陰影，雖說現在是陰影佔了上風。這是何等糟糕的事啊，這個世界必須失去這麼多俄國的美麗事物，然後接受什麼？那是比一無所有甚至還更糟的東西。」[69]

雷頓‧羅傑斯在這年的最後一天到涅夫斯基大街上散步，只是更「確信」俄國目前經濟和社

會都在瓦解當中。他看到的每一個路人臉孔都清楚顯示這一點：

人行道上熙攘往來的人群，人人衣衫襤褸，消瘦憔悴，臉色憂慮。他們蒼白的臉孔刻印著亡命者的神色，個個匆匆忙忙地前進，就像要躲避一場威力不明、即將來臨的風暴。他們蒼白的臉孔刻印著亡命者的神色，個個匆匆忙忙地前進，就像要躲避一場威力不明、即將來臨的風暴。有人帶著食物包裹，一些人臂下夾著麵包，另一些人既沒有包裹也沒有麵包，只有飢餓的肚子。年紀稍大、身形消瘦的孩子被迫出門勞動；殘廢的士兵被他們的祖國趕出醫院，沒有拿到撫慰金，只能在街上乞討；而專職乞丐無處不在。你說眼盲嗎？有人根本連眼珠子都沒了。一切多像是古斯塔夫・多雷（Gustave Doré）的畫作而不是現實，多像是《悲慘世界》裡的一幅插圖。[70]

一九一七年的最後一天，羅傑斯至少得到一個安慰：「一封家人的來信——這麼長一段時間以來的第一封。」信是九月寫的，花了足足四個月才送達他手上。他悲傷又沮喪，越來越常想起那些前赴西方陣線的家鄉友人。彼得格勒的生活令他厭倦。一年多以後，他決定辭職，和家鄉朋友一樣赴前線作戰。他回顧在彼得格勒的日子，寫道：「布爾什維克偷了俄國革命，這狀態很可

⑤ 英國牧師布斯菲德・史旺・倫巴德牧師在寫給妻子的信上表示，他「很確定小喬治離開的時機剛剛好」，羅馬尼亞大使迪亞曼迪（Count Diamandi）在新年期間遭布爾什維克逮捕，如果布坎南爵士當時還留在彼得格勒，恐怕難逃同樣命運。

能如此持續下去」；「我懇切希望不是如此，但這是一種大家必須面對的可能性……我一思及俄國的未來就覺得可怕。俄國不僅脫離了這場戰爭，接下來很長一段日子，它也將脫離我們的世界。我們最好乾脆地面對這個事實，並專注於我們自己的戰鬥。」[71]

後記 ── 彼得格勒那些被遺忘的聲音

The Forgotten Voices of Petrograd

喬治‧布坎南爵士與其家人於一九一八年一月十七日搭船抵達蘇格蘭利斯（Leith），隨後返回倫敦。他收到英國政府多位成員的賀函，且獲邀到白金漢宮午餐。但不久後，他就因為身體健康徹底崩壞，不得不多告假一段時間，到康沃爾郡靜心休養。他相信只有由協約國進行武力干預才能夠拯救俄國。他積極投入此事，做過多場相關演說，干預（一九一八至一九一九年）的失敗，使得他極度沮喪。布坎南爵士也感到失望的是，經過長年為國家外交付出良多以後，竟未獲英王頒賜爵位，而對於他在俄國的財產與投資損失，政府只提供少到可憐的補償。一九一九年，他獲派為駐羅馬大使，但任期只有兩年，這似乎是一個明確表示，一待期滿卸任，英國政府將不再需要他的效力。[1]

回到英國後，喬吉娜‧布坎南女士依舊孜孜不倦地協助俄國革命帶來的英國及俄國難民，但隨夫婿赴羅馬以後，她發現罹上癌症，她的病痛為一家人的羅馬生活籠上陰影。布坎南爵士結束

任期返回英國後不久，喬吉娜於一九二一年四月去世。[2] 布坎南爵士在一位編輯協助之下，把他在彼得格勒的日記編輯整理為書稿，於一九二三年出版《我的駐俄生涯與其他駐外回憶》（My Mission to Russia and Other Diplomatic Memories）一書；他於隔年的十二月過世。女兒梅麗爾撰寫了數本旅俄回憶錄，例如一九一八年出版《動盪中的彼得格勒》（Petrograd, The City of Trouble）。英國國內曾出現抨擊布坎南爵士的聲音，說他未能盡職盡責，以致沙皇一家人未能於一九一七年安然離俄到英國受庇護，梅麗爾在一九三二年出版的那本《帝國的殞落》（Dissolution of an Empire）裡駁斥此不合理攻擊，戮力捍衛父親的聲譽。[3]

在布坎南大使一家人離開後，彼得格勒的英國大使館仍有一批「最後的留守人員」，由領事亞瑟・伍德豪斯負責統領。他肩負越來越沉重的責任，須照顧數百位英國人的福祉，其中主要是滯留在城裡的女性。隨著局勢益發惡劣，伍德豪斯甚至得與英國軍事任務團成員一起想方設法得到最迫切需要的糧食物資。一九一八年八月三十一日，一群赤衛隊士兵強行闖入大使館，在隨之而來的混戰中，海軍武官弗朗西斯・克羅米（Francis Cromie）遭到殺害。[4] 三十位使館員工和外交官遭到逮捕，包括布斯菲德・史旺・倫巴德牧師和領事伍德豪斯在內。所有人被監禁在聖彼得聖保羅要塞監獄，直到十月才獲釋，隨即取道瑞典撤回英國。大使館所租用的建築閒置了一段時間；到了一九二〇年，布爾什維克充作倉庫使用，將沒收而來、準備出售的雕像、家具和藝術畫作等等都存放在那裡，它「儼然就像布朗普頓路（Brompton Road）上的一間二手藝品店，塞滿了各式各樣物品」。[5]

俄國與德國進行的和平談判在一九一八年二月陷入僵局，德國軍隊這時推進到距離彼得格勒

386

不到一百英里處。於是布爾什維克將政府遷移到莫斯科，還留在彼得格勒的各國外交團成員則被疏散到其南邊三百五十英里處的沃洛格達（Vologda）。大衛·弗蘭西斯的許多美國同僚早已離開俄國，由於喬治·布坎南離去，弗蘭西斯已經成為協約國外交使團的領袖人物，因此決心堅守下去，他表示：「絕不願放棄俄羅斯人民，我與他們站在一起，我一再確保美國會無私地關心他們的福祉。」[6] 菲爾·喬丹現在倒是迫不及待想離開，在彼得格勒的數個大使館已遭布爾什維克強行闖入，他得出結論，這幫人「毫不尊重外國大使館」。[7]

一九一八年二月二十六日，[1] 所有美國外交官搭專車離開彼得格勒前往沃洛格達。弗蘭西斯和菲爾在那裡頗愉快地安頓下來，愜意地住在主要大街一幢樸實但「時髦」（以菲爾的看法）的兩層木屋，在接下來五個月，上門訪客享受的是一種「男士俱樂部氛圍」，受困此地的外交官也每晚聚集在那輛性能良好的福特T型車也運到沃洛格達，他不時會開著它四處蹓達，尋找能蓋高爾夫球場的地點。[8] 到了一九一八年十月，俄國內戰正酣時，弗蘭西斯卻因膽囊嚴重感染，不得不在摩爾曼斯克（Murmansk）搭上美國巡洋艦離開俄國。非常顛簸的海上航程期間，菲爾細心照料發高燒的大使。

弗蘭西斯在蘇格蘭的海軍醫院接受治療，病癒後轉院到倫敦。在一九一八年聖誕節過後不

① 新曆日期：布爾什維克最終在此年的二月十三日採行西方新曆，當日即成為二月二十六日。

久，菲爾・喬丹做為男僕，與有榮焉地陪同他到白金漢宮接受喬治五世與瑪麗皇后的晚餐宴請。
當主僕終於在一九一九年二月返回美國，菲爾再次獲得一份終極榮譽：獲邀到白宮赴宴。他後來表示：「我出生在豬巷，要知道，一隻袋鼠可以跳得比任何其他動物遠，但我不相信牠可以從豬巷跳到白宮，我這一跳，可說非常不得了。」[9] 一九二二年，弗蘭西斯不幸中風，後來從未真正恢復健康。他於一九二七年一月在聖路易過世，去世前還特別交代兒子要好好照顧始終陪在他左右的菲爾。菲爾得以享有免費住屋和一小筆信託基金安度餘生，一九四一年在聖塔巴巴拉因癌症過世。[10]

隨著俄國退出戰爭，彼得格勒城裡由協約國設立的醫院都隨之關閉。喬吉娜・布坎南女士的英僑醫院已經在一九一七年七月關閉，部分原因是由於住院的俄國病人對醫護人員日益欠缺禮貌和尊重，以致員工士氣低落，再者是因為病患減少，特別是壞血病的病人數量。那些持續住院的傷兵，自革命以後都越來越暴躁，讓醫護人員難以應對。[11] 美國僑民醫院的委員會也投票決議關閉醫院，正如寶琳・克羅斯利指出的，還住在院內的俄國傷兵都是「和自己人打鬥受傷」，讓「僑民婦女在那裡工作已經變得過於危險」。[12] 院內未使用的物資用品悉數交由救世軍分送出去。

英俄醫院發揮作用的日子也面臨結束，在一九一七年十一月，提供醫院資金的倫敦委員會表決通過，將於一九一八年一月一日撤回其醫院設備。然而，有一個問題浮上檯面：「那些價值數百英鎊的精美儀器和裝備該何去何從？」法蘭西斯・林德利回報說，一位紅十字會專員建議「應該把它們交給蘇維埃政府」，但是醫院管理階層不願這樣做，他們知道它們不是會遭偷竊佔用就

是故意銷毀。於是，當地人員悄悄將所有器材包裝起來，運送到英國裝甲車部門人員護衛下，將它們運送到阿克安革爾。所有器材裝備最終回到了紅十字會的倫敦總部，「總比留在俄國，遭無能的蘇維埃政府浪費來得好」。一九九六年，俄羅斯政府在德米特里·巴甫洛維奇大公宮殿②入口處掛上一面紀念英俄醫院的牌匾，該紀念牌至今仍然高懸在那裡。[13]

英俄醫院的創始人穆麗耶·帕吉女士不願放棄她在俄國的救援工作，她留在基輔，繼續組織飢荒救濟活動，並經營食物救濟站，供應六千人飲食，於一九一八年二月才取道西伯利亞、日本和美國返國。在一九二四年，她設立了俄國英僑救濟協會，旨在幫助那些仍然滯留在俄國的英國人——其中許多人最終撤到愛沙尼亞。至於在英俄醫院服勤的多位護士與志願救護隊護士，除了人脈極廣闊的西比爾·格雷女士和桃樂絲·西摩爾以外，我們幾乎已無從知曉她們後來的生活。不過筆者於書寫本書的考據過程中，有幸找到她們當中一兩人的回憶錄和信件。

若干英國和美國外交官寫下的駐俄經歷，所有文檔都留存至今（雖然分散在英國和美國兩地），當時在彼得格勒居住、工作的許多外國僑民也曾在日記和家書裡寫下生動、動人記述，諸如保姆、女家庭教師、工程師、商人、企業家，以及他們的妻兒等等，但是在他們離開彼得格勒以後，再也沒有人知曉這些人的生活或下落，他們的紀錄長久未受注意，甚而遭到遺忘。當中有些人，例如彼得格勒英國教堂的牧師布斯菲德·史旺·倫巴德，甚且在俄國慘遭布爾什維克迫

② 現在稱為貝洛薩爾斯基—貝洛薩爾斯基宮（Beloselsky-Belozersky Palace）。

389　後記

害。當時許多英國僑民已經離開，但仍有四百名左右的英國人滯留在城裡——其中多數為這輩子都在俄國工作的教師和女家庭教師，仍然堅守崗位。但彼得格勒是這樣一個令人沮喪消沉的地方，就如他在寫給妻子的家書裡所言，「存在某家銀行的一生積蓄已遭充公」——倫巴德出於強烈的責任感使然，「像座死城一樣」，一個「無法無天且停滯不前」的地方，一九一八年十月，當他終於從獄中獲釋，得以離開俄國，顯然如釋重負。倫巴德幾乎失去了一切東西，但英國政府對於他在俄國八年的忠誠服務，回報的是微不足道的五十英鎊補償，其中四十三英鎊十六先令七便士還立即遭扣除，用以支付他回英國的費用。倫巴德對一九一七年彼得格勒的描述，以及其他人士珍貴的親身見證都保存於里茲大學俄羅斯檔案館（Leeds Russian Archive）。那裡亦藏有在俄英僑從十九世紀以來的珍貴文獻記錄，堪稱是一大寶庫。[14]

在一九一七年究竟有多少英國、美國和法國報社記者（更不要說其他外國記者）前往彼得格勒，確切人數並不可考，因為多人並沒有在他們的報導中署名，且當中只有極小比例的人出版回憶錄，回顧當時在俄國的經歷。但是令人震驚的是，他們當中有許多位，就和其他居民一樣，頑強，甚至甘之如飴地忍受了寒冷和飢餓。這些記者經常在自己的文章中順口提到其他同行，然而因為他們工作的機動性質，總是在移動，從一地到另一地採訪，他們的文字報導幾乎沒有留存下來，更令人失望的是，其中幾位攝影記者的照片也已佚失。

阿諾・達許—費勒侯後半生都擔任駐歐洲記者，是第一次世界大戰結束時第一批進入德國的記者之一；他數度想回到俄國，去報導新的蘇聯國家實況，但俄國當局屢屢拒發入境許可。他後來娶了一位俄羅斯人為妻。一九三〇年代他恰好居住在柏林，在那裡目睹希特勒的崛起；第二次

世界大戰爆發之際，他遭納粹逮捕，被拘留了十五個月。在那之後，他擔任《基督科學箴言報》（Christian Science Monitor）的駐西班牙記者，於一九五一年在馬德里過世。他於一九三一年出版的《從戰爭到革命》（Through War to Revolution），是一本雄心勃勃、獻給「俄國那些死去的無名戰士」之作，描述他在東方戰線和俄國的經驗。此書跟許多記述一九一七年彼得格勒實況的作品、紀錄一樣，有很長一段時間遭到世人忽視。

艾薩克・馬科森離開彼得格勒後不久出版的《俄羅斯重生》（The Rebirth of Russia），以及其他的相關新聞報導，也遭受類似的命運。馬科森於一九二四年列寧去世後不久，重返俄國，看到「布爾什維克以鐵腕扼殺自由」到何等程度。他也看到該國處於令人震驚的「破敗」狀態，那些美麗、歷史悠久的教堂「淪落為馬廄」。那是令他心寒的一趟旅程，他離俄時，很高興能告別「監視，電話竊聽，郵件檢查，各種瀰漫不去的氣味，始終受到監看、監聽的壓迫感」。他返國之後，以〈列寧之後呢？〉為題，為《週六晚間郵報》（Saturday Evening Post）撰寫了一系列十二篇文章，對蘇聯嚴詞抨擊。蘇聯隨即禁止該雜誌於國內販售，而馬科森也不得再踏進其領土。[16]

除了後來以作家身分享有盛名的英國新聞記者亞瑟・蘭塞姆以外，當年身在彼得格勒的最著名記者仍然是貝西・比蒂口中「看過日出的四人」，包括她自己和同伴約翰・里德，路易絲・布萊恩特和阿爾伯特・里斯・威廉斯。她在一九一八年出版《俄羅斯的赤色心臟》（The Red Heart of Russia）時，即把該書題獻給那三位夥伴。比蒂返國後繼續從事新聞工作，也卓有成就，多年期間主持了一個廣受歡迎的紐約廣播節目，她於一九四七年去世。里斯・威廉斯跟許多反布爾什維克的記者同行不同，仍然是一個堅定的共產主義倡議份子，在一九二二年至一九五九年之間多次返

回蘇聯，且受到盛情歡迎，他於一九六二年過世。他對新布爾什維克俄國的不悔支持與哈羅德・威廉姆斯的徹底幻滅形成鮮明對照。後者對二月革命的理想有過相當熱烈的支持，卻在一九一八年頭幾個月目睹他所希冀的一切遭剝奪和毀滅。一九一八年一月二十八日登在《每日紀事報》的一篇報導裡，他寫道：「如果你住在這裡，你會覺得自己身體的每一根骨頭，自己靈魂的每一根纖維都浸滿苦楚」——

我無法訴說正在蹂躪俄羅斯全境的所有那些殘酷，激烈暴行，那種種慘況遠甚任何軍隊的入侵。恐怖籠罩在我們身上——搶劫、掠奪和各種最殘忍的謀殺已經成為我們生活的日常風景。它比沙皇統治更糟……布爾什維克甚至不鼓勵任何人對他們的真實本質存有幻想。他們對任何國家的資產階級都同等蔑視；他們得意洋洋地指揮任何對抗統治階級的暴行，他們藐視法律和禮儀，視之為衰敗無用之物，他們踐踏藝術和生活裡的任何高尚優雅事物。如果在動亂巨變的痛苦中，世界復歸到野蠻狀態，他們也毫無所謂。[17]

雖然美國四位記者暨社會主義同志都寫了各自的回憶錄，但見證革命俄國的更為美好樂觀記述出自約翰・里德之手。他那部《震撼世界的十天》（Ten Days that Shook the World）於一九一九年問世後，使得三位夥伴的回憶錄都黯然失色。該書甚且在一九八一年由沃倫・比蒂（Warren Beatty）改編為好萊塢電影《烽火赤焰萬里情》（Reds）。從那時開始，也見史學家批評這四個美國人淪為布爾什維克宣傳機器的棋子，是列寧利用的「有用白癡」——此一字辭也經常用於指稱當年革

命的同情者。急躁、魅力十足的里德生活步調快也充滿艱辛，不僅罹患慢性腎臟病，最後也付出不可避免的代價。他於一九二○年返回俄國參加在巴庫舉行的一場大會，不幸在莫斯科感染斑疹傷寒而英年早逝。俄國當局以國家英雄規格，將他葬於在克里姆林宮紅場墓園，愛森斯坦的電影《十月》後來還改為採用他的書名，但是史達林並不滿意里德的記述，曾下令任意刪除俄語版內容，減少托洛茨基的篇幅，強調自己的重要性。

路易絲·布萊恩特當時及時趕到俄國，見到丈夫的最後一面。她後來偶爾接一些新聞報導工作，於一九二三年再婚，但因飲酒習慣和身體不佳，在一九三六年即過世。她的第三任丈夫，外交官威廉·布里特（William Bullitt）於一九三二年到訪蘇聯時，曾到里德的墳墓獻上花圈。但是在一九六○年代初期，觀光客前往墓園找尋里德的紀念碑時，發現它早已悄悄被移除，他的骨灰已重新安葬在列寧陵墓後方一處新的革命「殞落英雄」塚。

至於那對勇敢的雙人拍檔弗蘿倫絲·哈波與唐納·湯普森，非常遺憾的是，哈波離開彼得格勒後的職業生涯並未留下紀錄，只查得出她在離俄後不久，發表了若干篇回述在俄經歷的文章，其中一篇刊登於《每日郵報》，她生動地描述了自己和湯普森的「瘋狂追逐」「布爾什維奇球報》（*Bolshi-Viki*）」（譯按：即布爾什維克）的經過，[18] 她也曾於一九一八年六月接受《星期日波士頓環球報》（*Boston Sunday Globe*）採訪，談到自己在二月革命期間「毫髮無傷」是何等幸運的事：

我在布爾什維克起義期間一直待在彼得格勒，有時整夜外出。我曾處身在莫斯科街頭動亂，在前線從事護理工作，得過戰壕熱（trench foot），得過戰壕足（trench foot），乘坐的運

輸船穿越北海時遭到四艘潛艇追逐，而我還活著，健康良好。我的朋友總說，在最後審判日那天，上天必須派出一個射擊隊才能對付我。[19]

除此之外，弗蘿倫絲‧哈波就從世人的視線之中消失，也未留下其他記錄。

儘管唐納‧湯普森發誓他不會再進入戰區，但隔年夏天仍又返回俄國——此次是為了跟拍美國派往西伯利亞的干預部隊。像許多其他人一樣，他樂觀地期待協約國聯軍的武力干預能帶來一場反革命，終結布爾什維克的暴政，但在俄國拍攝幾個月，目睹聯軍的混亂，他終究失望地返國。他於一九一八年一月在美國推出五卷長度的無聲電影《俄羅斯土地的德國詛咒》（The German Curse in Russia）。[3]那是一部強烈的反德國、反布爾什維克宣傳片，可視為美國新聞媒體攻訐新俄國政府的行動之一，美國貿易新聞刊物普遍給予好評，他在那段期間成了名人。在一九二〇至一九三〇年間，湯普森以獨立電影製片人之姿繼續活躍；他於一九四七年在洛杉磯過世。

哈波和湯普森在一九一八年都出版了作品，歷歷如繪地回述在彼得格勒的經歷；湯普森也出版了一本極富價值的攝影集。然而極其遺憾，也讓史學家扼腕的是，湯普森的原始底片似乎並未留存下來；他和哈波就如其他許多征討四方的記者一樣，並未留下任何文字檔案可供後代追溯。[4]湯普森拍攝的影片倒有三部留存下來，不過並非完整無缺，仍有一部分佚失，[5]《俄羅斯土地的德國詛咒》部分片段是在革命時期的彼得格勒拍攝，該片由法國百代公司發行，已知無拷貝留存。但筆者在寫作本書期間發現，此部電影或許有片段留存的膠片。赫爾曼‧阿克賽爾班克（Hermann Axelbank）一九三七年的紀錄片作品《從沙皇到列寧》（From Tsar to Lenin）即剪輯使用了它

的部分片段。⑥

至於這部實錄作品中最不像英雄的英雄主人翁——紐約國家城市大學畢業的年輕職員們——除了雷頓‧羅傑斯以外，其餘人的後續生活詳情已無從查找。⑦羅傑斯決定離職後，為了離開俄國加入美軍，著實歷經了重重艱辛困難。俄國當局拒絕發給他出境簽證，最終是英國人用計幫他搭上一輛從首都開到摩爾曼斯克港的貨運列車。羅傑斯經過漫長而可怕的十四天旅程才到達俄國海岸，沿途得忍著刺骨嚴寒和飢餓；他是靠背包裡的罐頭支撐下來。一九一八年四月愚人節那天到達倫敦，隨即加入美國遠征軍，一九一八年至一九一九年期間在英國和法國情報處服役。一九二四年，他以自己在彼得格勒的經驗為本，出版了一本迷人的小說《憤[20]

③ 電影於一九一七年十二月在紐約首映時，名稱為《染血的俄羅斯，德國陰謀、叛國和反抗》（Blood-Stained Russia, German Intrigue, Treason and Revolt）。

④ 有些記者，比方麗塔‧柴爾德‧多爾，在離開俄國時，所有筆記和資料都在邊境站遭布爾什維克沒收。多爾完全憑記憶寫出《直擊俄國革命》（Inside the Russian Revolution）一書。

⑤ 分別是《與俄國人同在前線》（With the Russian at the Front）、《法國某處》（Somewhere in France）、《戰爭真相》（War As It Really Is）。也無人知曉諾頓‧崔維斯在彼得格勒十八天期間所拍攝的七萬五千英呎的電影膠卷下落，更無從得知它是否還留存在某處。

⑥ 阿克賽爾班克的這部作品也可能使用了崔維斯拍攝的片段，以及其他多位攝影師拍攝的影片，比方若干俄國攝影師在彼得格勒拍攝的影片也被剪入。

⑦ 弗瑞德‧賽克斯在紐約國家城市銀行一路高陞，退休時為副總裁，於一九五八年過世。切斯特‧史溫納頓也繼續在該銀行任職，後來調派到南美洲不同分行擔任管理職，於一九六〇年在新罕布夏州過世。

怒的酒》（Wine of Fury），後來進入航空界工作。可惜的是，他以當年日記內容所寫出的旅俄經歷「沙皇、革命和布爾什維克」（'Czar, Revolution, Bolsheviks'）從未問世出版，不過所有打字稿保存於國會圖書館（Library of Congress）。羅傑斯一生未婚，與他的姊姊伊迪絲（Edith）一起平靜生活。他於一九六二年在康乃狄克州格林威治過世。[21]

一九一七年身在彼得格勒的外國人裡，現已遭遺忘的人與故事何其多，上述這些只是其中少數人的孅孅餘音；是一整個世代已佚失聲音的最後餘響。但如果我們只能挑選出其中的一個聲音，有一個聲音確實以無與倫比的方式讓人深有共鳴：即一個沒沒無聞非洲裔美國人菲爾‧喬丹直率、真實的聲音。他是一位美國外交官的忠實僕人，既未飽讀詩書，也對政治一無所知，但說故事能力一流。他以生動口語寫下一封封精采書信，字裡行間始終洋溢「一個陌生人身在一片陌生土地」的真誠感受，所有書寫俄國革命經歷的出版品作者中，喬丹是其中唯一一個非洲裔美國人[8]。[22]那些信件的字字句句，真切呈現身在彼得格勒一九一七年俄國革命現場是什麼感覺，因此是那麼地深入人心、令人難忘。

⑧在俄國革命時期也有其他非裔美國人身在當地，可惜未有相關的文字記錄留下。其中一位吉姆‧赫克里克斯（Jim Hercules），可能是亞歷山大宮殿四個美國「黑人衛兵」之一，此四人直到革命爆發前皆忠心守衛尼古拉二世一家人，革命後極可能滯留在俄國好一段時間。

③ 劃

大衛・羅蘭德・弗蘭西斯（David R. Francis，1850–1927）

一九一六至一九一八年間的美國駐俄國大使；曾擔任聖路易市市長（一八八五年）與密蘇里州州長（一八八九至一八九三年）。

④ 劃

丹尼斯・嘉斯汀（Denis Garstin, 1890–1918）

英國騎兵隊上尉，被調派到英國戰爭宣傳局的彼得格勒分部擔任情報官；協約國出兵干涉俄國內戰期間，他陣亡於阿爾漢格爾斯克（Arkhangelsk）。

切斯特・史溫納頓"（Chester Swinnerton"1894–1960）

生於美國麻薩諸塞州，畢業於哈佛大學，由紐約國家城市銀行派到彼得格勒分行的實習辦事員。離開俄國後被銀行派駐到南美洲多年。與雷頓・羅傑斯、弗瑞德・賽克斯是友人兼同事。

尼格利・法森（Negley Farson, 1890–1960）
出生在紐約，定居於英國。第一次世界大戰期間，他前往彼得格勒與俄國政府洽談生意，試圖為
英、美企業爭取摩托車出口訂單。後來轉行當旅行作家和記者；多次接受《芝加哥日報》
（*Chicago Daily News*）委派前往國外。

布斯菲德・史旺・倫巴德（Bousfield Swan Lombard [Rev.]，1866–1951）
英國牧師，從一九〇八年起在彼得格勒的英國大使館和英國教堂任事，深獲當地英國僑民界尊
敬。一九一八年遭布爾什維克黨人逮捕下獄。

史黛拉・阿貝尼納（Stella Arbenina, 1885–1976）（梅耶朵夫男爵夫人〔Baroness Meyendorff〕；本姓維蕭
〔Whishaw〕）
英國女演員，出身聖彼得堡一個落地生根已久的英國僑民家庭；她嫁給一位俄國貴族梅耶朵夫男
爵。革命爆發後遭逮捕下獄，於一九一八年獲釋，之後定居愛沙尼亞。

以撒・伯林（Isaiah Berlin, 1909–97）
出生於俄國，英國學者暨思想史學家；他在里加和聖彼得堡渡過童年時代；一九二一年舉家遷回
英國。

弗瑞德・狄林（Fred Dearing, 1879–1963）
美國外交官，一九〇八年至一九〇九年間派駐於北京使館；一九一六至一九一七年駐在俄國，負
責監督新舊大使喬治・馬利（George F. Marye）與大衛・弗蘭西斯的交接。

弗瑞德・賽克斯（Fred Sikes, 1893－1958）

普林斯頓大學畢業生，一九一六至一九一八年間於紐約國家城市銀行彼得格勒分行工作；他退休時已經是紐約總行協理。與雷頓・羅傑斯、切斯特・史溫納頓是銀行同事。

弗蘿倫絲・哈波（Florence Harper, 1886－?）

加拿大記者，任職於《萊斯里週刊》（Leslie's Weekly）。與戰地攝影師唐納・湯普森在彼得格勒搭檔採訪新聞。

休・沃波爾（Hugh Walpole, 1884－1941）

紐西蘭出生的記者和小說家；第一次世界大戰剛爆發之際，由紅十字國際委員會派到俄國工作。一九一六至一九一七年間重返彼得格勒，擔任英國戰爭宣傳局俄國分部（Anglo-Russian Propaganda Bureau）負責人，一起共事者是哈羅德・威廉姆斯和丹尼斯・嘉斯汀。

西比爾・格雷（Lady Sybil Grey, 1882－1966）

英國志願救護隊成員，協助穆麗耶・帕吉女士管理英俄醫院的日常運作；她是前加拿大總督的女兒，跟英國外交部長艾德華・格雷爵士（Sir Edward Grey）有親戚關係。

伊狄絲・赫根（Edith Hegan, 1881－1973）

來自加拿大新伯倫瑞克省聖約翰的護士，先隨加拿大陸軍醫療團前往法國服務，一九一六年五月被調到彼得格勒英俄醫院。

伊妮德・史杜克（Enid Stoker, 1893—1961）

英國志願救護隊成員，服務於英俄醫院；她在彼得格勒結識尼格利・法森結識，一九二〇年與他在倫敦成婚。兩人所生的兒子丹尼爾・法森（Daniel Farson）是一位作家和廣播節目主持人。

艾米琳・潘克斯特（Emmeline Pankhurst, 1858—1928）

英國婦女參政權運動領導人，於一九〇三年創立婦女社會政治聯盟（Women's Social and Political Union，WSPU）；畢生投身政治運動和女權運動。

艾拉・伍德豪斯（Ella Woodhouse, 1896—1969）

英國駐彼得格勒領事亞瑟・伍德豪斯的女兒。

艾勒絲・包爾曼（Elsie Bowerman, 1889—1973）

英國婦女參政權運動家；在蘇格蘭婦女醫院的俄國醫護隊裡擔任護士助手；後來成為倫敦刑事法院的首位女律師。

艾梅麗・德・奈里（Amélie de Néry, ?—?）

活躍於一九〇〇至一九二〇年代的法國評論家暨記者，筆名為瑪希麗・瑪柯維奇（Marylie Markovitch）。

艾瑟爾・莫伊爾（Ethel Moir, 1884—1973）

蘇格蘭婦女醫院東方戰線醫療隊裡的護士助理；與同事萊麗亞斯・葛蘭特一起到彼得格勒遊覽。

艾德華・希爾德（Edward Heald, 1885—1967）

基督教青年會國際委員會一員，被派往俄國調查德國和奧地利戰俘所受的待遇狀況。一九一六至

400

一九一九年間居住在彼得格勒。

艾薩克・馬科森（Isaac Marcosson, 1876─1961）

來自美國肯塔基州的記者暨作家，由《星期六晚郵報》（Saturday Evening Post）派往彼得格勒採訪。

7 劃

貝西・比蒂（Bessie Beatty, 1886─1947）

美國記者，赴俄之前擔任《舊金山公報》（San Francisco Bulletin）駐加州記者。經歷俄國革命返國後，繼續從事新聞工作；在一九四〇年代定居紐約，後來成為知名廣播主持人。

亨利・詹姆士・布魯斯（Henry James Bruce, 1880─1951）

英國駐彼得格勒大使館一等祕書；一九一五年娶俄國首席芭蕾舞伶塔瑪拉・卡薩維那（Tamara Karsavina）為妻。

伯特・霍爾（Bert Hall, 1885─1948）

美國籍戰鬥機飛行員，美國尚未參與第一次世界大戰以前，他加入法國的拉法葉飛行隊（Lafayette Escadrille）服役。

克勞德・阿涅特（Claude Anet, 1868─1931）（讓・舒佩費爾〔Jean Schopfer〕的筆名）

生於瑞士，法國網球好手、古董收藏家、《小巴黎人報》（Le Petit Parisien）記者暨作家。

坎塔庫澤納─斯佩蘭斯基王妃（Princess Cantacuzène-Speransky, 1876─1975）

本名茱麗亞・格蘭特（Julia Grant），出身美國名門，美國第十八任總統尤利西斯・辛普森・格蘭

特（Ulysses S. Grant）的孫女。在俄國革命後，她返回美國避難，成為華盛頓白俄羅斯僑民界的元老；一九三四年與俄羅斯夫婿離異。

阿爾弗雷德・諾克斯少將（Major-General Sir Alfred Knox）。
見諾克斯將軍（General Knox）。

阿爾伯特・里斯・威廉斯（Albert Rhys Williams, 1883–1962）
美國公理會牧師、勞工組織者，也是一位熱忱的共產主義者，與約翰・里德是莫逆之交。

貝爾提・艾爾伯特・史塔福特（Bertie Albert Stopford, 1860–1939）英國藝術經紀商，法貝熱彩蛋（Fabergé）專家，活躍於上流社交圈，是費利克斯・尤蘇波夫王子（Prince Felix Yusupov）的友人。

阿諾・達許・費勒侯（Arno Dosch-Fleurot, 1879–1951）
美國記者；從一九一七年起以駐外記者身分長居於歐洲，後來擔任國際新聞社（International News Service）駐柏林特派員。他曾直言不諱抨擊納粹黨，以致遭到逮捕入獄；一九四一年起定居西班牙。

杰弗里・傑弗遜（Geoffrey Jefferson, 1886–1961）
在英俄醫院服務的英國醫生，醫院關閉後，他加入西方戰線的英國皇家陸軍醫療團。他後來成為傑出的神經外科醫生，也是皇家外科學會會員。

亞瑟・伍德豪斯（Arthur Woodhouse, 1867–1961）
英國外交官；一九〇七至一九一八年任英國駐彼得格勒領事。

402

亞瑟・蘭塞姆（Arthur Ransome, 1884−1967）

英國記者，《每日新聞報》（Daily News）駐俄特派員。一九一九年間擔任《曼徹斯特衛報》（Manchester Guardian）特派員，曾短暫重返俄國。而後成為成功小說家，以《燕子號與亞馬遜號》兒童系列小說聞名。

波蕾特・帕克斯（Paulette Pax, 1887−1942）（此為藝名，本名為波蕾特・梅納爾〔Paulette Ménard〕）

生於俄國的法國人，一九一六年十二月，她隨著所屬的法國劇團到米哈伊洛夫斯基劇院（Mikhailovsky Theatre）駐院，再次踏上了俄羅斯土地。她於一九一八年九月返回法國，一九一九年出任巴黎作品劇院（Théâtre de l'Oeuvre）副院長。

法蘭西斯・林德利（Francis Lindley, 1872−1950）

一九一五至一九一七年間為英國大使館參贊；一九一九年出任駐彼得格勒總領事；一九三一至一九三四年擔任英國駐日本大使。

查理・德・尚布倫（Charles de Chambrun, 1875−1952）

法國外交官暨作家。一九一四年就任法國駐彼得格勒大使館一等祕書。

威廉・J・吉伯森（William J. Gibson, ?−?）

生於加拿大，在聖彼得堡長大，一九一四年加入俄國軍隊；一九一七年擔任某家報社的彼得格勒特派員；一九一八年離俄。

威廉・J・賈德森（William J. Judson, 1865-1923）

美國陸軍工兵，一九一七年六月至一九一八年一月期間擔任美國駐彼得格勒大使館武官，負責維護俄國境內美國公民的安全。

威雷姆・奧登狄克（Willem Oudendijk, 1874-1953）（後更名為威廉・奧登蒂克〔William Oudendyk〕）

知名荷蘭外交官，一八七四至一九三一年間先後出使中國、波斯和俄國。一九一七至一九一八年間擔任駐彼得格勒大使。在俄國革命爆發之後，他盡力協助一些滯留在俄國的英國人離開，因此獲英國頒授聖麥可和聖喬治勛章的二級勛爵榮譽。

約瑟夫・努倫（Joseph Noulens, 1864-1944）

法國政府內閣成員，一九一七年七月被派往彼得格勒，接替莫利斯・帕萊奧羅格出任駐俄大使。卸任回國後，他領導一個法國在俄國利益團體，一直積極從事反布爾什維克的宣傳活動。

約瑟夫・克萊（Joseph Clare〔Rev.〕, 1885-?）

英國基督教公理會牧師暨神學學士；一九一三年起擔任彼得格勒美國教堂的牧師。他離開俄國後定居於伊利諾州，並歸化為美國公民。

約翰・里德（John Reed, 1887-1920）

美國作家、詩人、異議份子。他致力於社會運動，公開宣揚左翼思想，而在格林威治村的波西米亞圈享有盛名。他與其妻路易絲・布萊恩特於一九一七年九月抵達彼得格勒。

約翰・路易斯・富勒（John Louis Fuller, 1894-1962）

來自印第安納波利斯的商人和保險專員；一九一七至一九一八年間在紐約國家城市銀行彼得格勒

404

分行實習，與雷頓‧羅傑斯、弗瑞德、賽克斯和切斯特‧史溫納頓是銀行同事。

哈羅德‧威廉姆斯（Harold Williams, 1876—1928）

紐西蘭出生的記者、語言學家，也是一位熱愛俄羅斯文化人士。他擔任美國《每日紀事報》（Daily Chronicle）駐彼得格勒特派員，也是英國戰爭宣傳局俄國分部成員，與休‧沃波爾、丹尼斯‧嘉斯汀共事。由於強烈反對布爾什維克黨，他與俄籍夫人逃離彼得格勒前往英國，在那裡當上《泰晤士報》（The Times）外文編輯。

唐納‧湯普森（Donald Thompson, 1885—1947）

出生於美國堪薩斯州，攝影師兼新聞影片攝影師，一九一七年一月至七月間停留在彼得格勒。

恩斯特‧普爾（Ernest Poole, 1880—1950）

美國小說家，由《新共和》雜誌（The New Republic）和《星期六晚郵報》（Saturday Evening Post）派往彼得格勒採訪俄國革命；一九一八年獲普立茲新聞獎。

桃樂絲‧西摩爾（Dorothy Seymour, 1882—1953）

在英俄醫院服務的英國志願救護隊隊員；其父為將軍，其祖父為海軍上將，她曾擔任英國海倫娜公主的女侍官。

桃樂絲‧科頓（Dorothy Cotton, 1886—1977）

隸屬加拿大遠征軍（The Canadian Expeditionary Force），於蒙特婁接受過護理訓練的修女，分別於一九

一五年十一月至一九一六年六月間、一九一七年一月至八月間在英俄醫院服務。

茱麗亞・格蘭特（Julia Grant）

參見坎塔庫澤納—斯佩蘭斯基王妃（Princess Cantacuzène-Speransky）。

莫利斯・帕萊奧羅格（Maurice Paléologue, 1859-1944）

法國外交官，和喬治・布坎南爵士為同輩人。一九一四至一九一七年間出任法國駐彼得格勒大使，一九二八年獲選為法蘭西學院院士。

莉莉・布東・德・費南德茲・阿扎巴爾（Lilie Bouton de Fernandez Azabal）

見諾斯蒂茲伯爵夫人（Countess Nostitz）。

梅麗爾・布坎南（Meriel Buchanan, 1886-1959）

英國大使喬治・布坎南爵士之女；第一次世界大戰期間，她在其母喬吉娜・布坎南女士經營的彼得格勒英僑醫院擔任志願護士。離開俄國後，她以那段時期的見聞觀察寫成多篇文章發表，也陸續出版了多本相關書籍。

菲利普・查德伯恩（Philip Chadbourn, 1889-1970）（以保羅・沃頓〔Paul Wharton〕為筆名，撰寫在彼得格勒的個人經歷）

406

美國人，第一次世界大戰期間在法國和比利時從事救援工作；後來被派往彼得格勒視察、回報俄國的戰俘營狀況。

菲利普（菲爾）‧喬丹（Phil [ip] Jordan, 1868–1941）

來自密蘇里州傑佛遜城的黑人，身兼男僕、廚師和司機，從一八八九年即受雇於大衛‧弗蘭西斯，在他府上工作。一九一六年陪同弗蘭西斯前往俄國。

喬吉娜‧布坎南（Lady Georgina Buchanan, 1863–1922）

出身於顯赫的巴瑟斯特家族，英國駐彼得格勒大使喬治‧布坎南之妻，其女為梅麗爾‧布坎南；第一次世界大戰期間，她在彼得格勒積極從事救援工作，贊助成立英僑醫院。

喬治‧布里（George Bury, 1865–1958）

加拿大出口商暨加拿大太平洋鐵路公司副總裁；他於第一次世界大戰期間被派駐在俄國，負責向英國政府報告鐵路運輸狀態。一九一七年獲英國授勳。

喬治‧布坎南（Sir George Buchanan, 1854–1924）

傑出的英國外交官，其父亦是大使。外派生派始於一九〇一年的柏林；一九一〇年出任駐俄國大使。

喬治‧錢德勒‧惠普爾（George Chandler Whipple, 1866–1924）

美國工程師和衛生專家，以副特派員身分隨美國紅十字會俄國任務團前往彼得格勒。

喬舒亞‧巴特勒‧懷特（Joshua Butler Wright, 1877–1939）

美國外交官；一九一六年十月接替弗瑞德‧狄林，出任美國駐彼得堡大使館參贊。而後擔任駐外大使，先後出使匈牙利、烏拉圭、捷克斯洛伐克和古巴。

萊麗亞斯・葛蘭（Lilias Grant, 1878–1975）

來自蘇格蘭伊凡尼斯（Inverness）的護士助手，在東方戰線的蘇格蘭婦女醫院醫療隊服務；跟另一位護士助手艾瑟爾・莫伊爾偕伴到彼得格勒遊覽。

13 劃

奧利弗・洛克・蘭普森（Oliver Locker Lampson, 1880–1954）

英國皇家憲兵，一九一四年被派任為英國海軍航空隊裝甲部隊指揮官，率軍前往東方戰線支援俄國；戰後返回英國，繼續在憲兵隊服役。

奧林・沙吉・魏特曼（Orrin Sage Wightman, 1873–1965）

美國醫生，第一次世界大戰期間於美國陸軍醫療軍團服役。一九一七年，加入美國紅十字會的俄國醫療團。

詹姆士・史汀頓・瓊斯（James Stinton Jones, 1884–1979）

生於南非的機械工程師，一九〇五至一九一七年間由西屋公司派駐在俄國，參與彼得格勒電車的電氣化工程；也曾監督沙皇村（Tsarskoe Selo）亞歷山大宮裡的發電機安裝工程。

詹姆士・霍特林（James Houghteling, 1883–1962）

出生於芝加哥的外交官暨新聞記者；美國駐彼得格勒大使館館員；一九二六至一九三一年間擔任《芝加哥日報》副社長，後來出任美國移民歸化署署長。

路易絲・布萊恩特（Louise Bryant, 1885–1936）

408

出身格格林威治村的美國記者和社會主義者；一九一七年與夫婿約翰・里德前往彼得格勒旅行；里德於一九二〇年過世，她後來再婚並定居巴黎。

路易絲・帕圖葉（Louise Patouillet, ?-?）

自一九一二年起即居住在彼得格勒的法國人，查不出她的生平事蹟，僅知她是彼得格勒法國學院院長朱爾・帕圖葉（Jules Patouillet）的夫人。她倒是留下極為珍貴的彼得格勒生活日記，現存放於加州史丹福大學胡佛研究所。

路易・德・羅賓（Louis de Robien, 1888-1958）

法國伯爵，從一九一四年到一九一八年十一月期間擔任法國駐彼得格勒大使館武官。

雷頓・羅傑斯（Leighton Rogers, 1893-1962）

一九一六至一九一八年間於紐約國家城市銀行彼得格勒分行擔任辦事員，一九一八年志願投身諜報工作。返美後任職於美國商務部航空學單位。與弗瑞德・賽克斯、切斯特・史溫納頓是同事兼友人。

愛德華・史戴賓斯（Edward Stebbing, 1872-1960）

英國林業學教授；在第一次世界大戰期間，由於英國軍隊築戰壕和輕軌需要大量木柴，他被派到俄國調查當地的林木狀況。

塞繆爾・哈珀（Samuel Harper, 1882-1943）

美國斯拉夫語言文化專家，多次擔任官方代表團的隨團翻譯和嚮導前往俄國。一九一七年隨魯特使團赴彼得格勒。他也是大衛・弗蘭西斯的非正式顧問。

潔西・肯尼（Jessie Kenney, 1887–1985）

出生於約克夏的紡織廠女工，後來投身婦女參政權運動，成為「婦女社會政治聯盟」（WSPU）創建人、英國慈善家艾米琳・潘克斯特（1876–1938）的重要左右手。從一九二○年開始不再從事政治運動。；而後致力於寫作，但未曾出版任何作品。

盧多維克・諾多（Ludovic Naudeau, 1872–1949）

法國《時報》（Le Temps）戰地特派員，一九一八年遭布爾什維克黨人逮捕，於莫斯科監牢渡過五個月。

諾克斯將軍（General Knox, 1870–1964）（阿爾弗雷德・諾克斯少將〔Major-General Sir Alfred Knox〕）

英國陸軍軍官，一九一一年出任駐彼得格勒大使館武官，並擔任東方戰線觀察員；一九二四年當選英國國會議員。

諾曼・阿默（Norman Armour, 1887–1982）

美國外交官；一九一六至一九一八年間任美國駐彼得格勒大使館二等祕書。他為了解救受困的瑪莉雅・庫達申娃公主（Princess Mariya Kudasheva），回國不久後又重返俄國。兩人在一九一九年結為連理。他後來以外交官身分，陸續被外派到巴黎、海地、加拿大、智利、阿根廷和西班牙。

諾斯・溫許普（North Winship, 1885–1968）

美國外交官；駐彼得格勒總領事；離俄後輪調於多個駐外領事館。一九四九年退休，時任美國駐

410

南非大使。

諾斯蒂茲伯爵夫人（Countess Nostiz, 1875－1967）（莉莉・布東・德・費南德茲・阿扎巴爾〔Lilie Bouton de Fernandez Azabal〕）

來自愛荷華州的法裔美籍女冒險家和社交名媛，原是紐約輪演劇目劇團的演員，藝名為瑪德蓮・布東（Madeleine Bouton）。她在俄國革命過後逃往法國比亞利茨；一九二六年，諾斯蒂茲伯爵在該地去世。她後來再婚，與第三任丈夫定居西班牙。

薩默塞特・毛姆（Somerset Maugham, 1874－1965）

英國小說家、短篇小說家，第一次世界大戰期間，為英國情報局從事諜報活動。他以這些經歷為素材，寫出短篇小說集《阿申登》（Ashenden）（一九二八年出版）。

穆麗耶・帕吉（Lady Muriel Paget, 1876–1938）

英國慈善家，於一九〇五年在倫敦南華克區成立食物救濟站；第一次世界大戰期間投身俄國的醫療救援工作；與西比爾・格雷女士在彼得格勒成立英俄醫院。

羅伯特・布魯斯・洛克哈特（Robert Bruce Lockhart, 1887–1970）

英國外交官，亦做諜報工作，一九一四至一九一七年間為英國駐莫斯科副領事，但經常往來彼得

格勒。二月革命後升任總領事；十月革命爆發前即已離俄。

羅伯特・克羅澤・朗（Robert Crozier Long, 1872─1938）

有愛爾蘭血統的英國記者和作家，曾任美聯社駐彼得格勒特派員。從一九二三年到去世為止，一直擔任《紐約時報》（New York Times）駐柏林特派員。

羅伯特・威爾頓（Robert Wilton, 1868─1925）

英國記者；一八八九至一九〇三年間擔任《紐約先驅報》（New York Herald）駐歐洲記者，隨後由《泰晤士報》派遣到彼得格勒。離俄後落腳巴黎，也重拾新聞工作。

麗塔・柴爾德・多爾（Rheta Childe Dorr, 1868─1948）

美國記者、女權主義者和政治運動者；艾米琳・潘克斯特的友人。她是由《紐約晚間郵報》（New York Evening Mail）派往彼得格勒，撰文報導了七月流血事件，是美國新聞媒體對該事件的第一批報導之一。她在返回美國後遭遇摩托車禍，記者生涯就此告終。

20劃

寶琳・克羅斯利（Pauline Crosley, 1867─1955）

美國駐俄國大使館海軍武官華特・賽溫・克羅斯利（Walter Selwyn Crosley）之妻；夫婦倆於一九一七年三月抵達彼得格勒，一九一八年三月離開。可以說是千鈞一髮，要是再晚兩個月，恐怕遭困俄國內戰的戰火中。

致謝

我已無法確切記得自己是從什麼時候開始收集一九一七年俄國革命的外國目擊者紀錄，但我是在一九九〇年代自由接案、當文稿編輯那段期間，對這個主題產生極大的興趣。我當時有機會處理許多歷史手稿，驚訝地發現一個事實，俄國人寫俄國革命經歷的文獻何其多，但是當年出於不同原因滯留在城裡的非俄羅斯人，他們所留下的紀錄反而少之又少。我很清楚，除了約翰·里德那部過於廣為人知、似乎已成事件權威版本的《震撼世界的十天》以外，必然還有更多身歷其境的目擊記述。

我也知道，除了里德的妻子路易絲·布萊恩特以外，必然還有許多女人置身在革命事件的現場。更別提還有其他的記者，以及外交官、商人、企業家、護士、醫生、救援人員、同行的家眷。而就我所知，當時有眾多英國女教師和保母在俄國任職，她們的經歷又是如何呢？我知道從十八世紀即有英國人前往俄國首都落腳，形成極具規模、欣欣向榮的僑民社區（莫斯科亦是），我過去就讀的里茲大學設有俄羅斯檔案館，裡頭即存放著在俄英僑的珍貴文獻史料，其中不乏極

有意思的內容。

於是，我以里茲大學俄羅斯檔案館為起點，開始尋找非俄國人對一九一七年革命事件的目擊見證，特別是美國與法國外交界的資料。在這個過程中，我匯集越來越多不同國籍人士的第一手記述，而本來做為消遣的興趣也演變為一個嚴肅的研究。十年前，我意識到能以此主題來寫一本書。但我得靜候最佳時機，我知道這樣一本書的最好出版時間將是二〇一七年革命百年紀念。

就這樣，我愉快也著迷地繼續這條蒐集之路。在此過程中，許多朋友——無論是新友故舊——或是惠賜建言，或是親身協助我尋找資料；若干尚有大片空白待填補的人物，正是多虧多位友人鼎力相助才能追查到底。我要對這些朋友獻上最大的謝意，各人以其方式為本書的撰寫做出莫大貢獻：俄羅斯研究者道格·史密斯（Doug Smith）與賽門·沙巴格·蒙特菲爾（Simon Sebag Montefiore），兩人撥冗與我討論俄國、羅曼諾夫王朝，更提供了極其睿智的建言；我在聖路易的好友坎狄絲·梅茲朗吉內·蓋林（Candace Metz-Longinette Gahring）替我查閱留存在密蘇里州和其他地方的檔案文件；羅傑·沃森（Roger Watson）幫我補充唐納·湯普森所使用的相機型號資料；芝加哥公共圖書館的馬克·安德森（Mark Anderson）有大海撈針的本領，總是能夠從舊雜誌挑出難以尋覓的文章；加州的伊拉娜·米勒（Ilana Miller）也在我的資料查找過程提供同樣非凡的協助；瑪麗安娜·科恩霍文（Marianne Kouwenhoven）幫我查找比利時和荷蘭外交官紀錄；肯·霍金斯（Ken Hawkins）好心與我分享他以阿諾·達許—費勒侯為主題的論文內容；史密森尼學會（Smithsonian）的艾米·巴拉德（Amy Ballard）；格里菲斯·海林格（Griffith Henniger）；亨利·哈迪（Henry Hardy）；瓊·普維斯（June Purvis）；珍·威肯登（Jane Wickenden）及威廉·李（William Lee），諸位皆惠我良

414

多。

　　我特別需要感謝的是：《見證俄國革命》（*Witnesses of the Russian Revolution*；約翰‧默里出版社〔John Murray〕，一九九四年出版）的作者哈維‧皮雀爾（Harvey Pitcher）。在我前往諾里奇（Norwich）拜訪時，他不僅惠賜寶貴的建議，還慷慨地將研究所得與我分享；蘇‧沃曼斯（Sue Woolmans）幫我查明 BBC 廣播電台檔案室裡的資料，她也是我的可靠後盾，始終為我加油打氣；俄亥俄大學的電影史學家大衛‧穆德（David Mould）與我分享他對唐納‧湯普森的了解，他也將持續追蹤湯普森遺失的影片下落；我再次仰仗菲爾‧托馬賽利（Phil Tomaselli）幫我掃描國家檔案館（National Archives）的文獻資料；查爾斯‧班漢姆（Charles Bangham）和布萊恩‧布魯克斯（Brian Brooks）與我分享他們家族成員艾狄絲‧克比的舊事回憶；約翰‧卡特（John Carter）讓我閱讀其外祖父布斯菲德‧史旺‧倫巴德從彼得格勒寫回的家書。我也欠朋友大衛‧霍洛漢（David Holohan）一個大人情，是他替我翻譯法國人的目擊見證資料，成果出色，也幫我在倫敦找到若干難以尋覓的資料，為我寄來影本。最後，身在芬蘭的魯迪‧德‧卡瑞雷斯（Rudy de Casseres）又幫了我一次大忙。他身為優秀的俄羅斯研究者，能代我閱讀和評論文章，幫我篩選、取得了一些重要的俄語資料。他也為我查閱了多期的《新時代》──微縮膠片對我的視力是一大折磨；凡此種種，我要對他致上萬分的謝意。

　　為了取得從未被引用過的文獻資料，為了以全新的視角看待這場俄國革命，提供新的洞見，我耗費大量時間查閱已遭遺忘的書籍、在線圖書館和檔案目錄，皇天不負苦心人，確實發現若干豐富的新素材，特別是在美國方面的檔案。雖然我無法採用所有已得的素材，但是我要衷心謝謝

下列檔案館慷慨提供文獻，在此也對檔案館人員的高度效率與熱心表達謝忱：紐約大學的費爾斯圖書館和特別收藏館（Falers Library & Special Collections）；印第安納歷史學會（The Indiana Historical Society）；位於聖路易的密蘇里州歷史協會（State Historical Society of Missouri）及密蘇里州歷史博物館（Missouri History Museum）；國會圖書館（Library of Congress）；普林斯頓大學馬德手稿圖書館（The Seeley G. Mudd Manuscript Library），以及哈佛大學檔案館。加州的朗‧巴斯奇（Ron Basich）此次又替我在胡佛學院尋找文獻資料，並為我做了影印和掃描。在取得每個文獻的當下，我皆會聯繫著作權的所有權人，徵求他們的同意，讓我在書中引用其中的文句或段落。

在撰寫《重返革命現場》期間，我從許多留存在美國的檔案文獻獲益良多，儘管在本書中並未引用，但我從中累積更豐富的背景知識，對此，我要感謝：耶魯大學的卡蘿‧辛（Carole Hsin）；哈佛大學的羅賓‧卡洛（Robin Carlaw）；西方學院（Occidental College）的戴爾‧史帝柏（Dale Stieber）；威斯康辛州歷史學會（Wisconsin Historical Society）的李‧格雷迪（Lee Grady）；史密斯學院的凱倫‧庫克利（Karen Kukii）；芝加哥大學圖書館的湯馬斯‧惠特克（Thomas Whittaker）；以及巴赫梅特夫檔案館（Bakhmeteff Archive）的塔雅‧切伯塔勒瓦（Tanya Chebotarev）。

在英國的文獻資料取得過程，我特別要感激我的朋友暨俄羅斯研究者，也是里茲大學俄羅斯檔案館人員的理查‧戴維斯（Richard Daves），他始終全力支持我的這個計畫。我每次到檔案館要求調閱文獻時，表單總列得老長，謝謝他帶著耐心與幽默，為我一一調出，他給予的睿智意見也對我大有助益。理查多年來在自己的崗位上孜孜矻矻，里茲大學俄羅斯檔案館如今已建立其獨特的地位，任何想要研究革命前在俄英國僑民的人士都將該館列為必訪之地。我想藉這個機會籲請

416

任何持有這類家族文件的人，可以考慮把它們捐到該檔案館。我在本書中引用、出自里茲大學俄羅斯檔案館的文獻段落，皆已徵得著作權持有人的同意（追溯不到持有人的文件則是例外）。我還要感謝：亞瑟‧蘭塞姆文學遺產的授權；東安格利亞大學的布莉琪‧吉里斯（Bridget Gillies）授權我使用潔西‧肯尼檔案裡的精采素材；約翰‧萊蘭茲圖書館（John Rylands Library）及曼徹斯特大學；國立威爾斯圖書館提供了喬治‧布里爵士一九一七年的報告；伯比霍公園（Bumby Hall）斯圖亞特博物館（Stewart Museum）的彼得‧羅杰斯（Peter Rogers）；國家檔案館和帝國戰爭博物館（Imperial War Museum）准許我閱覽館中收藏的手稿。在 BBC 廣播公司第四台的檔案室裡存有從一九五〇年代以來大量未被利用過的資料，在它的電視檔案室亦有豐富素材，讓我猶如發現新天地。我要謝謝維琪‧米契爾（Vicky Mitchell）和 BBC 廣播檔案室允許我引用路易賽特‧安德魯斯（Louisette Andrews）一段電視訪問的內容。我還想特別謝謝一個人，我從莉尤波芙‧金茲柏格（Lyubov Ginzburg）的精采論文〈正視冷戰及其遺緒：已受遺忘的聖彼得堡美國僑民歷史〉（'Confronting the Cold War Legacy: The Forgotten History of the American Colony in St Petersburg'，堪薩斯大學，二〇一〇年）得到寶貴的線索，其內容引領我更深入挖掘本書主角之一——雷頓‧羅傑斯的資料。

我還要感謝：大衛‧穆德與我分享唐納‧湯普森的攝影作品；密蘇里歷史博物館的阿曼達‧克勞奇（Amanda Claunch）提供大衛‧羅蘭德‧弗蘭西斯和菲利普‧喬丹的照片；尤利賽斯‧迪亞茲（Ulysses Dietz）提供他姨婆茱麗亞‧塔庫澤納—斯佩蘭斯基的一張照片；國會圖書館布魯斯‧柯比（Bruce Kirby）幫我找出一張雷頓‧羅傑斯的珍貴照片並幫忙掃描。

一如往常，這本書的成形有賴於大西洋兩岸專業編輯和宣傳團隊的付出。在英國這邊，約卡

斯姐·漢彌爾頓（Jocasta Hamilton），莎拉·里格比（Sarah Rigby），娜杰瑪·芬雷（Najima Finlay），理察·凱利（Richard T. Kelly）和哈欽森出版社（Hutchinson）的團隊，在我調查研究與寫作本書期間，所有人都盡力提供專業意見並給我鼓舞。理察這位一流編輯總是對我的初稿有細緻入微的看法，而且非常能夠理解我想實現的目標，我要對他致上最深的謝意。我也要感謝勤奮的文稿編輯曼蒂·格林菲德（Mandy Greenfield）和校稿人瑪麗·張伯倫（Mary Chamberlain）。

在紐約方面，我在聖馬汀出版社（St Martin's Press）的摯友查理·史派瑟（Charlie Spicer）始終是我的堅強後盾，不斷激勵我的工作士氣。本書是我們合作的第五本書，我誠心珍惜他的指導。我也感謝艾波·奧斯本（April Osborn）、卡琳·希克森（Karlyn Hixson）、凱薩琳·休（Kathryn Hough），以及聖馬汀出版社無比勤奮的公關和行銷團隊，他們的專業和旺盛精力令我十分感佩。

在研究和寫作《重返革命現場》期間，我始終有家人的加油打氣，我那位出色的經紀人也是我不可或缺的支柱。這本書即是題獻給她——彼得斯、費雪和丹洛普版權公司（Peters, Fraser & Dunlop）的卡洛琳·米歇爾。從我加入該公司以來，卡洛琳既是朋友，也是睿智的顧問和激勵專家；能有她來代理我的作品，我感到非常幸運。我也要謝謝瑞秋·米勒斯（Rachel Mills）、亞歷珊德拉·克里夫（Alexandra Cliff）、瑪瑞麗亞·薩維德斯（Marilia Savvides）和外國版權團隊的寶貴支持，畢竟要在其他市場銷售我的書是一場硬仗，他們的任務實在艱鉅。我還要謝謝瓊恩·福勒（Jon Fowler）與詹姆斯·卡羅爾（James Carroll）的友誼，兩人總是鼎力支持我的公開演講及廣播媒體工作。

每逢完成一本著作以後，我一向覺得與自己筆下的每位主角難分難捨。《重返革命現場》裡

各色各樣的人物在過去三年裡鮮活地活在我腦海裡——其中若干人甚至不止三年——，他們在我心中留下了不可磨滅的印象。他們也讓我心有不甘，因為我想得知更多他們在俄國的經歷，以及他們離俄後的生活。因此，我在此籲請，本書主角人物的後代或親戚若持有相關的信件、照片或其他材料，請讓我知道；可透過我的經紀公司官網 www.petersfraserdunlop.com 或我的個人網站 www.helenrappaport.com 與我連絡。

若是有任何人也持有彼得格勒一九一七年革命的第一手見證資料，即使是由我未知的人物所書寫，也請通知我，我一定欣喜若狂！最後，一定要一提的是，我真的很渴望看到菲利普·喬丹從俄國寄回的任何其他信件，此外，若是有任何人知曉他的更多事蹟，我也樂於知道。再來，如果可以重新挖掘出唐納·湯普森一九一九年那部無聲電影《在俄國土地的德國詛咒》的完整拷貝，將會是天賜的好運。雖然它很可能早已佚失，但我會懷抱希望。

海倫·雷帕波特，二〇一六年於西多塞特

135–47.

Feist, Joe Michael, 'Railways and Politics: The Russian Diary of George Gibbs 1917', *Wisconsin Magazine of History*, 62:3, Spring 1979, 178–99.

Hunter, T. Murray, 'Sir George Bury and the Russian Revolution', *Rapports annuels de la Société historique du Canada*, 44:1, 1965, 58–70.

Jansen, Marc, 'L.H. Grondijs and Russia: The acts and opinions of a Dutch White Guard', *Revolutionary Russia*, 7:1, 1994, 20–33.

Jones, R. Jeffreys, 'W. Somerset Maugham, Anglo-American Agent in Revolutionary Russia', *American Quarterly*, 28:1, 1976, 90–106.

Karpovich, M., 'The Russian Revolution of 1917', *Journal of Modern History*, 2:2, 1930, 258–80.

'Lady Georgina Buchanan', obituary, *The Times*, 26 April 1922.

McGlashan, Z. B., 'Women Witness the Russian Revolution: Analysing Ways of Seeing', *Journalism History*, 12:2, 1995, 54–61.

Mason, Gregory, 'Russia's Refugees', *Outlook*, 112, 19 January 1916, 141–4.

Mohrenschildt, Dimitri von, 'The Early American Observers of the Russian Revolution', *Russian Review* 3(1), Autumn 1943, 64–74.

Mohrenschildt is also author of 'Lincoln Steffens and the Russian Bolshevik Revolution', *Russian Review*, 5:1, 1945, 31–41.

Neilson, K., ' "Joy Rides?" British Intelligence and Propaganda in Russia 1914–1917', *Historical Journal*, 24:4, 1981, 885–906.

Sokoloff, Jean, 'The Dissolution of Petrograd', *Atlantic Monthly*, 128, 1921, 843–50.

Urquhart, Leslie, 'Some Russian Realities', *Littell's Living Age*, 296, 1918, 137–44.

Varley, Martin, 'The Thornton Woollen Mill, St Petersburg', *History Today*, 44:12, December 1994, 62.

Walpole, Hugh, 'Pen Portrait of Somerset Maugham', *Vanity Fair*, 13:4, 1920, 47–9.

Williams, Harold, 'Petrograd', *Slavonic Review*, 2:4, June 1923, 14–35.

Wynn, Marion, 'Romanov connections with the Anglo-Russian Hospital in Petrograd', *Royalty Digest*, 139, January 2003, 214–19.

Steffens, Lincoln, *Autobiography of Lincoln Steffens*, vol. 2: *Muckraking. Revolution, Seeing America at Last*, New York: Harcourt, Brace & World, 1958.

Steveni, William Barnes, *Petrograd Past and Present*, London: Grant Richards, 1915.

Stites, Richard, *Women's Liberation Movement in Russia: Feminism, Nihilism and Bolshevism, 1860–1930*, Princeton, NJ: Princeton University Press, 1978.

Swann, Herbert, *Home on the Neva: A Life of a British Family in Tsarist St Petersburg, and After the Revolution*, London: Gollancz, 1968.

Thurstan, Violetta, *Field Hospital and Flying Column, Being the Journal of an English Nursing Sister in Belgium and Russia*, London: G. P. Putnam's Sons, 1915.

—— *The People Who Run, Being the Tragedy of the Refugees in Russia*, London: G. P. Putnam's Sons, 1916.

Tyrkova-Williams, Ariadna, *From Liberty to Brest-Litovsk*, London: Macmillan & Co., 1919.

—— *Cheerful Giver: The Life of Harold Williams*, London: P. Davies, 1935.

Walpole, Hugh, *The Secret City*, Stroud: Sutton Publishing, 1997 [1919].

Wilcox, E. H., *Russia's Ruin*, New York: Scribner's, 1919.

Williams, Harold, *Russia of the Russians*, London: Isaac Pitman & Sons, 1920.

Windt, Harry de, *Russia as I Know It*, London: Chapman & Hall, 1917.

Winter, Ella and Hicks, Granville, *Letters of Lincoln Steffens*, vol. 1: *1889–1919*, New York: Harcourt, Brace and Company, 1938.

報刊雜誌文章

'The Anglo-Russian Hospital', *British Journal of Nursing*, 9 October 1915, 293–4.

Barnes, Harper, 'Russian Rhapsody: A Small City North of Moscow Opens a Museum to Honor a Former St Louis Mayor', *St Louis Post-Dispatch*, 24 August 1997.

Birkmyre, Robert, 'The Anglo-Russian Bureau in Petrograd', *Review of Reviews*, 55, 1917, 262–3.

'Bolsheviki at Russia's Throat', *Literary Digest*, 55, October– December 1917, 9–11.

Britannia [formerly *The Suffragette*], June–November 1917.

Bullard, Arthur, 'The Russian Revolution in a Police Station', *Harper's Magazine*, CXXX-VI, 1918, 335–40.

Chatterjee, Choi, 'Odds and Ends of the Russian Revolution, 1917–1920', *Journal of Women's History* 20:4, Winter 2008, 10–33.

Colton, Ethan, 'With the YMCA in Revolutionary Russia', *Russian Review*, 2: XXIV, April 1955, 128–39.

Corse, Frederick, 'An American's Escape from Russia. Parleying with the Reds and the Whites', *The World's Work*, 36:5, 1918, 553–60.

Cross, Antony, 'Forgotten British Places in Petrograd', *Europa Orientalis*, 5:1, 2004,

n.p., 1917.

Pearlstein, Edward W., *Revolution in Russia as Reported in the NY Tribune and NY Herald 1894–1921*, New York: Viking Press, 1967.

Pethybridge, Roger, *Witnesses to the Russian Revolution*, New York: Citadel Press, 1967.

Pipes, Richard, *The Russian Revolution 1899–1919*, London: Fontana Press, 1992.

Pitcher, Harvey, *When Miss Emmie Was in Russia: English Governesses Before, During and After the October Revolution*, Cromer: Swallow House Books, 1978.

Pollock, Sir John, *War and Revolution in Russia*, London: Constable & Co., 1918.

Poole, DeWitt Clinton, *An American Diplomat in Bolshevik Russia*, Wisconsin: University of Wisconsin Press, 2014.

Poutiatine, Olga, *War and Revolution: Extracts from the Letters and Diaries of the Countess Olga Poutiatine*, Tallahassee, FL: Diplomatic Press, 1971.

Powell, Anne, *Women in the War Zone: Hospital Service in the Great War*, Stroud: The History Press, 2009.

Purvis, June, *Emmeline Pankhurst, A Biography*, London: Routledge, 2003.

—— 'Mrs Pankhurst and the Great War', in Fell and Sharp, *The Women's Movement in Wartime*.

Rappaport, Helen, *Conspirator: Lenin in Exile 1900–1917*, London: Hutchinson, 2009.

Rivet, Charles, *The Last of the Romanofs*, London: Constable & Co., 1918.

Rosenstone, Robert A., *Romantic Revolutionary: A Biography of John Reed*, Harmondsworth: Penguin, 1975.

Sadoul, Captain Jacques, *Notes sur la révolution bolchévique, October 1917–Janvier 1919*, Paris: Editions de la Sirene, 1919.

Salisbury, Harrison E., *Black Night, White Snow: Russia's Revolutions 1905–1917*, London: Cassell, 1978.

Sanders, Jonathan, *Russia 1917: The Unpublished Revolution*, New York: Abbeville Press, 1989.

Saul, Norman E., *Life and Times of Charles Richard Crane 1858–1939*, Lanham, MD: Lexington Books, 2013.

Seeger, Murray, *Discovering Russia: 200 Years of American Journalism*, Bloomington, IN: AuthorHouse, 2005.

Service, Robert, *Spies and Commissars: Bolshevik Russia and the West*, London: Macmillan, 2012.

Shelley, Gerald, *Speckled Domes*, London: Duckworth, 1925.

Sisson, Edgar Grant, *One Hundred Red Days: A Personal Chronicle of the Bolshevik Revolution*, New Haven, CT: Yale University Press, 1931.

Smele, Jonathan D., *The Russian Revolution and Civil War 1917–1921: An Annotated Bibliography*, London: Continuum, 2003.

Howe, Sonia Elisabeth, *Real Russians*, London: S. Low, Marston, 1918.

Hughes, Michael, *Inside the Enigma: British Officials in Russia 1900–1939*, London: Hambledon Press, 1997.

Kehler, Henning, *The Red Garden: Experiences in Russia*, London: Gyldendal, 1922.

Kennan, George, *Russia Leaves the War: Soviet–American Relations 1917–1920*, vol. 1, Princeton, NJ: Princeton University Press, 1989.

Kettle, Michael, *The Allies and the Russian collapse March 1917–March 1918*; London: Andre Deutsch, 1981.

Lange, Christian Louis, *Russia and the Revolution and the War: An Account of a Visit to Petrograd and Helsingfors in March 1917*, New York: Carnegie Endowment for International Peace, 1917.

Lehman, Daniel, *John Reed and the Writing of Revolution*, Athens, OH: Ohio University Press, 1997.

Lincoln, Bruce, *In War's Dark Shadow: The Russians before the Great War*, New York: Dial Press, 1983.

—— *Passage Through Armageddon: The Russians in War and Revolution 1914–18*, New York: Simon & Schuster, 1986.

Lockhart, Robert Bruce, *The Two Revolutions: An Eye Witness Study of Russia 1917*, London: Bodley Head, 1967.

Mackenzie, Midge, *Shoulder to Shoulder, A Documentary,* New York: Alfred A. Knopf, 1975.

Marcosson, Isaac Frederick, *Adventures in Interviewing*, New York: John Lane, 1919.

—— *Turbulent Years*, New York: Dodd Mead & Co., 1938.

Marye, George R., *Russia Observed: Nearing the End in Imperial Russia*, Philadelphia: Dorranee & Co., 1929.

Maugham, Somerset, *Ashenden*, London: Vintage Classics, 2000.

Merry, Rev. W. Mansell, *Two Months in Russia July–September 1914*, Oxford: Basil Blackwell, 1916.

Metcalf, H. E., *On Britains Business*, London Rich & Cowan, 1943.

Mitchell, David J., *Women on the Warpath: The Story of Women in the First World War*, London: Jonathan Cape, 1966.

Mohrenschildt, D. von, *The Russian Revolution of 1917: Contemporary Accounts*, New York: Oxford University Press, 1971.

Moorhead, Caroline, *Dunant's Dream: War, Switzerland and the History of the Red Cross*, London: HarperCollins, 1998.

Morgan, Ted, *Somerset Maugham*, London: Jonathan Cape, 1980.

Nadeau, Ludovic, *Le Dessous du chaos Russe*, Paris: Hachette, 1920.

Paget, Stephen, *A Short Account of the Anglo-Russian Hospital in Petrograd*, London,

National Museum of Scotland, 2009.

Coates, Tim, *The Russian Revolution, 1917*, London: HM Stationery Office, 2000.

Cross, Anthony, *In the Lands of the Romanovs: An Annotated Bibliography of First-hand English-language Accounts of the Russian Empire (1613–1917)*, Open Book Publishers.com, 2014.

Dearborn, Mary V., *Queen of Bohemia: A Life of Louise Bryant*, New York: Houghton Mifflin, 1996.

Desmond, Robert W., *Windows on the World: The Information Press in a Changing Society 1900–1920*, Iowa City: University of Iowa Press, 1980.

Fell, Alison S. and Sharp, Ingrid, *The Women's Movement in Wartime: International Perspectives 1914–1919*, London: Palgrave Macmillan, 2007.

Ferguson, Harry, *Operation Kronstadt*, London: Hutchinson, 2008.

Figes, Orlando, *A People's Tragedy: The Russian Revolution 1891–1924*, London: Jonathan Cape, 1996.

Filene, Peter G., *American Views of Soviet Russia 1917–65*, Homewood, IL: Dorsey Press, 1968.

Foglesong, David, *America's Secret War against Bolshevism: US Intervention in the Russian Civil War 1917–1920*, Chapel Hill: University of North Carolina Press, 1996.

Frame, Murray, *The Russian Revolution 1905–1921: A Bibliographic Guide to Works in English*, Westport, CT: Greenwood Press, 1995.

Gerhardie, William, *Memoirs of a Polyglot*, London: Duckworth, 1931.

Gordon, Alban, *Russian Year: A Calendar of the Revolution*, London: Cassell & Co., 1935.

Hagedorn, Hermann, *The Magnate William Boyce Thompson and His Times*, New York: Reytnal & Hitchcock, 1935.

Harmer, Michael, *The Forgotten Hospital*, Chichester: Springwood Books, 1982.

Hartley, Janet M., *Guide to Documents and Manuscripts in the United Kingdom Relating to Russia and the Soviet Union*, London: Mansell Publications, 1987.

Hasegawa, Tsuyoshi, *The February Revolution, Petrograd, 1917*, Washington: University of Washington Press, 1981.

—— 'Crime, Police, and Mob Justice in Petrograd during the Russian Revolutions of 1917', in Rex A. Wade, ed., *Revolutionary Russia: New Approaches*, London: Routledge, 2004.

Heresch, *Blood on the Snow: Eyewitness Accounts of the Russian Revolution*, New York: Paragon House, 1990.

Herval, René, *Huit mois de révolution russe (Juin 1917–Janvier 1918)*, Paris: Librairie Hachette, 1919.

Homberger, Eric, *John Reed. Lives of the Left*, Manchester: Manchester University Press, 1990.

Washburn, Stanley, 'Russia from Within', *National Geographic Magazine*, 32:2, August 1917, 91–120.

Wharton, Paul [pseudonym of Philip H. Chadbourn], 'The Russian Ides of March: A Personal Narrative', *Atlantic Monthly*, 120, July 1917, 21–30.

Whipple, George Chandler, 'Chance for Young Americans in the Development of Russia', *Literary Digest*, 26 January 1918, 47–51.

Wood, Joyce, 'The Revolution outside Her Window: New Light shed on the March 1917 Russian Revolution from the papers of VAD nurse Dorothy N. Seymour', *Proceedings of the South Carolina Historical Association*, 2005, 71–86.

次要來源

書籍

Aitken, Tom, *Blood and Fire: Tsar and Commissar: The Salvation Army in Russia, 1907–1923*, Milton Keynes: Paternoster, 2007.

Allison, W., *American Diplomats in Russia: Case Studies in Orphan Diplomacy 1916–1919*, Westport: Greenwood, 1997.

Almedingen, E. M., *Tomorrow Will Come*, London: John Lane, 1946.

—— *I Remember St Petersburg*, London: Longmans Young, 1969.

Babey, Anna Mary, *Americans in Russia 1776–1917: A Study of the American Travellers in Russia from the American Revolution to the Russian Revolution*, New York: Comet Press, 1938.

Basily, Lascelle Meserve de, *Memoirs of a Lost World*, Stanford, CA: Hoover Institution Press, 1975.

Bolshevik Propaganda. Hearings Before a Subcommittee of the Committee on the Judiciary, United States Senate, 65th Congress 3rd Session ... Feb 11 to March 10 1919, US Government Printing Office, 1919.

Brennan, Hugh G., *Sidelights on Russia*, London: D. Nutt, 1918.

Brogan, Hugh, *The Life of Arthur Ransome*, London: Hamish Hamilton, 1985.

Brown, Douglas, *Doomsday 1917: The Destruction of Russia's Ruling Class*, Newton Abbott: Reader's Union, 1976.

Chambers, Roland, *The Last Englishman: The Double Life of Arthur Ransome*, London: Faber & Faber, 2009.

Chessin, Serge de, *Au Pays de la démence rouge: La Révolution russe (1917–1918)*, Paris: Librairie Plon, 1919.

Child, Richard Washburn, *Potential Russia*, New York: E. P. Dutton, 1916.

Clarke, William, *Hidden Treasures of the Romanovs: Saving the Royal Jewels*, Edinburgh:

of the Topeka war photographer at work told by woman correspondent of the London Daily Mail', *Topeka Capital*, 30 September 1917.

Hegan, Edith, 'The Russian Revolution from a Window', *Harper's Monthly*, 135:808, September 1917, 555–60.

McDermid, Jane, 'A Very Polite and Considerate Revolution: The Scottish Women's Hospitals and the Russian Revolution, 1916–1917', *Revolutionary Russia*, 21 (2), 135–51.

Marcosson, Isaac, 'The Seven Days', *Everybody's Magazine*, 37, July 1917, 25–40.

Mould, David, 'Donald Thompson: Photographer at War', *Kansas History*, Autumn 1982, 154–67.

Pares, Bernard, 'Sir George Buchanan: Eloquent Tribute from Professor Pares', *Observer*, 6 January 1918.

Pollock, John, 'The Russian Revolution: A Review by an Onlooker', *Nineteenth Century*, 81, 1917, 1068–82.

Recouly, Raymond, 'Russia in Revolution', *Scribner's Magazine*, 62:1, 1917, 29–38.

Reinke, A. E., 'My Experiences in the Russian Revolution', Part 1, *Western Electric News*, 6, February 1918, 8–12.

—— 'Getting On Without the Czar', Part 2, *Western Electric News*, 7, March 1918, 8–15.

—— 'Trying to Understand Revolutionary Russia', Part 3, *Western Electric News*, 7, May 1918, 6–11.

Russell, Charles Edward, 'Russia's Women Warriors', *Good Housekeeping*, October 1917, 22–3, 166–7, 169–70, 173.

Shepherd, William G., 'The Road to Red Russia', *Everybody's Magazine*, 37, July 1917, 1–11.

—— 'The Soul that Stirs in "Battalions of Death"', *Delineator*, 92:3, March 1918, 5–7, 56.

—— 'Ivan in Wonderland', *Everybody's Magazine*, 38, November 1918, 32–6.

—— 'Mad Kronstadt', *Everybody's Magazine*, 38, December 1918, 39–42.

Simons, George A., 'Russia's Resurrection', *Christian Advocate*, 92:66, 12 July 1917.

Simpson, James Young, 'The Great Days of the Revolution. Impressions from a recent visit to Russia, *Nineteenth Century and After*, 82, 1917, 136–48.

Somerville, Emily Warner, 'A Kappa in Russia', *The Key*, 35:2, 1918, 121–30.

Steffens, Lincoln, 'What Free Russia Asks of Her Allies', *Everybody's Magazine*, 37, August 1917, 129–41.

Thomas, Albert, 'Journal de Albert Thomas, 22 Avril–19 Juin 1917', *Cahiers du monde russe et soviétique*, 14:1–2, 1973, 86–204.

Walpole, Hugh, 'Dennis Garstin and the Russian Revolution', *Slavonic and East European Review*, 17, 1938–9, 587–605.

Walpole, 'Official Account of the First Russian Revolution', Appendix B, in Rupert Hart-Davis, *Hugh Walpole.*

Weeks, Charles J., *An American Naval Diplomat in Revolutionary Russia: The Life and Times of Vice Admiral Newton A. McCully*, Annapolis: Naval Institute Press, 1993.

Wightman, Orrin Sage, *Diary of an American Physician in the Russian Revolution 1917*, New York: Brooklyn Daily Eagle, 1928.

Williams, Albert Rhys, *Through the Russian Revolution*, Moscow: Progress Publishers, 1967.

—— *Journey into Revolution: Petrograd 1917–18*, Chicago: Quadrangle Books, 1969.

Williams, Harold, *The Shadow of Tyranny: Dispatches from Russia 1917–1920,* privately printed by J. M. Gallanar, 2011.

Wilton, Robert, *Russia's Agony*, London: Edward Arnold, 1919.

報刊雜誌文章

'Anon.', 'Petrograd during the Seven Days', *New Republic*, 23 June 1917, 212–17.

Bliss, Mrs Clinton A., 'Philip Jordan's Letters from Russia, 1917–19. The Russian Revolution as Seen by the American Ambassador's Valet', *Bulletin of the Missouri Historical Society*, 14, 1958, 139–66.

Buchanan, Lady Georgina, 'From the Petrograd Embassy', *Historian*, 3, Summer 1984, 19–21.

Cockfield, Jamie H., 'Philip Jordan and the October Revolution', *History Today*, 28:4, 1978, 220–7.

Cotton, Dorothy, 'A Word Picture of the Anglo-Russian Hospital', *Canadian Nurse*, 22, 9 September 1926, 486–8.

Dorr, Rheta Childe, 'Marie Botchkareva, Leader of Soldiers Tells her Vivid Story of Russia', *La Crosse Tribune and Leader-Press*, 9 June 1918.

Dosch-Fleurot, Arno, 'In Petrograd during the Seven Days', *World's Work*, July 1917, 255–63.

'D. R. Francis Valet Dies in California', obituary for Philip Jordan, in *St Louis Post Dispatch*, 22 May 1941.

Farson, Daniel, 'Aux pieds de l'imperatrice', *Wheeler's Review*, 27:3, Autumn 1983.

Farson, Negley, 'Petrograd, May 1917', *New English Review*, 13, 1946, 393–6.

Foglesong, David S., 'A Missouri Democrat in Revolutionary Russia: Ambassador David R. Francis and the American Confrontation with Russian Radicalism, 1917', *Gateway Heritage*, Winter 1992, 22–42.

Grey, Lady Sybil, 'Sidelights on the Russian Revolution', *Overland Monthly*, 70, July 1917, 362–8.

Harper, Florence, 'Thompson Risks Life to Film Russian Revolution Scenes: Graphic story

Oudendijk, William [Willem Jacob Oudendijk], *Ways and By-Ways in Diplomacy*, London: Peter Davies, 1939.

Paléologue, Maurice, *An Ambassador's Memoirs 1914–1917: Last French Ambassador to the Russian Court*, London: Hutchinson, 1973.

Pares, Bernard, *My Russian Memoirs*, New York: AMS Press, 1969 [1931].

Pascal, Pierre, *Mon journal de Russie ...* , vol. 1: *1916–1918*, Lausanne: L'Age d'Homme, 1975.

Patin, Louise, *Journal d'une institutrice française en Russie pendant la Révolution 1917–1919*, Pontoise: Edijac, 1987.

Pax, Paulette, *Journal d'une comédienne française sous la terreur bolchévique*, Paris: L'Édition, 1919.

Pitcher, Harvey, *Witnesses of the Russian Revolution*, London: John Murray, 1994.

Poole, Ernest, *The Dark People: Russia's Crisis*, London: Macmillan, 1919.

—— *The Bridge: My Own Story*, London: Macmillan, 1940.

Price, Morgan Philips, *My Reminiscences of the Russian Revolution 1917–21*, London: Allen & Unwin, 1921.

—— *Dispatches from the Revolution: Russia 1916–1918*, Durham, NC: Duke University Press, 1997.

Ransome, Arthur, *The Autobiography of Arthur Ransome*, London: Jonathan Cape, 1976.

Reed, John, *Ten Days that Shook the World*, Harmondsworth: Penguin, 1977.

Robien, Louis de, *The Diary of a Diplomat in Russia 1917–18*, London: 1969.

Rogers, Leighton, *Wine of Fury*, New York: Alfred A. Knopf, 1924.

Russell, Charles Edward, *Unchained Russia*, New York, D. Appleton, 1918.

Salzman, Neil V., *Reform and Revolution: The Life and Times of Raymond Robins*, Kent, Ohio: Kent State University Press, 1991.

—— ed., *Russia in War and Revolution: General William V. Judson's Accounts from Petrograd, 1917–1918*, Kent, Ohio: Kent State University Press, 1998.

Stebbing, E[dward] P[ercy], *From Czar to Bolshevik*, London: John Lane, 1918.

Stopford, Albert, *The Russian Diary of an Englishman: Petrograd, 1915–1917*, London: William Heinemann, 1919.

Thompson, Captain Donald C., *Blood-Stained Russia*, New York: Leslie-Judge Co., 1918.

—— *Donald Thompson in Russia*, New York: The Century Co., 1918.

Vandervelde, Emile, *Three Aspects of the Russian Revolution*, New York: Charles Scribner's, 1918.

Vecchi, Joseph, *The Tavern is My Drum: My Autobiography*, London: Odhams Press, 1948.

Verstraete, Maurice, *Mes cahiers russes: l'ancien régime – le gouvernement provisoire – le pouvoir des soviets*, Paris: G. Crès et cie., 1920.

Dosch-Fleurot, Arno, *Through War to Revolution*, London: John Lane, 1931.

Doty, Madeleine Zabriskie, *Behind the Battle Line*, New York: Macmillan, 1918.

Farson, Negley, *The Way of a Transgressor*, Feltham: Zenith Books, 1983.

Fitzroy, Yvonne, *With the Scottish Nurses in Roumania*, London: John Murray, 1918.

Francis, David R., *Russia from the American Embassy, April 1916–November 1918*, Charles Scribner's, 1921.

Gibson, William J., *Wild Career: My Crowded Years of Adventure in Russia and the Near East*, London: George G. Harrap, 1935.

Golder, Frank, *War, Revolution and Peace in Russia: The Passages of Frank Golder, 1914–1927*, Stanford: Hoover Institution Press, 1992.

Hall, Bert, *One Man's War: The Story of the Lafayette Escadrille*, London: Hamish Hamilton, 1929.

Harper, Florence MacLeod, *Runaway Russia*, New York: Century, 1918.

Harper, Samuel, *The Russia I Believe In: Memoirs 1902–1941*, Chicago: University of Chicago Press, 1945.

Hart-Davis, Rupert, *Hugh Walpole, A Biography*, London: Macmillan, 1952.

Hastings, Selina, *The Secret Lives of Somerset Maugham*, London: John Murray, 2010.

Heald, Edward Thornton, *Witness to Revolution: Letters from Russia*, Kent, OH: Kent State University Press, 1972.

Houghteling, James Lawrence, *Diary of the Russian Revolution*, New York: Dodd Mead, 1918.

Jefferson, Geoffrey, *So That Was Life*, London: Royal Society of Medicine Press, 1997.

Jones, James Stinton, *Russia in Revolution*, London: Herbert Jenkins, 1917.

Keeling, Henry V., *Bolshevism: Mr Keeling's Five Years in Russia*, London: Hodder & Stoughton, 1919.

Knox, Major-General Sir Alfred, *With the Russian Army 1914– 1917*, vol. 2, London: Hutchinson, 1921.

Lockhart, Robert Bruce, *Memoirs of a British Agent*, London: Putnam, 1932.

Long, Robert Edward Crozier, *Russian Revolution Aspects*, New York: E. P. Dutton, 1919.

MacNaughton, Sarah, *My War Experiences in Two Continents*, London: John Murray, 1919.

Marcosson, Isaac, *The Rebirth of Russia*, New York: John Lane Co., 1917.

Markovitch, Marylie [Amélie de Néry], *La Révolution russe par une française*, Paris: Librairie Académique, 1918.

Maugham, Somerset, *A Writer's Notebook*, London: Heinemann, 1951.

Nostitz, Countess Lili, *Romance and Revolutions*, London: Hutchinson, 1937.

Noulens, Joseph, *Mon ambassade en Russie Soviétique 1917–1919*, 2 vols, Paris: Librairie Plon, 1933.

tions, London: Tauris, 2007.

Anet, Claude [Jean Schopfer], *Through the Russian Revolution: Notes of an Eyewitness, from 12th March–30th May*, London: Hutchinson, 1917.

Arbenina, Stella [Baroness Meyendorff], *Through Terror to Freedom*, London: Hutchinson, 1930.

Barnes, Harper, *Standing on a Volcano: The Life and Times of David R. Francis*, Missouri: Missouri Historical Society Press, 2001.

Beatty, Bessie, *The Red Heart of Russia*, New York: The Century Co., 1918.

Blunt, Wilfred, *Lady Muriel: Lady Muriel Paget, Her Husband, and Her Philanthropic Work in Central and Eastern Europe*, London: Methuen, 1962.

Botchkareva, Maria, *Yashka: My Life as Peasant, Officer and Exile*, New York: Frederick A. Stokes Co., 1919. Bruce, Henry James, *Silken Dalliance*, London: Constable, 1947.

Brun, Captain Alf Harold, *Troublous Times: Experiences in Bolshevik Russia and Turkestan*, London: Constable, 1931.

Bryant, Louise, *Six Red Months in Russia*, London: Journeyman Press, reprinted 1982 [1918].

Buchanan, Sir George, *My Mission to Russia and Other Diplomatic Memories*, vol. 2, Boston: Little, Brown & Co., 1923.

Buchanan, Meriel, *Petrograd, The City of Trouble 1914–1918*, London: W. Collins, 1919.
—— *Dissolution of an Empire*, London: John Murray, 1932.
—— *Ambassador's Daughter*, London: Cassell, 1958.

Cahill, Audrey, *Between the Lines: Letters and Diaries from Elsie Inglis's Russian Unit*, Durham: Pentland Press, 1999.

Cantacuzène-Speransky, Julia, *Revolutionary Days, Including Passages from My Life Here and There, 1876–1917*, Chicago: Lakeside Press, 1999.

Chambrun, Charles de, *Lettres à Marie, Pétersbourg-Pétrograde 1914–18*, Paris: Librairie Plon, 1941.

Cockfield, Jamie H., *Dollars and Diplomacy: Ambassador David Rowland Francis and the Fall of Tsarism, 1916–17*, Durham, NC: Duke University Press, 1981.

Crosley, Pauline Stewart, *Intimate Letters from Petrograd 1917–1920*, New York: E. P. Dutton, 1920.

Cross, Anthony, 'A Corner of a Foreign Field: The British Embassy in St Petersburg, 1863–1918', in *Personality and Place in Russian Culture: Essays in Memory of Lindsey Hughes*, London: MHRA, 2010, 328–58.

Destrée, Jules, *Les Fondeurs de neige: Notes sur la révolution bolchévique à Petrograd pendant l'hiver 1917–1918*, Brussels: G. Van Oest, 1920.

Dorr, Rheta Childe, *Inside the Russian Revolution*, New York: Macmillan, 1917.
—— *A Woman of Fifty*, New York: Funk & Wagnalls, 1924.

Whipple, George Chandler: Petrograd diary, 7 August–11 September, vol. I: 77–167, George Chandler Whipple Papers, Harvard University Archives, HUG 1876.3035.

論文與文獻

Gatewood, James Dewey, 'American Observers in the Soviet Union 1917–1933', University of Wisconsin, thesis 1968.

Ginzburg, Lyubov, 'Confronting the Cold War Legacy: The Forgotten History of the American Colony in St Petersburg. A Case Study of Reconciliation', University of Kansas, 2010; http://kuscholarworks.ku.edu/handle/1808/6427

Hawkins, Kenneth, 'Through War to Revolution with Dosch-Fleurot: A Personal History of an American Newspaper Correspondent in Europe and Russia 1914–1918', University of Rochester, NY, 1986.

Mould, Dr David H. (Ohio University), 'The Russian Revolution: A Conspiracy Thesis and a Lost Film', paper presented at FAST REWIND-II, Rochester, NY, 13–16 June 1991.

Orlov, Ilya, 'Beskrovnaya revolyutsiya?' Traur i prazdnik v revolyutsionnoi politike; http://net.abimperio.net/files/february.pdf

Vinogradov, Yuri, 'Lazarety Petrograda'; http://www.proza.ru/2010/01/30/984

數字來源

Cordasco, Ella (née Woodhouse), 'Recollections of the Russian Revolution: https://web.archive.org/web/20120213165523/http://www.zimdocs.btinternet.co.uk/fh/ella2.html

Cotton, Dorothy: letter 4 March 1917 from Petrograd, Library & Archives of Canada: http://www.bac-lac.gc.ca/eng/discover/military-heritage/first-world-war/canada-nursing-sisters/Pages/dorothy-cotton.aspx

主要來源

書籍

Abraham, Richard, 'Mariia L. Bochkareva and the Russian Amazons of 1917', in Linda Edmondson, ed., *Women and Society in Russia and the Soviet Union*, Cambridge: Cambridge University Press, 2008, 124–41.

Allison, William Thomas, *Witness to Revolution: The Russian Revolution Diary and Letters of J. Butler Wright*, Westport Connecticut: Praeger, 2002.

Alston, Charlotte, *Russia's Greatest Enemy: Harold Williams and the Russian Revolu-*

British War Cabinet, 5 April 1917', Lord Davies of Llandinam Papers, C3/23, National Library of Wales.

Jefferson, Geoffrey: letters from Petrograd 1916–17, Geoffrey Jefferson Papers, GB 133 JEF/1/4/1–15; 2/1–5, Manchester University.

Kenney, Jessie: Russian diary, 1917, KP/JK/4/1; TS of Russian diary, KP/JK/4/1/1; 'The Price of Liberty' TS, KP/JK/4/1/6, Jessie Kenney Archive, University of East Anglia.

Kerby, Edith: Edith Bangham, 'The Bubbling Brook' [memoirs of Russia]; private archive.

Lindley, Sir Francis Oswald: report from Petrograd, FO 371/2998, The National Archives (TNA).

Locker Lampson, 'Report on the Russian Revolution, April 1917', FO 371/81396, TNA.

Pocock, Lyndall Crossthwaite: MS diary with photographs of service at Anglo-Russian Hospital 1915–1918, Documents.3648, Imperial War Museum.

Seymour, Dorothy: photocopy of MS diary 1914–17 and photocopy of letters from Petrograd 1917, Documents.3210, Imperial War Museum.

美國檔案館

Armour, Norman, 'Recollections of Norman Armour of the Russian Revolution', TS, Box 2 Folder 32, Seeley G. Mudd Library, Princeton University Library.

Dearing, Fred Morris: unpublished MS memoirs (based on his diary), Fred Morris Dearing Papers, C2926, Historical Society of Missouri.

Fuller, John Louis Hilton, 'The Journal of John L. H. Fuller While in Russia', ed. Samuel A. Fuller, Indiana Historical Society, TS 1999, MO112.

—— 'Letters and Diaries of John L. H. Fuller 1917–1920, TS edited by Samuel Ashby Fuller, Indiana Historical Society.

Northrup Harper, Samuel: Petrograd diary 1917, Box 27 Folder F; letters from Petrograd Box 4, Folders 9, 10, 11, Northrup Harper Papers, University of Chicago Library.

Patouillet, Madame [Louise]: TS diary, October 1916–August 1918, 2 vols, Madame Patouillet Collection, Hoover Institution Archives.

Robins, Raymond: letters to his wife Margaret, Wisconsin Historical Society.

—— letters to his sister Elizabeth, Falers Library NY, Box 3, Folder 19, RR and MDR to ER, 1917.

Rogers, Leighton, 'An Account of the March Revolution, 1917', Leighton W. Rogers Collection, Hoover Institution Archives.

—— Rogers, Leighton: 1912–82, Box 3, unpublished TS of 'Czar, Revolution, Bolsheviks'; letters from Petrograd; Leighton W. Rogers Papers, Library of Congress.

Swinnerton, C[hester] T., 'Letter from Petrograd, March 27(NS)1917', C. T. Swinnerton Collection, Hoover Institution Archives.

Urquhart May, Leslie: 1917 letter, from Petrograd Hoover Institution Archives.

徵引書目

檔案

里茲大學（Leeds University）
LUL = Leeds University Library; LRA = Leeds Russian Archive at Leeds University Library

Bennet, Marguerite: letters written during the 1917 Revolution, LRA/MS 799/20–22.

Bosanquet, Vivian, 'Life in a Turbulent Empire – The Experiences of Vivian and Dorothy Bosanquet in Russia 1897–1918, LRA/MS 1456/362.

Buchanan, Lady Georgina: letters from Petrograd 1916, 1917, Glenesk-Bathurst Papers, Special Collections LUL/MS Dep. 1990/1/2843–2866

Christie, Ethel Mary, 'Experiences in Russia', LRA/MS 800/16.

Clare, Joseph, 'Eye Witness of the Revolution', LRA/MS 1094/8.

Coates Family Papers, Special Collections LUL/MS 1134.

Jones, James Stinton, 'The Czar Looked Over My Shoulder', LRA/MS 1167.

Lindley, Francis Oswald: Petrograd diary, November 1917, LRA/MS 1372/1 and untitled memoirs from July 1915 to 1919, MS 1372/2.

Lombard, Rev. Bousfield Swan: untitled typescript memoirs, LRA/MS 1099.

Marshall, Lilla, 'Memories of St Petersburg 1917', LRA/MS 1113.

Metcalf, Kenneth letter 3 (16) March 1917 from Petrograd, Metcalf Collection, LRA/MS 1224/1–2.

Pearse, Mrs May, 'Den-za-den' diary for 1917, Edmund James Pearse Papers, LRA/MS 1231/32.

Ransome, Arthur: telegram despatches to the *Daily News* December 1916–December 1917, and letters from Petrograd for 1917. Arthur Ransome Archive, Special Collections, LUL/MS BC 20c/Box 13: 38–184.

Seaborn, Annie, 'My Memories of the Russian Revolution', LRA/MS 950.

Springfield, Colonel Osborn, 'To Helen', handwritten memoir of Russia, 1917–19, Special Collections LUL, Liddle Collection, RUS 44.

Thornton, Nellie, 'An Englishwoman's Experiences during the Russian Revolution', Thornton Collection, LRA/MS1072/24.

其他英國檔案

Bowerman, Elsie: letters from Petrograd 1917, Elsie Bowerman Papers, Women's Library, GB 06 7ELB, at London School of Economics.

Bury, Sir George: 'Report Regarding the Russian Revolution prepared at the request of the

3 有關尼古拉二世一家人的庇護問題，見 Helen Rappaport, *Ekaterinburg: The Last Days of the Romanovs,* London: Hutchinson, 2008, 147–51.

4 See Roy Bainton, *Honoured by Strangers: Captain Cromie's Extraordinary First War*, London: Constable & Robinson, 2002, Chapter 22; Oudendyk, *Ways and By-Ways of Diplomacy*, Chapter XXVII.

5 Cross, 'Corner of a Foreign Field', 354.

6 Francis, 235.

7 Letter of 18 January 1918 (NS), quoted in Barnes, 300.

8 參見 Harper Barnes, 'Russian Rhapsody: A Small City North of Moscow Opens a Museum to Honour a Former St Louis Mayor', *St Louis Post-Dispatch*, 24 August 1997. 以下網址可見若干內部照片及博物館展覽內容：http://ruspics.livejournal.com/572095.html

9 Barnes, 373. For Francis and Jordan in Russia after Petrograd, see Barnes, Chapters 19–21.

10 See Barnes, 405–7; 'D. R. Francis Valet Dies in California, *St Louis Post-Dispatch*, 1941.

11 Buchanan, *Ambassador's Daughter*, 166–7.

12 Crosley, 221.

13 Lindley, untitled memoirs, 96.

14 Bousfield Swan Lombard, letters to his wife 26 June, 17 March, 19 February 1918, courtesy John Carter.

15 Hawkins, 'Through War to Revolution with Dosch-Fleurot', Afterword, 105.

16 Marcosson, *Before I Forget*, 330, 340; see also ibid., Chapter 12, 'Trotsky and the Bolsheviks'.

17 Williams, *Shadow of Tyranny*, 318–19.

18 Syndicated to the *Topeka Capital* as 'Thompson Risks Life to Film Russian Revolution Scenes', 30 September 1917.

19 'Woman Saw Revolution Begin', *Boston Sunday Globe*, 30 June 1918.

20 See Rogers's account in Rogers, 3:10, 251–61.

21 Interview with Rogers's great-niece, Charlotte Roe, 2005, for the Association for Diplomatic Studies and Training Foreign Affairs Oral History Project, 12–13, http://www.adst.org/OH%20TOCs/Roe,%20Charlotte.toc.pdf

22 'Missouri Negro in Russia is "Jes a Honin' for Home"', *Wabash Daily Plain Dealer*, 29 September 1916.

44 Garstin, 'Denis Garstin and the Russian Revolution', 596.

45 Crosley, 210; Pax, 44, 72–3.

46 Crosley, 230, 231.

47 Rogers, 3:9, 203.

48 *Mission*, 239.

49 Bliss, 'Philip Jordan's Letters from Russia', 150.

50 Beatty, 386.

51 Ibid., 387.

52 Fuller, Journal, 47.

53 Beatty, 390; Fuller, Journal, 47. 米爾翠德‧法維爾為第一次世界大戰期間停留在東方戰線的另一位美國女記者。她為《大眾紀事報》（Public Ledger）撰寫西伯利亞、巴爾幹半島和其他地方報導，《芝加哥論壇報》派她到彼得格勒採訪。

54 Fuller, Journal, 47–8, Fuller, Letters, 52; Rogers, 3:9, 211.

55 Gerhardie letter, quoted in Pitcher, *Witnesses of the Russian Revolution*, 263.

56 Buchanan, *Ambassador's Daughter*, 191; see also *Dissolution*, 273.

57 Rogers, 3:10, 213; Fuller, Journal, 48.

58 Rogers, 3:10, 214.

59 Ibid., 214–15.

60 Ibid., 215; Fuller, Letters, 54.

61 Rogers, 3:10, 218, 220. 羅傑斯於一九一八年二月離開彼得格勒之時，布爾什維克還佔領著銀行。

62 Stinton Jones, 'The Czar Looked Over My Shoulder', 106–8.

63 Buchanan, *Ambassador's Daughter*, 191.

64 Ibid., 192; *Dissolution*, 276–7.

65 *Dissolution*, 275.

66 *Mission*, 247.

67 Oudendyk, *Ways and By-ways in Diplomacy*, 253–4; Bousfield Swan Lombard, letter to his wife 2 January 1918, courtesy John Carter.

68 Bliss, 'Philip Jordan's Letters from Russia', 150.

69 Crosley, 264.

70 Rogers, 3:10, 223.

71 Ibid., 224.

後記 | 彼得格勒那些被遺忘的聲音

1 See *Mission*, Chapter XXXV; *Ambassador's Daughter*, 201–8.

2 有關一家人在羅馬的生活，見 Buchanan, *Ambassador's Daughter*, Chapter XVII.

8 *Mission*, 218, 219; Lady Georgina Buchanan, 'From the Petrograd Embassy', 21.

9 Barnes, 277; Cantacuzène, *Revolutionary Days*, 425.

10 Barnes, 281; Wright, 283; Barnes, 283.

11 Robien, 147.

12 Patouillet, 2:368.

13 Robien, 147.

14 For a description of this, see Doty, *Behind the Battle Line*, 77–9, and Keeling, *Bolshevism*, 111–15.

15 Beatty, 293.

16 Rogers, 3:9, 182; Rogers, *Wine of Fury*, 262–3.

17 See Rogers, 3:9, 191, 190.

18 Robien, 160, 177.

19 Ibid., 166.

20 Buchanan, *Ambassador's Daughter*, 185–6; Cordasco (Woodhouse), online memoir.

21 Bliss, 'Philip Jordan's Letters from Russia', 144–5.

22 Crosley, 213; Rogers, *Wine of Fury*, 261.

23 Robien, 170.

24 Salzman, *Reform and Revolution*, 198, 383.

25 Robien, 147.

26 Beatty, 322.

27 Letter to Annie Pulliam, quoted in Barnes, 271–2.

28 Ibid.

29 Beatty, 330, 332.

30 Ibid., 331; De Robien, 163–4.

31 Beatty, 332.

32 Ibid., 331.

33 Oudendyk, *Ways and By-ways in Diplomacy*, 249.

34 Robien, 164; Buchanan, *Ambassador's Daughter*, 188.

35 Rogers, 3:9, 205.

36 *Dissolution*, 266; Buchanan, *Ambassador's Daughter*, 188.

37 Buchanan, *Ambassador's Daughter*, 188; Rogers, 3:9, 199.

38 Robien, 176.

39 Buchanan, *Ambassador's Daughter*, 189–90.

40 Bliss, 'Philip Jordan's Letters from Russia', 150.

41 Lunacharsky, quoted in Mark Schrad, *Vodka Politics: Alcohol. Autocracy, and the Secret History of the Russian State*, New York: OUP, 2014, 202.

42 Rogers, *Wine of Fury*, 216; Rogers, 3:9, 199; Robien, 164.

43 Robien, 164, 175, 166–7.

53 Buchanan, *Ambassador's Daughter*, 184; *Dissolution*, 251; Knox, *With the Russian Army*, 713.

54 Tyrkova-Williams, *From Liberty to Brest-Litovsk*, 25.

55 Williams, 126, 129.

56 Reed, 128.

57 Williams, 130.

58 Oudendyk, *Ways and By-ways in Diplomacy*, 241.

59 Beatty, 217.

60 Williams, 144; Beatty, see Chapter 12; Philips Price, 151–4; Crosley, 211.

61 Beatty, 226.

62 Ibid., 229, 237; Williams, 149.

63 Beatty, 235; Williams, 149.

64 Beatty, 233–4.

65 Ibid., 237; Williams, 149; Reed, 184.

66 Reed, 182.

67 Ibid., 183.

68 Ibid., 183, 184.

69 Nostitz, *Romance and Revolutions*, 195–6.

70 Brun, *Troublous Times*, 18, 20.

71 Robien, 137.

72 *Petrograd*, 200; *Mission*, 212.

73 Beatty, 225. 在拉基米爾斯基街軍校遭逮捕的四十四位士官生和他們的三位軍官被送到克朗施塔特要塞。佔領電信局的一百二十九名士官生被監禁在彼得保羅要塞。請參見 A. Mitrofanov, *Za spasenie rodiny, a ne revolyutsii: Vosstanie yunkerov v Petrograde 29 Oktyabrya 1917 g.*, http://rusk.ru/vst.php?idar=419873

74 Robien, 142.

第 *15* 章 | 「瘋狂的人互相殘殺，就像我們在家裡打蒼蠅一樣」

1 Bliss, 'Philip Jordan's Letters from Russia', 146–7; Francis, 188–9.

2 Rogers, 3:9, 181.

3 Ibid., 181-2.

4 Wright, 149–50.

5 Letter of 21 November (4 December), quoted in Cordasco (Woodhouse), online memoir.

6 *Dissolution*, 263; *Mission*, 239; Buchanan, *Ambassador's Daughter*, 187.

7 Cantacuzène, *Revolutionary Days*, 424.

22 Doty, *Behind the Battle Line*, 76.

23 Reed, 73.

24 根據 *History of the Times*, Vol. 4, 146,「只有寥寥幾位記者親睹了當天晚上的事件；事實上，由於無法發送電報，在十月二十四日至二十六日之間發生的事件在西方媒體上幾乎未見及時的報導。《泰晤士報》駐彼得格勒記者羅伯特・威爾頓在離俄之前已先示警將有第二次革命。請參見 Philip Knightley, *The First Casualty*, London: Quartet, 1978, 138.

25 詳情請參閱：Wright, 143; Gordon, *Russian Year*, 254–5; Barnes, 266–7; Francis, 179; see also Kennan, *Russia Leaves the War*, 71–2.

26 Pipes, *Russian Revolution*, 492.

27 Williams, 100–1.

28 Ibid., 101, 102, 103.

29 Reed, 98.

30 Beatty, 193.

31 Reed, 100.

32 Beatty, 202.

33 Williams, 11; Bryant, 83.

34 Beatty, 204; Reed, 105.

35 Bryant, 84–6.

36 Beatty, 210; Bryant, 86.

37 Beatty, 210; Bryant, 86–7; Rhys Williams, 119; Reed, 108.

38 Bryant, 87; Beatty, 211; Williams, 119.

39 Beatty, 212, 213, 215.

40 Williams, 122; see also Bryant, 88; Reed, 109.

41 Fuller, Journal, 29.

42 Crosley, 202, 200.

43 Ibid., 204.

44 Bruce, *Silken Dalliance*, 163–4.

45 Crosley, 208.

46 Nostitz, *Romance and Revolutions*, 195–6; see also Stites, *Women's Liberation Movement in Russia*, 299–300; Tyrkova-Williams, *From Liberty to Brest-Litovsk*, 256–9.

47 Buchanan, *Ambassador's Daughter*, 183.

48 *Dissolution*, 251; Brun, *Troublous Times*, 14.

49 Buchanan, *Ambassador's Daughter*, 183; Crosley, 209, 210.

50 Robien, 136.

51 Cantacuzène, *Revolutionary Days*, 413.

52 Buchanan, *Ambassador's Daughter*, 183; *Dissolution*, 251.

57 *Mission*, 201; Noulens, *Mon Ambassade en Russie*, 116.

58 Fuller, Journal, 18–19.

59 Rogers, 3:9, 154.

60 Ibid., 155–6; Fuller, Journal, 20.

61 Cordasco (Woodhouse), online memoir.

62 Francis, 169–70.

63 Bliss, 'Philip Jordan's Letters from Russia', 142–3.

64 Rogers, 3:9, 164, 167. 有關公寓內部的描述，請參見 Fuller, Journal, 47.

65 Wright, 141.

66 Williams, 87–8.

第 *14* 章｜「我們今早醒來，發現布爾什維克已接管了這座城市」

1 Fuller, Journal, 23.

2 Ibid., 26

3 Rogers, 3:9, 186.

4 Ibid., 187.

5 Ibid., 186.

6 Ibid., 187.

7 Ibid., 188–9.

8 Ibid., 189.

9 Ibid., 190.

10 Ibid., 190–1.

11 Ibid., 191.

12 Lindley letter, entry for 25 October, LRA, MS 1372/1.

13 Beatty, 179–80.

14 Buchanan, *Ambassador's Daughter*, 180.

15 *Petrograd*, 187–8, 190.

16 See Pipes, *Russian Revolution*, 489, 495; Figes, *People's Tragedy*, 486.

17 Nostitz, *Romance and Revolutions*, 193.

18 Reed, 91, 92.

19 Knox, *With the Russian Army*, 712. 有關該時期的斯莫爾尼宮狀況，請參見：Gordon, *Russian Year*, 231–2; Reed, 54–5, 76–7, 96–9; Doty, *Behind the Battle Line*, 74–6; 亦可參見 Robien, 140–1.

20 Reed, 87.

21 Williams, 128–9.

26 Ransome report to *Daily News*, quoted in Pitcher, *Witnesses of the Russian Revolution*, 174.

27 Williams, *Shadow of Tyranny*, 125; Wright, 130.

28 Brogan, *Life of Arthur Ransome*, 144, 145.

29 Maugham, *Writer's Notebook*, 150.

30 Pitcher, *Witnesses of the Russian Revolution*, 177.

31 Williams, *Shadow of Tyranny*, 28; published in *New York Times*, 6 October NS.

32 *Mission*, 188–9.

33 Salzman, *Reform and Revolution*, 197.

34 Ibid.

35 *Mission*, 191; see also Robien, 121.

36 Wright, 129.

37 *Mission*, 193; Robien, 122.

38 Hastings, *Secret Lives of Somerset Maugham*, 228.

39 Rogers, 3:9, 149, 148; 有關救世軍重返彼得格勒的詳情，請參見 Aitken, *Blood and Fire, Tsar and Commissar*, Chapter 8: '1917: A Transient Freedom'.

40 Cantacuzène, *Revolutionary Days*, 352–3.

41 Destrée, *Les Fondeurs de la neige*, 27.

42 Ibid.

43 Bruce, *Silken Dalliance*, 163; 瑪德蓮·多蒂（Madeleine Doty）也在其作品《戰線後》（Behind the Battle Line, 頁46）裡描述里德的經歷。多蒂為路易絲·布萊恩特在格林威治村結識的律師友人。她於一九一七年十一月抵達彼得格勒，於隔年一月與布萊恩特及比蒂一同返回美國。

44 Reinke, 'Getting On Without the Czar', 12.

45 Crosley, 190.

46 Wright, 129.

47 Bryant, 67.

48 Fleurot, 177.

49 Ibid.

50 Rogers, 3:9, 162.

51 Ibid., 162–3.

52 Gordon, *Russian Year*, 217–18.

53 Bryant, 120.

54 Hastings, *Secret Lives of Somerset Maugham*, 230.

55 *Mission*, 196.

56 Maugham, *Writer's Notebook*, 150; 此為里德對克倫斯基的評價，由約翰·霍亨堡（John Hohenburg）引述於 *Foreign Correspondence: The Great Reporters and Their Times*, Columbia University Press, 1995, 105.

第 13 章 │ 「就色彩、恐怖和壯觀程度，連墨西哥革命都相形見絀」

1　Bryant, 19–20.

2　Fuller, Letters, 16.

3　Fuller, Journal, 7, 8–9.

4　See Rosenstone, *Romantic Revolutionary*, 289.

5　Francis, 167, 168, 165–6.

6　Rogers, 3:9, 147.

7　Homberger, *John Reed*, 105; Williams, 22.

8　See Williams, 30–1.

9　Ibid., 35, 36.

10　Francis, 169.

11　Fuller, Journal, 15.

12　Rogers, 3:10, 241. 沃倫・比蒂為電影《烽火赤焰萬里情》訪問了里德的一名友人喬治・F・凱南（George F. Kennan）。凱南坦承里德有時確實「輕率、不夠寬容、咄咄逼人……對許多事的看法有誤」。然而活力十足的里德在彼得格勒成為中心人物，「有如火炬發光發熱，將自己的熱情傳遞給其他人，以他那年輕的身軀吸納兩國人民之間初萌的敵意，但兩方的對立越演越烈，這道日益加深的鴻溝終將吞噬他與其他許多人的性命。他對俄國革命的反應呈現了一派美國人的觀點，既不該被遺忘也不應遭到嘲笑譏諷。」Kennan, *Russia Leaves the War*, 68, 69.

13　Bryant, 25.

14　Ibid., 42, 43, 37.

15　Ibid., 39–40.

16　Gordon, *Russian Year*, 219.

17　見 Pax, *Journal d'une comédienne française*, 43–6. 波蕾特・帕克斯其實曾返回法國數個月。

18　Oudendyk, *Ways and By-ways in Diplomacy*, 227; Bryant, *Six Red Months in Russia*, 44; see also Reed, 38–40.

19　Reed, 61.

20　Gordon, *Russian Year*, 219.

21　Brun, *Troublous Times*, 2.

22　Rogers, 3:9, 159.

23　Harold Williams diary, quoted in Tyrkova-Williams, *Cheerful Giver*, 193.

24　Maugham, *Writer's Notebook*, 145.

25　Ibid., 146.

39 Harper, 287.

40 Foglesong, 'Missouri Democrat', 37; Francis, 160–1.

41 Wright, 129.

42 Crosley, 174; see also Wright, 108.

43 Wright, 122.

44 Crosley, 173-4; Wright, 121, 122.

45 Woodhouse, FO 236/59/2258, 2 October.

46 Bosanquet letters, 28 December 1916, 193; Jennifer Stead, 'A Bradford Mill in St Petersburg', *Old West Riding*, 2:2, Winter 1982, 20.

47 Buchanan, *Dissolution of an Empire*, 242; Stebbing, *From Czar to Bolshevik*, 104.

48 Robien, 104.

49 Ibid., 123.

50 Cantacuzene, *Revolutionary Days*, 352–3, 354; Crosley, 135–6.

51 Pax, *Journal d'une comédienne française*, 77.

52 *Lubbock Morning Avalanche*, 13 March 1919.

53 Anet, 164; Cordasco (Woodhouse), online memoir.

54 Crosley, 135–6; see also 197.

55 Robien, 106; Crosley, 153.

56 Robien, 106.

57 Purvis, *Emmeline Pankhurst*, 297.

58 Kenney, 'Price of Liberty', 122.

59 Harper, 162, 166.

60 Kenney, 'Price of Liberty', 127.

61 Harper, 167; Kenney, 'Price of Liberty', 133.

62 Harper, 167, 293. For Harper, Pankhurst and Kenney's rail journey out of Russia, see Harper, Chapter XIX.

63 Poole, *The Bridge*, 271.

64 Morgan, *Somerset Maugham*, 227.

65 Maugham, *Writer's Notebook*, 137–8.

66 Maugham, 'Looking Back', Part III, *Show: The Magazines of the Arts*, 2, 1962, 95.

67 Hastings, *Secret Lives of Somerset Maugham*, 226.

68 Hugh Walpole, 'Literary Close Ups', *Vanity Fair*, 13, January 1920, 47.

69 Hastings, *Secret Lives of Somerset Maugham*, 227.

70 約翰·里德赴彼得格勒前的職業生涯，請參見 Bassow, *Moscow Correspondents*, 22–5; Service, *Spies and Commissars*, 50–4; Dearborn, *Queen of Bohemia*; Seldes, *Witness to a Century*, 42–5.

71 Dearborn, *Queen of Bohemia*, 75.

72 Bryant, 21, xi.

4 Beatty, 149. For Travis see 'Tragedy and Comedy in Making Pictures of the Russian Chaos,' *Current Opinion*, February 1918, 106.

5 Wightman, *Diary of an American Physician*, 35.

6 Whipple, 'Chance for Young Americans', *Literary Digest*, 26 January 1918, 47; Whipple, Petrograd diary, 85.

7 Whipple, Petrograd diary, 79, 80–1.

8 Ibid., 97; Wright, 111.

9 Beatty, 146–7.

10 Ibid., 147.

11 Whipple, Petrograd diary, 90.

12 Ibid.

13 Ibid., 95.

14 Wightman, *Diary of an American Physician*, 38, 39, 41, 44.

15 Letter 15 August, in Salzman, *Reform and Revolution*, 182.

16 Letter 1/14 August, Falers Library; 5/18 August, Falers Library.

17 Letter 9/22 August and 6/19 August, Falers Library.

18 Oudendyk, *Ways and By-ways of Diplomacy*, 234.

19 Robien, 100.

20 See Pipes, *People's Tragedy*, 448; Long, *Russian Revolution Aspects*, Chapter XIII.

21 Beatty, 148.

22 Fleurot, 174.

23 Knox, 679.

24 *Mission*, 171–2.

25 John Shelton Curtiss, *The Russian Revolutions of 1917*, Malabar, FL: R. E. Krieger Publishing Co., 1957, 50.

26 Rogers, 3:8, 139.

27 Beatty, 153, 154, 155.

28 Rogers, 3:8, 136.

29 Beatty, 159; Bliss, 'Philip Jordan's Letters from Russia', 143.

30 Buchanan, *Ambassador's Daughter*, 179.

31 Francis, 162; Wright, 123.

32 Salzman, *Reform and Revolution*, 193.

33 Beatty, 156.

34 Beatty, 157; Harper, 278–9, 280–1.

35 Poole, *An American Diplomat in Bolshevik Russia*, 15–16; Gordon, *Russian Year*, 213.

36 Lindley, untitled memoirs, 14–15.

37 Oudendyk, *Ways and By-ways in Diplomacy*, 236.

38 Crosley, 192, 193.

51 Thompson, 308, 309.

52 Ibid., 312; Harper, 'Thompson Risks Life'.

53 Ransome, Despatch 184, 5 [18] July 1917.

54 Williams, *Shadow of Tyranny*, 65.

55 Knox, *With the Russian Army*, 662–3; *Mission*, 156.

56 Dorr, *Inside the Russian Revolution*, 28.

57 Thompson, 315; Francis, *Russia from the American Embassy*, 141.

58 在這場七月流血事件中，總計約有二十名哥薩克騎兵和百匹馬死亡，七十位騎兵受傷。見 B.V. Nikitin, '*Rokovye gody*' (*Novye pokazaniya uchastnika*), http://www.dk1868.ru/history/nikitin4.htm

59 Stebbing, 'From Czar to Bolshevik', 44; Poole, *The Bridge*, 280.

60 Beatty, 129; Crosley, 110–11; Poole, *The Bridge*, 280–1.

61 Dorr, *Inside the Russian Revolution*, 32.

62 Beatty, 130.

63 Patin, *Journal d'une institutrice française*, 50.

64 Robien, 90.

65 Bliss, 'Philip Jordan's Letters from Russia', 146.

66 Beatty, 131.

67 Dorr, *Inside the Russian Revolution*, 32–3, Poole, *Dark People*, 12.

68 Kenney, 'Price of Liberty', 74, 75.

69 Ibid., 76.

70 Kenney papers, JK/3/Mitchell/5, UEA, 20; Dorr, *Inside the Russian Revolution*, 34.

71 Cantacuzène, *Revolutionary Days*, 315.

72 Crosley, 99–100.

73 Ibid., 105. 彼得格勒城裡兩支民兵運作詳情，請參見 Hasegawa, 'Crime, Police, and Mob Justice', 58–61.

74 Oudendyk, *Ways and By-ways in Diplomacy*, 223; Dorr, *Inside the Russian Revolution*, 29.

75 Ransome, letter to his mother, 23 [10] July 1917.

76 Thompson, 324.

77 Ibid., 313.

第 *12* 章 |「首都城裡的這片瘴癘之地」

1 Whipple, Petrograd diary, 133.

2 Wightman, *Diary of an American Physician*, 64–5, 63.

3 Robins, letter 13 [26] July, Falers Library.

16 Crosley, 90–2.

17 Blunt, *Lady Muriel*, 109.

18 Stopford, 175.

19 *The World*, 19 July 1917, quoted in Hawkins, 'Through War to Revolution with Dosch Fleurot', 70–1.

20 Harold Williams, *Shadow of Tyranny*, 57.

21 *New York Times* despatch for 4/17 July in ibid., 57, 58–9.

22 Poole, *Dark People*, 5.

23 Poole, *The Bridge*, 276; Poole, *Dark People*, 8; see also Thompson, 296.

24 Robien, 83.

25 Beatty, 115.

26 Ibid., 118.

27 Robien, 83; *Petrograd*, 136.

28 Harold Williams, *Shadow of Tyranny*, 63.

29 Ibid.

30 Lady Georgina Buchanan, 'From the Petrograd Embassy', 21.

31 *Petrograd*, 136–7.

32 *Dissolution*, 222; Poole, *The Bridge*, 275.

33 Beatty, 119, 121.

34 Wright, 101.

35 Rogers, 3:8, 98.

36 Ibid., 3:8, 99–100.

37 *Dissolution*, 222–3.

38 Beatty, 122.

39 Bliss, 'Philip Jordan's Letters from Russia', 143.

40 Francis, 137; Robien, 85.

41 Rogers, 3:8, 101; Williams, 88.

42 Francis, 138; See Chapter 6; P. N. Pereverzev, 'Lenin, Ganetsy, I Ko. Shpiony!', http://militera.lib.ru/research/sobolev_gl/06.html

43 Lady Georgina Buchanan, 'From the Petrograd Embassy', 21.

44 Bliss, 'Philip Jordan's Letters from Russia', 143.

45 Barnes, 249, letter of 9/22 July.

46 Stopford, 176.

47 *Dissolution*, 225; Lady Georgina Buchanan, 'Letters from the Petrograd Embassy', 21.

48 Gerhardie, *Memoirs of a Polyglot*, 125.

49 *Mission*, 154; *Dissolution*, 226; Buchanan, *Ambassador's Daughter*, 174–5; Stopford, 177; Lady Georgina Buchanan, 'Letters from the Petrograd Embassy', 21.

50 Rogers, 3:8, 102–3.

49 Mackenzie, *Shoulder to Shoulder*; *Britannia*, 3 August 1917.

50 Kenney, 'Price of Liberty', 37. 潘克斯特把從尤蘇波夫親王那裡聽來的事件始末轉述給麗塔・柴爾德・多爾聽。多爾是率先報導事件主角親口說法的記者之一。

51 Kenney, 'Price of Liberty', 53, 54.

52 Mitchell, *Women on the Warpath*, 66.

53 Harper, 163, 165, 166.

54 Ibid., 180.

55 Ibid., 187, 183.

56 Ibid., 182, 192.

57 Ibid. 253, 185; Francis, 145.

58 Harper, 188, 189, 192.

59 Rogers, 3:8, 87.

60 Wright, 93.

61 Ibid., 91.

62 Gerda and Hermann Weber, *Lenin, Life and Works*, New York: Facts on File, 1980, 134.

63 Harper, 254.

第 *11* 章 | 「我們要是逃跑，僑民會怎麼說呢？」

1 See Figes, *People's Tragedy*, 396.

2 Harper, 194–5.

3 Harper, 199; Ransome, quoted in Pitcher, *Witnesses of the Russian Revolution*, 120.

4 Harper, 202.

5 Thompson, 284, 283. 摩根・菲利普斯・普萊斯也在六月拜訪列寧，撰寫的一篇文章發表於七月十七日的《曼徹斯特衛報》（Manchester Guardian），見 Pitcher, *Witnesses of the Russian Revolution*, 103–10.

6 Crosley, 79–80.

7 Pipes, *Russian Revolution*, 419; Figes, *People's Tragedy*, 426–8.

8 Dorr, *Inside the Russian Revolution*, 25; Thompson, 288.

9 *Dissolution*, 219; *Mission*, 152; Robien, 82.

10 *Dissolution*, 220, and *Petrograd*, 134; Lady Georgina Buchanan, 'From the Petrograd Embassy', 20, letter of 22/9 July.

11 Robien, 83; 布瑟雷大使的座車後來滿載荷槍的布爾什維克，一幅描繪該情景的插圖見於 Noulens, *Mon Ambassade en Russie Sovietique*, 65.

13 Garstin, 'Denis Garstin and the Russian Revolution', 593.

14 Patin, *Journal d'une institutrice française*, 48.

15 Stopford, 171; Poole, *Dark People*, 4, 5.

19 Kenney, 'Price of Liberty', 27.

20 Ibid.

21 Mackenzie, *Shoulder to Shoulder*, 313; see also Mitchell, *Women on the Warpath*, 67, 69.

22 Kenney, 'Price of Liberty', 42, 43.

23 See Botchkareva, *Yashka*, Chapter 6, 'I Enlist by the Grace of the Tsar'.

24 Beatty, 93.

25 Dorr, 'Maria Botchkareva Leader of Soldiers', *La Crosse Tribune and Leader-Press*, 9 June 1918.

26 Botchkareva, *Yashka*, 162.

27 Vecchi, *Tavern is My Drum*, 79; 亦可參見 Rovin Bisha et al., *Russian Women, 1698–1917, Experience & Expression*, Bloomington: Indiana University Press, 2002, 222–31，收有瑪麗亞・波奇卡列娃的現身說法，她談及了婦女敢死營成立經過。

28 Vecchi, *Tavern is My Drum*, 79.

29 See Botchkareva, *Yashka*, 165–8.

30 Russell, *Unchained Russia*, 210–11.

31 See also 'Russia's Women Soldiers', *Literary Digest*, 29 September 1917, written by an Associated Press Correspondent; Long, *Russian Revolution Aspects*, 98.

32 Beatty, 100–1.

33 Thompson, 271; see also Dorr, *Inside the Russian Revolution*, 54–5.

34 Thompson, 272–3; Stites, *Women's Liberation Movement in Russia*, 296; Beatty, 107.

35 Botchkareva, *Yashka*, 168.

36 湯普森所拍攝的婦女敢死營照片吸引美國多家媒體的注意。見 Mould, 'Russian Revolution', n. 16, p. 9.

37 Mackenzie, *Shoulder to Shoulder*, 315; Kenney, 'Price of Liberty', 35.

38 See Botchkareva, *Yashka*, 189–91.

39 Dorr, 'Marie Botchkareva, Leader of Soldiers'; Kenney, 'Price of Liberty', 49.

40 Harper, 170.

41 *Dissolution*, 217; Vecchi, *Tavern is My Drum*, 79; Harper, 172.

42 Mackenzie, *Shoulder to Shoulder*, 314.

43 Thompson, 274.

44 Poutiatine, *War and Revolution in Russia*, 73–4.

45 Patouillet, 1:147.

46 Shepherd, 'The Soul That Stirs in "Battalions of Death"', *Delineator*, XCII:3, March 1918, 5.

47 Harper, 173, 174; see Chapter X for the Women's Death Battalion.

48 See Botchkareva, *Yashka*, 217.

60 Hughes, *Inside the Enigma*, 97.

61 Ibid., 98. 亞瑟‧亨德森的來訪詳情可參見 Meriel Buchanan, *Dissolution*, 209–15, 及 Meriel Buchanan, *Diplomacy and Foreign Courts*, London: Hutchinson, 1928, 222–4.

62 See *Dissolution*, 211–12.

63 Hughes, *Inside the Enigma*, 99; see also Buchanan, *Ambassador's Daughter*, 169, 172, and *Mission,* 144–7.

64 Pares, *My Russian Memoirs*, 471.

65 Gordon, *Russian Year*, 154–5.

66 Robien, 58–60; Heald, 92.

67 Robien, 62, 65; Hall, *One Man's War*, 281.

68 Crosley, 60, 58.

69 Stinton Jones, 'Czar Looked Over My Shoulder', 102.

70 Marcosson, *Before I Forget*, 244.

71 Vandervelde, *Three Aspects of the Russian Revolution*, 31.

72 Ransome, letter 27 May 1917.

73 Dorr, *Woman of Fifty*, 332.

第 *10* 章 | 「繼聖女貞德之後史上最偉大的女性」

1 Mackenzie, *Shoulder to Shoulder*, 313.

2 Mitchell, *Women on the Warpath*, 65–6; Harper, 163.

3 Purvis, *Emmeline Pankhurst,* 292. See ibid., n.2, Chapter 20, 293.

4 Harper, 162.

5 Ibid., 163.

6 Kenney, 'The Price of Liberty', 12–13.

7 Ibid., 13.

8 Ibid., 19.

9 Ibid.

10 Rappaport, *Women Social Reformers*, vol. 2, Santa Barbara: ABCClio, 2001, 635.

11 Kerby, 'Bubbling Brook', 22.

12 Rogers, 3:8, 84.

13 Harper, 252; Armour, 'Recollections', 7.

14 Rogers, 3:8, 85.

15 Beatty, 38.

16 Rogers, 3:8, 86; Beatty, 35.

17 Kennan, *Russia Leaves the War*, 22, 21.

18 Harper, 164, 162.

24 Heald, 81.

25 Paleologue, 887.

26 Wright, 63, 68.

27 Salzman, *Russia in War and Revolution*, 89–90; 也參見 Crosley, 45；她談及許多俄國軍官——若干人甚至變裝——來找她的武官丈夫華特探詢，希望被送到美國加入海軍或陸軍。

28 Wright, 68.

29 Lindley, untitled memoirs, 32.

30 Paleologue, 895–6; Robien, 40.

31 Robien, 40–1; Lockhart, *Memoirs of a British Agent*, 185.

32 Cantacuzène, *Revolutionary Days*, 275.

33 Paléologue, 897; Chambrun, *Lettres a Marie*, 98.

34 See Paléologue, 898; Robien, 50.

35 Francis, 101, 102; 'D. R. Francis Valet', *St Louis Post-Dispatch*.

36 Fleurot, 151.

37 See Foglesong, 'A Missouri Democrat', 34.

38 Paléologue, 910; Robien, 48; Anet, 161; Brown, *Doomsday*, 102.

39 Rogers, 3:8, 73.

40 Philips Price, *My Reminiscences of the Russian Revolution*, 21.

41 Ibid.; Heald, 86.

42 Heald, 87, 88.

43 Anet, 163–4.

44 Ibid., 163.

45 Paléologue, 912.

46 Rogers, 3:8, 73, 81.

47 Fleurot, 153.

48 Anet, 166, 167.

49 Thompson, 167–8.

50 Ibid., 169, 170.

51 Dosch, 153; Cordasco (Woodhouse), online memoir.

52 Golder, *War, Revolution and Peace in Russia*, 65; Paléologue 917.

53 Lockhart, *Memoirs of a British Agent*, 175.

54 Steffens, 'What Free Russia Asks of Her Allies', 137; Heald, 89.

55 Farson, *Way of a Transgressor*, 199.

56 Ibid., 201.

57 Fleurot, 155–6.

58 Paléologue, 925, 930; Robien, 54.

59 Chambrun, *Lettres à Marie*, 142.

24 Paléologue, 875, 876.

25 Ibid., 876.

26 Ibid., 880–1.

第 9 章 | 布爾什維克！聽起來「就是個人人聞之喪膽的字眼」

1 Farson, *Way of a Transgressor*, 205; Jefferson, letters from Petrograd, 6.

2 Wright, 60.

3 Marcosson, *Before I Forget*, 247.

4 For an account of Lenin's life in exile 1900–17, see Rappaport, *Conspirator*.

5 *Mission*, 115; Lady Georgina Buchanan, 'From The Petrograd Embassy', 20.

6 Francis, 105–6.

7 Heald, 88, 89.

8 For an account of Lenin's journey from Zurich to Petrograd, see Rappaport, *Conspirator*, Chapter 18.

9 Fleurot, 145, 146.

10 Gordon, *Russian Year*, 145.

11 瑪蒂爾德．克謝辛斯卡（1872–1971）在流亡法國期間與尼古拉二世堂弟安德列．弗拉基米洛維奇大公（Grand Duke Boris Vladimirovich）結為連理。她成立一所芭蕾舞學校，教導的學生包括了後來知名的英國舞者瑪格．芳登（Margot Fonteyn）及阿麗霞．瑪柯娃（Alicia Markova）。她的宅邸於一九五五年成為「十月革命博物館」，現被稱為「國家政治歷史博物館」（State Museum of Political History）。

12 Buchanan, *Ambassador's Daughter*, 165; Wright, 68.

13 Farson, *Way of a Transgressor*, 204.

14 *Mission*, 119.

15 Golder, *War, Revolution and Peace in Russia*, 57; Anet, 135; Farson, *Way of a Transgressor*, 203–4.

16 Quoted in Brogan, *Life of Arthur Ransome*, 126; Heald, 89.

17 Robien, 39–40.

18 Shepherd, quoted in Steffens, *Autobiography*, 761.

19 Gibson, *Wild Career*, 150; Fleurot, 146.

20 Anet, 164.

21 Long, *Russian Revolution Aspects*, 126.

22 Paleologue, 892–3; Thompson, 160.

23 Robien, 33.

56 Knox, *With the Russian Army*, 584.

57 Stopford, 133; Knox, *With the Russian Army*, 585; Paléologue, 858–9.

58 Paléologue, 859, 860.

第 *8* 章 | 戰神廣場

1 Harper, 67–8.

2 Ibid., 68–9.

3 *Petrograd*, 112; Walpole, *Secret City*, 331.

4 Harper, 70.

5 Rogers, 3:8, 66.

6 Heald, 77; Dawe, 'Looking Back', 20.

7 Anet, 113; Rogers, 3:8, 66; Paléologue, 875.

8 Wright, 62.

9 Walpole, *Secret City*, 331; Anet, 112; Heald, 76; Stopford, 146.

10 Harper, 71; Recouly, 'Russia in Revolution', 38.

11 Metcalf, *On Britain's Business*, 48.

12 Walpole, *Secret City*, 331; Heald, 77.

13 Golder, *War, Revolution and Peace in Russia*, 53.

14 *Dissolution*, 200; Heald, 77.

15 Rogers, 3:8, 67; see also Heald, 76–7.

16 Rogers, 3:8, 67–8; see also Anet, 114–15.

17 Marcosson, *Rebirth of Russia*, 116.

18 Stinton Jones, 268; Stopford, 147–8; Anet, 114; Chambrun, *Lettres à Marie*, 83. 於英俄醫院服勤的紅十字會護士助手琳道・波考克（Lyndall Pocock）在六列送葬隊伍經過時計算了靈柩數量：瓦西里耶夫斯基島四具；彼得格勒區八具；人口稠密的維堡區有五十一具，可見傷亡者多為工人；從涅瓦斯基大街出發的兩列隊伍各有二十九具和四十具；莫斯科夫斯基區有四十五具—總計為一百七十七具。見 Pocock, diary entry for 25 March 1917.

19 有關傷亡數字的討論，請參見 Chapter 2, '*Beskrovnaya revolyutsiya?*', p.8, of a thesis by Ilya Orlov: '*Traur i prazdnik v revolyutsionnoi politike*', http://net.abimperio. net/files/february.pdf

20 Anet, 100.

21 Patouillet, 1:108, 109.

22 Walpole, 'Official Report', 467; Reinke, 'My Experiences in the Russian Revolution', 9; Marcosson, *Rebirth of Russia*, 115; Harper, 198; Houghteling, 156; Thompson, 124.

23 Pollock, 'The Russian Revolution', 1074; Pollock, *War and Revolution in Russia*, 163.

20 See *Petrograd*, 107; Harmer, *Forgotten Hospital*, 123; Blunt, *Lady Muriel*, 105.

21 Long, *Russian Revolution Aspects*, 108–9; Hegan, 'Revolution from a Hospital Window', 561; Jefferson, *So That Was Life*, 101; Poutiatine, *War and Revolution*, 58.

22 Houghteling, 139; Stinton Jones, 223; Wharton, 'Russian Ides of March', 28.

23 Marcosson, *Rebirth of Russia*, 123; also in Heald, 64.

24 Long, *Russian Revolution Aspects*, 108–9.

25 See *Petrograd*, 107.

26 Robien, 22; Golder, *War, Revolution and Peace in Russia*, 39; Marcosson, *Rebirth of Russia*, 123.

27 Heald, 66.

28 *Dissolution*, 201; Crosley, 16.

29 *Dissolution*, 201–2.

30 Heald, 67; Cockfield, *Dollars and Diplomacy*, 100.

31 Ransome, Despatch 67, 18 [5] March; Marcosson, *Rebirth of Russia*, 114, 119.

32 Oudendyk, *Ways and By-ways in Diplomacy*, 213–14, 216.

33 Paléologue, 847–8.

34 Stinton Jones, 275–6, 278.

35 Ibid., 246; Houghteling, 162.

36 Houghteling, 142; Anet, 48.

37 21 March NS, quoted in Pitcher, *Witnesses of the Russian Revolution*, 51, 52.

38 Long, *Russian Revolution Aspects*, 5.

39 Marcosson, *Rebirth of Russia*, v.

40 Ibid., *Adventures in Interviewing*, 164.

41 Ibid., *Rebirth of Russia*, 125–6.

42 Farson, *Way of a Transgressor*, 276.

43 Stebbing, *From Czar to Bolshevik*, 89–90.

44 Thompson, 125; Oudendyk, *Ways and By-ways of Diplo-macy*, 216.

45 Metcalf, *On Britain's Business*, 48.

46 Marcosson, *Rebirth of Russia*, 129.

47 Anet, 71.

48 Keeling, *Bolshevism*, 90–1.

49 See Houghteling, *Diary of the Russian Revolution*, 144–7.

50 Pitcher, *Witnesses of the Russian Revolution*, 63.

51 Foglesong, 'A Missouri Democrat', 28; Barnes, 229.

52 Houghteling, *Diary of the Russian Revolution*, 165.

53 Quoted in Kennan, *Russia Leaves the War*, 38.

54 Houghteling, 166.

55 Wright, 48, 49.

30 Stinton Jones, 185; Markovitch, *La Révolution russe*, 76.

31 Barnes, 226; Francis, 72.

32 Letter to Edith Chibnall, 14 March 1917, at: http://spartacuseducational. com/Wbowerman.htm; Anon., 'Nine Days', 216.

33 Heald, 61, 64.

34 Pollock, 'The Russian Revolution', 1074.

35 Locker Lampson, quoted in Kettle, *The Allies and the Russian Collapse*, 45.

36 Springfield, 'Recollections of Russia'.

37 Anon., 'The Nine Days, 216.

38 Markovitch, *La Révolution russe*, 60; Patouillet, 1:72–3; Paléologue, 823.

39 Swinnerton, 'Letter from Petrograd', 6.

第 7 章 | 「人民還在突如其來的自由光芒裡猛眨眼睛」

1 Wharton, 'Russian Ides of March,' 28.

2 Ibid.

3 Anet, 39–40.

4 *Dissolution*, 175.

5 Pipes, *Russian Revolution*, 310–13.

6 Ransome, Despatch 67, 18 [5] March.

7 Paléologue, 830; Hegan, 'Russian Revolution through a Hospital Window', 559; Anet, 63; Anon., 'The Nine Days', 217.

8 Thompson, 114; 123, 124.

9 Anet, 53.

10 Chambers, *Last Englishman*, 136. Pipes, *Russian Revolution*, 300. Figes, *People's Tragedy*, 336.

11 Golder, *War, Revolution and Peace in Russia*, 54; Oudendyk, *Ways and By-ways in Diplomacy*, 218.

12 Walpole, 'Official Account', 468.

13 Wharton, 'Russian Ides of March', 30; Anet, 55.

14 Anet, 96.

15 Houghteling, 130; Golder, *War, Revolution and Peace in Russia*, 53.

16 Paléologue, 835, 837, 838.

17 Fleurot, 139.

18 Anet, 106, 107; Hall, *One Man's War*, 273.

19 Marcosson, *Rebirth of Russia*, 121; Buchanan, FO report no. 374, 9/22 March, 121, TNA; Hall, *One Man's War*, 273.

54 Markovitch, *La Révolution russe*, 64.

55 Stinton Jones, 264; Seymour, MS diary for 2 March; Rogers, 'Account of the March Revolution', 15.

第 6 章｜「經過這些不可思議的日子，能活下來真是太好了」

1 Walpole, 'Official Account', 464–5.

2 See Paléologue, 824.

3 Wilton, *Russia's Agony*, 127.

4 Houghteling, 80, 82; Markovitch, *La Révolution russe*, 62.

5 Anet, 28.

6 Rogers, 'Account of the March Revolution', 21.

7 Houghteling, 80, 81.

8 Bury, 'Report', XXIII–IV; Hunter, 'Sir George Bury and the Russian Revolution', 67.

9 Bury, 'Report', XXIV; Hart-Davis, *Hugh Walpole*, 257–8.

10 Walpole, *Secret City*, 257–8; see also Anet, 29.

11 Pipes, *Russian Revolution*, 291.

12 Knox, *With the Russian Army*, 561, 562.

13 Gordon, *Russian Year*, 124; Bury, 'Report', XXV.

14 Anet, 23, 30; Rivet, *Last of the Romanofs*, 176; Sukhanov, *Russian Revolution*, 88.

15 Anet, 31.

16 Rivet, *Last of the Romanofs*, 216.

17 Pollock, 'The Russian Revolution', 1075.

18 Houghteling, 100. Re Protopopov's plans, see Grey, 'Sidelights on the Russian Revolution', 368.

19 Walpole, 'Official Account', 463; Walpole, *Secret City*, 228, 258–9.

20 Walpole, *Secret City*, 258–9.

21 Paléologue, 820.

22 Pollock, 'The Russian Revolution', 1076.

23 See Pipes, Russian Revolution, 304–7.

24 Pitcher, *When Miss Emmie Was in Russia*, 13; Dawe, *Looking Back*, 19.

25 Harper, 59–60.

26 Rogers, 3:7, 54–5.

27 Swinnerton, 'Letter from Petrograd', 7.

28 Harper, 66.

29 Hall, *One Man's War*, 272.

23 Stinton Jones, 165; Poutiatine, *War and Revolution*, 53.

24 Swinnerton, 'Letter from Petrograd', 6; Rogers, 'Account of the March Revolution', 16.

25 Lampson, 'Report on the Russian Revolution,' 244.

26 Vecchi, *Tavern is My Drum*, 130–1.

27 Walpole, 'Official Report', in Hart-Davis, *Hugh Walpole*, 465.

28 Locker Lampson, 244.

29 Ibid.; Harper, 52.

30 Vecchi, *Tavern is My Drum*, 131.

31 Grey, 'Sidelights on the Russian Revolution', 366.

32 Harper, 56; Stinton Jones, 166.

33 Houghteling, 149. 阿諾‧達許—費勒侯在一篇文章（*World's Work* on 21 April [NS] entitled 'How Tsardom Fell',) 裡評述有禁酒令是一大幸事：「唯有清醒群眾才能讓革命畢竟全功。彼得格勒或其他城市的居民若都喝得酩酊大醉，必然引發大規模的流血暴行，這場革命勢必染上血腥 。」

34 Vecchi, *Tavern is My Drum*, 130–1; Harper, 53; Ysabel Birkbeck, quoted in Cahill, *Between the Lines*, 227.

35 Houghteling, 115.

36 Harper, 56, 59.

37 Harper, 54, 53; Wilton, *Russia's Agony*, 126.

38 Harper, 52, 54.

39 Walpole, 'Denis Garstin and the Russian Revolution', 591.

40 Louisette Andrews, BBC2 interview with Joan Bakewell in 1977.

41 Hegan, 'Russian Revolution from a Hospital Window', 559, 560.

42 Hasegawa, *February Revolution*, 289–90.

43 Seymour, MS diary for 13 March [28 February].

44 Rogers, 'Account of the March Revolution', 14; Rogers, 3:7, 52.

45 Swinnerton, 'Letter from Petrograd', 8–9; see also Leighton Rogers's account, in Rogers, 3:7, 59; and Stopford, 118.

46 Rogers, 3:7, 57; Chambrun, *Lettres a Marie*, 63.

47 Nostitz, *Romance and Revolutions*, 187. In *Dissolution*, 172, and *Petrograd*, 105, Meriel Buchanan refutes this; see also Stopford, 110. For Bousfield Swan Lombard's account, see 'Things I Can't Forget,' 97.

48 Nostitz, *Romance and Revolutions*, 185.

49 Cordasco (Woodhouse), online memoir.

50 Houghteling, 77.

51 Margaret Bennet, MS letter 2/15 March.

52 Bury, 'Report', XII–XIV; Ransome, Despatch 54; Houghteling, 76.

53 Stinton Jones, 167, 267–8; Markovitch, *La Révolution russe*, 42.

73 Stinton Jones, 140–1.

74 Bert Hall, *One Man's War*, 269–70.

75 Wharton, 'Russian Ides of March', 26.

76 Ibid.

77 Swinnerton, 'Letter from Petrograd', 4, 5.

78 Locker Lampson, 'Report on the Russian Revolution', 240, Kettle, *Allies and the Russian Collapse*, 14.

79 Gibson, *Wild Career*, 129; Knox, *With the Russian Army*, 560.

第 5 章｜如果伏特加唾手可得，「恐將重演法國大革命的大恐慌動盪」

1 Bury, 'Report', XIII.

2 *Dissolution*, 168.

3 Wharton, 'Russian Ides of March', 26–7.

4 Dearing, unpublished memoirs, 242; *Dissolution*, 167.

5 *Dissolution*, 170.

6 Swinnerton, 'Letter from Petrograd', 7.

7 Paléologue, 819.

8 *Dissolution*, 169–70; *Mission*, 66.

9 North Winship telegram to the American Secretary of State, 20 [3] March 1917; https://history.hanover.edu/texts/tel2.html

10 Houghteling, 115.

11 Locker Lampson, 'Report on the Russian Revolution', 240; Poutiatine, *War and Revolution*, 52.

12 Locker Lampson, 'Report on the Russian Revolution, 241, 214.

13 Heald, *Witness to Revolution*, 57–8.

14 Locker Lampson, 'Report on the Revolution', 242.

15 Thompson, 89–90.

16 Locker Lampson, 'Report on the Revolution', 243.

17 Bury, 'Report', XV–XVI.

18 Grey, 'Sidelights on the Russian Revolution', 365.

19 Harper, 50.

20 Stinton Jones, 165.

21 Harper, 51.

22 Wilton, *Russia's Agony*, 124; Grey, 'Sidelights on the Russian Revolution', 365; Walpole, 'Official Report', in Hart-Davis, *Hugh Walpole*, 464–5.

43 Springfield, 'Recollections of Russia', n.p.

44 Lindley, untitled memoirs, 29.

45 Pearse, diary, 27 February/12 March; Swinnerton, 'Letter from Petrograd', 4.

46 Stinton Jones, 134, 132–3.

47 Seymour, MS diary for 12 March [27 February].

48 Lombard, 'Things I Can't Forget', 92–3.

49 Seymour, MS diary for 12 March [27 February]; Hegan, 'Russian Revolution from a Hospital Window', 558.

50 根據 Poutiatine, *War and Revolution*, 55 所述，機槍子彈是從英俄醫院靠豐坦卡運河那側的鄰屋窗戶擊出來，另外「涅夫斯基大街上與醫院斜對的一幢較高屋子頂樓」有兩鋌機槍開火。

51 Sybil Grey diary, quoted in Blunt, *Lady Muriel*, 104.

52 Cotton, letter of 4 March, 3; Seymour, quoted in Wood, 'Revolution Outside her Window', 80; see also Pocock, MS diary for Monday 27 February.

53 Pax, *Journal d'une comédienne française*, 18–23.

54 Marcosson, *Rebirth of Russia*, 56.

55 Hasegawa, *February Revolution*, 296; Stinton Jones, 153.

56 Walpole, *Secret City*, 255.

57 See Keeling, *Bolshevism*, 82, 85; Stinton Jones, 124–5, 164; Marcosson, *Rebirth of Russia*, 35, 54; Hart-Davis, *Hugh Walpole*, 460.

58 Anet, 23; Pollock, 'The Russian Revolution', 158.

59 Metcalf, *On Britain's Business*, 47.

60 Stinton Jones, 'Czar Looked Over my Shoulder', 97; Clare, 'Eye Witness of the Russian Revolution'.

61 *Dissolution*, 166.

62 Quoted in Sandra Martin and Roger Hall (eds), *Where Were You? Memorable Events of the Twentieth Century*, Toronto: Methuen, 1981, 220.

63 Walpole, 'Official Account of the First Russian Revolution', 460; Stinton Jones, 142.

64 Fleurot, 128.

65 Ibid.

66 Ibid.

67 Fleurot, 'In Petrograd during the Seven Days', 262; Marcosson, *Rebirth of Russia*, 60.

68 Fleurot, 128–9.

69 Vecchi, *Tavern is My Drum*, 125; see also Stinton Jones, 150–1.

70 Anon., 'The Nine Days', 215.

71 See his report in Francis, 60–2.

72 Hasegawa, *February Revolution*, 292–3; Vecchi, *Tavern is My Drum*, 124; Wilton, *Russia's Agony*, 122–3.

11 Paléologue, 816.

12 Fleurot, 'In Petrograd during the Seven Days', 260; Fleurot, 126; see also Hasegawa, *February Revolution*, 278–81.

13 Paléologue, 813.

14 Marcosson, *Rebirth of Russia*, 52.

15 Thompson, 78.

16 Hasegawa, *February Revolution*, 286.

17 Marcosson, 'The Seven Days', 35; Marcosson, *Rebirth of Russia*, 52; Hart-Davis, *Hugh Walpole*, 458.

18 Knox, *With the Russian Army*, 553–4; 喬治・布坎南爵士在一封發給外交部的密碼電報裡寫道:「危險在於這些群眾沒有適切的領導者。我今天看到三千名群眾,卻只有一位年輕軍官帶領。」FO report, 12/27 March, 299, The National Archives.

19 Knox, *With the Russian Army*, 554–5; Stinton Jones, 107–8.

20 Stinton Jones, 108–9.

21 Gordon, *Russian Year*, 110; Anet, 23.

22 Thompson, 81.

23 Anet, 19–20.

24 Thompson, 81–2.

25 Paléologue, 814; Gordon, *Russian Year*, 110; Robien, 12.

26 Anet, 22; Butler Wright report to Francis in Cockfield, *Dollars and Diplomacy*, 114–15.

27 Wharton, 'Russian Ides of March', 24.

28 Hart-Davis, *Hugh Walpole*, 454.

29 Stinton Jones, 120.

30 Reinke, 'My Experiences in the Russian Revolution', 11; Gordon, *Russian Year*, 109.

31 Hegan, 'Russian Revolution from a Hospital Window', 558–9.

32 Fleurot, 130.

33 Stinton Jones, 131.

34 See Poutiatine, *War and Revolution*, 50–1; Marcosson, *Rebirth of Russia*, 56; Fleurot, 'In Petrograd during the Seven Days', 262.

35 Knox, *With the Russian Army*, 554–5; see also Stinton Jones, 107–8.

36 Gibson, *Wild Career*, 127.

37 Vecchi, *Tavern is My Drum*, 122; Stinton Jones, 110.

38 Hasegawa, *February Revolution*, 287; Keeling, *Bolshevism*, 86, 85.

39 Lombard, 'Things I Can't Forget', 92, 90; Stinton Jones, 144.

40 Farson, *Way of a Transgressor*, 187.

41 Stinton Jones, 'Czar Looked Over My Shoulder', 97; Gibson, *Wild Career*, 135.

42 Fleurot, 'In Petrograd during the Seven Days', 261.

Days', 215; Hasegawa, *February Revolution*, 268–9.

56 Wharton, 'Russian Ides of March', 24.

57 Swinnerton, 'Letter from Petrograd', 3.

58 Ransome, Despatch 52.

59 Harper, 41–2.

60 Wilton, *Russia's Agony*, 109; see also Wilton's report in *The Times*, 16 March 1917.

61 Wilton in *The Times*, 16 March 1917; Lady Georgina Buchanan, 'From the Petrograd Embassy', 19.

62 Wilton, *Russia's Agony*, 109.

63 Hasegawa, *February Revolution*, 272–3.

64 Pax, *Journal d'une comedienne française*, 16–18.

65 Fleurot, 124–5; Arbenina, *Through Terror to Freedom*, 34.

66 Anet, 11; Stopford, 108.

67 Paléologue, 811; Chambrun, *Lettres à Marie*, 57. 一七八九年十月五日那天，巴黎婦女也是為麵包價格飆漲和飢餓問題出來遊行，最後大批群眾浩浩蕩蕩進發到凡爾賽宮。

68 Arbenina, *Through Terror to Freedom*, 34–5; Anet, 15.

69 Armour, 'Recollections', 5.

70 Rogers, 'Account of the March Revolution', 11; Anet, 11; Chambrun, *Lettres à Marie*, 57.

71 Marcosson, *Rebirth of Russia*, 47–9; Wilton, *Russia's Agony*, 112; Hasegawa, *February Revolution*, 275.

72 Thompson, 72, 73.

第 4 章 | 「一場在天時地利人和之下促成的革命」

1 Rogers 3:7, 48.

2 Swinnerton, 'Letter from Petrograd', 4; Rogers 3:7, 46–7.

3 For descriptions of the bank, see Fuller, 'Journal of John L. H. Fuller', 9–10, and letter to his brother of 19 [6] September, in Fuller, 'Letters and Diaries', 20.

4 Rogers, 3:7, 46–7.

5 Cockfield, *Dollars and Diplomacy*, 89.

6 Marcosson, 'The Seven Days', 262.

7 *Petrograd*, 96.

8 Ibid., 97; Wharton, 'Russian Ides of March', 24.

9 Butler Wright report, in Cockfield, *Dollars and Diplomacy*, 115.

10 *Mission*, 63; Paléologue, 814–15.

Alexandra, Westport, CT: Greenwood Press, 1999, 692.

29 Thompson, 62.

30 Pax, *Journal d'une comedienne française*, 11–12.

31 Ransome, Despatch 50, 25 February, 11.00 p.m.

32 Reinke, 'My Experiences in the Russian Revolution', 9.

33 Butler Wright's report to Francis, 10/23 March 1917, is included in Cockfield, *Dollars and Diplomacy*, 113.

34 Thompson, 63.

35 Wharton, 'Russian Ides of March', 22–3.

36 Hasegawa, *February Revolution*, 265.

37 Ibid., 267.

38 Gordon, *Russian Year*, 105.

39 Thompson, 64.

40 See Patouillet, 1:59–60.

41 Keeling, *Bolshevism: Mr Keeling's Five Years in Russia*, 76.

42 Harper, 37; Patouillet, 1:162.

43 Anon., The Nine Days', 215.

44 不管湯普森是否真的能夠成功捕捉到街頭衝突畫面，他於一九一八年出版的那本革命攝影集《染血的俄羅斯》並未收錄任何一張。他確實捕捉到幾張靜態照片，包括停屍間裡的屍體，以及罹難者葬禮。他主要的攝影收穫是於五、六月期間，拍攝艾米琳・潘克斯特拜訪瑪麗亞・波奇卡列娃與婦女敢死營，那些照片在西方媒體廣泛曝光。

45 Thompson, 64, 67; Harper, 37–8.

46 Harper, 39–40; Thompson, 69–70.

47 Dorothy Cotton, letter of 4 March OS──但她在內文裡改為新曆（NS）；Grey, 'Sidelights on the Russian Revolution', 363; 威爾頓（Wilton）於 Russia's Agony（109頁）裡聲稱光是在此場小事件即有一百人遭殺害。

48 Poutiatine, *War and Revolution*, 47–8; Hegan, 'Russian Revolution from a Window', 557.

49 Hegan, 'Russian Revolution from a Window', 558.

50 Wharton, 'Russian Ides of March', 24.

51 Hegan, 'Russian Revolution from a Window', 558.

52 Hasegawa, *February Revolution*, 268; Grey, 'Sidelights on the Russian Revolution', 364; Anet, 16.

53 'From Our Own Correspondent'──威爾頓第一篇得以發出並於英國刊登的重要電訊報導。見 Wilton, *Russia's Agony*, 110.

54 Clare, 'Eye witness of the Revolution', n.p.

55 Wilton, *Russia's Agony*, 110; Markovitch, *La Révolution russe*, 24; Anon., 'The Nine

11 Gordon, *Russian Year*, 103.

12 Thompson, 54, 57; Harper, 29–30.

13 Harper, 31.

14 Thompson, 58, Harper, 31.

15 Patouillet, 1:60; Anon., 'Nine Days', 214; Thompson, 58.

16 Harper, 32, 33.

17 Rogers, 3:7, 46.

18 Reinke, 'My Experiences in the Russian Revolution', 9.

19 Anet, 13.

20 Thompson, 59; Rogers, 3:7, 46.

21 Rogers, 'Account of the Russian Revolution', 8–9; Rogers, 3:7, 46; see also Stopford, 102.

22 Hegan, 'Russian Revolution from a Window', 556.

23 Fleurot, 122; Thompson, 60–1.

24 Stopford, 103. 英國國家檔案館（The National Archives）的一份檔案文件（KV2/2398）揭露史塔福特一九一六年前往俄國的細節，也暗示他在為布坎南大使暗中做收集情報、窺探的工作，雖然並非正式的僱用關係。他在俄國期間，與雙性戀的費利克斯‧尤蘇波夫親王往來密切（國家檔案館的文件裡以「道德反常」此模糊評語暗示史塔福特為同性戀）。史塔福特常幫巴黎的卡地亞公司（Cartier）購買法貝熱（Fabergé）彩蛋。一九一七年七月，他偷偷潛入弗拉基米爾大公夫人的宮邸，成功搶救出她珠寶收藏的最精華部分，而後安然將它們運出俄國；其中的一只珠寶冠狀頭飾由喬治五世買下，如今的英國女王伊麗莎白二世仍在佩戴。一九一八年，史塔福特因同性戀罪被起訴定罪，在沃姆伍德斯一克拉比斯監獄（Wormwood Scrubs）服刑一年。出獄後，定居巴黎。有關他此人經歷的更多細節——儘管多是粗略資料——請參見 see Clarke, *Hidden Treasures of the Romanovs*.

25 Thompson, 60–1.

26 若干年來才出現的二月革命記述，皆否認有機槍，但是有太多目擊記錄提到屋頂上的機槍。比如約翰‧波洛克（John Pollock）回述親身經歷，撰寫「俄國革命」（'The Russian Revolution'），文中（頁 1070–1）提到普羅托波普夫「下令在每個重要街角屋頂安置機槍，由警察駐守操作」，也觀察到革命之所以能成功正是多虧了上述誤判：「要是能在戰略地點妥當部署人員和機槍，警察與憲警事先擬妥計畫、合作無間，那麼以五萬人確實部署在各建築物屋頂、陽台，他們必然能橫掃街上任何活物，彈彈皆無虛發。」喬治‧布里的「報告」（'Report'）文中亦有多處提及當局部署機槍。

27 Hasegawa, *February Revolution*, 252; Gordon, *RussianYear*, 101, 102.

28 Hasegawa, *February Revolution*, 263; Pipes, *Russian Revolution*, 276; Joseph Fuhrman, ed., *The Complete Wartime Correspondence of Tsar Nicholas II and the Empress*

42 Markovitch, *La Revolution russe*, 17.

43 Bury, 'Report Regarding the Russian Revolution', V.

44 Heald, 50; 'From Our Own Correspondent [Robert Wilton], "The Outbreak of the Revolution" ', *The Times*, 21 [8] March 1917.

45 Hall, *One Man's War*, 267, 263.

46 Hegan, 'Russian Revolution from a Window', 556.

47 Harmer, *Forgotten Hospital*, 119; Poutiatine, *War and Revolution*, 45–6.

48 Dorothy Cotton, letter, 4 March 1917, Library Archives of Canada; Blunt, *Lady Muriel*, 104.

49 Thompson, 50.

50 Patouillet, 1:55.

51 Grey, 'Sidelights on the Russian Revolution', 363.

52 Harper, 29; Thompson, 49.

53 Harper, 28–9.

54 Stinton Jones, 62.

55 Fleurot, 123.

56 [Wilton], 'Russian Food problem', *The Times*, 9 March 1917; [Wilton], 'The Outbreak of the Revolution, *The Times*, 21 March 1917.

57 Heald, 50.

58 Rogers, 3:7, 43–4.

59 Thompson, 51.

60 Chambrun, *Lettres à Marie*, 55.

第 3 章 | 「有如過節一般的興奮躁動,同時瀰漫著雷雨欲來的不安」

1　Patouillet, 1:56.

2　Rogers, 3:7, 44.

3　Rogers, 3:7, 45–6; see also the account by Swinnerton, 'Letter from Petrograd', 2, which had been wrongly dated as 12 March OS, instead of 14 March OS.

4　Hasegawa, *February Revolution*, 248; Wright, 43.

5　Hasegawa, *February Revolution*, 249.

6　Ibid., 251; Salisbury, *Black Night, White Snow*, 342.

7　Markovitch, *La Revolution russe*, 19; Salisbury, *Black Night, White Snow*, 342.

8　Anet, 12.

9　Rogers, 'Account of the March Revolution', 7.

10 Thompson, 53.

and Revolution in the Russian Empire 1905–1917', *Aspasia*, 1, 2007, 18; Thompson, 43.

14 Harper, 26.

15 Ibid., 27.

16 Thompson, 43; Harper, 27.

17 Thompson, 44.

18 Salisbury, *Black Night, White Snow*, 337.

19 Wilton, *Russia's Agony*, 105.

20 Thompson, 44; May Pearse, diary, 24 February 1917.

21 Thompson, 46–7.

22 Rivet, *Last of the Romanofs*, 171; Hart-Davis, *Hugh Walpole*, 159; Pocock MS diary, n.p.

23 Wright, 43. Figes, *People's Tragedy*, 308.

24 Ransome, despatch 48, 23/24 February 1917.

25 Thompson, 47.

26 Hasegawa, *February Revolution*, 224–5; Bury, 'Report Regarding the Russian Revolution', IV; Fleurot, 'In Petrograd during the Seven Days', 258. Fleurot, 118.

27 見 Salisbury, *Black Night, White Snow*, 336–7。位於北方的這座首都水質欠佳，冬宮周圍的麵包製坊難以達到高水準的烘焙品質，因此需要日日透過鐵路運輸從莫斯科的菲利波夫麵包店取得供貨。見 http://voiceofrussia.com/radio_broadcast/2248959/18406508/

28 Anon., 'The Nine Days', 213, 214. 很可惜無法確定此篇文章的作者身分，但他在文中提及自己於勝家大樓工作，因此即有可能為美國領事館館員或西屋公司（辦公室也位於該棟大樓）的員工。

29 Thompson, 48.

30 Gordon, *Russian Year*, 97.

31 Ransome, Despatches 49 and 48; Golder, *War, Revolution and Peace in Russia*, 34.

32 皇后在日記裡一絲不苟地記錄了每日氣溫。依她的記錄，整個二月期間氣溫變化，二月五日低達攝氏零下十九度，二月二十四日回升到攝氏零下四點五度。可參閱 V. A. Kozlov and V. M. Khrustalev, eds, *The Last Diary of Tsaritsa Alexandra*, London: Yale University Press, 1997.

33 Anon., 'The Nine Days', 213.

34 Ibid.

35 Golder, *War, Revolution and Peace in Russia*, 334.

36 Fleurot, 'Seven Days', 258.

37 Robien, 8.

38 Hasegawa, *February Revolution*, 233.

39 Ibid., 235.

40 Robien, 8; Chambrun, *Lettres à Marie*, 55.

41 Hasegawa says 36,800, see *February Revolution*, 238.

tion', II.

58 Wharton, 'Russian Ides of March', 22.

59 Ibid. Chadbourn published his valuable account of the February Revolution under the pseudonym Paul Wharton.

60 Emily Warner Somerville, 'A Kappa in Russia', 123.

61 Wright, 33, 34.

62 Thompson, 334.

63 Almedingen, *I Remember St Petersburg*, 186–7.

64 Wright, 34.

65 Ibid.; Thompson, 37; Salisbury, *Black Night, White Snow*, 322.

66 *Mission*, 59. 英國家族維蕭（Whishaw）於當地落地生根已久，其經營的「西爾斯和維蕭公司」（Hills & Whishaw）在巴庫（Baku）開採石油。本書裡提及的史黛拉‧阿貝尼納（Stella Arbenina，梅耶朵夫男爵夫人）即為維蕭家族一員。

第 2 章 ｜「這不是一個來自堪薩斯州的無辜男孩該待的地方」

1 Thompson, 33.

2 Ibid., 37; Harper, 24.

3 Paléologue, 796.

4 Ibid., 797.

5 英國大使館參贊法蘭西斯‧林德利在其回憶錄中記述道，本有一份調性更樂觀的任務團報告書，但印妥、送達英國外交部之時，二月革命正巧爆發。該份報告迅速遭收回銷毀。Lindley, untitled memoirs, 28.

6 Paléologue, 808.

7 根據一九一七年期間的俄國氣候統計資料，該月均溫在攝氏零下十三點四四度，不少文獻（ e.g. Figes, *People's Tragedy*, 308, and Pipes, *Russian Revolution*, 274）提到城裡氣溫於二月二十四日顯著上升，實際上應是二十七日星期一發生的事，那日氣溫回升到零度以上，來到攝氏零點零三度。直到三月十三日，城裡才真正回暖，氣溫來到攝氏八度。更詳盡的討論可參閱 *Ezhenedelnik statis-ticheskogo otdeleniya petrogradskoy gorodskoy upravy*, 1917, no. 5, p. 13.

8 Wilton, *Russia's Agony*, 104; Fleurot, 118; Wright, 42.

9 Thompson, 39.

10 Fleurot, 118; Gordon, *Russian Year*, 97.

11 Thompson, 41.

12 Ibid., 43.

13 Hasegawa, *February Revolution*, 217; Rochelle Goldberg Ruthchild, 'Women's Suffrage

74; Powell, *Women in the War Zone*, 301.

26 Wood, 'Revolution Outside Her Window', 75; letter 23 [10] September, Powell, *Women in the War Zone*, 301.

27 Seymour, MS diary for 4 October [22 September], IWM ; Powell, *Women in the War Zone*, 301; Moorhead, *Dunant's Dream*, 64.

28 Blunt, *Lady Muriel*, 66.

29 Farson, 'Aux Pieds de l'Imperatrice', 17.

30 Harmer, *Forgotten Hospital*, 57; Powell, *Women in the War Zone*, 302.

31 Harmer, *Forgotten Hospital*, 25; Powell, *Woman in the War Zone*, 303.

32 Violetta Thurstan 對這三名女性的看法，引自 Moorhead *Dunant's Dream*, 235.

33 Jefferson, *So That Was Life*, 92. 此處為西比爾・格雷的日記內容，引自 Harmer, *Forgotten Hospital*, 67。遺憾的是，西比爾・格雷留下的日記為私人持有，因此目前尚無法取得研究。

34 Harmer, *Forgotten Hospital*, 118.

35 Cordasco (Woodhouse), online memoir.

36 Wright, 21.

37 Armour, 'Recollections', 7. For his account of the reception, see 7–9.

38 Chambrun, *Lettres à Marie*, 42.

39 Wright, 21, 22.

40 Armour, 'Recollections', 8.

41 Chambrun, *Lettres à Marie*, 42.

42 Francis, 49.

43 Wright, 22; Paléologue, 764.

44 Weeks, *American Naval Diplomat*, 106.

45 Francis, 50–1.

46 Chambrun, *Lettres à Marie*, 43.

47 Paleologue, 764; Chambrun, *Lettres à Marie*, 42; Wright, 22.

48 Wright, 26.

49 Ibid.

50 Buchanan, *Ambassador's Daughter*, 141; *Petrograd*, 89–90; Stopford, 100.

51 Paléologue, 776.

52 Nostitz, *Romance and Revolutions*, 178; see also Wright, 33.

53 Lockhart, *Memoirs of a British Agent*, 163; Paléologue, 783.

54 Lockhart, *Memoirs of a British Agent*, 162–3; Buchanan, *Ambassador's Daughter*, 142.

55 Paleologue, 793.

56 Buchanan, *Ambassador's Daughter*, 142; *Mission*, 57; Buchanan, *Ambassador's Daughter*, 138.

57 Salisbury, *Black Night, White Snow*, 321; Bury, 'Report Regarding the Russian Revolu-

第 1 章 | 「婦女們開始厭惡為了買麵包排隊」

1 Fleurot, 96.

2 Ibid., 99, 100; Hawkins, 'Through War to Revolution with Dosch-Fleurot', 20. 達許—費勒侯於一九一八年三月離俄。

3 Fleurot, 99, 100.

4 Ibid., 101.

5 Hawkins, 'Through War to Revolution with Dosch-Fleurot', 22; Fleurot, 103–4.

6 Thompson, 30. 有關湯普森在抵達彼得格勒之前的戰地攝影師生涯，請參見 Mould, 'Donald Thompson: Photographer at War', and Mould, 'Russian Revolution', 3.

7 Heald, 23.

8 Thompson, 17.

9 Harper, 19.

10 Houghteling, 14, 4.

11 Cahill, *Between the Lines*, 217, 221.

12 Ibid., 218.

13 Ibid., 219.

14 Mason, 'Russia's Refugees', 142.

15 Ibid.

16 *Petrograd*, 48.

17 有關她的生活與工作，請參見 Blunt, *Lady Muriel*, and Sybil Oldfield, *Women Humanitarians*, London: Continuum, 2001, 160–3; Powell, *Women in the War Zone*, 296–7.

18 Blunt, *Lady Muriel*, 59.

19 Jefferson, *So This Was Life*, 85.

20 戰爭期間，其他國家駐彼得格勒外交團也積極成立醫院：美國僑民醫院座落於斯帕斯卡亞街（Spasskaya）十五號；比利時人成立一家以其國王阿爾貝一世為名的醫院；荷蘭人於英國堤岸六十八號設立醫院；丹麥人成立了兩家醫院，一間位於謝爾基耶夫卡亞街十一號，另一間專收普通士兵，位於巴克坦史卡亞街（Pochtamskaya）十三號，以丹麥裔皇后瑪麗亞·費奧多羅芙娜（Maria Feodorovna）為名。也有法國人、瑞士人、日本人設立的收容傷兵醫院。見 Yuri Vinogradov, 'Lazarety Petrograda', http://www.proza.ru/2010/01/30/984.

21 Lady Georgina Buchanan, letter 16 December 1916, Glenesk-Bathurst papers.

22 *Novoe vremya*, 6 February 1917.

23 Lady Georgina Buchanan, letters of 7 October 1916 and 20 January 1917, Glenesk-Bathurst papers.

24 Jefferson, *So That Was Life*, 84–6; Harmer, *Forgotten Hospital*, 67–8.

25 Letter to mother, 19 [6] September, quoted in Wood, 'Revolution Outside Her Window',

Heart Tree Press, 1980, 407.

50 http://thegaycourier.blogspot.co.uk/2013/06/legendaryhotel-celebrates-100-years.html

51 Vecchi, *Tavern is My Drum*, 96.

52 Rogers, 3:7, 21–2.

53 Ibid., 23.

54 Farson, *Way of a Transgressor*, 180.

55 Ibid., 181.

56 See the memoirs of Ella Cordasco (née Woodhouse), which are only available online at: https://web.archive.org/web/20120213165523/http://www.zimdocs.btinternet.co.uk/fh/ella2.html

57 Farson, *Way of a Transgressor*, 180.

58 Dearing, unpublished memoirs, 87.

59 Oudendyk, *Ways and By-Ways in Diplomacy*, 208.

60 Garstin, 'Denis Garstin and the Russian Revolution', 589.

61 Grand Duke Nikolay Nikolaevich, quoted in Pipes, *Russian Revolution*, 256; Memorandum to Foreign Office 18 [5], August 1916, *Mission*, 19.

62 *Petrograd*, 78.

63 Salisbury, *Black Night, White Snow*, 311; *Petrograd*, 70.

64 Paleologue, 733.

65 Lockhart, *Memoirs of a British Agent*, 158.

66 Arthur Bullard, *Russian Pendulum*, London: Macmillan, 1919, 21; see also Houghteling, 4–5.

67 Rogers 3:7, 17, 7–8.

68 Buchanan, *Ambassador's Daughter*, 138.

69 *Petrograd*, 50.

70 Gordon, *Russian Year*, 35.

71 Ibid., 40.

72 Figures in many sources vary, but see: http://rkrp-rpk.ru/content/view/10145/1/

73 Cockfield, *Dollars and Diplomacy*, 69.

74 Wright, 15.

75 Lockhart, *Memoirs of a British* Agent, 119.

76 *Dissolution*, 151; Buchanan, *Ambassador's Daughter*, 141.

77 Stopford, 94.

78 Barnes, 213.

79 Paléologue, 755.

80 Christie, 'Experiences in Russia', 2; MacNaughton, *My Experiences in Two Continents*, 194.

81 http://alphahistory.com/russianrevolution/police-conditionsin-petrograd-1916/

1941; Bliss, 'Philip Jordan's Letters from Russia', 140–1; Barnes, 69.

22 Barnes, 186; Samuel Harper, *The Russia I Believe In*, 91–2; Harper, 188.

23 Francis, 3.

24 Salzman, *Reform and Revolution*, 228.

25 Dorr, *Inside the Russian Revolution*, 41.

26 Saul, *Life and Times of Charles Richard Crane*, 134; Lockhart, *Memoirs of a British Agent*, 281–2.

27 Rogers, 3:9, 153.

28 Houghteling, 5.

29 Barnes, 194.

30 Ibid., 195.

31 Cockfield, *Dollars and Diplomacy*, 23.

32 有關瑪蒂達‧德‧克拉姆是否為間諜的討論，可參見 Allison, *American Diplomats in Russia*, 66–7. 薩爾茲曼（Salzman）（見 Russia in War and Revolution, 267–70）曾引述美國大使館武官威廉‧V‧賈得森將軍（William V. Judson）向當時戰爭部長（Secretary of War）的回報內容，由此可窺得當年外交圈同仁對此事的個人看法。巴恩斯（Barnes）在 *Standing on a Volcano* 一書中也對兩人的關係有所著墨。

33 Barnes, 199, 200–1.

34 'Missouri Negro in Russia is "Jes a Honin" for Home', *Wabash Daily Plain Dealer*, 29 September 1916.

35 Ibid., 207.

36 Ibid.

37 Cockfield, *Dollars and Diplomacy*, 56.

38 Wright, 4.

39 Dearing, unpublished memoirs, 219.

40 Cockfield, *Dollars and Diplomacy* 32.

41 Ibid., 31.

42 Quoted in Noulens, *Mon Ambassade en Russie Soviétique*, 243.

43 Kennan, *Russia Leaves the War*, 38.

44 Lindley, untitled memoirs 5.

45 Dearing, unpublished memoirs, 144.

46 Heald, 25; Barnes, 207; Cockfield, *Dollars and Diplomacy*, 70; Wright, 10.

47 Farson, *Way of a Transgressor*, 94; Steveni, *Petrograd Past and Present*, Chapter XIII, 'The Modern City and the People'.

48 法國僑民可憑特別許可證購酒，見 Louise Patin, *Journal d'une institutrice française*, 19.

49 Suzanne Massie, *Land of the Firebird: The Beauty of Old Russia*, Blue Hill, Maine:

序章 |「空氣中瀰漫著大難將至的氣息」

1 Violetta Thurstan, *Field Hospital and Flying Column*, 94. 瑟斯頓（Thurstan）一如當時許多的觀光客，為彼得格勒的壯闊與迷人魅力所深深傾倒：「它是那種讓你不知不覺迷戀上的城市。如此遼闊、壯美、儡人，幾乎直接衝擊你的想像界限……每一樣東西都大到驚人，雜然並陳，令人目不暇給……每座宮殿是那般巍峨宏偉，彷彿每一方石塊都是由泰坦巨人族所親手劈鑿。」Rogers, Box 3: Folder 7, 12–13 (hereafter styled as 3:7, etc.).

2 Dearing, unpublished MS memoirs, 88.

3 Almedingen, *I Remember St Petersburg*, 120–2. 亦參見 Walpole, The Secret City, 98–9, 134；Leighton Rogers, Wine of Fury；兩書皆生動描繪了彼得格勒一九一六年當時的氣氛。

4 Almedingen, *Tomorrow Will Come*, 76.

5 Steveni, *Things Seen in Russia*, London: Seeley, Service & Co., 1913, 80. 史蒂文尼（Steveni）一九一五年出版的 Petrograd Past and Present，第三十一章娓娓追述了英國僑民在彼得格勒的歷史；亦參見 Cross 'A Corner of a Foreign Field'; 'Forgotten British Places in Petrograd'.

6 Lombard, untitled TS memoirs, section headed 'Things I Can't Forget', 64.

7 Ibid., untitled TS memoirs, section VII, n.p.

8 Stopford, 18.

9 Farson, *Way of a Transgressor*, 150.

10 Nathaniel Newnham-Davis, *The Gourmet's Guide to Europe*, Edinburgh: Ballantyne, Hanson & Co., 1908, 'St Petersburg Clubs', 303.

11 Farson, *Way of a Transgressor*, 95.

12 *Dissolution*, 9.

13 Ibid., 5–7.

14 Bruce, *Silken Dalliance*, 174, 159; Pares, *My Russian Memoirs*, 424. 帕瑞斯（Pares）的一篇文章（'Sir George Buchanan in Russia', Slavonic Review, 3 (9), March 1925, 576–86.）記述了喬治爵士在彼得格勒一位同輩人對他的印象。

15 Lockhart, *Memoirs of a British Agent*, 121.

16 Farson, *Way of a Transgressor*, 95.

17 Blunt, *Lady Muriel Paget*, 62; Lockhart, *Memoirs of a British Agent*, 118.

18 Meriel Buchanan, *Ambassador's Daughter*, 130.

19 Barnes, 182, 206.

20 一九一七年俄曆二月十三日（新曆二月二十六日），弗蘭西斯大使對聯邦參議員威廉·J·斯通（William J. Stone）所言。引自 Ginzburg, 'Confronting the Cold War Legacy', 86.

21 See Barnes, 406–7; 'D. R. Francis Valet Dies in California', *St Louis Post Dispatch*,

引用出處

縮寫

Anet Claude Anet, *Through the Russian Revolution*

Barnes Harper Barnes, *Standing on a Volcano*

Beatty Bessie Beatty, *The Red Heart of Russia*

Bryant Louise Bryant, *Six Red Months in Russia*

Crosley Pauline Stewart Crosley, *Intimate Letters from Petrograd*

Dissolution Meriel Buchanan, *Dissolution of an Empire*

Fleurot Arno Dosch-Fleurot, *Through War to Revolution*

Francis David R. Francis, *Russia from the American Embassy*

Harper Florence Harper, *Runaway Russia*

Heald Edward Heald, *Witness to Revolution*

Houghteling James Houghteling, *Diary of the Russian Revolution*

Mission Sir George Buchanan, *My Mission to Russia*, vol. 2

Paleologue Maurice Paleologue, *An Ambassador's Memoirs, 1914–1917*

Patouillet Patouillet, Madame [Louise]: TS diary, October 1916–August 1918, 2 vols

Petrograd Meriel Buchanan, *Petrograd, The City of Trouble*

Reed John Reed, *Ten Days that Shook the World*

Robien Louis de Robien, *The Diary of a Diplomat in Russia 1917–18*

Rogers Leighton Rogers Papers, 'Czar, Revolution, Bolsheviks'

Stinton Jones James Stinton Jones, *Russia in Revolution*

Stopford Anon. [Albert Stopford], *The Russian Diary of an Englishman*

Thompson Donald Thompson, *Donald Thompson in Russia*

Williams Albert Rhys Williams, *Journey into Revolution*

Wright J. Butler Wright/William Thomas Allison, *Witness to Revolution: The Russian Revolution Diary and Letters of J. Butler Wright*

內容簡介

自一九一七那年之後，人類文明史上展開了最大規模的政治實驗，到二〇一七年已滿一百年。此事件對人類的影響多達近半人口，時間上長達百年，是不得不關注的歷史事件。

從一九一七年二月革命爆發，到十月列寧的布爾什維克起義，期間彼得格勒（聖彼得堡舊名）始終一片動盪混亂，全城感受最強烈的莫過於外國人雲集、最時髦的涅夫斯基大街（Nevsky Prospekt）。塞滿飯店、俱樂部、酒吧、大使館的外籍訪客與外交人員直接感受到門外街道上爆發的混亂衝擊。

這些背景各異的外國人有外交官、記者、商人、銀行家、家庭教師、志願護士、外國社會名流等，許多人都留下日記或者寫信回家鄉，例如美國大使隨侍在側的黑人男僕、從鐵達尼號事件逃過一劫的英國護士、到彼得格勒勘查「婦女敢死營」的婦女參政權運動領袖潘克斯特（Emmeline Pankhurst），以及各國駐俄大使、各媒體記者等。

俄國史專家、沙皇家族研究暢銷書作者海倫・雷帕波特（Helen Rappaport），根據這些大多未曾出版過的豐富史料撰寫成書，匯集當時身在彼得格勒各個階層外僑的目擊見聞，是迄今為止資料最全面的一本。全書更收錄許多現場照片，極具歷史價值。

透過本書，如同重回一九一七年俄國歷史時空——我們跟著那群卒不及防遭捲入革命、彷彿身陷「紅色瘋人院」的男男女女，一起親臨革命現場，一同目睹、感受、聽見革命的震動。

作者簡介

海倫・雷帕波特 Helen Rappaport

歷史學家暨俄國歷史文化研究學者，專研英國維多利亞時期史與俄國革命。精通俄語，曾擔任英國國家劇院劇作之歷史顧問，以及多部紀錄片幕後工作。

著作包括《末代沙皇的女兒》（Four Sisters：The Lost Lives of the Romanov Grand Duchesses）、《無處容身：克里米亞戰爭期間未揭露的女性故事》（No Place for Ladies：The Untold Story of Women in the Crimean War）、《葉卡捷琳堡：羅曼諾夫王朝的末日》（Ekaterinburg：The Last Days of the Romanovs）、《龐德街的瑞秋夫人》（Beautiful For Ever：Madame Rachel of Bond Street-Cosmetician, Con-Artist and Blackmailer）、《情緣無盡：維多利亞女王與亞伯特親王》（Magnificent Obsession：Victoria, Albert and the Death that Changed the Monarchy）等。現居英國西多塞特。

譯者簡介

張穎綺

台灣大學外文系畢業，法國巴黎第二大學法蘭西新聞傳播學院碩士。譯有《女巫》、《藍色加薩》、《在莫斯科的那場誤會》、《柳橙園》（以上立緒出版）、《謝利》、《觀鳥大年》等書。

文字校對

馬興國

中興大學社會系畢業；資深編輯。

責任編輯

王怡之

東吳大學中文系畢業；資深編輯。

立緒文化事業有限公司　信用卡申購單

■信用卡資料

　信用卡別（請勾選下列任何一種）

　□VISA　□MASTER CARD　□JCB　□聯合信用卡

　卡號：_____

　信用卡有效期限：_____年_____月

　訂購總金額：_____

　持卡人簽名：_____（與信用卡簽名同）

　訂購日期：_____年_____月_____日

　所持信用卡銀行_____

　授權號碼：_____（請勿填寫）

■訂購人姓名：_____性別：□男□女

　出生日期：_____年_____月_____日

　學歷：□大學以上□大專□高中職□國中

　電話：_____職業：_____

　寄書地址：□□□

■開立三聯式發票：□需要　□不需要（以下免填）

　發票抬頭：_____

　統一編號：_____

　發票地址：_____

■訂購書目：

　書名：_____、____本。書名：_____、____本。

　書名：_____、____本。書名：_____、____本。

　書名：_____、____本。書名：_____、____本。

　共_____本，總金額_____元。

⊙請詳細填寫後，影印放大傳真或郵寄至本公司，傳真電話：(02)2219-4998

（）立緒 文化 閱讀卡

姓　名：

地　址：□□□

電　話：（　　）　　　　　　傳　眞：（　　）

E-mail：

您購買的書名：＿＿＿＿＿＿＿＿＿＿＿＿＿＿＿＿＿＿＿＿＿＿＿

購書書店：＿＿＿＿＿＿＿市（縣）＿＿＿＿＿＿＿＿＿＿＿書店
■您習慣以何種方式購書？
　□逛書店 □劃撥郵購 □電話訂購 □傳真訂購 □銷售人員推薦
　□團體訂購 □網路訂購 □讀書會 □演講活動 □其他＿＿＿＿＿
■您從何處得知本書消息？
　□書店 □報章雜誌 □廣播節目 □電視節目 □銷售人員推薦
　□師友介紹 □廣告信函 □書訊 □網路 □其他＿＿＿＿＿＿＿
■您的基本資料：
性別：□男 □女 婚姻：□已婚 □未婚 年齡：民國＿＿＿＿＿年次
職業：□製造業 □銷售業 □金融業 □資訊業 □學生
　　　□大眾傳播 □自由業 □服務業 □軍警 □公 □教 □家管
　　　□其他 ＿＿＿＿＿＿＿＿＿＿＿＿＿＿＿＿＿＿＿＿＿＿
教育程度：□高中以下 □專科 □大學 □研究所及以上
建議事項：

 文化事業有限公司　收

新北市 2 3 1

新店區中央六街 62 號一樓

請沿虛線摺下裝訂，謝謝！

感謝您購買立緒文化的書籍

為提供讀者更好的服務，現在填妥各項資訊，寄回閱讀卡
（免貼郵票），或者歡迎上網至http://www.ncp.com.tw，加
入立緒文化會員，即可收到最新書訊及不定期優惠訊息。

國家圖書館出版品預行編目(CIP) 資料

重返革命現場：1917年的聖彼得堡/ 海倫‧雷帕波特
(Helen Rappaport)著；張穎綺譯 -- 二版 -- 新北市：立緒文
化, 民111.10
　　面；　公分. -- (世界公民叢書)
譯自：Caught in the revolution : Petrograd 1917

ISBN　978-986-360-199-9(平裝)

1.俄國史

748.281　　　　　　　　　　　　　　111015323

重返革命現場：1917 年的聖彼得堡

Caught in the Revolution: Petrograd, 1917

出版──立緒文化事業有限公司（於中華民國 84 年元月由郝碧蓮、鍾惠民創辦）
作者──海倫‧雷帕波特（Helen Rappaport）
譯者──張穎綺

發行人──郝碧蓮
顧問──鍾惠民

地址──新北市新店區中央六街 62 號 1 樓
電話──(02) 2219-2173
傳真──(02) 2219-4998
E-mail Address ── service@ncp.com.tw
劃撥帳號── 1839142-0 號 立緒文化事業有限公司帳戶
行政院新聞局局版臺業字第 6426 號

總經銷──大和書報圖書股份有限公司
電話──(02) 8990-2588
傳真──(02) 2290-1658
地址──新北市新莊區五工五路 2 號
排版──菩薩蠻數位文化有限公司
印刷──尖端數位印刷有限公司

法律顧問──敦旭法律事務所吳展旭律師
版權所有‧翻印必究
分類號碼── 748.281
ISBN ── 978-986-360-199-9
出版日期──中華民國 106 年 5 月初版　一刷（1 ～ 2,500）
　　　　　　中華民國 111 年 10 月二版　一刷（初版更換封面）

定價◎ 499 元（平裝）